旅遊與觀光概論

作者：Gillian Dale & Helen Oliver
譯者：王昭正・陳怡君
校閱：李茂興

弘智文化事業有限公司

Travel and Tourism

Gillian Dale & Helen Oliver

Chinese edition copyright © 2003
By Hurng-Chih Book Co.,LTD.
for sales in Worldwide

ISBN 957-0453-69-9

Printed in Taiwan, Republic of China

譯　序

　　「旅遊與觀光」在公元二○○○年於英國出版。在閱畢後，個人認爲本書積極功能有三：

一、針對旅遊觀光相關科系的學生，可作爲專業實務的入門參考書；

二、針對一般民眾，尤其是對觀光業運作有興趣者，可藉此書建立觀光業的通盤性知識；

三、針對喜愛旅行的遊客，本書對世界各區景點的分析探討，亦有助於遊客選擇觀光路線，與對各景點的深入了解。

　　弘智文化在此時出版「旅遊與觀光概論」的中譯本，可謂切合時用。政府目前所推行的「觀光客倍增計畫」，其中一項實施重點，就是增加觀光旅遊相關科系學生實習及就業的管道。而透過此書，可加強學生在觀光服務上的運作技巧，達到加分效果。觀光局也正力促台灣的旅行業者採取更有效率、有創意的經營方式，以增加競爭優勢；而書中出現許多觀光規劃的新點子，應該能給予業者不少的啓發。

　　隨者台灣經濟發展，每年出國觀光的人數激增。喜愛旅遊的台灣民眾也可以從本書的內容裡，發掘新的旅行地點。您或許知道遠在非洲的甘比亞是中華民國的邦交國，您或許也曾耳聞過西印度群島上的聖露西亞，及神秘的百慕達群島，但是您知道在這些地方正時興一

種新興的部落假期嗎？有興趣的旅客可以透過與旅行社間的行程溝通，徹底體驗當地特色。如此聽來，您是否也躍躍欲試呢？或許這會成為台灣旅客的另一種新選擇。書中另有一章節，詳盡介紹全球各區域的主要景點—其特色、歷史、地理，與人文狀況；這部分可成為您更新旅遊知識的資料庫。

　　您或許未能有時間到各處旅遊，但我相信您絕對有時間讀完本書而神遊各地。希望「旅遊與觀光」能讓您感到充實而愉快。

陳怡君

2003, 02, 28

探索旅遊與觀光

讀完此章節，讀者應能達到下列幾個目標：

* 定義「旅遊」與「觀光」

* 瞭解觀光業如何及為何而發展

* 瞭解目前旅遊與觀光業的結構及其主要特徵

* 瞭解觀光業的規模及其對英國經濟之重要性

* 對觀光業所帶來的各種工作機會有一定程度的瞭解

* 規劃自己的事業及知道如何進行

序言

　　這個單元將會讓讀者對旅遊與觀光業有全盤的瞭解。本章將探討現今觀光業的內容及其發展。這些知識可以幫助讀者在未來和其他單元串聯，以對旅遊與觀光業有全盤瞭解。

　　有人形容旅遊與觀光業是全世界最大的行業；也有些人說這個行業發展得很快。其實，這是指旅遊與觀光業可提供無數的工作機會。你將瞭解其所能提供的工作，並在修業完畢後知道如何以最好的方法找到工作。

　　首先，我們一定得建立旅遊與觀光業的定義。有些學生會期待本

課程內容只討論假期——但很快你就會知道，觀光業是由許多其他元素所組成，而休閒旅遊只是其中之一。

研究旅遊與觀光業的發展，對瞭解現今觀光事業是有必要的。你將可瞭解自戰爭結束後，生活是怎樣地改變，以及旅遊是如何影響人民的期待。社會經濟地位的改變、科技的發達及新產品都造就我們更高層次的期待。現今許多人都認為他們「需要」渡假，而不再像過去認為「渡假」是一種侈奢的想法。

現今的觀光業是由許多部份組成，如交通、住宿或旅遊景點。它可以區分成很多不同部分的行業。讀者將會學習此行業的組成內容並瞭解它們如何共同合作以組成英國的旅遊與觀光業。某些組織為商業團體，目的是要賺取利潤；其餘則可能是義務性組織或公家機關。透過研究不同性質的組織團體，你就可以瞭解現今觀光業的特色。

由於觀光業是由許多行業所組成，故其成長很快，故其已是全世界最大的行業。讀者將進一步探討英國觀光事業的龐大規模及其對英國經濟之貢獻。

最後，本書也會讓讀者在修完本課程之後，知道自己未來可以有什麼工作機會。讀者將探討自身在英國或國外的就業機會。此外，希望讀者可以利用本章節最後一個部分來規劃你本身的事業及安排如何來達成目標——包括自我訓練、接受教育、撰寫履歷以及參與面談等等。

旅遊與觀光的定義

現在你已經決定修習本門課程。首先要討論的問題就是，你對旅遊與觀光事業的瞭解為何？希望在你還沒選擇本課程時，就已經瞭解此行業不只侷限於假期及國外的旅遊景點，而是涵蓋更大的範圍。

其實政府機關、其他行業及學術團體並非只用一個定義。EDExcel對旅遊及觀光的形容是有一大群人遠離家園，在外旅行，其目的可能是公務或是休閒，這些活動都可能被納入定義。以下是由觀光協會（Tourism Society）於1976年對旅遊與觀光業所下的定義：「人們從他們居住或工作的地方，短暫性遷移到一個與他們以往生活所面對的環境大不相同的目的地，而在目的地的活動包括任何種類的活動，如每日的參觀行程以及短程旅行等等。」

這定義的要點是：

- 旅客一定會回家。
- 旅客只會待在目的地短暫的時間（通常一週至二週）。
- 旅遊只會發生在你日常生活環境以外的其他地方。
- 身為旅客所做的每一件事都涵蓋於觀光業（觀光所從事的活動）之內，例如居住於旅館或參觀主題公園等等
- 觀光的理由無論是訪友、遊學或商務會議，這些活動也算是觀光的一部份。
- 若只是一日遊或遠足，這也算是觀光的一部份。

你也許會發現有些定義會把日間參觀的遊客也歸類在觀光客，其他的則歸在不同的類別。雖然這些定義在大部份的時候並不重要，但若我們是要與其他國家的觀光統計相比較時，就深具意義。所以世界旅遊組織（WTO）就說明這些定義——旅（遊）客是指在目的地過夜的觀光客，而那些在24小時內即返家者，稱之為短途旅客（excursionist）或日間遊客（day-trippers）。另外「觀光客」則是包括旅（遊）客或短途旅客。

圖1-1　觀光客的定義

觀光的種類

　　當你想到「觀光」，你也許是想到了出外渡假的兩星期都是在太陽底下做日光浴。這就稱之為國外觀光（outbound tourism）——意即你是遠離你的居住地（英國），出外旅行。然而在英國或全世界的觀光多是發生在國內——意即國人在國內觀光旅行。國內觀光（Inbound tourism）尚包括了外國旅客來英國旅遊。這對英國經濟是重要的，因為從國外來的旅客除了會為國家經濟引進財源，也提供國內人民工作機會，這些論點將在後面章節再作討論。

人們為何旅遊？

　　從先前的定義，我們知道旅遊與觀光不只包括了假期。人們旅遊通常會有許多的理由，可將這些理由廣義地分為三大部份：

- 休閒渡假
- 商務

圖1-2　觀光的目的

• 探訪親友（VFR）

休閒渡假旅遊

　　休閒渡假旅遊包括所有娛樂性質的旅遊，是前述三種分類中最重要一類；如運動、文化、宗教或遊學類之渡假；還有在城市內部的短暫休憩、或是參加在伊微沙島（在地中海西部的一個小島）的俱樂部課程活動等。

商務旅遊

　　商務旅遊包括所有因公洽商的旅遊——包括公司會議、商業展覽等。這一類旅客的旅費通常不是由他們自己支付，而是由他們的公司所支付。

拜訪親友

　　在英國，拜訪親友是大部份旅客出外旅遊的主因。例如去探訪祖父母一日遊或去友人家居住一個星期。你也可以發現這一類旅遊通常是休閒旅遊的一部份，也是休假的活動之一。

　　如同表一所顯示，當英國人在國內旅遊時，其目的往往是為了渡

（數字以百萬計）	趟次	花費
休閒渡假	70.8	£10,355
商務旅遊	15.4	£2,475
拜訪親友	41.4	£1,675
其他	6.0	£610
總計	133.6	£15,075

表1-1　一九九七年度國內旅遊目的

資料來源：BAT 網站

假。在1997年，休閒渡假就佔了七千零八十萬人次的行程。拜訪親
友則佔了四千一百四十萬人次，而商務旅行則只佔了一千五百四十萬
人次而已。然而在各類不同的旅遊中所花費的金錢卻有著很大的差
異。

 課程活動

利用世界旅遊組織（WTO）對於觀光及旅遊業的定義，決定下
列人物，何者是屬於觀光業的一部份？那又應該歸在那一類？

- 旅客、短途旅客或兩者皆非
- 外國遊客到國內旅遊（incoming）、國人出國旅遊（outgoing）或
 國人在國內旅遊（domestic）
- 休閒旅遊、商務旅遊或拜訪親友

1. 凱特決定在唸大學之前，用一年的時間以簡便的行李去歐洲旅遊
2. 詹姆斯每天從他家通勤至離家20英哩的愛丁堡上班。
3. 瓦尼這一生都居住在羅馬。他最近到Brighton進修為期一個月的英
 文課程。
4. 蘇及克萊兒到Majorca一個星期參加俱樂部的課程活動，以慶祝她
 們畢業。
5. Malta的旅館老闆為了擴展生意，到世界旅遊市場一個星期，跟英
 國旅遊業者開會。
6. 傑克決定去倫敦一天，以收集旅遊景點的相關資料。
7. 希拉搭乘七點的飛機從倫敦希斯羅機場飛到蘇黎世開個晨間會議，
 但在晚上八點就到家了。

 課程活動

請讀者觀察表1-1的統計數字：一九九七年國內旅遊的目的。

1. 請個別計算這三種不同旅遊目的——休閒旅遊、商務旅遊及拜訪親友，每趟次旅遊所需花費的金額。

2. 請和同學討論所得到的答案並解釋為何不同類別的旅遊所花費的金額會不一樣。

3. 請連線至英國觀光局的網站，並收集從外國來英國遊玩的旅客數之統計數據資料。從這份數據資料中，讀者也許可以發現每趟旅遊的平均花費都有很大的差異。你認為英國政府比較想促進那一種觀光類別，而他們會怎樣來達到目的？

旅遊與觀光業的發展

在二十世紀末時，觀光業已經提供了一百七十萬的就業機會及為英國的經濟帶來了五億二千五百二十四萬英磅（BTA, 1997）。

為了讓讀者更完全地瞭解現今的旅遊與觀光業，讀者必須探討觀光業的發展，包括它是為何而發展，且又如何發展。

自從第二次世界大戰結束後，旅遊與觀光業在二十世紀時就逐漸蓬勃發展。本單元的焦點就是討論觀光業在這段黃金時期的發展概況。而在尚未談到觀光業在二十世紀的發展之前，讀者必須瞭解觀光業的起源，因此本單元會先概要說明觀光業在世界大戰之前的發展情形。

早期的觀光業

　　旅遊在現代是人們的休閒活動，也是當今社會中很常見的現象。早在三千年前，人們會出外旅遊通常是爲了戰爭、宗教信仰或出外經商。當時遊客在英國境內旅遊並不舒適；道路（鐵路）是當時遊客旅遊的主要交通，但須防範路上出現強盜搶劫。

旅遊與羅馬帝國

　　道路交通的發展始自於羅馬，然而當時的道路還不是現今所熟知的柏油路。在這段時期中，現今的旅遊基本設施開始發展，例如出外的旅客有驛館可以休憩，而驛館內也提供旅客飲食。

　　羅馬帝國當時允許國際間生意往來的商務旅行，並允許羅馬帝國的人民到異國去拜訪親友。

　　但在羅馬帝國瓦解之後，遊客就只能在自己國內旅遊。隨著中世紀（又稱爲黑暗世紀）的開始，出外旅遊變成是較危險的活動了。而後來依節日或朝聖所訂定的公共假日即是緣自於當時許多「聖日」而來。在一八三〇年時，所有假日中就有三十三天是「聖日」，遠比現今的假日天數還多。

早期的交通方式

　　從早期一直到1600年代中期，人們的交通方法大多是走路或騎馬，較富有的人則以轎子或馬車代步。在1600年代初期，由於四輪大馬車的出現，使得當時的交通向前邁進一大步。到了1815年時，人們才懂得將柏油舖成道路，於是在1800年末期時，出現了我們現代所熟知的公共交通工具——遊覽巴士或馬車。

　　「豪華旅遊」的觀念是在十七世紀時崛起。當時的年輕人必須離

圖1-3 早期的馬車

家出外才能求取學問。另外，當時歐洲的文化中心是專門提供遊客休閒活動的旅遊景點。不久後，便有人提出以Spa進行「療養」的點子，而這也代表了一個人的社會地位。所以像Bath, Harrogate及Buxton等這些地方都為有錢人家推出了當時最時尚的渡假中心。現今無論是為了健康、教育、享樂或社交活動，都是人們出外旅遊可被接受的理由。

觀光業在十九世紀的發展

十九世紀的社會已經為人民建立了旅遊是為了外出享樂的想法。此外在十九世紀時，也有其他條件促成了人們出外旅遊的風氣，也為

二十世紀大規模觀光業立下根基：

- 鐵路的發展——第一條鐵路是在1825年建造，這也為早時的觀光業奠下基礎。另外，鐵路交通也是促成在海邊發展渡假中心最主要的原因。遊客只要搭乘火車，就可以很快地抵達該處。

- 蒸汽船（Steamships）的發明，讓人們可以在大海中航行；這促使英國建立從東南部的港口（Dover）到卡來（Calais）的路線，更促進人民到國外旅遊的觀光事業。

- 工業革命後的城市生活，讓人民覺得既枯燥又乏味；所以在上班的人都很期待能夠遠離城市生活。

- 人們也希望能夠遠離單調的工廠工作及生活。

- 當時人民的休閒時間並不多，但一八七一年銀行休假法（Bank Holiday Act）就宣佈每年增加四天的公共假日。工人在週日時可以不用工作，他們都被鼓勵利用星期日休假或到禮

圖1-4　在十九世紀初的蒸汽船

堂做禮拜。

觀光業在二十世紀初的發展

在二十世紀的前半期，旅遊與觀光業仍持續在發展中。當時的交通工具正逐漸改良，人民對於出國旅行都躍躍欲試，這都是致使當時觀光業蓬勃發展的原因，其中的主因當然還是各國的政局都很穩定。此外，當時出國旅遊的遊客不需要使用護照就可以在各國之間穿梭走動。

在當時，英國人民最喜歡冬天時到法國海濱渡假，且在世界大戰之前每年都有五萬名英國旅客到當地遊玩。雖然第一世界大戰的爆發暫停了遊客的旅遊活動，但也激發了人民對其它國家更大的好奇心，也造成更多人在戰亂期間到海外旅遊。到了 1908 年，亨利福特發明汽車，不久後汽車就逐漸取代鐵路成為出外旅遊的主要代步工具。

到了 1919 年時，仍處於戰爭期間，已開始提供遊客航空服務。當時遊客從倫敦搭飛機到巴黎，需要花費十六英磅，相當於當時人民一個月的薪資！所以飛行工業一直到了戰後，才真正開始發展，這也是因為飛行工業科技在戰爭期間持續發展及當時飛機製造過剩所致。在這期間，雖然出國旅遊的遊客增加了，但是國內旅遊的遊客仍佔絕大多數，尤其是到海邊渡假，後來則是較多到渡假營渡假。所以「曬黑（suntan）」在當時也就代表了人民的身份，其中位於 Scarbourgh 及 Brighton 的維多利亞渡假中心更是大受遊客歡迎。因此到海邊渡假也逐漸成為英國文化之一。

觀光業自從第二次世界大戰之後的發展

自從1945年之後，英國觀光業有明顯的成長。當然在十九世紀時所提供的條件也是成為戰後觀光業蓬勃的基礎。本單元現在就為讀者介紹那些使二十世紀觀光業蓬勃發展的因素。

圖1-5　英國旅遊與觀光業的發展緣起

社會經濟環境

人民擁有自用車（Car ownership）

現今的社會，每個人都有自用車為其代步工具是一件理所當然的

	單位：輛
1919	250,000
1929	1.5 百萬
1951	2.2 百萬
1960	5.5 百萬
1970	11.6 百萬
1987	17.9 百萬
1990	20.2 百萬
1994	21.2 百萬
1997	22.8 百萬

表 1-2　英國汽車擁有數
資料來源：ONS 的 Social Trends

事，據資料顯示百分之七十的家庭約有一輛以上的車子（ONS,
1977）。

　　汽車是一直到本世紀才成爲人們最常使用的交通工具。在1908
年時，亨利福特在美國製造了廣受歡迎的 T 型號汽車。由於工廠的量
產，汽車價格才開始減低，使每個人都可以負擔。因此，汽車不再是
中高階人士才能擁有的代步工具，而這也使得鐵路不再是遊客最喜歡
的交通工具了。

課程活動

1. 請讀者參考表 1-2 的數據並畫出直線圖以表示自有車的增加。請留
　意圖表所使用的刻度並把 X, Y 座標標示清楚。
2. 你認為自用車的數量增加對鐵路交通有那些影響。
3. 英國觀光局有發表遊客在國內旅遊所使用交通工具的統計數字。請
　讀者試著分析戰後數年的旅遊趨勢。

自從1919年之後的十年內，在英國擁有自用車的人數就增加了六倍之多。而現在英國路上的車輛數又比1951年時多了十倍。根據國家統計辦公室指出，現今在英國的道路上就約有兩千三百萬輛的車子。

因此隨著自用車的普及化，遊客對鐵路或其他公共交通系統的需求也逐漸減少。

擁有自用車的人數變多所造成的衝擊

1. 車輛擁塞及環境污染

在英國的兩千三百萬輛汽車造成了當地道路出現擁塞的狀況及造成環境的污染。到了九十年代時，英國政府察覺到環境保護的重要性，所以便倡導民眾多利用公共運輸以減少污染。但是由於民眾利用公眾運輸的費用遠比使用汽車的費用要高，故政府的努力成效並不顯著。

2. 新產品

旅遊業者必須隨著交通方式來變更他們的旅遊產品。若遊客想自行開車在國內旅遊，就只要向業者訂購只提供膳食及住宿的旅遊套餐。現今遊客出外短期旅遊是很常見的事，而遊客利用露營施車（caravan）出外渡假則是目前最新的渡假方式。此外，國外的旅遊也已經發展出深具彈性的旅遊方式──「飛行駕駛旅遊套餐（fly-drive package）」（即包含機票及當地租車）及駕車自由旅遊及露營旅

圖1-6　本地的一處旅遊景點

遊套餐（self-drive touring and camping packages）。旅遊業者及地區旅遊委員會也會把他們當地的旅遊景點加以「包裝」以適合自行開車旅遊的觀光客到該處遊玩。

3. 遊客可以更輕易到郊區或其他旅遊景點旅遊

　　英國的交通網路已是非常地便利，尤其是擁有自用車的人口變多之後，更促進了交通網路的發達。英國現今的高速公路可以有很高的承載量，因此除了方便遊客在日間旅遊之外，對於想到郊區或其他休閒活動場所旅遊的遊客也更加方便。

課程活動

1. 請讀者調查自己從家鄉起程後兩小時內可以到多遠的地方。

2. 請讀者就這兩小時以內可以到達的區域，寫出週遭有那些天然的或人造的旅遊景點。

3. 請將課堂上的同學分組。每一組的同學負責調查這些旅遊景點自從1945年之後有那些的發展，並將你們找到的結果做成報告。

圖 1-7

年度	會員數
1900	250
1910	650
1920	700
1930	2,000
1940	6,800
1950	23,402
1960	97,109
1970	226,069
1980	1,010,251
1990	2,031,743
1998	2,488,718

表1-3　國家信託組織的會員數

資料來源：The National Trust, 1998

4. 你認為這些旅遊景點有那些是因為自用車輛的增加及道路狀況改善而開發的新事物？

民眾休閒時間的增加

從圖1-7中可以看出有幾個因素可以致使民眾休閒時間的增加，其中最重要的就是民眾可以像他們祖父母一樣有較多時間去追求所需的休閒活動。至於民眾怎樣消磨自己的休閒時間，則因各人的年紀、品味、收入及期待而有所不同，這也造成民眾對旅遊景點及觀光設施需求的增加。

到了1908年時，員工受到「假日給薪條例（Holidays with Pay Act）」的保障，所有員工在假日休息時，他們的雇主也必須付給他們薪水。在此之前，員工在假日休假時仍支領薪水是相當少見的。

自從1908年之後，員工每年的給薪假也逐年增加了。到了1951年時，英國有66%的員工每年都有兩星期的給薪假，而到了1970年

後，則有52%的員工每年有三週以上的給薪假。現今英國的勞工則每年至少有四週的給薪假。很多雇主都會按照員工的工作年資來決定他們的休假天數。因此，新進員工所得到的福利是少於資深員工，而老員工當然就有較多的假日。

「給薪假」制度對旅遊與觀光業的影響是很重要的。由於現在的員工休假時都還有薪水可以領，因此越來越多人每年出外旅遊渡假的次數也不止一次，這情況也就助長了觀光事業的成長。

現在英國勞工每週工時都已經縮短至37小時，這情況相較於1950年代員工每週50小時的工作時數且每週六都會上半天班，已經算是比較正常的現象了。

此外，現在的雇主也會提供給員工較彈性的工作時數。這情況對旅遊與觀光業是相當有好處，因為這使得國內或歐洲各地的短期旅遊市場十分地熱絡，其中週末的旅遊市場也十分地熱門。

自從發明了可以節省大量勞力的機器（Labour saving devices）之後，人民的休閒時間也變多了。例如，在第二次世界大戰時，洗衣服是每個家庭每週的工作，且通常都會耗費一天的時間在洗衣服。雖然後來人們有了洗衣機，但人們還是得把洗乾淨的衣服拎乾後才能把衣服拿出去晾乾，因為當時還沒有自動洗衣機及脫水機。同樣的，在以前的年代準備三餐是相當耗時的工作。而現今所見的微波爐、速食餐盒及洗碗機也不過是二十年前的發明，但已幫助了家庭工作，尤其是協助了早先將整理家務認定是自己工作的女性節省了不少時間。

另外，人口壽命的增長及現今人民的提早退休，也致使人們對觀光與旅遊的需求增加。這些人通常都是五十多歲的年紀，比年輕人有錢，已經付清貸款及小孩子都已經離家，所以他們便可以放心地出外旅遊，因此這年齡層人口也較受到旅遊業者的歡迎。此外，這年齡層人口的生活型態較上一代的人口健康，所以他們的身體也較為硬朗，而且他們每年還會出外渡假好幾次呢！

 個案研究—SAGA假期

「SAGA假期」緣自於其創辦人——Sidney De Hann OBE在1951年時第一次為英國退休人口所主辦的旅遊假期。這旅遊假期在當時算是價廉物美，由業者直接向顧客銷售。當時在大多數商業團體還沒意識到退休人口對旅遊市場是有所助益之前，SAGA旅遊公司就已經提供了多樣化的旅遊產品，致使參加「SAGA假期」的遊客數增加不少，因此SAGA旅遊公司在當時旅遊市場的佔有率也就迅速地成長。

在五十年代、六十年代及七十年代時，「SAGA假期」的旅遊市場之所以會迅速地成長，是因為業者安排退休人口到地中海渡假、搭乘遊艇旅遊、到長途的旅遊景點渡假、參觀各地的觀光名勝或短期休假旅遊等行程活動，因而吸引退休人口參加觀光旅遊。SAGA旅遊公司通常是透過郵件服務直接把旅遊產品銷售給消費者，所以當旅遊市場逐漸成長之後，該公司也就有一筆很龐大的郵件清單資料庫。另外，為了因應英國退休人口的增加，SAGA旅遊公司也推出了許多精緻旅遊產品以迎合客戶要求。

SAGA旅遊公司所推出的旅遊產品一向是針對六十歲以上的退休人口所設計的，但是在1995年時，該公司就把其產品的客戶年齡層調降到五十歲，這也使得「SAGA假期」原有一千一百萬人的旅遊市場增加到一千九百萬人。現今的SAGA旅遊公司也推出各種到英國、歐洲及地中海國家的不同類型旅遊活動，此外還有搭乘郵輪到全世界旅遊。我們也可以從SAGA旅遊公司所印製的各種不同旅遊宣傳單看出顧客需求的差異性是很大的—參加SAGA假期的遊客可以選擇在Bournemouth的海濱渡假中心遊玩一個星期，也可以選在婆羅州的熱帶雨林漫步，更可以選擇搭郵輪到加勒比海渡假，或是搭郵輪環遊世界。

課程活動

1. 請讀者討論SAGA假期成功的原因。
2. 請找出在英國大於50歲以上的人口百分比,這年齡層的人口怎麼影響旅遊市場。

　　雖然近幾年的失業率已屬於呈穩定的狀況,但在這二十一世紀初,在英國仍約有三百萬人是處於失業的狀態。雖然這些失業人口有空閒時間,但他們未必會有錢去旅遊。

課程活動

　　請讀者訪問一些跟您父母及祖父母同輩的人,以獲得以下的資訊:

1. 當他們像你目前的年紀時,他們每週有多少休閒時間?
2. 他們家裡有那些電器可以幫他們省下做家務的時間?
3. 他們何時擁有第一部自用車?
4. 他們何時第一次使用電話?
5. 他們第一次旅遊的詳細情形為何?例如他們去那裡旅遊,怎麼去及當時旅遊的感覺如何?

可支配所得的增加

　　「可支配所得(Disposable income)」係指人們在付清他們所有的日常生活費用例如伙食費、貸款、服裝費及信用卡帳單後,還有剩下來的閒錢。在英國,人們的可支配所得都有增加的趨勢。英國一般家

庭的平均可支配所得從1971年到1996年之間增加幅度超過55%，這也致使人們在休閒活動，例如旅遊與觀光，的花費變多了。

課程活動

請讀者就以下的圖表做分析，你可以做出什麼結論？

1. 食物、房屋及休閒的花費趨勢：

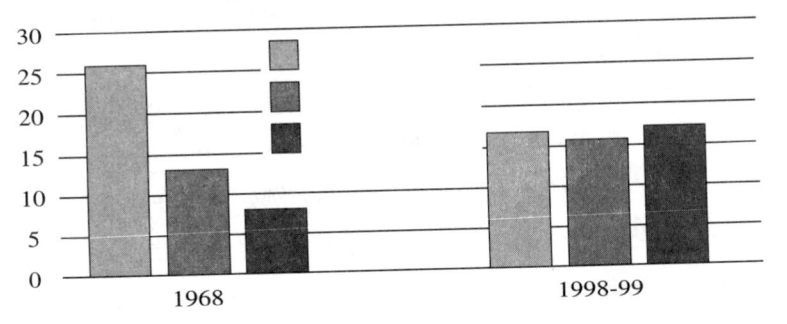

2. 英國平均每戶家庭每週的花費

	1998-9		1968	
	£ per week	% of total expenditure	£ per week (1998-99 prices	% of total expenditure
Leisure	£59.80	17	£21.13	9
Food & non-alcoholic drinks	£58.90	17	£63.90	26
Housing	£57.20	16	£30.74	13
Motoring	£51.70	15	£25.41	10
Household goods & services	£48.60	14	£28.81	12
Clothing & Footwear	£21.70	6	£21.54	9
Alcoholic drink	£14.00	4	£9.92	4
Personal goods and services	£13.30	4	£6.21	3
Fuel & Power	£11.70	3	£15.01	13
Fares & other travel costs	£8.30	2	£6.35	3
Tobacco	£5.80	2	£12.59	5
Miscellaneous	£1.20	0	£0.73	0
Total Expenditure	£352.20		£242.34	

科技的進步

在旅遊與觀光業裡科技大改革始自於工業大革命及人們學會利用蒸氣發電。從那時候開始，市面上也陸續推出新產品，例如電視機、電訊系統、收銀機及個人CD等。科技進步也改變了我們的生活；我們現今常使用的消耗品，例如網際網路、手機及數位電視等，都是拜現代科技發達所賜，雖然這些物品在現代都是很常見，但在十年前可都是尚未被普遍地使用。

旅遊與觀光業也隨著科技進步而有新發展。若十九世紀時沒有發明蒸汽火車及二十世紀時沒有發明飛機，那麼人們根本無法到四處旅遊，因此科技的進步帶動觀光業高度發展。例如，現在我們可以透過電話或網際網路訂票觀光旅行，然後再使用信用卡來付費。而旅行社職員也是利用先進的電腦科技幫顧客訂機位、安排渡假時住宿及其他所需服務。

本章稍早前也提到了發明螺旋槳飛機，也是觀光業發展很重要的因素之一。因為當越來越多人都利用航空出外旅遊時，航空旅遊的價格應該也會變得比較便宜。這情況早在1950年代時就開始出現，因為那年代的飛機空間已經很大且飛速也很快。但是航空旅遊最發達的時候是當人們在這時期發明了噴射機（jet aircraft），及在1958年時又發明了波音707飛機（Boieng 707）。若再與十年前的航空旅遊的情況相比，現今的飛機時速不僅是較快且安全，座艙空間也較舒適，更重要的是費用也便宜了。以前的螺旋槳飛機時速約每小時480-650公里，而現今新型飛機的時速則是每小時約800-1120公里。

到了1969年時，科技持續地進步，人們也發明了波音747飛機，而這一型號飛機對於旅遊套餐的市場產生了許多影響：

(a)西元1500-1840年
馬車及航船的平均速度為
每小時十六公里

(B)西元1850-1930年
蒸汽火車的平均時速為一
百公里。蒸汽船的平均時
速為二十五公里。

(C)西元1950年代
螺旋漿飛機的每小時時速
四百八十至六百四十公
里。

(D)西元1960年代
噴射機每小時時速為八百
至一千一百二十公里。

圖 1-8　世界變小了：旅行時間變少了
資料來源：The Business of Tourism

- 波音747飛機只須使用最短時間即可飛到更遠的地方，使遊客可以到達更遠的旅遊景點旅行。
- 波音747飛機可以承載更多乘客（約400名），意即每個機位價格也會較便宜，所以整趟旅遊費用也會減少。
- 由於波音747飛機的使用率越來越多，所以小型飛機目前多是包機航班使用。

　　乘客要到較遠的地方時，雖然需要長時間坐在飛機上飛行，但遊客在整趟飛行過程中並不會覺得累；常到國外做生意的商務遊客通常一抵達目的地便須要全心全意投入工作，所以便會多利用航空交通以抵達目的地。這情況也使輪船業者面臨了重大的衝擊，尤其是在波音747飛機出現之後，利用輪船旅遊的遊客就變少了。

訂位作業系統的改變

　　遊客在第二次世界大戰後要向航空公司或旅行社訂位是非常方便的事，因爲當時航空公司或旅行社的辦公司牆上都掛有行程時刻表，業者只須透過電話或填單就完成了劃位的動作。然而在現今旅遊需求的日益增加，航空公司成立了訂位部門。這部門通常是有一批服務人員坐在辦公室裡戴著耳機接聽來自旅遊業者或旅行社職員的電話訂位；他們也可能是直接面對客戶並當場爲客戶訂位，在客戶於訂單上簽名後再送到旅行社確認訂位（許多旅行社也會有專門負責訂位的工作人員，因爲有些民眾還是比較喜歡直接向旅行社詢問他們的旅遊行程）。

　　如今隨著電腦科技的進步，旅行社及航空公司也各自建立他們自己的訂位作業系統，但這套系統也僅供公司內部使用，而旅遊業者仍須利用電話來完成訂位作業。

　　較早前的旅遊業者還未能連線至旅行社的終端機完成訂位時，他們所利用的系統是「視訊資料系統」（viewdata system）。

　　當時的Thomson旅行社就是使用這套「視訊資料系統」進行訂位作業，所以旅遊業者若是沒有這一套視訊資料系統，就無法向英國最大的旅行社（Thomson旅行社）訂位。因此每一個旅遊業者都需要準備一套視訊資料系統。

　　倘若以今日的標準而言，這類的視訊資料系統是屬於較簡單及過時的科技產品——這套系統的運作主要是經由電話線傳輸資料並把資料顯示於螢幕。於是在八十年代後期時，人們對這套視訊資料系統開發了一套新技術。到了1987年時，共有百分之八十五旅遊套餐經由新系統訂位的，預估當時全英國共有兩萬三千台終端機分佈於各大旅行社。雖然這套訂位作業系統的資料處理速度並不快且其作業程序缺乏彈性，但它仍是現今許多旅遊業者協助顧客安排旅遊行程所使用的

主要工具，因為大部份旅行社都有這套系統，所以許多業者都不想再斥資更換新系統。

在旅行社開發這一套視訊資料系統的同時，航空公司則是發展另一套訂位作業系統——電腦訂位作業系統（computer reservation systems, CRS）。航空公司是在1950年代開始使用電腦來儲存及修改他們權限範圍內的資料，例如飛行時刻表、機票價位、每班飛機所剩下的機位及確認乘客的訂位。在這段時期，「電腦訂位作業系統」也只是在航空公司內部所使用，倘若旅遊業者需要上述資料，他們便會從OAG出版的刊物中查詢，然後再打電話向航空公司訂位。現在旅遊業者則可以直接連線至CRS獲得各航空公司的相關資料。

CRS在英國最主要是由Galileo所主導。另外，Sabre、Worldspan及Amadeus所推廣的訂位作業系統也在旅遊商務中被廣泛使用。現今旅遊業者都可以透過上述系統以取得豐富的資料。

當讀者對於旅遊商務的科技發展有進一步的瞭解時，一定會發現有一個新名詞——「全球分銷系統（Global distribution system, GDS）」。這系統主要是連結多台電腦訂位作業系統，並整合所有資料以提供給旅遊業者使用。

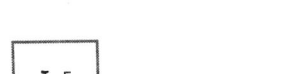

個案研究─齷齪的手段？

在1993年元月的時候，英國航空公司竟然做出了一項不利於維京航空公司的舉動。當時英國航空公司濫用了電腦系統所儲存的資料，目的是在於破壞維京航空公司的信譽及減少該航空公司的利潤。事實上，類似維京航空公司這類的小型航空公司並沒有能力建立自己的訂位作業系統，所以他們都會向其他較大型的航空公司租用訂位作業系統，而維京航空公司就是向英國航空公司的訂位作業系統

（BABS）。因此，英國航空公司就有權限可以獲得維京航空公司名下的客戶資料，並趁機慫恿這些維京航空公司的顧客群變更搭乘英國航空公司的機位。英航員工都極力遊說這些維京航空公司的顧客更換班機，且會提供給這些顧客優惠，例如免費提供豪華的接駁專車，以吸引這些顧客。當維京航空公司老闆Richard Branson獲知此事之後，便把英航一狀告到法院，並於1993年元月獲得了英航的六十一萬英磅賠償。當然，英航這般齷齪行徑更是受到社會大眾的羞辱恥笑。

來源：摘自 Financial Times, 12 January 1993

課程活動

在英國CRS/GDS的系統主要是由Galileo所領導。請讀者連線至Galileo的官方網站（www.galileo.com）以探討這家公司及他們的產品。

1. 這家公司的創辦人是誰，且在什麼時候成立的？
2. Galileo在英國的總公司設置在那裡？
3. Galileo的公司業務是什麼，且在那裡執行？
4. Galileo的公司願景為何？
5. 有多少家旅遊公司有向Galileo取得連線？
6. Galileo可提供這些旅遊公司那些資料或產品？

個案研究—英國旅遊業者與網際網路

相關調查顯示有百分之八十四的旅遊公司都有網路連線，且他們

都認為網際網路對於公司之營業有其重要性。其中有些旅遊公司會自行設置公司網頁，有些則只是利用網際網路瀏覽資料或寄發電子郵件。

有些旅遊業者會互相合作，共同設置網站，例如www.holiday-deals.com，就是由一些旅遊公司或旅行社所設，並定期在站上提供最新優惠的旅遊相關訊息。這些業者包括旅行社、航空公司、租車公司、歐洲之星（Eurostar）、Le'Shuttle及郵輪業者。這些合作團體的搜尋引擎也會涵蓋Thomson公司、Airtour公司及First Choice公司的資料庫，所以民眾能在該站輕易地找到最新且最便宜的旅遊行程。因此該網站在1999年時就有三億元的旅遊假期營業額。

因此旅遊業者需要較積極地架設自己的網站，否則一般消費者通常都會直接透過相關網站向旅行社訂位。例如Sabre（註：Sabre是首屈一指的旅遊業技術、行銷及市場推廣服務供應商）所經營的網站-travel city（www.travelcity.com）就可以直接提供一般民眾使用CRS設備。Sabre也希望可以透過線上售票來賺取收入，初估有價值八十億元的市場。

Expedia（www.expedia.com）則是微軟公司的線上訂票作業系統。一般民眾可以經由這個網站訂購國際航線班機的機票，並且利用信用卡付費。Expedia是從1997年開始營業，如今它已是世界第五大的旅遊公司，平均每週約有三百萬元的收入。

來源：摘自 Insights, March 1999

網際網路的發展已明顯改變了較早前觀光旅遊的訂位方式及旅行社的原有角色。民眾只須待在家裡就可以利用網際網路在線上購物，此方式也會促使旅行社減少或強迫他們提供更專業的服務。

產品開發及改革

旅遊業者在第二次世界大戰結束後所提供給民眾的旅遊假期,已經無法再跟廿一世紀初所提供的多元化、舒適及熱門的旅遊假期相提並論。(讀者可再回去看較早前所完成的課程活動——就是要求讀者訪問父母及祖父母的同輩的課程活動)

比利卜汀(Billy Butlin)是第一個對旅遊市場需求有所反應的企業家。在1936年,當卜汀在斯凱格內斯(Skegness)購買第一座渡假中心時,他大概也想不到那渡假中心到後來竟會變成現今著名的華納龐汀及帕氏渡假中心(Warner's Pontins and Center Parcs)。在六十年代未期時,由於遊客都流行到國外渡假旅遊,因此在國內渡假營的旅遊活動就逐漸沒落。而如今到國外渡假旅遊仍是遊客的最愛,且這項旅遊產品變得更加普及與多樣化。

 個案研究—卜汀

當比利卜汀在斯凱格納斯(Skegness)渡假時,他遇到了一群遊客在雨天很茫然地坐在戶外的板凳上。因為這群遊客都沒有地方可去,每天的行程就是早上從住宿的地方外出,一直到了傍晚才又回到住處。於是卜汀便把握機會,在1936年時為這些無聊的遊客在斯凱格納斯建了第一座渡假村。卜汀所設置的渡假村提供每個家庭所需的設施及娛樂活動,包括照顧小孩、安排游泳課、賓果游戲及交際舞教學。遊客在渡假村內的住宿及伙食費用,皆已包含在他們每週須付3.5英磅的旅遊費裡。

雖然這旅遊費的價格對勞工朋友而言是貴了些,但戰後時期這類

旅遊的需求量仍大幅度地增加。從1945到1960年這段期間是渡假村最熱門的時期，共佔了當時旅遊市場的百分之六十。當時卜汀也面臨了同行間競爭及為了滿足市場需求，所以在斯凱納斯陸續建造其他兩座渡假村-帕汀及華納。在他名下的這三座渡假村到了1970年時，共有四十四處營區。

　　1970年代，由於旅遊套餐價格大幅降低及遊客較多渴望能在陽光下旅遊，所以到渡假村的遊客數減少。

今日的卜汀

　　在1990年時，Rank組織收購及重整卜汀。Rank組織關閉渡假村裡多處營區，並把每五處營區整合成一處假日世界，且把中心裡面所有設施改善更新及重新佈置住宿，以適合全年氣候使用。

　　Rank組織在每座渡假中心都花費了約五千萬英磅將所有設備翻新，以滿足要求更高的顧客。現今這些昔日的渡假村，已更名為「家庭娛樂渡假中心（Family Entertainment Resort）」，目的在吸引更多短期渡假的遊客，並且在一年四季都能對外開放。當這些裝潢重整工作完成後，有人推估Rank組織在這過去十年裡已投資約三億五千萬英磅在整修卜汀渡假村。以下便是Rank組織為了因應消費需求所做的回應：

- 服務力求高品質
- 短期休假旅遊
- 全年對外開放

<div align="right">來源：摘自 Insight，一九九八年七月</div>

　　讀者可以自上述的「卜汀個案研究」發現，現今的遊客已不再像五、六十年前到卜汀渡假村的遊客是「沒啥要求」的。

旅遊套餐的發展

湯姆斯・酷克（Thomas Cook）是第一個推出旅遊套餐的旅遊業者。在1841年，他就帶領了一群遊客從Loughborough坐火車到列斯特郡（Leicester）參加一場戒酒會議。

 課程活動

請讀者連線到湯姆斯・酷克的網站以找出更多有關於第一次的旅遊套餐資料。

雖然航空旅遊是較快且便宜的交通方式，但是真正致使航空旅遊的遊客中數增加，及遊客選擇利用航空旅遊的原因卻是遊客認為航空交通較方便及安全。

Vladimir Raitz是第一個規劃如現今旅遊套餐的人。在1949年，他使用DC3型飛機將三十二名遊客帶到Corsica旅遊，這一趟的旅遊費是三十二英磅十先令。他的旅遊套餐包含了來回機票、遊客到旅館的轉車費、住宿費及三餐伙食費。Vladimir Raitz在當時能使該每名遊客的旅遊費那麼便宜，是因為他包下了一整台的飛機。同年他成立了一家旅遊公司——Horizon Holidays，並且帶了三百名遊客的旅行團出外旅遊；到了1950年底，他又包下了到Palma、Alghero及Perpignan，Malaga、Tangier及Oporto的飛機以帶團到該地旅遊。

因此有許多企業便逐漸意識到套餐式的旅遊是個相當有利可圖的市場，所以到了1960年代初期，就出現了業者帶隊組團到地中海沿岸城市旅遊。雖然這些旅行團大多是到西班牙海濱及Balearic群島，但在附近的義大利及希臘也有不少遊客到當地旅遊。

爲了因應這一股旅遊潮流，當地也建了很多許旅館以滿足旅遊市場的需求。當時的這些旅館，與英式客房及渡假村的房舍相較，算是較爲豪華的設備。當時的旅行團，若以現今的旅遊水準來做比較的話，在多方面則算是較爲簡略的，因爲他們並沒有在當地四處遊覽，也較少有娛樂休閒活動。但是以前的情況，遊客通常是因爲能夠出國到另一個國家旅遊而感到興奮滿足，而這種心態就足以吸引這些遊客參加旅行團。

至於到了七十年代的時候，尚有其他因素促進旅遊套餐的發展：

- 英國政府解除了每名遊客只能帶五十英磅出國旅遊的限制。
- 在七十年代時，人們有較多的給薪假，因此利用假日渡假的人也變多了。
- 在七十年代時，人們創造了更大型的飛機，所以每次可承載的人數增加，致使機票價格也變便宜了。

改變消費者的需求、期望及流行

在過去二十年時，雖然也可以看到不同的旅遊套餐都持續地變化發展，但是消費者需求、期望及流行的改變才是致使旅遊套餐產生更多進展的原因。在六十年代時，遊客不再喜歡在陽光下享受日光浴的渡假方式，而 Rank 組織也爲了迎合顧客的需求而在渡假方式做了些改變。在戰後時期，渡假村所提供的簡單住宿方式及缺乏彈性的渡假方式都已經不再適合二十一世紀的消費者。

現今遊客都講求渡假的彈性。雖然旅遊套餐的市場需求仍是很高，但套餐內容必須具有相當的彈性，例如遊客可以隨時更換他們的住宿地點、伙食方式、交通工具及旅遊時間的長短。

在七十年代的時候，飛行駕駛旅遊套餐（fly-drive package）的發

展反映了遊客在旅遊時自主性的需求。另外，要求自己準備三餐或自行租車旅遊的遊客也在增加中，這也反映了現代人出外旅遊與觀光需求的改變。再者越來越多遊客喜歡自己單獨出外旅遊，而不再選擇跟團出遊，這充分反映了消費者信心已逐漸增加，也因為他們常出外旅遊，所以不再需要旅行團所提供的安全感。

小故事—巴黎旅遊服務公司（PTS）

　　巴黎旅遊服務公司還沒有被Airtours旅遊公司收購之前，是由一群專業的旅遊公司所組成的，並隸屬於Bridge集團。巴黎旅遊服務公司是在1955年開始營運，也提供遊客到巴黎渡假最主要的旅行社。

　　該旅行社「巴黎之旅」的旅遊單張上就寫著可提供遊客非常彈性的旅遊套餐，例如：

• 交通工具的選擇-遊客可以選擇搭乘火車Eurostar（歐洲之星）、飛機或遊覽車。此外遊客也可以從英國境內的十六座機場搭機出國。

• 遊客可依照自己的預算來決定住宿地點——遊客可以自行選擇住在平價旅館或是五星級飯店，且針對每一種等級的旅館，旅遊公司都會提供遊客的二十種選擇。

　　其餘選擇性服務，顧客可自由選擇納入「旅遊套餐」或者是額外單獨付費：

• 遊客若有需要，可以在英國旅館過夜。

• 遊客可以再順道搭乘東方快車（Orient Express）前往威尼斯旅遊。

• 遊客可自由選擇轉車服務。

• 遊客若有需要，旅行社可以提供餐點給遊客使用。

• 遊客在巴黎搭乘地下鐵時，可享有優惠價。

第二次渡假

隨著人們休閒時間及多餘收入的增加，出現人們一年渡假二次的情況。在1970年時，滑雪旅遊的發展就是因為人們在一年內渡假了兩次（通常第二次渡假的時間是在冬天），到了八十年代時，短期渡假的旅遊市場逐漸發展中。雖然短期渡假旅遊市場的開發有利於本地旅遊市場，但是現今遊客利用短期休假到國外城市旅遊也是很普偏的事了，而且許多旅行社也都會印製發行「城市觀光的旅遊手冊」。Thomson旅行社則是在2000年發行的旅遊手冊裡新增了九個旅遊景點，因此該公司也多了百分之三十的銷售量。

城市觀光反映出雖然人們常到國外旅遊，但都是較短時間。另外，假期平均住宿時間也減少了。

其他的渡假方式

雖然選擇旅遊套餐的遊客都最喜歡到海濱渡假，但是選擇其他渡假方式的遊客也逐漸增加中，例如文化之旅、運動之旅及探險之旅。探險之旅就包括了某些特定的活動，例如山區徒步旅行、划船活動等，這也逐漸受到遊客的歡迎。

本章稍早也提到了遊客目前仍最喜歡到海濱及沙灘渡假，但是現在消費者都會要求他們所處的渡假中心要有更多活動讓他們參加。例如，到海濱及沙灘渡假的遊客就可以參加類似車傘運動、乘搭遊艇航海、潛水等其他活動。

若以旅遊景點而言，遊客則是較喜歡到較遠的旅遊景點旅遊，且人數是一直持續增加中；這也是因為人們發明了波音747飛機之後，使得人們現在可以較便宜的價格及更快的速度抵達更遠的地方，例如加勒比海群島（Carribean）、美國（USA）及肯亞（Kenya）。此外，在七十年代時旅行社以包機航班（charter flight）的方式，讓遊客可

以飛到更遠的旅遊景點，但是機票卻不貴，這也是遊客喜歡到遠處旅遊的原因。

由於遊客到較遠途景點旅遊的市場日益成長，所以遊客在冬天也能在太陽底下渡假也變得平常，因此在歐洲的遊客不一定要等到夏天才能享受日光浴。另外，遊客也常會搭乘輪船出外旅遊，這也佔有龐大的旅遊市場，而且不再只有富人才有能力搭乘輪船（Airtours在1990年代早期就開始了處女航）。

到了九十年代時，在旅遊市場上則是可以看到全包式旅遊套餐（all-inclusive holiday）在迅速成長中。

品質及客戶服務

隨著旅遊與觀光業的進展，消費者對於高品質的旅遊產品及客戶服務的需求也就相對提高。由於現在的遊客常出外旅行，所以他們也清楚知道自己應有的權益。因此旅行社也就越來越重視消費者權益及歐洲法規。

環境保護的意識

有些旅遊景點環境因為觀光業的發達，反而深受其害，使得消費者越來越重視環境的保護。例如，曾經是最多遊客觀光的西班牙海岸，由於1980年時遊客發現有更棒的景點，而且當時西班牙海岸四處都是高樓大廈及管理規定，使當地失去了原有風貌，毫無半點的「西班牙風味」存在，所以到西班牙海岸的遊客人數就開始減少。為了能夠吸引遊客再來西班牙觀光，於是西班牙觀光局就開始向遊客介紹西班牙內陸的景點，希望能藉此再吸引遊客的到來。

課程活動

　　當讀者在閱讀旅遊週刊時，應該可以發現「全包式旅遊套餐」已是相當受到遊客歡迎的旅遊產品。然而有些全包式旅遊套餐卻是名不符實，並沒有提供遊客「全套」的旅遊套餐。有些全包式旅遊套餐可能包括了遊客在旅遊期間的所有三餐、飲料、體能活動、休閒娛樂活動、兒童俱樂部，甚至還有當地的語言課程。有些全包式旅遊套餐可能也會提供體能活動，但活動內容卻有所限制，例如，只提供給遊客衝浪運動，而沒有滑水運動（waterskiing）；或只免費提供旅遊景點本地生產的飲料。

全包式旅遊套餐

　　在1950年代，地中海休閒渡假村（Club Med）就在地中海國家引進了「全包式旅遊套餐」的觀念，但是一直到大型量販市場業者開始對「全包式套裝旅遊」的計劃有興趣之後，才逐漸地普及化。

　　對於地中海地區的國家而言，旅館也慢慢不再直接向遊客收費，而是把住宿費包含在旅遊業者所推出的「全包式旅遊套餐」裡。

　　而「全包式旅遊套餐」的觀念在加勒比海國家一直都建立得很好，所以「全包式套裝旅遊」在當地非常盛。其中，遊客到多明尼加共和國的旅館住宿費早已經包含在「全包式旅遊套餐」中。

　　此外，「全包式旅遊套餐」的觀念在牙買加、聖露西亞（St Lucia）、安地瓜（島）和巴貝多推廣情況也相當良好。其中，

國際俱樂部（Clubs International）最近在肯亞的「全包式旅遊套餐」中加入了「狩獵探險旅遊」的選項；在今年，Kuoni旅行社提供選擇「全包式旅遊套餐」到模里西斯的遊客「僅一次付費，到當地旅遊完全免費」的優惠。

Kuoni旅行社副董事長Sue Bigg就指出，旅遊業者必須趁長途旅遊的「全包式旅遊套餐」熱潮還沒冷卻之前，應該在固定時間推出新的旅遊產品。

Sue Bigg同時補充說道：「我們所推出的新旅遊產品，一定要讓遊客在使用新產品之後，就會馬上著迷。」「此外，當遊客在英國選擇『全包式旅遊套餐』時並且付清之後，他們在渡假時就能盡情享樂，而且在渡假期間遊客不會再為任何服務付費，他們甚至可以不用帶錢出門渡假。」

另外，Biggs也指出旅行社必須讓遊客清楚地知道他們所選擇的「全包式旅遊套餐」內含那些優惠，這也是很重要的事。「若遊客是想到目的地認識當地文化、享受當地小吃或在當地旅遊觀光，那麼「全包式旅遊套餐」就不適合這些遊客；倘若遊客想在渡假期間游永或在水上活動、在海灘曬太陽享受日光浴，那麼「全包式旅遊套餐」對這些遊客就是很美好的假期。」

1. 請讀者收集五種不同的「全包式旅遊套餐」宣傳單張，並比較這些旅遊套餐的活動內容。你認為那一組旅遊套餐才是物超所值？
2. 為什麼遊客到非洲國家比到加勒比海國家的「全包式旅遊套餐」較便宜？

廉價航空公司的出現

在九十年代晚期時，廉價機票是旅遊市場最重要的發展之一。由於廉價的機票、倉促的行銷技巧及無票的旅遊，改變了現今航空工業

的面貌。這些提供廉價機票的航空公司取消了傳統的空中服務（例如，不再提供乘客在飛行途中的餐點），當時此舉引起大型航空公司的關切，因為此項改變差點讓他們失去商機。對此，英國航空公司的回應就是日後將客戶群鎖定為出外做生意的商務旅客。這些廉價航空公司能讓更多旅客到歐洲更多地方旅遊，無形中也促使短期渡假及自助渡假旅遊市場的成長。

 課程活動

在二十一世紀的今天，旅行社提供旅遊套裝餐的種類繁多。請讀者利用各種最新版本的旅遊手冊或宣傳單張，來協助下列客戶選擇適合他們的渡假行程。並請讀者為你的選擇提出說明。

	目的地	理由
沙莉跟阿倫要到國外結婚		
四名學生想要在歐洲體驗探險活動之旅。		
山潔及娜蕊想在週末來趟文化之旅		
基先生及全家人想出外渡假兩個星期，所以他會帶著二名九歲及十五歲的小孩。他希望能在這兩星期裡過得很充實。		
約翰及吉蓮是對年近半百的夫婦。他們希望可以找到跟他們年紀相仿的朋友一起出外健行。		

　　請讀者注意：雖然你們會從旅行社找到相關的旅遊手冊或宣傳單張，你們也可以直接向旅遊業者接洽。你們可以從週日報紙或相關旅遊雜誌來尋找這些旅遊業者所刊登的廣告。你們也可以從網際網路或TTG指南找出這些資料。

旅遊與觀光業的未來發展

　　觀光業變化的速度一直以來都是極快的，例如，消費者的期待、旅遊時使用的交通方式及其他科技等的改變，都確保著旅遊與觀光業在未來持續發展。然而現今觀光業並無法如同二次世界大戰後觀光業的成長速度，可以再持續另一個50年。

　　較早前當旅遊業者還預測，傳統式的陽光假期仍會受到歡迎，由於遊客對於更活潑及更健康的渡假需求正增加中，因此業者同時預期到長途旅遊的人次將會增加。目前為止，雖然有研究指出，人們若長期曝曬於陽光下會提高罹患皮膚癌的危險性，但這消息對於日光浴的愛好者則沒有太大影響，因為他們都會購買防曬系數較高的防曬油來做好防曬工作，故並不會因此改變我們下一代喜好日光浴的習性。

　　由於現今遊客越來越重視渡假的品質，所以遊客渡假的住宿品質也逐漸改善。尤其是遊客在選擇旅遊套餐時已有更大的彈性——遊客可以選擇「自由行」或「拼湊式旅遊」。

　　另外，電腦科技的發達，也使得旅遊方式更具彈性及自主性。遊客可以透過「虛擬實境」技術以得知渡假中心的真實狀況，然後能自行決定選購個別旅遊項目（例如，交通方式、住宿等）。而遊客也可以在家裡，透過網際網路付款。這些變化已經改變了旅行社及旅遊業者所扮演的基本角色。

 課程活動

　　請讀者先自行分組並討論網際網路對旅遊商務的衝擊。你們是否知道：

- 有多少人使用過網際網路？
- 有多少人常在使用網際網路？
- 有多人曾透過網際網路來安排並訂購他們的旅遊假期？
- 人們可否透過網際網路來安排並訂購他們的旅遊假期？

進一步探討旅遊與觀光業的未來發展

　　交通科技一直持續地變化及發展，所以未來的交通方式應該不會有太大的改變。每一項科技發展都會對觀光業造成影響，例如人們在較早前所發明的飛機，就改變了人們出外旅遊的交通方式，也使觀光業的發展向前跨進一大步。在未來，類似這樣的衝擊不太可能發生，除非人們已經可以在外太空旅行。美國飛機製造廠就正在研究飛機是否可以瞬間離開地球且再登入地球大氣層。這項發展將可以縮短遊客從倫敦坐飛機到雪梨的時間。同樣的，人們也正在研究開發海上交通、鐵路交通及道路交通的新科技。所以人們在未來也許只需要兩小時就可以橫渡大西洋，及在陸路上能以每小時三百英里的時速行走。

　　有時候人們也許並不想離家出外旅遊，那麼他們也可以透過家用電腦的虛擬實境以體驗旅遊樂趣及滿足旅遊慾望。此外，這種虛擬旅遊（Virtual travel）對於經濟狀況較差而無法外出的遊客而言也將是很美好的經驗。

旅遊與觀光業的架構

本章稍早前將「旅遊及觀光業」定義為遊客在旅遊時所做的每件事，而這也使得旅遊與觀光業的範圍擴大不少。而本單元的以上定義同時也把旅遊與觀光業分割成許多部份，包括遊客出外旅遊時的住宿旅館、交通方式、所吃的冰淇淋、買的紀念品及所吃的食物，都屬於觀光業的一部份。

觀光業確實較其他行業的範圍更為廣泛，因為全世界很少有其他行業會與不同種類的產品及服務有所關連。

「觀光業對國家經濟是相當重要的，因為它和人民生活中的每一個範圍都有接觸。觀光業是相當『零碎（fragmented）』的行業，它是由十二萬種行業所組成，包括了政府公家機關單位、地方行政機關及其他國營事業例如運輸交通、歷史古蹟遺產等，都跟觀光業有所相關。」

來源：Mr Alan Britten at the launch of the English Tourism Council in July 1999

本單元將探討旅遊與觀光業的所有組成元件，並說明這些組成元件的動機。例如，這些觀光業的組成元件是否屬為商業團體且他們的動機是否在於牟利？還是他們是公務機關以提供服務為目的導向？抑或是他們屬於非牟利義務性組織（voluntary organization）？無論如何，各組織團體都志在取得財務上的支持及民眾對於他們的期待，以提昇自己的目標。

本單元將探討下列觀光業的組成元件：

• 觀光名勝

- 住宿及伙食
- 觀光業的發展及促銷
- 交通
- 旅行社
- 旅遊業者

讀者若能對觀光業的結構、主要組織及功能運作有深入的瞭解之後，那麼就可以進一步探討觀光業的特色。

商業性及非商業性團體組織

讀者在探討觀光業的特色之前，必須先瞭解觀光業是那些不同類型的團體組織所組成。通常這些團體組織包含了私人機構（private sector）、公家機關（public sector）及非牟利義務性組織（voluntary sector）。因此這些不同的團體組織就各有不同的目標、不同的財務管理方式，及不同主事者自然也會有不同的期待。

私人機構

在旅遊與觀光業裡的團體組織大多是屬於私人機構。這些機構可以是大規模的公司，例如英國航空公司及Thomson Holidays旅行社；也有可能是個人獨資經營的小公司，例如地方導遊或在旅遊景點的一座小茶館。無論如何，大小公司的共通初始目標都是營業牟利，只是他們的最終目標就有可能不盡相同（例如增加營業額或提供客戶更好的服務）。因此，當他們無法在營業時賺取利潤，到最後就得停止營業。

旅遊與觀光業裡的行業主要還是以私人機構為主，其中多為中、小型的公司。在英國的所有主題公園、旅館、餐館、旅行社及旅遊公

司都是私人機構,而且大部分可能也是屬於個人獨資的生意,例如,旅遊承辦人員、滑雪教練、地方導遊及遊覽車公司。至於較大型的私人機構則可能是由一般民眾持股並且共同經營的私人有限公司(PLCs),例如英國航空公司在稍早前還是屬於公家機構,但是現在已經改制爲民營私人有限公司。

一般的民營私人有限公司的股東們都必須等到公司賺取利潤之後,才能獲得股利分紅。在英國其餘的私人有限公司尚有 Tussauds 集團(他們經營了艾頓鐵塔)、Forte 及三大旅行社-Thomson、Airtours 及 First Choice。

公家機關

公家機關的經費都來自於地方或中央政府補助,所以它們的目標是爲了服務民眾。例如英國觀光促進委員會暨旅遊協會(Tourist Boards and English Tourism Council)、地方觀光名勝(比方說,博物館或畫廊)及英國遺產古跡。英國鐵路服務早期也是公家機關,一直到九十年代中期才改制爲民營公司。

公家機關的相關旅遊組織經費多來自政府文化、媒聞與體育部(Department of Culture, Media and Sport, DCMS)或地方旅遊協會的補助。這些組織機構的管理人通常不會以財務營運狀況來判斷該組織機構的成功,反之他們較關心遊客數量、品質及環境保護問題。

 課程活動

英國政府文化、媒體及體育部(DCMS)是負責部份觀光行業的政府機關。此外,它也負責管理英國國內藝術活動、體育及休閒活動、國家彩券、圖書館、博物館、電影、廣播(電視)、媒體自由及

法規、遺產古蹟及皇家地產。該部門的官方網站為 www.culture.gov.uk。

　　請讀者連線至英國政府文化、新聞和體育部（DCMS）的網站並回答下列問題：

1. 目前誰是文化、新聞和體育部部長及他們的目標為何？
2. 文化、新聞和體育部共獲得了中央政府多少經費補助及他們如何運用這筆經費？

義務性團體組織

　　義務性團體組織大多是慈善機構，且多是由社會義工所經營開設，但在有些義務性團體組織裡還是有支領薪水的員工。這些義務性

圖1-9　旅遊與觀光業的組成及他們如何相互運作

團體組織大多為壓力性團體，例如綠色和平組織（Green Peace）及關懷旅遊團體（Tourism Concern）；其他團體組織尚包括國家信託局（National Trust）——其目的在保留及保護國家歷史古蹟及天然風景區。另外，有部份的博物館也是由義務性團體組織所經營。

這些義務性團體組織通常能提供民眾無法在公家機關或私人機構中找到的活動。而且義務性團體組織主辦活動的目的並不是在賺錢，但活動收入必須要能負擔活動的開銷。

 課程活動

請讀者透過網際網路或利用學校的學習資源中心，找出上列三種團體組織的年度收支結算報告（Annual Reports and Accounts）並做進一步的討論。讀者可從這三種團體組織中（公立、私人及義務性組織），各找出一個例子來深入討論。（例如，英國旅遊協會（English Tourism Council, ETC）、Thomson Holidays旅行社或國家信託局）。

1. 請讀者找出每個團體組織的設立目的及他們的經費來源（或們如何取得資金）。

2. 試比較這三種團體組織，並討論這些團體組織由於投資人或股東的不同期待而出現怎樣的差異。

旅遊景點

人造旅遊景點

當有人請你想一處旅遊景點時，你可能很自然地就會想到了主題

公園、博物館或其他名勝古蹟，其實這些全都是人造旅遊景點。其中有些則是為了賺錢而建造的旅遊景點，例如主題公園；也有些旅遊景點已經存在很長的一段時間，目的就是在保留該景點的美麗佈置或歷史價值。此外，有些旅遊景點是為了教育目的而建造，例如維多利亞及艾伯特博物館（Victoria and Albert Museum）、泰得畫廊（Tate Gallery）及國家電影與影像博物館（National Museum of Film and Photography）。

課程活動

請讀者連線到英國觀光局（British Tourist Authority, BTA）的官方網站-www.visitbritain.com以取得如圖1-10及圖1-11所顯示的更新數據。另外，讀者也可以連線到英國旅遊協會（ETC）的官方網站-www.English-tourism.org。試比較這兩個網站所提供的資料。

天然旅遊景點

有些旅遊景點也可能是天然美景，例如Northumberland海灘、坎伯蘭湖泊及蘇格蘭荒野保護區。英國當局為了保護地方的天然旅遊景點，將許多區域都規劃為國家公園、傑出自然美景區或海岸遺蹟。還有其他天然旅遊景點：長途步行區及天然大瀑布。

以「節慶」聞名的旅遊景點

有些旅遊景點是以每年舉辦一次節慶而吸引了遊客到來，例如地方市集、博覽會、節慶或展覽會。在英國每年舉辦一次節慶的旅遊景點包括在Glastonbury的搖滾音樂節、倫敦的逍遙音樂會（London

單位：百萬

地區	古跡房舍	花園	博物館與藝廊	野生動物	其他	總計
英格蘭	58.82	12.88	63.31	19.84	163.38	320.23
北愛爾蘭	0.60	1.10	0.94	0.48	6.20	9.33
蘇格蘭	7.24	2.04	10.19	2.32	27.04	48.82
威爾斯	2.44	0.31	2.74	1.01	12.01	18.50
英國	69.10	16.33	77.18	23.66	210.63	396.89

圖1-10　一九九七年各旅遊景點的遊客數

景點（城市）	單位：千人次
1. 塔索夫人蠟像館（倫敦）	2,799
2. 艾頓鐵塔（史大佛夏）	2,702
3. 倫敦鐵塔	2,615
4. 天然歷史博物館（倫敦）	1,793
5. 遊覽冒險世界（素里）（英國南部之城市）	1,705
6. 坎特柏立大教堂	1,613
7. 科學博物館（倫敦）	1,537
8. 樂高樂園（皇室）	1,298
9. 愛丁堡	1,238
10. 黑池鐵塔（蘭開夏）	1,200
11. 溫德梅爾湖畔航遊（坎伯裡亞）	1,132
12. 溫莎堡（波克夏）	1,130
13. 飛明哥主題樂園（約克郡）	1,103
14. 倫敦動物園	1,098
15. 維多利亞及艾伯特博物館（倫敦）	1,041
16. 德雷頓曼納主題公園和動物園（史大佛夏）	1,002
17. 聖保羅大教堂（倫敦）	965
18. 皇家植物園（倫敦）	937
19. 羅馬浴場（巴斯）	934
20. 所布公園（素里）	912

圖1-11　一九九七年前二十名有收費的旅遊景點的遊客數
資料來源：WWW.staruk.org.uk

Proms）、及愛丁堡藝術節（Edinburgh Festival）。而每年一次的商業展覽則是對做生意的商務旅客形成最主要的吸引力，例如輪船或汽車展覽、世界旅遊貿易展或理想居家展覽，這些展覽會每年都吸引了許多從外國到英國參展的商務旅客。

以「購物」聞名的旅遊景點

逛街購物是英國民眾最喜歡的休閒活動。自從英國商家引進美式購物中心之後，就吸引了不少國外遊客前來購物。其中，「藍水」購物中心是英國最新的購物中心。該購物中心位於Dartford，內有三百二十家商店、餐廳、小酒吧、電影院，及還有一座人造湖泊可供來賓溜冰或划船。

 課程活動

在一九九七年時，英國的主題公園共吸引了約一千萬名遊客。到了一九九八年底，到訪人數仍持續增加中，但是業者也開始擔心這市場已達到顛峰狀態。

因此，請讀者為英國觀光局（BTA）的網站寫一篇文章，以向外國遊客介紹英國的主題公園。在這篇文章中，你必須要仔細地告訴遊客可以抵達該主題公園的各種交通方式及其他相關訊息，例如餐飲、住宿方式、購物等，以提高他們到主題公園旅遊的意願。讀者可利用下列資源來協助完成作業：

- www.bpbltd.com（Blackpool Pressure Beach）
- www.thorpepark.com
- www.alton-towers.co.uk
- www.legoland.co.uk

• Insights- market profile of the UK theme parks, September1998.

 課程活動

　　為了確認讀者知道外國遊客在英國會去那些旅遊景點及該所在地有那些旅遊景點，請讀者製作類似下列的表格，以填寫上述的旅遊景點資料。讀者在完成填寫表格之前，可能需先找出當地有那些觀光名勝；這些觀光名勝雖然是本地遊客常去的地方或是你日常生活中所得知的地方，但是未必就是外國遊客或日間遊客（day-trippers）常去的地方。因此，讀者可能需要親自到地方遊客服務中心或連線到他們的官方網站，以確定你在下表的各項類別中都可以填入適當的旅遊景點。

　　在你所屬的地區中，遊客最常去那一個旅遊景點？你可以依照

	國內三個較著明的景點的例子	本地的例子	公立／私人／義務
花園			
花園			
博物館			
美術畫廊			
野生生物旅遊景點			
主題公園			
古代／歷史紀念館			
宗教性建築物			

「觀光地位的重要性」來排列你所填入的旅遊景點。

另外，請讀者就你所在地的旅遊景點，註明那些景點是屬於私人機構、公家機關或義務性團體組織所管理的。

住宿與膳食

 課程活動

1. 請讀者與另一名同學合作寫出你們所想到的住宿方式，例如旅館、B&B（Bed & Breakfast）住宿等。
2. 請把你們的答案跟其他組員的答案相比較並整合成一份較完整的表格。

在以上的課程活動中，讀者可以清楚知道旅遊與觀光業裡的住宿方式是很多樣化。有些住宿可能會提供其他服務（例如，提供遊客三餐及幫他們整理房間）；有些住宿則沒有提供任何服務（換句話說，遊客得自行料理三餐及自行整理房間）。此外，有些旅館是業者獨立經營（例如，地方上的B&B住宿），有些則是旅館則是連鎖經營的關係企業（例如，Forte, Best Western及Moat House）。

商務旅館（Business Accomodation）

每家住宿旅館都會針對不同遊客需求而提供不同設備。商務旅館通常位於機場附近、高速公路交流道附近或市中心，這些商務旅館都會提供住戶網際網路上線服務、房間內有桌子、會議室及其他會議設備。有些旅館也有電子商務套件設備（business suite）可供出外經商的旅客使用，有些則是在個人房間提供個人設備。

接待：接待部門之服
務成員隨時準備給予
額客最需要的服務

行旅遞送服務
行旅遞送服務員將給予24
小時之服務，在大部分的
臥房裡，只要一按按鈕，
服務隨即到臨

臥房
加間不一樣之臥房提供不同
感覺之住宿，而其俱備中央
熱系統、雙面彩釉窗、電
視、直播電話、製菜或製咖
啡機、浴袍以及嬰兒監督器

Blackeney 旅館

許多房間有著面對河口或潮
間帶令人躍悅的景色，而南
面的臥房則對著花園，房間
裡有著四張貼著廣告壁紙的
床與些古董傢俱

圖1.12　給休閒遊客的設備

資料來源：Blackeney 旅館的小冊子

　　由於人們越來越重視健康的生活方式，現今旅館也會提供許多休閒設施，例如健身房、游泳池，可以讓這商務旅客在百忙之中藉由這些休閒活動來保持身體健康；這些服務在未來將會更加專業化及更具效率。

休閒渡假遊客的住宿

　　出外休閒渡假遊客的住宿與商務旅館的差異在於旅館的所在地。休閒渡假旅館的地點通常都會遠離忙碌的大都市，讓遊客可以享受到休閒且輕鬆的渡假氣氛（見圖1-12）。另外，出外渡假遊客的住宿方式跟商務旅館最大差異就是，前者可能會較需要圓木火炬而非電腦。

住宿評價方式

　　當遊客的需求增加時，住宿業者就會逐漸提高住宿設備的水準，並提供更具彈性的服務及更多的休閒設施。因此，各旅館的等級評價及他們所提供的設備種類，就需要有一種公認的評價方式，讓一般民眾出外旅遊或旅遊業者在幫遊客安排住宿時，知道他們所訂住宿旅館的等級。

　　在2000年時，市面上由汽車聯盟（AA及RAC）及國家觀光促進委員會（National Tourist Board）所提供的旅館分級系統，係利用一些符號如皇冠、星星及鑰匙來當作分類標誌。現今汽車聯盟及英國旅遊協會（以前叫做「英國觀光促進管理局」）已整合統一了這些分類標誌，最後就只剩下兩種標誌──那就是以「星星」及「鑽石」來代表旅館的等級。現今所有旅館都會交由評審委員來評分並決定它們是屬於為幾顆星等級的旅館業者。這些評審委員會依照七十一項評選項目來評分，這些項目都是針對遊客住旅館時的經驗而設定，例如旅館清潔度、工作人員服務態度、房間給人的舒適感、食物的品質及其公共區域的環境。此外，一般賓館、小旅館、農舍及B&B則是以「鑽

石」作爲住宿等級的分級制度。而蘇格蘭及威爾斯的觀光促進管理局則仍保留各種不同的旅館分級制度。

在英國，幾乎全部住宿旅館都是屬於私人機構所有。他們最主要目的當然就是賺錢。在英國並沒有公家機關設立任何的住宿旅館，不像遊客在西班牙及葡萄牙，可以投宿在政府設立的 'Paradore'，這些都是政府大樓重新裝潢而設立的旅館。

青年旅館協會（Youth Hostels Association, YHA）

青年旅館協會是英國唯一有提供住宿服務的義務性團體組織。若讀者想要關於YHA「高級職業學校」的老師教學資料包，可直接與YHA索取。

 個家研究—YHA維持觀光業的一股力量

「觀察報（Observer newspaper）」最近主辦的「旅遊獎」中，票選了十大最佳旅遊住處，其中住宿環境單純的青年旅館協會（英國及威爾斯分會）從1930年成立以來，都是榜上有名。

YHA剛開始是一座簡單的休息站，可供遊客們散步、騎腳車之後休息的地方，也是供青年團體舉辦活動的地方。因此YHA剛開始時是由約六千人所組成的義務性團體組織，並且接受捐助款或補助金以提供這種臨時住宿。

現今的YHA在英國共有兩百三十家青年旅館，是遍佈於市區及郊區的建築物，有超過一萬三千張床位。這些建築物包括了位於曼徹斯特的千禧巨蛋（Millennium Dome）及格林納達廣播製作中心（Granada Studios）附近的中古世代城堡或其他多種用途建築物。YHA的財源多來自二十六萬名會員的捐款及供應遊客住宿及膳食的

收入所得，如今YHA共有一千名員工，及兩千八百萬的營業額。身為英國住宿業者前五名的YHA，對於促使英國觀光業也有相當的貢獻，且YHA也是英國國內的主要慈善團體。

　　YHA不只是在經濟方面具有影響力。在其他業者最近發表的「觀光業永續經營」概念之前，YHA自成立以來早就以灌輸民眾認識及熱愛鄉村爲其營業目的，也讓遊客對週遭環境及古蹟有深刻的瞭解。因此，凡在青年旅館住宿遊客就可以達到上述目的。青年旅館適合各種不同年齡層的遊客居住，且無論是個人、家庭、團體及國外旅客，青年旅館都能安排給這些遊客富有教育性及休閒性的旅程。YHA會讓遊客有賓至如歸的感覺——工作人員服務態度友善、住宿環境舒適且具有可靠性及安全性。由於YHA持續地投資及改良設備，其對於英國未來的觀光業仍具有相當影響力。

課程活動

　　請讀者進一步探討YHA。你認爲YHA的成立宗旨是什麼？它們如何籌措資金？投資人的期待是什麼？

膳食供給設施

　　業者所提供的膳食，無論在種類、水準、服務品質及設備上都有許多的變化。而提供膳食的商店也大多爲私人投資的行業，例如，我們在大街上就可以看到速食國際連鎖店四處林立，比一般咖啡廳及餐廳都更多。

觀光業的發展及促銷

　　英國的商業及非商業機構皆依據全國、區域及地區的水準來發展及促銷觀光業。

　　英國文化、媒體及體育部（DCMS）會部份補助上述除了Blue Badge Guide及Guide Friday以外的機構，換句話說，它所補助的機構多為公家機關。

等級	組織	例子
國家等級	英國觀光局（BTA） 國家旅遊促進機構 （ETB）	英國旅遊協會（ETC） 威爾斯旅遊促進機構 蘇格蘭旅遊促進機構 北愛爾蘭旅遊促進機構
區域等級	區域旅遊促進機構	坎伯蘭旅遊促進機構 英國東區旅遊促進機構 英國中區旅遊促進機構 倫敦旅遊促進機構 西北旅遊促進機構 東南旅遊促進機構 北威爾斯旅遊促進機構 中威爾斯旅遊促進機構 南威爾斯旅遊促進機構
地方等級	遊客服務中心	引導服務台 劍橋遊客服務中心 斯凱格納斯遊客服務中心 Blue Badge Guide Guide Friday

表1-4　在英國推動及開發觀光業的各大組織

英國觀光局（British Tourist Authority, BTA）

英國觀光局是隸屬於英國旅遊開發部（1969）之下，而英國觀光局的職責如下：

- 在海外促銷英國觀光業。
- 建議政府在全英國發展觀光事業。
- 提供遊客在英國有一個舒適的環境及設施。

英國觀光局的經費開銷是由文化、媒體及體育部（DCMS）所贊助。然而，英國觀光局也會舉辦各種商務旅遊活動、發行刊物及其他活動以籌措經費。

在1999年時，英國觀光局都花費於：

- 促銷課程活動——鼓勵海外遊客延長在英國的停留時間、到新景點遊玩或在旅遊淡季時到英國觀光。
- 在三十六國成立並經營四十三家公司。
- 在各國辦事處提供英國旅遊的相關資訊。
- 進行市場調查並發表結果。
- 與旅遊貿易相連繫以鼓勵觀光業的永續發展。
- 建立旅遊相關資料庫。

國家觀光促進委員會（NTB）及英國旅遊協會（ETC）

在過去，英國國家觀光促進委員會只在國內促銷觀光業。威爾斯觀光促進委員會（WTB）、北愛爾蘭觀光促進委員會（NITB）及蘇格蘭觀光促進委員會（STB）也是同樣做法，而且它們都有類似的目標：

- 提昇觀光業所帶來的工作機會及可觀收入。

圖1-13 「參觀英國」宣傳單的封面
資料來源：BTA

- 為國家建立正面的形象，以便成為旅客的旅遊目的地。
- 建議政府或其他公家機關發展觀光業。
- 促進觀光業永續發展。
- 進行旅遊相關的研究。

在 1999 年時，國家觀光促進委員會改組為英國旅遊協會（ETC），而兩者之間的角色是有點差異。英國旅遊協會對於觀光業的要求較偏重於設定旅遊品質的管理，並探討旅遊市場以確保觀光事業能夠永續性發展。至於該如何促銷英國觀光業一事，則是交由區域觀光促進委員會執行。

 課程活動

請讀者把英國國內的十個區域觀光促進委員會及在威爾斯的三個區域觀光促進委員會標示於下列地圖。

地方觀光業的促銷活動

　　地方觀光業通常是透過私人機構或公家機關一起推動促銷。現今每座市鎮都會設立旅遊服務中心（Tourist Information Center）以提供觀光客地方上的旅遊資訊及資助地方上的旅遊業者。這些地方旅遊服務中心都是由地方旅遊協會所經營，雖然主要目的並非在於牟利，但是他們也無法長期提供免費服務；更何況英國旅遊協會（早前為英國觀光促進委員會）對他們的補助款逐漸地減少，所以他們就得另想方法以取得資金。因此，他們便出版及販售地圖及其他旅遊出版品。此外，旅遊服務中心對所提供給遊客的服務則酌量收費，例如幫遊客事先預訂床立服務（book-a-bed-ahead scheme）、協助會議的進行、組織地方上具備合格英國歷史學問認證的導遊（Blue Badge Guides）或幫忙安排遊客轉車服務。

課程活動

　　請讀者到你們的地方旅遊服務中心以取得下列資訊：

1. 你們的地方旅遊服務中心有提供那些服務？
2. 這地方旅遊服務中心每年共被多少遊客發問問題？相較於經由信件、電話或電子郵件詢問問題的人，前者人數是否較多？
3. 旅遊服務中心的員工是否認為網際網路的出現，改變了他們原來的角色？

　　私人機構通常也會協助推動地方觀光業，例如英國合格歷史學家所組成的Blue Badge Guides、遊覽車公司及吸引遊客到訪的旅遊景點。尤其當觀光業持續開發擴充時，這也大大地刺激了旅遊導覽服務

的發展，例如Guide Friday就在三十多個旅遊景點設有旅遊導覽服務，而且每年帶領了約一百四十萬名遊客進行旅遊觀光。

 ## 個案研究─Guide Friday

在二十五年前，Guide Friday剛成立時就只不過是一輛遊覽巴士從Stratford開車載客到Avon，帶領這些乘客享受城市生活中的樂趣及參觀莎士比亞故居。從那時候起，Guide Friday的導遊業務就逐漸穩定成長發展中，而且把導遊範圍擴展到劍橋、牛津、巴茲及愛丁堡。帶領遊客到其餘城市的導覽業務也隨著該公司所做的市場研究調查中，不斷嘗試並開發新路線。

Guide Friday最後將他們導遊路線主要安排到有較多遊客想參觀的名勝古蹟。而且它也跟地方觀光促進委員會、旅遊服務中心、旅館、各旅遊景點、遊覽車公司及旅遊業者進行密切的合作。此外，Guide Friday也大量製作及散發旅遊傳單，並在全國打廣告，更利用車輛當作最主要的市場行銷工具──因此很輕易地把很遊客對傳統型旅遊方式的感覺及認知引入市場。此外，Guide Friday的客戶都相當有忠誠度──他們無論在國家那個角落旅遊時，都會跟著Guide Friday的遊覽團去參觀地方城市。對於這些忠誠的顧客，Guide Friday讓他們在下一次旅遊之前，只要秀出前次旅遊票，就可獲得折扣優惠。

每個旅遊業者的營業方式都差不多──業者所推出的一日旅遊票可讓遊客在固定景點觀光及更有彈性地安排旅遊行程。

課程活動

1. 為什麼 Guide Friday 選擇在較多遊客的景點提供導覽服務,而且它們為何跟那麼多的組織機構有密切的工作關係?
2. Guide Friday 如何配合現今遊客所要求較高水準的服務及更具有彈性的假期?請讀者舉出兩個例子。另外,請解釋顧客對企業的忠誠度為何是重要的?
3. 請讀者試比較 Guide Friday 及地方旅遊服務中心的目標差異。

交通

　　雖然航空交通是現今旅遊套餐市場最重要的交通工具(遊客搭乘飛機出外渡假幾乎佔所有旅遊套餐的百分之八十四),但是本單元仍會探討陸地及水上交通運輸。

　　交通的組成元件是很廣泛的,如圖1-14所顯示的全部交通運輸服務。

圖1-14　交通系統

在本單元中，讀者將可得知交通方式的進展促進了旅遊與觀光業的發達。雖然在二十世紀的後半期中，交通方式並沒有很明顯的變化發展；但是其對觀光業還是有很明顯的影響，例如英倫海峽海底隧道的開發及業者推出了廉價的機票都促進了觀光業的成長（請讀者參考本章「旅遊及觀光業的發展」單元及在稍後第四章會有更進一步的討論）。

航海旅遊

自從P&O在英倫海峽利用渡輪開闢了一條商業路線，其他替代渡輪的交通工具也隨之發展。現今有兩家輪船公司在競爭從英國東南部港口多佛（Dover）至卡來（Calais）的短程路線。此外，他們也面對了更強勁的對手—氣墊船及通過英隧道的火車Shuttle。其他競爭尚包括了多家渡輪業者提供遊客搭乘輪船到較遠的地方的服務，例如西班牙北邊港口。

現今大量旅遊業者都能提供欲搭乘渡輪出外旅遊的遊客較優惠價格，這改變了搭乘渡輪航行旅遊的顧客群，因為搭渡輪出外旅遊已不再是有錢人才負擔得起的交通方式了。

由於地中海一帶氣侯絕佳，且當地富有藝術及歷史氣息，再者又是短途的航行。因此，地中海一直被公認為是航海的最佳區域，同時在地中海航行中，也能在單一航行中就去探訪三大洲—歐洲、非洲及亞洲。因此，地中海之旅每年吸引了近三十三萬出海旅遊人次，這也佔了英國一半以上的航海旅遊。

航空旅遊

航空旅遊大致可分為排定航班班次（scheduled flight）及包機航班班次（chartered flight）。雖然空中計程車（airtaxi）及直昇機也算是航空旅遊，但他們只佔了一小部份。排定航班班次班機即是按照既

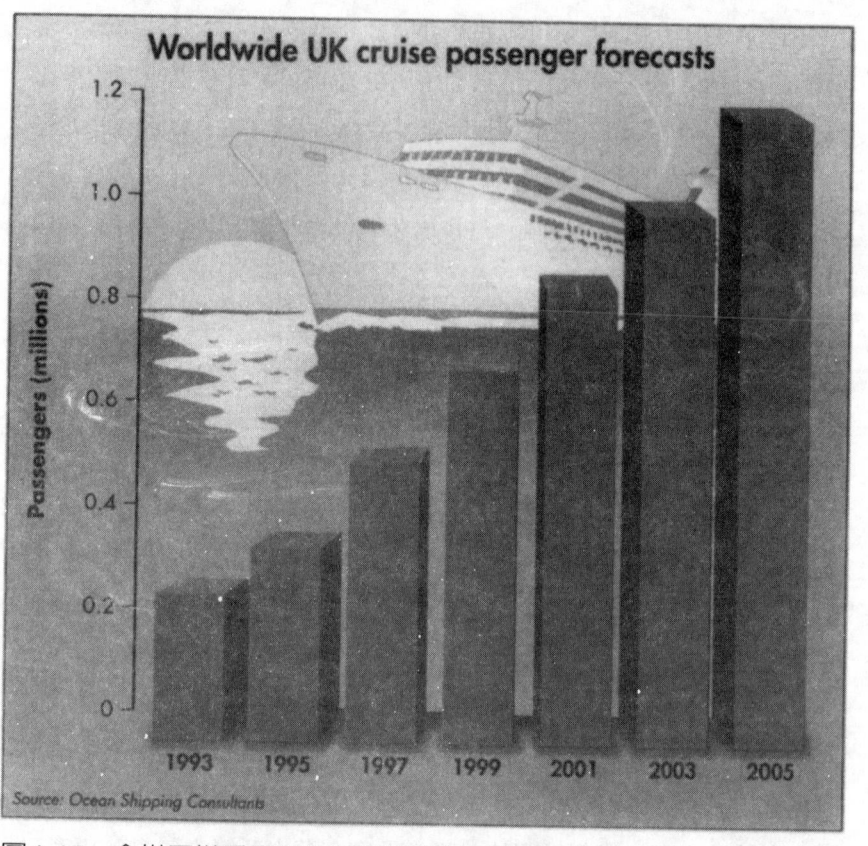

圖1-15 全世界搭乘郵輪的英國遊客的預測數據

定的班次時間啓程或降落，並不會受到乘客人數的影響。在英國，大
部份的航空公司都是提供排定班次的班機，例如英國航空公司、維京
大西洋航空公司及英國米德蘭航空公司。近來興起的廉價航空公司，
例如Go, Easy Jet, Ryanair及Virgin Express也都是提供排定航班班次飛
機的航空公司。大多數國家都有代表自己國家飛行國際航線的航空公
司-也叫做「旗艦航空公司（flagship airlines）」，例如法國航空公司、
昆士蘭航空公司、紐西蘭航空公司、德國航空公司及國泰航空公司。
這些航空公司有些是屬於公家機構，例如法國航空；也有些是私人機

構，例如英國航空。

　　包機航班班次的飛機通常是旅遊業者專門爲了特定的假期或季節而向航空公司包下某個班次班機的所有機位。例如，各大旅遊業者在每年五月到十月之間都需要爲遊客安排到地中海渡假的機位。所以旅遊業者在那段時間便會向航空公司買下相關班次的所有機位。如此一來，他們便能將每個機位的價格壓低以提供給遊客更便宜的旅遊套餐假期。現在的旅遊業者都會以包機班次的型式來爲遊客安排機位，例如Britannia、Airtours及JMC。

陸上旅遊

　　遊客在旅遊時，最常使用的陸上交通工具多爲自用車。在英國大約有百分之七十的家庭都有一輛或以上的車子，這也是遊客在國內旅遊時最常用的交通工具。本章在較早前也提到了，現今的旅遊業者在遊客在購買海外旅遊套餐時，都能提供彈性更改行程，即會提供遊客所要求的「自由行」的旅遊套餐假期。

　　此外，英國鐵路交通在過去十年也有明顯的改變。在九十年代中期時，隨著英國鐵路局民營化後，英國國內的各種鐵路路線是交由不同業者所經營。

<div align="right">單位：每家庭</div>

	只有 一部車	兩部或 以上的車
1961	29,000	2,000
1971	44,000	8,000
1981	45,000	15,000
1991	45,000	23,000
1997	45,000	25,000

圖1-16　英國家庭使用汽車情形
資料來源：ONS

　　遊覽車業者也逐漸地調整顧客對他們的要求。雖然遊客坐遊覽車在歐洲遊覽觀光仍是很受歡迎的旅遊方式，但是越來越多的旅遊業者在他們的旅遊手冊加入「飛行／遊覽車」的旅遊行程。這一類長途的「飛行／遊覽車」旅遊行程在美國、加拿大、澳洲及紐西蘭也行之有年了。英國最主要的七家遊覽車業者是Cosmos、Crusader Holidays、Insight、Leger、Shearing、Trafaglar及Wallace Arnold。

 小故事—坎塔必卡俱樂部（Club Cantabrica）

　　遊客選擇搭乘長途快捷遊覽車的旅程時，通常會在豪華車廂裡過夜，這得花上的十二至二十二小時才能抵達目的地。遊客在車上會有女服務員為他們服務，有電影可以欣賞、能靠背在可後仰的座椅上、途中業者還會為乘客準備點心及飲料，而且車上也有廁所。現今類似坎塔必卡俱樂部的遊覽車公司也與日俱增，而且都會把遊覽車廂內裝飾像置身於飛機機艙內，希望利用類似商務艙的座位及加強在車上的服務以吸引更多的旅客。為了彌補長途旅程所耗費的時間，它們也提供更便宜的旅遊假期作為優惠，而且更聲稱他們可以提供比坐飛機旅遊更加舒適的環境。

　　坎塔必卡俱樂部分別在St Albans及Hertfordshire推出冬天滑雪及夏天日光浴的行程活動。另外有二十五輛遊覽巴士具有高水準的配備，以供至Costa Brava、法國南方及義大利海濱的旅遊行程之用。西班牙旅遊行程每週有四次的出發時間，分別有七天、十天及十四天的假期的行程。這類行程的住宿則是有露營地、課程活動型的房子及一般公寓。

　　坎荷必卡俱樂部的滑雪活動行銷經理札斯汀·普（Justin Poole）聲稱說明：「本公司遊覽車廂內服務及設備的品質，簡直就是飛機機

館內服務及設備的品質的翻版，而且本公司的遊覽車也屬了能夠容納
更多遊客而設計的。如果遊客選擇了本公司推出的滑雪旅遊套餐，就
可以享有六十至九十英磅的減免優惠。」

<div align="right">來源：摘自 Travel Trade Gazette, 17 Feb, 1999.</div>

 課程活動

1. 讀者是否同意坎荷必卡俱樂部行銷經理札斯汀普的說詞？讀者是否
 同意長途快捷遊覽車所提供的旅遊品質相當於航空旅遊品質？
2. 提供廉價機票的航空公司對於這些長途快捷遊覽車公司會造成怎樣
 的影響？
3. 請讀者思考為何美國遊客喜歡在歐洲參加遊覽車旅行團？

旅遊公司（Travel agent）

　　旅遊公司，顧名思義，就是替旅行社販售旅遊產品及其他相關服
務。所以旅遊公司本身並沒有「生產」任何產品。他們是扮演客戶與
旅遊業者例如旅行社、航空公司、旅館及渡輪業者之間的橋樑。這些
提供者（supplier）也稱為「委託人」（principals）。

　　這些委託人所提供的產品如下：

- 郵遊航遊
- 班機服務
- 國內假期
- 城市之旅
- Le shuttle 火車

- 休閒活動之旅
- 短期旅遊
- 渡輪服務
- 歐洲之星（Eurostar）
- 運動類假期

- 冬天日光浴
- 夏天日光浴

- 露營類假期

　　旅遊公司主要是協助這些委託人販售上列產品，相對的，他們也可以從中取得佣金。另外他們也會提供給遊客其他相關的附屬產品以增加他們的佣金（或收入）。這些附屬產品可能包括了旅遊平安保險、租車服務、機場停車服務或安排遊客在機場旅館過夜住宿。

 課程活動

　　請讀者從上列旅遊產品各提供一名委託人。

複合式及獨立式經營的旅遊公司

　　近年來旅遊公司又叫做「假期銷售商」，意即他們把自己定位成為零銷商，就像我們在大街上可看到的商店一樣，他們是不同的旅遊公司，其規模大小及販售的產品種類也都不盡相同。我們可以食品行來做例子：雖然現在的城市大多都有Sainsburys, Asda, Tesco或這一類的超級市場，但是市面上還是可找到其他有販賣食物的商店，只是這些商店通常規模較小，且都是販賣較特別的食物及位於市區交通較方便的地點。由於上列超級市場逐漸地擴充規模，街上的小商店在無法像大超市可以提供顧客折扣優惠，且店員訓練及店面設備也不如超市的情況之下，使得這些小商店越來越無法在市面上生存。一般民眾也逐漸開始喜歡去大超市購物，除了方便性之外，超市裡的商品也較齊全。

　　這種現象同樣地也發生在這二十年以來的觀光業中。你們現今在大街上所看到的旅遊公司大多可能是複合式經營的其中一家連鎖店。

這些複合式經營商店目前已在大街上四處林立。其中最主要的複合式經營的旅遊公司，例如Lunn Poly、Going Places及Thomas Cook（它們全都是有限公司，且都和旅行社有關係）。所以上述的「街上小商店」，就是由個人獨立經營（或只有幾個人共同經營）的旅遊公司。他們可能只有一至兩家旅遊公司，且大多是位於市區以外的地方，有些旅遊公司甚至於只販賣較專一的旅遊產品，例如，郵輪之旅或滑雪之旅。這類獨立經營的旅遊公司通常不像複合式經營的旅遊公司具有很大的資金成本，因此也較無法提供給顧客額外的服務，例如幫顧客兌換貨幣。

但是獨立經營的旅遊公司卻可以提供給顧客較多旅遊產品的選擇。本單元將會進一步探討垂直及水平整合方式。獨立經營的旅遊公司可以提供給顧客較多旅遊產品的選擇，因為他們並不受雇於旅行社。

至於複合式經營的旅遊公司目前則較多分佈於大街道上（見圖1-17）。

商務型旅遊公司（Business travel agents）

在大街道上除了可見提供一般休閒渡假的旅遊公司之外，也可以看見有些旅遊公司是專門為商務旅客安排的旅遊行程。大多數的商務型旅遊公司是位於辦公大樓裡，老實講他們所處的位置並不重要，因為他們並不需要跟客戶直接面對面接洽，而是透過電話、傳真或電子郵件來洽談業務。

有些較大型公司會選擇在公司內部成立商務旅遊公司，這稱之為「內部經營」（implant），這種旅遊公司通常也是複合式經營的旅遊公司的一家連鎖店，只是他們選在大型公司的內部設立辦事處，專門負責那家大型公司員工的所有旅遊手續。因此，這些旅遊公司有時候可能會跟顧客直接面對面的接洽生意。而大型公司的主管若想在隔天早

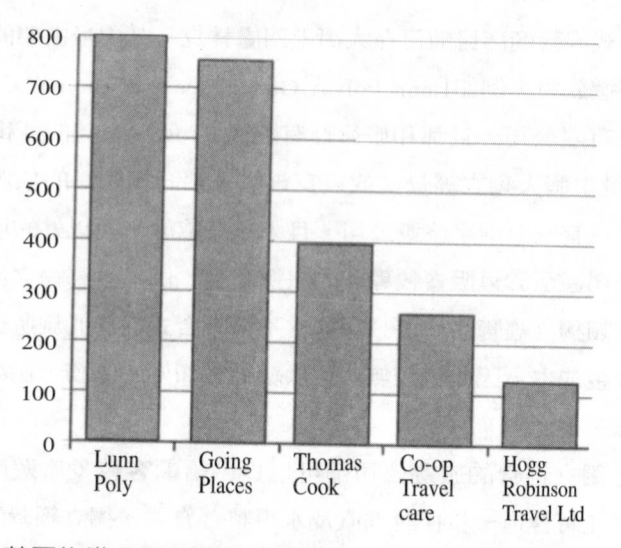

圖1-17 英國旅遊公司的連鎖店家數
資料來源：ARTA, 1999年9月

上飛到蘇黎世，他可以直接到公司內部的旅遊公司取票。這種內部經營的商務型旅遊公司最典型的代表就是 Guild of Business Travel Agents （GBTA）。他們所進駐的大型公司包括了美國運通公司、Carlson Wagonlit 及 Hogg Robinson。

 個案研究—未來的旅遊公司

- 由 Amadeus 委託及 ABTA 贊助的研究報告 The Agent of the future study 發現有百分之五十八的消費者並不會選擇特定的旅遊公司來為他們安排旅遊假期，而且有百分之十三的消費者則根本未曾透過旅遊公司來為他們安排旅遊假期。

- 對於旅遊公司所提供的服務，消費者都有極高的評價——百分之七

十二的消費者認為旅遊公司的服務極佳，而另外有百分之十七・四的消費者對於旅遊公司的評價則較差。

- 有大於百分之九十的旅遊公司員工預測在未來五年遊客對於特定旅遊行程的需求將會增加。

- 現今約有半數旅遊公司都會向訂位的顧客收取額外費用，這是因為旅遊公司販售機票所得的佣金回扣率低及現今的旅遊假期售價都有大折扣，使得他們的收入減少了。

- 旅遊公司員工認為向顧客索取的訂位費用並不便宜。他們說有百分之四十四的顧客在得知訂位時需額外付費時，顯得有點不情願；有百分之八的顧客乾脆就不透過旅遊公司訂位；另外只有百分之二十九的顧客則認為他們訂位所需付的費用很合理。

- 有三分之二的旅遊公司員工認為在未來五年內，一般民眾應該可以逐漸接受訂位須額外付費。

- 近百分之六十九的旅遊公司預計在未來五年的營業狀況將逐漸衰退，這是因為民眾可以直接透過網際網路或數位電視向航空公司或旅行社訂位。

- 隨著視訊資料系統被汰換，將會影響全球分銷系統（GDS）在未來五年的使用狀況。商務旅遊公司預料他們使用全球分銷系統的機會將提升百分之二十六，而一般休閒旅遊公司只會增加使用約百分之

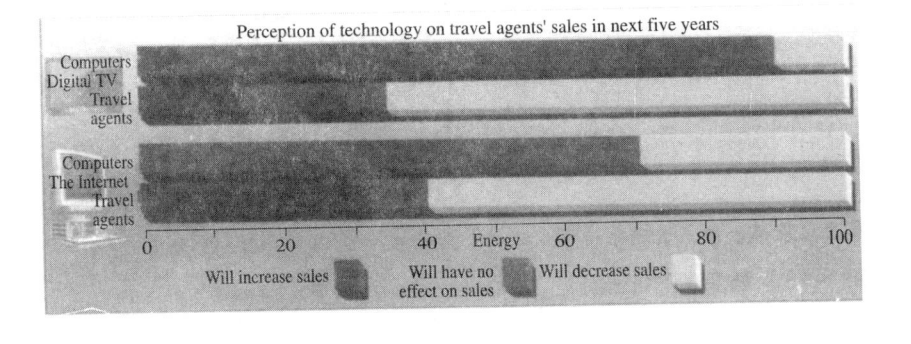

Perception of technology on travel agents' sales in next five years

十七。

- 來源：Agent of the Future 1999。讀者若想要進一步知道更多有關詳情，可以連線至www.global.amadeus.net

來源：Travel Trade Gazette, 29 November 1999

 課程活動

現今的旅遊公司可能需要與新興科技競爭客戶，因為這些新興科技可以讓顧客直接向委託人訂位。在上述個案研究報告中則是建議這些旅遊公司應該改善服務內容以確認他們可以保有生意。

如果你是一家複合式經營旅遊公司的分行實習經理，你的部屬都很擔心他們可能會失業，而你也不想要他們離職，因為你可以憑他們的經歷讓旅遊公司成功的經營下去。試寫一則留言給員工，概略敘

套裝假期

交　通

＋

住　宿

＋

轉　機

＋

相關服務

這套裝產品無論是透過旅行社或旅遊公司銷售，均是以單一價銷售給客戶

圖1-18　套裝假期的組成

述你的分公司將如何面對這新科技所帶來的衝擊。

旅行社（Tour operators）

　　旅行社就是幫客戶安排旅遊假期套餐的機構。旅遊假期套餐包含幾項旅遊要件——住宿、交通、轉運及其他相關服務，例如休閒之旅、安排遊客坐遊覽車旅遊或遊客在旅遊期間的膳食安排。套餐也包含了所有的旅遊費用，這是直接販售給遊客或間接由旅遊公司賣出。

　　在二十一世紀的今天，英國大約有七百家旅行社。這些旅行社的情況與超市及旅遊公司類似，不同旅行社會有不一樣的規模及旅遊產品。本章接著會探討各種類型的旅行社及他們所推出的旅遊產品：

- 出境旅遊（Outbound）——這是具有較特別及較大規模的旅遊市場。
- 國內旅遊（Domestic）——這是英國人民在英國境內的旅遊假期。
- 入境旅遊（Inbound）——這是外國遊客在英國境內的旅遊假期。

安排出境旅遊的旅行社（Outbound tour operators）

　　屬於這類型較大規模的旅行社有Thomsons Holiday, Airtours及First Choice，他們佔據了大部份的旅遊市場。由於旅遊市場會持續地發生變化，所以也很難去預估旅行社的市場佔有率，但是根據Thomson近來的研究指出，上述三大業者佔了全英國海外旅遊假期套餐市場約百分之三十七。

　　表1-5主要說明了市場佔有率前十名的旅行社，及他們被政府核定可承載的遊客數。

	98	97	%
1 Thomson Group	5,079,848	4,440,427	14
2 Airtours Group	3,841,046	3,082,886	25
3 First Choice Group	3,163,784	1,916,615	65
4 Thomas Cook Group	2,710,924	1,462,558	85
5 Carlson Leisure Group	1,213,295	880,480	38
6 Cosmos	1,110,513	1,049,317	6
7 Trailfinders	523,654	538,183	-3
8 Virgin Travel Group	409,063	274,001	49
9 Gold Medal Travel Group	393,520	371,170	6
10 British Airways Holidays Group	375,987	395,110	-5

圖1.5

來源：

課程活動

1. Thomson Holiday的官方網站（www.thomson-holidays.com）提供連結旅遊市場統計分析的網站。請讀者利用該網站來計算各大旅行社的市場量佔有率。

2. 請讀者針對該網站所提供的統計數字，扼要說明你所發現的主要市場趨勢。

　　本章稍早前已提到現在顧客的要求比五十年前更多了，因此旅行社為了因應顧客需求的增加而採取了下列二個措施：

1. 佔有大量市場的旅行社會印製各種不同的旅遊手冊及推出不同的旅遊產品，以滿足特別的顧客需求。

2.有些旅行社為了穩固旅遊市場而有專人為客戶服務。

　　佔有大量市場的旅行社印製了大量不同的旅遊宣傳單張或手冊，內容涵蓋了許多類型的假期可以供遊客選擇，例如：

- 夏天日光浴之旅
- 冬天日光浴之旅
- 冬天滑雪之旅
- 運動類旅遊假期
- 活動／探險類旅遊假期
- 國內景點旅遊
- 自由行
- 飛行駕駛旅遊套餐（fly/drive）
- 飛行及搭乘郵輪旅遊套餐（fly/cruise）
- 搭乘遊覽車旅遊
- 短期休假旅遊／城市之旅／日間觀光
- 湖泊及山丘之旅
- 適合年輕人的旅遊假期
- 適合五十歲以上成年人的旅遊假期
- 適合單身漢的旅遊假期

　　這些不同類型的旅遊假期，在旅行社裡都有專人負責規劃，以滿足各種遊客的要求。有專人負責規劃行程的旅行社大多是採「直營」的方式營業（也就是他們直接把旅遊假期銷售給一般有需求的民眾，所以這些類別的旅遊手冊並不會在旅遊公司尋得）。有些旅行社還是透過旅遊公司銷售他們專門規劃的旅遊行程。至於為何只有少數此類別的旅遊假期是透過旅遊公司銷售給遊客呢？這是因為大部份旅遊公司的辦公室空間有限，而這些旅遊產品都只有特定的對象才會訂購。

公司名稱	特定的旅遊市場	直接售出或透過旅遊公司售出
SAGA旅遊假期	這是針對英國及全世界的五十五步以上人口所規劃的旅遊行程	直接銷售
The Villa Agency	他們所規劃的假期都是安排遊客在葡萄牙及佛羅里達渡假，而遊客都是居住在當地的渡假別墅且自行準備三餐。另外，幾乎所有的渡假別墅都有游泳池供遊客使用。	兩者
Explore Holidays	他們是推出小型的探險團，適合較活躍的遊客參加。	直接銷售
Regal Holidays	他們是推出讓遊客到全世界各地潛水的旅行團，其中有幾團會帶遊客到約旦及敘利亞潛水。	兩者

表1-6、專門規劃的旅遊假期範例

另外，也可能是部份旅遊公司只習慣銷售特定旅行社所推出的旅遊產品。

　　這些專門為遊客設計旅遊產品的旅行社（Specialist operators）通常會針對特定年齡層的顧客（例如SAGA假期就是專門為了六十歲以上退休人士所設計的旅遊行程）、地點、交通方式或其他活動來規劃旅遊行程。

小故事—獨立經營旅行社業者協會（Association of Independent Tour Operator, AITO）

　　AITO成立於1976年，代表了英國一百五十家專門為特定遊客規

劃旅遊行程的小型旅行社的團體組織，它同時也可以提供會員有品質的旅遊產品、個別的服務及其他各式選擇。近年來，AITO逐漸被大眾認同爲所有小型或專門爲遊客設計旅遊產品的旅行社之對外發言的官方團體組織。

AITO會員與其他大型旅行社最明顯差異就是，AITO會員並無法和觀光業「巨頭」在財力上有相同的競爭能力。但是他們主要是以設計新穎的旅遊產品來跟這些巨頭們競爭；這些小型旅行社總是能較大公司創造出更新款的旅遊假期型態，而大公司都要晚一步才能跟進推出類似旅遊產品。

AITO會員大多是較小型規模且個人獨自經營的旅行社。相較於那些具有大量旅遊市場的旅行社（競爭者），他們較能提供給客戶詳細的產品知識及個人服務，所以這些小型的旅行社都會受到客戶較高的肯定。AITO會員最大的目標就是希望能夠賣給客戶適合他們的旅遊假期，讓客戶能夠感到非常滿意。

AITO目前共有一百五十名會員。這些業者中每年可能只有幾百名客戶參加他們的旅遊假期，但是有些也可能每年都有二十萬名旅客參加他們的旅行團。讀者如果想對AITO有進一步的瞭解，可以自行連線到AITO的官方網站：www.aito.co.uk。

來源：An Introduction to AITO

 課程活動

1. 請讀者對於那些具有大量旅遊市場的旅行社（mass-market tour operator）擇一作進一步的討論。請寫一篇有關於該旅行社的過去歷史及近來發展的報告。讀者在完成報告之前，必須注意這家旅行社是否曾經併購其他公司。另外，請讀者記下該旅行社曾經出版過

那些旅遊手冊及該旅行社目前提供優惠的假期類別有那些。

2. 請讀者進一步探討那些專門為遊客設計旅遊產品的旅行社（specialist tour operator）。請寫一篇報告是關於這些旅行社做了那些事及他們如何經營。他們推出了那些旅遊產品及他們特定的顧客有那些人？

安排國內旅遊的旅行社（Domestic tour operators）

這些旅行社是安排英國本地遊客在境內的旅遊活動。雖然有許多安排國內旅遊的旅行社所印製的旅遊手冊或宣傳單，都會陳列於旅遊公司辦公室的架上，但是有些旅行社是直接把旅遊假期販售給客戶。這些安排國內旅遊的旅行社業者也有可能是在地方報章雜誌刊登旅遊廣告的遊覽車公司所經營的。這類旅行社與那些安排英國遊客出境旅遊的旅行社的做法類似，也會提供給遊客到海灘渡假、安排城市之旅或其他較有趣的旅遊假期。

 課程活動

請讀者探討國內五家安排本地遊客在境內旅遊的旅行社。你必須取得他們所印製的旅遊手冊，其中至少有一份是屬於以「直銷方式」經營的旅行社所提供的旅遊手冊。

請讀者將所取得的各種類型的旅遊假期建檔。這些旅遊假期最主要鎖定那些人口？請讀者為各種旅遊假期提供適合的顧客類型（本書將在第四章時會有更進一步的討論）並把你的答案填寫在下列表格。

提供國內旅遊行程的旅行社	旅遊假期的內容描述	適合的客戶對象
Shearing	提供遊客坐遊覽車到英國各地觀光。本地有設搭車地點。遊客在旅遊淡季參加時，可享有優惠。	超過60歲的個人或夫婦，已退休並擁有有限收入者

安排外國遊客在國內旅遊的旅行社（Inbound tour operators）

這類旅行社是負責安排到英國觀光的外國遊客的旅遊行程。這些旅行社通常會一致由英國入境旅遊業者協會（British Incoming Tour Operators Association, BITOA）作為對外代表。這些安排外國遊客到英國觀光行程的旅行社會依據旅遊主題、城市或活動以提供完整的旅遊套餐。另外還有其他團體機構會協助安排部份旅遊活動，例如提供遊客轉車或短途承載服務，而這些機構提供的服務就叫做「處理服務（handling services）」。

觀光業生態中的水平及垂直整合（Horizontal and vertical integration）

自從八十年代開始，較大型的旅行社都一直想藉由併購其他旅行社以佔有較大的旅遊市場。因此有些旅行社買下了航空公司、旅館、其他旅行社及旅遊公司。如此一來，他們就擁有了旅遊套餐的所有組成元件及銷售產品給民眾的旅遊公司。他們也聲稱這種做法（以經濟考量的尺度）能讓他們提供給顧客更優惠的價格。但是，有部份同行業者則是擔心這些旅行社的舉動可能會因此支配整個旅遊業，並且會

圖 1-19　配銷鏈

讓其他旅行社沒有生意可做。這種隱憂也使得市場壟斷及合併調查委員會（Monopolies and Mergers Commission）在一九九六年時對旅遊市場展開了調查。

　　一般而言，旅行社會以兩種方式來進行公司合併案。若是有一家旅行社購買了另一家旅行社或他們在商場分布鏈上都屬於同一層級的公司，這類合併案就稱之為「水平整合（horizontal integration）」。例如，在一九九九年二月時，Thomson Holiday就買下了兩家獨立經營的旅行社-Head Water及Simply Travel，在此之前，Thomas Holiday早在前年也買下Magic Travel Group。而另外一家旅行社Airtours也在一九九八年時買下了Panorama Holidays。

　　若兩家公司在分布鏈（Chain of distribution）中是處於不同等級的合併，就稱為「垂直整合（vertical integration）」。此類垂直整合可

能是向後整合（Backward integration，就是旅行社購買了提供旅遊套餐組成元件的業者）或是向前整合（Forward integration，這也就是旅行社併購旅遊公司）。

　　在英國的三大旅行社既有水平整合的併購動作，也有垂直整合的併購動作。英國最大旅行社——Thomson Holiday 就併購了名列全國第一的連鎖旅遊公司 Lunn Poly。第二大旅行社 Airtours 則是併了自己名下的旅遊公司-Going Places（向前整合）。這兩大旅行社同時都有專屬的包機班次航空公司及旅館（向後整合）。另外一家旅行社 First choice 則和 Thomas Cook 在生意上有聯盟關係。這三大旅行社在近幾年都持續進行水平整合動作，因此他們的旅遊產品也較多樣化。例如，Thomson 併購了 Holiday Cottage（英國最大的渡假別墅公司）之後，使得 Thomson 公司在這類渡假產品又佔有一席之地。同樣的，自從 Airtours 併購了貿易風航空公司（Tradewinds）後，他們便得以佔有英國的長途旅遊市場。總而言之，旅行社進行整合之後可以使旅費較便宜。事實上，當這三大旅行社與三大旅遊公司在一九九六年進行整合之後，曾受到壟斷及合併調查委員會（Monopolies and Mergers Commission）的介入調查。同時這情況也受到其他獨立經營的旅行社業者及消費者的關注，因為消費者的選擇可能因此受限。

在 Sunday Times 的一篇報導

根據一份正式的調查報告指出，遊客一直都被英國最大的旅遊公司所矇騙，其實這些公司一直都沉溺於如何對抗市面上的競爭。

像 Thomson, Thomas Cook 及 Airtours 等旅遊公司都被市場壟斷及合併調查委員會(Monopolies and Mergers Commission)所控告，因為這些公司一直以來都在誤導消費者。這份長年的調查報告

也發現遊客們皆認爲他們都從這些公司獨立經營的旅遊公得到最公正的建議。但事實上，遊客都被這些公司鼓勵購買自家公司的旅遊產品。

在本月較早前市場壟斷及合併調查委員會(Monopolies and Mergers Commission)曾寫信給觀光業協會說明了旅遊套餐市場都充滿著不公平的情況。在這封信的結尾，該委員會是以「集團壟斷市場」作爲結論。

該委員會認爲Thomson旅遊集團、Thomas Cook旅遊集團、Airtours旅遊公司、First Choice假期公司及Inspirations在市場上的行爲，「很明顯的是爲了防堵、避免或扭曲市場競爭。」

上星期本報曾派出記者到上述旅遊公司做相關旅遊建議測試。他們要求旅遊公司的工作人員爲他們介紹一趟爲期兩週到歐洲旅遊的假期，時間大概是在十一月，而且最好適合新婚夫婦渡蜜月。

除了一家以外，所有其他的公司旅遊公司都向記者們介紹了他們自家公司的旅遊商品，但是並沒有把產品明顯地和提供者做相關連接。此外，所有旅遊公司都對這些產品打九折，然後再介紹客戶買下較貴的旅遊保除。

Thomas Cook旅遊公司在倫敦分行工作的瓊斯小姐，馬上爲記者介紹了一組由Sunworld公司所提供的旅遊假期明細。她並沒有主動向客戶多加介紹Sunworld公司有較多的介紹，直至記者詢問時，她才承認Sunworld公司也是Thomas Cook旅遊公司所經營。她也補充說明：「沒有一家旅遊公司會允許員工銷售其他旅行社的旅遊產品」

相同的情況也發生在Going Place旅遊公司（Airtours的連鎖分店）。當記者要求該店員工介紹旅遊假期時，銷售人員馬上介紹

了在加納利群島的旅遊景點，這些旅遊產品都是由 Airtours 所推
出。當記者向銷售人員進一步詢問該公司和 Airtour 的關係時，
她並沒有直接給予回答，最後她才承認銷售 Airtours 所提供的旅
遊假期可以得到較高的佣金。

記者在 Lunn Poly（Thomson 的子公司）時，銷售人員也是介紹
Thomson 所推出的旅遊商品給他們。記者只有在 Inspiration 的子
公司──AT May 時，該公司所介紹的旅遊商品並不是他們自己
公司所推出的。

獨立經營旅遊業協會則是歡迎市場壟斷及合併調查委員會
(Monopolies and Mergers Commission)的調查。該協會發言人指
出他們的會員一直以來都受到大集團不公平的壓榨，所以他們
的旅遊套餐宣傳單根本就不可能被擺在旅遊公司裡的架子上。

這四家大型旅遊集團在上週則否認他們在對抗市面上的競爭。
Airtours 指出也許是因為該公司的假期宣傳海報都直接掛在
Going Place 的牆上，所以讓大家有直接的聯想。

Thomas Cook 則指出該公司有一套「透明化」的交易政策，也就
是說客戶根本就不會混餚所選擇的旅遊商品是屬於那家公司。

英國最大的旅遊連鎖──Lunn Poly 則指出它和 Thomson 的合作
並不會影響其所提供的服務。去年所售出的三百二十萬天的假
期中，Thomson 只佔了其中的一百一十萬天。

圖 1-20　在 Sunday Times 的一篇報導

資料來源：Sunday Times, 1997 年 8 日月 17 日

課程活動

請讀者思考一下，「整合」對於下列對象而言，有那些好處及壞處？

1. 顧客
2. 獨立經營的旅行社及旅遊公司
3. 經整合後的機構私人企業

	優點	缺點
顧客／一般大眾		
競爭者－專門爲遊客設計旅遊產品的旅行社（specialist tour operators）及獨立經營的旅遊公司（independent travel agents）		
經整合後的機構		

課程活動

請讀者製作類似下列的表格並針對以下每項旅遊服務類別各找出三個機構組織。

請讀者利用不同的顏色來標示出以上所列的機構：那些是屬於私人機構、公家機關或非牟利義務性組織。此外，請計算各團體組織所佔的百分比。

旅遊服務類別	機構組織
觀光景點 • 天然的景點 • 人造的景點	
住宿 • 提供服務 • 沒有提供服務	
膳食	
觀光業的發展及促銷	
交通 • 空中 • 陸地 • 海上	
旅遊公司 • 連鎖經營 • 獨立經營	
旅行社 • 有大量市場的業者 • 專門為遊客設計旅遊產品的業者 • 安排外國旅客在國內旅遊行程的業者 • 安排國內旅遊的業者	

旅遊與觀光業的特色

　　旅遊與觀光業最大的特色就是這行業會不斷地改變。也許當你現在還在求學時，較大型的旅行社可能已經收購那些專門為遊客設計旅遊產品的旅行社（Specialist operators）了，有些旅行社甚至也已經停止營業；有些旅遊景點已經不再是遊客最常去的地方，而是換成其他的旅遊景點。這些變化都讓觀光業變得相當有趣。本單元將向讀者大

概地敘述觀光業的主要特色，也許有些特色在本章稍早前已經討論了。

本章稍早前曾提到旅遊與觀光業是由許多的行業所組成。事實上，它的確是由許多不同行業所組成，例如，旅館業、交通業、食品業、娛樂業及其他各種小行業（有些學者甚至認為旅遊與觀光業根本就不能算是一個行業，充其量它也不過是「收藏」了許多其他行業罷了）。大部份跟遊客、旅遊與觀光業相關的生意都是中小型規模，而且大多是私人機構。

中小型企業

讀者可能對較大型的旅遊與觀光業組織已經相當熟悉，因為他們常會在報紙或公共場所出現，而且這些屬於觀光業的機構大多屬於中小型規模，最好的例子就是旅遊公司。本章稍早前就曾提起在 1998年時，英國已有超過七百家旅行社，其中前七名的旅行社就佔有百分

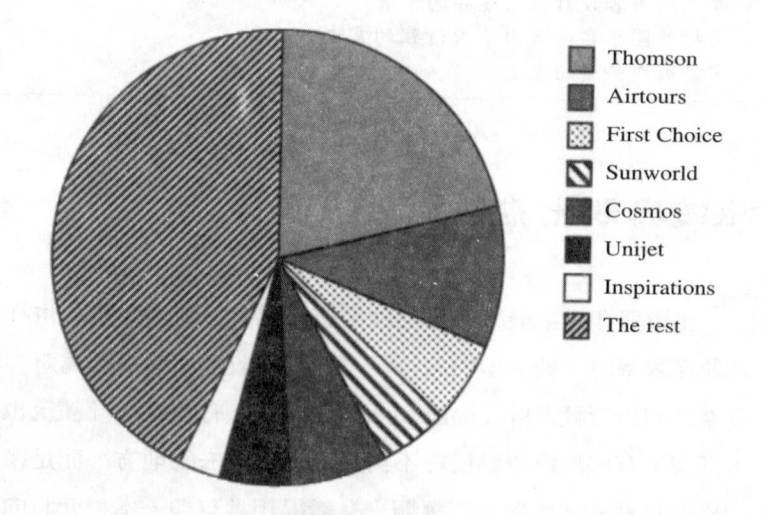

圖1.21 旅行社的市場占有率

之五十七的旅遊市場。

　　圖1-21主要描述約有六百十三家旅行社佔有百分之四十三的旅遊市場比率。所以讀者除了聽過最頂尖的三家旅行社之外，再想想看你們還曾經聽過那些旅行社且又可以說出多少家旅行社的名字呢？

　　「旅遊業是由十二萬種行業所組成的，其中包括了多數的政府機關及辦事處、地方管理局及其他包括交通、古跡遺產等，與觀光旅遊相關的事物。」

　　　　　　　　　　　　來源：Mr Alan Britten at the launch of the ETC in July 1999

新科技對於旅遊與觀光業造成的衝擊

　　本章較早討論「旅遊及觀光業的發展」時，就提到了發展新科技會為觀光業帶來極大的衝擊。此外，該單元也提到了網際網路對於旅遊公司的訂位作業的影響。現在的旅遊業大多數都已經很依賴新科技來協助他們對外的溝通、整理公司財務及行政系統。此外現今的人們也很依賴新科技來解決健康及安全問題（例如，煙霧偵測及保全系統）。因此科技發達不僅影響了觀光業，所有其他行業也不例外。

課程活動

　　請讀者自行分組以討論你最熟悉的觀光行業是如何運用科技並從中受益？

　　在過去十年之中，有多少科技被運用於觀光行業裡？

　　自從加勒比海國家發生了一百二十年以來最糟的一次颱風，就

弄亂了原本打算到當地旅遊的遊客計劃。目前在十一月以前所
有到安地卡的訂票都已經被取消，原本到該島的所有郵輪也都
改向而各島之間的航空班次也暫時停飛。

現今島上極力在十二月以前（十二月為旅遊旺季）搶修颱風所
造成的破壞。位於倫敦的加勒比海觀光組織中的一名官員就
說：“安地卡已逐漸在復原當中，有些旅館應該可以趕在十二
月聖誕節之前開始營業。其中只有一家旅館因為遭到海水倒
灌，須要等到一九六年年底才能再營業。”至於St Kitts-Nevis島
嶼只受到輕略的破壞。

圖1-22(a) 外來的壓力

資料來源：Times, 1995年9月21日

經營伊色列、埃及及約旦等地專業旅遊的紅海旅遊公司自從波
斯灣戰爭之後，就停止了所有的貿易活動，也減少了到當地旅
遊的訂位。

紅海旅遊公司的經理飛利先生第一次在星期五時走入民航局倫
敦辦事處，並要求他們以六十萬英鎊作為公司的擔保。

飛利先生指出由於該景點缺乏訂票，已使公司發生了現金周轉
的問題。該公司已經積欠海外旅館業者款項，但是飛利先生決
定在債務未清償之前，先暫停和對方的貿易。他預估如果繼續
和當地旅館業者合作生意，他們可能會再虧損十萬英鎊。

他說：「我儘管可以拖欠款項，但這卻是不光彩的事。」

飛利接受旅遊週報的獨家專訪時，很激動地說他目前已經通知
解雇二十五名員工，而公司也將結束營業。

飛利先生是在一九九五年從倒閉的Twicker's world接手並改名為

紅海旅遊公司。這間公司可帶領一萬四千名遊客。

飛利也指出公司面臨的第一次危機是發生於一九九七年十一月的路克索大屠殺事件。

他說：「那次就讓我損失慘重。我在下一年花了約五萬英鎊只為了促銷埃及這處旅遊景點。」

在一九九八年二月所發生的波斯灣戰爭也對公司造成衝擊，但直到同年十一月十五日及十二月二十日西方國家和伊拉克正式交戰，才結束了紅海旅遊公司的命運。

圖1-22(b)外來壓力
資料來源：Travel Weekly, 1995 年 1 月 13 日

去年夏天在多明尼加共和國所發生的衛生恐慌事件已讓英國遊客數銳減，比原先預計的遊客數少了百分之三十三，這也讓該島觀光業因而減少了六十萬英鎊的收入。

在一九九七年的英國遊客數才又增加至百分之七十八。

多明尼加共和國國家旅館及餐館協會理事長也聲稱這次恐慌事件已經結束了。

他繼續說：「這問題只發生於英國市場。」

「我們目前聘雇英國公司來監督多明尼加的八十家旅館及成立英國公共關係公司。」

他最後補充說道，「他希望今年到多明尼加共和國的英國遊客能達到一九九七年的二十一萬六千人次。」

圖1-22(C)外來壓力
資料來源：TTG, 1995 年 1 月 27 日

外來壓力

觀光業的改變，有些可能是完全來自於行業以外的影響，換句話說，它們很容易受到外在環境事件的影響。近年有好幾個例子可以證明觀光業一直受到外在環境的影響。例如，暴風雨、龍捲風、在旅遊景點發生流行性疾病、戰爭爆發、地方政局不穩、發生犯罪行爲及恐怖組織行動。另外，英國政府法律的修改及貨幣兌換匯率的變動也會對觀光業造成影響。

此外，時代流行風氣也會影響旅遊與觀光業。例如在八十年代時，Benidorm 受到了流行時尙風氣的改變致使遊客不再喜歡到當地旅遊。相反的，由於布拉格當時的政局變得較爲穩定，因此到布拉格的遊客數大增，而布拉格也霎時成爲遊客的最愛。但是最大的原因還是旅行社推出到布拉格的旅遊假期套餐，這才助長了到布拉格旅行的人氣。

 課程活動

請讀者詳讀在圖 1-22 所摘自 national and the trade press 的文章。旅行社對於在旅遊景點所發生的每件意外，都需要緊急地採取適當處置。而外交部官員及商業團體也都要提供給客戶一些意見。

1. 請讀者分組討論下列各項主題：
- 每件事件發生後會對觀光業造成的立即影響
- 每件事件發生後會對觀光業造成的中長期影響
2. 請讀者說出最近有那些「外來事件」對旅遊與觀光業造成影響。

觀光業對社會大眾的影響

在二十一世紀初開始，「觀光業」的關鍵要點就是要「永續經營」。讀者也應逐漸提高警覺，注意旅遊與觀光業及遊客對旅遊景點所造成的衝擊。雖然我們都認為這些影響毫無疑問地可能為目的地帶來正面的衝擊，但仍有許多目的地則飽受觀光業所帶來的困擾。本書將在「第二章：觀光業的發展」進一步討論這主題。表1-7大略說明旅遊與觀光業對社會的影響。

 個案研究—高峰國家公園（Peak National Park）的觀光業發展概況

在1951年時，高峰國家公園正式成為英國首座的國家公園。其總共佔地五百四十二平方英哩（一千四百零四方公里），風景秀麗，範圍從北方高沼地（六百三十六公尺高）一直延伸到南邊綠油油的農地。這座國家公園的土地大多仍為私人所有，且當地居民仍在那些土地耕種。

觀光業帶來那些利益

觀光業是全世界各種行業中成長速率最快的行業之一。在高峰公園裡的一萬二千份工作中，其中百分之十五是屬於觀光休閒渡假性質，百分之三十八是與服務業相關，而且這些工作機都會受到觀光業的直接影響。

觀光業所帶來的收入，可將當地的大房舍維護得很好。例如 Chatsworth, Home of Duke of Devonshire，便是一個很好的例子。另

表1-7、旅遊與觀光業所致使的正面及負面衝擊

衝擊種類	正面衝擊	負面衝擊
經濟層面	• 創造工作機會 • 爲地方帶來收入 • 增加地方財富 • 吸引外資 • 促進地方繁榮	• 使其他範圍的工作機會減少 • 觀光業的工作大多屬於「季節性」 • 可能會導致地方房價暴漲
社會／文化層面	• 創造工作機會 • 爲地方帶來收入 • 增加地方財富 • 吸引外資 • 促進地方繁榮＊創造工作機會	• 造成遊客與地方居民的衝突 • 遊客可能會被地方居民剝削金錢 • 會招引其他地方的忌妒 • 會造成犯罪案發生
環境	• 促進保存建築物以推動觀光業 • 促進舊大樓重新整修 • 地方居民會因爲新設施的建造而受惠	• 造成人潮擁擠 • 步道及大樓容易受到磨損 • 造成地方垃圾問題 • 造成噪音、空氣及水污染 • 造成交通阻塞 • 造成停車困難

外，著名的Farm yard及Adventure Playground會負責安排遊客到農舍或一般農地參觀園內的「商品展覽會」或其他集會，這些活動也會爲當地帶來收入。

　　觀光業也會促進保存歷史建築物及景點。例如早期的麵粉廠（Gaudwells 麵粉廠）已經重先整修，且預計會有不少遊客前來參觀。其他工業區如Magpie礦區也都很完整地被保留下來。其他多餘的農

舍都已整修爲遊客渡假用的房舍或露營用地。

　　由於到山上的上千名遊客都非常喜歡高峰公園村民所精心裁製的服裝，因此到訪人數也變多了；所以觀光業會促使這些傳統手工藝術的保存。

　　觀光業除了可以提供當地居民一項收入之外，也爲他們帶來了生計。無論是地方居民在他們的農地提供露營拖車或露營營區，提供遊客在他們農舍或旅館B&B住宿方式，或出租小農舍給遊客等住宿方式，遊客就會付給這些農民住宿費用，這也算是給當地居民帶來一份金錢收入。另外，當地居民在高峰公園高山上的農地耕種並不會使他們獲得很多利潤，因此這裡有許多農民都是靠著遊客所帶來的額外收入，而能繼續留在當地耕農營生。

觀光業帶來那些問題

　　有百分九十遊客都會自行開車到公園觀光。尤其是在週末假日，園內較著名且景色較迷人的區域就會吸引大批旅客前來，因此很容易在當地造成停車困難、交通阻塞及人潮擁擠，造成超出當地原可容納的人數。例如Upper Derwent就常出現上述擁塞的情況，這也促使國家公園管理局、地主及其他相關組織爲此問題擬定一套聯合管理的方法。結果就是在當地成立一座旅遊服務中心、腳踏車出租中心、休息站及公共廁所，並重新規劃停車位。此外，他們也決定限制汽車進入該區，於是改成開放給民眾以步行、騎腳踏車等方式上山活動。他們也成立一支巡邏隊在園內全時段爲民服務，並且鼓勵民眾從市區裡搭乘公車上山。這種聯合管理方法也推廣到高峰公園的其他十個區域實施。

　　在高峰公園裡共有三千五百一十條步道。由於每次到山上遊玩的遊客數太多，使得有些步道目前已經出現「坍方」的可能性。尤其是常在這些步道上舉辦健行或騎馬活動，更加劇了步道坍方的危險。當

遊客要從 Edale 到 Oldham 上方的沼澤地時，常會經由佩妮小道
（Pennie Way），因此這條佩妮小道也潛藏著坍方的危險性。目前佩妮
小道已被發現共有二十七處腐蝕「黑點」。這些黑點大多位於泥煤
上，所以這些區域只要再遇有重壓，就很容易導致步道坍方。這條步
道在一九八七年時的平均寬度為14.28公尺，是一九七一年時的三倍
寬度。如今當地政府已進行了一系列的修繕工程，並且試了各種不同
的鞏固工程。此外，Dovedale 也是一個景色相當迷人的風景區，每小
時約有一千人在通往該處的步道上行走。所以當地政府目前也另行規
劃一條可通往 Dovedale 的步道，以舒緩因人潮大量聚集而對舊步道造
成的重壓。

來源：Peak National Environmental Education Service

 課程活動

請讀者在下列表格，填入觀光業對山峰國家公園帶來的各種不
同衝擊。

衝擊類別	正面影響	負面影響
經濟層面		
社會／文化層面		
環境		

英國旅遊及觀光業的規模

　　旅遊及觀光業一直聲稱是世界最大且成長最快的行業，但是它的規模到底有多大呢？而且它的成長又有多快呢？本單元將利用主要工業統計來討論旅遊業的規模及其對英國經濟的貢獻。

　　以最簡單的層次而言，旅遊及觀光業可以為英國經濟帶來：

- 工作機會
- 收入（外國遊客或本國遊客在英國境內旅遊時的消費）

　　然而，值得讀者注意的是，當英國居民到國外旅遊及消費時，他們就會將金錢從英國帶出國，而這會與外國遊客及本國遊客為英國經濟所帶來的利益互相抵消。

　　為了要探討英國觀光業規模的各種層面，因此需要使用不同的統計來源。其中最主要的統計數據是由下列機關所發表：

- 英國觀光局（BTA）
- 英國皇家出版局（HMSO）
- 英國國家統計室（ONS）
- 世界旅遊觀光委員會（WTTC）
- 世界旅遊組織（WTO）

 課程活動

　　請讀者從網路上尋找上列機構的官方網站，並找出除了發表統

計數據之外,他們還有那些任務。

我們可以利用統計數字及下列條件來評估觀光業的規模:

- 英國有多少人口受雇於旅遊與觀光業。
- 到英國旅遊的外國遊客人數及他們的花費。
- 在英國境內旅遊的本國遊客人數及他們的花費。
- 到外國旅遊的英國遊客人數及他們的花費。
- 觀光業對英國經濟所帶來的收入淨額及觀光業對國際收支平衡的貢獻度。

「雇主」身份的旅遊及觀光業

根據國家統計室在一九九八年的發表,說明了觀光業在英國共創造了約一百七十萬份工作。當國家統計室針對這數據做進一步分析時,就如表1-8所示,可知當時觀光業在英國是最主要的工作機會提供者。現在在觀光業裡工作的人數遠多於在醫療保健或建築工業領域工作的人數。

（All figures in 000s）	12 月 1994	12 月 1995	12 月 1996	12 月 1997	12 月 1998
旅館及其他類型住宿	336.4	327.3	331.4	317.9	313.5
餐館、咖啡廳等	374.3	391.2	390.8	414.9	407.5
酒吧、酒館及夜總會	414.2	427.4	463.6	495.9	455.2
旅行社及旅遊公司	81.7	88.5	98	101.3	116.1
圖書館、博物館及其他文化活動	76.0	74.6	77.4	78.9	82.1
運動及其他休閒活動	346.2	349.8	364.9	367.8	355.6
總計	1,628.8	1,658.8	1,726.2	1,776.7	1,730.0

表1-8　在英國與旅遊相關的工作機會

1. 請讀者分析表1-8中觀光業的工作機會狀況，並指出在觀光業中有那些行業提供較多的工作機會。
2. 請讀者指出有那些行業應屬於觀光業領域，但卻沒有顯示在表1-8。
3. 請使用其他相關資料來源以找出觀光業對於就業狀況的貢獻。

　　事實上，由於旅遊與觀光業是由各種不同行業所組成，所以我們很難去估計到底有多少人在觀光業裡工作。此外，在觀光業裡仍有許多工作不是只為外來遊客服務，他們也為地方居民服務。例如，服務生在餐廳中招待遊客，難道這就只侷限於觀光業嗎，事實上他可能有大部份時間都是在為本地商人服務。

　　大部份在觀光業工作的人們，可能是跟觀光業有直接關係，也有可能是間接關係。例如，在艾頓鐵塔上班的導遊便是跟觀光業的工作有直接關係，但是那些負責印刷門票或製造交通工具的工作便只是間接關係。

　　因此一般發表的就業統計數據，只能作為參考及比較的目的，所以讀者在研究這些統計數據時，就須小心地判讀及確認它所代表的含義。

　　觀光業可以在下列行業中提供工作機會：

* 旅行社
* 旅遊公司
* 交通公司
* 餐館

* 會議
* 觀光名勝
* 遊客資訊
* 遊客看板

- 旅館

觀光業也可以協助下列行業提供工作機會：

- 美術及手工藝品
- 中盤商
- 休閒設施
- 資訊科技
- 農業

- 製造業
- 批發業
- 建築業
- 金融業

旅遊及觀光業為製造收入者

社經地位的改變使得人們的期望相對提高（現今大部份人口認為渡假是日常生活中必要的活動），因而致使旅遊與觀光業成為英國經濟的最主要收入來源。這些收入大多來自於英國遊客及外國遊客在英國旅遊時的消費（見表1-9）。

除了表1-9所提供的資料外，英國經濟的收入中約有三十二億英磅是遊客旅遊期間的交通費用（例如，飛到英國的機票費用）。

現今英國遊客及外國遊客在英國境內旅遊的狀況與過去二十年裡

所有數據以百萬計	趟數	夜晚數	花費金額
英國居民	133.6	474	15,075
海外觀光客	25.5	223	12,244
總計	159.1	697	27,319

注意：趟數＝離家在外至少住一晚

夜晚數＝離家外宿的夜晚數

花費金額＝在旅遊期間（無論是個人或老板代付）所花費的金額

表1-9　遊客在英國的消費（1997年）

3200 海外遊客在英國的交通
費約三十二億英鎊

15075 英國居民在外過夜旅遊的花
費為一百五十億七千五百萬英鎊

6%

29%

42%

23%

12244 外國遊客在英國的消費為一
百二十二億四千四百萬英鎊

22005 英國居民日間旅遊的花費
為二百二十億?百萬英鎊

圖1-23　　1997年英國的觀光數據

資料來源：採自 BTA Leisure 圖表

所出現的微幅差異就是，這二十年內這些旅遊人數都有明顯的增加
（見圖1-28：觀光業花費的額度，1977-1997）。

 課程活動

　　請讀者看圖1-24並找出那一年的英國居民無論在境內旅遊或出
國觀光的人數都減少了？試著討論為什麼會發生這種情況。

消費者的花費

　　英國觀光局預估一九九七年在英國境內旅遊的本籍遊客及外國遊
客共消費二百七十三億一千九百萬英磅。其中我們可以毫不意外地發
現住宿費及膳食費就佔了全部花費約百分之六十。這能解釋為何許多
旅遊景點都希望遊客能在當地過夜住宿，如此一來便能大幅增加他們

圖1-24 觀光業及消費者的總花費（1977-1997）
資料來源：Tourism Intelligence Quarterly

的收入。

外國觀光客的旅遊花費

外國觀光客為英國經濟帶來了不少收入，所以英國政府也透過英國觀光局及區域旅遊協會促銷英國觀光業，以促使更多外國人士能到英國渡假旅遊。如果英國能夠成功地把「英國觀光業」這產品推銷到國外，那麼就會為英國政府帶來不少金錢收入，因此這種入境旅遊活動（Inbound tourism）算是一種「輸出品（export）」，是屬於一種「無形」的商品，因為此商品是以「服務」取勝，多過於「實質物品」的交易。

外國遊客到英國的人數有逐年增加的趨勢，且年與年之間的差異

並不太大。在一九九七年時共有二千五百萬名外國遊客到英國觀光。這人數也是較二十年前到英國觀光人數的兩倍，但是現今遊客的花費卻是當時遊客花費的四倍。

到英國旅遊的遊客大多是來自西歐國家（64%），其中又以法國藉遊客居多（若以旅遊期間的消費而言，歐洲國家中以西班牙遊客的花費最高）。此外，美國遊客則是所有外國旅客中消費最高的族群。

在英國各個地區，觀光業的推廣都各有差異。讀者應該不會感到意外，在英國所有地區中，就屬倫敦最受到外國遊客的青睞。因為倫敦除了是英國的首都及文化中心之外，也是遊客進入英國的主要入口，另外也有五座國際機場都是位於倫敦。

年	參訪次數 總計	費用 £M
1964	3,257	190
1965	3,597	193
1966	3,967	219
1967	4,289	236
1968	4,828	282
1969	5,821	359
1970	6,692	432
1971	7,131	500
1972	7,459	576
1973	8,167	726
1974	8,543	898
1975	9,490	1,218
1976	10,808	1,768
1977	12,281	2,352
1978	12,646	2,507
1979	12,486	2,797
1980	12,421	2,961
1981	11,452	2,970
1982	11,636	3,188
1983	12,464	4,003
1984	13,644	4,614
1985	14,449	5,442
1986	13,897	5,553
1987	15,566	6,260
1988	15,799	6,184
1989	17,338	6,945
1990	18,013	7,748
1991	17,125	7,386
1992	18,535	7,891
1993	19,863	9,487
1994	20,794	9,786
1995	23,537	11,763
1996	25,163	12,290
1997	25,515	12,244

表1-10　海外遊客至英國參訪的費用，從1964年至1997年

國家	參訪次數（千次）	費用
1 France	3,586	649
2. USA	3,432	2,164
3 Germany	2,911	1,071
4 Irusg Reoyblic	2,232	856
5 Netherlands	1,653	409
6 Belgium	1,345	217
7 Italy	990	471
8 Spain	825	380
9 Australia	684	525
10 Sweden	616	263

表1-11　各國的觀光數據

國人在境內旅遊（Domestic tourism）的花費

　　無論是英國居民在境內旅遊或是外國遊客到英國觀光，都會爲英國的經濟帶來一筆金錢收入，所以英國觀光局也極力鼓勵人民在國內旅遊。但是英國人民目前都會想要出國旅遊，因此英國遊客在境內旅遊的人數已逐漸地減少。

　　儘管如此，英國人民在境內旅遊時的花費還是比外國遊客在英國旅遊的花費多（可參考圖1-24：觀光業與消費者花費的數值（1977-1997））。另外，英國人民在旅遊期間的消費方式及所擇的旅遊景點，跟從外國到英國旅遊的遊客相較，是有很明顯的不同。

 課程活動

1. 請讀者利用表1-12：一九九七年英國觀光業的分佈，以分析英國

（Allfigures in millions）	UK RESIDENTS		OVERSEAS	
	TRIPS	SPENDING	TRIPS	SPENDING
Cumbria	3.1	£405	0.31	£63
Northumbria	3.8	£380	0.51	£205
North West	9.7	£1,000	1.26	£490
Yorkshire	10.1	£965	1.04	£327
Heart of England	17.0	£1,300	2.18	£689
East of England	14.8	£1,565	1.65	£571
London	14.6	£1,040	13.46	£6,449
West Country	16.7	£2,755	1.66	£513
Southern	11.9	£1,250	2.11	£755
South East	11.6	£1,000	2.44	£712
England	111.5	£11,665	21.49	£10,788
N. Ireland	1.1	£290	0.14	£55
Scotland	11.1	£1,690	2.09	£860
Wales	10.0	£1,125	0.92	£226
UK*	133.6	£15,075	25.5	£12,244

*英國是包括了海峽群島及曼島。

表1-12　一九九七年在英國的觀光業分佈情形

　　人在境內旅遊與外國遊客在英國旅遊的景點有何差異。

2. 請讀者為英國遊客與外國遊客介紹一些會吸引他們且消費較低的旅遊景點。請說明你的選擇。

英國人民出國旅遊的花費

　　英國人出國旅遊是在英國以外的國家消費，所以算是一種「無形」的輸入品。當英國遊客在西班牙或法國當地住宿、喝酒或購買其他貨品及服務時，就會有利於當地的經濟發展。

　　在這幾年裡，英國人出國旅遊的人數一直持續增加中，這也致使

英國遊客在外國的旅遊花費多於外國遊客在英國的旅遊花費。因此英國在國際收支的旅遊帳目上出現了赤字，這也對英國經濟造成影響。所以英國觀光局也致力推廣觀光業到國外，希望能夠吸引外國遊客到英國旅遊。此外，有關當局也鼓勵那些境內旅遊的英國遊客在旅遊期間能夠在外面住宿。但是英國遊客還是無從抵擋外國燦爛陽光的誘惑，所以大多還是跑到外國渡假。

圖1-25　英國人民渡假情況：以目的地為依據

資料來源：ONS

課程活動

1. 請讀者探討觀光業對本地區經濟或你們附近市區經濟有何重要性。

2. 讀者需要從地區觀光局或英國觀光局、旅遊服務中心或地方旅遊協會收集上列（1）相關的統計數據。

3. 讀者也可以從學校圖書館或學習資源中心取得相關資料。現今部份

的旅遊協會設有官方網站，讀者也可以從該網站取得相關資料。

在旅遊與觀光業裡的工作狀況

　　本章一直提到觀光業是一個很龐大、很多元化、及成長很快的行業。其中，有三大要點方便人們在觀光業裡找到工作：觀光業提供各種不同領域及不同類型的工作機會，這些工作機會會隨著觀光業的成長而有所增加。我們必須瞭解觀光業所能提供的工作機會且大多數工作類別還是與「旅遊假期」有關，再加上觀光業裡常會設計多種不同的旅遊行程，所以觀光業就像是電視上所看到的肥皂劇，可以很輕易地對人們產生迷惑力。然而在現實的生活中，觀光業裡的工作並非是如此的精彩，而這一點你也可以從日後的工作中體會到。

工作機會的範圍

　　由於觀光業是由許多行業所組成，所以可以提供各種形形色色的工作機會。讀者可以參考前頁課程活動中所完成的表格，你為英國旅遊及觀光業裡的各類別所舉出的三個機構例子，且這些例子都是具潛力的雇主。除了這些在英國的工作機會之外，仍有些是在「外國」的工作機會，例如，許多高職學校畢業的學生可能希望成為「渡假中心業務代表」。在這些行業裡，你也應該考慮這些機構裡的各種功能角色，例如行政、訂位、營業、行銷、客戶服務及導遊。

　　由於地中海一帶氣侯絕佳，且當地富有藝術及歷史氣息，再者又為短途航行。地中海一直被公認為航海最佳的區域，同時在地中海航行，也能在單一航行中探訪三大洲─歐洲、非洲及亞洲。因此，地中海之旅每年就吸引了近三十三萬出海旅遊人次，這佔了英國一半以上

> SIMPYL YRAVEL
>
> This leading specialist Tour Operator requires dynamic, customer-focused individuals to care for its clients in Turkey, Greece, Spain, Portugal, Corsica & Italy.
>
> AREA MANAGER: GREECE
>
> With overall responsibility for suppliers, staff and guests overseas, the successful applicant will be an excellent manager and motivator, ideally with some overseas experience. Applicants must be 27+, hold a clean driving licence and be fluent in the local language. The position is offered on a permanent 12 month basis, with around one third of the year spent in our London office.
>
> ADMINISTRATORS: ALL PROGRAMMES
>
> Offering admin. support & backup to the Area Manager, applicants should have detailed office and book-keeping skills, knowledge of the local language (not essential in Greece & Turkey) and computer literacy.
>
> REPRESENTATIVES: ALL PROGRAMMES
>
> Our Representatives are a vital link in our chain of customer service. Key requirements are fluency in the local language (not essential in Greece and Turkey), and a good knowledge of the area. A clean driving licence and experience in customer care is essential.
>
> VILLA MAIDS: CORSICA ONLY
>
> To clean holiday cottages, mid-April to July or July to October. Must be hard-working, flexible & sociable.
>
> WATERSPORTS INSTRUCTORS: TURKEY & CORSICA
>
> Must have RYA qualifications in windsurfing & sailing, a conscientious approach to safety & an outgoing manner.
>
> NANNIES: CORSICA & GREECE
>
> Must have childcare qualifications (e.g. NNEB, BTEC, RGN) and relevant work experience.
>
> Enthusiasm, stamina and common sense are essential for all positions.
>
> Please telephone for an application form
>
> OVERSEAS SUMMER 1999

圖1-26　季節性工作機會的廣告範例

資料來源：Travel Weekly, 1999 年 1 月 6 日

的航海旅遊。

員工素質及所需俱備的技能

　　員工跟客戶接洽時，需要俱備卓越的客服技巧。觀光業是與「人」有關的行業，所以要面對大眾並為他們服務，故一定要能有效處理與

「人」有關的事務。反之，若無法與人有效溝通，則較適合從事「幕後」工作，例如行政、票務或行銷工作。

　　許多雇主都希望員工能夠和人們有很好的溝通互動，因此當雇主與員工面談時，可能會測試應徵人員的溝通技巧。因為就算這些前來面試的應徵人員日後在公司所面對的對象不是顧客，他還是得跟公司同事接觸並溝通相關工作事宜。所以前來應徵工作的人員除了要有素質之外，雇主通常還會考慮他們是否具有其他技能及工作經驗，以作為是否錄用該員的決定。

 課程活動

　　你是否：

- 喜歡跟別人接觸？
- 可以跟各種人接觸？
- 喜歡身為團體的一份子？
- 在工作壓力之下，仍能保持鎮靜？
- 能在交件截止期限之內完成工作？
- 擁有良好的客服技巧？
- 很容易跟新人聊天交談？
- 喜歡講電話？

1. 讀者在以上八個問題中，如果答案全部都答「是」的話，那麼讀者在觀光業領域工作的機會就會很大。

2. 請讀者每兩人為一組以利本課程活動的進行。請你們兩人演出「互相面談」的情況。當讀者在扮演「被面試的應徵者」時，請利用較正面的回答，並以上列情況逐一舉例以證明你有良好的溝通技巧。

 課程活動

雇主跟應徵者面試時，可能會測試應徵者的能力及工作經驗。請讀者證明自己具備下列工作實力：

* 電腦技術能力：文書處理、製作表格、處理資料庫
* 緊急救護資格（若讀者要應徵空服員或海外渡假中心的業務代表，最好具備這項技能）
* 是否曾在Galileo上班（若讀者是應徵旅行社或航空公司的職務，就需要懂得使用訂位系統）
* 是否有客戶服務的經驗
* 是否曾經遇過較刁鑽的客戶並能成功地和對方溝通協調
* 是否能承受較大的工作壓力
* 是否具有工作效率（能趕在交件截止期限前完成工作）？
* 讀者認為自己還具備那些雇主會要求的其他工作技能？

旅遊與觀光業的雇主一定還會想知道應徵者曾通過那些證照資格考試。當應徵者參加面試時，應該已是高職學校畢業的社會新鮮人，當然應徵者也可能繼續升學深造而沒有馬上就業。所以雇主可能會把面試重點放在應徵者是否具備溝通技巧及客服經驗；也許他們不需要應徵者具有相關旅遊工作經驗，因為他們可以事後在公司內部提供新進員工職前訓練，讓他們有相關實務經驗來面對日後工作。當雇主還沒聘用應徵者時，他們會謹慎評估應試者與人們的相處能力。雇主可以從應徵者平常的兼職工作，例如傍晚在餐廳打工或週末假日在店裡打工的經驗來得到相關答案，因為大部份學生在做兼職工作時，就有大部份時間是和顧客直接接觸。請讀者一定要記得，雇主最在乎的還是應徵者是否具有客服經驗。

倘若讀者目前沒有兼職任何工作，那可能要考慮是否該去找一份兼職工作，以累積自己的工作經驗。雖然找一份可以直接服務顧客的工作，所累積的客服經驗會有助於日後能更順利地在旅遊業裡找到工作，但是讀者現在也可以嘗試直接在旅遊業領域找份兼職工作，例如，旅行社在週末時通常會需要臨時兼職人員；旅遊服務在夏天的旅遊旺季時也會聘用暑期工讀生。如果這些機構目前沒有兼職空缺，讀者日後還是可以再去求職。

如何找到一份工作

讀者首先可以從報刊本地版尋找相關徵才廣告。讀者也可以從區域版或全國版報刊尋找離家地點較適當的工作機會。另外，讀者也可以從旅遊商業相關刊物找到工作機會。這些工作機會可能會要求應徵者具有相關工作經驗，但讀者也可以透過閱讀這些刊物以方便在日後找到理想工作（讀者目前也許仍不適合去申請那些工作，但卻可以為日後找工作時提供一個方向）。

旅遊商業相關刊物包括了：

- 旅遊週刊（Travel Weekly）
- 旅遊商業報（Travel Trade Gazatte）
- 國際飛航報（Flight International）
- 今日電視及戲劇報（The Stage and Television Today）

此外，讀者也可以從其他相關書籍來協助尋找工作，也可以透過網際網路連線到求職中心網站（例如，Odyssey），以得知目前有那些公司正在徵才，因為網際網路是目前雇主最常用以求才的方式之一。

 課程活動

1. 請讀者翻閱本地版及區域版報紙。讀者是否有發現那一天報刊才會出現徵才廣告。另外,請讀者找出你們學校或本地圖書館是否有訂購旅遊商業相關刊物。

2. 請讀者閱讀所有報刊以瞭解目前旅遊市場上有那些職缺。請讀者影印一份你有興趣的求才廣告,並持續這樣做一段時間。請由你所影印保存下來的求才廣告中,再選出其中十份最吸引你的工作。

3. 讀者對於你自己所選的工作,請逐一分析這些工作都需要那些技能、學歷要求及經歷要求。請讀者畫出一張圖表,並用下列標題逐一分類:職務名稱、所需技能、學歷要求、工作經歷要求及「我是否都具有這些技能?」

4. 目前可能沒有適合讀者所想要的工作,請試著分析這些職務需要那些經歷或在職教育,以協助你將來求職時符合這些需求。

較投機性的求職方法

雖然在旅遊與觀光業裡,讀者較正式的求職方式就是應徵報刊上所登出的職務,但讀者也需要知道其他較不正式的求職方法。

本章曾提到許多公司是屬於私人機構,而且規模不大。因此他們可能沒有人力資源部以協助規劃及組織公司人力,所以公司的人力規劃可能只由經理一人執行。當他一旦忙碌時,就代表公司人力目前呈現不足的狀況。這在觀光業是很常見的現象。所以我們可以較積極透過電話或親自去公司拜訪,以瞭解他們目前是否有職缺,或是「試探性」的寄出履歷表。這些做法可以顯出應徵者是個具進取心及富有自信的人,如此一來也會贏得雇主對應徵者的欣賞。

小故事—旅遊諮詢顧問

工作性質：

　　旅遊諮詢顧問的工作就是整天待在旅遊公司裡跟客戶接洽並為他們安排行程。你需要將旅遊手冊發給有需要的客戶、協助他們規劃假期、提供渡假建議、研究每種假期的可行性及確定旅遊地點、提供及販賣額外服務及協助客戶完成訂位手續。

個人／技術性的技能／學歷要求：

　　應徵者必須具備電腦技能（有些公司還會要求應徵者曾經使用過Galileo訂位系統）。此外，應徵者仍須具備良好客服技巧及可以承受工作壓力。當然若應徵者同時具備客服經驗、良好人際互動關係及溝通技巧者更佳。

如何求職：

　　請讀者自行注意你們本地版報紙。雖然目前有許多公司遇有職缺時，並不一定會刊登廣告。所以有意找工作的讀者，不妨可以「試探性」的寄出履歷表給你們本地旅遊公司，這也是個不錯的求職方法，或是讀者直接跟旅遊公司經理以電話連絡並直接投出履歷。

小故事—空服員

工作性質：

　　這份工作極受年輕人的喜歡，而這份工作本身也相當誘人。想要應徵空服員者，必須能夠注意所有乘客的要求，例如待候他們的飲食、必要時為他們解答及提供緊急護理。讀者若是身為空服員，在機

上所提供的服務就代表公司的服務，所以應徵者必須能夠表現機靈及專業，而且也要對乘客有禮貌。空服員除了認真工作外，也必須肯為工作負責，因為當飛機在空中發生緊急事故時，機上乘客的身家性命都得靠空服員來解除危機。這份工作通常是屬於「永久性職業」，但目前有些航空公司只提供應徵者六個月的工作合約。

需要的個人／技術性的技能／學歷：

　　空服員必須品格優良、儀容端莊、有耐心且具有良好客服溝通技巧。大部份提供固定航班班機的航空公司都只有招考二十一歲以上的人員，但是在一般廉價或提供包機航班班機的航空公司所招考空服員的年紀則可能較低。航空公司一旦招入一批新空服員之後，就會安排這些新人接受一套完整且嚴格的職前訓練。至於航空公司對於空服員的最低學歷要求，則是隨各家航空公司要求而定，而每家航空公司都會要求空服員須具有良好的語文能力。

如何求職：

　　應徵者可翻閱全國版或區域版報紙上所刊登的徵人廣告。另外，當有些航空公司要增加飛機航空班次時，就可能於地方版報紙上刊登相關徵才廣告。應徵者也可以直接寫信詢問航空公司有關於該公司徵才的詳細情形及錄取資格。

 小故事—遊覽車列車人員

工作性質：

　　遊覽車列車人員的工作主要是協助遊覽車在途中的旅遊活動、招呼遊客上下車、照顧遊客安全及提供其他相關服務。

個人／技術性的技能／學歷要求：

　　應徵者若有相關服務業的經驗會比較適合這份工作。列車員必須有良好的服務態度，也就是列車員能夠對遊客很親切及雙方有良好溝通。此外，列車員也必須表現得較機靈能輸、善於引導團體活動，且身強體健是為列車員最重要的條件之一。列車員每週可能有五天都要帶著不同旅行團到相同的旅遊景點觀光，所以列車員也需要有耐性。

如何求職：

　　由於艾頓鐵塔並沒有提供住宿，因此它所徵求列車員的對象是侷限於本地人，所以它們的求才廣告通常只會刊登在Stoke-on-Trent及Staffordshire的地方版報紙。

小故事—旅遊業務員

工作性質：

　　旅遊業務員的工作內容極為複雜，他們可能需要協助訂位、行銷、規劃旅遊手冊、到旅遊景點做實地勘查或者是跟海外辦事處及渡假中心的業務代表聯繫。旅遊業務員大部份的工作就是在總公司以電話和客戶、提供者（旅遊業者）及公司員工聯繫。這份工作通常屬於永久性工作，在英國人們可以選擇全職或兼職上班，而渡假中心則需要季節性上班（seasonal jobs）的業務員。

個人／技術性的技能／學歷要求：

　　旅遊業務員必須能夠在接聽多通電話後，仍具有良好的電話禮貌。這些工作也會要求應徵者具有團隊合作精神。此外，這份工作依不同職位會有不同要求，包括應徵者需具備電腦技能、溝通技巧及數字計算能力等。大部份的旅遊業務員都會被安排在公司內部接受在職

訓練教育，這也是業務員獲得目前公司所提供優惠產品資訊的唯一管道。

如何求職：

讀者可翻閱全國版報紙及其他旅遊商業相關刊物上所刊登的徵才廣告。如果讀者當地有旅行社，那麼就可以多注意本地版報紙，或試著先在相關領域獲得工作經驗後，再「試探性」的寄出履歷給這些旅行社。

 ## 小故事──國外渡假中心業務代表

工作的性質：

國外渡假中心業務代表對於在當地渡假的遊客而言就是代表為他們安排假期的旅遊公司。業務代表的職責就是負責安排遊客住宿，使他們沒有後顧之憂。在二十一世紀裡，國外渡假中心業務代表算是一份要求很高的工作。他們也要協助遊客安排轉機、到機場接機、推銷短途遊覽旅行給遊客以及處理旅客在旅渡假期間的問題或其他緊急事故。這份工作多屬於季節性工作，在每年五月至十月的一般渡假中心及每年十二月至次年四月間的滑雪渡假中心都是屬於旅遊旺季，所以職位空缺並不多。

個人／技術性的技能／學歷要求：

應徵者必須能夠承受工作壓力，而且要有耐心、完善的客服技巧及外向的個性。此外，應徵者必須有良好的行政及外文能力。

如何求職：

旅行社通常會在旅遊旺季前六個月開始招募新員工。應徵者可以直接寫信詢問旅行社有關的徵才需求及時間。有些業者會寄給你應

徵者資料袋（recruitment pack）。因為這工作的人才需求量都很高，所以他們很少在全國版報紙刊登徵才廣告。每個地方的求才中心應該都會收到旅行社所寄出的徵才啟事。

要自省的問題

　　讀者看到上列各種不同的工作機會及各工作間的性質差異頗大，這情況難免會讓應徵者心生膽怯。所以當應徵者準備找工作時，一定要事前規劃。在理想的情況之下，應徵者可能會找到一份自己很滿意的工作——尤其是找到一份跟自己興趣相近的工作。所以請讀者完成下列課程活動，以找出自己的實力及興趣為何。

 ## 課程活動

　　請讀者想一下你最喜歡的工作、最擅長的工作（即能夠表現自己實力的工作）及你最有興趣的工作。請讀者不要以學校的任何課程活動或科目將自己的能力範圍設限。讀者可以多想一想自己平常兼職的工作表現，在學校以外或運動場的表現。讀者也可以藉著下列問題來啟發思維：

- 你是否能按時交作業（即在截稿期限交件）？
- 你跟同事或其他工作人員相處愉快？
- 有無跟客戶洽談的經驗？
- 你是否喜歡樂於跟客戶談話？
- 自己是否參加過任何團體組織的活動？
- 在每次的團體活動中，你是處於領導地位還是服從領導的組員？

- 你自認夠自信嗎？
- 你喜歡和新人接觸嗎？
- 你喜歡社交課程活動嗎？
- 你是否具有幽默感？
- 你做事是否有始有終？
- 你做事是否果斷？還是很容易放棄？
- 你是否會注意自己的儀容？
- 無論在書寫或口頭方面，你是否都具有良好的溝通能力？

1. 請讀者評估並列出可以表現自己實力的項目，接著再列出自己不擅長的工作。

2. 一般而言，當別人在評估自己的能力時，往往可能會跟自評有所不同。讀者試著和自己較好的朋友為一組，並互相討論彼此的實力為何。現在請讀者列出別人認為自己具有的實力但之前卻被自己忽略的實力項目。

課程活動

　　請讀者再檢查一遍自己在上個課程活動所列出的實力項目。這些實力項目是否有達到前頁雇主希望員工必備的工作技能？請讀者選擇你自己認為在工作上仍須加強的三項技能。

追求你事業發展的目標

　　為了要讓讀者能夠妥善規劃自己的事業，讀者一定要知道自己適

合那些工作及如何朝這方向發展。讀者並不需要馬上去追求事業,而且也可以繼續深造或自修以加強自己的實力。然而若是讀者能夠事先瞭解自己有那些工作機會,讀者在繼續進修時就可以選擇有助於日後事業發展的課程。

工作機會

在稍早前已告知讀者一些在旅遊與觀光業領域裡的工作機會及工作條件要求。讀者可以閱讀本地版及區域版報紙,還有其他旅遊業的相關刊物,是隨時知道目前有那些工作機會的好方法。讀者目前雖然沒有意願申請工作,但還是可以留下求才公司的地址及電話,以便日後方便你自己「試探性」寫信或打電話求職。此外,你也應該要知道如何讓自己隨時得到這些求才訊息及如何從求才中心取得知自己所要的相關資料。

課程活動

本活動會建議讀者去參觀學校的求才中心,並找出他們提供給要尋找工作或繼續深造的同學何種麼資訊及建議。

如果讀者打算繼續深造唸大學,可向該中心詢問下列資訊:

- 大學設有那些課程?
- 考生必須具備那些條件才能進入學?
- 你可以就讀那一所大學?
- 你是否能負擔學雜費?
- 該大學的住宿及社團生活情況怎樣?

- 你要怎樣申請入學？
- 當你入學後，你可以有那些期待？
- 若你日後想要休學一年，該如何辦理？

　　如果讀者打算在高職學校畢業之後，就要出外工作，那麼你可以向求才中心詢問下列資訊：

- 該中心提供那些軟體？
- 他們可以幫助你如何撰寫履歷嗎？
- 那個佈告欄有公佈求才訊息？
- 他們有無旅遊與觀光業的相關資料檔？

職業訓練、繼續深造或直接就業？

　　讀者可利用上列課程活動所收集的資訊來決定是否要繼續深造或出外找工作？讀者目前也許認為自己的求學過程應該暫告一段落，所以想在旅遊與觀光業相關領域工作以獲得更多實務經驗之餘，也可以賺點錢。若讀者是這樣想，那麼不妨考慮一下你是要在自己家附近找份工作或要離家到外地上班呢？

　　讀者也必須注意是否有其他可能的職業訓練機會。有些公司會不定時提供給求職者一些職業訓練機會，讀者也可以在你們學校或在校外旅遊相關領域職業訓練公司（ABTA的訓練公司）上課以取得旅遊相關工作的證照資格。這些職業訓練的課程內容包括了：

- 機票及票務
- ABTA旅行社證照（ABTAC）
- ABTA旅遊業者證照（ABTOC）

- 國家職業證照資格（NVQs）

此外，BTEC獎學金也提供想到海外渡假中心工作的求職者、在旅行社上班的求職者及想當導遊的求職者旅遊相關職業證照資格認證。

應徵者該如何申請工作

撰寫履歷表

無論讀者是否要在畢業後要找工作，都得學會如何撰寫一份履歷表。一份履歷表的撰寫內容包括了個人資料、經歷及學歷檔案，且可以隨時修改。

一般而言，履歷表（伴隨著說明書）都是用以說服雇主，讓他覺得應徵者很適合該項職缺工作。所以應徵者必須花費心思及時間來思考履歷表的撰寫方式及內容，因為這份履歷表關係著是否會被錄用。

履歷表的書寫方式

其實履歷表的書寫並沒有設定任何格式，但是應徵者手寫履歷表時，字跡必須工整，尤其是應徵者的學、經歷必須清楚標明出來，以方便閱讀者能夠一目瞭然。到目前的階段為止，讀者應該可以把上列資料寫滿一頁紙張，但是最好不要超過兩頁。履歷表的撰寫方式也因年代不同而有所改變——過去的履歷表是以較傳統的書寫方式（也就是應徵者所寫的履歷表內容多為敘述性或報告式的寫法），而現代人撰寫履歷表，通常會在書局買現成且格式化的履歷表格。無論傳統式或現化式的履歷表，所要表達的資料都沒有太大差異，只是呈現的方式不同罷了。所以讀者只要選擇自己喜歡的書寫格式來寫履歷表就可以了。

 課程活動

　　讀者目前可能也已經瞭解傳統式履歷表的書寫方式，請讀者參照圖1-27所示的較現代化履歷表，並決定採用那一種方式來撰寫履歷表。

　　請讀者以圖1-27上履歷表的標題為例，撰寫一份屬於自己的履歷表草稿。在完稿後，請與同學交換並互相檢查對方的履歷表有何失誤，然後請讀者再重新謄稿以作出一份完美、正式的履歷表。

　　請讀者記得撰寫履歷表目的在於讓雇主對你這名應徵者感興趣，並想要找你進行面試訪談。所以讀者就得要花費心思來製作一份完美的履歷表。讀者一旦完成自己的履歷表之後，就可以根據自己所申請工作類別的不同來進一步修改履歷表部份內容，以符合該雇主的要求。有時候，應徵者也要再以一份說明書來協助說明自己的工作表現及能力。

說明書（The covering letter）

　　其實應徵者在書寫說明書及履歷表的目的都是要把自己「推銷」給雇主認識，所以這兩者的書寫內容是一樣重要。雖然應徵者可以利用手寫或電腦來撰寫說明書，但最重要的還是書寫內容必須簡潔、整齊、合理及不能有錯誤。應徵者在書寫說明書或履歷表時，請記得一定要先詳讀該則徵才廣告的內容，並慎寫履歷表的內容，讓自己儘量符合雇主的要求，且在說明書裡進一步強調及說明自己的能力。此外，請應徵者要記得告知雇主，你是看到徵才廣告才寫履歷表應徵，或只是在「試探性」的寄出履歷求職。

Rachel Evans
47 Eagle Street
WESTHAMPTON
W13 7PZ
(0538) 456986
Date of Birth: 19 September 1978

Enthusiastic, creative college leaver seeks varied and challenging opportunity within the travel industry.

Skills and Capabilities

* I have excellent customer service skills, and experience of serving the public in a variety of situations.

* I can communicate in French and Spanish, and I have a good knowledge of the Travel and Tourism industry.

* My work experience reports have commented on my confident nature, energetic approach, and my outgoing personality. I also function well under pressure.

* Juggling a full-time course with a part-time job has highlighted my flexibility, my organisational skills and my determination to succeed.

Education and Qualifications

Westhampton Regional College 2000–present (Results due June 2002)	**Vocational A Level Advanced Travel and Tourism** Units studies include: Marketing, Customer Service, Tourism Development, Health, Safety and Security, Finance, Worldwide Travel Destinations, and Spanish. Air Fares and Ticketing
Hartford Secondary School 1995–2000	**GCSEs**

English Language	(B)
English Literature	(C)
Geography	(C)
French	(C)
Drama	(C)
Mathematics	(D)
Science	(DD)

Work Experience

Tesco, Milton, Westhampton 1998 – present	Sales Assistant (part-time) Duties include using the till, dealing with customer enquiries, cashing up, and re-stocking shelves.
Tramway Travel Services 2 weeks – June 1997	Travel Agency Clerk (work experience) Duties included, filing, typing, dealing with customer enquiries, and assisting with foreign currency exchange.
Grange Residential Home 2 weeks – November 1996	Care Assistant (work experience) Duties included caring for elderly residents, feeding, bathing, keeping them company, and general cleaning tasks.

Additional Information

I have a clean Driving Licence and my own transport.

I am computer literate, and have used the Viewdata Reservation System, and the Galileo booking system.

My hobbies include amateur dramatics (I am involved in acting, and front of house activities), and I also enjoy swimming and aerobics, and I play netball in the College Team.

References

Mrs J Hill
(Course Tutor)
Westhampton Regional College
Kings Hedges Road
WESTHAMPTON
W4 3ZZ
Tel: (0538) 418200

Mr B Jones
(Personnel Manager)
Tesco Stores
Milton
WESTHAMPTON
W3 7ZY
Tel:(0538) 678000

🖾 1-27

 課程活動

　　請讀者把剛寫的履歷表裡附上一份說明書。這份說明書的內容可以是你「試探性」地寄給某個公司的求職信或是你對那些刊登徵才廣告的公司所寫的求職信。請讀者記得一定要把所寫好的說明書及履歷表儲存備份在磁碟片裡，以針對日後其他不同的職缺來做修改。

求職表格

　　有些雇主則會要求應徵者填寫他們公司的求職表格，如果真是如此，那麼請應徵者記得不要將自製履歷表寄出。

　　應徵者在還沒有填寫求職表格時，可以事先多影印幾份，那麼當自己填寫錯誤時，就可以再填寫另一份新表格。應徵者請用黑筆填寫求職表格，那麼影印出來的副本才不會模糊不清。應徵者在填寫求職表格之前，應該已經準備其他的履歷表，那麼應徵者就可以把自己在履歷表上所寫的資料直接挪到求職表格填寫使用。通常這種求職表格會預留一個很大空間來詢問應徵者的相關資歷或是詢問應徵者為什麼自認能夠勝任該項工作。因此應徵者應該在填表前先仔細考慮這些問題，並且先預做草稿，或找老師幫忙。應徵者在完成填寫表格之後，請再次確認自己是否已經填滿表格上的所有空格——這可是應徵者把自己「推銷」給公司的唯一機會。

　　無論讀者是使用何種方式來申請工作，最好是把所寄出的履歷表都留一份副本，那麼當你去面試時，就可以再回憶自己寫了那些資料。

面試準備

假設應徵者已經成功地申請到工作，雇主也已經要求你到公司接受面試訪談。接著他們就會開始評估你的履歷表及說明書所寫的內容及書寫方式，另外當他們安排你接受面試訪談時，他們也會評估你的表達能力。

應徵者要在面試時想要一舉成功的要點就是必須要充份做好事前準備。當應徵者已被通知面試時，可以先思考下列問題：

- 你要怎麼去報到
- 你的穿著打扮
- 你要收集公司那方面的資料

應徵者也可以先模擬雇主將會問你的問題。通常許多雇主都會發問下列幾項標準問題，例如：

- 為何你認為適任於該公司的職務？
- 你是否曾經承受過任何工作壓力，請說明當時的上班情況。
- 請說明你跟客戶接洽的工作經驗。
- 在未來五年的時間，你希望做些什麼事？

應徵者應試著練習回答上列問題並熟記你所演練應對的答案，這將幫助增加你在接受面試時的自信心。

另外，當應徵者還沒去公司面試之前，一定要先調查該公司的營運狀況。通常應徵者可以利用圖書館或透過網際網路收集相關資料；不然也可以打電話去公司問是否能提供相關資料。如此一來，你就可以向該公司主管證明你對公司狀況的瞭解程度，同時也加強了自己在面試期間的信心。

Help yourself to create a good impression

Remember — at interview you may be entering a traditional environment. A conservative dress code is advised. Suggested Guidelines:

MALE	FEMALE
Suit or jacket	Smart trousers or skirts
Trousers not jeans	Jacket
Shoes not trainers	Ironed shirt or jumper
Dark socks	"Sensible" shoes
Shirt-ironed!	Minimal visible
Clean shaven	bodily piercing (i.e. one
No body piercing	earring in each ear)

Although dress code for women is less restrictive, you must remember that the clothes you wear when socialising may not be suitable. Be well groomed — clean hair and nails. Polish your shoes and iron everything.

圖1.28

應徵者可以從所收集的資料中準備一些問題，讓自己在面試訪談結束後可以向雇主發問。應徵者在訪談結束後，能向雇主發問是一件好事，但是應徵者必須確定其所發問的問題並未曾出現在之前的訪談中。應徵者可以詢問有關於公司是否有提供在職教育的機會、公司是否有拓展計劃或應徵者對公司仍不清楚的地方等相關問題，而不只是有關薪資、假日的問題。

在面試訪談時，應徵者請記得肢體語言是跟雇主面談溝通時很重要的元素之一。雖然應徵者在面試時可能會很緊張，但還是應該隨時保持笑容、作出熱情回應及注意儀態。

最後，在應徵者尚未正式接受面試訪談時：

- 請再把所收到的回覆信件重覆多看幾次。
- 請確認你已經知道雇主所要求的技能。
- 請記得準備一些問題以讓你在面試結束後發問。

 評估作業

　　不久後將會有一群來自東歐的企業家參觀你們的學校。他們國家在過去十年的觀光業都有大幅度的成長。這也替他們國家帶來了不少經濟利益，但是在此同時，也為他們國家帶來了一些問題。這些代表團此次前來是為了與英國的觀光代表分享經驗。他們想瞭解英國觀光業過去的發展、在二十一世紀會出現怎樣的風貌及可以提供給年輕人的工作機會。

　　讀者已經被選來向這些東歐代表報告上列相關資料。這項報告將分兩部份進行：讀者除了必須交出一份書面報告之外，還得要準備一場口頭報告。

　　當讀者在撰寫英國旅遊與觀光業發展的相關報告時，可遵循下列重點各別敘述：

- 旅遊與觀光業的發展現況及其自從第二次世界大戰之後發展迅速的原因。此外，讀者也被要求預測觀光在未來的發展。
- 以收入及就業的觀點，討論英國觀光業的規模。另外，讀者也請記得討論觀光業對英國經濟的重要性。讀者可以利用圖表來顯示你的數據資料，但是在使用這些數據資料前，應該先確認其正確性。
- 請讀者描述觀光業的整體結構及其獨一無二的特色。請讀者明確為觀光業的每個主要組成元素舉列並試著描述他們之間的相互運

作。讀者也可以用圖描述你所提供的資料。

- 請讀者描述各種不同的團體組織（商業性或非商業性）及他們之間如何相互運作。讀者可以用你們當地的兩家企業組織機構間之互相運作作為例子及個案討論。請讀者確認所選的每個機構的性質都不相同（公立、私人及非牟利義務性組織），並描述這些商業性及非商業性組織如何籌措資金及他們的營業目的有何不同。

　　這次報告為了讓代表團瞭解觀光業所帶來的工作機會，讀者可能需要使用投影片來向他們做口頭報告。這報告內容應包括觀光業可以提供給的工作機會，並針對其中你較有興趣的一份工作來詳加說明。請確認你在做這份口頭報告時，應該包括以下幾點：

- 請讀者大略描述觀光業可以提供給的工作機會。讀者可以從業者在本地版報刊、全國版報刊及區域版報或旅遊商業相關刊物刊所登的徵才廣告來幫助你回答上列問題。讀者也可以到求才中心尋找工作機會。另外，讀者可以跟同學組成一個小組，拜訪地方上的旅遊業者，瞭解他們有提供那些工作機會及互相分享你們的資訊。
- 讀者可找一份自己較感興趣的工作，並敘述那份工作須具備那些要求及技能。讀者也可以試著評估及解釋為何你適合那份工作。
- 請讀者展示出你所寫的履歷表，以作為正確履歷的書寫方式範本。這份履歷必須是你針對所應徵的工作而寫的，並隨附一份學、經歷說明書。

　　請讀者以較專業的方式進行這次的口頭報告，且報告內容方式要讓觀（聽）眾能夠完全了解。請讀者記得你的觀（聽）眾是來自東歐企業界的領導人，他們可能會對你的報告內容及呈現方式做進一步評估。

關鍵技巧

若讀者完成以上的作業之後,應該可具有以下的能力,本科教師也會為你的作業評分。

C3-2　讀者進行難度較高的報告時,須知道如何閱讀資料並整合這些資料以利報告的進行。報告中至少須有一張圖表來呈現報告內容的重點。

C3-3　讀者可為難度較高的題目寫出兩種不同體裁的報告,其中有一篇報告的內容必須是較詳細的且附有至少一張圖表以呈現報告內容的重點。

你不能不知道?

◆世界旅遊組織(WTO)認為如何定義觀光業是個很大的問題,因此他們舉辦國際會議來解決這問題。這場會議在一九九一年舉辦,他們的定義也在一九九三年被聯合國接受。

◆在一九九七年,共有二千五百五十萬外國遊客到英國觀光,共花費了一百二十億英鎊。

◆1.世界旅遊市場是指在旅遊與觀光業領域中的所有商業活動。1998年於英國Earl Court所舉辦的四天活動,就主導了九千萬英鎊的商業活動.

◆2.英國觀光局(BTA)的目標是將英國介紹給外國遊客認識。讀者可連線至觀光局的官方網站(www.visitbritain.com)以獲知他們如

何在世界各地介紹英國觀光業。英國旅遊協會的目標，則是資助英
國觀光業相關的商業活動。

◆ 每年共有二千二百萬人到訪湖縣國家公園，其中有百分之九十的遊
客是開車前往。

◆ 英國人民每週平均約有四十小時的休閒時間。

◆ OAG是在旅遊業裡最主要的資訊服務提供者。其最著名的就是所
推出的飛行指引手冊，他們同時也出版了郵輪及渡輪指引手冊、旅
館索引及國際旅遊指引手冊。現在這些資料都以CD光碟片出版。
如果讀者有需要更多有關於OAG資料，可以連線至其官方網站
（www.oag.com）

◆ 1998年時，約有百分之八十四的旅遊套餐市場都是利用航空旅遊
（來源：www.thomson-holidays.com）。

◆ 約有三百萬人除了每年一次的主要休假之外，也會不時出外短期旅
遊渡假。

◆ 隨著消費性節目Watchdog的成長，改變了英國旅行社的風貌。有
些旅行社相信他們的遊客渡假時會攜帶筆記型電腦及攝影機，而非
防曬液及毛巾。業者也相信此節目會促進遊客抱怨的風氣。

◆ TTG工商名錄主要是依據英國旅行社所帶出外旅遊的景點或活動而
編輯出版。

◆ 到1998年12月為止，我們能用網際網路上的搜尋引擎找到四千兩
百五十一個旅遊相關網站（www.internet-directory.co.uk）。

◆ 國家信託局是屬於非牟利的義務性組織。它的經費主要是來自二百
五十萬名會員的劃撥捐款、禮物及遺產捐贈。此外，尚有三萬七千
人每年奉獻二百二十萬小時在義務性的工作。讀者可以參觀國家信
託局的官方網站，網址為www.nationaltrust.org.uk。

◆ 在英國尚有許多旅遊景點是沒有向遊客收取任何的入場費，所以這
些旅遊景點並不納入計算於收費景點的人數統計。在1997年，超

過兩百萬人參觀了沒有收取入場費的旅遊景點；包括了：利物浦的艾伯特碼頭（Albert Dock）、黑池遊樂海灘（Blackpool pleasure beach）、大英博物館（British Museum）、林肯郡夢幻島上的魔法世界（Magical world of Fantasy island in Lincolnshire）、布萊頓（Brighton）的國家畫廊（National Gallery）、皇宮碼頭（Palace Pier）、南港（Southport）的遊樂園、斯特拉斯克萊德國家公園、薩頓克德菲爾德（Sutton Coldfield）的薩頓克德菲爾德公園、西敏寺（Westminster Abbey）及約克大教堂（York Minister）。

◆ 在一九九九年，英國觀光局接受DCMS的三千五百萬英鎊的經費補助。另外，其他活動爲該局帶來一千六百萬英鎊的收入。

◆ ABTA創立於1950年，目前其會員共佔全英的旅遊套餐之銷售量百分之九十。無論是旅行社或旅遊公司都可加入ABTA。讀者可向該負責人索取進一步的資訊，電子郵件爲info@abta.co.uk。

◆ 英國觀光局設有一個網站專門提供旅遊相關的統計數據資料及其他相關研究資料，其網址爲www.star.com.uk。

重要名詞

Tourist 遊客：暫時離家出外旅遊，並在外地過夜的觀光者

Excursionist 短途旅客：離家到外地旅遊的觀光者，但不會在外面過夜

Visitors 觀光客：包括了所有的遊客及短途旅客

Domestic tourism 境內觀光：本國居民在本國境內旅遊及渡假

Outbound tourism 國外觀光：指本國遊客到外國旅遊渡假

Inbound tourism 國內觀光：指外國遊客到本國境內旅遊渡假

旅遊套餐（也叫做全包式旅遊套餐）：旅遊套餐的收費包含了遊客在旅遊渡假期間的交通費、住宿費、轉運費及其他相關的服務費（例如，租車服務或旅遊保險）。

商業組織（commercial organization）：以賺錢爲目的之組織

非營利組織（Non-commercial organization）：非以賺錢爲目的之組織

股東（shareholder）：握有公司股份者

組織利害關係人（stakeholder）：與公司利益有關係者

私人機構（private sector organization）：由私人投資而成立的公司，
　　且其志在營業牟取利益。

公家機關（public sector organization）：由中央政府或地方政府資助
　　的機構，通常是以服務民衆爲其目的。

非牟利之義務性組織（voluntary sector organization）：通常是由一群
　　有志人士自願成立並經營的組織，大多屬於慈善團體組織。

大衆市場（Massmarket）：服務大部分遊客的旅行社

專門公司（Specialist）：專門處理一種或數種類型市場的旅行社

直銷（Direct sell）：旅行社直接把旅遊產品賣給顧客，沒有透過旅
　　遊公司銷售產品

整合（Integration）：一家公司併購另外一家公司

國際收支平衡（Balance of payment）：一個國家的出口所得與進口成
　　本的差距

（Invisible export）無形的出口貿易：國家販售服務（而非物品）之所
　　得收入，例如外國人到國內旅遊就是一種無形的出口貿易。

（Invisible import）無形的進口貿易：在國外接受服務而付出的成本，
　　例如國人到外國觀光就是一種無形的進口貿易。

CV履歷表：列出自己的詳細學經歷資料之文件

Seasonal job季節性工作機會：只有在每年的特定時期才會有的工作
　　機會

Speculative application投機性的工作申請：向目前並沒有在徵才的公
　　司申請工作的行爲。

Education教育：提供給學生解釋及分析新知識的能力。此亦能夠發

　　展學生評論時事的能力

Training **訓練**：較專門性的活動，常與實務技能有關（改編自
　　WTO）。

觀光業的發展

在讀完本章節後，讀者應該可以達到下列幾個目標：

* 瞭解有那些企業組織參與觀光業的發展

* 瞭解各種不同企業組織參與開發觀光業的各種原因

* 瞭解已開發國家及開發中國家發展觀光業的原因

* 瞭解觀光業所帶來的正面衝擊，而且如何才能讓這正面衝擊達
 到最大的效果

* 瞭解觀光業所帶來的負面衝擊，而且如何才能讓這負面衝擊減
 到最小的效果

序言

　　讀者可以從第一章得知觀光業是全世界最大的行業，並且涉及多種不同營業目的。本章將爲讀者進一步討論在英國及國外觀光業的發展狀況。

　　本章剛開始會先爲讀者探討各組織機構爲何會志在開發觀光業並且對其有所貢獻。首先本章會先爲讀者介紹那些在觀光業佔絕大多數，且又多元化的私人組織機構的特色。

　　公立組織機構對觀光業的發展也是具有相當重要的角色，例如中

央及地方政府、旅遊協會、農村發展局、英國農村保護協會及國家公
園管理局。非牟利義務性組織團體，尤其是那些施壓性團體，也是觀
光業發展的重要代表，本章也將為讀者介紹這些組織在觀光業中所扮
演的角色。

　　各種不同行業都有不同理由來共同參與開發觀光業。讀者將透過
本章瞭解經濟、環境、社會文化及政治等因素是如何激發這些組織機
構參與開發觀光業。

　　其實大多數的組織機構開發觀光業的最大動機，不外乎就是可以
藉此賺取金錢。這些組織機構協助開發觀光業，可以帶給當地區域，
甚至國家一筆相當可觀的財富；此外也可以增加整個地區或國家的工
作機會。其他較正面的影響尚包括舊式建築物的整修、再利用廢棄多
時的設施、增加地方人民的自豪感或意識、為地方居民謀福祉──建
設新的公共設施。然而有些時候，有些區域也會觀光業的開發而遭受
其所帶來的負面衝擊。雖然觀光業的興盛會為地方上的人民帶來財
富，相對的，也會使得地方上的生活物價攀高，例如房價。其他的負
面衝擊包括了地方上的交通運載量、垃圾量及噪音也會隨之增加，最
後可能會因為遊客數多於地方居民數而引起民怨，致使犯罪率增加。

　　所以本章會為讀者探討觀光業所帶來的正面或負面衝擊。雖然開
發觀光業會造成許多正面或負面的衝擊，但是這些問題逐漸受到重視
並且進一步受到處理──也就是如何讓觀光業所帶來的正面衝擊？達
到最大的效果並且把其負面衝擊減到最少。讀者將會從本章內容學習
如何處理觀光業所帶來的衝擊，這包括了行銷策略（如，鼓勵過夜住
宿）、有系統性做好城市規劃、交通及停車位的規劃、在職訓練及公
眾教育。

觀光業的發展是什麼？

在本章節還沒開始討論之前，讀者必須先瞭解「觀光業發展」的真正含義。這名詞常會被使用，但卻鮮有人給予明確的定義。它可以用來描述一個地區或國家如何透過觀光業而發展的過程。例如，由於甘比亞成為了眾遊客觀光的景點之後，才逐漸被開發。肯亞海岸、多明尼加共和國也都是因為觀光業的開發，而促進其進一步的發展。

觀光業發展，也可以指興建某特定用途的場所，例如旅館、觀光名勝或休閒渡假中心。巴黎的迪士尼樂園就是觀光業發展的例子之一。

觀光業發展的仲介

有三種組織機構會參與觀光業發展的過程：

- 私人企業組織
- 公立組織機構
- 非牟利義務性組織團體

這三種組織機構都各有不同的目標（表2-1）。本單元將為讀者探討各組織機構參與開發觀光業的角色及原因（目標）。

讀者必須瞭解在二十世紀末這三大組織是必須互相合作，而且「合作關係」及「永續經營」是觀光業發展的兩大重點。

公立組織機構	提供便民服務及設施。他們也可以提供基礎建設如鐵路、下水道，以利其他的開發。他們的動機是要爲地方上的居民創造工作機會及收入。
私人企業組織	他們通常會較熱衷於保存文化遺產及保護周遭環境。
非牟利義務性組織團體	他們的目標是爲了賺錢牟利。

表2-1　各種組織機構參與開發觀光業的目標

私立企業組織

　　放眼全世界的觀光業，大多是由私人組織機構所主導。這些私人組織機構大多是提供觀光業裡的設施，例如住宿、旅遊景點、交通工具、膳食及玩樂活動。這些設施通常是經由旅行社或旅遊業者這類私人組織機構間接提供給一般消費大眾，而且他們最主要的目標就是爲了賺取利潤。

 課程活動

　　請讀者將自己想像成一名旅客，你想要回到自己的家鄉旅遊，為期三天。請讀者列出你會連絡的業者（包括了旅遊期間的住宿、交通、玩樂活動等），有那些不是屬於私人企業組織。

　　雖然各種企業組織都會有許多不同的目標，但是讀者一定要認清「利潤」對他們而言是很重要的。例如，英國航空公司清楚知道他們若要確保自己能夠賺取足夠的利潤，首先他們就得注意旅客的安全。

所以有很多組織機構也會以「客服」及「環保」作為他們的營業目標
之一。

賺取最大的利潤

　　賺取最大的利潤，可能是所有私立企業組織最主要的目標，也是
公司必要的生存條件。若私人企業組織沒有賺取任何利潤，再加上他
們本身是小企業，就可能會面臨倒閉。同樣的，若業者是屬於「有限
公司」，由於公司投資人都希望能藉由投資來賺錢，所以公司要是沒
賺取利潤，投資人就會轉移投資方向。

 課程活動

　　請讀者進一步探討五家私人企業組織，並找出他們的目標。

　　有些企業組織是直接供給遊客的需求（如，住宿、交通），也有
些私人企業組織只是專門參與發展觀光業的過程而已。

開發觀光業的仲介（Development agencies）

　　他們主要是針對具有旅遊潛力的區域進行開發及行銷。他們在觀
光業發展中的角色及其所投注的資金都各有差異。英國有部份參加觀
光業發展的仲介是由政府組織機關或私人企業組織所投資的，例如挪
利其區域觀光發展局（Norwich Area Tourism Agencies）的部份資金
就是來自當地四家地方觀光管理局，其餘絕大部份的資金都是來自於
私人企業組織所繳交的會員費。

　　曼徹斯特行銷公司就是藉由增加行銷活動來開發觀光業的公司
（它屬於「目的地行銷公司」）。雖然這家公司自稱是私人公司（有限

保障），但卻是由公家機關所投資開設。

小故事—曼徹斯特行銷公司

曼徹斯特行銷公司（提供有限保障的私人公司）不是一個以「賺取利潤」為主要目標的公司，他們是由當地十個管理局所資助，其中之一就是較大的曼徹斯特旅遊管理局。他們主要目標就是把曼徹斯特推廣給全世界人口認識，讓國際間都知道曼徹斯特無論在商務旅遊或休閒旅遊中，都是一個既刺激又迷人的旅遊景點。另外，它也是通往英國北方的主要入口。

地主

他們可以在自有的土地上選擇開發觀光名勝、旅館或其他建築物，所以他們對觀光業發展的過程是有所貢獻的。例如：

- Spencer 大人在 AlthorpHill 的自有地上建造一座博物館以紀念戴安娜王妃的生平事蹟。
- Center Parcs 購買了位於 Thetford, Longleat 及 Sherwood Forest 的二地並致力開發為觀光名勝，也成為了英國境內一年四季遊客都很多的地方。

小故事—普吉島

泰國政府將普吉島上大片土地賣給產業發展者規劃，如今它已

成爲大量遊客休閒觀光的景點，此外，島上還有那些專門爲來自西方國家的遊客而建設的機場、旅館及高爾夫球場。

　　泰國政府出售這一大片土地的買賣行爲一直以來都受到外界議論。當地居民更是反對政府販售島上土地，因爲這片土地是他們的故鄉，政府並無權販賣該片土地。

　　與普吉島的命運恰好相反的「內克島」（Necker Island），利查·白蘭生保證內克島並不會成爲旅遊觀光的熱門景點（其觀光費用每人每天就要一千三百英磅）。然而，內克島當初卻是爲了促進觀光業的目的而開發。

英籍處女之島──內克島

"最終的加勒比海土地"

我們誠摯邀請您前來探索及享受利查·白蘭生在加勒比海的私人渡假中心──內克島，這是在英籍處女島群中的一塊小天堂。現在這塊瑰寶之地專門爲您而開放！雖然這塊土地只有七十四英畝，但是絕對能讓您物超所值，充份享受渡假的歡愉──有美味可口的佳餚及許多遊樂活動可以供您享用。

全包式旅遊套餐旅遊絕對給您超值的享受。您可以在這私人小島上享受到所有美食及各種飲品、各種休閒活動（尤其是水上活動）及島上員工對您無微不至的服務。

內克島的歷史

內克島是取名自 Danish Admiral（它曾是這些島嶼中最大的），一直到一九七八年時由利查買下這座島時都沒有很大的變化。

利查當時就想要把這座小島規劃成加勒比海島嶼中最美麗的小島！利查在這座島嶼的最頂端就建造了一座 "Great House" 的渡假別墅，這別墅裡共有十間房間。另外，他也蓋了較小型的房舍，分別叫做 "Bali Hi" 及 "Bali Low"。這兩座房舍可以各容納一對夫婦的投宿，也可以提供給他們更多的隱密空間。

島上的建築物所使用的建材包括了 York stone、巴西生產的木材、來自於巴里島的傢俱和織品，及來自倫敦東區的一座撞球檯。所有的房間都是成組的設施及有一處可以讓遊客觀海的大陽臺。

為了讓您能充份享受渡假，你也可以在此找到兩座網球場、兩座游泳池、有滑道的泳池、滑水運動、潛泳、航船、風帆及讓人難以置信的美麗海灘！

在這小而美的天堂裡，您可以為所欲為，而且永遠都會有侍者跟隨在你身邊以讓您身處舒適的環境中。這私人的處女島，可以讓您美夢成真……

圖2-1　內克島

開發公司

開發公司的規模大小及服務都會因為公司不同而有所差異。一般而言，開發公司都是購買地皮的建築公司並有財力來做某些建設，例如蓋房子、渡假別墅、購物中心或其他觀光景點。這種建設發展也可以是較小規模的，如，個人購買了一房子，並將其改建為渡假別墅，這也可算是開發者。

通常較大型的跨國公司會和「開發公司」這名詞較有相關。它們可能負責建設機場、公共設施、道路橋樑或主題樂園。

 小故事—拉英Laing

　　拉英就負責建造了那些遍佈於英國的高樓建築，例如千禧巨蛋（Mellinnium Dome）、Severn 渡口、希斯羅捷運系統與及香港會議中心。

　　「拉英也專門為全世界大部份的住宿及公共設施所遇到的建築問題提供解決方案。他們也提供服務給所有無論在英國或海外的工程開發案、財務、建築及設計，此外仍有產業開發等業務。」

<div style="text-align:right">來源：摘自拉英網站www.laing.co.uk</div>

 個案研究—Spitalfields Market的再開發

　　Spitalfields 市場於一六八三年開始營業，以販賣「肉類、禽肉與蔬果」為主。在一九九一年時，這市場裡共有超過百餘家的攤販是在販賣蔬果。他們都在維多利亞一棟四英畝大，以鐵皮搭建的建築物內做生意。由於他們的經營方式相當成功，這也致使市場人潮擁擠。但是隨著另一座位於倫敦東邊的新市集的崛起，使Spitalfields的市場逐漸變得冷清。

　　新市集的地點接近倫敦市的金融中心，遊客只要從利物浦站下車之後，再走幾分鐘就會到達。這地點原先是被一群合夥的開發公司（Spitalfields開發集團）買下並準備蓋辦公大樓。但剛好遇上金融危機，所以該公司便決定不貿然進行這項充滿著冒險性的開發案。於是城市空間管理局便和Spitalfields開發集團合資共同將此地點開發為中盤買賣場所，以維持市場的景氣。這項計劃受到當地居民的支持，並

且沒有和那些在當地主要販賣布料的孟加拉商人有任何衝突。此外，
開發公司也發出大量傳單邀請當地居民來參加市場的開幕儀式。

　　Spitalfields現在是一個很興盛的市集，它提供城市上班族一處可
以吃飯的地方。在這市集裡，除了有批發蔬菜水果的攤販之外，尚有
售賣美術及手工藝品的攤位、酒吧、餐館及運動設施。此外該市集也
聘用了一名市中心管理經理。在當地有許多在喬治王朝時代興建的建
築物也重新整修一番。隨著旅遊書籍上的介紹或遊客們的口耳相傳之
下，該市集現今也是聞名海外。初步估計這區域的重新整修，帶來了
超過上千份的工作機會。

<div align="right">來源：摘自 Insight, November 1998, ETB/BTA</div>

課程活動

　　讀者可以從上列個案研究裡找出那些參與Spitalfields再開發企
劃案的公司。

　　他們主要的目標為何？請讀者提供五種可能的答案。

　　他們須做什麼以達到他們所要求的目標。

　　當地的居民可以從中獲得那些利益？

顧問公司

　　顧問公司，顧名思義，就是提供一些特別意見的公司或個人。他
們可能提供給主題公園有關於建築設計的意見、公司員工的訓練課
程、產品須如何改變以迎合更多遊客需求或新旅館的興建地點。在發
展中國家裡都有很多顧問公司（目前其為新興行業），建議當地政府

如何發展其觀光事業，協助國家形象的行銷及開發其他旅遊產品。
Deloitte & Touche 就是屬於這類的企劃顧問公司（見圖2-2）。

Deloitte & Touche 顧問公司

在旅遊與觀光業的快速成長創造了機會的同時，也創造了挑
戰。

對旅遊景點而言，觀光業的成長為他們帶來的機會包括增加它
們在市場上的佔有率、增加遊客的消費和增加了外來收入及工
作機會。對於做生意的旅遊業者而言，觀光業的成長為他們帶
來的機會包括讓他們增加了產品組合、更小心慎選他們的成就
及促進股東價值

我們對於下列事項都有豐富的實務經驗：

- 以地方性、區域性或全國性的水準規劃觀光業
- 為旅遊景點做行銷
- 生意規劃及籌資
- 市場調查及統計
- 事務支援及商務嚴格審查
- 開發人力資源及人員訓練
- 運籌評估、基準點及對手分析
- 國營事業民營化
- 辯論
- 觀光業稅務

我們多樣化的工作內容如下：

Fiji——它為一處旅遊景點，我們探討在當地的工作機會、找出

這旅遊產品所須要改善的地方及示範如何達到目標。這項計劃是和旅遊業者及政府機關所共同執行，並且採用政府所通過的政策，我們已經幫他們達到目標。

歐洲隧道——我們為車票的銷路想出一套策略及實行計畫。

那米比亞的環境及觀光部——我們為他們想出一套改善客戶服務的訓練課程並實地訓練所有工作人員。

肯亞——我們回顧了政府在觀光業裡的所有企業並讓他們瞭解如何改善服務表現。我們的工作就是為他們直接成立了一個全新的觀光部。

圖2-2 Deloitte & Touche 顧問公司

資料來源：摘自 Hospitality and Leisure Consulting

休閒與娛樂組織機構

這行業涵蓋了許多不同的公司，例如本地的一座多廳院電影院、Center Parcs 渡假中心、巴黎迪士尼樂園及藍水購物中心。這些組織機構都會選擇在新地點開發觀光業以賺取利潤。它們可能本身就是主要旅遊景點（如，巴黎迪士尼樂園）或是在目的地新增產品以吸引更多遊客。

課程活動

請讀者寫出五個在某區最主要觀光名勝裡的休閒與娛樂組織機構。

請讀者寫出五個在某區觀光名勝裡的休閒與娛樂組織機構，由

於它們的存在，使得更多遊客到訪該觀光名勝。

 個案研究—精品暢貨中心成爲觀光景點

　　近幾年來，在英國的遊客到暢貨中心逛街購物，已多於到中盤市場購物，這也成爲觀光業最明顯的趨勢。在商務團體旅遊中，就以「暢貨中心逛街購物」這行程是所有其他行程中成長最快的一部份，因爲在暢貨中心的販售行爲持續改變遊客對購物、休閒活動及觀光的看法。

　　位於Swindon的McArthurGlen精品暢貨中心被評選爲英國旅遊委員會南區分會的區域優勝獎，這也突顯出遊客到暢物中心購物的觀光方式具有成長的潛力。由於暢貨中心每年可以吸引超過五萬名遊客，因而成爲年度最受遊客歡迎的景點之一。

　　暢貨中心的開發者如BAA McArthurGlen，通常會選擇具有觀光潛力的地點做爲其開發暢貨中心的場地，因爲那將是人潮聚集的地方。所以McArthurGlen精品暢貨中心就是其中一個適當的旅遊景點，它吸引著英國國內或國外上百萬的遊客，同時這也會促使遊客們順道探訪附近的旅遊景點或進行相關活動。

　　爲了促使精品暢貨中心成爲觀光業的主力，BAA McArthurGlen也積極和全國、區域及地方觀光局合作，同時也和遺產保存協會、地方觀光名勝及各旅館業者一起合作，以鼓勵更多遊客到訪暢貨中心的所在地區。

<div align="right">來源：English Tourist Board, 1999</div>

 課程活動

請讀者解釋為什麼地方或區域觀光局會和精品暢貨中心業者合作？

精品暢貨中心會為那些在其十英哩範圍附近的旅館或觀光名勝帶來什麼好處？

地方上的商業公會反對或鼓勵這樣的發展，請讀者說明原因。

已開發國家或開發中國家的私人及公家組織機構

公家及私立組織機構在已開發國家或開發中國家的角色都略有不同。在已開發國家裡，私人企業機構較多，他們通常是跨國的企業公司；另外，無論是公家機關或私人組織機構都能夠提供資金來開發觀光業，而且地方上的公共建設大多已完成。然而在開發中國家，則是公家機關在觀光業發展中負起主要影響的角色；私人企業機構並不會貿然在某地區興建旅館或觀光名勝，除非他們確定該地點會為他們帶來利潤（否則他們就要冒著很大風險去投資）。因此開發中國家的觀光業剛開始時，都會由公家機關帶領投資建設。

公家機關

在英國，地方政府（或稱為地方管理局）從十九世紀開始就參與發展觀光業。當時地方政府為人民建造了多處的散步場所、碼頭、公園及停車場，讓整個都市能夠吸引更多遊客的到來。地方上的人民也會因此具有「自豪感」，並且一心想要和其他都市一較高下，這也促使地方政府有發展觀光業的動機。

在稍後時，英國政府也察覺觀光業對國家經濟具有潛在的重要性
——它不僅可以帶來金錢收入，也可提供給人民工作機會。因此英國
政府便開始和許多其他國家政府一樣，參與觀光業的發展。在一九六
九年時，英國便爲了開發觀光業而成立了觀光局，以便對外促銷英國
的觀光業。此外，觀光局也負責管理觀光業，尤其是它對社會與環境
所帶來的衝擊。如今「永續經營」已是觀光業最主要的目標。

現今英國的觀光業是由「文化、媒體與體育部（DCMS）」負責
對外推廣。雖然這部門有一個專職的部長，但事實上觀光業不過是其
部門所有職責的一小部份，換句話說，觀光業的業務可能是由副部長
所負責。相反的，如果一個國家是依靠觀光業來維持國家經濟，那麼
政府會較積極參與其中，例如西班牙觀光業的業務是由觀光、交通與
通訊部所負責、在肯亞對觀光業的重視則可以從他們國家所成立的
「觀光與野生生物部」得知。

 課程活動

請讀者利用網路連線至www.odci.gov/cia/publications或其他網
站以進一步探討目前觀光業對下列GDP的貢獻：

- 三個歐洲國家
- 三個經濟已發展完備的較長途之目的地
- 三個經濟發展中的較長途之目的地

請讀者比較你所得之調查結果，並且針對其中任何差異的理由
進行討論。

國家政府於觀光業發展的角色

本單元在還沒將觀光業發展的責任分配給地方政府或觀光局之前，先為讀者探討英國政府機關參與觀光業的各種原因。

一般而言，國家政府機關會參與開發觀光業有很多原因，大致上可以分述如下（摘自 Tourism Principle and Practice, Cooper, Fletcher, Gilbert and Wanhill, Pitman, 1993）：

- 觀光業可以為國家賺取外匯，有利於國際收支平衡（balance of payments）。
- 觀光業可以為國家人民製造工作機會，所以政府必須提供教育與職業訓練。
- 由於觀光業的規模很大，而且是由各種不同行業所組成，所以需要有人（政府）協調其發展及行銷。
- 觀光業可為社會（地方居民）帶來正面衝擊，這些正面衝擊必須全面提昇，以讓利益及成本平均分佈。
- 觀光業可以協助建立國家形象，並且讓它成為迷人的旅遊景點（行銷）。
- 保護顧客與防止不公平的競爭（法規）。
- 觀光業可以促使公共設施的興建（公路、鐵路、水電設備）。
- 保護環境與其他觀光資源（如，英國 Salisbury 平原上的史前時期巨大石柱群）。
- 管制某些活動（如，賭博）。
- 進行調查。

若觀光業對國家收入及工作市場是很重要，政府就須擬定相關計劃及政策以促進觀光業的發展，因為國家也希望能藉此將賺取外匯及提供更多的工作機會。觀光業的發展就和其所投入的資金，尤其是和

行銷部份息息相關。

英國政府第一次提供發展觀光業的資金是在一九二九年。當時英國政府提供了英國旅遊協會五千英磅的資助。從此開始，英國政府每年都會撥出一大筆資金以資助英國旅遊協會發展觀光業。但是從1990年代早期，英國政府對旅遊協會的資助金額便逐漸減少，這是因爲政府組織機構目前希望由私人企業組織擔任觀光業發展的主要角色。

英國旅遊協會及英國觀光局則是扮演著許多不同的角色，其中由英國政府委派給他們最主要的工作就是負責觀光業發展過程中的行銷及協調。他們可以透過全國性的行銷手法來宣傳國內某些區域，但是有些地方還是無法透過行銷達到宣傳效果。這種做法也可以讓英國政府達到提供工作機會與更新地方的目標。

英國政府希望能將觀光業所帶來的利益遍佈全國每個角落。雖然遊客們並不可能去探訪國家的所有區域，但卻可透過行銷方式來認識國內的所有地方。例如，德國政府都會藉由假日輪流向遊客介紹該國各個不同的區域，並且避免把行程安排得太倉促。另外，由於到西班牙海邊渡假的人數頗多，所以西班牙政府也資助業者在海邊舉辦活動，藉此向遊客介紹西班牙的郊區。

一般而言，遊客對旅遊目的地都會存有正面或負面的印象。而所有政府都希望能推廣旅遊景點的正面印象以促銷觀光業。例如，加勒比海國家的政府都會經常舉辦活動以消除地方居民對外來遊客財富的怨恨。

政府最重要的角色即是保護消費者，例如政府一定會規範交通業者以保障乘客的安全。英國所有的航空公司都必須在航管局辦理執照登記，旅行社也都必須取得飛行旅遊營業執照。此外，英國政府也引進「空中飛行信託基金（Air Travel Trust Fund）」以防止旅遊業者惡性倒閉並且也能夠保障消費者的權益。在某些國家，導遊及旅行社都必須領到執照之後，才能獲准開業。

　　英國也設立其他保護消費者權益的法律，例如標籤法令（Trade Description Act）或資料保護法（Data Protection Act）。這些法令在觀光業裡更顯得具有相關性。另外，英國政府也設有「防壟斷與合併委員會」以防止觀光業裡發生不公平交易。

　　所有國家都需要先設置公共建設以利觀光業的發展。如果某區域沒有道路、電及與自來水的供給，那麼政府絕對無法說服私人企業在當地蓋旅館及其他渡假設施。在較不開發的國家裡，政府通常會提供給業者地面上的建築物以鼓勵更多投資。

　　國家政府也應適時資助那些因無法牟利而不能吸引私人企業機構投資開發的工程計畫。例如，墨西哥的Cancun休閒渡假中心及法國的Languedoc Roussillon就是由政府先自行投下大量資金發展，以吸引更多私人企業機構的投資。法國政府出資購買Languedoc Roussillon的土地並且在當地興建基本的公共設施，而私人企業機構則是在當地蓋建築物。

傳略—越南

　　越南對那些熱愛探險或徒步旅行的遊客而言，是一個很迷人的旅遊景點。而越南府也樂於見到有大批遊客湧入當地旅遊，因為這會為他們帶來相當可觀的收入。由於越南很缺乏基本的公共建設——例如舖好水泥的道路、飲用水與電力供給，所以其觀光業的發展也面臨限制。遊客可以發現在越南，除了那些主要都市以外，其他地方根本沒有任何的旅遊設施。

　　在越南的住宿旅館是十分缺乏。雖然他們本身有超過百餘項國外投資的企劃案，但可能因為過於官僚，所以都還沒有動工。另外，那些由外資所投資的企劃案，對外資比較有利，而無助於越南本國的

經濟發展，因為投資者也希望自己能夠回收所投資的成本。

　　儘管如此，越南政府還是相當歡迎外國企業到當地投資觀光業，因為他們的確也需要外來的資金及協助以學習開發當地的觀光事業。

<div align="right">來源：摘自 Financial Times, 8 December 1994</div>

　　觀光業裡，有許多資源是無可取代的，所以都需要極高度的保護。這些資源包括了海灘、風景、植物與動物、森林地、歷史紀念館及建築物及古蹟遺址等。因此也有許多組織機構相繼成立，並獲得英國政府支持，以確保維護在英國的觀光資源。這些組織機構包括了英國遺產局（威爾斯的Cadw或蘇格蘭的Heritage）、國家公園管理局、森林保護委員會、城鄉規劃委員會、英國農村保護委員會及古老建築保護協會。

　　肯亞政府也瞭解保護觀光資源的重要性，所以他們也成立了「觀光旅遊與野生生物保護部」來掌握相關業務，可見他們對保護觀光資源的重視。

 課程活動

　　請讀者探討前項單元中所討論其中一個英國公立組織機構。請讀者找出英國政府提供給它多少資金的補助及它本身是否具有收入來源。

　　請讀者找出這些組織機構成立的目標為何，並請舉出他們最近參與的一個活動案例。

政府在觀光業裡是扮演「管控」及「監督」的角色，並且確認所有相關企劃案都確實執行。他們可以阻止某個區域發展觀光業，而促進另外區域的觀光業，此種做法可以維護觀光業品質及保護消費者（通常這會由政府或地方管理局執行）。

有些時候政府也可以透過對企劃案執行的許可及開發公共建設來管控觀光業的發展。例如，現在政府所要通過的企劃案是在某海灘附近興建旅館及其他公共建設，該區域就有可能被開發為休閒旅遊區。相反的，若政府未准許該企劃案的通過，並且不協助發展當地的公共建設，則當地的觀光業就不可能被開發。這種規劃體系也可以促進展各種不同類型的觀光業（例如，在康瓦耳的旅行車公園計劃乙案自一九五四年就被禁止許可興建）。

地方管理局於觀光業發展的角色

英國的地方管理局對觀光業的營運及發展都佔有相當重要的角色。他們不僅會為該地區做行銷（通常他們會選擇和區域觀光局合作），他們也會提供給許多遊客所需的基本公共建設（例如，遊樂場所、公園、劇場、美術中心、高爾夫球場、休閒設施、活動式房屋、停車場、交通工具與博物館）。此外，即使是廢棄的收藏品、建築物維修及企劃案管理也對一個區域的觀光業有所貢獻。

有些地方管理局是親自參與經營觀光業的業務，例如，地方博物館或古物收藏中心。在有些市鎮裡，他們的圖書館也具有歷史值的。在Lincolnshire的Horncastle，當地的圖書館和部份羅馬城牆蓋在一起，遊客及當地居民都能自由進入該地。

一九四八年及一九七二年的地方政府法律分別賦予地方管理局為遊客與參觀者建立資料及服務大眾的權力。他們目前經營了遊客服務中心（TIC），並且和區域觀光局（RTB）合作。

英國各地的地方管理局對觀光業的經營方式都各有所不同。有些

管理局可能會直屬於某觀光業主管或是個別的觀光部。在許多的管理局的體制裡，觀光業通常是屬於業務較多的單位，他們可能需要負責策劃、興建休閒設施或開發經濟來源。有些地方管理局則只負責提供觀光業相關政策及計劃的大方向，但估計也有百分之五十的地方管理局在計劃案中並沒有提到觀光業。

 課程活動

　　請讀者確認地方管理局對觀光業有那些責任？

　　請讀者到你們公立圖書館參觀以進一步瞭解你們地方上有那些計劃。讀者可否在地方上的都市企劃案裡看到觀光業相關的規劃？若有，他們觀光業的目標是什麼？

　　地方管理局對觀光業的主要責任如下（摘自 The Business of Yourism, J.C. Holloway, Longman, 1998）：

- 提供遊客（如，會議中心）及居民（如，劇場、公園、體育館、博物館）休閒設施。
- 規劃觀光業
- 掌控土地開發用途
- 提供遊客服務（通常這項服務會和旅遊相關團體一起合作）
- 提供遊覽巴士與汽車停車位
- 提供流動式住宿地點
- 觀光業統計
- 為地區做行銷
- 維護古蹟

• 維護公共衛生及安全

 個案研究—農業市場進入城

雖然農市是由地方管理局所開辦，但是農市成立之後，將會交由農夫們自行管理組織運作。許多農夫都會加入娛樂活動演出以製造節慶氣氛，有些則是示範烹飪教導，由當地廚師示範教學，並利用當地出產的農產品作出豐富的菜餚。

強化觀光業

繁榮的農市不僅可以為觀光客帶來無數好處，也有利於觀光業發展。他們讓遊客在旅遊景點上的選擇更多樣化，讓遊客有更為豐富的觀光經驗，並且把遊客帶入他們原先不會參觀的區域。這些地方上的農作物都會和特別節慶日一起推銷，例如：布里斯托的起士節及蘋果節，這也可以加強遊客對該地的印象。另外，農場也會和商業活動聯合促銷，例如B&B住宿或自備膳食住宿。

議會的支持

市議會都很歡迎農市的進駐，例如Waverley Borough議會就提供資金以開辦西南蘇利農市（South West Surrey farmers' market）。當這計劃正在進行時，觀光局的經濟發展部也來參與其中。另外這農市也接受外來團體的資助，如蘇利鄉鎮議會。這第一個農市的開辦相當成功，總共吸引了約八千名遊客。

來源：News ETC, October 1999

 課程活動

　　請讀者找出這農市對於下列人物具有何吸引力：農夫、地方管理局、地方商務及遊客？

國家觀光局於觀光業開發的角色

　　國家觀光局（NTBs）的目標在鼓勵觀光業的發展及行銷，並且為國家帶來最大的經濟效益，但是他們並不處理每日在觀光業裡所發生的爭論。他們只提出一些可供公立或私立組織機構營運用的政策大綱。至於他們如何擬定政策，則因國別而有所差異。然而國家觀光局（NTBs）會需要在海外設立辦事處以吸引更多遊客。

　　就如同本書在第一章所提，英國觀光局（BTA）是依據國家及區域觀光局在國內推銷國內旅遊的內容而成立，他們是負責在海外推廣英國觀光業。雖然這和英國旅遊協會（ETC）的介紹有所不同，但大部份的角色還是相同的。英國觀光局自從一九六九年成立以來，其目標即是：

- 鼓勵英國居民在國內旅遊。
- 提供及改善英國國內的觀光景點與設施。
- 管理第四節補助金。
- 提供政府相關建議。

　　第四節補助金（Section four grants）是由觀光局把金融資助分佈給旅館業，讓他們改善其旅館房間的品質與數量。這制度在英國已不存在，但仍可見於威爾斯與蘇格蘭。雖然這制度的目標是協助旅館開發，但是也可用於更廣泛的目標範圍，例如開發農舍、建設地方上的

觀光名勝。

　　國家觀光局首要的角色就是協助區域觀光業的發展及行銷。爲了達到這些目標，它們必須做研究調查、出版促銷用的資料冊子及構思促銷用的點子。

課程活動

　　讀者可以從網際網路上找出許多不同國家觀光局的官方網站。

　　請讀者從中選擇一個歐洲國家及非歐洲國家並進一步探討這些國家觀光局的官方網站內容。他們目前正在促銷那些全國性活動？請讀者列舉它們最主要的觀光資源（天然的或人造的）且是受到國家觀光局推薦的。

　　讀者可以從每個國家選出一個區域並進一步探討他們國家觀光局如何促銷這些區域，並討論各國之間的差異。

　　在威爾斯與蘇格蘭的區域觀光局（RTBs）的功能類似。英國區域觀光局的角色則是較爲廣泛，它們多扮演早前英國旅遊促進機構的角色。

部長的話

下列是摘自巴貝多的外交、觀光及國際運輸部部長在巴貝多觀光局成立四十週年的慶典上的致詞。

在一九五八年時，巴貝多政府推動了一項有遠見的計劃，那就是成立了巴貝多旅遊促進機構。當時政府面臨維繫國家經濟的農業正處於下坡的命運，而觀光業似乎就成爲了具有潛力且較

可行的方案。

就在四十年後的今天，觀光業證明了它不僅是最可行的方案，也成為貝巴多國家經濟最重要的產業。它的收入在一九九七年時為巴貝多政府外匯的百分之七十，國內生產總值的百分之十五，且雇用了二萬餘人。

在一九五八年，觀光業剛開始起步時，就有 37,090 名遊客到訪，到了一九九七年時甚至於還班班飛機都客滿，也刷新了歷年新高，共有990,178名遊客到訪。

全球人口對觀光的要求已是越來越明顯。巴貝多也不能忽視來自於亞洲／太平洋國家的競爭是與日俱增及美國人在國內旅遊的風氣也越來越盛行。

巴貝多觀光局持續在其行銷策略上保持相當前衛性的做法，以勝過其他競爭對手。面對本世紀將遇到的各種可預知及不可預知的事，都應該處之泰然。

受到了人員缺乏及預算有限的約束，觀光局還是能達到成功。一九九七年的遊客數就締造了輝煌的歷史紀錄，甚至於超越在一九八九年的遊客數的百分之二十四。

成功並不一定會受到民眾的讚賞，但是本人還是要恭喜巴貝多觀光局可以在一九九七時榮獲三項觀光大獎。

世界旅遊協會已把巴貝多觀光局提名為加勒比海最佳旅遊觀光局。

世界旅遊市場則是把巴貝多觀光局名為最佳攤位設計獎得主而新娘雜誌也把巴貝多票選為全世界最完美的渡蜜月景點。

圖2-3　巴貝多觀光局

　　區域觀光局接受文化、媒體與體育部（DCMS）及地方管理局的

資助，所以也是公立機關。然而讀者必須清楚瞭解現今的英國區域觀光局已是屬於商業組織，且提供它的會員一系列服務。它所招收的會員大多來自公立機關或私立企業機構，通常是旅館業老闆、餐飲業老闆、觀光名勝經營者、地方議會、教育機構及其他賓館業者。

區域觀光局最原始的角色就是：

- 和地方管理局合作，並且提出彼此對觀光業的合作策略。
- 在全國大會時，它是屬於區域性代表，並且關心觀光業在區域發展所帶來的利益。
- 促進設施的發展以符合市場變化要求。
- 提供接待處及諮詢服務（與國家觀光局合作）以促銷該區域觀光業，製作提供適合的旅遊相關刊物及進行各種促銷活動。

區觀光局在2000年仍持續進行這些目標。但是在現今的日子裡，他們大多是依靠其所主辦的商業活動來賺取收入，而較少接受公家機關的資助。它們所主辦的商業活動包括出版相關文宣、檢查住宿、進行訓練課程與進行研究。

小故事─歡迎家庭旅遊的企劃案

英國區域觀光局針對觀光業所有商業活動進行一系列的客服訓練課程。這些訓練課程都是一日課程，而且價格競爭都很激烈。這些課程也是區域觀光局的部份策略，以確保遊客能夠在旅遊期間住宿愉快，並且會期待下次再回來遊玩。這訓練課程共有五種不同的課程，且都各有不同目標，包括了顧客照護、瞭解殘障人士的特別需求、講電話的技巧、對外語的基本認識及員工處事的積極性。

 小**故事**—英國東區觀光局的實際幫忙

　　英國東區觀光局裡有九人共同參與開發觀光事業。他們所提供的服務為：

- 幫助企業組織擬定經濟開發的策略。
- 提供資金用途或補助金的建議（尤其是歐洲聯盟的補助款）。
- 為業者評估某特定地點是否適合經營觀光業的生意（換句話說，他們會評估那門生意在那個地點是否會有足夠需求量？）。
- 提供如何保護當地環境生態的意見。
- 確保遊客瞭解業者所經營的觀光景點或相關旅遊設施的地方。

　　此外，區域觀光局也會進一步調查及協助私人商業機構評估觀光趨勢。

　　由於中央政府已逐漸部份分權，所以在一九九九年英國政府就設立了區域發展局（Regional Development Agencies）。他們的角色是在於促進商務發展、經濟資助、提供技術、就業機會及永續經營發展。他們也會和區域觀光局密切合作，例如在某區域經濟發展策略的觀光業發展，會讓地方管理局及商業代表加入他們的委員會。自從2000年四月開始，區域觀光局與區域發展局的工作範圍重疊性高，致使區域發展局可以全力配合觀光局的政策且他們之間的互補性頗高。雖然政府只分配給他們很小一筆的金額補助，但是他們還是有足夠資金可以挪給部份企劃案使用。

合作關係

　　一直至1990年代，公立機關與私立組織機構的角色才有很清楚

的界限。公立機關是負責提供服務而私立組織機構則是以營利為目的。然而現在雙方也逐漸意識雙方互相合作才是未來的方向。

私人企業機構的財力可用來開發某區域的資源，但是該區域的道路及公共建設則有賴於公立機關投入開發。地方管理局都希望能夠開發都市裡較偏僻的區域，所以會尋求私人企業機構的資助來興建旅館及觀光景點。在現今生活中，私人組織機構與地方管理局共同合作是重建計劃的基本要件（讀者可以參考前頁「個案研究——觀光業開發行動企劃」）。政府機關與私人機構共同合作也有利於開發國家觀光業的潛力（請讀者參考前頁「小故事——越南」）。

另外，有些市議會雖然聘用「都市管理者」協助推動地方上所有服務及建設，但最後的成功還是有賴於公家機關與私人機構的合作。

 小故事—林肯市中心的管理

林肯市中心管理是由林肯市議會、市中心的中盤商、林肯郡企業訓練協會、林肯市商會及林肯市論壇所合作組成。他們的目標是促進林肯市的活動力與生存力。他們共同參與執行的計劃創造了以下的結果：市中心裡有上百個購物中心、有促銷「都市之夏」的宣傳活動、學生導覽手冊及核發都市露天咖啡座的營業執照。這項企劃也引進了 CCTV 設備，減少地方上文化藝術遭破壞的機會，同時也增加大眾安全。

 個案研究—Languedoc Rousillon

　　由於法國政府意識到公立機關與私立組織在觀光業發展中各有不同的角色，所以當他們在1960年代開發Languedoc Rousillon海岸線時，就有很詳盡的計劃藍圖。這條長達一百八十公里的紅海海岸線就是由州政府、地方政府、區域政府管理局及私人企業機構所共同合作開發而成。

　　法國政府當時負責主導整個企劃的進行——收購土地、提供必要的公共建設（道路、港口、供水與除蚊）及財務資助。這裡所有的土地都被規劃成觀光名勝，再由地方管理局負責安裝水電、鋪路、設置停車場及公共電話，然後才由私人企業機構正式插手其餘開發過程，例如建設旅館、渡假中心、公寓、商店、娛樂設施及其他商店。

非牟利義務性團體組織

　　雖然在觀光業的開發過程都是由公立機關或私人組織機構所帶動，但是在執行過程中，他們的企劃案也會受到社會輿論或壓力團體的反對。近年來這些非牟利義務性團體組織都是由反對政府開發案的民眾所組成，因此這些團體對社會的影響力也是與日俱增，同時這也會使得觀光業的發展受阻或發生其他改變。

 課程活動

　　請讀者翻閱較早期的地方版報紙，並找出在你們都市裡最近有

那些開發計劃（這些計畫可能是建設購物中心、渡假中心或新開發的公共建設）？當初在這些工程開始之前，是否有反對者？這些反對者是否有組成社團且為團體命名？他們具有怎樣的影響力？

壓力團體

在一九八九年，一支關切觀光業的壓力團體（觀光業關懷團體 Tourism Concern）的成立引起了全球觀光業者的注意。創立社團的會員察覺到觀光業的力量以及它常對未開發國家的人民帶來負面的衝擊。

現在有超過一千名會員的教育性慈善機構相當關注觀光業的發展，而且他們會定期發刊，或是積極提供民眾教育資源及學習營。

為什麼要加入觀光業關懷團體？

首先感謝您對我們的組織有興趣。

觀光業關懷團體成立於一九八九年，目的是為了參與世界最大產業變化的活動。我們採取會員制的組織，而且在英國註冊為慈善團體，也是屬於全球網路的一份子。觀光業關懷團體聲稱觀光業應該為受到影響的社會著想，以便維持該地觀光業。

觀光業是影響了上百萬人生命的大事業。因此，它是非常的強勢。很多時候可以發現並沒有任何事物可以影響到它的存在。

我們每個人在這一生之中都曾經當過遊客，也曾看到觀光業所帶來的負面衝擊。東道主社會幾乎很少能從遊客的交易買賣之中受益，但是又得忍受觀光業所造成的環境及經濟成本。

我們的假期，他們的家

- 很多豪華的旅館都會建在漂亮的沙灘上，這可能會取代本地村民及讓本地漁夫很難再使用海灘。

- 高阿（Goa）的本地村民經常面臨缺水的問題，然而在那些豪華的旅館裡可見他們的泳池都有水，並且能夠提供給住宿的遊客隨時都能沖熱水澡。

- 野生動物園是為了保護野生動物及吸引那些生態之旅的遊客，但是所付出的代價就是要驅逐地方上的居民，並且告訴他們不能在那裡放牧。東非的土著就因此而喪失了許多祖傳的土地。

- 在緬甸，有上千人在軍令之下被迫遷移某個將成為遊客景點的區域。在巴干（Pagan）的本地人就被迫在兩星期內遷出在古塔附近的家園，移到數哩之外的新巴干——一塊光禿禿燥熱又沒有遮陰的土地。

觀光是人權問題

　　觀光業關懷團體是為了那些因觀光業而受害的人們而戰，我們的工作是要推動觀光業者能有最好的規範。觀光業應是公平交易的問題。

　　舉例說明，在較非工業化的國家裡，遊客在當地渡假所消費的金錢，他們只留得住百分之二十以下。大部份的金錢都流向北方國家的公司，這些公司通常是經營旅館及遊客在渡假中心使用的所有設施，而且也提供各線航空公司的班機。我們去旅遊的那個國家理應得到合理的利益。

圖2-4　為什麼要加入觀光業關懷團體？

課程活動

請讀者瀏覽觀光業關懷團體的官方網站（www.tourismconcern.com）並找出他們目前有那些最新的活動學習營。

觀光業發展與歐洲聯盟

歐洲聯盟的目標之一就是要結合「經濟及社會」，在 1980 年代末期時，有些國家（希臘與葡萄牙）的平均收入只有其他較富裕地區的三分之一。

所以歐洲聯盟會提供經費資助這些較窮困的區域：

- 歐洲地區發展基金（European Regional Development Fund）- 資助較窮困區域發展公共設施。
- 歐洲農業指導nhe
- 保障基金（European Agricultural Guidance and Gurantee Fund）—協助開發農業區域。

歐盟也透過這些基金來改善小艇碼頭、機場、會議中心、交通環境及電信通訊設備，像英國，北愛爾蘭、蘇格蘭高原、馬其賽特郡及諾桑比亞（Northumbria）就是最主要的受益者。在歐陸，則是希臘、西班牙、法國及愛爾蘭接受歐盟較多的資助。

圖2.5 旅遊補助計畫案之範例
資料來源：East of England Tourist Board

小故事—歐洲聯盟對諾桑比亞（Northumbria）的 協助

　　諾桑比亞近年來傳統產業的表現一直衰退。諾桑比亞觀光局獲得了歐洲聯盟的資助為當地觀光業做促銷。在一九九三年，諾桑比亞政府和區域觀光局（RTB）合作創立 Venue Points North 組織，並獲得歐洲聯盟四萬三千英磅的補助。

課程活動

　　請讀者找出你們當地為了觀光業商務而補助的方案（這些方案通常由區域觀光局所管理）。

觀光業發展與世界觀光業組織（WTO）

　　世界觀光業組織的成立宗旨在開發全球性的觀光業。各國政府可以向 WTO 徵詢意見，尋求支援及專家以執行開發觀光業的企劃案。由 WTO 參與的企劃案通常會涵蓋整個國家的觀光業，而這些全國性的企畫案或策略都是屬於長期性的案子，例如：

- 迦納（Ghana）的觀光業主要計劃案
- 黎巴嫩（Lebanon）的重建及開發案
- 烏茲別克斯坦（Uzbekistan）的永續開發案

他們也有參與較短期性的企劃案包括：

- 厄瓜多爾（Ecuador）的旅館分級計畫
- 為尼加拉瓜（Nicaragua）訂定新版的觀光相關法律
- 馬爾地夫（Maldives）的渡假中心管理企劃案
- 為中國大陸觀光景點行銷的企劃案

觀光業發展的目的
（觀光業所帶來的正面衝擊）

觀光業的任何發展目的都會因開發者而有所差異。私人企業組織機構會因為「營利」而參與觀光業的發展，其他開發者的目的則可能是因為經濟、環境、社會文化或政治因素的利益而發展觀光業。

世界觀光組織在協助促進會員國的觀光業裡佔有很獨特的角色。在他們的計畫之中，絲路計畫（Silk Road）及奴隸路線（Slave route）是和聯合國教育、科學及文化組織共同合作。

絲路計畫

這計畫是在一九九四年開始，世界觀光組織的絲路計畫目標是藉由觀光業以振興馬可孛羅及旅行者商隊曾使用過的公路。這條絲路自亞洲延伸至歐洲，總長一萬兩千公里。十六個絲路國家都共同參與執行該項計畫，這些國家包括了日本、南韓、北韓、中國大陸、哈薩克、吉爾吉斯斯坦、巴基斯坦、烏茲別克斯坦、塔吉克斯坦、土庫曼斯坦、伊朗、亞塞拜然、土耳其、喬治亞、希臘及埃及。聯合促銷活動包括發行手冊及錄影帶、

親身體驗之旅及在大型旅遊商展時舉辦特別節目。

奴隸路線

這項計畫是在一九九五開始，屬於聯合國國際寬容年
（International Year of Tolerance）的部份計畫，計畫目標是要促進
西非國家的文化旅遊，爲重整名勝古蹟、提昇歷史博物館的價
值及在特定的觀光市場中舉辦聯合促銷觀光活動。透過這些活
動，鼓勵外國遊客瞭解這些國家的歷史及探索其根源。這項計
畫預計在未來擴展到南非及東非國家，及地中海國家。

圖2-6　世界觀光組織所推動的區域性計劃

在過去的日子裡，公立機關發現了觀光業可爲國家帶來可觀的經
濟利益。事實上，觀光業可以爲國家創造工作機會，並且爲地方政府
帶來相當可觀的財富。因此也引起想要增加地方財產資源的政府部
門、區域辦事處與地方管局的注意。觀光業發展除了可以爲國家社會
帶來好處之外，組織機構也察覺到它也會爲社會帶來負面衝擊，所以
適當的環境保護也逐漸受到重視。在1990年代早期，永續經營觀光
業成爲觀光發展中最重要的理念，本章也將在稍後爲讀者進一步說
明。

其實每個企業的組織目標與觀光業所帶來的正面衝擊有很高的同
質性。所有開發者都希望能夠爲國家社會帶來好處，但卻不一定都會
成功。因此，本章將帶領讀者共同探討觀光業發展的目標及觀光業可
爲國家社會帶來那些好處。

在經濟層面的目標

那些想要在某區域發展觀光業的組織機構，最強而有力的理由就是它可以提供「經濟利益」，這包括了：

- 提供工作機會
- 增加收入
- 觀光業具有乘數效應
- 促進地區性發展

此外國際間的觀光業也會為國家帶來外匯收入，而創造更健全的國際收支。

工作機會

若某個地區的遊客人數增加，這意味會為當地製造更多的工作機會，以應付遊客的需求。旅館、般空公司、資訊中心、商店與餐館都會需要擴充店面招攬生意，就需要聘用更多員工以招待遊客。觀光業屬於「服務業」，所以需要許多人力資源。因此觀光業的成長會讓工作機會增加。

在一九九九年時，世界旅遊與觀光協會就預測歐盟觀光業會創造了二千二百一十萬份工作機會，佔了市面上所有就業機會的百分之十四點五（表2-2）。他們也預估觀光業在英國可創造三百四十萬份工作機會，佔約所有工作機會的百分之十二點六。

讀者應該記得第一章時提到英國觀光局（BTA）曾指出觀光業在英國創造了一百五十萬份工作機會，佔了所有工作的百分之六。這些數據與表2-2的所產生的差距，是因為兩者在歸類不同類型的工作機會所造成的差異，其中包括：

1999年預估值	國內生產毛額		就業機會		
	占總值之百分比	成長率	工作數	占總值之百分比	成長率
European Union	14.1	2.3	22.1	14.5	0.5
Austria	17.6	3.1	0.6	17.2	1.0
Belgium	13.8	1.9	0.6	14.2	0.2
Denmark	15.1	3.3	0.4	15.3	1.4
Finland	15.5	2.6	0.3	15.2	1.1
France	14.8	2.4	3.6	14.7	0.7
Germany	10.8	2.4	3.0	8.9	0.5
Greece	18.3	2.7	0.6	16.3	0.0
Ireland	16.5	5.8	0.3	18.8	2.3
Italy	16.1	1.9	3.7	18.4	0.3
Luxembourg	10.4	2.1	0.0	10.4	0.4
Netherlands	13.2	2.8	0.9	12.7	1.1
Portugal	19.4	2.8	0.9	19.5	0.8
Spain	22.7	2.1	3.3	24.3	0.6
Sweden	11.7	2.1	0.5	12.0	0.3
United Kingdom	12.3	2.0	3.4	12.6	0.0

*表示：1999年至2010年間以通貨膨脹率（%）調整後所得之實質成長率

表2-2　1999年各國的國內生產毛額（GDP）及工作機會

資料來源：World Travel Tounsm Council

- 直接的工作機會（Direct employee）：這是指受雇於觀光業相關組織的工作，如：旅館、旅行社、旅遊公司或遊客商店。
- 間接的工作機會（Indirect employee）：這是指受雇於提供觀光業產品的組織，包括農業及生產業，如：提供旅館器材、食物包裝用具與票務印刷公司。
- 誘導性的工作機會（Induced employment）：旅遊與觀光的直接或間接性雇主因花錢而產生的額外工作。
- 建築類的工作機會（Construction employment）：受雇於建設

　　旅遊設施與公共建設的工作。

觀光業所得的收入

　　觀光業為員工、商務及政府帶來了收入。遊客在某旅遊景點消費時，就會為那些在當地受雇於觀光業的員工帶來收入，換句話說，這些員工們的薪水與津貼都是來自於遊客在渡假期間的消費。商人做生意的收入也大多是來自於遊客的消費，例如遊客過夜住宿、導遊帶領遊客參觀觀光名勝及遊客在旅遊期間用餐。而政府也可以從遊客購買商品所含的稅金中賺取收入。每逢遊客在英國購買商品時就會有稅收（VAT），或是遊客出入境時也須繳交十英磅的機場稅。有些國家還會向遊客徵收旅遊稅，例如在法國就有 "taxe de sejour" 的旅遊稅。

年度	觀光業直接相關之工作數	觀光業間接相關之工作數	觀光業之總工作數	觀光業之總工作數的成長率	觀光業工作數占總就業數之百分比
1998	233,572	277,857	511,429		5.26%
1989	233,805	286,388	520,193	1.7%	5.25%
1990	223,539	277,745	501,284	-3.6%	5.02%
1991	220,356	290,447	510,803	1.9%	5.17%
1992	205,260	260,682	465,942	-8.8%	4.71%
1993	204,825	258,368	463,193	-0.6%	4.69%
1994	206,306	256,504	462,810	-0.1%	4.65%
1995	248,448	302,004	550,451	18.9%	5.42%
1996	289,763	338,149	627,912	14.1%	6.16%
1997	309,499	363,360	672,860	7.2%	6.54%
1998	341,932	395,685	737,617	9.6%	7.02%

表2-3　南非在旅遊與觀光業領域裡的工作機會
資料來源：World Travel 及 Tourism Council

 課程活動

請讀者找出什麼原因致使南非觀光業的工作機會激增？

請讀者舉出在觀光業裡十份屬於「直接的工作機會」。

請讀者舉出在觀光業裡十份屬於「間接的工作機會」。

乘數效果（Multiplier Effect）

　　工作機會可以分為「直接性質」、「間接性質」或「誘導性」，而收入也可以按此分類。遊客在某個區域所花費的金錢，會在社會經濟中被他人重複循環使用。例如，讀者在夏天時於遊客服務中心打工賺錢，你可能會拿部份薪水去買衣服、CD唱片或是作其他消費，也就是因為你打工賺錢，所以你會花錢買你沒賺錢時所不會買的東西，所以你所賺的錢又重新回到經濟的循環。

　　我們從遊客身上所賺取的金錢，又在當地上消費時，這就稱之為「乘數效果」。讀者也可以利用各種不同的方法來計算乘數效果帶來的影響。目前讀者只須注意遊客在觀光區所花費的金錢，將會再度被拿出來做其他消費，並且創造出較原先更多的收入就足夠了，而不須學會計算乘數效果。觀光業在地方上所造成乘數效果的比率大小，也會因區域不同而有所差異。一般而言，在英國的乘數效果比率約為1.7。換句話說，若一名遊客在英國的任何都市花了一百英磅，那麼英國人民的收入淨值就約有一百七十英磅。

觀光業發展與經濟發展

　　政府通常會利用觀光業發展帶動經濟的發展，尤其是當政府要重建某個地區的時候。在任何國家裡，不同地區都會有不相等的生活水

平，也就是說地方可以利用發展觀光業來扭轉其生活水平。政府若為達到這目的，就可能會興建渡假中心（例如，在峇里島的努沙度娃區（Nusa Dua）與在法國的Languedoc Roussillon）。

小故事—蘭開斯特（Lancaster）的觀光發展行動計劃

　　這計劃是在1980年代由英國觀光局（ETB）所策劃。此觀光發展行動計劃是一項合作關係的協議，其目標是在於減少蘭開斯特受到傳統產業衰退所導致的失業問題。

　　由於蘭開斯特受到了製造產業的衰退而導致嚴重的失業問題。雖然在其附近的都市如黑潭（Blackpool）、莫利卡坦海灣（Morecambe）及湖區（Lake District）都有許多的遊客前往渡假，但是蘭開斯特卻未能吸引大量遊客的到訪。這項觀光發展行動計劃是一項為期三年的工程計劃，其目的是透過觀光業來加強當地的經濟狀況，例如增加工作機會、增加地方上的收入及維護地方上的環境設施。另外，英國政府也希望能加強蘭開斯特的形象，以吸引更多外資前來投資。

　　這項計劃的合夥人包括：

- 蘭開斯特市議會
- 蘭開斯特縣議會
- 蘭開斯特商業、貿易與工業工會
- 蘭開斯特的有限企業公司
- 蘭開斯特餐飲業協會
- 英國觀光局
- 西北觀光局

　　市議會、縣議會與英國觀光局將全力出資來執行這項發展行動

計劃。這項計劃內容包括：

- 為蘭開斯特做行銷，讓它成為歷史遺產之旅的地標
- 讓蘭開斯特參與世界旅遊市場
- 在蘭開斯特舉辦具有歷史性的展覽活動（如，伊莉莎白女王一世時代的展覽與海洋節）
- 興建一些配合蘭開斯特的市場活動及營業時間的觀光名勝
- 散發宣傳單
- 在蘭開斯特舉辦研討會
- 開發短期旅遊套餐
- 設置遊覽車的停車位
- 建立遊客的旅遊資訊指引標誌
- 整頓行人號誌

我們也可以從蘭開斯特榮獲一九八九年的最佳英國觀光景點大獎，肯定上列計劃的實施是成功的。

國際收支平衡的貢獻

一個國家政府的最大目的可能就是想要增加外來旅遊的遊客數，以賺取大量的外匯收入。這也是有利於國家的國際收支平衡。政府希望外來遊客所帶來的收入多於國人出外旅遊時的花費，如此一來，觀光業的國際收支才是一個「正值」。而讀者也可以從第一章得知，英國自從1980年以後，都沒有發生上述的情況（其國際收支都處於「負值」）。

在許多開發中的國家，由於他們的居民都無法負擔出國旅遊的費用，所以他們在觀光的國際收支是「正值」。許多國家的國際收支確實是依賴觀光業的收入。雖然這些政府都很重視觀光業帶來的收入，

但是過度依賴觀光業反而是不好的現象。尤其是當國家遭遇天然災害、政治變化或旅遊時尚的變化時，遊客數可能因此而驟減，而讓它們的經濟狀況產生極大變化。

請讀者參照表2-4，請讀者找出那一個大洲最依賴觀光業？在各大洲裡，那個地區的經濟來源最依賴觀光業？請讀者再從每個地區找出三個該區最著名的觀光景點。

1999年預估值	國內生產總值百分比
World	11.7
Africa	8.8
North Africa	6.8
Sub-Saharan Africa	11.2
Americas	11.1
North America	11.8
Latin America	5.6
Caribbean	20.6
Asia/Pacific	10.0
Oceania	14.7
Northeast Asia	10.0
Southeast Asia	10.6
South Asia	5.3
Europe	14.0
Europe Union	14.1
Other Western Europe	15.4
Central and Eastern Europe	11.1
Middle East	7.3

表2-4　歐洲國家的國內生產值百分比

資料來源：WTTC, 1999年3月

　　請讀者找出那些歐盟國家的國內生產總值（GDP）絕大部份是來自於觀光業的收入，並舉出五個國家為例並解釋原因。（請讀者參照表2-2）。

 小故事—肯亞

　　較早前，肯亞主要是以大量出口茶葉與咖啡而聞名全世界。這兩種農作物是肯亞賺取外匯的主要來源。但是如今，觀光業對肯亞而言，是一種穩定的收入來源，而且觀光業對肯亞經濟的重要性也逐漸增加，因為觀光業為肯亞所賺入的外匯和肯亞出口前述兩種農作物所賺取的外匯平分秋色。故觀光業現今也是肯亞經濟來源最為重要的產品之一，尤其它也佔了外國輸出的總收入約百分之三十五。另外，觀光業也佔了肯亞國內生產總值（GDP）約百分之十一（一九九四年的數據）。

　　觀光業對肯亞經濟的重要性，讀者也可以從肯亞設立多個觀光辦事處（肯亞觀光局與觀光與野生生物部）得知。另外，觀光業在肯亞的全國性發展計劃與經濟重建政策中也是不可或缺的。

公共建設的發展

　　觀光業在一個地區發展所帶來的利益，最快可以從當地的公共建設發展而得知。本章較早前曾提及，政府必須在觀光業還未正式開始發展之前，先興建公共設施，例如機場、道路、小艇碼頭、排水系統及水整治裝置等。這些開發工程不只俾益地方社會，也為遊客帶來方便。

 小故事—印度

印度政府在他們的官方網站上極力推薦他們國內各種投資機會。他們聲稱印度如今是「終生營業機會」的代表，而印度觀光部也正在尋求協助興建旅館、便民設施、高爾夫球場、國內機場等的投資人。印度政府除了提供貸款外，也會促使工程計劃許可證快速核發。另外，印度政府也允許非印度籍的投資商人在工程企劃案中佔有百分之五十一的股份。

來源：摘自 Explore India website

 小故事—南非的觀光業

在 1990 年代中期，觀光業佔了南非所有外匯收入的第四名，同時也佔有南非一九九五年國內生產總值（GDP）的百分之四。這數據和全世界平均值 11.6% 相比之下，可得知南非擁有龐大的天然資源（野生生物、海岸與荒野保護區），這也是促使南非觀光業成長的最大潛力。

南非政府一直很想從觀光業中獲得經濟利益。他們知道觀光業可以強化南非的經濟狀況，亦即可以創造各種的需求及生產。南非政府在 1996 年所發佈的白皮書「觀光業的發展與提倡」中清楚架構下列八個特定目標：

- 於 2005 年，觀光業對其國內生產總值（GDP）的貢獻度提升為百分之十。
- 在未來十年，要使遊客數持續成長百分之十五。

- 於2005年，觀光業將製造約一百萬份工作機會。
- 於2000年時，將有兩百萬名海外遊客與四百萬名來自非洲其他地方的遊客到南非觀光。
- 策劃觀光業行動計劃，並且履行觀光業的策略與目標。
- 確實執行至少讓五個地區優先發展成為觀光景點的工程。
- 把觀光業列入學校的課程之一。

 課程活動

請讀者討論南非政府要將觀光業編成學校課程的原因。

讀者認為觀光業的那一個觀點會被納入課程？

環境保護的目標

讀者必須瞭解觀光業會對週遭環境帶來正面衝擊。事實上有些國家開發觀光業的目標就是要保護環境（其實這目標也具有爭議性，尤其是當有些旅遊景點並沒有那麼多的遊客到訪！）。

至於環境保護的重責大任通常落在公家機關身上。由於全世界對環境保護的高度重視，所以全世界國家就在一九九二年時於Rio de Janeiro舉行高峰會議，這會議結果是決定向私人企業機構施壓，要他們「自行善後」。所以現在私人機構都極不認同把他們所得的利潤花費於保護旅遊景點的環境及文化。本章也將在「永續經營觀光業」的單元裡進一步為讀者討論此論點。

國家公園

　　自從一八七二年，美國對他們國家的黃石國家公園（Yellowstone National Park）實施保護環境措施之後，世界各國也開始注意「保護觀光景點」的觀念。在英國，則是因應一九四九年的「國家公園與農村開發使用條例」而設立了十座國家公園。自此開始，諾福克郡江河（Norfolk Broad）與 New Forest 也受到了相當於國家公園等級的保護。

　　在蘇格蘭，國家公園的形成就是政府權力下放的結果。Loch Lomond 與 Cairngorm 就被列為被景點保護區，而其他的旅遊景點也將陸續被列入保護。

 課程活動

　　國家公園都是由國家公園管理局所管理的。讀者可去瞭解國家公園管理局的角色及它有什麼權力可以促進或阻止國家公園的開發。

　　其實一直有人質疑國家公園是因應觀光業發展而受到保護的環境，但事實上，由於這些國家公園都能提供給遊客相當好的住宿環境，反而吸引了更多遊客的湧入。

　　在肯亞的十三座國家公園及二十四座國家風景保護區就佔了百分之七點五的國家土地，這也讓西方國家的遊客有一個很好的保育景觀。這些景點都是在 1940 年代所建立，其開始成立的目的是為了確認遭到白人過度獵殺的動物都還存活著。

　　肯亞政府現在也為了國內野生生物設立保護區──這也是為什麼那麼多人去肯亞觀光的原因，也是該國最重要的觀光資源。

其實建立國家公園未必就是正當的做法。因為政府可能為了要在當地設置停車場而需要當地居民遷移他處，而且這停車場只提供給那些付費的遊客使用，當地人則是不可使用這些設施。因此這也很容易引起民怨。

另外英國政府也國家公園法令要求下，建設了特別自然美景區（Areas of Outstanding Natural Beauty）。目前在英國與威爾斯共建有三十七個經過特別設計的風景地區（共佔了百分之八的地表面），如Lincolnshire Wolds，科茲窩（Cotswolds），North Pennines與Surrey Hills。

 課程活動

座落於英國及威爾斯的十座國家公園分別如下：Northumberland，湖區國家公園（the Lake District），約克國家公園（Yorkshire Dales），北約克摩爾國家公園（North York Moors），山峰區國家公園（Peak Disrtrct），愛摩爾國家公園（Exmoor），達摩國家公園（Dartmoor），雪墩國家公園（Snowdonia），布雷肯畢肯斯國家公園（Brecon Beacons）與潘波開夏寇斯特國家公園（Pembrokeshire）。此外，諾福克郡江河（Norfolk Broad）及New Forest如今也受到相當於國家公園等級的保護。請讀者將這些國家公園標記於下列地圖。

請讀者找出蘇格蘭境內有那些國家公園。

蘇格蘭境內有那些國家公園？

 個案研究—國民信託組織

國民信託組織—序論

1. *序言*

　　專門保留歷史古蹟或天然美景的國民信託組織是一個慈善機構，

它留意與個人利益有關的英國、威爾斯及北愛爾蘭的農村或建築物。這信託組織是民間的獨立組織，主要是靠英國民眾私人捐出款項或產業來協助基金會正常運作。該基金會在全國各地有超過兩百五十萬名會員。這組織接受法人組織的資助，這資助也被其他慈善機構或古蹟產業物主所接受。這組織是「全國性」的，也就是它是全國性運作的組織。在蘇格蘭也有另一個獨立運作的國民信託組織。

2. 創辦人

這組織是創立於一八九五年。當時有三名富有想像力的人對於國家毫無節制的開發及工業化，可能對自然風光與建築遺產所造成的威脅感到憂心忡忡。他們分別是奧太維亞希爾女士（Miss Octavia Hill），她是一名獨具慧眼的社會工作者，她也是房屋改革的首創人；羅勃韓特先生（Sir Robert Hunt）是一名律師，相當關注 Surrey 地區的農村開墾；另外一名則是 Canon Hardwicke Rawnsley，他是一名牧師，且極喜愛湖區（Lake District）的風光美景。他們共同創立的國民信託組織，這是公開招股公司，但絕非以營利為目的，反而是為了取得及保護自然美景與歷史古蹟。國民信託組織的第一個資產是接受了民眾所贈與的一塊位於北威爾斯的懸崖地，面積大約是 4.5 英畝（1.82 公頃）。第二個資產則是組織以十英磅購買一棟位於 Alfriston 的牧師房舍，這棟房舍是一座相當具有歷史價值的建築物，且是在十四世紀以木頭製造的房舍。

3. 成長

在 1907 年時，此信託組織與國會法（Act of Parliament）共同管理「永久保存具自然美麗的土地或具有歷史價值的建築物」。此法賦予信託組織之資產為「不能被奪取或讓與」的權利。他們所有的資產都不能被奪取或被讓與，亦即他們的資產永遠都不得被變賣或抵押。倘若信託組織有意願，可在慈善委員會之同意下，出租其土地。

信託組織過去四十年來一直在穩定成長。這些來自於遺產、禮捐與公眾捐款的金錢讓信託組織得以保存沿線海岸與土地，還有古代建築。1937年國會法進一步讓信託組織保住鄉間別墅、土地及其他古代建築，不讓多數房子受重稅的威脅。諾福克（Norfolk）的Blickling Hall就是信託組織的第一棟鄉間別墅。

在信託組織的「鄉間別墅計劃案」裡，無論一棟房子裡是否有其他物品，都可以被捐獻給信託組織，以維持它的完整。而捐贈者及其家人在捐獻其房子給信託組織後，仍可繼續住在該屋裡，但是房子會對外開放，且將會採取相關措施以保留該產業的原有風貌。

1946年土地取得法令賦予信託組織更大的權力（其他私人地主並沒有的優惠），即當公共管理局打算以公權力奪取信託組織之「不能被奪取或被讓與」的土地時，該組織可以向兩議會求助。

1965年當信託組織已經防護了一百八十七英里的海岸線時，該組織又向海王星企業（Enterprise Neptune）求助。這是一個很特別的保存措施，用以擴大信託組織的保護至七百英里，甚至擴展至未受破壞的海岸線。透過海王星企業籌到了二千五百萬英磅的經費，這使得長達五百七十五英哩尚未受破壞的海岸線得以自開發時就免遭受破壞，而永久被保留。

來源：The National Trust Education: Notes for students, 1998

 課程活動

國民信託組織保護了許多的「觀光景點」，這包括了具有歷史價值的建築物、農村與海岸線。

請讀者找出三個離你家最近的國民信託組織的地點。若有空時，不妨拜訪其中一家信託組織並找機會與信託組織之教育官員交

談。再請讀者連線至國民信託組織的官方網站（www.nteducation. org）以找出下列相關資料。

這些觀光景點是如何的保護環境？

國民信託組織給你們當地帶來怎樣的經濟利益？

地方社會的環境保護教育

以較小的範圍來談，遊客資訊可讓地方居民與遊客瞭解地方環境，包括該處之建築物或自然生態。這些資訊都由地方管理局提供，亦都能在郊外行走步道的起點或歷史建築物外見到。遊客服務中心所提供的旅遊手冊的目標雖是遊客，也能讓當地居民受益。

圖2-7　在愛爾丁堡每年一度的除夕夜慶祝晚會

改善地方環境

　　觀光業的發展也會促進改善環境，讓當地居民及遊客都受惠。通常民眾比較喜歡一個迷人的環境，所以一旦該處成為旅遊景點之後，當地居民就會被鼓勵常去「清理」河道或建築物，使環境看起來更美觀。另外，即使是那些十九世紀初已經被摒棄不予清理的河川區域，現今政府也會加以翻新整頓。

　　在英國利物浦（Liverpool）、里茲（Leeds）與曼徹斯特（Manchester）的居民都因開發河川及運河而受惠。其中一項利益就是吸引遊客，當地居民也發現居住環境有明顯改善。澳大利亞的雪梨市也因環境整頓，而成為新餐館、高貴酒吧、旅遊景點及私人企業機構設置的新地點。

 小故事—國王學院：劍橋

　　劍橋（Cambridge）是一座具有悠久歷史的城市，每年都吸引著三百四十萬人次的遊客。在這城市裡的大學及學院也都是舉世聞名的。這些學院就是最主要的觀光景點。國王學院附屬教堂更是在城市內最受遊客歡迎的旅遊景點，約有百分之八十四到劍橋旅遊的遊客都會去參觀那座教堂。

　　校園裡遊客數的增加也帶來了許多的困擾及負面影響，但是這情況在一九九五年已稍微減少。這是因為部份學院規定遊客必須購票才能進入校園內參觀（較早前遊客參觀學院的校園都是免費的）。校方也透過了這種付費參觀的策略得到兩項好處：

- 首先，由於遊客人數變少，所以校園內也較少發生擁塞的情況。另外遊客在參觀所造成的建築物磨損及干擾學生上課的情況也減少

了。在部份學院的遊客人數甚至還減少了一半。

• 其次，校方可以從遊客購買門票之所得收入來維護校景。國王學院
就從觀光客之收入，替教堂換了新屋頂。現在這份收入也成爲教堂
的維修經費。

開發觀光業所產生的收入，可以再循環利用以維持並改善環境，
尤其是具歷史性的建築物，都需要一份收入作爲維護保養之經費。雖
然有些建築物的維護經費來自於英國遺產及國民信託組織，也有些建
築物（如，Chatsworth House）的維修經費是來自於觀光業的收入。

社會與文化的目標

社會與文化的目標主要是使社會與文化受益。遊客通常都會參觀
和自己文化不同的地方，並且和那些不同文化的人們接觸。所以遊客
會被以不同的方式、宗教、習俗與價值觀被帶往探索當地社會。這種
方式尤其當西方遊客被帶往開發中國家時最爲明顯。地主及訪客之間
可能會出現極大落差。可能會因此帶來負面衝擊，然而發展觀光業的
目的卻是要建立文化的正面影響。

觀光業發展帶給文化的正面影響

觀光業可以讓民眾對文化有更進一步的瞭解。人們可以透過旅遊
接觸到不同的人種，並且瞭解他們的習俗及文化。相反的，地主社會
也會曝露於西方文化之下，這也有助於主客雙方互相瞭解，甚至也有
人認爲這也可以促進世界和平。

觀光業不只是在教育遊客而已，也可以讓當地人民更瞭解自己的
文化。事實上，遊客對某地方文化深感興趣並賞識，會讓該地方居民

有一份自豪感。另外，地方上的傳統文化、節慶及宗教儀式也會因爲
遊客對其興致勃勃而再度復興。有人就認爲莫利斯舞之所以會再度流
行，就是因爲觀光業興盛所致。此外，地方上的傳統舞蹈、當地民間
習俗也會因此成爲旅遊焦點之一。

　　蘇格蘭政府如今就把蘇格蘭包裝爲一個適合遊客過年的地方。愛
丁堡則是以主辦英國最熱鬧的街頭舞會來慶祝每年一度的除夕夜
（Hogmanay Festival）而聞名。這做法除了可讓愛丁堡慶祝除夕夜的
傳統得以流傳後世之外，每年也可以讓當地的旅館業者與酒吧業者有
不少進帳。

　　傳統文化活動的復興也會加強地方居民的信心並確保這些地方民
俗節慶得以繼續流傳。

在愛爾丁堡值得懷念的除夕夜

共有十八萬人共襄盛舉這場 "全世界最盛大的街頭舞會"

愛丁堡爲了千禧年慶典已籌備多時。

有十八萬名幸運兒已經拿到這場最受全世界囑目之街頭舞會的
入場券，並正日夜期待這場舞會的來臨。他們都相信這等待是
值得的。

到了上午中段時候，警方就開始封鎖市中心一帶的區域。所有
商店都打烊，而且可見貨車載著工具一車接著一車到達現場，
爲音樂會及嘉年華做準備。

城堡附近可見日以繼夜趕工出來的溜冰場。附近的家庭都排隊
等著進入這場地。在城市北邊，可見許多民眾已開始在這除夕
嘉年華的露天市集逛街。

在劇場及喜劇俱樂部裡，可以從表演中感受到千禧年的氣氛。
所有的酒吧都擠滿了人。大會主辦人也指出這將會是愛丁堡所

能提供之最大及最多樣化的舞會。

圖2-7 在愛丁堡每年一度的除夕夜慶祝晚會

　　社區的公共設施一向是由開發休閒景點的地方管理局或私人機構所維護的。他們知道這些設施的使用者通常是遊客或是地方居民。若有不少遊客參觀博物館、運動場與戲院等地方，私人企業機構才有可能去興建這些設施。因此，遊客的到訪不但可以促進業者提供這些設施服務，也可以讓這些設施受到良好的維護。這種情況也常發生於鄉下地方，若有遊客常去鄉下旅遊，那麼當地的商店、咖啡座與酒吧就得以繼續經營謀生。地方公車可能會因為該條路線不賺錢而停駛。倘若有遊客多加使用該公車路線，那麼公車業者便不會停駛，這同時也讓地方上的居民受惠。

　　業者維護這些公共設施也可以改善鄉下居民的生活品質。在鄉下，增加休閒公共設施對於社區居民是一項福利。他們社區的生活品質可能因此而受到戲劇化的改善。另外，透過觀光業他可以帶給當地居民工作機會，遊客到訪可為他們帶來一些額外的收入。由於觀光業的發展，使得當地環境品質大幅改善，也增加了當地居民的自豪感與福利。因此讀者應該可以清楚瞭解觀光業有時候可以解決地方上的一些問題。

政府的目標

　　觀光業的發展，就和其他工業發展一樣，都會受到政府考量的限制。例如，政府對於觀光業發展的目標，因不同國別的政府而有所差異，而且也有賴於政府想如何解決問題。以較簡單的層次來看，政府致力於觀光業的發展，無非是想藉此來影響國家的經濟，例如中國、

古巴或其他開發中的國家，而在歐洲國家，觀光業的發展則是會以較民主的方式來主導。

政府會參與開發觀光業的首要目的就是要強化某個地區的環境。此外，它也會想藉由觀光業來加強全國國民的士氣或自信，因而獲得政治利益。以色列開發觀光業就是為了要提昇國民的自信（他們是透過鼓勵國人在國內旅遊來增加國人的自信），並且也使其他國家對他們國內的問題產生同情心。國家政府也可以從觀光業所賺到的外匯收入改善國家的國際收支平衡，這也有利於提昇國家的政治地位。另外，有人認為國家政府及民眾可以透過觀光來增加對國際間的任何國家的認識（至於這樣的說法是否屬實，也不大可能被證實）。

觀光業發展的負面影響

讀者應該知道遊客數的增加會為國家的經濟、社會、文化及環境帶來相當可觀的利益。這也就是為什麼政府組織與私人公司機構都積極參與興建觀光景點、便利設施與公共設施。其目的希望觀光業帶給（目的地）正面影響。為了公平起見，讀者必須瞭解觀光業會帶給（目的地）及當地社會的負面衝擊。

經濟層面的影響

讀者已經知道觀光業可以為一個國家帶來很多經濟上的利益——它可以製造工作機會、收入及賺取外匯。這也是為什麼很多開發中國家的政府都會致力於發展觀光業，因為他們都期待觀光業可以協助他們發展國家經濟。

其實觀光業也會讓一個國家增加成本。國家政府必須先發展國內

經濟的負面效果	例子
工作機會	提供各種不同的工作機會喪失傳統技能
生活費	地方上的商品價格上漲（通貨膨脹）房價上漲
虧損	為了應付遊客需求而從外地進口商品從國外進口建材，以建造旅遊設施聘用外來的服務業人員（例如，專家、建築師、旅館經理）利潤及薪資的匯入行銷費用公共建設費用

表2-5　經濟的負面效果

的公共建設並且成立一個全國性的觀光組織（例如：英國觀光協會）以替國家做宣傳。地方管理局也需要為遊客建立許多便利設施，如：汽車及遊覽車的停車位、公共廁所及景點路標；另外，地方政府也需要增加垃圾清理工作及加強警力巡邏工作。觀光業為國家經濟所帶來的負面效果，概述如表2-5。

工作機會

　　無庸置疑的，雖然觀光業為國家創造了不少的工作機會，但它所提供的工作機會卻也會受到不少人的挑剔。因為它所提供的工作都是屬於「季節性、不需任何專業技能且薪水並不高」，而且可能要超時工作以及無法受到很好的保障。另外，這些工作可能沒有或只有少許的職前訓練。

　　民眾對指責觀光業者所提供的工作性質是有可能發生的，但並不代表觀光業裡的所有工作機會都是如此。民眾對於上述工作性質的指

責，最有可能是發生在正在開發中的國家，尤其當跨國公司為了賺取更多的利潤而用當地的薪資水平給付當地員工（例如在甘比亞，員工每天可能就只有一英磅的薪資）。另外，這些公司所提供的工作也有可能發生不平等的情況，尤其是當那些外資公司聘用他們自己國家的員工來處理公司事務，自然是按照他們國家的薪資等級來給付這些員工。所以本土員工與外國員工在薪水的差距，就會引起本土員工的不滿情緒。

觀光業所提供的工作對那些開發中國家的負面影響包括了他們國人可能會喪失傳統的工作技能，尤其是那些原先從事農業或漁業的人民會轉行到觀光業服務。由於旅遊業者在泰國一直興建高爾夫球場，使得當地部份原先以耕農為生的農夫，都跑去當高爾夫球場的球僮，而且這份工作都得等到有遊客的到訪才有。因此他們不但失去了原有的工作技能，且生活都得仰賴遊客的到訪。

生活費用

觀光業會使地方居民的生舌費用增加，這是因為地方上的貨品需求量變多，致使商人趁機哄抬物價。此外，當地的居民也可能需要自行負擔遊客在觀光景點的垃圾清理費、巡邏警員的費用及停車場維護的費用。

觀光業也會使得地方產業的價格上揚。如果有遊客在當地購買房子當作是渡假別墅，那麼房價就可能會上漲，當地人民就可能沒有能力購買房子。因此，這會引起當地民怨，且會改變當地居民的家庭結構，因為年輕人可能都遷移至那些可以讓他們有能力買房子的地方。

虧損量

雖然觀光業是有利於國家的國際收支平衡，但相對的，國家要建設那些用以吸引外國遊客的旅遊景點的成本也很高。當政府在計算國

際收支平衡的淨值時，這些成本（也可稱之為虧損）得從觀光業所帶
來的收入裡扣除。例如，非洲的經濟狀況吸引了不少的英國遊客的同
時，可能也已經產生了下列成本（花費）：

- 為遊客進口貨品（如：美國漢堡、法國紅酒）
- 引進各類服務業人才（如：顧問、專業人員、旅館經理）
- 國際公司所賺取的利潤可能會「寄回」總公司（大部份的總
 公司都是在美國）
- 外國員工可能會把他們的部份薪資寄回家
- 必須以貸款方式才能支付款項
- 到外國宣傳以吸引有錢的遊客的到訪，這也會產生一筆宣傳
 費用
- 建設公共設施

　　這類虧損在英國及其他較先進國家不算多（可參考圖2-8）。由於
英國有一個建全發展的國家經濟，因此可以提供遊客所需要的貨品。
在較未開發的國家裡，這類虧損可能會造成約百分之九十的外匯流
失。這些流失掉的錢，大部份是花費於食物、人工與用於公共設施建
設的進口品。因此這些國家所得的淨利並不如預期的多。

環境層面的影響

　　觀光業對環境層面的影響，就如它對其他層面的影響一般，既有
正面的影響，也會有負面的衝擊。本章在稍早前已為讀者提到觀光業
對環境的正面影響，包括了：

- 創造了保護區
- 增加了大家對環境保護的警覺性

2. 英國遊客搭乘英國航空到達目的地

5. 到達旅館

意大利窗簾　德國製冰箱

食物
-義大利千層麵
-紐西蘭肉品
-美式漢堡

法國洋傘

4. 德國司機把遊客從機場載回旅館

1. 英國遊客在旅行社以英鎊支付旅遊費用

Happy Tours

土耳其地毯　日本製電腦　英式花園家具

飲料
- 蘇格蘭威士忌
- 英國琴酒
- 蘇俄伏特加
- 比利時啤酒
- 法國紅酒

3. 英國在海外渡假中心駐地代表前往接機

圖2-8　這是到天堂的五個步驟嗎？目的地經濟可能遭受虧損的範例。

資料來源：Dianne P. Laws（1996）

• 大幅改善風景區的環境

　　無論是先進國家或是開發中國家，觀光業都會讓他們重視天然或人造景觀的環境，並且保護護它們。由於全世界都盛行觀光業，而且也不斷地發展，因此大家也不再忽略它對環境的影響。讀者應該知道每個景點吸引了千千萬萬的遊客之外，該景點的環境可能也已遭受破壞或損毀。這樣的情況其實也是很常見的，尤其是政府及開發者為了增加收益而犧牲了那些既自然又具有文化的環境。

　　近幾年來，民眾對地球資源保護的警覺性也日漸提高。所有的觀光組織也認為觀光業永續發展有其必要性，換句話說，大家必須不能破壞或損毀觀光業所須依賴的資源，例如湖區（the Lake District）的景色、非洲土著的文化活動、阿爾卑山（Alps）的植物與動物生態或蘇格蘭的陡峭高原。觀光業對於環境所帶來的負面影響有很多，包括了污染（空氣、水源與噪音）、視覺上的污染（難看的景觀）、環境的侵蝕（天然景觀或人造景點）、擁塞、生態的破壞（動物或植物生態）及生態之干擾（野生生物的棲息地）。

 課程活動

如何安心出遊

根據世界銀行的報告指出，遊客在渡假期間所花的每一塊錢，只有十分會用於該旅遊景點的社會。

本地的渡假中心代表未必是當地居民。食物也可能是從外國進口。另外還有許多遊客都是選擇了全包式旅遊套餐的住宿，他們可能不會到旅館外面花錢吃飯或喝一杯啤酒。

但他們會利用本地的資源，例如自來水，因而造成了本地人用水短缺及水價上漲。

你坐得舒服嗎？

在兩年前，國際自願服務活動者（VSO）舉辦了世界觀光關懷活動（World-Wise Tourism Campaign），為了就是要讓大家注意觀光業會為地主國所帶來的問題及利益。

國際自願服務活動者（VSO）並不倡導大眾旅遊──但是他要教

育遊客如何在負責的旅遊（responsible tourism）中扮演好自己的
角色，他們也要求旅遊公司也應該要知道他們在負責旅遊中的
定位。

在二月時，國際自願服務活動者（VSO）所發表的一項調查報告
《在黑暗中旅遊》裡，就爲專辦長途旅遊的旅行社評分，評分的
標準是依據公司所給予客戶的忠告內容，這些忠告內容是關於
教導遊客如何去尊重地主國的人民及瞭解他們的文化。

這項結果發現有三分之二的公司並沒有提供足夠旅遊資訊給他
們的客戶。只有喜瑪拉雅王國旅行社及世界探索旅行社被評爲
五星；有五家公司甚至都沒有被評任何星星。VSO主管丹瑞爾
說：“我們所探討的國家都很窮，而觀光是他們國家經濟的支
柱。因此，一定要妥善管理觀光業。”

“我們一定要常問下列問題：本地的生產品可不可以取代進口商
品，銷售給遊客？如果可以，那麼我們就可以看到本地手工藝
品市場會逐漸興盛，本地農業產品會趨向多樣化，並且在本地
市場銷售這些產品，而不用在國際市場和其他產品競爭。”

來源：摘自 The Times Weekend, 一九九九年十月二十三日

　　一名有良心的旅遊業者讀了以下這一篇的報導之後，他想要減
低他將帶團出去旅遊的國家最少的負面衝擊。請讀者爲他製作一份準
則。請讀者記得寫給他的準則內容必須包括了他所聘用的員工資料、
旅遊期間供應者的資料及住宿旅館的資料。讀者的目標是爲他減少地
主國會受到的虧損。

空氣污染

　　遊客在外旅遊觀光時都會需要使用交通，但這交通卻可能會造成空氣的污染。飛機及汽車的發明雖然帶給人們不少的便利，卻也引起了不少噪音，讓有些城市的居民感到十分厭惡。在海灘上，水上機車的噪音也會干擾了環境的安寧，而且也污染了水質。有些遊客本身可能都是粗里粗氣，講話特別大聲；有些渡假別墅每晚不停舉辦夜間活動等，都會干擾到地方居民的寧靜生活。

　　　自從義大利的城市污染程度日趨嚴重，而致使政府嚴禁所有私有車輛在街道上行駛，所以這昔日繁華的街道如今已變得相當平靜。

　　　上千名居民及那些深感困惑的遊客一起在米蘭市中心逛街。這是因為他們現在都可以在街上騎腳踏車、在街道上溜冰或在路上坐馬車，可以在平常擁擠的街道上很自由地行走。

　　　公共交通服務的收費都變雙倍，一張五十英鎊的車票可以使用一天。有將近六萬名的足球迷被迫使用公共交通以抵達San Siro體育館觀賞米蘭隊與卡拉里隊的比賽。政府總共出動六百名警力來維持十二小時的交通管制，這項交通管制自早上八點開始實施。除了計程車司機、醫師、記者等為了工作可以使用自有車輛外，其餘人士皆不可使用自有車輛，違者將處四十英鎊罰款。

　　　在米蘭於週日實施「少車」政策後，Como的湖邊市鎮也因為污染程度日趨嚴重，跟著實施類似米蘭市的交通限制。雖然過去四天裡若米蘭的車輛沒有裝置觸媒轉換器是被禁止駛入市區，但是市內的煙霧仍未見減少，這也促使城市管理者採取更

嚴苛的政策。

自二月六日起，義大利的其他三十幾座城市都會禁止所有私有車輛及機車在週日時駛入市區內。羅馬、米蘭、佛羅倫斯、Turin、Genoa 及 Naples 也將加入這活動的行列之中。

圖2-9 米蘭嚴禁汽車在道路上行駛

水污染

水污染在英國是一個很嚴重的問題，所以歐盟一直監控其洗澡用水的品質。雖然英國黑潭（Blackpool）在二十一世紀初接到歐盟多次警告，但它還是無法達到歐盟在一九七六年所訂「洗澡用水索引」的標準。

由於地中海（Mediterranean Sea）是一處「死海」，所以它所遭受到的污染並不會經由海浪擴散至外海。全世界主要的渡假中心都集中在地中海海岸。這些遊客每年丟棄約一億噸的污穢物，其中大多流入海域中。另外，在地中海岸上的一百七十座煉油廠與發電廠也造成了水域污染，這些問題都值得地中海國家注意。

視覺上的污染

視覺上的污染包括海岸線被海浪沖刷的石堆殘骸、古蹟遺產上被雕刻文字、鄉下環境堆滿垃圾或不賞心悅目的建築物。讀者在旅遊手冊上所看到西班牙沿海所蓋的高樓旅館，是在六十年代與七十年代的特色。然而現今地方管理局則是限制通過房舍建設的企劃案以避免海岸線持續遭到視覺上的污染。

 課程活動

Ulixes 21是一個國際聞名的活動營，此活動營主要對象是到地中海國家觀光的遊客。請讀者連線至他們的官方網站（www.medforum.org/ulixes21）並且進行相關的學術調查。

此活動營想要達到什麼目標？讀者將來會成為他們的遊客嗎（請完成他們所提供的問卷）？

受侵蝕的景物

常見到建築物或天然景觀遭受侵蝕，例如那些原本很好走的人行步道受到地表侵蝕，這種侵蝕並且擴及至山腰。河岸與海岸線也因人們長期的水上活動而受到破壞。肯亞海裡的珊瑚常遭到來海岸遊玩無知遊客的破壞或任意摘除，這會破壞原本受珊瑚保護的海洋生態與海灘。

古老都市遭受侵蝕破壞的主因就是到訪遊客過於頻繁。一般而言，人們在這些古老的建築物上走動時，就在不知不覺中破壞古都的地面與建築結構。另外，紀念碑則常因為人們所呼出的二氧化碳而遭受破壞。

在下列個案研究中，討論了觀光業帶為全世界上歷史古蹟及文化景點所帶來之衝擊，其中提到布萊恩史維（Brian Swell）認為大部份遊客在海灘上渡假活動時或在迪士尼樂園遊玩時是最快樂的。但事實上，旅遊業者都會鼓勵遊客參加日光浴活動或到深山探險、教堂、希臘廢墟或義大利博物館進行短期渡假旅遊。旅遊業者的目的就是希望能從這些短期旅遊中賺取利潤。雖然國際古蹟景點委員會（Internal Council on Monuments and Sites, ICOMS）聲稱世界文化景點不應只享

有很少的特權，然而布萊恩對此看法提出質疑。

摩爾準則（*Moor's Code*）

1. 只把車子停放在那些已規劃好的停車位

2. 確實遵守一切活動的準則

3. 確實沿著路線行走，最好成一路縱隊

4. 較潮濕的氣候時，請走在較堅硬的路面

5. 請勿攀爬石牆，而利用大門通行

6. 小心煙火

7. 不要亂碰觸石頭，可以會損及建築建構

8. 當道路上正在修復時，請確時遵守標誌行走

9. 請把你的車輛停好，不妨考慮搭乘公車

10. 請把這訊息傳播出去──你不妨買張貼紙以助宣傳該理念

圖2-10　摩爾準則　　　　　　　　　來源：The Guardian, 1997 年 3 月 27 日

個案研究──觀光業破壞觀光業

　　如今我們比較注意的是，只要有大量遊客想要去觀光旅遊之處，都會因為其到訪而無意間對該景點造成磨損與傷害。

　　土耳其的Cappadocian stone是一種柔軟的火山石，經不起手指的觸碰───也就是它表面結構細紋可能會因為人們的手指觸碰而被抹滅，它表面上的一些古老圖象也可能因此而受損。曾有一座第四世紀時的行使徒傳及聖巴西戒律的古蹟遭到遊客破壞，所以如今遊客只能在迪士尼樂園看到它的模型。

至於西敏寺修道院教堂（Westminster Abbey）與聖保羅教堂受損毀則需要較長時間，因為這些建築物都是用比較硬的石頭所建造，而且也較能抵抗每天來自遊客身上的以萬加崙計的二氧化碳、以噸計的水氣，與數不盡的卡路里熱氣。另外，當遊客行走時，他們腳步及手指無意觸碰也會撼動古蹟而造成無形的傷害。遊客不但損害國民信託組織名下的財產，當他們前往參觀哈德連長城（Hadrian's Wall）與巨石群（Stonehenge）時，也不經意侵蝕了這些景觀的表面。

來源：Tourism Concern, Focus Magazine, Winter 1996/7

 課程活動

讀者認為是否應該把遊客從那些較易受到損害的古跡遺址或旅遊景點隔離。請讀者準備相關資料並和同學為此議題辯論。

遊客人群擁擠

遊客數的劇增常會為觀光景點的環境與社會文化帶來問題。由於遊客在古跡遺址的人數過多而顯得擁擠外，這也容易讓地方居民無法正常作息而產生抱怨。那些具有歷史價值的古老都市通常都是狹道窄巷，因此一定會對交通及遊客人數有所限制。當步道過於擁擠時，交通很容易癱瘓，公共汽車會十分繁忙，各店家大擺長龍也是可預見的景象。

課程活動

　　雖然義大利的佛羅倫斯的古跡遺址已逐漸成為「危樓」，但是來這裡觀光的遊客卻是不減反增。

　　請讀者對下列問題進行討論：

- 觀光業為佛羅倫斯帶來了那些負面的影響？
- 為何地方管理局、當地居民與國家政府都如此關注以上問題？
- 對於以上的問題，他們採取了什麼措施？讀者認為那些措施才能成功阻止上列問題？請讀者為你的解答提出證明。

個案研究—佛羅倫斯

義大利發生令人作嘔的事

　　馬可（Macro Trevisan）是在旅遊旺季於佛羅倫斯西奧里亞廣場（Piazza della Signoria）當侍者的一名學生。

　　從德國人即興在廣場噴泉中洗澡事件，及英國徒步旅遊的遊客在麥可幾羅大衛銅像底下睡覺的事件，馬可都親眼目睹了。在一個月前，甚至還發生一名遊客很鎮定地走到廣場前，突然就對著海神噴泉（fountain of Neptune）下的銅馬劈了一腳。

　　「就在大白天耶……」馬可說。「我盯著他走的每一步路。他做完那件事之後，也沒有眨眼。他在我們的都市犯下了最可惡的罪行，而他卻對自己的動作好像還很自然。」

　　這遊客在此次事件中對市議會的打擊遠超於他只踐了銅馬一腳，它同時也重擊了市議會對類似事件的容忍力。因為若再容忍這類行為

的發生，就相當於表示默許那些每年到訪佛羅倫斯的七百萬遊客作出侵犯該市的行為。於是議員就訂出一套遊客行為規範，稱之為「Carta dei Diritti」，並且即時生效，其內容是明規定遊客有那些「可做與不可做的事」。這行為規範就交由地方上的旅館、餐館與車站在秋季時發放出去。

「遊客們一定要學習把佛羅斯城當作是一座很巨大的博物館」，全世界最古老的美術館之一烏菲芝美術館（Uffizi Museum）的館長安娜瑪麗是那樣說的。「只有當遊客都能表得像管理者時，那我們的城市就會很安全。」

烏菲芝美術館有將近四百五十年的歷史。館內狹窄的走廊是要讓遊客乖乖服從入口處所張貼的第一條條例：「請勿觸摸」。然而當一個都市有一天「文化覺醒」時，遊客就會隨著旅遊套餐的推出而減少。

「有多少人會相信他們的手會致使污染」，佩迪歐里說。「他們是否知道當他們用手去觸摸雕像表面時，將會留下一層酸性物質在雕像表面，並且會侵蝕這些石頭或大理石。」

一九八七年當安娜瑪麗第一次抵達烏菲芝美術館的時候，每天都有一萬一千名遊客在走廊排隊向前行進在館內參觀。現在該館遊客人數已經限制在每天五千名，而且不允許數百人同時入館參觀。

四頁的旅遊手冊向遊客強調禁止在博物館或教堂內用餐、在公園與在露天廣場做日光浴或餵食鴿子。雖然夏季天氣相當炎熱，但遊客還是禁止只穿著內衣進入博物館內或教堂內。觸犯者將處以四十萬義大利幣（二百二十五元美元）的罰款。

一名十六歲的荷蘭學生在教堂被警衛警告她所穿著的褲子太短，反問警衛：「現在外面的氣溫高達三十三度耶。我們應該穿什麼服裝啊？」。

甚至於有人想在這條沿著到教堂的四百公尺的行人道豎立告示

牌。蓋德（Guido Clemente），是位美術顧問及負責人，他說：「我們不能，也不要把城市弄得像在軍中一般，但是實在有太多人在這裡會做出一些他們平常在家裡不會做的事。」

阿美迪歐法拉（Amelio Fara）是佛羅倫斯大學藝術與歷史學系的教授，最喜歡做的事就是每天早上在西奧里亞廣場散步。

廣場離教堂是有一段路，但卻很難看到典範的精神。法拉說：「許多遊客來到佛羅倫斯並不尊重這城市的精神。他們今天來到這裡就只是爲了證明他們曾經來過這裡。」

因此法拉堅持保護城市的工作應該和景點管理同時進行。整個城市都充滿著被人忽略的證據。例如，有人把嚼完的口香糖殘渣黏在烏菲芝美術館外的柱子上面，造成了無可彌補的傷害。

我們再來看看Azzunziata教堂，它已有四百年的歷史了。佛羅倫斯人就用這罕見的大理石走道當作人行步道。過了許久的時間之後，這步道也磨損了，工人只是草率的用石灰把這些破洞填補起來。

「我相信要是這步道用以玻璃覆蓋，並且立告示不准遊客踏上這四百歲的大理石地板，那遊客就一定不會踏上去。」法拉說。

歐洲大部份城市的藝術品的最大威脅是來自於排氣、酸雨與其他的污染。佛羅倫斯的舖路石都是古物，而威脅絕大部份是來自於遊客。三年前，塔斯坎尼（Tuscany）區域政府就曾經計劃在中古風的城市如西恩娜（Siena）建造旋轉門以控制進入的遊客數，但這計劃仍未被採用。

來源：The European, 14-20August1997

個案研究—湖區國家公園（The Lake District）

在湖邊，在樹下，當地居民皆不自在

　　遊客們在週末時會群集在全國最具有價值的地點，造成當地人潮擁擠，也帶來了一堆垃圾。但是他們會在當地消費，增加當地居民的收入。大部份的遊客都會從M6公路出發，沿途欣賞美景，再慢慢走到湖區國家公園。

　　沒有其他地方比湖區的溫德米爾，更有商業上的壓力。溫德米爾是一座小村莊，曾先後被鐵路局、浪漫詩人渥茲渥斯及柯律治改造，最後才因觀光業而轉型。

　　遊客們都會從茶店打包食物，並沿途製造垃圾，癱瘓了道路交通。另外，遊客都會穿短筒靴走坡道，造成山上步道的磨損。但是他們也在當地消費。

　　去年共有一千五百萬名遊客在坎伯蘭（Cumbria）旅遊，其消費共達四億四千六百萬英磅，讓當地居民六人中就有一人是有工作。雖然當地觀光業表面上看似很成功，但它對坎伯蘭的野生生物生態造成的破壞，更值得引起高度注意。

　　國家公園管理局指出，目前湖區公園裡有九十處的步道及山坡急需修復，其中包括了一條長達二千哩已損害的人行步道。另外，再向上攀爬約三千一百一十三尺的Helvellyn山峰也極受保護者的關注。因為到Helvellyn山峰旅遊的遊客眾多，使該區的山坡地被業者持續開發而逐漸覆沒。在十年前，到Helvellyn山峰的小路只有幾尺寬度，而現今這條小路已被拓寬三十尺。所以通往較著名景點的路線，需要經常維修。因此國家公園管理員也會鼓勵登山者使用其他不同路線上山。湖區國家公園觀光及環境保護合資公司在數年前就相繼成

立，目標在於推動環境修護工作及倡導觀光業者如何維護觀光景點的環境。

這也是英國觀光局、湖區國家公園、市郊發展委員會、國民信託組織與坎伯蘭觀光局首次有一致性的協議。坎伯蘭觀光局與合資公司執行長海德摩利（Haydn Morris）就聲明：「以前的環境維護與觀光勝地都處於分化的狀態，這也是矛盾之處。」

「如今兩者一起合作，這對維護環境或經濟開發更為有利。遊客來到湖區純粹只為了欣賞美景，所以我們不惜代價保持風景的完整性。」

目前研究也顯示出，坎伯蘭的商人也開始覺醒，他們應該由賺取的金錢中，回饋這片地。

卡萊歐文（Claire Owen）負責管理合作計劃與增加大家對這片土地的關注。她企圖開發不同的旅遊季，除疏散交通外，並避免遊客同時擠入「熱門」區域。

在這大半世紀，有關當局也透過限制遊客數、收取費用機制或禁止車輛駛入園區，以減少遊客所帶來的威脅。

但是公園的經營者都避免利用上列規定，因為他們認為每個人都有權力進入農村，至於環境的維護則是有賴於大家義務性的幫忙。公園管理部主任伯爾卡維爾（Bob Catwright）相信禁止是過份單純化但卻可被大家接受的解決方案，故規定的效力是有限的。而這夏季將有新訂的交通管制規則要登場了。

來源：The Times, 15 April 1995

 課程活動

讀者認為觀光業對坎伯蘭的經濟帶來那些正面影響（請參考以

上針對湖區國家公園的個案研究）？並舉出觀光業所帶來之負面影響。

目前有關當局已採取那些措施以防止遊客帶來損害？除此之外，尚提出那些措施呢？這些措施具有什麼爭議？

野生生物生態之破壞

當遊客行程並沒有顧及天然環境時，就可能會干擾到野生生物。例如，地中海沿岸蠵龜的生存空間就受到遊客到訪的威脅。蠵龜下蛋的沙灘也被業者開發或污染。此外，車輛從牠們下蛋的地方經過以輸送建材或是遊客常於傍晚至海灘遊玩，皆干擾了其繁殖時序。

在肯亞，業者利用迷你巴士及熱氣球讓遊客觀賞狩獵活動，然而這種方式也被認為會干擾狩獵活動。

敏感環境區

世界各地都會有敏感環境區的存在，例如德國的阿爾卑斯山（Alps）就被評為全世界最受威脅之山峰。其餘的山峰、古蹟景點及古老建築物也都需要有關當局的特別注意，因為一旦被損毀，就會永遠失去了他們。

小故事—喜瑪拉雅山脈環境受到的影響

在喜瑪拉雅山脈的安娜普娜保護區（Annapurna Conservation Area）所發生的集體移居事件已嚴重損害生態平衡。預估報告指出，每年約有三萬六千名外來人口集體移居到這區域。每個移居者都需要如遊客般的搬運工人。此區的遊客通常每年有四個月（十月、十一

月、三月與四月）的時間都集中在一處極小的區域。

　　這些外來移民都需要木柴升火，因為他們沒有其他燃料來源。因此，該區會發生樹林砍伐情形。報告指出，每年約有百餘公頃樹林被砍伐以供這些外來移民使用，這也致使土地崩塌，造成路面滑動與水患。

　　觀光業為該區帶來的繁華經濟並不足以彌補這些慘重的後果。預估報告指出這些外來移民在當地的經濟貢獻度，每天每名移居者所花的三塊美金中，只有二十分美金對該區經濟有所貢獻。其餘都花費在從其他城市或海外國家進口貨品及其他商業服務。

對社會文化的影響

　　觀光業對社區所帶來的正面影響包括：

- 協助社區民眾更瞭解自己的文化
- 讓地方上的傳統手藝、技能與儀式再度復興
- 促進改善社區設施
- 加強生活品質

　　然而也存有爭論，即觀光業也會為地方居民帶來負面影響，例如：

- 讓地方上的傳統文化沒落或流失
- 使地方上的家庭結構改變
- 產生社會問題，例如：賭博、嫖妓、乞討與毒品買賣

　　其實地方上的居民和遊客（主人和客人）之間都會存在許多矛盾，也因此衍生了許多問題。觀光業為當地文化所帶來的最大衝擊是

當主人和客人之間存有明顯的文化差異。當遊客是來自於先進國家，到開發中國家觀光時，他們就會感受到和當地居民文化上的差異。因此就會產生關於地方上文化的負面訊息，例如肯亞的Massai部落、峇里島上的印裔、埃及與土耳其的回教徒。上述目的地通常都在先進國家裡被列為奇特的異國風情，正因為這些地方上文化的差異，更趨使先進國家的遊客前來觀光。

在歐洲與其都市間的觀光業也會對社會文化有所影響。至於觀光業會如何影響區域是視遊客數及居民數的比例而定。通常在都市裡，若只有數名遊客，並不會對該都市產生任何負面的影響，然而大批遊客同時湧入鄉村觀光則會造成不良的影響。

 課程活動

下列圖表是提供給讀者如何測量觀光業對社會文化造成衝擊的方法。遊客數與居民數的比例在歐洲的許多歷史古蹟裡都很高。

城市	年度	遊客數	居民數	比例
布拉格（Bruges）	1990	2,740,000	117,000	23:1
佛羅倫斯（Florence）	1991	4,000,000	408,000	10:1
牛津（Oxford）	1991	1,500,000	130,000	12:1
薩爾茨堡（Salzburg）	1992	5,415,000	150,000	36:1
坎特伯里（Canterbury）	1993	2,250,000	41,000	55:1
威尼斯（Venice）	1992	8,627,000	80,000	108:1

請讀者把前頁的「個案研究─佛羅倫斯」重讀一遍。請讀者注意上列圖表，佛羅倫斯是所有歐洲城市中，遊客數與居民數比例最低的。讀者假設現在於佛羅倫斯經營一家旅館，請問你對於下列事有何看法：

1. 遊客數

2. 他們所造成的損毀

3. 對管理觀光業的相關措施？

　　請讀者和你的同學分享你的看法，你可以提供那些方法來改善目前的狀況？若有人在威尼斯蓋第二座旅館的好處與壞處是什麼？

　　犯罪問題會隨著觀光業發展而增加。這可能包括了在主要都市發生小宗的犯罪案、遊客在主要旅遊景點時被多收取費用、扒手集團在火車上向遊客動手，或是有人販售黃牛票。

　　另外更值得警惕的是，遊客在某些目的地成為犯罪集團鎖定的目標。其中一個例子是當那些埃及的回教份子企圖殺害遊客，只為引人注目。在邁阿密及佛羅里達，遊客也是暴亂中最常受到攻擊的主要目標，在牙加買則因為犯罪的行為與日俱增，而造成飛地（指在本國境內的隸屬另一國的一塊領土）觀光業（enclave tourism）的發展。隨著觀光業的發展，娼妓與賭博活動也越益猖厥。

　　觀光業為社會帶來負面的影響通常較常發生在較富有異國情調的地方，因為他們確有較不同的文化。隨著長途景點旅遊套餐的增加，會讓這些居民曝露於西方國家遊客所帶入的文化中。許多開發中國家的居民因為看見西方遊客的腰包塞滿了金錢、脖子上掛著一台相機，或身上配戴豪華手飾，而認為西方文化都是好的。因此，地方居民都會極為渴望這類生活型態，相對地不滿意本身傳統習俗，而反抗原有的家庭結構。

　　此外，地方文化也會變得較商業化，而其傳統舞蹈或儀式登台表演，都會為了配合行程緊湊的遊客而簡化原有的表演過程。因為這些遊客們都只有在晚飯後四十五分鐘的時間來欣賞表演（這些遊客在遊玩了一天後都相當疲憊而且隔天早上七點將繼續著另一天緊湊行程）。地方上的藝術品與手工藝品會為了符合遊客們需求（及滿足他

們自己的荷包）而被大量製造，這就會使貨品的品質水準降低，只是為了當「紀念品」而售出，這就叫做「機場藝術（airport art）」。

有些時候，開發環境也會影響地方上人民的生活方式。比方說，在斯里蘭卡，有一座湖就築起了壩攔以讓遊客們可以在那玩衝浪活動，但這也造成了當地居民無法使用水源來生產稻米等農作物。在高阿（Goa），也因高爾夫球場的開發而讓當地社會問題浮現——居民們無法從原本資源地取得用水，而且當地居民目前都成為侍應生或高爾夫球童。換句話說，這些年輕人現在所賺的錢多於他們父母，也造成了家庭結構逐漸改變。另外，普吉島上有許多旅館都是蓋在舊時墓地並嚴厲限制當地居民的進入。

對於觀光業所帶來的衝擊，使得當地居民相當不滿。地方居民或許會羨慕遊客的財富，但又會因為失去了生計，而感到憤怒及自卑。所以當他們只想要很單純地營業時，就會對造成街頭擁擠的遊客大為反感，這就是「主客衝突」（host/guest conflict）。

觀光業關懷協會則聲稱基本人權和觀光業的開發是相互抵觸的。以下舉出幾個例子說明：

• 自由活動的權力：隨著肯亞海灘的私人化，當地婦人不可以在海灘上撿螃蟹回家當食物。在蒙巴薩（Mombassa），也因為建立了國立海洋生物公園而限制當地漁民不能再在當地捕漁。在印度則是鼓勵遊客們多多參觀 Keiladeo Ghana 鳥獸禁獵區，而禁止當地的部落家庭放牧。

• 土地、水源與天然資源的使用權：在高阿（Goa）的泰姬渡假村（Taj Holiday Village）與 Fort Aguada 休閒別墅都有固定供應水源，然而當地村民（供水的水管經過該村送到休閒別墅）卻是不能使用這些水管所提供的自來水。

• 享受健康與福利的權利：有預估報告指出，全世界每年都興

建約三百五十座的高爾夫球場。球場所使用的肥料、除草劑
與除蟲劑都嚴重影響球場附近泰國居民的生活健康。

- 受到尊重的權利：在開發中國家裡，當地的居民就好像是每
一個遊客的商品。他們為了遊客的利益而遷居，為了使遊客
們拍照留念而為他們獻出神聖的舞蹈與為他們表演。
- 保護小孩的權利：觀光業關懷協會預估約有一千三百萬到一
千九百萬的孩童在觀光業領域中的各個行業工作。觀光業誘
使了小孩蹺課，同時也鼓勵了他們行乞。有些旅遊目的地，
尤其是在亞洲地區與東歐國家，都是以「戀童癖遊客的性愛
天堂」而聞名。

來源：摘自 Tourism Concern, Tourism and Human Rights

 個案研究—在肯亞海岸的主客（Host/guest）關係

肯亞海岸通常給遊客的印象是一個景色細緻的沙灘、迷人的多天
氣候及無論在海裡或陸地上都有著豐富的野生生物。西方國家的遊客
都極力尋找不同的渡假地點，所以肯亞政府便提供了這些相當吸引人
的狩獵及環島的綜合旅遊行程。這類區域的發展通常也有政府的參與
協助——觀光業一直以來都極受到肯亞國家發展計劃的重視，並視為
對全國有相當的重要性。所以，在一九六五年就有包機到蒙巴薩
（Mombassa）的旅遊活動，一直到一九七九年的機場完成建設後，可
使較大型的飛機降落。

另外，這海岸會那麼受歡迎的原因也是那些在地上的建築物。在
這裡有許多的旅館都是由外國商人所投資，以提供給遊客們高品質的
住宿。雖然肯亞政府鼓勵當地商人和外商合資（使資金本土化），但

是有些旅館仍屬於外國商人所擁有,其中百分之七十八是屬於直接的國外投資。

　　肯亞海岸混合著不同的社會族群。大部份的族群是米幾肯地人(Mijikendi people),約有一百二十萬人及來自肯亞內地移民過來的居民。瓦沙喜里人(Wasahili people)則只佔了整個族群的0.5%。他們的生活、語言與文化都是屬於伊斯蘭教。瓦沙喜里人則是自認為是具有文明的、城市化的、有文化修養的回教徒。

　　瓦沙喜里人對於觀光業感到厭惡。遊客公然喝酒、娼妓問題的浮現、公共區域的傳染病與遊客的服裝都引起了回教徒的不滿。所以他們並不參與觀光業裡的工作。他們拒絕接受觀光業所提供的工作機會,例如清潔工作、侍應生或船夫,因為在他們的觀念中,這些工作都是屬於奴隸的工作,而且像是早期殖民地的統治。因此這些工作與待遇較好的工作都是非瓦沙喜里族的肯亞人在做的。

　　由此可見,瓦沙喜里人民不會參與海岸的觀光業。因此,他們沒有接受經濟上所得到的利益以彌補觀光業對地方上的環境或文化所造成的衝擊。

　　海灘上的穿著、公共傳染病、嫖妓與吸食毒品與飲酒都是遊客在肯亞海岸的部份生活,而且地方上的業者對建設的開發也缺乏敏感度,所以才會出現舞廳蓋在回教清真寺旁邊。此外,在當地吸收西方文化的青少年也會去播映室觀看播放的色情電影。

　　另外受到地方人士關注的事是海洋公園與禁獵區的建立,這意味著瓦沙喜里人不能再在他們當地的水域游泳或者是捕魚。他們也不能再使用當地紅樹林的資源因為它們已成為受保護的區域。當地人親眼看到他們之前所使用的設施現在只提供給遊客使用,而他們卻已經不能再使用。

　　因此瓦沙喜里人都顯得相當的怨恨,表面上雖然觀光業的入侵,讓他們維護了原有的文化,但還是有些不同。事實上,觀光業也加強

了他們的社會文化。遊客與瓦沙喜里人之間的文化代溝則是還沒發生
「示範效果」之前，社會人士就已經爲了反對那較嚴格的準則而有所
反應。然而一股回教教徒情緒也逐漸白熱化，這也被認爲是爲了阻止
觀光業的持續發展。

對於遊客而言，瓦沙喜里人提供一個異國情調的文化背景。他們
除了會躺在沙灘上享受日光浴外，當地社會的居民也會去清眞寺或者
穿著他們自己的傳統服裝過著他們自己的生活。

 課程活動

請讀者列舉觀光業爲肯亞社會在經濟、環境與社會文化所造成
的負面影響。請讀者討論瓦沙喜里人對於觀光業發展的反應。

請讀者寫出一張遊客到這地方旅遊時的旅遊手冊。這旅遊手冊
最主要是提供給遊客知道這地方與自己在文化上的差異，並提醒遊客
們在當地旅遊時應該自律。

毫無疑問的，觀光業會給一處目的地之環境與社會文化帶來負面
影響。因此有關當局如何處理這些影響是很重要的，否則當遊客發現
該目的地之環境變糟，他們就會轉移到別處旅遊。所以有關當局必須
對觀光計劃管理，至於如何讓正面效果達到最大，將負面影響降至最
低，都得好好去探討。

 個案研究—全包式旅遊套餐（All- inclusive）的觀念

為什麼甘比亞要禁止全包式旅遊套餐

全包式旅遊套餐的住宿，是指遊客預付在遊玩期間的住宿、飲食、玩樂與運動的花費，但這為期待由觀光業與外匯中賺取利潤的開發中國家帶來了相當棘手的問題。

由於旅遊套餐，所以遊客不會在當地花錢（當旅館所有的東西都因為預付而免費，這使得遊客沒啥動機到外面花錢），而旅遊業者也會從國外進口貨品，而非在當地購物消費。

許多在牙加買的全包式套餐住宿的顧客大多是美國遊客，而業者也會從美國輸入食品，並且隨著遊客同一班機抵達目的地，故大部份遊客渡假的費用都是流入美國。

全包式旅遊套餐是很大的行業。以Airtour旅行社而言，全包式旅遊套餐就佔了該旅行社長途商業旅遊約百分之七十（不包含佛羅里達）的業績。而Thomson，則是佔約百分之六十五的業績。

甘比亞政府相當重視這些問題，因此從當年十一月起，所有旅館不得再提供全套包裝旅遊假期。這樣做法是如何加惠當地都市，可以從VSO查到個案而得知。Mama Ceesay向來都在甘比亞的塞瑞庫達市場賣蛋，目前當地有三家旅館直接向她購買雞蛋，她目前有五千隻雞，足以負擔她三個子女的教育費了。

來源：The Times Weekend, 23 October 1999

課程活動

　　全包式旅遊套餐的旅遊假期越來越熱門。請讀者參閱有關於全套包裝旅遊假期的個案研究，並收集兩份長途旅遊與兩份短程旅遊的全包式旅遊套餐的旅遊手冊。

　　請問這些全包式旅遊套餐對下列人物的訴求是什麼：

1. 消費者？
2. 旅遊業者？

　　讀者製作一份如以下所示的表格並詳細描述全套包裝旅遊假期對那些地主國的影響。

　　讀者曾想使用全包式旅遊套餐出外旅遊嗎？讀者在做完這活動後，是否會改變你原先的想法呢？

	經濟	環境	社會文化
正面影響			
負面影響			

觀光業的管理

永續性觀光業 Sustainable tourism

　　人們對「永續性觀光業」的觀念一直都存有疑問。這名詞常會和

下列用詞互換使用，如「環保（green）」、「鄉村（rural）」、「柔性（soft）」、「生態（eco-）」、「責任（responsible）」、「替代（alternative）」與「低影響（low impact）」的觀光業。雖然這些用詞的意義略有不同，但共同觀念都在將觀光業所帶來的負面衝擊降至最低。

旅遊套餐與永續性經營

旅遊套餐始自數名英國遊客去法國與西班牙海邊（當時是漁村）遊玩。由於人數並不多，所以帶來的影響並不大。然而當目的地與旅遊業者發現這類行程是有利可圖時，便大力促銷遊客到此遊玩。旅遊景點自然也因遊客人數增加而使得當地的收入增加。

這確實是發生在西班牙海岸的案件。在 1960 年代，有許多人都因為便宜機票，且想去享受日光浴，而到西班牙海岸旅遊。其觀光重點包括了景色怡人的海灘、純樸的西班牙鄉村、認識西班牙文化與良好的生活型態，於是西班牙便成為觀光的熱門景點。海灘充滿人潮、旅館供應英式食物，使得遊客彷彿不是置身於西班牙。最後使得遊客再到其他景點繼續觀光。

到了 1980 年代，由於遊客數持續增加，為當地帶來相當大的衝擊。觀光業的急速發展所造成的負面影響，意味著這些景點不再吸引遊客的到訪，而較富有的遊客都紛紛到其他旅遊景點渡假。

如今已有人無法認同遊客每到一個景點便耗盡當地的旅遊資源（例如，野生生物、景色迷人的海灘、接近當地的文化），之後再移到另一個地方觀光。無論是遊客、觀光業者、地方社會或是地方政府都不能再剝削觀光資源。

觀光景點就像其他產品，都有生命週期。例如，某處名勝地是由徒步旅行的遊客所發現，並且由觀光業者、私人企業公司與地方管理局所共同開發以賺取利潤。所以，若是這處名勝地無法吸引人或是開

發得太快,便很快地就會「被淘汰」,遊客也會大減。

 課程活動

請讀者寫出一處你認為當地旅遊資源已被耗盡的旅遊景點。

1.持續使用資源

保存與保持利用資源(天然的、社會的與文化的資源)對於長期性的生意是重要的。

2.減少過度消耗與浪費

減少過度消耗與浪費以避免那些為了彌補長期對環境的損毀所造成的費用,這對觀光業的品質也有所助益。

3.維持多元化

維持並促使天然的、社會的與文化的資源多元化對於長期持維持觀光業是有必要的,並且為觀光業製造可迅速回復的基礎。

4.整合觀光業並做規劃

觀光業的發展是靠著整合全國性與地方性的策略計劃網路,並且著手進行環境影響的評估,以增加觀光業長期的生存能力。

5.支持地方經濟

觀光業可以提供很大範圍的地方經濟活動並考慮到環境所付出的成本與價值,如此便能保護地方經濟與避免環境的損毀。

6.地方社會民眾的融入

地方社會民眾融入觀光業行列不僅對他們與週遭環境有所助益,也可以改善觀光品質。

7.與持股人及大眾磋商

觀光業與地方社會之間和業者與學者的協商是有必要的。如果
他們能夠齊心合作，那就有可能解決觀光業潛在的矛盾與衝
突。

8. 員工訓練

員工訓練可以將永續性觀光業的經驗整合融入實際性操作，並
隨著各層級人員的招募，增進觀光品質。

9. 負責做好觀光行銷

行銷除了可以提供給遊客更完整的旅遊資訊外，也可以讓他們
對天然景點、社會與文化資源的更加珍惜，因而加強遊客的滿
意程度。

10. 進行研究調查

持續研究調查與監測觀光業，並有效使用與分析資料對解決問
題是有必要的。這也可以為該景點、觀光業與消費者帶來好
處。

圖2-11 觀光業的維持原則

來源：Beyond the Green Horizon, Tourism Concern WWF, 1992

維持觀光業的長期性方法

今日的政府、地方管理局、觀光業者與公眾都認為他們應有一致
性的目標，包括：

- 保護天然與文化的資源
- 整合社會與經濟生活
- 增加遊客滿意度

以上目標都可藉著長期性維持觀光業的方法來達成。現在觀光業

發展也意識到有必要去保護那些它所依靠的資源。對社會與環境的保護，必須要建立一套長期性的方法，以降低觀光業所帶來的負面影響，而提昇經濟、社會及環境方面的利益（並持續至未來），同時也要使遊客感到滿意。為了達到這些目標，相關單位必須規劃及管理觀光業，對觀光業的發展要有所限制，而且社會大眾必須共同參與。

 ## 個案研究─遊客數分配的影響

觀光業者會因為他們短期性的方法而遭到抨擊：

> 在1980年代時，Neohorio市因其美麗山丘與景色而舉世聞名，而吸引不少遊客。遊客在那裡適合觀鳥的活動。由於該市蘊藏這些特質，而且離海岸只有數哩之距，Neohorio市便成為了高消費及少數型遊客的最愛，因為這些遊客都比較喜歡安靜的鄉村，而不喜歡那些擁擠的海灘與渡假休閒中心。
>
> 然而因為有業者進行「遊客數分配」的業務行為，所以越來越多的旅遊業者會先把休閒假期活動廉價賣出，而遊客們往往在最後一分鐘才會知道他們會去什麼地方渡假。這樣的業務行為當然就會讓旅遊業者包機班次的空位都填滿。因為他們寧可這樣做，也不要某班次的旅遊人次爆滿，甚至還供不應求，而其它班次只有小貓兩三隻。所以遊客若只想在海灘渡假，旅遊業者就會把他們安排到Neohorio市渡假，當然這些遊客就會敗興而歸。當地居民想從遊客身上賺錢，所以他們都會蓋酒吧、餐館以吸引遊客潮。但是這樣的做法反而是會趕跑那些因為喜愛Neohorio市較安靜氣氛的高消費遊客。
>
> 本來一個景點有可能會吸引住高消費遊客的長期光顧，但

由於觀光業者目前為了短期利益而推動短期性策略，反而忽略了對目的地造成的影響，甚至於遊客也忽略了渡假的品質，反而會對業者更加不利。因此 Neohorio 市現在很難再吸引那些登山者或賞鳥人的光臨，而且它也無法和其他的海灘渡假中心競爭，因為它離海灘還是有一段距離。

來源：焦點話題，春季刊，十九號，觀光關懷協會，一九九六年

維持觀光業的目標是在確保地方上不會因為觀光業的發展而受苦。而觀光業者也不會因此而有損失——他們不會因為要維持觀光業而虧損利益。反之，他們要透過提升觀光景點的品質以確保觀光業的開發是具有高品質、避免觀光景點過於聞名並避免遊客在破壞景點的景色之後又紛紛尋求另一個較美的景點遊玩。

 課程活動

為什麼在個案研究裡所提到的遊客數分配都很受觀光業者與遊客的歡迎呢？

誰最可能防止這樣的情況發生？

為什麼這樣的分配是屬於短期性的策略？

在同樣情況之下，請讀者給旅遊業者一個替代方案的建議。

維持觀光業必須得到多方的支持，包括：

• 政府
• 地方管理局

- 國內觀光業者

- 地方社會

　　爲了支持與促進觀光業的維持，世界旅遊觀光協會曾訂定一份準則（請參者圖 2-12）與成立了一個組織叫做綠色地球（Green Globe）。

　　企業公司之所以付費加入綠色地球是基於他們都會使用 WTTC's 的環境保護準則。經過一段時間，當這些企業公司學會如何維持觀光業之後，他們就要示範以符合準則標準。當他們通過認證後，就可以使用綠色地球的標誌。意即，他們以會員身份告知大眾該公司對環境、社會與文化保護是負有責任的。

　　如今綠色地球已更改爲「綠色地球21」，同時也把計劃推動至社會大眾。爲了得到認證，社會大眾一定得認同其計劃，並且共同管理環境保護的問題，全身投入參與及設定目標。之後這計劃就得付諸行動以達到目標及得到認證。對於重視環保的消費者而言，他們就能清楚知道那些公司行號正努力進行環保或那些公司已得到認證。

WTTC 環境保護準則

一處乾淨及健康的環境對未來的成長是必須的——這也是旅遊與觀光業產品的核心。WTTC 提供下列準則給旅遊與觀光業的公司及政府，並且建議他們在訂定政策時將其納入考量。

- 旅遊與觀光業機構應該承諾適當發展環境。

- 應該建立及監督改善目標。

- 環保承諾應擴展至全公司。

- 應鼓勵用以改善環境的教育及研究。

- 旅遊與觀光業機構應透過自律行爲來減少生產噪音，並且瞭

解這些全國性及國際性法規是有其重要性。

環保改善計劃一定要具有系統性及完整性。他們的主要目標為：

- 找出觀光業所造成的環境衝擊並且要持續減少這情況，另外也要多注意新計劃。
- 注意有關於環境保護的事情，包括了規劃、建設及履行。
- 對於環保區、受保護的物種及美景區的保存工作須較敏感。
- 實施能量節約。
- 減少廢棄物及增加再利用。
- 實施飲用水管理及適當處理地下的污水。
- 控制及減少空氣污染排放物。
- 監控及減少噪音。
- 控制及減少會造成環境污染的產品，例如石棉、氟氯化合物、農藥及具有毒性、侵蝕性、感染性、爆炸性或易燃性的材質。
- 尊重及支持具有歷史性或宗教性的建築物或物體。
- 尊重當地人的一切習俗，包括他們的歷史、傳統、文化及未來發展。
- 環保問題視爲旅遊與觀光業發展最主要因素。

WTTC是由全球七十名旅遊與觀光業裡各大行業裡的主要官員的聯盟團體組成，這些行業包括了住宿業者、飲食業者、渡假中心、交通及旅遊相關服務。他們目標主要是說服政府機關旅遊與觀光業對國家經濟及策略的重要性，因而促進環境適當的開發及摒除觀光業成長的屏障。

圖2-12 WWTC環境保護準則

 課程活動

請讀者連線至綠色地球的網站（www.greenglobe21.com）。請找出五家企業組織及旅遊景點已經達到「綠色地球21」的標準。

如果我們不想損及觀光業所依賴的資源，我們就一定要履行觀光業維持的原則，使觀光業的正面影響最大化，並將其負面影響降至最低。我們可以透過下列項目來達成上述目標：

1. 減少虧損量（意即我們一定得想辦法增加遊客的最大消費）。
2. 社區參與（意即我們得聘用與訓練當地人成為觀光業裡的一份子）。
3. 社區計劃（意即將觀光所得投入社區工程計劃）。
4. 教育消費者與觀光業者（意即觀光教育）。
5. 目的地管理（意即計劃控制、遊客與交通管理、放寬權限、環境影響評估（EIA）與稽核）。

觀光業維持的原則即整合以上措施，以達到良好的實際效果。

減少虧損量

 課程活動

請讀者再參考本章較早前的單元「觀光業的負面影響」及「虧損量」單元。讀者會如何防止列情況發生？

大部份虧損都來自進口貨品（如，提供給遊客的食物、建造旅館的建材與專業人員的服務）或是跨國公司將賺取的利潤或外國員工將賺取的錢寄回家鄉。

這些虧損都可透過政府法規之限制而降低，包括限制外國合資人的土地與產業之法規、限制進口或賦予較高稅收。然而，很多政府卻不想執行。另一個替代方案就是在本地生產更物美價廉的商品，使本地的旅館或餐館不再從國外進口（尤其是農產品與建築材料）。然而，這樣的做法也有困難——讀者不妨先參考「個案研究：甘比亞」。

小故事—Kuna Yale 的觀光業

在加勒比海附近的三百六十座島嶼裡，Kuna Yale 最強力抗拒觀光業。Kuna 議會控管觀光策略與立法，讓那些到 Kuna Yale 的遊客在當地的一切旅遊活動都全權交由 Kuna 政府管理。

因此 Kuna 的傳統文化就得以保存，但是島上的居民都無法像其他鄰居島的居民可以從觀光業收入受惠，也引起島上居民的埋怨。

課程活動

Kuna 政府藉由法規將觀光業所帶來的負面影響降到最少。但這樣的策略是否得以持續？讀者可以給 Kuna 市議會那些建議呢？

 個案研究─甘比亞的虧損量

現在甘比亞所生產的農作物和遊客在旅館的吃喝之間沒有太多的聯集。雖然甘比亞以農作物作爲經濟要素，但還是進口了很多的飲料與食物。旅館之所以會從國外進口飲食的原因有二：第一爲進口的飲食很便宜，第二則是基於結構調整策略（SPAs）的考量。甘比亞政府被迫簽下由國際貨幣基金會所提出的SPAs，所以他們必須使外國食品公司的介入與開放更便宜的商品，甚至連他們的雞蛋都是從荷蘭進口。甘比亞明白沙門氏菌與其他健康問題都是旅館的隱憂，該國也沒有能力提供測試食品品質的方法。

如果你問第三世界的政府其經濟來源爲何，他們絕對會說觀光業是他們賺取外匯的最主要來源。但令人痛心的是，他們從不考量花了多少錢去進口外來食品與豪華設備。例如，旅館都進口果醬，但其國內就種植柳橙、芒果與其他水果，他們也進口果汁，然而其國內的農園裡就到處可見柳橙與蕃茄。此外，進口之罐頭疏菜如紅蘿蔔、豆類或牛肉與其他肉類，都是本地有種有養也吃得到的食物。而旅館的解釋是國內的農家無法保證可以定期供應及確認產品品質。依據第二十二條的法律，如果農業市場不發達，農民便沒有意願擴張生意。因爲農夫無法保存過剩的果實，且在豐收時期常會因爲很多農產品同時上市而造成價格下跌，引起過度浪費。爲了矯正這樣的情況，還要再修改某些方法。例如，須給農夫技術生產的建議，農夫與旅館間必須有良好的協議，使農夫的生產與旅館的消耗能互相配合，並能定期供應廠商。此外，我們也應設立罐頭製

造工廠及瓶裝工廠。甘比亞政府與私人企業公司應好好地合作。

也有人常會問為什麼私人企業機構都要從國外進口食物，但問在當地旅遊的遊客較喜歡吃進口食物或新鮮食物時，他們絕對會說喜歡吃新鮮食物。所以是旅館本身想從國外進口食物，而不是為了要滿足遊客的需求。就以蕃茄汁為例，業者在每一季都得從國外進口上千上萬罐的蕃茄汁，而且每一罐的售價都高達一英磅。倘若這些蕃茄汁都在國內生產，旅館業者及遊客都可以省下一大筆錢，同理，國內農夫也可以此為生。

來源：Adama Bah 撰寫, Tourism Concern In Focus Magazine, Summer 1999

課程活動

為什麼甘比亞政府進口那麼多的食物與飲料呢？請讀者舉出由 Adama Bah 所提出的解決方案。

對於這些解決方案裡，政府扮演著什麼角色？讀者也可以提出其他建議。讀者會給予那些到甘比亞觀光的遊客與觀光業者什麼建議呢？

農業發展可支持地方觀光業，也是減少虧損量的一必要元素。然而這卻鮮少出現在真實生活上，是由於文化代溝，也就是本地農夫都不瞭解西方遊客需要些什麼。這問題則是由 St. Lucia 所提出「挑選領養一個農夫的計劃（adopt a farmer scheme）」而得到解決。這由農業部與 St Lucia 旅館協會所聯合策劃的計畫，每個旅館都必須參與「挑選領養」一個至兩個跟他們合作較密切的農夫。旅館的廚師會向這些

農夫解釋他們所選要食物的種類、品質與數量,而農夫則針對該旅館的需求進行耕作。

在計劃執行的第一階段中,旅館協會是全程參與,政府則是負責借貸給農夫建造溫室,讓他們可以生產出標準的農產品。現在農夫都建立了自己合作的對象。該計劃目前也有六十六名的成員,他們可以調節自己的出產品,並且進行「行銷工作」以確保本地出產的農產品符合旅館食物的要求。

如果旅館都是由跨國企業投資開設而其員工都是自國外聘請,則會發生利潤與薪資都寄送回國外而不留在國內使用。為了減少這樣情況發生,可改由本地人士投資建設旅館與聘用本地員工(社會大眾之參與)。同理,政府可以採取法律途徑限制外來投資的資產與/或避免聘用外來的員工。此外,也可利用賦稅的方法來避免資金或利潤離開本國。相反的,他們可以協助本地旅館發展及本地人士的教育與訓練,那麼便不再需要外來的員工與外資旅館(社會大眾的參與)。

社會大眾的參與

現在能清楚見到,除非是本地人士全程參與觀光業並自觀光業賺取利潤,否則會引起民怨,而這將影響遊客的滿意度與觀光業對社會的長期利益。在世界各地到處可見大眾共同參與觀光業。St. Lucia的「挑選領養一個農夫的計劃」也算是相當成功之例。於Zimbabwe的「營火(CAMPFIRE)」計劃(社區土著資源的管理計劃(Communal Areas Management Programme for Indigenous Resources))也使當地農夫參與經營大牧場。這樣一來對社區較有利,同時也能保護野生生物。

小故事—營火計劃（Campfire Programme）

辛巴威人的熱忱（Zimbabwean zeal）

在馬亨耶（Mahenye），辛巴威太陽集團（Zimbabwe Sun），是全國最大的旅館連鎖集團，其決定投資三千萬辛巴威幣於社區興建住宿區。我們已經在執行營火計劃，故與辛巴威太陽集團協商討論他們計劃將會導致的效果。現在縣議會、辛巴威太陽集團、地方政府部門與社區都得到一個共識。今年，社區就收到毛營業額的百分之五—約五十萬辛巴威幣的回饋金，並且在不久後就會調升到百分之十五。這筆金額對當地居民而言是一大筆錢。而辛巴威太陽集團則獲得了當地社會的支持，他們的土地發展、狩獵活動、砍伐與生火等活動都不會受到干預，最後演變到較好的結局。

Champion Chinhoyi, 辛巴威信託，營火計劃的聯合協會，辛巴威。

來源：World Wise

在St. Lucia剛開始為了確保製作手工藝品的本地人有機會可以販售他們的成品，就在法律上規定所有大型旅館都要有一個販售市場以提供本地人買賣他們的手工藝品。再者，在海灘上販售手工藝品都被視為對遊客的干擾，所以地方管理局也會為他們設立一個販賣區。販賣者在販賣區有他們自己的攤位，遊客可以自由購買當地的手工藝品。這樣的做法除了確保當地社區的權益外，也使遊客遊玩的心情不會被破壞。

社區參與是直接聘用本地人。有些旅館或觀光業者不聘用本地員工，是因為他們不具與遊客洽談的技巧。海外義務性服務團（Voluntary Service Overseas, VSO）為了這原因而開設訓練課程以確保

社區民眾能夠參與。他們在加勒比海地區與喜瑪拉亞山區都有成立相關訓練課程以協助訓練本地員工在顧客服務與旅館管理相關的課程。如此一來觀光業者也可以減少聘用國外員工—較負責的觀光業者現在都只聘用本地員工。

 課程活動

請讀者列舉部落旅遊公司（Tribes Travel）有那方面的優勢可使他們獲得了一九九九年的「最負責的觀光業者大獎」。

社區計劃

慈善機構所執行的計劃日益增加，本地社會團體及觀光業者也都利用觀光所得以回饋地方社會。這些收入除了部份直接來自遊客之外，有些則是來自於觀光業者的捐獻，例如：

- 觀光業者Sunvil Holidays捐獻了他們在地主國（賽普勒斯與哥斯大黎加）的環境工程計劃所獲得之淨利的百分之五。
- AITO建立了一項計劃叫做「遊客回饋計劃」。
- 到部落旅遊的旅遊公司將其旅遊收入所得之百分之七點五直接回饋在地方建設工程上。
- 多明尼加共和國則是收取十英磅的簽證費，為島上的道路舖設柏油。

小故事—部落旅遊公司（Tribes Travel）

部落假期

　　無論你想在沙灘上過一個休閒的假期或者是享受登山活動，如果你想要成為維持觀光業的一份子，而且希望你的出現並不會危與環境與剝削當地人民的權益者，那你就該選擇部落旅遊公司為你所安排的行程。如果你不介意為你的休閒時間付出一些努力，卻不會在旅遊時受苦—也就是你還是有舒服的行程—那部落旅遊就很適合你。如果你能享受做著不同的事，學習新的事務，體驗一個異國風情與拓展你的世界觀者，那你就一定會喜歡我們所為您安排的行程。

小團假期

我們提供的假期全都是選自同一系列且令人興奮的行程，例如：非洲狩獵之旅、探訪野生生物之旅、登山之旅、發現文化之旅等。每一團成員大約只有六人，行程時間約為一至三週。

導遊

　　部落假期儘可能都會聘用本地人為行程的導遊。我們深信沒有人會比得上熟知當地環境、人民、習俗與傳統的本地人更適合帶領遊客去參觀遊玩。在許多的行程中，我們也儘可能聘用當地的土著來當我們的嚮導。我們的導遊都懂得如何與我們的旅遊行程配合、作翻譯、並把我們介紹給本地人，為我們之間不同的文化作溝通橋樑。

住宿

　　我們會提供不同的住宿方式，例如豪華的帳篷住宿、狩獵人的住宿、舒適的遊艇座艙、充滿著本地色彩的旅館或者是傳統的部落住

宿的茅屋。

互惠交易的行程

我們公司的行程會顧及環境和文化所牽涉的各個層面：

- 我們公司會和當地社會取得合作並提供互惠貿易的收入。

 你會發現當地人都很歡迎你的到來，並強力邀請你參觀他們的部落與文化。

- 我們聘用本地導遊，本地公司與本地員工為您提供服務。

 良好的本地導遊才會熟悉本地所有事務。

- 你將會得知每一個旅行團是如何幫忙本地人。

 你瞭解這之間的差異是很重要的。

- 我們的旅行團最多只容納十二人，以避免影響到本地居民、野生生物與環境。

 小團可以有更多的活動空間，也可以使你跟本地人、野生生物與地方更為親近。

- 我們尊重本地社會及環境。

 我們會提供給你目的地的資訊及你將面對的文化，你可以透過瞭解這些資訊以助你在本地遊玩時更為舒適與更享受當地的生活經驗。

- 本地的紙夾（在泥泊爾手製並印製的成品）與資料都是使用再生紙製作。

 我們所提供的旅遊手冊的資料都將是你感興趣的資料，故可避免浪費紙張。

來源：The Spirit of Tribes promotional leaflet

小**故事**─甘比亞經驗

　　甘比亞經驗是由史蒂芬與珊卓維德於一九八六年所成立，是參與協助甘比亞的教育計劃。他們與慈善機構-Schools for Progress合作，也將他們領導至持續性的計劃。這計劃共包含了：

- 為學校購買建材，並為村民建造學校。
- 要求顧客拿出紙和筆。
- 確保這些禮品不是直接給小孩子（避免乞討行為）但是透過公開場合直接經由慈善機構捐獻給學校（避免這些文具再轉售出去）。
- 鼓勵顧客們捐獻並為他們舉辦比賽。
- 開闢和甘比亞政府的私通管道。

小**故事**─遊客回饋計劃

　　這項計劃主要是由歐盟所贊助，而且成立一個義務性組織，讓遊客可以捐獻金錢以協助維護旅遊景點。至於詳細做法則因不同計劃而有所不同。捐獻、贊助計劃、採取會員制、販售物品、多餘的計費或做義工等都是方法。

　　上述例子都是屬於義務性的計劃。但是也有人有興趣利用某些計劃從遊客與觀光業身上賺取收入。他們可能是透過和社會大眾平分這些來自觀光所得之利益。尤其是當某些生意與與其員工都是從觀光業受惠時，就更顯出觀光業的重要性了，倘若同時又發生了擁擠、通貨膨脹與其他衝擊則更會影響大家的權益。

為了協助社會大眾，這些計劃是可用來保護與保存環境的。也許這些遊客及觀光業者可能不在乎多貢獻點金錢來保護環境。

政府可以從遊客身上收錢的方法包括：

- 本地觀光課稅
- 遊客入場場用（居民的收費可能較低或免費）
- 停車費用
- 會員制
- 捐錢箱

 課程活動

請讀者從上述計劃中，選出兩項來說明它們潛在性的問題在那裡？

教育消費者與觀光業者

現今有一句標語是非常有名的：「除了照片，什麼東西都不拿；除了腳印，什麼東西都不留」。自從有這樣的標語出現後，公共團體與慈善機構也製作出許多其他的準則。

請服從規則

　　　遊客出國最好遵守的六大準則

- 節省天然資源：不浪費水；當你外出時，請記得熄燈與關冷氣。

- 支持地方貿易與工匠：儘可能購買當地的紀念品，但避免購買象製、毛皮製或其他野生生物製作而成的紀念品。

- 要拍攝當地人民的生活照或錄影之前，應先徵得別人的同意：若你在當地言語不通時，請不要慌張；不妨先投以微笑或手勢向人示意。

- 不要給當地的小孩子金錢或糖果：這種行為會鼓勵乞討行為並且貶低小孩的身份；較鼓勵您捐獻給當地的工程計劃、醫療中心或學校是較建設性的幫助。

- 尊重當地的禮儀：在許多國家都不宜穿著過於暴露的服裝，另外也不宜在公眾場合有親暱的動作。

- 多瞭解該國家：遊客多瞭解他所要去觀光國家的歷史背景及其現在情形，這有助於你瞭解當地的民風並避免誤會的產生。

觀光關懷協會與地觀光團體共同磋商而得之條例

圖2-13　教育遊客的VSO準則

來源：VSO網站，二〇〇一年一月

課程活動

綠色地球21鼓勵我們以「負責的態度」去觀光旅遊。請讀者從他們的官方網站（www.greenglobe21.com）查出其含意。

請讀者利用上述建議和www.vso.org.uk的VSO所提供的建議作比較。

讀者請翻回前頁再重讀一遍「Moor's Code」。請讀者為Moor's Code再加入五個準則。

　　本章在稍早前曾經提及無論觀光業者或是消費者都必須有負責的行為，以讓觀光業為當地社會帶來最多的好處，並且把負面衝擊降到最低。許多人也相信觀光業者具有教育遊客的責任，在賺錢的同時，他們也應該要訂定相關準則並且印製在旅遊手冊子上以表示對當地的習俗、文化及環境的敬重。

　　在一九九九年的時候，VSO就曾針對那些帶隊到開發中國家肯亞、坦尚尼亞、甘比亞、印度與泰國的五十家觀光業者做過問卷調查。他們仔細評估每個觀光業者給予顧客的建議皆違反圖2-14所示的準則，而且還有欠缺許多條件，其中只有喜瑪拉亞王國與世界探險隊是最佳示範。

尊重當地人	• 拍照前先取得同意
	• 尊重私人資產
	• 學習幾句當地的語言
	• 目的地與家鄉的肢體語言的差異
尊重地方上的習俗	• 不穿著暴露的服裝
	• 避免當眾與異性有親暱的行為
	• 在聖地的行為
	• 尊重具國家代表性的塑像
與地方上的經濟互動	• 找機會使用當地的食物與使用公共設施，如：交通。
	• 找機會購買當地的手工藝品
	• 「小費」文化的覺悟
	• 對貧窮有所反應
尊重地方上的環境	• 保存當地的資源，如：水、木材
	• 勿隨地亂丟垃圾，造成污染
	• 勿觸摸珊瑚、亂摘花或傷害野生生物

圖2-14

來源：VSO Worldwise Campaign Survey of Travel Advice

 課程活動

請讀者收集五份有關於長途旅遊的手冊。請讀者以圖2-14的VSO準則來比較觀光業者提供給顧客的建議。

如今旅遊業者利用飛行途中所播放的錄影帶教育遊客已是越來越普及化。所以要去甘比亞旅遊的遊客都會先看一段影片,內容會特別向他們強調應該注意的事,包括服裝儀容與當地花錢輔助當地經濟的重要性。這也是受到歐盟(EU)、VSO、Joseph Rowntree基金會與國際開發部的共同贊助。

 小故事—泰國航空

泰國航空在所有飛往泰國的飛機班次都會播放長達十五分鐘的影片。泰國人民都很樂意以東道主的身份迎接遊客,而遊客也發現不認識泰國人民的宗教習俗是一件不禮貌的事。所以該影片會告知遊客和當地僧侶交談時或遊客在參觀寺廟時,應該有怎樣的穿著。

目的地管理

目的地管理包括如何在目的地促進遊客、目的地及當地社會的和諧氣氛。管理工作是由地方管理局執行,包括遊客及交通管理,並確保當地環境能夠透過計劃來做適當的開發。以英國為例,通常簡扼的目的地的管理就包括了:

- 確保所有開發案都能按照地方與政府開發計劃案執行。
- 提供遊客與居民交通工具（例如：停車位）。
- 提供遊覽車停車位。
- 管理停車位設施（並在尖峰時間增加設施）。
- 發展遊樂場與交通設施。
- 在旺季（夏季）時，增加垃圾之收集。
- 提供招牌。
- 提供遊客服務（如：廁所、路標）。
- 行銷策略。

精密的目的地管理計劃包括了：

- 利用行銷策略來增加或減少遊客數。
- 如何加強遊客的旅遊經驗（如：清潔、資訊、良好的交通）。
- 鼓勵遊客們過夜（如：住宿的種類、夜景、短期休假的小冊子、床位訂位服務）。
- 減少季節性旅遊（如：淡季時推出較便宜的旅遊、特別套裝旅遊、特別節慶）。
- 社會民眾共同商議的方法（如：大眾會議、記者招待會）。
- 評估環境影響。
- 審核環境影響。

　　有些目的地想要增加遊客數，那他們就得讓公共設施的使用更加方便。這也涉及公共建設的發展（如：遊樂場與交通設施、遊覽車停車位）與增加市場行銷策略。至於已有足夠遊客數的都市，他們的目標則不再是促銷，而是管理遊客。

目的地管理及規劃

　　在英國境內，規劃是一個很複雜的系統。簡言之，所有的開發案一定得呈上企劃案給地方管理局以確認他們的企劃案是否符合當地訂定的準則與地方結構計劃。企劃案的申請通常可以限制設施的發展，所以也可以控制一個都市或鄉鎮是如何發展。例如，有業者要蓋一座四星級的旅館，館內設有會議專用的設備，為了避免旅館變成只提供早餐與住宿用的一般旅館，地方管理局就要鼓勵那些高消費能力的商務遊客的到來。因此負責企劃的官員一定要確認以下事項：

- 能妥善利用土地
- 任何設施一定要與週遭環境「相稱」
- 環境並未遭受破壞
- 任何開發建設案一定要被當地社區所接受

　　開發中國家的計劃通常較不周密，甚至有許多的計劃都是錯誤的。政府與地方管理局也許都不願意限制太多，因為他們仍想要繼續得到觀光客所帶來的收入。

 課程活動

　　百慕達群島（Bermuda）採取多措施來限制觀光業為環境與地方社會所帶來的影響。請讀者閱讀以下的文章並列出其採取的措施。

在慢車道上享受生活

百慕達很坦然地把其周圍的小島出售給個人。

所以百慕達和附近的加勒比海上的小島有明顯的差異。

當加勒比海上有無數景點都陸續開放的同時，英國、歐洲與百慕達的飛機全都禁止駛入。

加勒比海上的群島都開設停靠港以賺取船隻停靠時的費用，百慕達則是避免同樣的做法，反而是為那些進港的遊艇建造了頂蓬。

許多的景點都允許旅館大樓雜亂無章的興建。百慕達則是凍結新建築物的興建案長達八年的時間。

百慕達政府規定所有島上的建築物不可高於那座位於首都漢米敦的大教堂。

另外，百慕達政府也不允許街頭上懸掛著過於鮮艷的霓虹燈或雜亂的廣告招牌，以讓島上保有淡淡色彩的形象。

島上所有家庭只允許一戶一部車子，避免小島上的交通擁塞及可能造成的環境污染。遊客來到這個地方也不能租用自用車輛，因為島上不允許自用車的出租。

百慕達的環境周圍很富有「英國味」。在馬路左邊，就有計程車、班次頻繁的迷你巴士，並有機器腳踏車可供出租。

全島上的行車時速最高只允許維持在每小時二十哩。

至於騎摩托車的規定是騎士一定得戴上安全帽，而且他們的摩托車一定都得停放在有標記的停放車場。

另外，百慕達政府也號稱島上的居民全部都有工作，所以並沒有貧窮的問題，而且犯罪率低，更不會有遊客被偷被搶的犯罪行為發生。

觀光官員指出該島並沒有失業與窮困的情況，他們的工人都是自亞速爾群島（Azures）或世界各地區引進，所以全島上充滿對遊客友善的氣氛。

百慕達觀光部英國辦事處主任德里克（Derek Brightwell）提到：
「在百慕達不會有騙子橫行街頭，也就是說遊客並不會像他們在
加勒比海島上被騷擾購買一堆廉價的小飾品。」

　　有些國家在觀光業開發計劃中最重要的就是要評估觀光業帶給環
境的影響。在英國，這項環境評估作業並非法定過程，但是通常會由
觀光業規劃人員提出執行，當作是良好示範的一部份。環境影響評估
作業（EIA）需要經歷一系列討論過的檢驗項目，之後再評估所帶來
的好處，然後再與地方政策互相比較以決定該開發案是否能繼續。

　　EIA只提供一次評估，之後會由環境稽查（Environment Audit）
繼續追蹤。環境稽查是一種審查過程並會持續監測環境。這過程可由
商人執行，也可由公務人員執行。

遊客管理

　　「遊客管理」只是用來解釋用以吸引遊客至各景點觀光的任何活
動，或鼓勵特定族群之遊客並規定在何時做何事的一個名詞。所以如
何管理景點以吸引遊客，就稱之為「目的地管理」。

 課程活動

　　請讀者討論地方管理局可以使用那些方法來管理目的地。請讀
者考慮他們如何做到下列事項：

1. 鼓勵遊客多在旅遊景點過夜幾天
2. 減少市區的交通問題
3. 鼓勵遊客平均分布在市區的各個角落

4. 減少季節性旅遊

5. 多鼓勵商務型或會議型的旅遊活動

6. 多鼓勵遊客數的增加

7. 減少遊客數

8. 鼓勵遊客到特定景點或觀光名勝旅遊

9. 鼓勵遊客多到幾個景點或名勝觀光旅遊

　　以上有幾項最符合你們市議會的目標？他們將要如何來達到這些目標？

 個案研究—劍橋的目的地管理

　　每年約有三百四十萬名遊客造訪劍橋市。這爲劍橋市帶來了約一億九千五百萬英磅的商機並提供市民六千六百五十份工作機會。遊客數與居民數的比例爲三十二比一，因此目的地管理是觀光業策略很重要的一環。

　　劍橋市裡共有一千四百一十一棟被列爲具有歷史價值的建築物，其中有大部份都是大學院校的私有產物。這些資源也是這些大學及學院受遊客歡迎的原因。城市裡的歷史中心就位於River Cam兩側的一個小區域。它富有中古世紀的建築風味，也是爲了成爲觀光景點而建造。然而，人潮過於擁擠是住在這區域的居民及學生最頭痛的問題。

　　劍橋市也曾經針對遊客數量與種類做過許多研究，研究結果顯示劍橋的白天遊客佔有相當高的比例，約百分之三十八。而造成市內最嚴重的交通問題最主要原因是有百分之七十五的遊客都是乘坐汽車或遊覽車出遊。另外，該研究也發現與其把車子停放在那些規劃好的停車場上，許多人都寧可選擇在路邊停車，而這種情況也有日益增加的趨勢。於一九九七年，只有百分之二的遊覽車是停放在指定的停車

場，因而造成在夏季的週末，市內出現交通擁塞的情況。

　　大多數遊客到訪劍橋的最大目的是要參觀當地的景物（佔百分之五十五）。然而到劍橋探親訪友（VFR）及商務觀光的遊客數也正逐漸增加中。

　　劍橋每年都會湧入約二萬名英文遊學團的學生（EFL）。他們大部份都是在學年齡的學生，而且都是在七、八月的時候到來，這也引起了本地人和遊客之間的衝突。這些遊學生都不擅於在市內騎腳踏車，曾有一名日本遊學生在某個暑假被發現在M11的快車道行駛腳踏車。

　　劍橋市區裡三十二名遊客對一名居民的比例而言，算是對觀光業相當有利的。根據市議會所做的市民調查顯示，只有一半民眾會認為觀光業為他們所帶來的好處多於所花費成本；其中有百分之七十五的民眾認為觀光業會造成擁塞與停車的問題，另外有百分之四十三的民眾認為觀光業並沒有提升他們的生活品質。

　　劍橋市議會扮演著目的地管理的主要角色。目的地管理在一九九六年的觀光策略，是劍橋市第四項要發展的計劃。其中有四項目標是要「調解居民、遊客與環境之間的爭議需求」（劍橋觀光策略1996, 第12頁）：

- 保存（保護與加強）劍橋市內與其周圍的地方生活、優美環境與特徵。
- 確保遊客到劍橋市能有個滿意且舒適的旅遊經驗。
- 支持創造繁榮的地方工業，對地方經濟與地方居民提供長期的效益。
- 確保觀光業再投資於公共建設，同時也保存環境。

 課程活動

請讀者分組討論劍橋市觀光業所遇到的問題。

請讀者討論可用以確保市議會能達成目的地管理目標的技巧，並請讀者給予建議。讀者一定要考慮到以下幾點：遊客數、人潮擁塞、小區域、交通與停車位、自行車與遊覽車、要鼓勵的住宿種類與語言學校。

請讀者多加利用劍橋市議會的官方網站（www.cambridge. gov.uk）以取得有關於公共設施的更多資料。

請讀者將你所想到的點子和那些已在劍橋市執行或正在執行的計劃做個比較。

劍橋市議會的重點並不像其他的地方管理局，它並不想要有太多遊客的到訪。事實上，它希望能做好目的地管理，使遊客可以在當地花很多的錢（使地方經濟效益最大化）但卻不會造成市內擁塞情況及破壞市容（將社會文化與環境問題減至最低）。

因此劍橋的行銷策略並不複雜而且是具有高度選擇性。它們雖會在商業期刊登廣告但卻不會在一般消費雜誌刊登廣告。區域觀光局也對劍橋市輕描淡寫。它們主要行銷的市場是針對海外觀光客、國內短期旅遊的遊客及參加商務會議的遊客（因為過夜的遊客與商務遊客會比日間遊客在當地花較多的錢！）。遊客可以在遊客服務資訊中心找到住宿服務及會議服務，這也可以拉攏高消費群遊客的到訪。

分散遊客是當遊客一抵達目的地後就要使用的遊客管理技巧。旅遊指南、路標與資訊站都會鼓勵把遊客從那些仿中古世紀的市中心帶往其他旅遊景點。分散遊客也可以利用於較廣的範圍：要過夜的遊客也會被鼓勵到處走走，例如，把他們從一個城市帶往十五哩外的博物

館，如此一來便可舒解劍橋市的人潮（而它還是可以從遊客在當地過夜住宿中獲得利益）。

學院通行計劃是協助管理在學院院區裡旅遊的遊客。這可以減少之前因為有一大票遊客在學院校區內自由活動時和學院裡的學生之間所產生的衝突。

遊覽車上都有禮貌導遊，能為遊客分配其遊玩路線。此外，劍橋市政府也規畫三項遊客停車後換車遊玩的計劃，以解決市內交通擁擠的問題。另外，劍橋市政府也提供給遊客更好的資訊服務，並且把遊客服務中心遷移到更大的場地以提供給遊客更完善的服務。他們也投資建設許多公共廁所（於1987年花了十六萬八千英磅）、在停車場設立資訊台、改善停車地點的指標以告知遊覽車司機正確的停車位置。

劍橋市議會也會在每年舉辦一場年度旅遊討論會，並且確認當地社會民眾及商人都會參加。這議會也會為外國語言學校的學生製作錄影帶與準則。這兩者的內容都會強調在劍橋市騎車的注意事項。

 評估

發現林肯市

林肯市仍算是未被業者發掘的旅遊景點之一，其實這也是因為所在位置的關係。林肯市位於英國東岸四十哩的地方，主要被農業地區圍繞著，而且它的人口密度也甚低。此外，它不位於鐵路的主要路線，但沿著北線最主要道路行走二十五哩後，就可以連接南線（A1）到達林肯市。離林肯市最近的機場是 Humberside 與 East Midlands。

以前的林肯市是著重工業的發展，但是隨著重工業沒落，也致使當地的失業率提高。一九九八年的統計報告指出，林肯市的失業率

高達百分之七點五，為全國失業率最高的城市。

　　林肯市的遊客統計料則是有限。市議會在一九九四年開始要求遊客服務中心展開監測調查，觀光部也在新成立的林肯大學（University of Lincoln and Humberside）開始執行議會於一九九七年所要求的調查報告。

　　一直以來，外界都認為林肯市的觀光業繁盛時期是在1980年代末期，但逐漸地，其遊客數於1998年末期減少到約一百萬名，而這數據一直停頓了好幾年。這些調查顯示大部份遊客是屬於日間遊客（約百分之七十五）。至於過夜的遊客，大部份（百分之五十六）只在當地住宿一個晚上。另外，大部份遊客都是開車（百分之八十五）到這裡，其中又有百分之十是坐遊覽車與只有百分之五是搭火車到此地觀光。有百分之七十五的遊客都是來自英國。Hull市就佔了較接近林肯市的方便，且該地有渡輪經過鹿特丹港市，所以有人認為這會讓荷蘭人、比利時人及德國人較方便到訪。遊客都很喜愛他們到林肯市的旅遊活動，其中更有百分之四十九的人會再來遊玩。

林肯市最主要的景點如下：

景點	遊客數
林肯大教堂（Lincoln cathedral）	300,000
林肯城堡（Lincoln Castle）	300,000
林肯大草原（The Lawn）	80,000
Lincolnshire 生平事蹟博物館	47,000
Hartsholme 國家公園	20-30,000
Usher 美術畫廊	29,440

來源：林肯市議會，Facts and Figures, August 1998

　　這份調查報告也發現遊客都很喜歡林肯市的歷史風光及其他市

內的旅遊景點。其中對林肯市較負面的評語就是市內那些過於陡峭的山坡。

林肯市被開發成為高原上可防禦的圍城。所以市內的城堡、大教堂與主要具歷史性的旅遊景點都是位於陡峭山坡的頂端。至於在山腳下的商業街則是較後期所開發的。古蹟景點在山坡頂端的好處就是得以受到保存，但是相對的，因為遊客都會上山遊玩古蹟，所以就不會到山腳下的商店消費。遊客們也嘗試想走下山，但常走到一半就折返，因為會腰酸背痛。

遊客也可能不清楚山腳下還有些景點，因此就不去逛山腳下的景點。其實這也無妨，但是到林肯市的遊客和到其他歷史古蹟城市的遊客相比，他們在林肯市的花費的確較少。

因此地方議會一直很想改變這樣的情況。他們覺得需要開發其他產品，故需要一座「旗艦式」的旅遊景點。旅館開發的新地點也已經被討論過了，而所有的主要公共建設也開始動工了。另外「泊車換車制」也開始實施，並規劃一條可以連結山上古蹟與山下商店的路線及考慮提供給遊客大眾運輸工具、電纜車、小型機（city hopper）及雙層巴士（Guide Friday）等交通工具。

約旦（Jordan）：一個正在開發的目的地

背景

約旦王國自從一九四六年正式成為主權獨立的國家，它擁有君主立憲政體，並有一個政府代表團體。在國家獨立的當時，其四十萬的居民幾乎都是窮困的貝多因人（Bedouin）。雖然在過去五十年都有明顯的發展，但是約旦王國還是有許多問題的存在。例如，約旦政府舉負一大筆的國債，有百分之十五的人民失業與有百分之二十五的

人民仍活在窮困的生活中。

　　約旦是波斯海灣戰爭時最主要的經濟受傷國。聯合國估計自從1990年八月至1991年之間，約旦在貿易交易就損失了八百億元美金，而在海灣工作的人民也頓時失去了收入。但是整體經濟的觀點好像隨著國際貨幣基金會（IMF）的資助而有所改變。國際貨幣基金會所提供的資助及一項重整計劃加強約旦對重振經濟的信心，現在他們已經有較健全的成長率。

　　雖然比起其他阿拉伯國家，約旦王國是較西化的，但是仍超過百分之九十的居民是回教徒。

觀光業

　　觀光業與農業是約旦收入的最主要來源。然而約旦是位於一個爭議的地區，它在一九六七年時，就拱手讓出耶路撒冷城給了以色列。因此在觀光業方面，其常失去主要的歷史古蹟與宗教性的景點的也是可預知的。當波斯灣戰爭在一九九一年結束後，到訪約旦的遊客數也慢慢回復了。

　　在一九九四年時，約旦與以色列所簽署的和平條約也有利於遊

年度	1989	1990	1991	1992	1993	1994	1995	1996	1997
到客數	644	577	439	669	775	858	1074	1103	1127
年度變化率		-10.40%	-23.92%	52.39%	15.84%	10.71%	25.17%	2.70%	2.18%
收入款項（約旦幣,百萬）	314.6	339.8	216	314.3	390.2	406.4	462.5	527.2	548.8
年度變化率		8.01%	-36.43%	45.51%	24.15%	4.15%	13.80%	13.99%	4.10%
收入款項（美金,百萬）	443.59	499.51	317.52	546.88	561.89	581.15	661.38	743.35	773.81
年度變化率		12.61%	36.43%	72.24%	2.74%	3.43%	13.80%	12.39%	4.10%

一九八九年至一九九八年的到客數

來源：MOTA

客數增加與回復遊客信心。從一九九六年至一九九七年之間，約旦觀光業的成長又變得緩慢。這可能是因為在當時以色列與阿拉伯的協議處於僵持狀態，與在埃與出現了恐佈主義份子（有些恐佈主義份子還甚至是對付遊客）。

　　遊客數是有明顯的變動。阿拉伯國家的到客數就增加了百分之五點五，而歐洲的到客數則減少了百分之四點九。以色列人到約旦參觀的人數也持續增加中。可以住宿的地方也相對增加，尤其是四星至五星級的住宿。

　　觀光部也聲稱在一九九七年時約旦境內共有一百八十八家已被分級的旅館與一百六十一家未被分級的旅館在營業。這些旅館共任用了七千八百一十五名約旦人。另外，全國還計劃要再興建五十八家新旅館。國際知名的旅館連鎖—喜來登（Sheraton）、凱悅麗晶（Hyatt-Regency）、假日（Holiday Inn）與四季（Four Seasons）都打算在未來幾年內在約旦開設旅館。約旦也逐漸成為英國旅遊業者推出「旅遊套餐」的旅遊景點，每名遊客平均會在約旦度過3.9個晚上。

分級	1992	1993	1994	1995	1996	1997	1998	P.C.98-94
豪華*****	3	3	3	3	3	3	3	0.00%
*****	2	2	3	4	7	6	7	133.33%
****	10	10	6	9	9	11	13	116.67%
***	24	23	23	28	32	34	37	60.87%
**	38	40	43	47	48	52	53	23.26%
*	48	48	49	55	60	55	64	30.61%
膳宿公寓	1	2	2	2	2	2	N.A.	N.A.

一九九二年至一九九八年的住宿情況

來源：MOTA

景點

遊客們都被約旦的歷史性、宗教性與地理上的景觀所吸引。其中最有名的就是彼特拉古城（Petra）。彼特拉古城位於死海南邊的山上，是最古老的城市之一，也是約旦有最多遊客的主要景點。這座古城是由石頭所砌造而成，也曾經是納巴泰（Nabataeans）——前羅馬時期最多阿拉伯人居住的地方-的首都。

西方世界對這都市陌生了七百年之久，在這之前都沒有人知道有這座城市，因此彼特古拉城仍保留得很好。當地的貝多因人與阿拉伯商人從前就知道這座城市的存在但是都沒有宣揚出去。這地方是由一名瑞士探險家假冒成朝聖教徒，在取得貝多因人的信任後，才被告知這個不為西方所知的秘密。當約旦政府決定把貝多因人再重新安頓到鄰近都市時，貝多因人還持續在彼特古拉城居留一到一九八四年。而約旦政府想要重新安置貝多因人的主要理由是想「關心這歷史古蹟」，但貝多因人對於這樣的安排還是感到不滿。

大部份在彼特古拉城的迷人景色都是來自於阿拉伯河流過的邊緣。粗線條的沙石形成一道很深的峽谷——遊客可以經由其中一條的峽谷抵達彼特古拉城，而這些峽谷的寬度自五分尺至兩百公尺不等。這也是幫忙守住彼特古拉城存在秘密的管道。現今彼特古拉城的入口是由圍在四週的旅館所保護著。當遊客進入彼特古拉城，就會被這些嵌入石頭內的數百棟建築物所吸引住。

今日的彼特古拉城

以下是摘自Lonely Planet Syria and Jordan, January 1997的文章：

在不久之前，從亞曼至彼特古拉城是一段艱鉅的旅程，也只有

幸運的人才可以走得進去。現在已經有鋪好的瀝青路將彼特古拉城和外界連結起來。現在從亞曼出發到彼特古拉城,若是經由沙漠高速公路與SHOBAK,就只需要三小時的路程,若是經由古老的國王高速公路,則需耗時五小時。到了那邊,有各類的住宿供你選擇,有五星級的豪華大飯店或是最簡單的住宿。

自從約旦與以色列停止彼此的戰爭之後,彼特古拉城已經從一個著名的觀光勝地轉變成一個喧嘩吵鬧的都市。Wadi Musa的鄰村也急速地擴張發展,旅館四處林立──整個山丘就好像隨時可能被厚厚的一層混凝土給弄消失了。

雖然每天彼特古拉城仍有約三千人的進出,但由於其外觀較為陰森恐佈,所以遊客都會心生恐懼,而不至於有太多人來參觀。現在地方管理局也決定限制每天最多只能有一千五百名的遊客參觀彼特古拉城。

現在遊客都是很倉促地逛完彼特古拉城,花幾個小時亂拍幾照片然後就按照行程趕到下一個地點去了。

評估問題

發現林肯

「在一九九九年,林肯市規劃了第一份觀光業策略。它的任務是「使觀光業對林肯市的經濟與環境的正面影響達到最大效果,而且觀光業每年都有一定的成長。」

任務一

A. 請讀者找出那些參與開發林肯市成為觀光景點的四個組織,並解釋他們所扮演的角色。

B. 請讀者再討論上列那些提供參與觀光業發展的組織之間是否有任何衝突。

任務二

A. 請讀者寫出林肯市最歡迎那兩種遊客，因為這些遊客可以達到林肯市的「都市容量及價值」成長的要求。地方管理局又可以提供那些設施來吸引上述遊客？

B. 「陡峭的山坡」對於都市有正面影響，也有負面影響。請讀者討論這些影響並且提供市議會兩項與其任務一致的建議。請解釋你的建議。

約旦：一個正在開發的目的地

「約旦認為觀光業在未來是他們國家經濟的前驅力，所以他們都極力推動發展觀光業以發揮最大的潛能。」

任務三

約旦、埃及與以色列都提出一項計劃，就是發展一座「紅海渡假中心」，內含阿奎巴市（Aquaba）、伊拉特市（Eilat）與塔巴市（Taba）。請略述五項符合這項發展計劃的觀光業維持原則。

任務四

A. 貝多因人是很熱情的遊牧民族。他們的教條並不允許他們驅逐遊客。所以讀者得為他們寫一份行為準則給那些要到當地遊玩的遊客，告知遊客關於貝多因人的習俗與宗教信仰。讀者也請訂定準則以確保遊客們不會佔了他們的便宜或是得罪了他們的宗教。

B. 請讀者描述兩項目的地管理措施可使彼特古拉城的地方管理局解決這古老城市的問題。

關鍵技巧

讀者完成以上的作業之後，應該有以下的能力，本科教師也會為你的作業評分。

C3-2 當讀者進行難度較高的報告時，應該知道如何閱讀資料並整合這些資料以利報告的進行。報告中至少須有一張圖表來呈現報告內容的重點。

你不能不知道？

◆歐盟最近的調查報告指出在歐盟國家的旅館及餐飲業中，約有百分之八十的旅館床數是由獨立經營的旅館所提供，其中「小型企業」（公司聘用0－9名員工）佔了百分之九十六的生意。在英國，百分之七十的旅館及賓館只有十間以下的房間。

◆在桑吉巴的居民一直都在對抗英藉的發展公司，以阻止他們在當地的一百四十億的觀光業發展計劃。在這些計劃中，他們打算建造十四座豪華旅館、數百棟渡假別墅、遊艇碼頭、三座高爾夫球場及一座世貿中心。

◆在Dartford附近的藍水購物中心的開發業者是澳大利亞土地租賃公司。他們在這所購物中心裡共建造了十二廳的電影院及一座人造湖，顧客在逛街之餘，也可以在這湖泊租用船隻、溜冰鞋及腳踏車。

◆觀光業對GDP的貢獻反映出觀光業對國家經濟的重要性。觀光業

對英國的 GDP 的貢獻就約占百分之五、西班牙的百分之十及肯亞的百分之十一。

◆ 在英國共有一百五十萬人受僱於觀光業。當我們把那些間接受僱於觀光業的工作也算進來的話，上述的數字就提昇為三百萬（也就是說每九份工作裡就有一份工作是受僱於觀光業）

◆ 英國觀光局為了避免出現擁塞情況，試著將遊客分散到全國各地，並鼓勵他們每個月來旅遊，以達到「平均分佈觀光業的利益」

◆ 根據英國觀光局／英國旅遊促進機構的報告指出，在英國有超過百萬棟的建築物皆具有獨特建築風格。

◆ 簽證是用以控制遊客入境的最簡單方法。他們可以藉此來限制入境人數或收取高額費用。

◆ 英國觀光局在海外三十六個國家內有四十三處辦事處。

◆ 有名叫 Swampy 的人就住在 Newburry 交流道預定工程的隧道中，以阻攔建築工程的進行。

◆ 觀光關懷團體提供給非會員免費的教育資料及提供給會員較廣泛的資源，例如，會員有權限連線至他們的線上圖書館以使用資源。

◆ 在一九九六年至一九九七年之間，世界觀光組織在四十二個國家所進行的開發計劃總值為四百四十萬美金。

◆ 有研究報告指出，觀光業所提供工作機會之時效較其他產業快 1.5 倍。

◆ 乘數效應在各國間或各區域間都各有差異。通常在已開發國家或區域中的乘數效應較高。

◆ 英國政府支持一項國際認同的目標──到 2015 年時要把貧窮人數減至一半。

◆ 在二十世紀末，外國遊客在英國共花費了一百二十億英鎊。英國觀光局預估到了 2003 年時，此數值將會增加百分之四十七。

◆ 根據世界觀光組織的統計指出，國際及國內旅遊共佔全世界的國內

生產總值的百分之十，在小國家或開發中國家甚至佔有更高的比例。

◆美國的國家公園皆隸屬於州政府管理。

◆日本富士山是全世界最多遊客參觀的國家公園。山縣則聲稱是全世界第二多遊客參觀的國家公園，每年約有兩千兩百萬名遊客到山縣旅遊。

◆世界觀光組織說明觀光業可促進「國際之間的交流、和諧及共同尊重人權與基本自由，而且是不分性別、人種、語言及宗教」。

◆英國倫敦的West End劇場的門票有百分之四十是由遊客所購買。

◆英國大部份的觀光小鐵路-Settle到Carlisle路線將停擺。因為雖然遊客所帶來的收入增加了，但是這條路線卻未必賺錢。

◆估計報告指出，住在英國最著名的歷史都市裡的每名居民之賦稅增加了兩英鎊，以負擔觀光業所造成的額外成本。

◆在七十年代，威爾斯人因不滿英國人在威爾斯海邊置產，導致當地房價上漲，所以他們就放火燒那些房子。

◆在開發中國家，遊客在當地的花費，只有百分之十對當地的經濟有益。而其虧損額卻高達百分之九十。

◆有百分之七十五飛往加勒比海國家的班機並不屬於他們國家所有；那些旅遊業者的總公司都是設在歐洲及紐約。另外，加勒比海國家裡百分之六十的旅館也是由外資所投資。

◆有報告指出，人類所呼出的二氧化碳之中，有百分之三是來自於飛機的排放廢氣。

◆由於地中海的海水只能經由直布羅陀海峽流入外海，因此需要七十五年的時間讓整個海域的海水和大西洋的海水交換。

◆由於環境保護受到破壞，巨石群被貶為「國家之恥」。

◆二氧化碳會造成破壞。

◆地中海沿岸的蠵龜可以生存百年之久。牠們從二十至三十歲才會開

始繁殖下一代，而且都會回到它們孵化的海灘下蛋。而如今這些蠵龜以前孵化的海灘已經爲了觀光目的被開發了。

◆ 由於邁阿密有太多的犯罪案的對象都是針對遊客，當地政府已成立了打擊遊客被搶案計畫（Tourist Robbery Abatement Programme, TRAP）。這是由一支由警力所組成，專門協尋失蹤的遊客。

◆ 在一九八九年至一九九四年之間，泰國境內共建造了一百六十座高爾夫球場，在農業區幾乎已看不到稻田的存在。有些小溪會經過高爾夫球場，溪水也被用來灌概球場上的綠地，而阻止了溪水流到旱災區域的公共水庫。

◆ 政府推行的「明日觀光業」，其觀光策略的第一項行動就是要發展永續觀光業的藍圖，爲下一代保留我們的農村、古蹟遺產及文化。

◆ 綠色地球21是依據地球高峰會的二十一世紀議程以永續經營觀光業。

◆ 甘比亞政府在一九九九年時禁止所有的全包式旅遊套餐渡假活動。

◆ 在安地卡的旅館所用的是國外進口的鳳梨，而本地生產的鳳梨則是在街角販售。

◆ 遊客都花了不少錢去一些天然的旅遊景點遊玩。遊客在波梨那參觀國家公園，每人每天的收費爲二十五英鎊。至於在旺季期間去不丹王國旅遊時，每人收費爲兩百英鎊（淡季則是收費一百六十五英鎊）

◆ 根據VSO的統計指出，約有三分之二長途旅遊的業者並沒有給遊客足夠建議，以讓遊客能夠尊重及瞭解當地人及其文化。

◆ 英國航空公司每年都會出版「年度環境保護報告」，這是他們朝向「好鄰居」目標的努力之一。

◆ 劍橋市議會估計觀光業的成本爲三十三萬一千英鎊（一九九五年的數據），也就是說每名市民必須負擔2.91英鎊。

重要名詞

Development**開發**：一個區域的改變。通常可用來形容旅遊景點改善的情況。（包含道路的興建、電力及自來水的供給）

Partnership**合作關係**：兩組或以上的組織團體進行合作。

Sustainability**永續性**：確保我們的環境可以持續至下一代而未被破壞。

Multinational**跨國公司**：在多國境內營業的大型企業。

Infrastructure**公共建設**：最基本的民生設施。（例如：下水道、道路、交通工具、自來水及其他服務）

Sustainable tourism**永續性觀光產業**：不會破壞社會及文化環境的觀光產業。

Regeneration**更新**：改善區域環境，尤其是老舊的工業區。

Profit maximisation**利潤最大化**：儘可能增加最大的利潤。

Development agencies**開發仲介公司**：以開發區域經濟潛力為目標的公司組織。（亦即為該區域創造工作機會及收入）

Development companies**開發公司**：在區域開發中以營利為目標的公司，例如興建旅館或房舍。他們可能會重劃或重整雜亂的區域，例如港區。

顧問公司：給予專業建議的私人公司。

Multinational companies**跨國公司**：在多國境內營業的大型企業。（例如：麥當勞、可口可樂、假日酒店及凱悅飯店）

Superstructure**上層建築物**：旅遊景點內的便利設施及場所（例如旅館、高爾夫球場），通常是由私人機構所提供。

Gross Domestic Product（GDP）：**國內生產毛額**：一個國家生產的所有財貨及勞務的總價值，減去海外投資之所得，而得之總額。

Infrastructure 公共建設：最基本的民生設施。（例如：下水道、道路、交通工具、自來水及其他服務）

Local authority 地方當局：地方政府。

Regional Development Agencies 區域發展局：為公家機關，為增加地方的經濟資源而設立。

Partnership 合作關係：兩組或以上的組織團體進行合作。

NIMBYism 反開發主義：為 Not In My Back Yard 之縮寫，阻止開發其鄉村或自然保護區的已開發國家。

Global 全球的：範圍涵蓋全世界。

Economic benefit 經濟利益：工作機會及收入。

Sustainable tourism 永續性觀光業：不破壞社會及文化環境的觀光業。

Socio-cultural impacts 社會文化的衝擊：會影響社會或文化的衝擊（例如，如何利用休閒時間、地方上的事物、藝術及家庭結構）。

Cultural 文化：想法、信仰及價值觀。

Community facilities 公眾的公共設施：為大眾利益而提供的公共設施。

組織利害關係人：指支持組織或計劃的所有人。

宿主：指目的地的居民。

客人：指遊客。

外匯：其他國家所使用的貨幣。

服務業：以提供服務為主，而非販售有形商品的產業。

機場稅：英國政府對於離開英國的遊客或居民所課徵的稅金。

虧損量：一國觀光業的成本，例如進口的貨品。

Infrastructure 公共建設：最基本的民生設施。（例如：下水道、道路、交通工具、自來水及其他服務）

地球高峰會：在一九九二年於里約熱內盧舉辦的會議，全世界所有國家的首長皆於會中討論全球環境狀況及如何維護環境的方法。

Sustainable 永續性：不可「耗盡」所有資源。

主客衝突：本地居民對遊客的不滿與怨恨。

人權：人類所應接受之合理待遇。

飛地觀光業：某區域以圍籬隔離，進行自足式的旅遊業開發，其可滿足所有遊客的需求，故遊客無需至圍籬外面。這類旅遊通常多見於開發中國家。

人權：個人在自由及司法上的基本權益。

永續性觀光業的定義：觀光業的成長並不會耗盡其所依賴的資源。

永續性觀光業較常被使用的定義：可以滿足目前的需求，卻不會危及下一代的需要。

遊客管理：用來影響遊客數及遊客種類的方法，同時也可以約束遊客在旅遊期間的行爲。

長期性：經過一段很長的時間。

短期性：只關於不久的將來所發生的事。

流放：所居住的地方是遠離自己的故鄉。

目的地管理：管理目的地是爲了確保遊客、目的地及居民之間的和睦關係。

停車及轉車服務：將車子停放在市郊，再轉乘公車前往市中心

減少季節性效果：減少景氣好壞對遊客數的影響。

環境影響評估：評估發展對環境所造成的衝擊。

環境影響稽查：持續監控發展對環境造成的衝擊。

疏散：使遊客四處散佈，而不僅是待在市中心。

禮貌導遊：劍橋市議會所聘雇的導遊，他們會在指定的遊覽車上協助當地遊客規劃旅遊路線。

3

世界各地的旅遊景點介紹

讀者在讀完此章節後，應該可以達到下列的學習目標：

* 運用各種不同的研究資源以取得旅遊景點的資料

* 利用不同的研究技巧來增加對旅遊景點的認識並取得相關知識

* 標示出歐洲最主要旅遊景點的位置

* 標示出主要的長程旅遊景點的位置

* 瞭解這些景點吸引遊客的特性

* 明確辨認出觀光景點的主要到達路徑及進入的主要方法

* 瞭解觀光景點熱門的原因

序言

　　本章將為讀者為介紹英國遊客主要旅遊的歐洲旅遊景點及長程旅遊景點。讀者將認識這些景點的地理位置及特點。此外，本章也將探討英國遊客進入這些旅遊景點的主要路線及交通方式。

　　讀者也會了解旅遊景點可按不同假期需求而分類，例如，都市旅遊及海邊渡假。另外，本書也將探討各景點的不同特色，例如當地氣候、住宿方式的選擇等。此外，讀者必須學會區分天然及人造的旅遊景點。

在學習過程中，本章會依景點的特色，解釋不同景點如何吸引不同遊客群。本章內容與第四章（旅遊行銷）相關；第四章將讓讀者對旅遊市場區隔（market segmentation）有更進一步的了解。

日後想在旅遊及觀光等相關行業工作的人，首先一定要瞭解各旅遊景點的特色，對日後才有所幫助。旅行社業者必須能對顧客說明旅遊景點的一切特色；商務旅遊顧問則須能為顧客介紹適當的交通工具及住宿；旅遊業務員要瞭解所有渡假中心的特色及當地的設施，且針對不同的旅遊景點，也能提供意見給顧客參考。另外，讀者將有機會學習並討論觀光景點受歡迎程度改變的原因。

本章不會給讀者每個旅遊景點完整的旅遊指南，只會提出主要的景點並加以討論。讀者應學會運用各種資源以擴充本身的知識。所以，讀者除了學習研究技巧的運用，也應會篩選所查得的資料，並選用有利用價值的資料。

本章是以第一章（探討旅遊及觀光業）為基礎內容，並與第二章（觀光業的發展）的內容有所關聯。

研究技巧

這門課程會要求進行相關研究作為學生的練習，研究過程可能由讀者單獨完成或與同學合作完成。透過這些研究可學習搜尋相關資料，並讓從中建立旅遊相關知識。在第四章（旅遊行銷），將學習如何進行專業行銷的研究；而本章則會為你挑選適合學生進行的研究，以及未來身為觀光業人員可能會進行的研究。所有的研究工作必須持續進行，以得到最新及最正確的資料。學習過程中所用到的研究技巧包括：

- 清楚地知道所想找的資料
- 明白不同的搜尋資料方法
- 知道那些是具有利用價值的資料
- 收集、整理並報告相關的資料
- 能對研究調查所得之結果做出結論
- 應註明資料來源出處

清楚地知道所想找的資料

你在完成一份作業之前，教師應已提供給你一份概要的書面資料。讀者應該閱讀這份書面資料至少兩次。有時候書面資料也可能是透過口述進行概要說明，因此必須仔細聆聽。由於概要說明將有助於確立尋找資料的方向，因此當教師講解時，記得要做筆記摘要，不要仰賴個人記憶來紀錄所有細節，並適時把握機會釐清觀念及向教師求教。因為你是學生，所以要勇於發問，而教師的任務則是要協助你解決困惑。在擬定草稿後，你就應該開始計劃—列出你所要搜尋的資料及思考你可在那裡獲得所需要的資料。

明白不同的搜尋資料方法

讀者必須要知道資料的來源—可獲得什麼資料、在那裡獲得以及如何在短時間取得相關資料。資料來源大致可分為兩類：

- 第二手資料（secondary）—這是已被發表並可取得的資料（如，課本及地圖集）。
- 第一手資料（primary）—這是尚未被發表的資料（如，有相關知識的人或你參觀一處景點所做的觀察報告）。

Customer's Name			Today's Date			Booked with TC before?	Y / N
			Consultant's Name				

TRAVEL DETAILS — **ALTERNATIVES** (e.g. if first choice not available)

Destination		
Departure Date		
Duration/Return Date		
Departure Point		

Total Party Size	No of Children		No of Infants		No of Adults	
	Age(s) on return		Age(s) on return			

Accommodation		
Room Type/Meal Basis		
Budget Range	Form of Payment	Booking Today? Y / N

Address	Postcode	Mobile Phone
	Home Tel. No.	Notes
	Work Tel. No.	

SPECIFIC NEEDS OF CUSTOMER *64# Short Haul *65# Long Haul	Quiet	Lively	Beach	Kids Clubs	Special Occasions
	Excursions	Nightlife	Activities	Other	

TYPE OF HOLIDAY REQUIRED/SPECIAL REQUESTS — **ESSENTIAL & IMPORTANT DETAILS**

What do you like to do when you are on holiday?

Nationality of all Party Members	
Passports held	
Vaccinations/Health	
Visa(s) required	
Insurance Cover	
Car Hire	
Holiday Money	
Overnight Hotel	
Car Parking	

OUR RECOMMENDATION

Tour Operator		Departure Date	
Departure Point		Duration	
Destination		Flight Details	
Accommodation Name		Room Type & Facilities	
Meal Basis		Special Notes	

Costing

These suggested travel details are correct at the time of enquiry, but may later be subject to change and availability. This is not a confirmation of booking for any details shown on this form.

Thank you for your enquiry - if you have any questions, our telephone number is:

When you call, please ask for:

FOLLOW UP ☎	Y / N	REASONS/NOTES
1. Date		
Time		
2. Date		
Time	Value £	

Confirmed ☐ Provisional ☐ Enquiry ☐

圖3-1　Thomas Cook客戶需求表
資料來源：Thomas Cook Hohdays

在本單元的後半段，本書將會探討各種可能取得的資源及如何作到最有效的利用。

知道那些是具有利用價值的資料

你可能以為搜尋資料是項艱鉅的任務。但一般而言，搜尋資料並不困難，尤其是尋找關於旅遊景點的資料。真正的問題是在找到大量的資料之後，卻不知道該引用那些資料。現在請你再回頭確認先前所列的表單的資料，那些是你最需要的，並把不符合你所要或不符合顧客所需的資料從中剔除。例如，顧客所要求的是不提供餐飲服務的住宿方式，那我們就應該要刪掉提供三餐的旅館（會提供早餐或僅一餐的旅館）的資料。讀者將發現可透過不同的來源獲得各種不同的資料，例如，旅遊景點目的地點的氣候資訊，就可以透過不同的來源取得相關資料。此外，讀者也可選擇一個較完整的資料來源，並透過其他資料來源來確認你所取得的結果，確認後再刪除重覆資料。經過這些步驟之後，若讀者還是無法確定那些資料是有用的，就請你的同學或同事來幫你確認。

收集、整理並報告相關的資料

在寫作業之前，你可能已被告知資料的呈現方式，例如，可能是透過書面報告，或製作投影片並以口述方式來進行。這些方式都有助於你報告所得之資料，但是你得事先妥善規劃。你的報告應該要有清楚的架構，以確認報告內容已涵蓋所有的相關資料，並能以符合邏輯的方式來呈現。因此，你可以在收集資料的同時，進行報告內容的組織工作。若你從網路或教科書抄了一些筆記，記得要整合筆記要點並依主題分類。若有影印資料，閱讀時可順便標記重點，利於日後依主

題分類。當你要準備整理資料時，便可以早先擬定之草稿及計劃做再次的確認。

　　當你做報告時，要記得加入「序言」，說明報告的內容概要及緣起，另外要確認報告內容已涵蓋所有指定的事項。若讀者是受顧客委託找尋資料，做報告的程序也是相同的。首先要確認你已經找到需要的資料（但切勿找太多的資料，使委託人發生理解困難）並有系統的把資料整理出來。若是報告作業則應附上影印的資料，成為附錄的一部分。

　　另外，每份報告中的每一個字都必須是自己的「原作」，不得隨意抄襲，如果引用了其他文章中的字句，那就必須註明該段文字的來源出處及日期。報告附錄中所包含的任何圖表，都必須是在文中有所引用。例如：「西班牙的地圖：最主要的休閒場所，請參閱附錄二」。若是向顧客報告，那你可能需要一些圖片以增加顧客對報告的瞭解。通常報告者可利用資料冊（Brochure）來呈現資料，並註明每筆資料的頁碼，這做法則更為恰當。

對研究調查所得之結果做出結論

　　每份研究報告都須有個總結。所謂「總結」，就是你對研究調查所得的資料進行摘要報告。若是以口頭報告的形式呈現，總結的目的則是為了要再提醒聽眾們報告的內容。若是對顧客說明，總結報告，是要讓他們瞭解所有的資料。

註明資料來源出處

　　每一份作業若有引用參考書目，應於報告內註明參考資料的來源或出處。參考書目的書寫方式為書目標題、作者、出版商、日期、網

址等。此外，在報告中若有任何直接引用他人文章的字句都須加以註明。報告中的任何相片、地圖或圖表也都得標示出來源出處及日期。當你向顧客報告時，告知你資料出處，除了能使你的報告更具說服力，也更會令他們滿意。

資料來源

第二手資料

習慣使用不同的資料來源是很重要的事。讀者應該要為自己能修習旅遊及觀光業的相關課程而感到幸運。因為在這個領域中，你可以學習到大量的資料來源。本單元現在開始為您介紹部份的第二手資料來源。

網際網路

在讀者的研究計劃中，最完整資料的來源，就非網際網路莫屬。在網際網路世界中有許多不同的網站，所以讀者要學習的是如何在網路中搜尋並找到你所要的資料。例如，若你鍵入關鍵字「旅遊（travel）」或「觀光（tourism）」時，搜尋結果將同時列出上千個網站。你在完成這次作業以後，再做相關的研究調查時，你可能沒有多餘時間來瀏覽這上千個網站，所以不妨趁現在花一至兩小時來「快速瀏覽」這些網站，以備將來的不時之需。

若你有自己的個人電腦，你就能將一些好用的網站加入「我的最愛」；也可以把網址抄下來以備未來需要（在第一章，我們已介紹部份的網址）。你可依據想獲得的資料類型，將搜尋範圍限制於特定地點的網站。另外，我們通常會在清晨時段上網，因為這時段上網的連

線速度會較快。

　　收集世界各地旅遊景點的相關資料時，可以透過下列幾個較有用的網站來搜尋資料：

- www.excite.com/travel/destinations——這網站所提供的資料，包括介紹各旅遊景點的概要說明書、住宿地點、遊客到了該景點後可從事那些活動及提供全世界旅遊景點的地圖。

- www.odci.gov/cia/publications——這是由 CIA 世界各國百科（CIA World Factbook）所成立的網站，該網站內提供世界各國的一般性資料。它所提供的資料不侷限於旅遊資料，也會提供關於該旅遊景點的經濟、政府機關或交通的狀況等等。

- www.geographia.com——提供旅遊景點的相關資料。

- 有些出版社會藉由網站來促銷他們旅遊相關的出版品，例如，www.fodors.com 及 www.lonelyplanet.com。這些網站在線上並不會提供較旅遊書籍裡完整的資訊，但也可提供相當有助益的資料。

- www.worldatlas.com——主要是提供全世界國家地圖及基本資料。另外你也可以試著連線至 www.infoplease.com/countries.html。

　　如果你是針對特定的旅遊景點作研究調查，只須鍵入該旅遊景的名字，就可以查得許多的相關網站，其中甚至會包括有該旅遊景點的官方網站。

 課程活動

　　請連線至 CIA 世界各國百科的官方網站（www.odci.gov/cia/

publications/factbook），找出以下相關的地理資料。

- 在該網站找出進入百慕達群島（Bermuda）的方法並找出百慕達群島的地理位置，且列印該島地圖；另外請列出該島所有的天然資源。
- 比較該島與英國在人口數上的差異。
- 百慕達群島居民的名稱為何？他們語言為何？百慕達群島的首都為何？
- 觀光業對百慕達群島的重要性為何及島上的遊客大部份都來自何方？
- 另外請找出進入冰島的方式，並取得冰島的地理位置相關資料及列印該島地圖。冰島的國會有何獨特之處？
- 當地的氣候如何？當地的天然資源為何？
- 冰島有多少人口，試與百慕達群島的人口數進行比較。冰島的首都為何及當地最重要的工業為何？
- 那一類的觀光業較為重要？遊客如何抵達冰島？
- 從www.geographia.com網站尋找冰島的相關資料，並找出自英國到冰島的飛航班次。遊客們如何環繞冰島四週遊玩？他們貨幣的名稱為何？你也可以自該網站閱讀冰島的歷史。
- 現在再擴大搜尋冰島的相關資料，可以在線上找到其他什麼網站？

旅遊書籍、旅遊指南及旅遊手冊

　　旅遊書籍是尋找旅遊景點相關資料的最好來源。你也可以在書局及圖書館找到許多的旅遊手冊。這些書籍通常都會有旅遊景點的詳細資料，並附有地圖，對遊客們助益很大；然而這些書籍不會有你所需要的統計資料。

　　世界觀光業組織（World Tourism Organization, WTO）出版的旅遊指南有很完整的觀光統計資料（你應該也可以從圖書館找到相關統計資料）。世界觀光業組織也設有網站供網友查詢相關的觀光統計資料，不過這些統計資料僅限定用戶才可以進行瀏覽。

　　有許多旅遊指南的主要提供對象是商務旅遊（這些資料都可以在圖書館找到）。在這些商用旅遊指南中，就屬世界旅遊指南（World Travel Guide）最為著名；這本指南收集了各個國家的資料，且每年都會更新版本。這些資料包括交通、住宿、簽證需求、當地的健康狀況及社會形象等等。圖3-2則是波梨那（Botswana）最新的旅遊指南，內容主要敘述入境波梨那的條件。

　　你最好有一本較好的地圖集，例如，世界觀光地圖集就是針對商務旅遊及學生所出版的（你可以在圖書館找到這本書）。這本書也有出版光碟版，光碟版中還附有文字敘述及統計數據資料。

　　如果你是在旅行社上班，那你需要另外一本指南──OAG世界航空公司索引（OAG World Airways Guide）。這本索引主要是指供航空公司的行程資料及票價；但這本索引的使用較複雜，所以需要接受特別的訓練課程後才能懂得如何的使用。

　　另外你也會發現旅遊手冊可提供許多旅遊景點的資料。這類的旅遊手冊通常是較淺顯易懂，但讀者不能只依賴旅遊手冊所提供的訊息，因為這些旅遊手冊只是用來吸引遊客的行銷工具，所以它們不會記載有關旅遊景點的負面資料。

商務旅遊期刊

　　圖書館應該有提供觀光業最新訊息的商務旅遊期刊，若是以學生身份訂購這類期刊，將可以獲得價格上的優惠。旅遊週刊（Travel Weekly）是定期報導特定旅遊景點的特色。另外全國版或地方版的報紙也會有旅遊景點的相關報導，例如，週日的報刊就有旅遊副刊，讀

Botswana

LATEST TRAVEL ADVICE CONTACTS

British Foreign and Commonwealth Office
Tel: (020) 7238 4503/4 Web site: http://www.fco.gov.uk/
US Department of State
Web site: http://travel.state.gov/travel_warnings.html
Canadian Department of Foreign Affairs and Int'l Trade
Tel: (1 800) 267 6788 Web site: http://www.dfait-maeci.gc.ca

Location: Central southern Africa.

Department of Tourism
Ministry of Commerce and Industry, Private Bag 0047,
Gaborone, Botswana
Tel: 353 024. Fax: 580 991.
Botswana High Commission
6 Stratford Place, London W1N 9AE
Tel: (020) 7499 0031. Fax: (020) 7495 8595. Opening hours:
0900-1700 Monday to Friday.
British High Commission
Private Bag 0023, Gaborone, Botswana
Tel: 352 841. Fax: 356 105. E-mail: british@bc.bw
Embassy of the Republic of Botswana
1531 New Hampshire Avenue, NW, Washington, DC 20036
Tel: (202) 244 4990/1. Fax: (202) 244 4164.
E-mail: botwash@compuserve.com
Embassy of the United States of America
PO Box 90, Gaborone, Botswana
Tel: 353 982. Fax: 356 947. E-mail: usembgab@mega.co.za
Web site:
http://www.usia.gov/abtusia/posts/BC1/wwwhmain.html
**The Canadian High Commission in Harare deals with
enquiries relating to Botswana (see *Zimbabwe* section).**

Country dialling code: 267.

General

AREA: 581,730 sq km (224,606 sq miles).
POPULATION: 1,533,393 (1997).
POPULATION DENSITY: 2.6 per sq km.
CAPITAL: Gaborone. **Population:** 110,973 (1998).
GEOGRAPHY: Botswana is bordered to the south and east
by South Africa, to the northeast by Zimbabwe, to the north
and west by Namibia and touches Zambia just west of the
Victoria Falls. The tableland of the Kalahari Desert covers

TIMATIC CODES

AMADEUS: TI-DFT/GBE/HE
GALILEO/WORLDSPAN: TI-DFT/GBE/HE
SABRE: TIDFT/GBE/HE

AMADEUS: TI-DFT/GBE/VI
GALILEO/WORLDSPAN: TI-DFT/GBE/VI
SABRE: TIDFT/GBE/VI

most of Botswana. National parks cover 17% of the country.
To the northwest is the Okavango Basin, where the Moremi
Wildlife Reserve and the Chobe National Park support
abundant wildlife. To the far southwest is the Kalahari
Gemsbok National Park. The majority of the population lives
in the southeast around Gaborone, Serowe and Kanye along
the South African border. The vast arid sandveld of the
Kalahari occupies much of north, central and western
Botswana. The seasonal rains bring a considerable difference
to the vegetation, especially in the Makgadikgadi Pans and
the Okavango Basin in the north. The latter, after the winter
floods, provides one of the wildest and most beautiful
nature reserves in Africa.
GOVERNMENT: Republic since 1966. **Head of State and
Government:** President Festus Mogae since 1998.
LANGUAGE: English is the official language. Setswana is
the national language.
RELIGION: 30% Christian. The majority of the population
holds animistic beliefs. There are small Muslim communities.
The Bahá'í Faith is also represented.
TIME: GMT + 2.
ELECTRICITY: 220-240 volts AC, 50Hz. 15- and 13-amp
plug sockets are in use.
COMMUNICATIONS: Telephone: IDD is available to over 80
countries. Country code: 267. Outgoing international code:
00. There are very few public phone boxes. **Fax:** Use of this
service is increasing. **Telegram:** There are facilities in
Gaborone and other large centres (usually in major hotels
and main post offices). **Post:** There are post offices in all
towns and the larger villages, open 0815-1245 and 1400-
1600 weekdays and 0800-1100 Saturday. Services are slow
but cheap. Airmail service to Europe takes from one to three
weeks. There are post offices in all the main towns, although
there are no deliveries and post must be collected from
boxes. **Press:** The daily newspaper is the *Dikgang tsa
Gompieno* (*Botswana Daily News*), published in Setswana
and English. Other English-language newspapers include
Mmegi (*The Reporter*), *The Midweek Sun*, *The Botswana
Gazette* and *The Botswana Guardian*.
BBC World Service and Voice of America frequencies:
From time to time these change.

BBC:

MHz	17.83	15.40	7.160	6.005

Voice of America:

MHz	17.72	15.58	7.415	1.530

Passport/Visa

	Passport Required?	Visa Required?	Return Ticket Required?
	Yes	No	Yes
	Yes	No	Yes
	Yes	No	Yes
	Yes	No	Yes
	Yes	No	Yes
	Yes	No	Yes
	Yes	No	Yes

NOTE: Regulations and requirements may be subject to change at short
notice, and you are advised to contact the appropriate diplomatic or
consular authority before finalising travel arrangements. Details of
these may be found at the head of this country's entry. Any numbers in
the chart refer to the footnotes below.

PASSPORTS: Passports valid for at least 12 months required
by all.
VISAS: Required by all except the following for stays of up
to 90 days:
(a) nationals referred to in the chart above;
(b) nationals of Commonwealth countries (except nationals
of Ghana, India, Mauritius, Nigeria and Sri Lanka, who *do*
require visas);
(c) nationals of Iceland, Liechtenstein, Norway, San Marino,
Switzerland and Uruguay;
(d) transit passengers provided continuing their journey by
the same or first connecting aircraft and not leaving the
airport.
Types of visa and cost: *General Entry*, single- or multiple-
entry. All visas cost £5.
Validity: Maximum of 90 days from the date of arrival. No
visitor is allowed to seek employment.
Application to: Consulate (or Consular Section at Embassy
or High Commission); see address section.
Application requirements: (a) 2 completed application
forms. (b) 2 passport size photos. (c) Passport valid for at
least 12 months. (d) Fee.
Temporary residence: Anyone wishing to stay for more
than 90 days should contact the Immigration and Passport
Control Officer, PO Box 942, Gaborone.

Money

Currency: Pula (P) = 100 thebe. Notes are in denominations
of P100, 50, 20, 10 and 5. Coins are in denominations of P2
and 1, and 50, 25, 10, 5 and 1 thebe. Various gold and silver

coins were issued to mark the country's 10th anniversary of
independence, and are still legal tender.
Currency exchange: Money should be exchanged in banks
at market rates. Owing to limited facilities in small villages,
it is advisable to change money at the airport or in major
towns.
Credit cards: MasterCard, American Express, Diners Club
and Visa are accepted on a limited basis. Check with your
credit card company for details of merchant acceptability
and other services which may be available.
Travellers cheques: To avoid additional exchange rate
charges, travellers are advised to take travellers cheques in
US Dollars or Pounds Sterling. Most hotels accept travellers
cheques, but the surcharge may be high.
Exchange rate indicators: The following figures are
included as a guide to the movements of the Pula against
Sterling and the US Dollar:

Date	Jul '98	Oct '98	Apr '99	Nov '99
£1.00=	7.57	7.67	7.46	7.59
$1.00=	4.57	4.54	4.66	4.61

Currency restrictions: There are no restrictions on the
import of local or foreign currencies, provided declared on
arrival. Export of local currency is limited to P50 and foreign
currencies up to amount declared on arrival.
Banking hours: 0900-1530 Monday to Friday and 0815-
1045 Saturday.

Duty Free

The following goods may be taken into Botswana without
incurring any duty:
*400 cigarettes or 50 cigars or 250g of tobacco; 2 litres of
wine and 1 litre of spirits; 50ml of perfume and 250ml of eau
de toilette; goods up to the value of P500.*

Public Holidays

Jan 1 2000 New Year's Day. Apr 21 Good Friday. Apr 24
Easter Monday. May 1 Labour Day. Jun 1 Ascension Day Jul
1 Sir Seretse Khama Day. Sep 30–Oct 1 Botswana Day. Dec
25-26 Christmas. Jan 1 2001 New Year's Day. Apr 13
Good Friday. Apr 16 Easter Monday. May 1 Labour Day.
May 24 Ascension Day. Jul 1 Sir Seretse Khama Day. Sep
30–Oct 1 Botswana Day. Dec 25–26 Christmas.

Health

	Special Precautions?	Certificate Required?
	No	-
	No	-
	Yes	-
	1	-
	2	-

NOTE: Regulations and requirements may be subject to change at
short notice, and you are advised to contact your doctor well in
advance of your intended date of departure. Any numbers in the chart
refer to the footnotes below.

1: Malaria risk exists from November to May/June in the
northern part of the country (Boteti, Chobe, Ngamiland,
Okavango and Tutume districts/subdistricts), predominantly
in the malignant *falciparum* form. A weekly dose of 300mg
chloroquine plus a daily dose of 200mg proguanil is the
recommended prophylaxis.
2: Tap water is considered safe to drink, although drinking
water outside main cities and towns may be contaminated
and sterilisation is advisable. Milk is pasteurised and dairy
products are safe for consumption. Local meat, poultry,
seafood, fruit and vegetables are considered safe to eat.
Rabies is present. For those at high risk, vaccination before
arrival should be considered. If you are bitten, seek medical
advice without delay. For more information consult the
Health appendix.
Bilharzia (schistosomiasis) is endemic. Avoid swimming
and paddling in fresh water. Swimming pools which are
well-chlorinated and maintained are safe.
Trypanosomiasis (sleeping sickness) is transmitted by
tsetse flies in the Moremi Wildlife Reserve, Ngamiland and
western parts of the Chobe National Park. Protective
clothing and insect repellant are recommended. *Tick-bite
fever* can be a problem when walking in the bush. It is
advisable to wear loose-fitting clothes and to search the
body for ticks. The disease may be treated with
tetracycline, though pregnant women and children under
eight years of age should not take this medicine. *Hepatitis
A* occurs. *Hepatitis B* is hyperendemic.
Health care: The dust and heat may cause a problem for
asthmatics and people with allergies to dust. Those with
sensitive skin should take precautions. Botswana's altitude,
1000m (3300ft) above sea level, reduces the filtering effect
of the atmosphere. Hats and sunscreen are advised.
There are hospitals in all main towns, but only poorly-equipped

者可從這些報導中獲得最新的相關資訊。

第一手資料來源

第一手資料也可以助你一臂之力。如果你想瞭解某個旅遊景點，你可以詢問去過該景點的人關於當地的資料。此外，當你每次外出渡假時，你也可以沿路拍照或是拜訪當地的遊客諮詢處，並收集當地明信片以及文化相關資料。

如果你在旅遊公司上班，或許有機會參加教育類觀光，這對於旅遊業者獲得相關領域的知識有著很大的幫助。

 ## 小故事─地中海渡假村提供業者親自赴旅遊景點 的考察團（Club Med Educationals）

不少參加過考察團的業者，都曾抱怨由於參觀太多的旅館致使自己沒有太多的私人時間；然而地中海渡假村則表示這類觀光團的性質本來就是提供業者認識旅遊產品。在業者尚未正式到地中海渡假村考察前，都會先參加兩小時的訓練課程。這課程會用教科書及播放錄影帶先為業者介紹地中海渡假村的各種特色。在實地考察期間，業者則可依個人喜好參加任何活動，但是所有人都必須參加考察期間所安排的回饋會議討論他們在當次的觀光心得。當業者回到自己的工作崗位時，便可向他們的員工進行教育訓練，說明該產品的特色。有業者表示「地中海渡假村所提供的旅遊產品很獨特，所以業者在向顧客介紹該項旅遊產品之時，必須先親自體驗才能向顧客說個明白。」另外也有業者則表示「通常類似的旅遊景點考察觀光團都會舉辦較多的教育訓練活動，而地中海渡假村所提供的實地考察觀光，給業者的感覺

則比較像是真正的渡假，除了讓業者親自體會在地中海渡假村的露營經驗以外，也可以讓業者對渡假村有更進一步的認識。」

來源：摘自旅遊週刊，22-03-1999

歐洲最主要的觀光景點之地理位置及特色

　　歐洲有許多不同特色的觀光景點，其大致上可分類如下：

- 都會區之旅
- 海邊休閒渡假村
- 為遊客特別建造的觀光名勝
- 鄉村之旅
- 具歷史性／文化的旅遊景點

　　在本單元中讀者將認識各具有不同特色的旅遊景點與地理位置，並探討這些旅遊景點主要的特色，並認識它們所可能會吸引的客戶群。

都會區之旅

　　巴黎、維也納、馬德里、布拉格及柏林等都市都是短期假期市場最受歡迎的旅遊景點，同時也是出國旅遊中成長最快的一類。自一九八九年至一九九七年，這市場成長了約156%（來源：英國旅遊調查，1998）。依據一九九八年水晶假期公司（Crystal Holidays）的調查顯示，在過去三年間，遊客最常去的兩個城市是巴黎及阿姆斯特

丹。哥本哈根（Copenhagen）於一九九八年是遊客數成長最快的城市，成長率為37%。旅遊業者Travelscene及Cresta則指出法國里耳（Lille）及斯德哥爾摩（Stockholm）是近來新興的旅遊景點。於1998年，法國里耳隨著火車「歐洲之星（Eurostar）」的通車，輕易取得英國的旅遊市場。斯德哥爾摩則因享有「歐洲文化之城」之美譽而吸引了不少遊客，且於2000年斯城成為每年一度的歐洲歌唱比賽（Eurovision Song Contest）的主辦城市。

　　根據英國旅遊調查報告顯示，國外與英國的短期旅遊型態有所差異。例如，許多英國人都利用商務旅遊之便，順道安排他們的假期，因此約百分之四十到國外渡假的遊客是以「全包式」（Inclusive）的旅遊套餐出外旅遊。此外，英國短期旅遊的遊客較常使用公共交通工具出外旅遊，另外有百分之三十一的遊客是自行開車出遊。在每三趟次的短期休假旅遊當中，就有兩趟次是跨越海底隧道出國觀光，其中大部份遊客都選擇到法國渡假。其他大約百分之八十的短期休假旅遊是選擇到市區觀光。

 課程活動

　　確定自己都知道以下列國家的首都為何。

英國	法國	西班牙
希臘	葡萄牙	義大利
奧地利	瑞士	比利時
保加利亞	愛爾蘭	冰島
芬蘭	德國	波蘭
羅馬尼亞	匈牙利	捷克共和國
斯洛伐克	瑞典	挪威

　　請再描繪一遍以下所提供的歐洲地圖，並標示上列國家的首都於正確位置。

　　根據下面地圖，將上列城市名稱填入

　　我們已知道阿姆斯特丹及巴黎是最受歡迎的城市旅遊景點。至於它們為何受到遊客的歡迎，則是相當有趣的問題。你也許想到了以下幾點：

- 這兩座城市都很靠近英國。
- 英國遊客可自境內的機場乘搭飛機到達這兩個城市。
- 遊客並不需要航空公司提供廉價的機票就可以抵達這兩座城市。
- 遊客也可以選擇搭乘火車「歐洲之星（EuroStar）」抵達巴黎。
- 若英國遊客自倫敦開車，只需五個小時的車程，即可到達巴黎。
- 遊客在阿姆斯特丹可用英語和當地人交談。
- 這兩座城市裡有許多的觀光名勝。

另外，你也許想到這些城市也是重要的商務地點。請思考一下，阿姆斯特丹的商務旅客會需要那些資訊，你可以利用下列的準則作為你思考的方向。

阿姆斯特丹的商務資訊

1. 一般資訊

 當地時間：GMT（格林威治標準時間）＋2小時。

 駕駛狀況：駕駛座位於右手邊，駕駛年齡須為18歲（含）以上。

 貨幣：基爾德（三基爾德約為一英磅）。

 國際直撥電話碼：31。

 當地語言：荷蘭語。

2. 營業上班時間

 辦公室：每星期一至星期五，早上8:30至下午5:00。

 商店：每星期一至星期六，早上9:00至下午5:30。

 銀行：每星期一至星期五，早上9:00至下午4:00。

3. 醫療保健

若遊客急診時，具有E111表格者，則醫療費用可減半或全免。

4. 交通狀況

　　機場：阿姆斯特丹史基浦機場（Schipol），位於阿姆斯特丹的西南方約九公里處。

　　到市中心的交通工具：搭乘公車，約三十分鐘。搭乘計程車，約二十分鐘。

5. 執行商務時，應注意事項

　　應事先預約。

　　應著整齊西裝。

　　客戶在正式場合與主人會面或離開會場時，都會習慣與主人握手。

　　在主顧雙方互相介紹身份時，都會交換名片。

　　大部份的人都是以英語交談。

　　一般遊客通常也需要類似資訊，但他們會更想要知道當地觀光名勝的資料。

 課程活動

　　你需要為到阿姆斯特丹旅遊的遊客尋找當地的觀光景點及在當地可以進行活動。請製作以遊客為對象的資料冊，格式可參照上述例子。

　　另外，為巴黎的商務旅客找出他們需要的資訊並製作類似上述以阿姆斯特丹為例的資料冊。

 課程活動

請詳看以下所提供的巴黎地圖，並標示以下主要的景點：

- Arc de Triomphe
- Centre Georges Pompidou
- Cinmetiere du Pere Lachaise
- Avenue des Champs Elysees

- Sacre Coeur
- River Seine
- Musee du Louvre

請查出每個旅遊景點的位置，並探討它們為何會吸引大批遊客前往渡假。

　　一般而言，航空旅遊雜誌是提供商務旅客及遊客城市相關資訊最好的來源。以下是摘自維京航空在機艙內所提供的雜誌－Red Hot的文章，內容生動活潑，很能抓得住讀者的心。

 課程活動

　　請閱讀以下的馬德里遊客資訊文摘（參考274頁）。請你選擇任何一座城市並找出相關資料以寫出可供航空雜誌刊載的文章。你可運用電腦排版來完成美工。

　　通常遊客會選擇較有異國情調的地方渡假，如伊斯坦堡（Istanbul）。伊斯坦堡的觀光主要著重於欣賞當地文化及逛街購物。伊斯坦堡有很多博物館、宮殿及清真寺等足以描述奧圖曼帝國、羅馬帝國及東羅馬帝國時期的歷史建築物。另外在土耳其大市集（Grand Bazaar）裡有四千多家的商店，這些商家專售地毯、珠寶、陶器及皮飾。此外，當地的市區觀光或坐船航遊也是相當便宜的旅遊。

　　英國人通常每年都會出外渡假一次，其中最常旅遊的是都會區之旅。這些遊客只須花很短的時間就可以到市區觀光渡假，大部份人比較能負擔短期旅遊的費用。

 小故事—Cresta旅遊公司

　　Cresta旅遊公司在短期旅遊業者中頗具影響力。這家公司有三十餘年的短期旅遊銷售經驗。雖然Cresta旅遊公司在一九九八年由Airtour公司接手管理，但仍是以Cresta旅遊公司的名義繼續經營。該

madrid

RedHot moves and shakes in

reservation Information

Call UK for Spain (91) Sri Madrid
Reservations and information

Virgin Express
(091) 662 52 61

READ: The Broadsheet
news, events and listings

getting around

Walk: Explore the many attractions
nearby central – and 1,000 cars.
Tasty Cream information for when
you get lost.
Metro: 10 Many lines whizzing you to
the outskirts. Buy tickets in batches of
10. (091) 552 5000
Bus: Cheap. Travel with a bus map and
a friendly Madrileño!

TOURIST INFORMATION

Airport tourist office (091) 305 86 56,
open Mon-Sat 08.00-20.00
Tourist information: Plaza Mayor 3,
(091) 588 16 36; smaller offices
throughout Madrid, www.spaintour.com
Central reservation service for the superb
state-run paradores: Calle Requena 3
(091) 516 66 66

DANCE, SHOP, LISTEN
AMA
The vibrant club scene centres around
one-off events and DJs who migrate
from venue to venue. Track down fliers,
listings, DJs themselves, and inside
information on the best night's action
at AMA Records. Maybe buy a CD too.
C/Espiritu Santo 25, (091) 521 3489/
522 6403 (second branch),
open Mon-Fri 11.00-14.00,
17.00-21.00, Sat 17.00-21.00
Metro: Noviciado

DANCE, HEAR, SEE
La Riviera
Large disco with several bars and
several moods. Solid, dependable
dance music plus the best live groups.
Plenty of fiesta events planned for

Christmas and the New Year. Located
by the Manzanares river. Attracts a
trendy 20 to 30-something crowd.
Paseo Bajo de la Virgen del Puerto,
Puente de Segovia, (091) 365 2415,
open Wed-Sun 23.00-06.00
Metro: Norte

SHOP
Jesús del Pozo
Cool, understated Madrileño Spanish
designer making fine clothes for
women. Classic with a twist.
C/Almirante 9, (091) 531 3646, open
Mon-Sat 11.00-14.00, 17.30-20.30
Metro: Recoletos

WARM UP
Chocolatería San Ginés
Hot chocolate and churros (long,
fluted doughnuts) are designed for
winter nights in Madrid. Good after
a long day, even better after a long
night. Surprisingly crowded at 05.00.
Pasadizo de San Ginés 5, (091) 365
6546, open daily 19.00-07.00
Metro: Sol/Opera

SNACK
Museo del Jamón
Enjoy the world's best ham-in-crusty-
rolls at the bar with a glass of beer. Eat

cheap typical food served at tables and
ham and strong goat's cheese sold at
the deli counter. Includes Carrera de
San Jerónimo 6 (off Puerta del Sol),
(091) 369 2204, open Mon-Sat
09.00-24.00, Sunday 10.00-24.00.
Metro: Sol

DO CULTURE
Museo Taurino
You may not approve of bullfighting
but it remains a big part of Spanish
culture, and if you are interested, pay
a visit to this old-fashioned museum
dedicated to the history of the matador
(by the bullring at Plaza Monumental
de Las Ventas). Paintings, sculptures
and outfits, including the trajes de luces
(suits of lights).
C/Alcalá 237, (091) 725 1857,
open Tues-Fri 09.30-14.30.
Metro: Las Ventas

SLEEP
Hotel Alcalá
Good value hotel near the Parque del
Retiro and its bustle. Modern,
minimalist style warmed up by
friendly staff and glowing wooden
floors. Ask for a room overlooking
the interior courtyard. Bar, restaurant
and room service.
C/Alcalá 66, (091) 435 1060,
fax (091) 435 1105
Metro: Retiro

資料來源：Red Hot, 1999 年 11-12 月, Premier 雜誌

公司在假期旅遊市場最主要的競爭對手屬水晶旅遊公司（Crystal）、湯臣假期公司（Thomson Holidays）、Travelscene旅遊公司及英國航空市區旅遊部（British Airways Cities）。而另外一家競爭對手──Bridge旅遊公司，則是Airtour公司旗下的另外一家子公司。在業界多年以來，Cresta旅遊公司最引以為傲的就是他們自一九九二年即連續蟬聯獲選為最佳短期旅遊假期業者。他們提供了超過一百個城市旅遊景點，其中大部份是在歐洲的城市。於一九九九年，遊客最常旅遊的城市的前十名為：

1. 巴黎

2. 阿姆斯特丹

3. 都伯林

4. 羅馬

5. 布拉格

6. 布魯日（Bruges）

7. 布魯賽爾

8. 威尼斯

9. 紐約

10. 維也納

　　排行榜中，去「巴黎」旅遊的遊客就高達十一萬人次的銷售量。

　　Cresta旅遊公司目前也推出新產品，包括古巴的哈瓦那之旅及參觀義大利每年一度在西恩娜（Siena）的Palio賽馬活動。同時Cresta旅遊公司也提供穿越歐洲隧道及搭乘「歐洲之星」的「全包式」旅遊套餐，而遊客可以搭乘火車「歐洲之星」到巴黎一日遊。Cresta旅遊公司也提出聲明，他們的旅遊商品並非一般套餐，而是為遊客精心設計的「精緻餐」，遊客可以自由選擇旅遊的地點、時間及時程。

1998*	47%	42%	11%	56%	31%	13%

Short haul vs long haul holiday type split

	Summer		Winter	
	Short haul	Long haul	Short haul	Long haul
1985	97%	3%	94%	6%
1990	91%	9%	88%	12%
1995	90%	10%	83%	17%
1997	87%	13%	78%	22%
1998*	89%	11%	80%	20%

Family/non-family split on package holidays

	Summer		Winter	
	Family	Non-family	Family	Non-family
1990	30%	70%	18%	82%
1995	40%	60%	20%	80%
1997	35%	66%	21%	79%
1998*	36%	64%	22%	78%

Destinations visited on a package holiday

1990	1995	1997	1998
35%	42%	41%	43%
15%	15%	12%	9%
4%	5%	5%	6%
2%	7%	8%	5%
4%	3%	4%	3%
5%	4%	5%	4%
4%	4%	4%	4%
3%	2%	2%	2%
6%	4%	5%	5%

*

圖3.3 湯臣假期市場資訊

來源：Thomson Holidays

海邊休閒渡假村

英國遊客在規劃假期時，大多會選擇到海邊渡假。自一九八一年起，每年到國外度長假（即超過四天以上的假期）的遊客人數一直持續增加，到一九九八年，已達到兩千九百萬人次（資料來源：湯臣假期）。如今這數量還持續以每年4.7％的速率增加。尤其是西班牙及其外圍的小島就吸引了大量的英國遊客前往渡假。其餘較受歡迎的旅遊景點尚包括巴黎、希臘及希臘的其他島嶼（我們會在本單元各別的探討這些旅遊景點）。請運用本章先前所介紹的網站及旅遊手冊找出其他吸引你的都市。圖3-3（湯臣假期公司的市場資料）顯示自一九九○年至一九九八年湯臣假期公司的顧客最常去旅遊目的地。

據英國旅遊調查報告，法國是受英國遊客歡迎的第二名觀光景點。無論在湯臣假期公司或英國旅遊協會所做的調查報告裡，西班牙都是英國遊客最常旅遊的目的地。

旅遊公司安排遊客海邊渡假時，通常會提供他們一些東西—大量的自來用水、沙灘及適合遊客的娛樂活動。北歐地區（例如，英國）的遊客都會在冬季，選擇到南邊天氣較好的的區域渡假；在夏季時，英國遊客最喜歡到地中海一帶的渡假村，因此他們就不需要跑到大老遠的地方享受日光浴。另外這些地方的觀光管理局已有足夠的經費及能力來建設完善的公共設施。

西班牙本島及其島嶼也吸引大量「旅遊套餐」的遊客。大部份遊客都是為了享受當地的「日光浴」及有景色怡人的costa「沙灘」而來。（costa即是自地中海伸展的海岸區）。

 課程活動

請於西班牙地圖上標示以下的「costa」：

Costa del Azahar	Costa Blanca
Costa Calida	Costa de Almeria
Costa del Sol	Costa Dorada
Costa de la Luz	Rias Altas
Costa Verde	Costa Vasca
Costa Cantabrica	Costa Brava

讀者可以從夏日旅遊手冊找到其他大型的渡假中心並把這些渡假中心標示於地圖上。

讀者也可以發現有許多旅遊手冊會描繪的Costa Brava（Lloret de Mar, Tossa de Mar及Callella）、the Costa Dorada（Salou and Sitges）、the Costa Blanca（Benidorm and Alicante）及the Costa del Sol（Marbella, Torremolinos and Fuengirola）的景色。這些區域都各有差異，但是它們主要「賣點」是以陽光、沙灘活動及其他休閒娛樂活動以招攬遊客。

另外吸引英國遊客的旅遊景點尚有西班牙的兩處島嶼－位於地中海大陸東方的巴利亞利群島（Balearics），及位於大西洋的非洲外海的加納利群島（Canaries）。一九九八年，共有超過三百萬的遊客到這兩處島嶼遊玩。

巴利亞利群島（The Balearic islands）

巴利亞利群島是由Majorca、Minorca及Ibiza三座島嶼所組成。Majorca島上的住宿、伙食及酒飲都相當廉價，所以很受到「酒鬼」

的歡迎，因此有很龐大的旅遊市場。經由當地管理局大量投資，在該島上在建立了許多散步場所及公園，並且相當重視景觀美化及海灘淨化。島上的旅館業者也接受環境改善通知，否則就會面臨被管理局查封的下場。至於遊客也發現島上仍有未被開發、破壞且較安靜的區域，而這些區域也成為許多名流人士渡假的最愛。

　　Minorca島是一座較為安靜的島嶼，島上沒有大型的渡假中心，且都是「自膳」的住宿。雖然Ibiza島以「俱樂部景觀」聞名，但此島尚有多處仍待開放，以吸引更多的家庭旅行團。遊客都可以乘搭飛機直達這三座島嶼。至於巴利亞利群島的第四個島—Formentera島，只能從Ibiza搭船才可抵達。

加納利群島（The Canary islands）

　　加納利群島是由一群小島組成，而其觀光業是較集中於四大島，分別為Tenerife、Gran Canaria、Lanzarote及Fuerteventura。這些島嶼的氣候較為乾燥，只有稀疏的草木及到處可見的火山蹤跡。Fuerteventura島上有寬闊的海灘，而Tenerife島的海灘則是由不起眼的黑色火山泥所形成。這些島嶼最吸引遊客的地方就是長年乾燥及炎熱的氣候，所以在冬季時是遊客的最愛，遊客只須乘搭四小時的飛機就可抵達該處。

西班牙景點的特色

氣候

　　各地區的氣候都不相同，但在夏天時，遊客可以享受整整十小時的陽光，溫度可高達二十度以上。至於冬天時，西班牙內陸地區的天氣較寒冷，只有安達魯西亞（Andalucia）因受到Sierra Nevada群峰的

阻隔，所以屬於暖冬氣候。在Sierra Nevada及Pyrenees山脈一帶，最受歡迎的活動則是滑雪。

旅遊景點

西班牙天然形成的景觀有美麗的海岸線（四千九百六十四公里長）及雄壯的山峰。此外，也有許多人造的觀光名勝，例如，格蘭那達（Granada）、馬德里博物館及巴塞隆納的博物館等。

節慶日

西班牙會慶祝許多宗教性的節慶日，尤其是在「聖週」，會舉辦許多活動供遊客參加。鬥牛是一年一度非常刺激的全民運動，自認有強壯的胃的遊客可以選擇參加這項活動。

住宿及伙食條件

西班牙有許多的餐廳、咖啡廳及小吃店提供價格公道的美食。遊客特別喜歡tapas小食館所提供的傳統小吃。西班牙的住宿等級則是從五星級飯店到遊客自行料理膳食的私人公寓都有，還有當地著名的國營旅館（paradores）。國營旅館共有八十六家，是由地方政府建設經營，旅館內部裝潢相當富有傳統氣息，且都設置於不錯的地點－在城堡裡、修道院或中古世紀的皇宮裡都可見到這些國營旅館。

抵達及到處逛逛

遊客可以從英國的倫敦機場或其他機場坐飛機抵達西班牙的任何城市。西班牙的交通也十分方便，遊客可以搭乘火車或公共汽車四處參觀遊玩，也可以在當地租車，或自行開車旅遊。

雖然西班牙觀光管理局知道絕大多數的遊客都是因為西班牙的海濱休閒別墅而來，但每年在推動觀光業時，還是極力促銷當地文化節

慶、歷史古蹟、滑雪及參觀酒廠。有些觀光業者如Citalia旅遊公司，就極力推銷「西班牙－真相之旅」。旅遊期間，業者都會安排遊客住在古色古香的區域。

　　總而言之，西班牙吸引英國遊客到訪的特色，大概可分述如下：

- 西班牙旅遊是英國旅遊業排名第一的國外旅遊套裝，可以利用多種交通方式抵達該國
- 到西班牙旅遊的費用較便宜
- 西班牙有陽光及海灘，符合遊客的渡假需求
- 遊客皆可從英國各地的機場坐飛機抵達該國
- 遊客初抵西班牙時，都會有少許的「文化驚喜」，因為他們隨時隨地可找到英式的食物及文化
- 遊客可用簡單的英語與當地導遊交談

渡假中心的資料

內爾哈（Nerja）

這裡是一處別具一格的漁村，若你要在同一天內享受到新舊西班牙的假期，內爾哈就可以提供多樣的感覺。尤其是於精心耕耘的小山丘及有點綴效果的白色農莊，這樣未遭破壞的迷人景色，常令人深深著迷。你可以在海灘或在舒適的海灣慵懶度過愜意的一天。另外也有荒野的建築風格及一些窄巷等你去探索，當你四處走動時，一定會找到許多誘人的餐廳及咖啡廳。

阿爾及爾港（Algeciras）

最原始的阿爾及爾港是一個熙攘的海港，最能讓人體會典型的安達魯西亞人的生活。位於西班牙的南端，能將直布羅陀海峽（Bay of Gibraltar）的景觀一覽無遺。在渡假中心裡，你可以找

到很多有趣的小商店、餐廳及咖啡廳。若你橫躺享受陽光的同時，也能感覺多沙的海灘。這都市的重點即是忙碌的海港，在港裡你每天可以搭兩次的水上飛機到坦吉爾（Tangier），全程只要一個小時，這會是美好的一日遊。離直布羅陀海界幾公里處，阿爾及爾港也是出發到洛基的好地點。不管你是不是一個衝浪好手，在其附近的達里發（Tarifa）渡假中心，就是很適合年輕人的著名衝浪天堂，那裡的夜生活很迷人，且有很長的沙灘。

阿剛達（San Pedro de Alcantara）

阿剛達的生活步調很平緩祥和，並具有強烈的西班牙風。那裡有許多的廣場可讓你坐在那裡啜飲咖啡或雪利酒，另外到處可見引人入勝的商店，可以買到安達魯西亞人的手工織品如陶瓷盤及多色的手織地毯。景色怡人的沙灘上有深色的海砂及圓卵石，在地平線處形成了直布羅陀磐石的屬景，是一幅很壯觀的海景。在阿剛達的鄰近處，你可以找到有趣的羅馬時代斷垣殘壁，在夜晚時分，你可以發現阿剛達的夜生活是充著歡愉且慢步調的。距離阿剛達幾公里遠的Estepona是一處漁村，另外還有可供高爾夫球員打球的高爾夫球學校。其他鄰近的名勝有羅坦（Ronda）及巴娜斯（Puerto Banus），都可以搭公車到達。

巴娜斯（Puerto Banus）

距離馬貝亞（Marbella）南邊數公里處，這很小的渡假中心有個別緻的小艇碼頭，可見遊艇穿梭來回，碼頭有細緻的海灘圍繞，在海灘上有一列的旅館林立。小艇碼頭中心是閣佬的「磁鐵」，若你喜歡看熱鬧的人群四處走動，你可以坐在濱水區咖啡廳中，點著美味的西班牙小吃，並欣賞四周的景物。購物也是

充滿著樂趣的，你可以找到整排都是賣流行女性服飾的商店及精品小店。如果你想讓自己的假期充滿著精力，那裡也有整套的水上活動或者很豪華的高爾夫球場。夜幕低垂時，這個地方就活了起來，你可以找到許多的夜總會並整夜不眠不休的在裡面跳舞尋歡。當你想到更具創意的商店或換個地方遊玩時，馬貝亞是個燈火通明的地方，而且它的海灘也是讓人心曠神怡的地方。

福恩希羅拉（Fuengirola）

在幾年前的時候，福恩希羅拉只是一座小漁村——但是也從這個時候起發生了許多的變化。現在的福恩布羅拉是一處有完善規劃的渡假中心，非常的適合全家或夫妻倆享受陽光及共同享樂的渡假中心。這裡有一條達七公里最棒的海灘。此外，也有許多商店或者是體育活動等你去挖掘，也有爲小孩設計的水上公園，你也能到遊艇密集的小艇碼頭漫步，享受道地的西班牙餐，較好的餐廳還有提供英國餐。這個都市每週一次的市集更是另一個人潮熙攘的景點。若你還想參觀其他的渡假中心，你可以坐公車到馬貝亞或米哈斯（Mijas），或搭火車到Torremolinos。

Torremolinos

這是個充滿陽光、歡樂的景點，幾乎可用天堂二字來形容之。若你能離開海灘的話，還有許多的樂子等著你。若你想體會西班牙的眞正生活，你一定要到市區的El Cavario Quarter，可以看到漁夫們興高采烈的從La Carihuela海灘出航捕漁。當你在附近走動時，你也可以找一家咖啡廳坐下望出窗外看漁夫打漁，細細品嚐這些漁村生活。另外外在市區裡都是精品店、户外餐廳

> 及小酒吧，當然也有休閒的體育活動，如你可以打桌球、玩保
> 齡球或在水上公園盡情的玩樂。到了夜晚，整個地方很自然就
> 充斥著小舞廳、夜總會及大量的英式小酒吧。若你想到別的地
> 方透透氣，你可以到直布羅陀或是較內地的羅坦（Ronda）。

圖3.5　Costa del Sol的特色

課程活動

請回答以下有關於西班牙的問題：

1. 布拉多藝術博物館（Prado Museum）位於那個城市？

2. 請寫出在以下各個海岸有那些渡假勝地：

 Costa Blanca、Costa del Sol、Costa Almeria及Costa Brava。

3. 請寫出百利亞利群島（Balearic Islands）的各島命稱。

4. 在加納利群島中，那一座島嶼最大？

5. 阿汗布拉宮（Alhambra palace）位於那個城市？

6. 西班牙的那個城市主辦一九九二年奧林匹克運動會？

7. 西班牙邊界以西的那個國家是以觀光業聞名？

8. 巴塞隆納的母語為何？

9. 請寫出二座在西班牙的群峰山脈。

10. 直布羅陀（Gibraltar）是隸屬那個國家的領地？

希臘

希臘位於南歐，東臨愛琴海（Aegean Sea），西濱伊奧尼亞海

（Ionian Sea），南臨地中海（Mediterranean Sea），陸鄰阿爾巴尼亞
（Albania）和土耳其（Turkey）。

　　希臘是繼法國及西班牙，最受到英國遊客歡迎的旅遊景點。於一
九九七年，有百分之五出國旅遊的英國遊客是到希臘渡假。遊客通常
都是以旅遊套餐的方式，乘搭飛機到希臘旅遊。希臘境內較著名的大
島都可以搭乘飛機直達該處，然後再從希臘搭船到其餘的小島。

圖3-6　希臘的地圖

資料來源：取自 Mega Spider

　　希臘共有兩千餘座大小島嶼，其中一百六十六座島嶼是有人居住。英國遊客在希臘最常旅遊的島嶼分別是科孚島（Corfu）、羅得島（Rhodes）及克里特島（Crete）；克里特島是所有希臘島嶼中面積最大的島嶼且島上可見許多山峰。雖然觀光業對希臘的經濟是很重要的來源，但有部份地區卻深受觀光業的衝擊，使得曾幾何時美麗的風景區及富有神話色彩的希臘文化，如今都已蕩然無存。儘管如此，由於希臘仍有許多島嶼，所以觀光業者會帶領遊客到較少被開發的島嶼遊玩。會到希臘遊玩的遊客可能是因為當地地中海型的氣候－少雨的冬天及乾燥的夏天，符合遊客出外旅遊的需求。

旅遊景點

　　希臘的島嶼可以滿足遊客的旅遊需求－溫暖的氣候及美麗的沙灘。至於各島的景色則是各有差異，例如在曼尼區（Mani Region）都是沙漠，在馬其頓（Macedonia）則是平原。而科孚島（Corfu）上則有傳統的Aghios Stefanos村。此外，希臘島上也有千年的歷史文化古蹟，遊客可以在雅典（Athens）看到許多特別風格的建築物，例如雅典衛城（Acropolis）及帕德嫩神殿（Parthenon）。

住宿及伙食條件

　　英國遊客在希臘的消費，就像在西班牙的消費一樣，所花的每一分錢都是物超所值，這也是希臘吸引英國遊客的特點；就如希臘菜餚，除了美味可口外，價格也相當公道。美味的希臘菜，例如沙拉、軟奶酪（feta cheese）及傳統希臘菜（moussakas）都頗能抓得住遊客的胃。至於在希臘的住宿，遊客無論選擇住一般客房或豪華飯店，業者都會在價格方面有優惠。另外，遊客在週末假日的時候也可以加坐

船到希臘各島遊玩。

 課程活動

　　請利用網站及旅遊手冊的資訊，選擇希臘的三個旅遊景點互相做比較。

　　讀者的選擇必須是一個在希臘內地的旅遊景點，如詩人海灘（Halkidiki）與兩座在希臘外海的小島。讀者選擇那兩座小島時，其中一座小島應是較為人知的小島，而且遊客可以搭乘飛機抵達的小島，如羅德島（Rhodes）；另外一座小島則應是較少為人知的小島，而且遊客只能搭船才可抵達的小島，如使派西島（Spetses）。

　　請讀者找出以上你選擇的三個旅遊景點的相關資料，並且製成表格，用下列項目做為比較要點：

- 抵達方式
- 氣候
- 天然景觀
- 觀光景點
- 住宿類別
- 飲食及娛樂活動
- 交通

　　請讀者註明較喜歡那一個旅遊景點並說明原因，你認為年紀較大的遊客會選擇那一個旅遊景點，也請你說明原因。

法國

　　法國是最受英國遊客歡迎的旅遊景點，因為法國適合英國遊客安排不同類型的假期。本章之前也有提到巴黎、西班牙及希臘是遊客最常旅遊的熱門城市，而法國也跟西班牙及希臘一樣，它主要吸引英國

遊客的地方是該國的海邊休閒區。法國境內有很多地方都可以讓遊客在海灘過個愉快的假期，其中最靠近英國的法國海灘是諾曼第（Normandy），英國遊客只須搭船跨過兩國之間的海峽就可以到達諾曼第。另外在法國適合全家出外遊玩的旅遊景點，還有 Brittany、Vandees 及西岸等，這些地區都相當吸引遊客。

氣候

夏天的時候，法國的氣候較英國炎熱，且南岸（the Riviera）的天氣更是炎熱，氣溫甚至可達二十八至三十度。

抵達及到處逛逛

由於法國高速公路的建設很發達，所以遊客遊玩時，自行開車是較方便的，但遊客在道路行駛時需要付費。英國遊客可以選擇坐船或火車 Le Shuttle 直接跨越海峽到法國；由於到法國的道路交通十分方便，所以許多英國遊客都會自行開車到法國旅遊。因此到法國渡假的遊客是比較獨立，他們大都自行規劃旅遊行程，較少使用旅遊套餐。另外，遊客也可以先利用火車寄送車輛到較南方的景點，他們可以先在火車上休息，連夜趕車後，隔一天就會跟自己先前寄送的交通工具一起抵達目的地，再自行開車旅遊。遊客也可以搭飛機到法國的其他城市旅遊，例如巴黎及尼斯。

位置

法國位於西歐，也就是德國西南方及西班牙北邊。科西嘉島（Corsica）是一座位於地中海的小島，隸屬法國領土。法國與義大利、西班牙及瑞士是以山脈毗鄰。法國中南部可見中央高原（Massif Central）所形成的高原地區。在法國到處可見肥沃的低地及河谷，例如羅亞爾河谷（Loire valley）。

景點及特色

當遊客在法國的羅亞爾河谷、酒廠附近區域（法國以釀製酒飲聞名全世界）及諾曼第二次世界大戰戰場旅遊時，不難發現到這些區域都有很多的莊園，這就是法國的旅遊特色之一，其他尚有漂亮的海灘及純樸的鄉村。喜好美酒及美食的遊客，更會發現法國餐廳的高超廚藝，各地區餐廳所推出的菜餚也各具特色。另外，法國各區間的道路與鐵路皆很發達，遊客可以暢遊無阻。

住宿

在法國有各種等級的旅館，像位於河濱附近的旅舍及傳統型渡假別墅就是較豪華的旅舍，而連鎖型住宿旅館就較便宜，例如Formula One連鎖旅館。一般到法國做生意的商人都會在索菲特吳哥（Sofitel）連鎖旅館及Mercure連鎖旅館投宿。而全家到法國旅遊的遊客就會住在郊區的房子或別墅，並自己準備三餐。另外，全家到法國旅遊的遊客現今也很流行搭帳蓬來住。所以法國露營場提供的週邊設施也變得更精緻，不同於早前所設置的帳蓬或流動式房子等簡單設施。

 課程活動

1. 請在法國地圖上標示出下列城市的位置：
 * 巴黎（Paris）、布列斯特（Brest）、馬賽（Marseilles）、尼斯（Nice）、加來（Calais）、里昂（Lyons）、南特（Nantes）、Stasbourg、Biarritz、Ajaccio
 * Alps、Pyrenees
 * The Massif Central

- Seine、Loire、Dordogne
2. 請找出可以抵達巴黎的機場及港口。
3. 請選擇一處旅遊景點，例如在Riviera的St. Tropez或在Brittany的
 Benodet，並寫一份作業介紹該旅遊景點，作業內容應包括該旅遊
 景點的氣候、觀光名勝、住宿及其他設施。在作業附錄中記得附上
 該旅遊景點的地圖。

 ## 小故事—出外露營的快樂家庭

　　傑利派克是位單親爸爸，正準備帶著他四個年紀介於四歲至十
六歲的小孩夏天到法國去露營渡假。於是他們決定請朋友所介紹的
Keycamps旅遊公司幫他規劃假期。傑利已經決定要到法國西岸的
Royan渡假，因為他們全家都想在海邊渡假，且Royan的位置偏南
方，應該可以讓他們全家好好享受日光浴。所以旅遊公司安排他們全
家住在松林裡一座叫做「La Palmyre」的露營區，且這營區的附近就
有海灘，相當符合傑利的要求。

　　傑利基本上也認為這露營區很適合他們全家，因為該區有小舞
廳，也有青少年俱樂部，那麼他較年長的孩子就可以在那裡玩樂。至
於他較年幼的小孩則可以交給該區的職業托兒所照顧，那麼傑利就可
以很悠閒的趴在海灘上寫著他的小說。此外，該區也主辦許多的體育
活動，例如，衝浪運動，就是傑利的小孩最喜愛的活動之一。傑利本
來打算自行搭帳篷，但是最後還是選擇住在流動式房子，這房子共有
三間房間。在渡假期間，傑利準備帶著他的小孩一起在當地餐廳品嚐
美食，所以他並沒有讓旅遊公司安排他們渡假期間的三餐，但傑利全
家還是可以在營區內找得到餐廳來解決三餐。傑利在渡假期間大概只
需買些麵包來當作早餐及煮一些咖啡。

在旅遊當天一大早傑利全家會開車從多佛州（Dover）跨越海峽抵達加來（Calais），再經過高速公路到達 Royan。傑利目前打算若開車途中覺得累，可到 Formula One 汽車旅館投宿休息，因此他沒有在途中任何一家旅館訂位。現在傑利一家五口可是相當盼望這美好假期的到來呢！

 課程活動

讀者要先收集一些關於夏天及冬天旅遊的旅遊景點手冊，同時也要收集適合年紀介於十八至三十歲遊客旅遊的旅遊景點手冊。收集旅遊手冊完畢之後，你的任務就是為下列客戶安排適合的旅遊假期。這些客戶都想在歐洲的海邊渡假，但並沒有指定要去那一個國家渡假。所以你必須對每一個顧客報告你為他們挑選的旅遊景點、該景點的特色及解釋為什麼這假期適合他們，此外你也要提供每個假期的費用。

1. 喬及英格麗是一對年約六十歲的夫婦，兩人都已自工作崗位退休，並領有一筆優厚的退休金。他們都不喜歡在英國過寒冷的冬天，所以想要出國旅遊約四至六週。在渡假期間，他們希望能住在旅館裡，且業者能夠提供早餐，至於其他兩餐則是遵照你的安排。此外，他們也想在渡假期間參加娛樂休閒活動，但不是俱樂部舉辦的活動。

2. 瓊斯小姐是一名「旅遊及觀光業」課程的老師。她準備帶領班上正在修習「世界各地的旅遊景點」的二十五名學生出國遊學，因為瓊斯小姐想讓學生親自體驗歐洲海邊的旅遊經驗。在旅遊期間，她會安排學生參觀當地所有的住宿及公共設施。因此瓊斯小姐要求你為

她們安排半自助的旅遊套餐，並希望每人的旅遊費用每週以不超過
三百英磅為限。另外，這遊學團大約會在五月出發。

3. 一群年約十八至二十歲的年輕學子剛上完旅遊課程，他們都希望到
國外旅遊以慶祝結業。在過去一年中，他們一直都很努力地在校外
兼職工作，並把所賺的錢存起來。現在他們希望你為他們安排的旅
遊景點要有陽光、有沙灘及附近有俱樂部，那麼他們才能在當地慶
祝玩樂。他們打算在七月出國渡假兩個星期。

4. 瓊斯和傑里史密斯這對夫婦育有二個小孩，他們倆都覺得生活過於
緊繃－瓊斯目前是在家裡照顧兩名年約三歲及五歲的小孩，而傑里
則是一名鉛管工，每天的工作時數都很長，所以他們倆都覺得需要
出國渡假休息兩個星期。他們預計在學校六月放假時出發，瓊斯不
想在渡假期間準備三餐，而且堅持旅遊景點附近一定要有托兒所。
另外，他們希望這兩個星期的渡假費用不超過二千英磅。

當你收集所有資料後，可以和其他同學共同討論並且互相比較
彼此收集的資料。

為遊客特別建造的觀光名勝

通常國家會為了吸引遊客而建造許多的觀光名勝，其中最有名的
例子就是巴黎迪斯尼樂園，其他尚包括Center Parcs及Oasis旅遊村。
在英國，每戶家庭幾乎每年都會有一次，在渡假中心裡旅遊渡假。而
Butlins及Pontins這兩渡假中心就是受到許多英國遊客歡迎的渡假中
心之一。這些渡假中心的住宿價格都很合理，且都會為遊客安排許多
的娛樂活動。Centre Parcs及Oasis旅遊村也會提供類似於渡假中心的
服務，但是它們較著重環境保護，通常它們是設置在森林裡，讓全家
出外旅遊的遊客也可以享受戶外活動，另外在旅遊村裡也有室內游泳
池及提供其他室內活動。

　　Centre Parcs旅遊村是唯一在歐洲各地營運的的英籍渡假中心。這家公司在歐洲共有十三座旅遊村，分別是在荷蘭、英國、法國及德國。其中在英國就有三座Centre Parcs旅遊村，這三座旅遊村的經營狀況都較其餘的旅遊村成功。

　　第一座Centre Parcs旅遊村是一九六八年在荷蘭建造完成，而荷蘭也是設置最多座Center Parcs旅遊村（共有五座）的歐洲國家。英國第一座Centre Parcs旅遊村則是在一九八七年開幕。這旅遊村主要是針對全家出外旅遊的遊客所設計的，遊客可以在旅遊村裡得到最充份的休息。

　　旅遊村裡有一座中央熱帶式的圓屋建築物，建築物室內溫度維持在約華氏八十四度的熱帶氣溫。全家到這裡渡假的遊客，可以游泳、玩水上腳踩車、泡按摩浴缸或享受熱帶森林浴來放鬆身心。此外旅遊村裡也有提供許多戶外及室內的活動。所有遊客在旅遊村裡是住在別墅，而旅遊村管理部也鼓勵遊客騎腳踏車到四處逛逛（旅遊村裡有租車服務）。旅遊村裡也設有餐廳及超市，所以遊客可以選擇去餐廳裡用餐或到超市買材料自行準備三餐。每年都有約三百萬名遊客到Center Parcs旅遊村渡假。

 課程活動

　　請連線至www.centerparcs.com參觀Center Parcs旅遊村的網站，並找出該旅遊村千禧年的計劃。

地中海渡假村（Club Mediterrannee）

　　地中海渡假村除了遍佈世界各地，也是第一座提供「全包式旅遊

（all inclusive）」的渡假中心。地中海渡假村的分佈很廣，無論是海灘附近或是森林裡都可以找得到該渡假村。例如，地中海渡假村就有十一座設置在雪地的渡假村，遊客可以在渡假村裡滑雪。地中海渡假村所提供的住宿中，有些是屬於較普通等級的住宿－遊客可以選擇住小草屋或旅館。另外Club Med地中海渡假村會為自己旗下的每座渡假村訂定舒適指數，讓遊客對渡假村有所預期。許多地中海渡假村都設有兒童玩樂俱樂部，俱樂部裡會安排專人照顧各年齡層的小孩，所以帶小孩到渡假村旅遊散心的父母都可以很安心地享受假期。在渡假村裡，遊客可以參加體育活動，例如網球及其他水上運動等。由於到地中海渡假村的旅遊費用包括了旅遊期間遊客在渡假村的伙食費及所有活動費用，當遊客支付這筆旅遊渡假費用時，或許會覺得很貴，但他們一次繳清費用後，渡假村裡所有消費都是免費的。

巴黎迪士尼樂園（Disneyland, Paris）

巴黎迪士尼樂園位於馬恩拉法雷高（Marne la Vallee）。當初業者選擇這地點是因為這位置的交通相當方便，北歐居民只須開車或搭公共交通工具就可抵該處。另外，法國政府認為業者在馬恩拉法雷高設置迪士尼樂園，可為原本屬於較偏僻地區的馬恩拉法高製造工作機會，因此對該計劃感到興趣，所以就全力給予協助。巴黎迪士尼樂園自一九九二年開幕以來，營運狀況都非常理想。到了一九九九年，巴黎迪士尼樂園每年都吸引超過一千兩百萬名遊客，且營業收入高達兩千三百萬歐元。

巴黎迪士尼樂園的特色

巴黎迪士尼樂園最主要的景觀是魔幻公園，又稱為魔術王國（Magic Kingdom）：園內共分為四個主題區，分別是幻想世界樂園（Fantasyland）、邊疆世界樂園（Frontierland）、冒險主題世界樂園

（Adventureland）及探索世界樂園（Discoveryland）。這四個主題區裡都有不同的遊樂設施、餐廳及商店，而連結這四個主題區的道路是主要大街（Main Street），街上也有各類商店及餐廳。

　　每天有六、七萬名遊客到迪士尼樂園遊玩，這些遊客須事先購買門票才能進入園區。園區內的許多遊樂設施都是為了吸引全家出外旅遊的遊客而設，適合全家大小一起遊玩。業者也為那些專門來迪士尼樂園「尋求刺激感的遊客」而設計的遊樂設施，例如「法櫃奇兵探險之旅（Indiana Jones Rides）」、「太空山（Space Mountain）」等。另外，每天都有迪士尼卡通影片人物在園區內遊行，供遊客合照留念。

　　迪士尼樂園裡也有六座主題旅館可供遊客投宿，其中新港灣旅館（Newport Bay Hotel）是歐洲最大的旅館而夏安旅館（Hotel Cheyenne）的室內裝潢則是以西部拓荒時代為背景主題。這兩家旅館裡有餐廳、商店及游泳池供投宿的遊客使用。另外在迪士尼園還有迪士尼娛樂中心（Disney Village），村裡也有商店、餐廳、玩樂俱樂部及表演活動區。娛樂中心雖然是全天候營業，但它最熱鬧繁忙的時候是傍晚遊客從迪士尼主題樂園離開的時候。

　　在公元二○○○年秋天，業者在馬恩拉法雷高市（Marne la Vallee）大量投資建造的一座國際購物中心「Val d'Europe」以及開始營運該市第二座火車站，以招攬更多遊客。另外，迪士尼也計劃在相同地點斥資六億九百八十萬歐元來擴建巴黎迪士尼樂園的第二座主題公園「迪士尼影城」（Disney Studios）。這項工程資金其中的兩億兩千八百萬是由迪士尼自行籌得，而另外的三億八千萬則是向銀行貸款而得。第二座主題公園預計在公元二○○二年工程完竣並開幕營運。

　　巴黎迪士尼樂園的遊客大多數都來自北歐，這些遊客可能選擇在迪士尼樂園短期休假或在旅途中因為路過該處而先留下暫玩一兩天，所以巴黎迪士尼樂園會有許多不同國籍遊客到訪遊玩。因此巴黎迪士尼樂園須針對不同國籍的遊客設計飲食菜單－迪士尼如何選擇產品以

符合遊客不同文化的需求是很重要的問題。此外，迪士尼雖然重視全家到樂園遊玩的旅遊市場需求，但也不敢忽略公司團體。所以巴黎迪士尼樂園裡有兩個會議中心，並會安排專業人員服務公司團體的遊客。冬天時，雖然到巴黎迪士尼樂園遊玩的遊客數會較少，但都有學生團體在園區的會議中心舉辦年度會議，這爲巴黎迪士尼樂園在冬天淡季時帶來一筆收入。

鄉村之旅

本章稍早前曾介紹過遊客最喜歡到海邊渡假，但是也不可忽略其他類型假期的旅遊人次也逐漸增加中。旅遊業者爲了配合這新旅遊趨勢，也提供了介紹鄉村之旅的旅遊手冊。

鄉村之旅的廣告通常是以旅遊景點附近有「湖泊及山丘」爲賣點。在奧地利（Australia）及瑞士（Switzerland）就有很多鄉下的渡假中心，例如在奧地利的聖安頓（St. Anton）、錫菲爾（Seefeld）及在瑞士的茵特拉根（Interlaken）、威登（Weden）；還有在義大利湖泊附近的景色也很漂亮迷人，例如Como, Garda, Maggiore及Orta。另外，由於斯洛維尼亞共和國（Slovenia）的政局逐漸回復平穩，鄉下的渡假中心也重新營業，例如Bled，所以遊客都再回到當地旅遊渡假。Bled原是斯洛維尼亞共和國最著名的渡假中心，每年會有幾千名英國遊客到該處渡假，但是當科索沃（Kosovo）（斯洛維尼亞共和國首都）發生戰亂後，遊客都紛紛走避，不敢到當地旅遊。

圖3-7是鄉下的渡假中心在全歐洲的位置圖。這些渡假中心是由Inghams旅遊公司提供參考，這跟其他旅遊公司所提供的名單差異不大。地圖上同時標示出遊客可經由那些機場坐飛機抵達這些渡假中心。

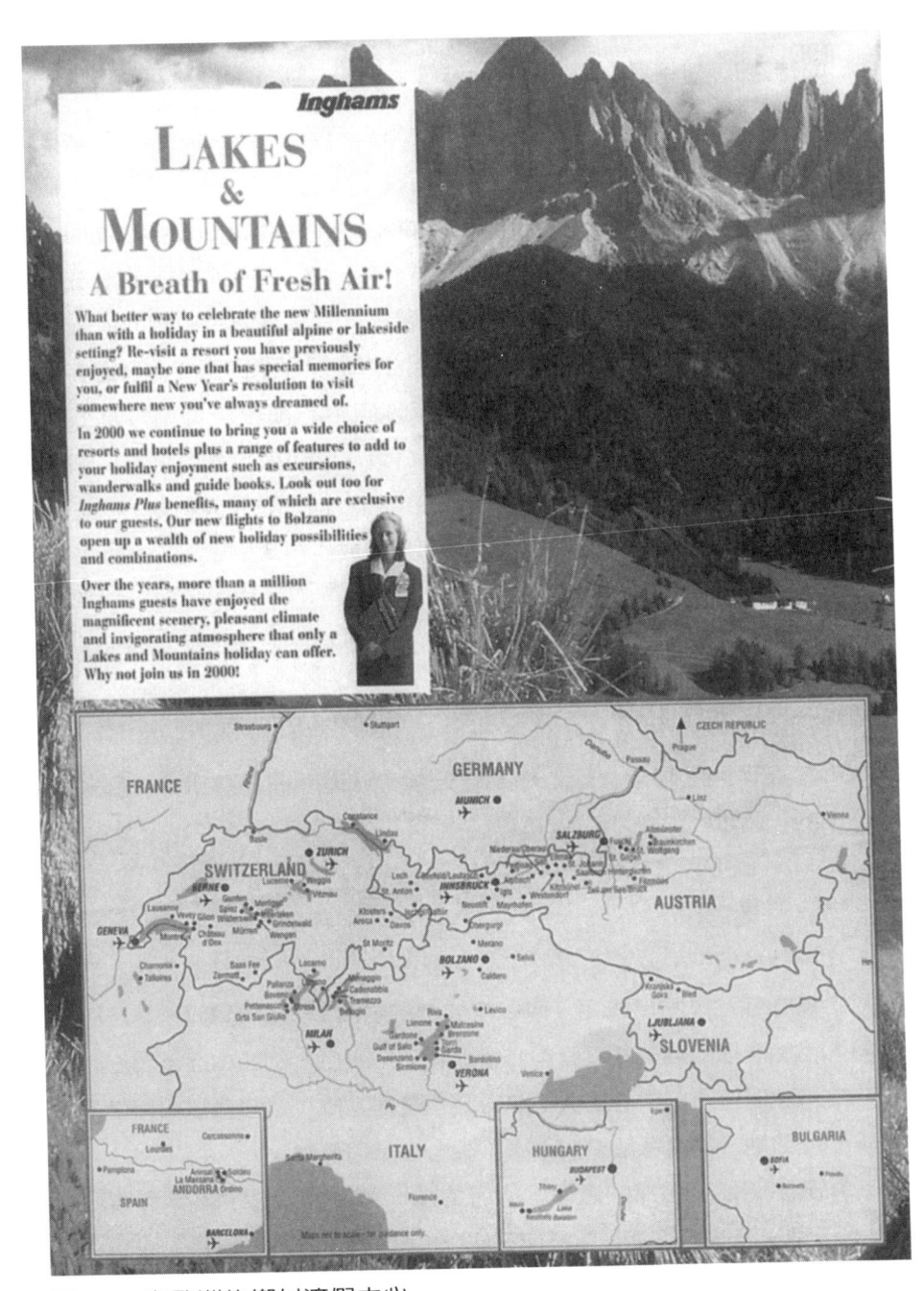

圖3-7　在歐洲的鄉村渡假中心
資料來源：Inghams Travel Lakes and Mountains 冊子

鄉村之旅的特色

雖然山林裡的氣溫不像地中海海岸那麼高，但遊客還是要在晴天氣才適合在山林裡散步。通常選擇到鄉下旅遊的遊客都是希望在放假時有適當的活動，但又不想曝曬於太陽底下。鄉下之旅最迷人之處就是遊客可以欣賞天然景色並呼吸新鮮空氣。鄉下的渡假中心裡有許多的餐廳及咖啡座，但遊客不會期待過著跟海濱渡假中心相同的夜生活。一般而言，遊客到鄉下的渡假中心都是住在旅館裡或專為遊客建造的房子（Guest Houses）裡，而渡假中心裡較少有旅行車公園（Caravans Park）可供遊客使用，因為遊客較難開入林區，林區裡天氣也較寒冷，不適合讓遊客睡在休旅車裡。但是在義大利湖畔附近的渡假中心裡，就較常見遊客在山林裡露營或住在休旅車裡。

 課程活動

在下列活動中，讀者需要一份鄉村旅遊手冊。請選擇在下列國家的一個渡假中心：

- 瑞士
- 奧地利
- 義大利
- 斯洛維尼亞

1. 請留意遊客可以往該渡假中心的機場，並在歐洲地圖上標示出你選擇的旅遊景點及機場（可以向你們的老師拿一份地圖）。請記得標示出離你所選擇的渡假中心最近有那些景色，例如山丘及湖泊。

2. 請說明該渡假中心提供給遊客那些住宿方式。遊客應該如何坐車到達該地？請為每個渡假中心註明一個旅遊景點。

3. 請說明你所選擇的渡假中心適合那一類型的遊客。可參考第四章【觀光及旅遊行銷】以幫你完成以上的任務。

　　遊客在鄉下渡假中心中最喜愛的活動之一就是滑雪。滑雪對遊客而言是較貴的旅遊消費，因為遊客需要額外付費才能進行滑雪運動，而這種額外消費並不會發生在海邊渡假的時候。首先，想要滑雪的遊客就需要自行購買滑雪用具如滑雪板、滑雪桿及滑雪服。另外，還需要申購滑雪證，甚至於有很多人在真正滑雪之前還需要先上課練習。這些費用並不包括在旅遊期間的交通費及住宿費。現在旅遊業者所推出的旅遊套餐都已包括滑雪場地的租金及場地通行證費用，那麼遊客就可以輕易計算渡假的總花費。滑雪的旅遊市場很顯然地依賴下雪，若當年冬季沒有下雪或雪量不足就會影響遊客訂票情況。因此，許多渡假中心業者都投資購買造雪機來挽救沒下雪或雪量不足的情況。英國遊客最喜好的滑雪場地如圖3-8所示，讀者可以發現法國的滑雪場地是最受遊客喜歡的，每年元月是滑雪遊客最多的時候。

　　全家出外滑雪的遊客佔滑雪旅遊市場的四分之一，這情況有增加的趨勢。目前所見全家出外旅遊滑雪的低佔有率，是因為全家出外旅遊的時間都會受到學校假期的影響，例如二月份的期中假期是全家出外旅遊滑雪的最佳時段。由於大部份的英國家庭都選擇在同一週出外旅遊滑雪，所以在這段期間旅遊業者因渡假需求增加而壓力倍增，因此會在旅遊費用裡外加一筆費用。在英國東邊學校的期中假期則是較不會下雪的天氣，所以這裡的家庭會較早出發旅遊。

滑雪場地的介紹

　　有些滑雪場地很大且很著名，例如，法國的Courchevel、Meribel，奧地利的Kitzbuhel、Maryhofen，及在義大利較大的Claviere滑雪場或較安靜的La Thuile滑雪場。另外Andorra滑雪場也是知名的滑雪場地之一。此外，尚有許多其他的滑雪場地，遊客在挑選滑雪場地時應著重滑雪場地的坡度是否適合滑雪，而旅遊手冊裡也會提供給遊客滑雪場地的相關訊息。

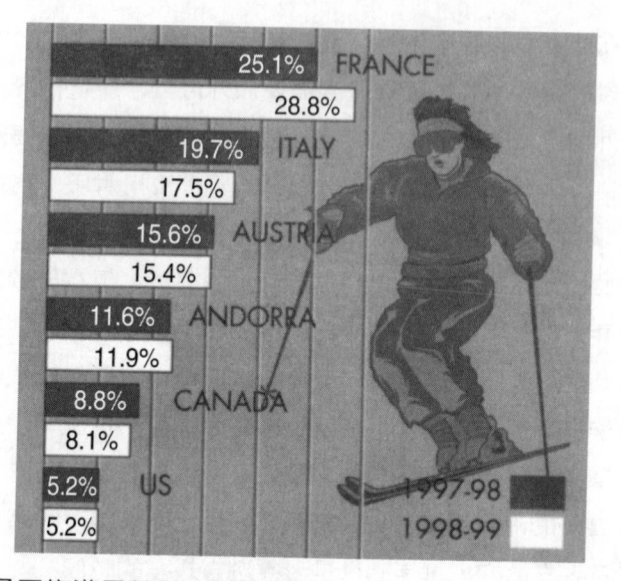

圖3-8 冬天旅遊最熱門的景點
資料來源：1999 年 5 月 17 日 TTG 新聞

提供滑雪場地的渡假中心的特色

這類渡假中心的住宿可能是座落於山林村落的傳統農舍。這些村子通常美而富有特色，但是它們可能座落於山腳下或離山峰有點遠的地方。因此遊客都須利用交通工具才能到達滑雪場地。奧地利有各種不同村落，例如奇茲布赫爾村（Kitzbuhel）。這裡的業者會安排專車把要滑雪的遊客送到山頂。

近年來由於遊客對於滑雪需求的增加，提供滑雪的渡假中心也逐漸改善滑雪運動的設備，在渡假中心裡興建許多新宿舍。宿舍裡的設施也許不是很完善，但卻有最先進的滑雪用升降梯，對於到當地滑雪的遊客而言是理想的住處。這類宿舍大多可見於法國及義大利，且都是蓋在高山上，這也讓遊客期待下雪季節會相對地延長。遊客也可以選擇住在有佣人侍候的宿舍，那些佣人（男佣或女佣）會趁遊客外出

滑雪時，幫忙整理房子並煮飯等主人回來用餐。

這些滑雪場地裡通常會有專人教授遊客滑雪的相關課程。但是滑雪運動之後的活動（Apres ski）才是遊客在渡過一天愉快假期最重要的時間。許多渡假中心裡都有餐廳提供晚間的娛樂活動，這些渡假中心為了能夠吸引遊客全家到該地旅遊，都會向遊客強調該地有提供兒童玩樂的設施，例如托兒所及滑雪學校。至於對滑雪運動有初步基礎的遊客則可再學其他的滑雪方式，例如學習使用滑雪板或滑雪刀這兩種目前很受歡迎的滑雪方式；而偏好冒險的遊客就可以選擇在「雪地極限運動（off piste）」的跑道上滑雪，但這只適合滑雪經驗豐富的人。

小故事—你適合那一種滑雪渡假中心？

一個包含已會滑雪跟不會滑雪的成員之家庭

渡假中心：法國／Les Gets

我從來都沒有滑過雪，而且也害怕爬到山頂上做滑雪的預備動作。Les Gets 是一座在法國阿爾卑斯山脈的村子：當我們在二月的某天傍晚抵達該處時，只見整座村子被白雪覆蓋著，顯得非常明亮，就像是夢幻中的仙境。

我跟我的丈夫－馬提夫，很滿意這座渡假中心的一切設施。馬提夫以前曾在這裡滑過雪，這裡有許多具有挑戰性的山峰可以讓他滑雪，而我曾在英籍阿爾卑斯滑雪教學學校上過課，前次的滑雪經驗簡直是太棒了，令我難以忘懷。

我們兩名九歲及五歲的小孩－艾美及凱蒂也都很喜歡這個地方。在我小時候，一直都沒有機會可以學習滑雪運動，所以我覺得應該讓我的小孩有這樣的經驗。而當艾美拿到了滑雪教學學校頒給她的

獎章時，身為母親的我也為她感到驕傲。

　　這渡假中心的環境很好，簡直就像是一座國家公園。遊客可以帶著小狗沿路步行走到山上，這種感覺就像是住在社區裡，而不是在渡假中心裡。

　　以前上課時，我很快地就愛上了滑雪運動，雖然我的滑雪技術仍有待改進，但是我也不在乎。我想滑雪運動應該是我們全家人出外旅遊的最愛。在此之前我們全家人也曾參加過其他的旅遊假期，但家裡沒有一個人覺得在旅遊假期裡能盡情享受休假的樂趣。反倒是全家一起出外滑雪時，無論我們滑雪技術好壞，至少全家都玩得非常開心。

女性朋友一起出去滑雪旅遊
渡假中心：安道爾共和國／Soldeu

　　瑪莉及艾薇是一對多年的好友，她們倆的老公快被她們冷落變成「滑雪的單身漢」，因為過去他們倆都不喜歡滑雪運動。瑪莉及艾薇過去曾在其他地方滑雪，但以她們的年紀與技術而言，她們在Soldeu的那次滑雪經驗，是她們覺得最棒也最喜歡的一次。

　　艾薇說：「那是我跟瑪莉第一次參加滑雪旅遊。那次的經驗讓我們覺得很完美，因為我們的導遊—克里斯及大衛都為我們把所有事物準備妥善，他們一路上很會營造歡樂輕鬆的氣氛。我以前參加的旅行團，只有第一天在滑雪學校上課的時候，班上還有其他同學，隔了一天後，所有同學就不曾再出現了。而這次的旅途中，我比較能感受到團體出遊的氣氛－我跟旅行團員一起吃早餐，一起到滑雪學校上課，一起吃中餐及一起分享滑雪經驗。」

　　瑪莉說：「我跟艾薇都覺得這次的旅遊真令人難忘。我們每天上完兩、三小時的滑雪課程後，其餘當我們自己練習滑雪會時，都有一名滑雪教練在旁指導。在我們滑雪時，這些教練都不會直接教導學

員，但他們會給我們一些有用的暗示，例如，那一條滑雪道才是滑雪的最好路徑。

　　我以前曾參加的滑雪課程，由於老師的英語表達能力不好，只會用很破的英語教學，往往一天下來我也不知道自己學到了什麼。到最後，我只是被帶到某座山峰上來觀察坡度並猜想自己到底適合那一種坡度的滑雪道。而在這次的旅遊當中，我根本不擔心自己會因犯錯而只能待在山頂上，望著不適合我的紅色或黑色滑雪道發呆，還必須找出正確出路。此外，這次滑雪旅遊讓我覺得最棒的是我可以跟一群在途中認識的朋友一起滑雪。我之前也參加過其他滑雪運動的旅遊套餐－有自由行，也有全包式旅遊套餐，但無論如何，我認為這一次的旅遊經驗是最棒的。我只知道在這一把年紀出外旅遊時，我們只想無憂無慮地滑雪，滑雪後就回家、洗澡，然後再跟一群人共進愉快的晚餐，那就很滿足了。」

滑雪運動玩家
渡假中心：加拿大／Whistler

　　這是引述自訪問者的訪談：「我在十五歲時學會滑雪，且大部份的時間都選在歐洲滑雪場裡滑雪，一直到三年前，我才決定到加拿大的Whistler滑雪場。因為Whistler滑雪場的設施較美國許多渡假中心所提供的滑雪場完善，另外該滑雪場地的大小比例跟歐洲滑雪場地類似，適合各級水準的滑雪玩家到這裡滑雪。我男朋友剛好是滑雪運動初學者，而該滑雪場有相關場地可供初學者練習，他就可以趁著我在較高難度的黑色滑雪道中滑雪時，自己在那裡練習滑雪。」

　　Whistler滑雪場提供給滑雪玩家滑雪後的活動不同於歐洲滑雪場。這裡的活動較不吵鬧，也不會有隊友互相爭執的情況發生。在該處有三家氣氛相當不錯的夜間俱樂部，所以遊客在這裡的夜生活都是在酒吧或餐廳裡渡過，而不像在歐洲會有人在桌上跳舞喧嘩。遊客也

可以選擇在鋼琴小酒吧哩安靜地喝酒，或到更有情調的地方去小酌。你可以發現這裡給人的感覺很真實，不會刻意安排表演活動。

此外，Whistler滑雪場的積雪都很渾厚，可以讓遊客滑得相當過癮。Whistler滑雪場每年積雪平均都會有三十尺高，讓遊客到五月時還可以在這裡滑雪。另外，該受訪者對歐洲的滑雪學校感到失望，而她覺得Whistler滑雪場裡的滑雪學校教學則是相當出色，老師授課內容生動有趣、引人入勝，對小孩子的教學也相當不錯。

資料來源：Woman and Home, January, 2000

課程活動

請找出以下名詞的意義。如果你有滑雪的經驗，應該對下列名詞不會很陌生：

- Altitude
- Snow Line
- Piste
- Drag lift
- Langlauf
- Magul
- Snow Cannon
- Chair Lift

抵達方式

大部份滑雪玩家都會利用旅遊套餐，搭乘飛機到達目的地。目前旅遊業者在旅遊套餐裡都會包含轉機機票。若以開車方式到達目的地，除了行程較遠，還很容易受到氣候的影響。表3-1已為讀者比較各種抵達法國滑雪渡假中心的交通方式。

交通方式	飛機	渡輪／汽車
行程時刻表	有許多飛機班次可以抵達法國的地方機場，例如 Lyon 及 Geneva 機場。遊客可以從這些機場再轉車抵達滑雪渡假中心。	每天都有許多渡輪班次，其中最熱門的班次是從 Dover 港到 Calais，整個航程約一小時三十分鐘。
時間	飛行時間約兩小時，然後再轉車，大概約三小時的路程，就可以抵達滑雪渡假中心。	自 Calais 啓程之後，大約十小時就可以抵達滑雪渡假中心。
價格	大部份業者都只有收取機票費用，然後提供免費的轉車服務或酌收一點費用。	Ingham 旅遊公司所提供的優惠：若五人同行，每人收費約一百二十五英磅；Thomson 及 Airtours 旅遊公司則是每人收費一百四十英磅。
好處	飛機票價都比火車「歐洲之星」的票價便宜，而且遊客可以優惠價進入滑雪場地；另外，遊客可以從英國的任何一個地方機場啓程抵達。	票價較便宜；遊客在渡假中心裡也較獨立，因爲他們可以在渡假中心裡開車四處逛逛。
壞處	遊客登機報到的時間很長；而且行李會限制重量，遊客到機場後，還要再轉車才能到達目的地。	冬天時遊客坐船可能會受惡劣氣候而影響行程；遊客須長途跋涉才能到達目的地。此外開車的遊客需要付汽車保險、汽油費及通行費。
適合的對象	較適合高消費族群，遍佈全英國。	適合住在英國南部的旅遊團體或家庭；對於預算有限的遊客或想以不同方法抵達渡假中心的遊客也是理想的對象。

表3-1

資料來源：1999年2月24日 Travel Weekly

具有歷史意義或文化的觀光名勝

　　歐盟策略之一就是每年選定一座城市成爲歐洲當年的文化城市，這策略至今已執行十五年。由於獲選爲文化城市不僅是一份殊榮，政府機關也會鼎力支持並撥款參與文化建設，使得當選城市重視觀光業。公元二○○○年，歐洲國家共有九座城市被歐盟遴選爲文化城市。這些城市將全力配合宣傳，介紹她們城市的文化背景，也希望藉此在未來持續招攬遊客。這九座文化城市分別是亞維農（Avignon）、卑爾根（Bergen）、玻隆那（Bologna）、布魯塞爾（Brussels）、克拉科夫（Krakow）、赫爾辛基（Helsinki）、布拉格（Prague）、雷克雅維克（Reykjavik）及聖地牙哥（Santiago de Compostela）。

千禧年歐盟國文化城

身爲千禧年歐盟國文化城市之一的克拉科夫市（Krakow），將會舉辦一系列的節慶活動以讓遊客們對當地的歷史及文化生活有更進一步的瞭解。該市將主辦多場音樂會、戲劇表演及展覽會，及爲紀念在Syainslaw、Wyspianski、Krakow等具有影響力的劇作家、畫家及小說家而舉辦的活動。另外還有慶祝該市的大學六百週年慶及每年一度的猶太文化節。你可以坐在歐洲咖啡座裡喝著咖啡並討論在該市所見的藝術生活，或在第五屆的夏日爵士音樂會裡，很悠閒地隨著音樂舞動或專心地聆聽音樂。此外，你也可以透過「虛擬」的數位畫面，再重回到都市裡的羅馬部落並和當地居民有所互動。在六月的時候，你則可以欣賞由韃靼族後裔在城市裡表演一場「和平的突擊行動」；在十二月時，則會舉辦最漂亮耶誕屋大賽。

圖3-9　公元兩千元歐洲文化城市之一 ──克拉科夫市

資料來源：Cresta Journey 雜誌

　　本章在較早前也提到都會區之旅的旅遊市場有成長的趨勢，其中最吸引遊客到訪的城市特色就是該城市具文化氣息的旅遊景點。有許多遊客已經厭倦在陽光下或沙灘上渡假，都期待更有趣的旅遊景點，這也使得越來越多遊客到具文化氣息的旅遊景點觀光。有許多具文化氣息的旅遊景點是位於市郊，例如在「古典希臘之旅」的行程，就會帶領遊客參觀埃坂金字塔，另外到義大利龐貝城（Pompeii）參觀，及「古文明之旅」例如，到墨西哥阿茲特克市（Aztecs）觀光旅遊。

　　有許多旅遊景點都是因為慶祝節日或重大事紀，才吸引大批遊客的到來，例如在英國的愛丁堡節（Edinburgh Festival），除了英國人都知道外，全世界可能也有其他人對這節慶有所耳聞，所以算是較為人知的重大慶典。而在印度的普盧卡駱駝節（Pushkar Camel Festival）及在高威（Galway）每年舉辦一次的高威生蠔節（Galway Oyster Festival）則是較鮮為人知的節慶日。

 課程活動

　　你可能需要「都會區之旅」的旅遊手冊及網際網路來協助完成下列作業。

1. 請選擇本章上一節提到的兩座文化城市，並在地圖上標示出它們的地理位置。對於這兩座城市，請找出並描述她們在千禧年有那些較特別活動及發展計劃。

2. 請利用旅遊手冊上的資料來比較這兩座城市渡假三天兩夜的價格。每一組同學互相討論你們所查到的資料並互相比較。

外國較主要旅遊景點的位置及特色

　　英國遊客近年來特別鍾愛長途旅遊，因為長途旅遊的市場有戲劇化的成長，這也可能是由於航空旅遊越來越方便，且旅費也不高。此外，英國遊客也較想到新旅遊景點旅遊並探索不同文化。根據國際客運量統計（International Passenger Survey, IPS）顯示，於一九八六年至一九九六間，英國遊客到美國旅遊的人數增加了百分之兩百零八。表3-2是摘自國際客運量統計資料，主要顯示英國遊客到歐洲國家以外地區旅遊的人數。

 課程活動

1. 請參考表3-2並寫出旅遊人數增加最快的三個長途旅遊景點，另外請把這些長途旅遊景點標示在地圖上。
2. 請找出主要城市或旅遊景點及其自然景色。
3. 請把各地區從一九八六年至一九九六年的旅遊人數成長量，以線狀圖表示。
4. 請跟同學討論各地區為什麼會受到遊客的歡迎並把這些原因列表。

　　在下一節會跟讀者討論英國遊客最常去那些長途旅遊景點，讀者也將收集相關資料以準備作業。

UK TRAVELLERS ABROAD: VISITS (BY DESTINATION COUNTRIES/AREAS) 1986 TO 1996

PRINCIPAL COUNTRY VISITED	1986 ('000)	1987 ('000)	1988 ('000)	1989 ('000)	1990 ('000)	1991 ('000)	1992 ('000)	1993 ('000)	1994 ('000)	1995 ('000)	1996 ('000)	% CHANGE 1986/96	% SHARE 1996
Middle East	221	201	203	226	249	186	272	298	349	388	389	+76	1
North Africa	280	380	375	387	342	234	392	456	507	484	537	+92	1
South Africa	48	79	86	119	112	125	121	138	131	190	204	+325	*
Rest of Africa	176	197	222	247	292	280	289	318	373	381	350	+99	1
Eastern Europe**	194	225	300	323	418	507	599	784	721	596	655	+238	2
Japan	24	46	52	59	65	76	66	69	79	74	100	+317	*
Rest of Far East	489	557	648	648	720	707	789	948	1,138	1,207	1,370	+180	3
Australia	161	168	197	213	214	226	256	225	276	291	290	+80	1
New Zealand	27	36	39	37	52	46	55	68	70	71	90	+233	*
Latin America	49	53	77	94	119	95	102	140	154	212	314	+541	1
Ohters	237	270	286	331	392	406	405	502	531	508	632	+167	1
Rest of World**	1,905	2,210	2,486	2,684	2,975	2,888	3,347	3,947	4,328	4,404	4,931	+159	12
All Countries	24,949	27,446	28,828	31,030	31,150	30,808	33,836	36,720	39,630	41,345	42,569	+71	100

表3-2 英國居民出國旅遊的人數

注意：所有數據都已取四捨五入，所以各列數字加起來並不會相當於總和。

* 少於0.5%

** 到東歐旅遊的遊客通常是指到前東德。

來源：British Tourist Authority

北美洲

北美洲包括了美國及加拿大；雖然英國遊客會去北美洲所有區域，但他們最常去的地方是美國佛羅里達州，大部分遊客是到當地做生意、採訪親友、自助旅遊、或參加旅遊套餐。

自助旅行	全包式的旅遊套餐	做生意	探訪親友	其他	所有到訪人數
1,450	868	672	590	62	3,597

表3-3　一九九六年以旅遊為目的入境美國的遊客人數（人數以千計）

為什麼英國遊客最常去美國旅遊？

- 英國遊客到美國旅遊和當地人沒有語言的隔閡。
- 英國人會收看美國影集及影片並從中瞭解美國文化，所以也不會發生文化認知差距。
- 美國有許多很壯觀的景色及觀光名勝。
- 從英國到美國的飛機票價相當便宜。
- 佛羅里達州一年四季都是炎熱的天氣，是英國遊客冬天時出外避寒旅遊的好去處。

 課程活動

請描繪下列所示的美國地圖並標示出美國各州的地理位置。

請熟悉美國的地理並完成下列地圖：

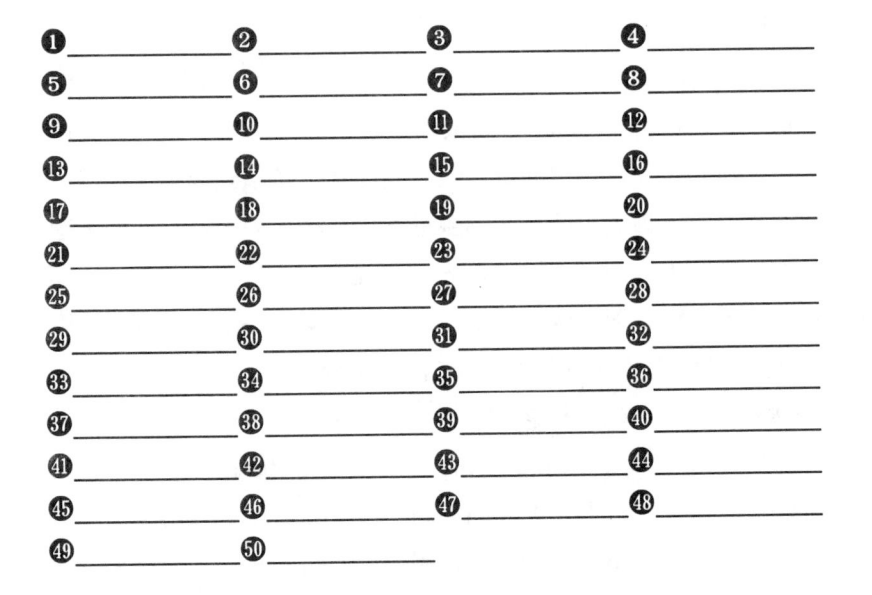

遊客到北美洲可以去那裡玩？

雖然英國遊客到美國旅遊時，大部份都是去佛羅里達州遊玩，但是美國其他區域的遊客人數也有增加的趨勢，尤其是加州、拉斯維加斯及紐約。（參考圖3-10）

```
┌─────────────────────────────────────────────────────────────┐
│    PREMIER'S TOP 20 SELLING STATES FOR 1999                  │
│ (Last year's position in brackets)                           │
│ 1.  Florida (1)        8.  Louisiana (8)     15. Colorado (18) │
│ 2.  California (2)     9.  Hawaii (9)        16. Vermont (13)  │
│ 3.  Nevada (4)        10. Virginia (10)      17. North Carolina (16) │
│ 4.  New York (3)      11. Illinois (10)      18. Pennsylvania (–) │
│ 5.  Arizona (6)       12. Utah (12)          19. New Hampshire (–) │
│ 6.  Tennessee (5)     13. South Carolina (14) 20. Maine (–)   │
│ 7.  Massachusetts (7) 14. Wyoming (–)                         │
└─────────────────────────────────────────────────────────────┘
```

圖3-10　一九九年美國旅遊景點前二十名銷售排行榜
資料來源：Travel Weekly, 18 October 1999

佛羅里達州

大多數遊客都是從英國坐飛機經由坦帕（Tampa）、奧蘭多（Orlando）或邁阿密（Miami）的機場入境佛羅里達州。遊客會發現在佛羅里達州的租車費及汽油費都較歐洲便宜，所以到佛羅里達州旅遊的遊客都會租車四處遊覽。在佛羅里達州有許多旅遊景點，如果遊客第一次到佛羅里達州遊玩，他們一定會先到奧蘭多（Orlando），因為那裡有很多主題樂園，例如迪士尼樂園。奧蘭多迪士尼樂園的規模比巴黎迪士尼樂園大，遊樂園裡有許多主題公園，例如魔術王國（Magic Kingdom）、米高梅影城（MGM studio）、明日世界（Epcot Centre）及動物王國（Animal Kingdom）。由於佛羅里達州氣候良好，所以當地的水上樂園（Water Parks）也經營得相當成功。此外，迪士尼世界（Disneyworld）裡尚有颱風湖（Tpyhoon Lagoon）及碧麗灘（Blizzard Beach）。

　　奧蘭多除了迪士尼樂園外，尚有許多其他主題公園，例如，一九九九年時，環球影城又在奧蘭多開設第二座主題公園（冒險島）；其他尚有海洋世界（Seaworld）、狂野水上樂園（Wet and Wild）等。遊客來到奧蘭多，一定不會錯過參觀甘迺迪太空中心的機會。甘迺迪太空中心是位於奧蘭多東海岸的梅里特島與卡納維拉爾角地區，而德通海灘（Daytona）是最靠近太空中心的海灘，所以遊客可以直接從奧蘭多市開車走50號公路，轉405號公路即可到達。

　　至於業者在佛羅里達州所提供的住宿，有旅館、汽車旅館或遊客可住在自行準備三餐的別墅。其中「Efficiencies」是屬於一種美式的住宿方式－遊客住宿期間自行準備三餐，所以該住處除提供住宿外，還有廚房以方便遊客在住宿期間自行準備三餐。另外奧蘭多迪士尼樂園世界跟巴黎迪士尼樂園世界一樣，園內有很多主題旅館，而這些主題旅館則是遍佈於奧蘭多迪士尼樂園的各大區域中，所以遊客到訪迪士尼樂園的期間，可以搭乘迪士尼樂園專門提供的接駁車或郵輪在園區內四處遊玩。

　　通常遊客是全家人到佛羅里達州旅遊時，花一個禮拜的時間在奧蘭多遊玩，然後再花一星期的時間到佛羅里達的海灘渡假。尤其是英國遊客特別喜歡到佛羅里達州西岸聖彼德堡（St. Petersburg）一帶的渡假中心旅遊。另外也還有其他許多不錯的選擇－沿靠佛羅里達州西岸的海灘都很漂亮，例如長船礁（Longboat Key）、Captiva and Sanibels島及馬可島（Marco Island）。然而沿靠佛羅里達州東岸（靠近大西洋）的海灘較原野，海灘上的小山丘都高低不平，所以較不受遊客的青睞。話雖如此，該處景色還是相當迷人，而迪士尼也在東岸弗隆灘（Vero beach）的渡假中心蓋一座旅館呢！

　　佛羅里達州的沼澤地（Everglades）是國家公園的保護區之一，沼澤國家公園位於佛羅里達州最南邊，佔地面積約一百萬英畝。遊客可以在沼澤地國家公園看到最原野的野生動物，例如鱷魚及鳥類。遊

客也可以坐船來觀賞沼澤地的自然景致。沿著佛羅里達州更南端是一連串美麗的佛羅里達群島，這一連串的小島由高速公路跨海連接而成，一直延伸至最南端的Key West。Key West比邁阿密更接近古巴，但是美國或古巴公民都不能在兩國之間自由出入。

邁阿密是東岸最好玩的旅遊景點，其為輪船最主要停泊的海港，所以許多想要搭船的遊客都會坐飛機抵達邁阿密，再從這裡坐船出發。另外，遊客必須從邁阿密機場出發，才能到達佛羅里達群島。邁阿密最有名的海灘是南灘（South Beach），南灘上有棟經重新整修裝潢後再回復當年富麗堂皇外觀的藝術大樓。南海灘主要受到年輕人及名人的歡迎，南灘也是同性戀者的渡假中心。

在邁阿密可看到所有號誌都是以英文及西班牙文為主，反映出當地具有國際化的水準。許多古巴人為了脫離卡斯楚的共產政權，都是從古巴逃出而住在邁阿密境內。所以當遊客在邁阿密旅遊時，到處聽得到當地有人使用西班牙語交談。

 課程活動

1. 請將下列渡假地點標示在佛羅里達州的地圖上：
 德通海灘（Daytona Beach）、Cape Canaveral、棕櫚海灘（Palm Beach）、邁阿密（Miami）、奧蘭多（Orlando）、聖彼德堡（St.Petersburg）、坦帕（Tampa）、馬可島（Marco Island）、弗隆海灘（Vero Beach）、Key West及長船礁（Longboat Key）。
2. 請標示沼澤國家公園（Everglades）及遊客可以坐飛機抵達上列旅遊景點的各個機場。

加州及其週邊區域

　　除了英國遊客相當喜歡到加州（California）旅遊之外，美國人也不例外。加州是以一片狹窄長形陸地，位於美國西岸。美國西岸的人口大多居住於城市裡，尤其是洛杉磯及聖地牙哥之間的海岸開發區。加州的氣候大致上與地中海的氣候類似──夏天都是屬於乾燥且炎熱的天氣，但舊金山一帶有霧季。到加州旅行的遊客，都會固定地去加州這幾處旅遊景點，例如好萊塢、迪士尼樂園及杭廷頓海灘（Hungtinton Beach），而杭廷頓海灘則享有世界衝浪運動城市的美譽。

　　距離西岸不遠處，有一座中央河谷（Central Valley）。中央河谷是相當名的葡萄種植區，所以是當地釀製紅酒最重要的地方，因此遊客都會到中央河谷參觀酒廠，尤其是那帕谷區（Napa valley）的酒廠，是相當著名的旅遊景點。中央山谷裡也有許多山脈，到了冬天，遊客可以在那裡滑雪（落磯山脈及 San Bernadino）。此外，太浩湖（Lake Tahoe）也是該處著名的滑雪渡假中心。遊客也可以在當地的國家公園，例如優勝美地國家公園（Yosemite）、水杉及國王峽谷公園（Sequoia and Kings Canyon）遊玩並且在當地露營過夜。

　　拉斯維加斯（Las Vegas）是世界知名的賭城，許多到加州的遊客都會慕名前往賭城遊玩，尤其是那些想早點在當地小禮堂結婚的年輕夫妻。遊客們通常都會安排四天三夜或五天四夜的行程，一併在加州及亞利桑那州遊玩。此外，若遊客想去大峽谷（Grand Canyon）遊玩，必定也會先經過拉斯維加斯。拉斯維加斯除了是著名的賭城外，城內也會安排大型的歌舞表演、娛樂節目等，這也是該城的旅遊特色之一，因此也吸引了不少的遊客。

課程活動

1. 請找出拉斯維加斯的網站，例如 www.vegasstrip.com 是有拉斯維加斯相關訊息的網站之一，但是這網站提供較多有關於拉斯維加斯夜生活的資訊，且有提供拉斯維加斯的地圖。
2. 請仔細觀察上列網站所提供的地圖，並循著 Debbie Reynolds link 的路線找出一家法式餐廳。
3. 請找出拉斯維加斯的凱撒宮目前舉辦的所有比賽。另外，請找出大輪盤的玩法，並找出有那兩種大輪盤。

課程活動

　　莊臣先生全家人訂了英國航空飛到加州的機票及請航空公司在加州幫他們預約租車，他們的行程如下：

第一天：莊臣先生全家人從希斯羅機場（Heathrow）坐飛機抵達洛杉磯；到洛杉磯機場後，全家人會先在機場旅館休息。

第二天：全家人先到租車公司取車，並從洛杉磯開車出發前往 Anaheim。

第三天：全家人沿著 Pacific Coast Highway 開車行駛到聖地牙哥（San Diego）。

第四天：全家人抵達墨西哥的 Tijuana market，然後再出發前往棕櫚溫泉（Palm Springs）遊玩。

第五天：全家人抵達鳳凰城（Pheonix）。

第六天：全家人參觀土桑城（Tucson）、Tombstone 之後，便開車前往大峽谷（Grand Canyon）。

第七天：全家人在大峽谷遊玩後，然後開車經過印地安保護區
　　　　（Novajo Indian reservation）到達下一個目的地。

第八天：全家人到達拉斯維加斯，並在當地留宿。

第九天：全家人到拉斯維加斯遊玩。

第十天：全家人繼續他們的旅程，抵達死亡谷（Death Valley），到扎
　　　　巴列斯基角（Zabriskie Point）眺望似無止盡的山谷景色。

第十一天：全家人沿著達提亞哥山徑（Tioga Pass）到達優勝美地國
　　　　　家公園（Yosemite National Park）。

旅遊景點介紹——優勝美地國家公園（*Yosemite National Park*）

位置：遊客從洛杉磯或聖地牙哥出發，需約五個小時的車程。

抵達方式：夏天時，優勝美國家公園較容易出現擁擠車潮，所以遊客應盡量從西岸搭乘公共交通運輸工具，例如美國國鐵（Amtrak train）或公車。遊客也可以選擇從聖地牙哥機場搭飛機到國家公園南邊的優勝美地機場（Yosemite Airport），或者位於西邊的 Merced Airport。

入場費：若開車進入國家公園，每部小型客車收費二十元，須在公園入口處繳交；遊客若是徒步健行或騎腳踏車進入公園，則每人收費十元。

如何在園區內四處走動：園區內有免費豪華轎車可以乘載遊客到主要步道，風景區、商店及遊客中心。

建議：遊客從優勝美地小屋（Yosemite lodge）出發到優勝美地谷的兩小時路程中，可以看到許多優美的風景；遊客坐公車或開車時就可以到達冰河點（Glacier Point），從冰河點可以看到整個優勝美地山谷、內華達山脈（Sierra Nevada）包括其半圓頂山

頭（Half Dome）。

最大的購物中心：Camp Curry 內有一家商店、餐廳及傍晚時有
演藝活動。在購物中心裡所賣的東西，價格都很合理。

第十二天：全家人花一整天在優勝美地國家公園裡遊玩。

第十三天：全家人開車到太浩湖（Lake Tahoe）遊玩。

第十四天：全家人開車到舊金山遊玩。

第十五天：全家人從舊金山飛回希斯羅機場。

1. 請研究莊臣先生全家的旅遊行程，並為他們找出行程中所經過每一
 個旅遊景點的資料。讀者可以利用旅遊手冊或網站的資料來簡略介
 紹各個旅遊景點，那麼莊臣先生全家才知道他們抵達每個旅遊景點
 的參觀重點。

2. 請讀者在加州地圖上標示出莊臣先生全家這次旅遊行程的路徑。

紐約市

　　紐約市是根據紐約州（其州首府為Albany）命名。紐約市算是很
大的城市，居住在紐約市的人口數超過七百萬人。紐約市共有五個行
政分區，其中遊客最熟悉的就是曼哈頓（Manhattan），而曼哈頓也是
最多旅遊景點的地區。紐約市其他四個行政分區分別是布朗市區
（Bronx）、皇后區（Queens）、布魯克林區（Brooklyn）及史坦登島
（Staten Island）。遊客若想去華盛頓特區、波士頓或尼加拉大瀑布，
必定會先經過紐約市。其中遊客可以在紐約市搭火車或坐短程的飛機
抵達達波士頓及華盛頓特區。

　　由於遊客越來越喜歡「城市旅遊」，且航空旅遊的價格也越來越

便宜，所以英國遊客也越來越喜歡到紐約市旅遊。業者提供給遊客到紐約的旅遊票價，是最便宜的票價，同時也提供給遊客多種旅遊套餐選擇。因此一九九九年時，就有超過一百萬名英國遊客到紐約市旅遊。紐約市對英國遊客最大的吸引力就是他們可以在紐約市購物逛街，因為在紐約市的商品都較英國便宜，尤其是名牌貨品、衣物、CD唱片等。英國遊客常因在紐約購物而覺得到紐約旅遊值回票價。此外，紐約也是一座富有文化氣息的城市，城市裡四處都可以見到博物館、歌劇院及其他旅遊景點，例如世界貿易中心（World Trade Center）、帝國大廈（Empire State Building）等。

紐約市共有三座機場，分別是JFK機場、Newark機場及La Guardia機場。英國遊客通常會在Newark或JFK機場降落。遊客一旦抵達紐約市區，市區裡的交通都很方便—有公共汽車、地下鐵及計程車，尤其是計程車在紐約市區內相當受遊客歡迎。但是當交通繁忙的時候，紐約市區內常會出現交通擁塞的現象，此時搭乘計程車遊覽未必是最好的交通工具。

新英格蘭（New England）

新英格蘭最著名的景色就是「秋天之美」（fall colors），尤其是在鄉下秋天的景色很漂亮。許多業者都會組旅行團到當地旅遊或讓遊客在當地自行租車遊玩。通常遊客都會從波士頓啟程到鄉下去觀賞秋天美景。由於這類「秋天之旅」受到季節氣候的限制，所以這類旅遊都為期不久，最長不過六星期的時間。因此旅遊業者會把「新英格蘭之旅」包裝成為每年僅有一次機會的旅遊套餐推銷給遊客。這旅遊套餐是安排旅行團遊客坐飛機抵達後，再坐車到處遊覽景點，包括波士頓（Boston）、緬因州（Maine）、新罕布夏（New Hampshire）、佛蒙特州（Vermont）、羅德島州（Rhode Island）及鱈魚角（Cape Cod）。

 課程活動

1. 請利用旅遊手冊或旅遊指南找出新英格蘭幾個旅遊景點的相關資料：麻薩諸塞州（Massachusetts）、緬因州（Maine）、康乃迪克州（Connecticut）、新罕布夏（New Hamipshire）、羅德島州（Rhode Island）及佛蒙特州（Vermont）。

2. 請寫出一篇可供Sunday Times日報刊載的旅遊專欄文章。專欄文章內容所敘述的每個旅遊景點，都要附上圖（照）片。所寫出來的文章要比照新聞稿的格式，並加上適當標題。如果能提供一幅小地圖，會讓讀者更清楚知道每個旅遊景點的位置。另外，應確保讀者在閱讀文章之後，可以知道在那座機場搭飛機以抵達之目的地或其他交通方式。

加拿大

在一九九八年時，有超過七十萬名英國遊客去加拿大遊玩。過去兩年（1997~1998）中，到加拿大旅遊的英國遊客有增加的趨勢，雖然成長幅度不高（百分之一‧九），但僅次於最常到加拿大旅遊的美國遊客，所以英國遊客對加拿大的旅遊市場越來越重要。加拿大的旅遊型態可分為三大類型：都會區之旅（遊客從英國坐飛機到加拿大哈利法克斯（Halifax）只需五小時的航程）、一般旅遊觀光及滑雪旅遊。

加拿大的面積約有四百萬平方英里，大多數的人口居住在加拿大與美國的邊界北方，而旅遊業者為遊客挑選的旅遊景點也大多是在這些區域。

加拿大有許多天然旅遊景點，例如湖泊、山丘、冰河及瀑布。其

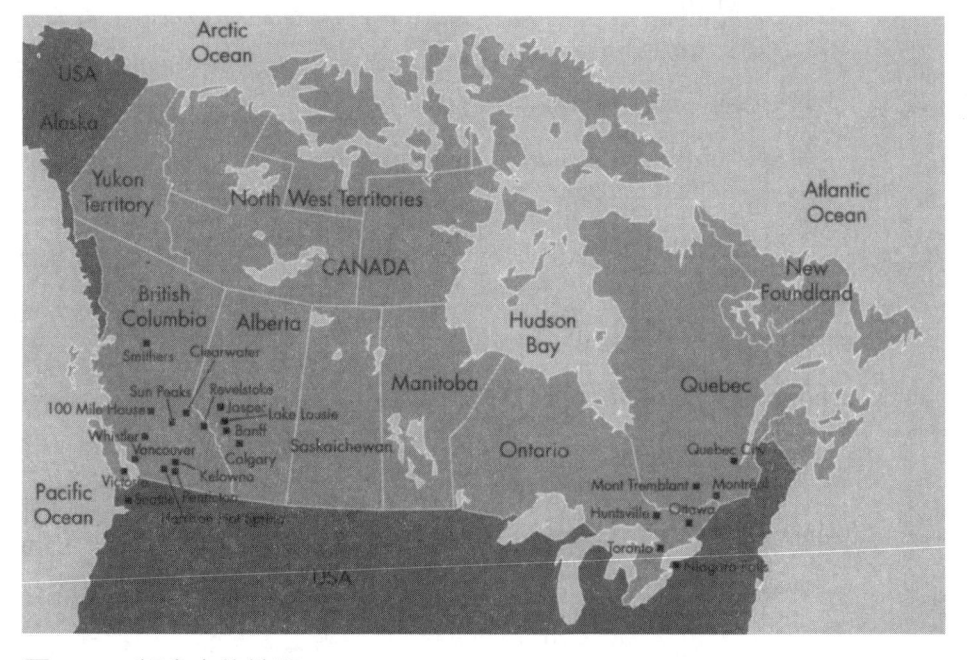

圖3-11　加拿大的地圖

中就以尼加拉大瀑布（Niagara Falls）最爲著名，而遊客在美國或加拿大安大略省（Ontario）的馬蹄瀑布（Horseshoe Falls）也可以看到此天然大瀑布的美景。另外，加拿大的首都渥太華（Ottawa）也位於安大略省。

　　近年來加拿大政府斥資千萬建設公園、博物館及文化旅遊景點以吸引遊客到加拿大觀光及商人到加拿大投資。放長假到加拿大旅遊的遊客都會選擇到加拿大東邊或西邊的省郡旅遊。到加拿大東邊遊玩的遊客，都會到安大略省、魁北克省及其他大城市，例如魁北克省的蒙特婁市及魁北克市遊玩。加拿大主要的交談語言是法語，但英國遊客還是可以用英語跟當地居民溝通。加拿大的最大城市是位於安大略湖（Lake Ontario）北岸的多倫多（Toronto）。遊客可以在多倫多參觀古

老歷史城市及其他旅遊景點，例如ＣＮ鐵塔、天虹體育館
（Skydome）、安大略省國會大廈（Ontario Parliament Buildings）及地
下購物中心。到加拿大旅遊的遊客可以選擇住大旅館或小賓館，另外
也可以選擇租用流動式房屋（motor house），那麼就可以四處為
「家」。

現今從英國到美國或加拿大的機票並不貴，兩國貨幣匯率也相當
划算，所以英國遊客到美國或加拿大渡假的旅遊費用與英國遊客去歐
洲的旅遊費用相差不多，遊客都可以負擔，因此現在有許多滑雪玩家
也會跑去美國或加拿大滑雪渡假，而較少去歐洲了。此外，在美國或
加拿大的渡假中心適合全家出外旅遊，且當地較少有人潮擁擠的現
象。通常英國遊客去美加滑雪的場地有加拿大英屬哥倫比亞（British
Columbia）的惠斯勒滑雪場（Whistler）是全世界聞名的滑雪渡假中
心；美國佛蒙特州（Vermont）有二十座高山滑雪場（Alpine ski）及
五十座越野滑雪場（Cross ski）。這些旅遊景點都富有傳統鄉村氣
息，另外這裡的小鄉村也提供遊客住宿及早餐的小旅舍。

加勒比海群島

加勒比海群島是世界聞名的旅遊景點。旅遊業者在一九八〇年代
開始在英國旅遊市場引進加勒比海群島的旅遊景點，所以增加了從英
國到加勒比海群島的飛機班次，激起了英國人出國旅遊的欲望。表3-
3顯示從一九九三年到一九九七年到加勒比海群島各島的遊客人數。
讀者須注意這些數字是全世界各國遊客到該島的旅遊人數，而不是只
有英國遊客到該島的旅遊人數。

(FIGURES IN THOUSANDS)	1993	1994	1995	1996	1997
CARIBBEAN	12,833	13,707	14,037	14,385	15,286
ANGUILLA	38	44	39	37	43
ANTIGUA, BARB	240	255	212	220	232
ARUBA	562	582	619	641	650
BAHAMAS	1,489	1,516	1,598	1,633	1,592
BARBADOS	396	426	442	447	472
BERMUDA	412	416	387	390	380
BONAIRE	55	56	59	63	63
BR. VIRGINIS	200	239	219	244	251
CAYMAN ISLANSE	287	341	361	373	381
CUBA	544	617	742	999	1,153
CURAÇAO	223	238	232	219	209
DOMINICA	52	57	60	63	65
DOMINICANREPUBLIC	1,609	1,717	1,776	1,926	2,211
GRENADA	94	109	108	108	111
GUADELOUPE	453	556	640	625	660
HAITI	77	70	145	150	152
JAMAICA	1,105	1,098	1,147	1,162	1,192
MARTINIQUE	366	419	457	477	513
MONTSERRAT	22	24	19	9	5
PUERTO RICO	2,854	3,055	3,132	3,095	3,249
SABA	25	29	10	10	10
SAINT EUSTATIUS	26	29	25	24	24
SAINT KITTS AND NEVIS	84	94	79	84	88
SAINT LUCIA	194	219	231	236	248
SAINT MAARTEN	503	568	445	365	439
ST. VINCENT, G	57	55	60	58	65
TRINIDAD TBG	249	266	260	266	324
TURKS, CAICOS	67	72	79	88	93
US. VIRGIN IS	550	540	454	373	411

表3-3　美國旅遊：從一九九三年到一九九七年各島的遊客數
來源：WTO資料

 課程活動

　　請讀者在地圖上找出加勒比海群島的位置並看清楚名單所列的各國及數字以完成下列作業：

1. 請你把所知道的島嶼標示在地圖上，但是你可能無法標示出較小的島嶼。請問那一座是最大的島嶼？那兩個國家是共享第二大的島嶼？

2. 請問那些島嶼組成「背風島嶼」（Leewards）？那些島嶼又組成了「迎風島嶼」（Windwards）？

3. 那三座島嶼的遊客數最多？你覺得為什麼會有那麼多的遊客到這些島嶼遊玩？那麼Montserrat島為什麼的遊客數最少？

4. 請找出那些島嶼是屬於荷蘭？那些島嶼是屬於法國？

5. 請在你的地圖上找出坎肯（Cancun）（墨西哥，Mexico）的位置。

　　若要詳細來談加勒比海的島嶼，那真的是非常的多，所以在本單元我們只會討論部份島嶼並調查它們受到英國遊客歡迎（或不歡迎）的原因。首先，我們先來討論加勒比海群島的一般特色：

- 在大部份的島嶼都有美麗、完美及白淨的海灘。
- 這裡的海域都是藍綠色且都很溫暖。
- 有些島嶼是舉世聞名浮潛或深潛的好場所。
- 這裡的氣候是屬於熱帶氣候，所以一年四季都是陽光普照的炎熱天氣（但在颶風季節時須小心提防）。
- 這裡也是冬天的避寒勝地。

Barbados	187,700
Dominican Republic	156,287
Cuba	68,300
Cancun	65,144
Antigua	57,500
St. Lucia	51,000
Trinidad and Tobago	31,000
Cayman Islands	23,900
St. Kitts and Nevis	12,847
US Virgin Islands	4,000
Haiti	negligible

表3-4　一九九八年英國遊客到訪加勒比海渡假中心的人數

資料來源：數據採自旅遊刊物報告

巴貝多（Barbados）

　　這是英國遊客最常去的島嶼，且英國遊客到該島的遊玩人次也持續增加。這島嶼共有兩種截然不同的市場。南岸已為吸引大批的遊客人潮而開發。那裡有廉價的旅館及許多消遣活動。有些遊客認為那地方因為過度開發而被搞糟了。相對的，該島的西岸就較獨特（所以價位也就較貴），有設施豪華的旅館及安靜的夜生活。

　　巴貝多討人喜歡的原因也很清楚。它曾經是英國的殖民地，雖然現在已經獨立，但它跟英國還是有很重要的關係。島上是以英文為主要的交談語言，也存在著許多英國傳統如對板球運動的熱愛。有許多班機可以直飛巴貝多，另外也有專機及噴射客機直飛巴貝多。

牙買加（Jamaica）

　　這座島嶼與巴貝多有些許相似性，它也是英國的殖民地，現在也已經獨立。英語是當地的母語。有許多飛機也直飛牙買加。它是較大的島嶼，有較多的自然景觀、極大的海灘、山脈及瀑布。這裡的夜生

活也很生動活潑，也提供運動及高爾夫球場。雖然前年發生政治問題，但在一九九九年，英國遊客到此遊玩的人次就增加了百分之十四。上述的政治問題是發生在一九九九年四月，引起社會暴亂及死亡。當時到牙買加的班機也取消了一星期，而這則消息也短期影響英國遊客的到訪。

多明尼加共和國（Dominican Republic）

近年來多明尼加共和國一直深受到許多問題的困擾。多明尼加共和國自一九八〇年代開放觀光業，由於當地消費便宜，使該國很快就成為遊客的最愛。當地主要是講西班牙語，但這並不會讓去過西班牙的英國遊客感到困擾。在一九九七年，媒體對於該國旅館不衛生的負面報導造成許多困擾，而這些問題在一九九八年九月更加嚴重，尤其是當時該國慘遭喬治颶風之肆虐。

古巴（Cuba）

古巴是加勒比海群島中旅遊人次成長最快的一個景點。古巴有景色怡人的陽光及海灘，也有極為迷人的都市—哈瓦娜市，可供遊客遊玩。古巴的旅遊市場都是到華倫迪勞（Varadero）觀光區的全包式、靠海濱的套裝旅遊假期，但是較專業的旅遊業者會把假期種類多樣化，分為高爾夫、潛水及郵輪假期。國際旅館連鎖如Sofitel及Novotel都深入哈瓦那以建造新的膳宿。

 課程活動

請研讀古巴的歷史及政治，找出古巴跟美國關係一直處得不好的原因。

在未來，有人推測古巴的觀光前景會超越多明尼加共和國。請就這兩島嶼的觀光名勝、自英國到這兩個景點的方法、住宿及物價作比較。也可比較這兩個島嶼的政治情況、近代歷史及問題。

開曼群島（The Cayman Islands）

雖然開曼群島目前仍是英屬殖民地，但它卻不是英國遊客最常去的主要景點。所有的航線都必須經由邁阿密或拿索（Nassau）轉機，且島上的生活都很昂貴。有百分之五十的住宿都是在別墅或公寓，大部份的遊客都是為了潛水才到該島。

聖基茨和尼維斯（St. Kitts and Nevis）

聖基茨是距離尼維斯只有兩英哩的大島。這些島嶼逐漸吸引英國遊客的到訪，自一九九七至一九九八年間，到訪人次就增加了百分之三十。這些島嶼也被喬治颶風侵襲，但是當地的機場及海港很快就修復。

小故事—聖基茨和尼維斯（St. Kitts and Nevis）

位置：聖基茨和尼維斯（St. Kitts and Nevis）位於東加勒比海背風島嶼的北邊。尼維斯位於聖基茨大島南邊的二英哩，可以搭乘飛機或渡輪經 Narrows Channel 抵達該島。

語言：英語

時間：格林威治標準時間—4小時

入境限制：必須持有英國護照。不需要辦理簽證。

貨幣：EC$

飛行時間：九小時

氣候：炎熱的熱帶型氣候。一月至四月是最乾燥的時候。

旅館：島上有三十一座旅館，大部份都集中於聖基茨，如 Allegro's Jack Tar Village。尼維斯是以古蹟聞名，如在老舊園區的蔗糖製造廠。

自膳宿：有別墅及公寓。可以自旅遊辦事處取得相關資料。

夜生活：有些旅館在星期六晚上有現場樂團及歌舞表演，有時候還可以跳舞。Jack Tar Village 內有賭場、吃角子老虎機、21 點及賭輪盤。

旅遊業者：有一群專業的業者可以為這兩座島做特寫介紹，另外還有一或兩家的規模較大的旅遊業者，如 First Choice，做相關的介紹服務。

航空公司：每週都有古蘇格蘭機自 Gatwick 啟飛。固定的英航班機自 Antigua 及 San Juan 轉機。

連絡：聖基茨和尼維斯旅遊辦事處

 課程活動

　　請選擇兩個加勒比海的島嶼並做深入的探討（但是不要選古巴或多明尼加共和國）。請製作兩張類似以上所提供範本的格式。可利用網站 www.caribbeansupersite.com 來協助你完成作業。

安地瓜（Antigua）

　　安地瓜的風景並沒有令人驚艷之處，但卻是以美麗的海岸線聞名——它以三百六十五座海灘來當作觀光的促銷賣點，每年每一天推銷一

座海灘。這座島嶼是眾背島嶼中最大的一座島，它也有被喬治颶風侵襲，但幸好只是受到很輕微的破壞，因為該島自一九九五年受到路易士颶風肆虐後尚未完全回復原貌。當時有百分之七十五的房舍受到重創，許多的旅館及公共設施也遭受嚴重的破壞。

海地（Haiti）

這是一個尚未遭到旅遊業入侵及破壞的國家。它跟多明尼加共和國共處在共一座島嶼上，然而這兩國的民情完全不同。海地因為政治問題，所以一直被外界認為其國內充滿暴動。該國一直以來都是被獨裁者統治。只有少數的較勇敢的旅者才會去該國，而且主要都是法國人，因為法語也是當地的官方語言（只有受過教育的國民才會講法語，否則一般民眾都講克里奧爾語（Creole））。海地在西半球是最窮的國家。當地盛行巫毒教，許多海地人都信奉活死人（Zombies）（即靈魂已經離開的軀體）。如果你想到海地旅行的話，建議你最好是有心理準備。

坎肯（Cancun）

坎肯不是一座島嶼，它是位於墨西哥大陸上的加勒比海觀光勝地。其觀光地位逐漸重要，因為有許多的英國遊客會選擇到坎肯的海灘渡假，同時也可以經由坎肯轉往墨西哥其他城市參觀名勝古蹟。到坎肯的假期也可以順到去其他的拉汀美洲國家遊玩，如貝里斯或瓜地馬拉。

澳大利亞洲（澳大利亞及紐西蘭）

澳大利亞

圖3-12　澳大利亞的地圖

　　若遊客是從英國出發到澳大利亞，算是跨越大半個地球的長途旅遊。由於有許多英國人移民到澳大利亞居住，所以英國到澳大利亞的探親旅遊（VFR）市場對業者是相當可觀。另外，到澳大利亞的機票便宜，這也是英國人愛去澳大利亞旅遊的原因之一。在公元二〇〇〇年時，雪梨除了舉辦一系列的千禧年慶祝活動以外，也有主辦奧林匹克運動會。此外，雪梨還舉辦公元二〇〇二年的同性戀運動會及公元二〇〇三年的世界盃橄欖球賽（Rugby World Cup）。這些慶典、活動都促使雪梨的旅館業快速成長，以確保到時候有足夠的旅館可以應付市場需求。

　　每年到澳大利亞旅遊的四十七萬名英國遊客都會去雪梨觀光。雖然澳大利亞的首都是坎培拉（Canberra），但雪梨才是澳大利亞最大

的城市。事實上，雪梨是一座充滿著觀光名勝的國際都市，例如雪梨歌劇院、雪梨港、維多利亞皇后購物中心及邦迪海灘、曼利海灘與庫吉海灘（Beaches of Bondi, Manly and Coogee）。此外，遊客若要去藍山觀景或以釀酒聞名的獵人谷（Hunter Valley）遊玩時，他們必先經過雪梨才抵達該兩處景點。從澳大利亞到達雪梨的交通都很方便，遊客可以選擇搭乘單軌鐵路、火車、渡輪，或遊客也可以自行開車在雪梨渡假，因為在雪梨的汽油並不會很貴。

　　若遊客是第一次到澳大利亞旅遊，那麼業者一定會安排遊客去昆士蘭（Queensland）看大堡礁（Great Barrier Reef）。遊客可以先開車或搭乘有提供豪華設施的火車（Great South Pacific Express）到凱恩斯（Cairns），再從凱恩斯出發，只需要幾分鐘的車程，就可以抵達昆士蘭並參觀大堡礁或在當地的海灘遊玩。此外遊客還可以去參觀熱帶雨林，來一趟「生態之旅」。至於住宿方面，遊客可以選擇住在豪華的渡假中心或搭帳蓬。

　　若遊客曾經去過澳大利亞，那麼業者就會安排他們去較偏遠地方或不同地區渡假。例如，業者可能會安排遊客從阿德萊德（Adelaide）出發，沿路可以參觀酒廠、觀賞野生生物（生態之旅）或到澳大利亞南部的內地旅遊。以生態之旅為例，業者都會安排遊客坐遊覽車到阿德萊德西南方海面上的袋鼠島（Kangaroo Islands）看到袋鼠、無尾熊及鴯鶓等。當業者專為年輕遊客安排的生態之旅時，雖然所安排的行程不變，但是年輕客會體驗較不同的住宿，例如在露營區搭帳蓬或住在小木屋裡，而不像一般遊客住在大旅館裡。雖然從英國到澳大利亞旅遊的機票便宜，但遊客需飛行約二十一個小時才會抵達目的地，途中還會在新加坡或香港停下來加油，所以對於到澳大利亞旅遊的遊客而言是相當「長途」的旅遊，也許遊客在抵達目的地時就已經非常疲憊。因此當遊客要到澳大利亞或其他遠程的目的地旅遊時，在這漫長的飛行中，遊客或許可以選擇中途停留新加坡或香港，先住一、兩

晚，或購買頭等艙機位，以減少長途跋涉引起的身體不適。

紐西蘭

　　紐西蘭是由兩座島嶼所組成，地理位置是在西南太平洋。遊客從澳大利亞東南部搭飛機，大概需要三個小時才會抵達紐西蘭。紐西蘭的首都是威靈頓（Wellington），但在奧克蘭（Auckland）才有機場供

圖3-13　紐西蘭的地圖

遊客入境紐西蘭。所以遊客到紐西蘭旅遊的第一站都會先到奧克蘭，再從那裡啓程到其他城市，最後才會到達南島的基督城（Christchurch），並從基督城機場搭機返國。其實紐西蘭並不像澳大利亞一樣能夠吸引英國遊客到當地旅遊，因此紐西蘭觀光局也正努力籌劃一系列的活動以搶攻英國的旅遊市場。

 小故事—紐西蘭觀光局

　　紐西蘭觀光局主要是規劃並執行紐西蘭觀光業的促銷企劃。因此，紐西蘭觀光局會與國內觀光業者密切合作，以建議政府推動其共同擬定的計劃。在一九九九年時，紐西蘭觀光局成立了全球網站，以方便全世界人口瞭解目前紐西蘭觀光業的發展。此外，紐西蘭觀光局也在英國花了一百萬紐西蘭幣以「百分百紐西蘭旅遊」為主題拍攝電視廣告及印刷旅遊宣傳單，希望能藉此讓英國民眾認識紐西蘭。

　　紐西蘭除了有許多漂亮的天然景色，例如山丘、火山、峽灣、雨林及青青草原等之外，紐西蘭也是全世界人口最少的國家之一，因此當地環境相當清幽及寬廣。此外，紐西蘭的氣候良好，遊客在全年任何時間都適合到當地旅遊。紐西蘭也可是最符合那些想要「生態之旅」的遊客需求，遊客可在紐西蘭南島的泰阿羅角觀賞成群結伴的信天翁、企鵝及海豹等生物，絕對可以讓遊客大飽眼福。遊客尚可以到紐西蘭最大的葡萄種植區－馬爾堡峽灣 （Marlborough Sounds） 及Ratimera海灣遊玩並觀當地酒廠。

旅遊景點最主要的入口及路線

遊客出發方式

在本單元，我們將會探討遊客如何選擇他們的出發方式，例如：

- 道路
- 鐵路
- 渡輪
- 飛機

遊客在選擇出發方式時，都會先考慮價格、交通工具的便利性及旅程時間的長短。

道路交通（Roads）

英國有發達的高速公路網絡，而且遊客開車行經這些高速公路時都不用付費。因此，當繁忙交通時段在高速公路行駛時，常碰到塞車的情形，尤其是通往機場的M1、M6及M25號公路。所以遊客要去機場前，應該衡量時間並及早出門，以免延誤登機時間。另外也有遊客想開車出外旅遊，若與旅遊目的地距離很遠，就必須考慮成本，因為在英國的石油很貴。圖3-14是英國高速公路及主要道路網路。

若遊客想要開車橫跨海峽到歐洲或愛爾蘭旅遊，那他們就會先開車到港口。另外遊客也可以選擇搭乘公共運輸交通，例如火車、遊覽車或搭飛機旅遊。

圖3-14　英國的高速公路網絡及主要道路

鐵路交通

　　英國的鐵路網絡系統比其他交通系統複雜。雖然英國所有鐵路軌

道都是由Railtrack鐵路基建公司負責興建的,但是它並沒有經營英國的全線鐵路,而是由另外二十五家鐵路公司共同經營,例如Great Eastern、Great Western、Central Trains及Virgin Trains,所以遊客搭乘火車所付的票價及所享受到的服務會因鐵路公司而有差異。

小故事—Railtrack鐵路基建公司

　　Railtrack鐵路基建公司是負責規劃並興建英國全國鐵路軌道的組織。它除了提供給一般鐵路公司使用這些鐵路軌道網路之外,也負責英國所有鐵路軌道的配置、規劃並協調所有鐵路公司的火車動向。另外,Railtrack鐵路基建公司也負責營建英國全國火車站的公共設施,所以該公司目前共擁有英國所有的鐵路、平交道、高架道、橋臺及二千五百座火車站。其中該公司名下的火車站大多數租給一般鐵路公司營運,只有幾條主要的鐵路路線是由Railtrack鐵路基建公司親自經營。目前Railway鐵路基建公司共有超過一萬一千名員工。

　　近年來由於鐵路公司所提供的服務品質飽受外界的抨擊,所以他們也正朝著「改善服務品質」的方向努力。鐵路營運業公會(Association of Train Operators)一直以來都是代表多家鐵路營運公司對外界宣佈鐵路業者共同達成的共識:針對上述的服務缺失,鐵路業者一致達成以下共識以改善服務品質:

- 業者將會共同投資兩百七十億英磅來維修及保養鐵路、火車及車站,而這維護工作至少持續十年以上。
- 業者到了公元二○○二年時,要將目前至少一半的舊式載客火車淘汰並以全新車輛取代。

- 業者到了公元二○○二年時，要把百分之八十的車站翻新完畢。

　　遊客可以在英國坐火車抵達所有機場，但是遊客在倫敦火車站必須要懂得如何換車或換站等複雜動作，因此對於來英國旅遊的遊客而言，坐火車到機場還眞的不是一件簡單的事。儘管如此，遊客還是可以在倫敦車站搭乘可直達希斯羅（Heathrow）及嘉華（Gatwick）的火車：

1. 嘉華快車（Gatwick Express）

　　這班快車每十五分鐘從維多利亞（Victoria）發一班車，到嘉華機場須約三十分鐘。搭乘英國航空及美國航空的乘客可以在嘉華機場辦理登機報到。

2. 希斯羅快車（Heathrow Express）

　　希斯羅快車共耗費了四億五千萬英磅的成本，於一九九八年開始營運。這班快車每十五分鐘從百靈頓（Paddington）發一班車，到希斯羅機場須約十五分鐘。超過二十家航空公司的乘客可以先在百靈頓辦理登機報到。

航空交通

　　遊客也可以選擇坐國內班機到達國際機場的出入口，而這對於想再搭飛機出國的遊客是較方便的。在英國的遊客都可以搭乘國內班機飛到倫敦機場，但價格較其他交通方式爲貴（例如，遊客從曼徹斯特坐飛機飛到倫敦的來回機票就要一百二十英磅），而且遊客都得先到地區機場才能搭飛機到倫敦機場。

抵達最終目的地

本章稍早前討論了遊客可選擇那些交通方式抵達目的地,例如遊客可選擇利用鐵路交通、一般道路交通及航空交通。本單元現在就針對這些交通方式進一步的探討,但本單元會另外加入渡輪及郵輪(遊客搭乘郵輪可能就是渡假的一部份)。表3-5主要是說明在一九九六年時,遊客利用航空交通及海上交通出外旅遊的人數。

主要參觀國家	VISITS ('000) 1996		
	航空	航海	總計
United States	3,066	23	3,089
Canada	506	2	508
North America	3,575	25	3,597
Belgium/Luxembourg	388	1,081	1,469
France	1,640	8,580	10,220
Germany	1,218	699	1,918
Italy	1,236	333	1,569
Netherlands	884	660	1,543
Denmark	197	53	249
Irish Republic	1,456	1,713	3,169
Greece	1,450	12	1,461
Spain	6,839	715	7,554
Portugal	1,068	38	1,106
Austria	327	90	417
Finland	95	2	97
Sweden	237	45	282
Western Europe EU	17,036	14,018	31,054

表3-5 英國遊客出國旅遊的情形:比較遊客在1986年及1996年旅遊所使用的交通方式(以目的地:國家或地區計算到人數)

注意:＊利用道路或鐵路交通橫跨愛爾蘭邊界是包含在「航海」部份。
資料來源:International Passenger Survey

　　讀者須注意的是到比利時及法國旅遊的英國遊客幾乎都選擇航海交通，另外航海交通也是到愛爾蘭旅遊的英國遊客最喜愛的交通方式，但隨著航空旅遊的便利，利用航空旅遊的遊客人數也逐漸增加中。本章節稍後也會探討為什麼利用航空旅遊的人數變多了。除了上述以外的歐洲旅遊景點，英國遊客多數是坐飛機抵達該處。

道路交通

　　英國遊客可以經由各種不同方法跨越英法海峽抵達歐洲北邊的港口及其高速公路網絡，例如，卡來市（Calais）就位於高速公路右方，遊客就可以在途中路過市中心。大部份露營旅遊業者都預期顧客會自行開車旅遊，所以業者就提供旅遊景點的相關資訊給遊客。業者可能會提供旅遊包給這些自助旅遊的遊客，旅遊包內有旅遊景點地圖、旅遊指南及為遊客規劃的旅遊計劃。此外，旅遊包內容也包括遊客在歐洲開車旅遊的要訣及歐洲旅遊景點間距等資訊。要開車旅遊的遊客也一定要確認車子有完整的保險，而遊客開車行經法國高速公路（autoroute）時要付費。另外遊客也可以選擇較便宜的方式出外旅遊－那就是搭乘遊覽車旅遊，但隨著飛機機票變便宜後，使用遊覽車旅行的遊客人數就明顯減少許多。

鐵路交通

　　遊客在橫渡海峽時，可以把他們的車子寄放在火車「Le Shuttle」裡運送。當火車跨越海峽之後，遊客就可以選擇繼續搭乘火車直達法國及義大利的南邊或是自行開車離去。而打算步行旅遊的遊客則可選擇從倫敦 Waterloo 車站搭乘火車「歐洲之星」到巴黎、布魯塞爾（Brussels）或里耳（Lille）。遊客也可以搭乘火車「歐洲之星」直達巴黎迪士尼樂園。西歐的鐵路交通網絡較英國發達及方便，火車行駛速度都很快，所以遊客在歐洲坐車時間相對減少。另外，歐洲政府會

斥資補助公共交通系統，所以在歐洲的公共交通工具的票價都很便宜。

渡輪交通（Ferries）

遊客搭乘渡輪橫渡海峽到歐洲旅遊的方式，已明顯受到歐洲英法隧道（Eurotunnel）通車的影響。渡輪的行駛速度無法跟穿越海底隧道的火車相比，所以渡輪業者必須使用其他服務，例如加強船上的設備，以吸引遊客搭乘渡輪。渡輪業者都向遊客強調搭乘渡輪橫渡海峽是很輕鬆愉快的享受，遊客可以在船上的購物中心逛街、在餐廳及吧台享受美食及飲酒，當旅程較遠時，船上也會播放電影供遊客欣賞。因此，多數遊客會把這趟航行當作是部份的旅遊經驗。

另外，渡輪業者也知道旅遊市場的票價都相當競爭，尤其是免稅商品制度（Duty free）被政府取消之後，旅遊市場更爲競爭。在一九九九年免稅商品制度還沒被取消前，一天來回的短程旅遊對渡輪業者而言是有利可圖的市場，因爲遊客都可以在船上買到免稅的菸酒，所以會選擇搭乘渡輪旅遊。但是隨著免稅商品制度被取消之後，遊客再也不能在船上買到便宜的菸酒，所以遊客利用渡輪旅遊的意願都不高。因此業者就推出搭乘渡輪到法國購物一日遊的旅行團，讓遊客可以在法國買到比英國還便宜的酒飲，希望藉此提高遊客搭乘渡輪旅遊的意願。現今許多渡輪及火車 Le Shuttle 都有提供二等艙服務以招攬出國做生意的旅客。

 課程活動

請連線到火車 Le Shuttle 的網站 **www.eurotunnel.com** 並查出各級座艙的價格及優點。

 個案研究—橫渡海峽的交通工具

　　P&O Stena Line及Sea France是競爭短途橫渡海峽的渡輪公司。這兩家公司爲了因應英法隧道通車所面臨的市場競爭，向遊客推銷利用渡輪橫渡海峽的「漫遊之旅」。業者在船上提供休息室、飲食區、娛樂區及購物中心。如果氣候良好，乘客還可以悠閒地躺在甲板上休息。遊客搭乘渡輪橫渡海峽全程包括裝卸貨物時間總共只需七十五分鐘。

　　另外遊客也可以選擇Hoverspeed公司所提供的氣墊船（hovercraft）以橫渡海峽。Hoverspeed公司每天安排從多佛（Dover）到卡來（Calais）的行程共有二十趟班次。遊客搭乘氣墊船橫渡海峽全程只需三十五分鐘，當天氣不良時Hoverspeed公司並不會開船。遊客搭乘氣墊船的感覺就像在坐飛機，因爲途中所有的餐飲都會送到乘客的座位上。Hoverspeed公司還有推出「海貓服務」（一種行駛速度很快的郵輪），可以讓遊客到布倫（Boulogne）及歐士丹（Ostend）。Hoverspeed公司最近也開始提供從紐海芬（Newhaven）到迪耶普（Dieppe）的航線服務，而迪耶普是最靠近巴黎的海港，希望藉此吸引去巴黎旅遊的遊客，這行程約需兩小時。

　　另外遊客也可以選擇跨越海底隧道的兩種交通工具來橫渡海峽，它們分別是火車Le Shuttle及歐洲之星（Eurostar）。Le Shuttle可以從福克史東（Folkstone）載著車輛及貨物到達卡來（Calais）的火車，而歐洲之星（Eurostar）則是載客的火車，在巴黎、里耳、及布魯塞爾與英國之間來回穿梭。Le Shuttle的乘客可以把車子直接開進火車車廂，大約三十分鐘的行程就可抵達巴黎，但在鐵路交通較繁忙時，得再加上等待的時間。這些火車服務都很方便快速，但是乘客在車廂裡可能無處可逛，就會很無聊。Brittany Ferries公司、P&O公司及

Condor Ferroes公司除了提供這些短途橫渡海峽的行程之外，也提供長途的航海旅程，例如乘客可以從樸資茅斯（Portsmouth）及普利茅斯（Plymouth）坐船到聖馬洛（St. Malo）、勒亞費爾（Le Havre）、瑟堡（Cherbourg）、羅斯考夫（Roscoff）、畢爾包（Bilbao）及桑坦德（Santander）。

來源：摘自 Insights, N1998, ETB/BTA

 課程活動

　　假設你目前在旅行社上班，你的經理為你介紹三名顧客，而這三名顧客都要橫渡海峽到歐洲旅遊：

1. 錫克太太在星期一早上要去巴黎參加一場商業展。她想在早上九點開著載滿展示用品的公務車從英國港口出發，然後她將在星期五傍晚回到英國。

2. 基先生全家人都期待在這暑假去庇里牛斯（Pyrenees）渡假。他們計劃在八月的第一個星期六開車行經法國抵達目的地。但是，他們在回程時不想再沿途開車回英國。他們知道可以從西班牙的北部坐船回家。他們希望在八月底銀行休假日（星期一）回到英國，因此他們可能需要先預訂一個客艙。

3. 海倫希望能大肆慶祝生日，於是她決定跟男友在週末一起去法國渡假。他們在法國會買瓶紅酒，好讓他們在回程的派對裡飲用。

1. 請你把英國及歐洲的渡輪停泊港口標示在英國及歐洲的海岸線地圖上（你的老師應該會提供地圖給你）。

2. 請標示出渡輪的航行路線。你也可以利用旅遊手冊或網站來幫各個顧客找出適合的橫渡海峽的方法。

3. 請你詳細寫出為各個顧客所挑選的交通服務的路線、價格及優點，
並向你的顧客詳述相關資訊。

　　除了上述橫渡海峽的交通方式之外，還有許多其他的交通選擇。
P&O渡輪公司推出從英國赫爾（Hull）坐船到鹿特丹（Rotterdam）
及從赫爾坐船到Zeebrugee的航線服務。乘客選擇搭乘渡輪來安排旅
遊行程時，都需要在海上渡過一夜，所以船上會提供遊客休息的座
艙。Swansea Cork 渡輪公司、Stena Line渡輪公司及Irish 渡輪公司都
會安排渡輪從荷利海德（Holyhead）、潘布洛克（Pembroke）、費士蓋
德（Fishguard）及史特拉爾（Stranraer）的海港啓程到愛爾蘭的各處
旅遊景點。另外也有渡輪公司會安排渡輪從英國北方港口啓程到斯堪
地那維亞半島（Scandinavia）的班次服務，例如Fjord Line渡輪公司
就推出從新堡（New Castle）到卑爾根（Bergen）的班次服務。

航空旅遊交通

　　讀者在第一章時應該已知如何分辨「包機航班Charter Flight）」
及「定期航班（Scheduled Flight）」的差異。若遊客是以旅遊套餐方
式出外渡假，他可能搭乘由旅遊業者所包下的包機航班飛機。有時候
乘客不會知道自己搭乘的飛機屬於包機航班或定期班的飛機，因為這
兩種航班的艙內服務非常類似。一般而言，包機航班的座位如果沒有
客滿或達一定的名額，那麼旅遊業者就有可能把兩航班的乘客合併，
以達到包機的承載量。換句話說，旅遊業者可能取消某班次飛機，而
把該班次的所有乘客安排到另外一個班次，以填滿機艙空位。

　　這種情況並不會發生在定期航班的飛機，因為定期航班的飛機都
會按照行程表啓飛及降落，但是定期航班較可能發生機位「超賣」的
情況。另外，若遊客是用全票的價格購買機票，他們可隨時持票改訂

其他班次的機位，而使航空公司難以知道每一航班到底會有多少乘客
搭乘飛機。當發生機票超賣的情況時，就會造成乘客沒有機位，而這
些乘客就會被安排搭乘下一班的飛機，並得到航空公司的補償。所以
當遊客旅遊的目的地並不遠時，那他們就要斟酌是要坐飛機過去該目
的地，或是用其他較便宜及方便的交通工具。

現今的飛行成本不高，是造成航空公司推出廉價機票的原因之
一。

「陽春型」的航空公司（'No Frills' Airlines）

近幾年來航空公司紛紛以「削價促銷」的策略來販售機票。另
外，歐盟飛行市場（European Union Aviation Market）允許在歐洲註
冊的航空公司無需政府機關的批准，即可開始營運並提供飛行載客服
務。所以這些採取低價機票的航空公司只負責把乘客安全送達目的
地，在飛行途中並不提供任何服務，例如提供飲料。雖然這些小型的
航空公司有票價便宜的優勢，但是他們還是會跟大型航空公司競爭，
例如小型航空公司在機場的起飛及降落位置就不若大型航空公司的飛
機容易取得。有些像「Go」航空公司（英國航空公司的子公司）及
「Buzz」航空公司（KLM荷蘭航空專門提供低票價的子公司）的大型
航空公司也會加入低價促銷機票的市場競爭，企圖跟對手一較高低。
值得讀者注意的是航空公司推出低價機票，不僅可以從競爭的市場中
取得生意，民眾也因此而受惠，他們可以搭乘飛機到更多旅遊景點遊
玩，所以旅遊觀光相關行業也會隨之興盛。圖3-15就說明了航空公司
如何把成本壓低以提供遊客廉價機票。

小故事—Ryanair 航空公司

Ryanair 航空公司一直是歐洲航線中提供最低票價的航空公司。它剛開始成立時就是一家獨立的愛爾蘭航空公司，並於一九九七年開始在紐約及愛爾蘭股市掛牌上市。它在一九八五年時開始提供十五人座的定期航班飛機，經營愛爾蘭到英國的航線。到了一九九○年時，Ryanair 航空公司開始在愛爾蘭所有的大型機場提供遊客搭乘飛機直達英國的航線服務。所以從都柏林（Dublin，愛爾蘭首都）搭飛機到英國倫敦的機票變便宜了，遊客人數也增加兩倍之多。現今 Ryanair 航空公司共經營三十四條航線及每年承載將近六百萬名乘客。在一九九八年時，Ryanair 航空公司購入四十五架波音 707-800 型號的飛機。目前共有超過一千名員工在 Ryanair 航空公司上班。

來源：摘自 Ryanair 網站

課程活動

本活動中讀者可能需要找一些報紙上的旅遊廣告或是旅遊公司的網站來協助完成下列的作業。

1. 請找出那些航空公司可以提供最便宜的機票。這些航空公司在那些機場有設置登機櫃檯。你覺得為什麼航空公司會選擇這些機場設置登機櫃檯？這些櫃檯對於航空公司有那些優缺點？

2. 請舉出這些航空公司提供的航線並列出詳細資料。這些航空公司所提供的航線班次是否有互相重覆的情況？

3. 請舉出各家航空公司所提供的票價價目表。你認為這些航空公司之

How we do it!

easyJet offers a simple, no frills service at rock bottom fares. Fares can be offered at such good value due to the following 4 main reasons:

NO TRAVEL AGENTS

easyJet was the first airline not to pay a penny in commission to a travel agent. Even British Airways who originally copied us, have now succumbed to selling through agents. All bookings are made DIRECT with the **easyJet** reservations centre or booked direct on the Internet. Cutting out the middleman saves the commission fee paid to a travel agent.

NO TICKETS

easyJet is a ticketless airline. All you need to fly is proof of identity (passport for international flights).
This is less hassle for the customer who does not have to worry about collecting tickets before travelling, and cost effective for **easyJet**.

NO HEATHROW

easyJet uses uncongested, inexpensive airports with the cost advantages being passed on to travellers. Using uncongested airports also allows easyJet to get much better utilisation out of their aircraft rather that wasting time waiting for slots at a busy airport.

THERE'S NO SUCH THING AS A FREE LUNCH

... so **easyJet** does not offer one. Plastic trays of airline food only mean more expensive flights. **easyJet** passengers are given the choice as to whether they wish to buy themselves drinks or snacks from the in-flight easyKiosk. Our customer feedback illustrates that passengers do not want a meal on board a short-haul flight. They prefer to pay less for the flight and purchase snacks on board if desired.

This is why BA had to copy OUR IDEA

The lefthand side of the diagram shows the costs incurred by all airlines including **easyJet**

The righthand side of the diagram shows the additional costs incurred by big airlines, but NOT by **easyJet**.

- telesales staff
- advertising & cabin crew
- pilots
- ground handling insurance &
- airport landing fees
- aircraft ownership cost
- air traffic control fees
- maintenance
- fuel

- these seats don't exist because of business class. KLM's Boeing 737-300 only has 109 seats!
- in-flight catering
- extra cabin crew to serve business class & travel agent commission ticketing costs
- computer reservation fees & expensive airports
- lower aircraft utilisation because of delays at congested airports
- same costs as **easyJet**

This diagram approximately illustrates the number of seats **easyJet** needs to sell to cover each type of expense.

圖3-15　EasyJet：陽春型及較低票價的座艙服務
資料來源：WWW. easyJet. com

間是否競爭激烈？請再把那些票價和大型航空公司所提供的票價做
比較。

4.「No Frills」是什麼意思？

　　包機航班的飛機一直只提供一種等級的座艙服務，但航空業者現
在也開始提供額外服務。這是因為大眾都不喜歡被當作是『一體（en
masse）』，而是希望旅遊業者對每個人的服務都是「量身訂做」。這也
是業者能增加盈利的機會。

　　許多出國談生意的旅客都會選擇購買較便宜的機票以節省成本。
因此航空公司除提供便宜的機票以爭取顧客外，也提供許多額外服務
以利市場競爭。若出國談生意的旅客需要長時間飛行才能抵達目的
地，那他們就會選擇頭等艙或二等艙的座位，因為他們通常在抵達目
的地之後，就需要全神貫注地投入工作。所以各航空公司會在機艙服
務上相互較勁，讓旅客在飛行途中感到舒服。選擇購買頭等艙的乘客
除可享用美食，還有伸縮座椅或床舖，每個頭等艙的乘客都有各自的
電視螢幕可自由收看空中電視節目、電話及其他便利設施。另外，若
旅客購買頭等艙的機票，他們在機場時可以優先報到通關及有個人的
候機室。

郵輪巡航旅遊（Cruises）

　　遊客搭郵輪出外旅遊是近年旅遊及觀光業中成長最快的一部份。
據乘客運輸公會（Passenger Shipping Association）的報告指出，英國
遊客郵輪旅遊的市場，已從一九九四年的三十萬九千人增加至一九九
九年的七十七萬人。一般會搭郵輪旅遊的遊客大多為退休老年人，因
為退休後有較多的時間與金錢（退休金）可坐郵輪巡航旅遊，所以老
年遊客是較常使用郵輪旅遊的族群。但是旅遊業者如Thomson旅遊公

司及Airtours旅遊公司卻做了很大改變，他們極力爭取全家出外旅遊
的遊客搭乘郵輪旅遊，並提供優惠價格以提高其意願。圖3-16表示過
去幾年中，搭乘郵輪旅遊遊客的年齡層變化。

　　遊客搭乘郵輪旅遊可能是幾天的旅遊活動，也可能需要幾個月來
環繞全世界。全世界各地都會有人搭乘郵輪旅遊，遊客可能從加勒比
海到地中海、橫跨大西洋到紐約或搭船環繞那維亞半島峽灣。遊客搭
乘豪華郵輪的票價從幾百英磅至幾千英磅不等，但由於近來業者互相
競爭激烈，大部份郵輪的票價都調降了。

　　遊客會選擇搭乘郵輪旅遊的原因在於，遊客在途中可以輕易地觀
賞到不同新鮮事物。遊客搭乘郵輪時，根本不需要考慮裝卸行李的問
題，也不需經過任何機場或火車站。在船上除了飲料及小費之外的費
用都已計算在旅費裡，而且在船上也可以享受到高水準的服務。此
外，遊客在船上隨時可以點餐，也可以參加不同的活動。至於船上住
宿，遊客依財務狀況選擇窩在狹小座艙或寬敞套房。

圖3-16　搭乘郵輪出外旅遊的英國遊客的年齡層變化
資料來源：PSA-IRN Cruisestat, Travel Weekly 1999年5月31日

Dawn Princess 公主號郵輪

船名：Dawn Princess 公主號郵輪

業者：Princess Cruises

建造年份：一九九七年

噸位：77,000 噸

座位數：1,950（分上下艙）

船員／國籍：英國及義大利船長及國際水手或員工。

座艙設施：除了三十八間有私人陽台的小套房及十九間有輪椅設施的小套房之外，其餘九百一十八間船艙的設施及大小都差不多，每一間船艙都設有電視、吹風機，並有為乘客準備浴袍。船艙的空間都很大但是浴室只是一間小側室。這郵輪裡共有三百七十二間的內艙，其餘約三分之二的船艙都是外艙，且每間外艙都有陽臺。

飲食服務：船上所提供的食物菜色多樣及美味，並可以供應船上約兩千兩百五十名乘客享用。船上除有二家較大的餐廳營業之外，乘客在傍晚時也可以選擇在比薩專賣店或在二十四小時營業的露天餐廳享用晚餐。另外船上還有一家法式蛋糕店及一家冰淇淋店。在船上吧台所販售的飲料，價格都較貴；但是乘客在餐廳裡就可以享用品牌好且價格合理的酒飲。

船艙服務：乘客可以在船上享受高職業水平的服務，尤其是各餐廳的義大利員工更是表現極佳。至於船上許多吧台及服務檯台的服務則是參差不齊。

娛樂活動：船上有歌劇院及表演廳，提供許多原創作的勵志性音樂。大部份的吧臺、酒廊及舞廳都會有現場音樂會。另外有家頗具規模的賭場、溫泉浴場、健身中心、游泳池及按摩浴池。船艙也有很大的空間作為球場、其他運動設施尚有桌球桌、高爾夫球模擬訓練裝置、電子遊戲室、孩童遊戲室及專門為小孩設置的迷你游泳池。

評論：船上食物的品質及服務都很好，且在一艘載滿兩千名乘客仍不顯得擁擠是很難得的。但是這郵輪最令乘客感到不滿意的是船上沒有設置可以讓乘客沿途欣賞風景的個人休息室，尤其是當郵輪在夏天行經阿拉斯加時，遊客就錯失欣賞美景的時機。另外，郵輪業者提供乘客在艙內用餐的服務水準較差。

圖 3-17　在郵輪上期待所能得到之服務的範例

資料來源：1999 年 6 月 14 日 Travel Weekly

入口（Gateways）

機場

當遊客要到較遠的目的地旅遊時，最常會選擇搭乘飛機，航空旅遊是所有交通方式中成長最快的一項。為了因應遊客選擇航空旅遊的需求與日俱增，許多機場都擴建場地以容納更多遊客。如今英國所有較大型的機場都有擴建計劃。

英國共有五十座機場，但是英國遊客搭乘飛機在國內旅遊的風氣並不普遍。這是因為英國遊客在境內旅遊時，須使用道路交通即可抵達境內的旅遊景點，不像美國境內的遊客必須搭乘飛機才能抵達某些旅遊景點。

一九九八年全世界最繁忙的機場

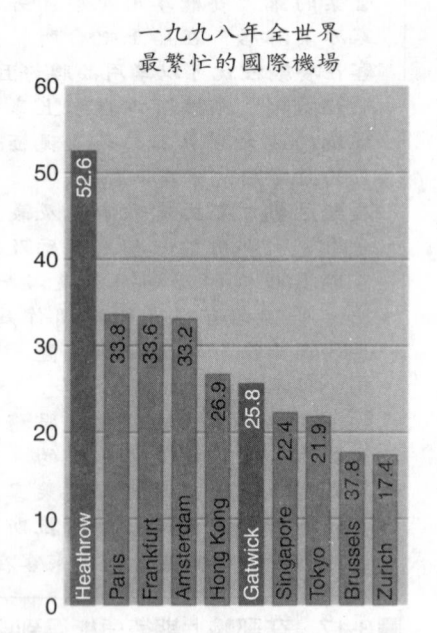

一九九八年全世界最繁忙的國際機場

圖3-18 一九九八年全世界最繁忙的機場
資料來源：999年5月17日 Travel Weekly

　　圖3-18，值得讀者注意的是，全世界六座最繁忙的機場都是在美國，那是因為美國人較常搭飛機在國內旅遊。至於較繁忙的國際機場並不會讓國內旅遊的遊客降落在它們的機場跑道，但卻接受轉機的遊客（因為轉機乘客通常搭飛機到國際機場，然後再從國際機場搭乘飛機到國外）。例如，在一九九八年時，就有兩百八十萬人從英國的地區機場飛到阿姆斯特丹史基浦機場（Schipol），再轉搭其他飛機到目的地。

在倫敦的機場

　　倫敦共有四座規模較大的機場，分別是希斯羅機場（Heathrow）、嘉華機場（Gatwick）、史丹斯德機場（Stansted）及路丹機場（Luton）。其中，希斯羅機場是全世界最繁忙的國際機場。另外在港區（Docklands）還有一座規模較小的機場—都市機場（City Airport），主要接待出外做生意的旅客。英國機場管理局（British Airports Authority, BAA）在英國擁有十五座機場，其中包括希斯羅機場（Heathrow）、嘉華機場（Gatwick）及史丹斯德機場（Stansted），而路丹機場（Luton）是隸屬於路丹市政務委員會。英國機場管理局是很賺錢的機構，該局在機場內斥資設置商店街，讓遊客抵達機場後就開始有渡假的心情，及花錢的衝動。

 課程活動

1. 請讀者連線到英國機場管理局（BAA）的網站（www.baa.co.uk）並找出該局在全世界尚擁有那些機場。

2. 遊客可以從希斯羅機場（Heathrow）坐飛機到多少個目的地？嘉華機場共可以容納多少名乘客？

3. 英國機場管理局（BAA）的任務為何？

4. CAA是什麼？

5. 在希斯羅機場的第五航空站為何？

6. 請讀者閱讀新聞稿2000（news release section（2000））。英國機場管理局（BAA）對於電子商務做了那些開發並投資多少金額來發展電子商務？BAA又獲得了什麼獎？

小故事—史丹斯德機場 Stansted Airport

史丹斯德機場（Stansted Airport）位於艾塞克斯（Essex, 英國西南部一郡）的M11號公路附近，也是英國所有機場中設備最新的。這機場在過去一年（一九九八年至一九九九年）的營運狀況非常良好，共獲利超過一千八百萬英磅，成長率高達百分之四百，遊客人數也增加百分之三十五，相當於七百五十萬人。在公元二○○○年時，史丹斯德機場的跑道中有百分之九十七是定期航班飛機在使用，遊客可以在這裡搭飛機到六十五處旅遊目的地。在史丹斯德機場裡駐站的眾航空公司中，Ryanair航空公司是生意最好的航空公司。其他的駐站航空公司尚有KLM UK航空公司、GO航空公司、Swissair航空公司、Alitalia航空公司及Virgin Express航空公司。史丹斯德機場之所以會吸引航空公司及遊客，是由於這機場並不像希斯羅機場及嘉華機場常出現擁塞現象，此外飛機在機場跑道上也很容易自塔台取得空檔起飛或降落。英國機場管理局（BAA）也打算再擴建史丹斯德機場，並預訂於在二○○七年完工後，將目前的容納量增加一倍以上。這項擴建工程包括從主要航廈延伸加蓋兩座子航廈（satellite terminals）。在一九九九年時，英國政府已經核准斯丹斯德機場的航空運輸量從原有的十二萬趟次增加到十八萬五千趟次。從一九八六年起至目前為止，英

國機場管理局（BAA）在史丹斯德機場共已投資超過五億英磅。

　　另外，希斯羅機場也有擴建計劃，他們正籌劃建造第五座航廈，而嘉華機場也斥資三千萬擴建航廈北站，整個工程預定在二○○一年完工。如此一來，這兩座機場將可以提供更大的候機空間。曼徹斯特機場在二○○○年時開始使用第二條跑道。伯明罕市的機場也新增移民廳、入境廳及額外添購登機報到用的設備。利物浦機場也蓋新航廈以增加機場容納量；愛丁堡機場的新航廈也在一九九九年開始啓用，遊客承載量也增加了兩倍。

　　目前路丹機場和民間企業共同投資了一億七千萬英磅以進行相關的開發工程，其中該機場有一座全新航廈，在一九九九年開始啓用。但是在路丹機場新航廈舉行啓用典禮時，有一家航空公司（EasyJet）缺席了該項典禮。該航空公司主席史蒂略先生在 Easyjet 雜誌發表評論，他覺得沒必要爲一個花大錢的錯誤示範而慶祝，他認爲新航廈爲了昂貴的造價成本而調漲了每家航空公司的管理費是不合理的，因爲業者也會爲了因應這些額外增加的成本，調漲乘客的機票。

 小故事—出外做生意的商務旅客

　　哈里遜先生從事出口經銷商的工作，因此他必須經常到歐洲爲生意奔波，他都是從倫敦的四座機場坐飛機出國，其中最常經由史丹斯德機場及路丹機場外出，因爲他可以從這兩座機場的航空公司買到便宜的機票。雖然公司都會幫他支付出國費用，但是哈里遜先生覺得他個人也有責任幫公司節省人事成本。哈里遜先生提到他原本是與英國航空及法國航空洽談機票事宜，但這兩家公司並不能夠提供給他滿

意的條件，例如哈里遜先生要求星期六在目的地過宿一晚，隔天再回
英國或讓他及早訂位，顯然這兩家航空公司不能提供給他這些彈性。

　　哈里遜先生個人比較喜歡到史丹斯德機場搭飛機，因為路況較
好，停車價格合理及停車場就在機場航廈隔壁。哈里遜先生說：「因
為那座停車場並不是多層樓的建築物，所以他在停車後，可以很快地
走進主航廈裡，而機場對於人潮流動也有很好的規劃－機場裡設有許
多登機報到櫃檯，這些櫃檯距離出境護照檢查處（passport control）
都很近，所以遊客在辦理登機手續的時間都較其他機場快且服務好。
另外，遊客可以穿越免稅商品店，直接到達開往各子航廈的小火車
站，所以要到子航廈時就無須走出主航廈。」相較之下，哈里遜先生
並不喜歡到路丹機場，因為遊客須經由最繁忙的M1高速公路才可抵
達路丹機場。如果要從其他替代道路抵達路丹機場，又得繞過路丹市
中心，而且尖峰時段會遇到Vauxhall公司員工的上班車潮。但路丹機
場還是有優點的，由於路丹機場新航廈新設許多登機報到櫃檯，所以
遊客辦理登機報到手續會很順暢。哈里遜先生最後再補充說明，每當
他要到路丹機場的新航廈時，他就得走路穿越舊航廈才能到達新航
廈。此外，每次當他在路丹機場要登機時，他還得先在戶外走一段路
到飛機停泊的位置才能登機，這也是他不喜歡到路丹機場坐飛機的原
因之一。另外有件令他感到驚訝異的事，就是場內同時有那麼多架飛
機在等候乘客登機，但路丹機場的乘客竟然都不會搭錯飛機。

港口

　　對於遊客而言，港口是他們到各處旅遊時一個很重要的出入口，
而港口也是他們要搭渡輪或郵輪的地方。要坐郵輪出外旅遊的遊客可
能會先搭飛機到港口，然後再繼續從港口搭乘郵輪到下一個目的地旅

遊。邁阿密是全世界最繁忙的港口之一,又稱為「世界的郵輪首都」。邁阿密港可以同時容納十八艘輪船,也可以容納承載超過二千名乘客的「超級巨艦(megaship)」。在一九九八年時,就有超過二百九十萬名乘客在邁阿密港坐船出外旅遊。

　　港口必須能提供郵輪以下的服務:

- 船隻維修
- 入境管控
- 保全服務
- 免稅商品店
- 餐廳／酒吧
- 外匯兌換
- 急救護理
- 船隻停泊
- 交通服務

　　在英國,所有郵輪主要是從南開普頓(Southampton)啟程出發,故在南開普頓港就會提供上述的服務設施。

　　隨著歐洲隧道的通車,在隧道的兩端就會多設兩座讓乘客上下車的車站,這兩座車站之一就蓋在佛斯登(Folkestone),另外一座則是蓋在Coquelles(卡萊Calais)。這兩座車站大樓都很新,建築物內設有候車室、購物中心及餐廳,此外也有設入出境護照檢查處及海關。自從隧道通車後,使得Coquelles有重大的開發,因為該區成為遊客最主要的入出口。另外,在車站四週都新建許多的休閒設施、電影院、旅館、超市及一座嶄新的購物中心Cite Europe。

旅遊景點名氣的改變

本單元將會探討那些因素影響旅遊景點的名氣。旅遊及觀光業的環境一直都不斷地變化，因此讀者須養成每天閱報的習慣，以瞭解有關旅遊景點的時事新聞及它們對旅遊景點所造成的影響。

經濟因素的考量

英國遊客可以到國外旅遊的地方很多，所以若是某個地區的旅遊費過於昂貴且沒有價值，那麼遊客就會選擇到其他地方旅遊觀光。旅遊手冊通常會提供遊客旅遊景點的消費概況。

旅遊景點的外匯兌換率對遊客是否要去當地旅遊是很重要的決定因素。如果英磅夠「強勢」，那麼英國遊客在當地就可以用英磅兌換較多當地貨幣，因此會更吸引英國遊客到當地旅遊。但這情況也意味著外國遊客到英國旅遊時會有較高的消費，有可能會造成英國觀光業蕭條。

社會及政治因素的考量

旅遊景點的宣傳

旅遊業者會透過電視媒體為旅遊景點強力宣傳，使民眾對該旅遊景點的興趣越來越濃厚。而選擇旅遊套餐的遊客只能到旅遊業者所提供的景點旅遊。另外，自助旅遊的遊客也得靠旅遊業的安排，才能去某景點遊玩。因此，英國觀光局希望多主辦一些活動協助英國觀光業

吸引更多外來遊客。

旅遊景點過於商業化或排外性

當旅遊景點逐漸建立知名度時,一定會吸引越來越多的遊客,這時它可能也失去原來吸引遊客的風貌,致使遊客到其他地方旅遊,期待另外找到獨特的旅遊景點。這也就是印度海洋及中東一帶的地方越來越吸引遊客的原因。遊客已經習慣搭乘飛機,長途飛到佛羅里達或是地中海一帶的旅遊景點遊玩,所以遊客會更加有興緻去探索新的景點。觀光業成長迅速的國家對於國內的旅遊景點都會執行「排它性」的策略,例如限制旅館的床數、高消費等,以減少觀光業所造成的負面衝擊。

犯罪

很少地方是沒有發生過犯罪案,所以遊客在出門時應隨時提高警惕。若旅遊景點的犯罪率很高,一定會讓遊客止步,所以觀光業管理者一定會想辦法減少當地的犯罪率。佛羅里達州在幾年前開始成功減少當地的犯罪率。在這之前的佛羅里達州,常發生遊客遭歹徒行兇搶劫及謀殺的案件,使得到當地旅遊的遊客數大減。雖然真正的發生率並不高,但經由媒體大肆渲染報導之後,造成遊客人人自危。事後經由佛羅里達州政府採取行動,提高警力打擊犯罪並對遊客進行安撫後,遊客數才逐漸恢復正常。

南非是近來新興的一個旅遊景點,但卻因為當地常發生兇殘的犯罪案而使其聲名狼藉。辛巴威(**Zimbabwe**)曾經是受遊客歡迎的旅遊景點,但當地近來的政治騷動及暴亂也讓遊客止步。

英國外交部一直維護更新網站上的消息,以提供給英國人民最詳細的旅遊資訊。遊客可以在該網站找到各旅遊景點的資料及特色,另外也可查得當地的最新消息,包括犯罪率、政治衝突、恐佈行動及天

然災害。

政局的穩定性

英國外交部警告遊客不要到某些地區旅遊，而這些地區通常也不是一般大眾會去的旅遊區。但有些時候，即使是遊客常去的旅遊景點還是會發生政局不穩的情況。例如，目前斯里蘭卡有部份地區發生暴亂、秘魯飽受游擊隊攻擊（雖然一向外界都認為秘魯已經越來越安全了，所以會有越來越多的英國遊客去當地旅遊）等。通常遊客在發生動亂的地方旅遊時，會知道自己置身暴亂之中，就像在二〇〇〇年一月時，印尼龍目島（Lombok）發生暴動，使得在當地旅遊的遊客必須從當地撤離。

龍目島（*Lombok*）的最新概況報導

上週被迫從發生暴動的印尼龍目島撤離的遊客目前都已安頓在龍目島隔鄰的峇里島旅館裡。這場暴亂是由於幕斯林（Muslims, 回教徒）與基督徒不和所引發，所幸在這場暴亂中並沒有任何遊客傷亡。

雖然峇里島離龍目島不遠，但是因為當地人民多為印度人（Hindu），較能包容其他宗教，所以峇里島的局勢較穩定及安全。另外每年一月是旅遊淡季，因此從龍目島撤離的遊客要在峇里島找住宿安身也較不容易。

英國外交部（0171-238 4503, www.fco.gov.uk/travel）日前就警告民眾不要赴龍目島旅遊。此外，在印尼政局不穩的地區尚有東卡里曼丹（East Kalimantan）、馬魯古島（Maluku）及伊利安查雅（Irian Jaya）。據悉，龍目島Sengigi海灘渡假中心裡的小酒吧都已被燒毀。當地的旅館老闆也早在前一個星期將遊客及

基督教員工從島上撤離。

　　峇里島上的旅館業者對這次突發狀況可能引發的觀光業不景氣，他們都已經做好住宿降價的準備，以期待能夠再吸引遊客的到來。

圖3-19　遊客置身於龍目島上的暴亂事件
來源：2000年1月23日 The Sunday Times

 課程活動

1. 請連線至英國外交部的網站，並找出英國外交部目前警告民眾不要前往的國家。
2. 請讀者自行找出位於不同區域的四個國家的旅遊資訊，並就以下標題來寫出相關報導文章：
- 犯罪案
- 政治局勢
- 健康衛生消息

媒體新聞報導

　　媒體新聞報導可能是正面的消息，也可能是負面的消息，無論如何媒體是相當有影響力的媒介，例如多明尼加共和國的衛生問題及佛羅里達州所的犯罪問題，經由媒體大肆渲染報導後，就造成民眾對他們不好的印象。

自助旅遊及短期休假旅遊人數的增加

本章稍早前曾提到短期休假的旅遊市場正逐漸成長中，這是因為遊客對探索地方文化有極高的興趣及偏好，再加上現今遊客利用航空旅遊的費用也不貴，所以遊客每年出國旅遊休假的次數也隨之增加，這也造就了大城市旅遊人數的增加，尤其是近年在觀光業逐漸嶄露頭角的東歐城市旅遊，例如被歐盟國家遴選為二〇〇〇年歐盟國家文化城市的科拉克夫市（Krakow），或近年來旅遊人數逐年增加的布拉格。

環境及地理位置考量

遊客抵達的方便性（Accessibility）

全世界有許多機場可讓遊客坐飛機抵達入境，也就是說遊客能更加方便地進入該機場所在的週遭區域。例如：越南積極發展旅遊觀光業時，遊客就可以經由曼谷進入越南境內。現今遊客要入境中國也是很容易的事，因為中國政府已放鬆遊客入境旅遊的條件。本章也提到Ryanair航空雖然是獨資的航空公司，但由於該公司提供許多座艙服務及便宜機票，所以許多遊客都會搭乘該航空公司的飛機在英國與愛爾蘭間旅遊。

污染源及天然災害

天然災害及發生暴動都一樣是事出突然且無法預期，例如環境污染、火山爆發等災害。一九九九年十二月就發生重大油污外洩事件，嚴重污染了法國的Vendee及Brittany海岸線，而這兩個地點都是海灘渡假的重要景點，所以油污溢出事件帶給當地觀光業相當大的衝擊。

同年土耳其也發生史無前例的大地震，使想去土耳其旅遊的遊客嚴重恐慌，並猶豫是否還要赴土耳其旅遊。另外，同年十二月法國也慘遭暴風雨的侵襲，重創許多地區，其中巴黎迪士尼樂園的David Crockett 牧場就因為風災而被迫暫時停擺。以下是迪士尼樂園提供給顧客的說明（見圖3-20）

預計元月一日至三十一日來*Davy Crockett* 牧場旅遊的遊客們請注意：

Davy Crockett 牧場於一九九九年十二月二十六日受到暴風雨重創，被迫暫時關閉整理。因此我們將無法於元月一日至三十一日間開放給事先預訂的遊客入場遊玩。

如果您已向旅行社訂票，請與他們連絡以便取得進一步的資訊。

如果您是向我們訂票，請您即刻跟我們電話連絡。

我們對於這項無法事先掌握的狀況，以致造成您的不便，深感抱歉。

圖3-20　迪士尼樂園寄給遊客的通知函
來源：巴黎迪士尼樂園線上消息

 課程活動

　　讀者可能須要花數週的時間以完成以下的作業。

1. 讀者必須定期閱讀報紙以找出因時事問題而影響當地旅行業的例子（例如，到當地旅遊的人數因而減少）。

2. 請讀者詳讀本章最後一個單元，以便瞭解自己所要找的資料方向。

請把找到的新聞剪報，保存於文件夾中或貼在筆記本上。請記得要註明剪報日期及該剪報來源。

評估作業

　　讀者現在需要準備一份概要說明書，說明書的內容是有關四個旅遊景點的詳細資料。讀者所準備的這份概要說明書最好對其他學生下次深入研究某個特定旅遊景點時有所助益。讀者所選定的四個旅遊景點之中，兩個必須是在歐洲，另外兩個則是離英國較遠的旅遊景點。請讀者試著選擇本章仍未介紹的旅遊景點為作業內容。也可以利用本章「個案研究」的單元來協助你完任成作業。

　　讀者所寫的概要說明書，應包括以下幾項重點：

- 針對每個旅遊景點，讀者應個別寫序，這序言應概要描述各個旅遊點及它們在地圖上的位置。
- 寫出有多少英國遊客曾到過這些旅遊景點，讀者所呈現的數據必須是有相關統計數字支持。
- 寫出有那些旅遊業者可以提供遊客到這些旅遊景點遊玩及旅遊費用多少。
- 寫出遊客如何抵達這些旅遊景點的路線及有那些出入口，另外當地是使用何種幣別。
- 寫出每個旅遊景點會吸引英國遊客的特色為何，例如氣候、當地的觀光名勝、住宿、重大節慶、飲食及交通等。讀者在敘述旅遊景點特色時，必須同時解釋為何這些特色會吸引英國遊客，及那些才是吸引英國遊客最主要的特色。
- 描述這些旅遊景點在過去十年是如何受到遊客歡迎或排斥，並以相關統計資料做為依據。

• 分析這些景點為何會受到遊客歡迎或排斥，並指出可能原因。

　　讀者應該運用不同的資料來源來完成這份作業，完成作業之後，請記得把參考資料列出並附於報告中。

關鍵技巧

　　若讀者完成以上的作業之後，應該可具有以下的能力，本科教師也會為你的作業評分。

N3-1　　讀者應該可以佈署並判斷兩種不同來源的資料，包括很龐大的資料庫。

C3-1b　讀者針對難度較高的題目做一份報告時，應該會運用圖表來呈現報告內容的重點。

C3-2　讀者難度較高的報告時，知道如何閱讀資料並整合這些資料以利報告的進行。報告中至少須有一張圖表來呈現報告內容的重點。

C3-3　讀者可以為難度較高的題目寫出兩種不同體裁的報告，其中有一篇報告的內容必須是較詳細的且附有至少一張圖表以呈現報告內容的重點。

IT3-1　讀者應該可以針對兩種不同類型的報告來佈署、尋找及利用不同來源的資料。

IT3-3　讀者應該可以為兩種不同主題或不同聽眾，找到不同的資料並適當地把報告呈現出來。報告的內容可能要有文字敘述的例子、圖表及數據資料，使得內容更為生動。

你不能不知道？

◆ 旅遊手冊通常都會擺放在旅遊公司的架子上。這些旅遊手冊通常是由旅行社所發行，製作成本都很貴，但是旅遊公司員工都可免費取得這些旅遊手冊，因為他們需要這些手冊來協助銷售假期。

◆ 西班牙每年都吸引了四千多萬名遊客。在一九九八年時，其中有一千兩百萬名遊客是英國人。西班牙觀光局指出這些遊客都是被當地燦爛的陽光、可口的美食及熱情的居民所吸引。

◆ 有百分之四十年齡介於十八歲至三十歲的遊客所訂的假期旅遊都是去伊微沙島渡假。當地所舉辦的千禧年舞會的四千張入場券都已銷售一空。

◆ 遊客到西班牙自由行的旅遊市場正逐漸成長中。這是因為到當地旅遊景點，例如馬拉加及巴塞隆納的機票都很便宜。西班牙觀光局在英國所刊登的廣告，主要的對象就是這類自由行的遊客。

◆ 法國是全世界最多遊客到訪的旅遊景點。在一九九八年，到法國旅遊的遊客人數就高達七千萬人（一九九八年，希臘的遊客人數為一千一百萬人）。

◆ Butlin及Oasis這兩座渡假中心是屬於Rank集團所經營。

◆ 巴黎迪士尼樂園須支付給「華特迪士尼世界」權利金及管理費。在一九九年，這筆費用就高達三千九百萬歐元，當然就減少了巴黎迪士尼樂園的收入。在此之前，巴黎迪士尼樂園在前五年享有免付權利金的權益，這是為了穩定公司的財務狀況。

◆ 巴黎迪士尼樂園在開幕之後的前十八個月是屬於禁酒區，但是遭到法國人的抗議，因為他們想在享用餐點時喝點小酒。因此現在迪士尼餐廳裡已有酒飲供應。

◆旅行社都會在夏天時安排遊客到有湖泊和山丘的旅遊景點。到了冬天時這些旅遊景點的渡假中心會怎麼辦呢？大部份都會安排許多活動，例如滑雪渡假中心。

◆在佛羅里達州的Keys群島上最長的橋為七公里。讀者可以在阿諾史瓦辛格所主演的電影《真實謊言》中看到這座橋。

◆同性戀遊客的旅遊市場對旅行社而言是相當動人的。同性戀情侶通常兩人都會有收入，而且很少會有小孩，所以業者認為他們的消費能力都很高。

◆青少年偶象藝人——安立奎及瑞奇馬汀在邁阿密都有房子。遊客在坐船遊玩時，導遊就會向他們指出那些房子是屬於那些名人的房子。

◆在拉斯維加斯的街道上，到處可見霓紅燈光閃爍，所以又叫做「不夜城」。在拉斯維加斯的大道上，沿途四公里到處可見旅館、夜總會及賭場。

◆在多倫多的CN鐵塔是全世界最高的獨立式建築。CN就是代表加拿大國民（Canadian National）。天虹體育館就建立在鐵塔的底層，有很大的籃球場、足球場及音樂會場地。

◆在一九九七年，由於發生了遊客感染傷寒症，Thomson旅行社就撤銷和多明尼加的一家旅館的合作。在一九九八年一月份，他們在多明尼加成立了一間辦公室，聘用了一支會講西班牙語的健康督察隊，負責訓練島上七十家旅館的八千五百多名員工實行優良衛生規範。

◆一名英國觀光辦事處代表說明了發生在多明尼加的衛生恐慌事件。對於為數眾多的英國人在渡假期間都病倒一事，他感到非常困惑，因為他並沒有聽說法國籍遊客、德國籍遊客及義大利籍遊客有相同的問題。所以，他所提出的解釋就是，也許英國人在當地旅遊時太過於放縱所致。

◆開曼群島上的所有消費都是免稅。該群島是全世界第五大的金融中心，島上共有六百家有營業執照的銀行，人口數大約有三萬六千人。

◆夏季時，遊客是不可能在凱恩斯附近的海灘的海域游泳，因為此時的海域都佈滿了會致人於死的水母。因此該海域有置放網子以將水母自海岸與游泳區隔離。

◆經營希斯羅機場的英國機場管理局之目標，是希望到希斯羅遊玩的遊客，有百分之五十能利用公共交通，以緩解道路擁塞的現象。

◆Hoverspeed公司的氣墊船──安妮公主號保持了「橫渡海峽最快的交通工具」的紀錄。在一九九五年四月，安妮公主號只行駛了二十二分鐘從英國東南部港口到達卡來，這長達二十三公里的距離。

◆有些維京太平洋航空公司的班機有提供給乘客按摩服務或有漂亮的美容師可以為乘客修剪指甲。

◆水晶郵輪會在離港之前分配給每位乘客一組屬於自己的電子信箱。因此乘客就可以在離港之前，將這組電子信箱告訴朋友或生意上的伙伴，以利航行期間的連絡。

◆希斯羅機場是全球第二大的機場。它總共有四座航站及有九十家航空公司都在該機場設有辦事處。

◆有三名從陸騰到土耳其的乘客在報到時會有精彩的驚喜。他們是第一組使用新航站乘客，除了得到香檳之外，他們還獲得一千英鎊的旅遊券。

◆遊客在佛羅里達所租用的車輛通常都會有很特別的車牌號碼──通常車牌最後一個字母為Z。故遊客開車出遊時，會很容易被歹徒盯上。因此政府就去除這種車牌上的特性，以讓遊客能夠更安心旅遊。

◆像「旅遊公司終止到“地獄”珊瑚島旅遊」的標題，使得加勒比海的San Andres島想成為熱門旅遊景點的希望落空。由於遊客抱怨在

島上發生胃腸不適問題，例如上吐下瀉，在海灘上隨處可見碎玻璃……等問題。而渡蜜月的新人在床上還發現了蠍子及水龍頭裡流出了塊狀的不明液體。因此旅行社就終止了他們和此渡假中心的合約關係，並且提供新景點給那些已訂票的遊客。

重要名詞

Market Segmentation 市場區隔：依相似特質，將某產品的市場加以區分。

Tour Representative 旅遊代表：旅行社的員工，負責照顧渡假期間的遊客。

Secondary Research 第二手研究：此類資訊較易取得，故通常會先完成作業。

Appendix 附錄：附在報告後方的資料

Bibliography 參考書目：報告中所引用的資料的完整出處。

World Travel Guide 世界旅遊指南：收集各國資料的書籍。

Secondary Source 第二手資料來源：已出版的資料來源。

Primary Source 第一手資料來源：由當地居民或自現場所得到的資料

Short Break 短暫假期：二至三天的假期

'No Frills' Airlines 陽春型航空公司：屬於較便宜的航空公司，而且在機上幾乎沒有提供任何的客服。

E111 Forms E111 表格：英國人民可以在郵局取得此表，此表可讓他們在歐盟國家旅遊途中，享有免費或較便宜的醫藥費。

Short Break 短期假期：二至三天的假期

Holiday 假期：四天以上的假期

Tailor Made 量身打造：旅行社為了配合遊客需求而推出的旅遊假期

Infrastructure 公共設施：指道路、鐵路及下水道等設施

Costas **海岸**：西班牙的海岸區

Balearics **巴利亞利群島**：位於地中海的西班牙群島

Canaries **加納利群島**：位於大西洋的西班牙群島

Mass Market Destination **具龐大旅遊市場的目的地**：指觀光業發達的地區，能吸引許多的遊客。

Paradores **國營旅館**：西班牙政府所經營的旅館

Autoroute **高速公路**：法國多線道高速公路

Le Shuttle：可讓遊客寄放車輛，並一起橫跨隧道的火車

Motorail：法國的鐵路系統，可以運載車輛

Gite：法國渡假別墅，通常是位於農場附近。

Apres Ski：在滑雪渡假中心裡的吃、喝、玩、樂。

Snowboarding **滑雪板**：一種很受歡迎的運動，在雪地上的滑板運動。

Snow Blading **冰刀**：須使用冰刀鞋

Off Piste **滑雪道外滑雪**：較有經驗的滑雪者會選擇在滑雪道外滑雪。

Gateway Airport **入境機場**：遊客抵達的第一道入口處，然後再從該處轉車前往渡假中心。

歐洲文化城市：獲得此項頭銜的歐洲城市，可享有一年的榮譽，並可吸引外來資金對其文化的投資。

長途飛行：超過七或八小時的飛行時間.

VFR：探訪親朋好友

Everglades：沼澤地國家公園

Yosemite, Sequoia and Kings Canyon：優勝美地國家公園、水杉及大峽谷公園

Florida keys：美國南端的群島。

Art Deco：一九三零年代的建築風格

Fly-Drive **陸空聯遊**：包含搭乘飛機及租用車子旅遊的假期

Niagara Falls **尼加拉瀑布**：位於美國和加拿大邊界的著名瀑布。

英國殖民地：由英國統治的區域

Havana：哈瓦那，古巴首都

Varadero：古巴最主要的渡假海灘

Sofitel and Novotel：源自法國的國際連鎖旅館

Leeward Islands：順風島嶼，位於加勒比海的一群島嶼

坎貝拉：澳大利亞首都

雪梨：澳大利亞最大的城市

獵人谷：紅酒生產區

Great South Pacific Express：南太平洋快車，澳大利亞具有豪華設施
　　服務的火車

威靈頓：紐西蘭首都

奧克蘭：到紐西蘭最主要的入口

Strapline**廣告標語**：廣告所使用的標題

Fjord**峽灣**：大海與高峭壁所形成的狹窄水道

Ecotourism**生態之旅**：力求保存環境完整性的觀光業

Railtrack**鐵道公司**：管理鐵道網絡的組織

火車經營公司：經營火車的公司

Autoroute**高速公路**：法國多線道高速公路

Motorail：法國的火車，可以同時載人及車輛

Consolidation**併機**：把兩班次的遊客合併為一班次。

Load Factor**承載量**：飛機售出機位的百分比。

加值服務：需另外付費的額外服務

轉機乘客：利用入口處來銜接另一班飛機（或轉乘其他交通方式）以
　　達目的地

衛星式航站：小型航站藉由火車運輸，以達機場

通道入口：遊客藉由此入口抵達或離開目的地。

Embarkation：搭機

Megaship：超級艦艇，可容納二千名以上的乘客

外幣兌換率：一種貨幣可換取多少其他貨幣的利率

旅遊提供者：指航空公司、郵輪及渡輪公司等

新興景點：剛開始發展觀光業的區域

旅遊與觀光業之行銷

讀完此章節後，讀者應該可以達到下列幾個目標：

* 瞭解為什麼公司機構大多會訂定任務與目標
* 能夠利用 SWOT 與 PEST 分析法做市場審核
* 瞭解旅遊與觀光業相關機構如何區隔市場及為何他們要區隔市場
* 有能力將行銷組合（marketing mix）的概念運用於旅遊與觀光業
* 瞭解如何運用旅遊與觀光業中的各種行銷工具

序言

　　本章將為讀者介紹市場行銷的基本概念。讀者將會學到整個行銷過程與如何運用行銷以幫助公司達成目標。讀者會發現市場行銷是一場連續過程以及一個機構組織的一切，不只侷限於行銷部門；市場行銷是一門哲學，尤其是一門專為顧客做生意的學問。

　　市場行銷對旅遊與觀光業有極大的重要性，因為這市場裡除了充滿著競爭性外，顧客的需求與期待也一直不斷地改變。公司機構為了能夠成功爭取客源，就一定要留意這些改變以推出符合顧客需求的產

品與服務。

　　本章會讓讀者瞭解市場行銷的概念，也就是讀者要學習如何在正確的時間與地點將適當的產品介紹給正確的使用者。讀者也會探討公司目標及如何使用市場行銷工具以達成這些目標。讀者也將學習旅遊與觀光業如何進行行銷審核，換句話說，他們除了要很細觀察公司內部有那些優點與缺點之外，也必須留意有那些外部因素會對營運狀況造成影響。

　　讀者也將探討每家公司如何依照不同的顧客需求以區隔市場，並且討論各種不同的顧客類型，以及旅遊與觀光產品又如何吸引顧客的注意。讀者也須觀察業者如何透過市場行銷獲知顧客需求。

　　本章會為讀者說明行銷組合的概念及組成元件，這些組成元件統稱為4P（即產品（Product）、價格（Prices）、促銷（Promotion）與地點（Place）。讀者將進一步瞭解公司如何開發行銷組合以滿足顧客需求並達到公司目標。4P彼此間都是相互依賴及影響對方。

　　最後讀者將學習行銷溝通技巧，也就是更進一步探討行銷組合中「促銷」這一項。在本章讀者也會學習廣告、直接行銷、公共關係、促銷及贊助等，並瞭解這些工具如何運用於公司機構以協助他們找到顧客，並且學習如何適時把訊息傳達給顧客。

　　由於市場行銷的對象是「顧客」，所以本章與第五章（旅遊與觀光業的顧客服務）有很重要的關連，因為這兩章的內容是互補的。此外，讀者在本章所學習的知識技巧將讓你在第六章的學習更為順利。

甚麼是市場行銷？

　　根據行銷學研究所（The Chartered Institute of Marketing）提供，較能被業者接受的定義為：

「市場行銷是一種企業組織用以確認、預測以及滿足顧客需求，
並從中獲利的管理流程。」

　　在一九六〇年代，市場行銷概念開始引入美國市場，而這概念在
稍後就很快被帶入英國。市場行銷概念就是只要任何生意能夠滿足顧
客需求及慾望，那麼該項事業就會成功。這雖是一個很簡單概念，讀
者甚至認為這根本就是很基本的常識，但仍有許多公司行號不懂得如
何運用行銷手法，他們只會生產商品與勞務，並把貨物大力促銷及賣
出，因為他們一向只會這麼做而已。因此使他們在市場上提供的商品
不一定就是顧客所想要的，所以這種公司不大可能有長期成就。

「銷售」概念

　　生產商品／提供服務→銷售成果→商家從銷售量獲得利潤

圖4-1

　　在圖4-1中，主要重點是商家生產商品並花費精力推銷及銷售這
些產品，這能創造短期利益，但是當顧客對買到的產品感到不滿意
時，他們下一次就不會再買同樣商品。

「行銷」概念

　　找出顧客需求→與其他市場行銷活動整合、生產商品→商家因
顧客對產品滿意而獲取利潤。

圖4-2

公司若採取行銷策略以生產商品是較容易在市場上獲得成功，因為他們的產品是符合顧客需求所生產開發的。

結論

市場行銷在旅遊與觀光業中是很重要的，因為觀光業各領域都是充滿競爭。若是有公司不理會顧客需求，顧客就會去選擇到會顧及他們需求的公司裡消費。在旅遊與觀光業進行行銷是較困難的，這是因為業者永遠不會有實質商品向顧客進行推銷。因此在旅遊與觀光業中，業者要以「無形的」服務做為行銷手段，不然顧客購買產品之前，都很難獲得商品的任何資訊。另外，旅遊產品很容易受到季節變化的影響，使業者不好拿捏行銷的活動時間。

請讀者記得並非所有機構的行銷目的都是為了賺取利潤。雖然行銷學研究所賦予「行銷」的定義其中的元素之一就是「業者可從行銷過程中獲取利潤」，但事實上還是有許多非營利機構也會執行市場行銷，例如慈善機構、衛生教育單位及觀光局等。他們的行銷目的只是為了提供民眾公共服務，以達到告知與教育的目標，而且一切從民眾身上所籌得的經費都會再運用於公共服務之中。

行銷程序

行銷是一種連續的過程。假設你在一家企業籌資做生意，那你就可以確認創業中所應該經過的過程而能成功的經營。

確認並調查市場

一般而言，較成功的企業都會先找出目前市面上產品與市場需求間所存在的落差。這是確認市場上仍有產品未能滿足顧客需求。業者經由市場調查後，可能就會發現有那些落差，因而造就新商機的開

發。此外，市場調查也可用來確認顧客是否能接受新開發事物。

產品的開發

　　繼業者找出了新的市場商機後，下一步就是要開始研發新商品，研發過程包括創造產品的名字或「品牌」。這產品一定要有品質保證，並且能和其他產品有所區隔──這稱爲核心賣點（Unique Selling Proposition, USP）。此外，新產品也有訂價，而且需要經由業者大力推銷，民衆才會知道有這項產品存在。再者，業者也要決定這產品的銷售管道。這步驟相當於簡述行銷組合的開發過程，本章在稍後再詳細探討行銷組合的過程。

「售後服務」（After-sales service）

　　如果整個行銷過程的效果很好，那就會出現銷售的動作，只是此刻可能著重於顧客買了產品之後的滿意程度，這也是整個行銷過程中最重要的一環。有些公司會選在顧客購買商品後，主動打電話給顧客以確保用產品後感到很滿意。這動作對旅行社而言是一件很簡單的事，業者可以在顧客渡假結束後打通電話詢問他們是否渡假愉快。通常顧客會對這些禮貌性舉動留下深刻的印象，所以很有可能在下次出外渡假時，再找該旅行社爲他們服務。

　　業者在產品行銷過程中的每個階段，都要做調查以確認產品符合顧客需求。另外，業者也須優先考慮定時監控整個市場的相關活動。

行銷的組織架構

　　有些公司認爲只要聘請一名行銷經理，就等於從事行銷，事實上並非如此。行銷是做生意的一種手段且應是遍及整個公司機構。公司裡每個成員都要優先瞭解顧客需求，而行銷經理只是處於較高的領導

地位，並須時常和其他主管開會討論公司目標與策略。行銷部員工的
角色則因公司而有差異——有些公司的行銷部員工只負責收集並分析
市場及顧客的資料，而有些公司的行銷部員工則是著重於公司對外的
溝通與公共關係。

　　許多大公司都會設立行銷部，但卻不一定有專門員工來從事行銷
工作。無論如何，只要公司的行銷重點是擺在顧客需求，那就是應用
行銷的概念了。

　　下列組織圖主要是顯示嘉年華假期（Canvas Holidays）旅遊公司

圖4-3　嘉年華假期之幹部團隊

如何組織並從事行銷工作。請讀者注意該公司行銷部經理是直接向總經理報告。讀者同時也可以看到該公司行銷部的工作責任範圍。

 課程活動

　　請讀者收集各大報的徵才版。通常週日報紙較會有相關徵才版，另外所有日報每週都會有一版刊登各公司行銷部門的徵才廣告。請讀者找出至少四則公司行銷部的徵才廣告。比較這些徵才廣告，並使用下列標題做筆記：

- 該職主要的工作責任範圍
- 該職的薪水與福利
- **學歷要求**
- 經歷要求
- 所需要具備的技巧與知識（例如：計算、善用Excel軟體）
- 個性要求（例如：樂觀進取、外向）

　　當讀者做這些筆記時，選一份你較有興趣的工作並說明這份工作吸引你的原因。

小故事—魔術假期旅遊公司（Magic Holidays）的
　　　　　　行銷幹部

　　魔術假期旅遊公司是一家專門安排遊客到紅海一帶渡假的旅行社。

幹部姓名：朱迪・西門

職稱：行銷幹部

上司：行銷部經理

主要業務：

- 執行行銷部經理所指示的行銷企劃
- 研擬行銷策略以讓行銷部助理執行
- 管理旅遊手冊的發行
- 增加產品的促銷機會
- 發佈新聞稿並注意報紙上的相關新聞報導
- 與媒體保持關係，並負責辦理相關展覽事宜
- 審查並整理旅遊指南的資料內容
- 監視市場調查，並且和行銷部經理共同分析資料

　　朱迪在專科時主攻商務，並且在虎得斯菲爾大學（Huddersfield University）取得行銷學學士的學位。在朱迪還沒進入魔術假期旅遊公司上班之前，她是在崁瓦假期公司擔任季節性導遊的工作，並在該公司擢升到主管的位置。她希望能在魔術假期旅遊公司或其他旅遊相關公司找到主管缺。她對於自己目前工作的評論是「我兩天的工作內容不會有重覆。雖然我是長時間在上班而工作時也很混亂，但我還是熱愛我的工作！」

 課程活動

　　請讀者訪問在市場行銷這領域上班的員工，他們可能在你的學校裡上班，並且專門負責跟學生洽談的員工，也有可能是你兼職的工作場所裡的員工。

　　請讀者找出他們公司行銷部的組織架構，並找出他們工作的詳細內容及需具備那些學、經歷條件。讀者可以把你所獲得的資料與其

他同學做比較。

行銷目標

　　行銷目標主要在描述一家公司想要達到那些結果。每家公司都會設定自己的公司目標。這對每家公司而言是很重要的，因為有了目標，他們才知道公司的走向及他們要從事那一種生意。例如，維京大西洋航空公司（Virgin Atlantic）並沒有把公司只定位於旅遊業，反之，他們也參與娛樂事業，也就是當他們把乘客從甲地載到乙地時，他們也提供這些乘客娛樂活動。

公司的使命宣言（Mission Statement）

　　通常公司都會把所設定的目標全部註明在使命宣言中。使命宣言只是一則簡短概要說明公司在未來的三至五年能夠達成目標，可能只有幾行文字。這使命宣言通常會刊載在公司出版的刊物裡，而且其內容較強調顧客服務的項目，而不只是一味強調利潤目標。這使命宣言也是一項很有用的工具，因為它定義公司目標，讓公司同仁都清楚知道公司未來走向。

　　世界旅遊組織（World Tourism Organisation , WTO）在全世界的使命宣言就是：

> 「支持觀光業的永續經營及發展，以創造財富及工作機會，並且推動種族間、宗教間與全世界人口之間的互相瞭解。」

　　上列所講的『創造財富』，主要是指國家發展觀光業以創造財富，而不是說世界旅遊組織能夠製造財富。

英國旅遊協會的使命宣言則是：

「我們提供情報、設定標準、創造夥關係外，並加強觀光業者
的向心力，使英國旅遊業能提昇品質及競爭力，而且能夠有良
性的成長。」

上列兩則使命宣言稍微顯得有點複雜，但事實上使命宣言並不用
太複雜。讀者可以試著用上列使命宣言與下列Virgin Express航空公
司的使命宣言互相作比較：

「我們的任務就是要使航空旅遊在歐洲變成最簡單、舒適及便宜
的交通方式。」

目前有些公司除了設立使命宣言之外，也都再提出公司願景。所
謂「願景」就是公司想達成較具野心的目標，他們清楚知道這種目標
是要靠長期努力來達成，而不可能在三至五年的時間就可以完成。

公司目標通常都反映在較具體的公司使命宣言裡。公司所訂定的
目標可以是屬於決策性的目標（較一般性），也可以是屬於經營操作
性的目標（可分爲幾個特定目標）。決策性的目標如以下所列：

- 增加公司產品的銷售量
- 增加公司利潤
- 增加公司產品在市場的佔有率
- 降低公司成本

這些目標中，那些是較有效的呢？假設它們全都有效，那必須怎
樣達到這些目標呢？也就是各經理在各領域的生意都會設定特定的目
標，而這些目標就可以用「行銷組合」來表示。所謂「行銷組合」就
是用來描述公司爲它的產品、產品價格、產品促銷與銷售地點所設立
的目標。例如，旅行社希望能將發給新開業旅遊公司的旅遊手冊的比

例增加百分之三十，以達增加銷售量的目標，這目標就屬於行銷組合中「銷售地點」部份。

設定策略性目標

市場行銷專員則會利用「SMART」的方法協助公司設定目標，也就是說公司所訂定的目標須符合下列標準：專一性（Specific）、可預見性（Measurable）、可達到性（Achievable）、實際的（Realistic）與時間限制（Time constrained）。

英國旅遊協會把它們的工作任務反映在訂定的目標上，而這些目標就是利用「SMART」方法所訂定的，本章稍後也會為讀者進一步討論「SMART」。讀者目前不妨利用「SMART」方法來設定你修習這門課程的目標。

目標訂定範例

下列是摘自英國旅遊協會（ETC）刊物【Framework for Action】的文章，這文摘主要敘述英國旅遊協會使命宣言的其中一項目標：

「英國旅遊協會（ETC）每年都會在區域觀光局（RTB）所舉行的進度發表會中報告，並且和其餘旅行社及觀光業者在DCMS舉辦的年度觀光業高峰會發表相關策略。」

他們的報告依照下列方式呈現：

* 具有專一性。
* 具可預見性，並在報告中詳述進度。
* 可在限定時間內達到。
* 具有實際性。

* 具有時間限制，因為所有報告都得呈交到年度高峰會議。

課程活動

請讀者把上列目標詳讀一遍並且注意所有縮寫。讀者可找出這些縮寫的全名。請讀者連線至英國旅遊協會的網站以找出其在 Framework for Action 裡所訂定的其他目標。

課程活動

請讀者閱讀下列摘自旅遊週刊關於匈牙利的文摘。請讀者記錄匈牙利觀光局的主要目標，並且註明他們有那些措施可以達成這些目標。請讀者利用「SMART」的方法來分析這些目標並說明每一項目標的好壞及原因。

匈牙利訂定五十萬遊客到訪的目標

匈牙利觀光局將於明年投入三十萬英磅的廣告費在英國舉辦旅遊相關活動，預計到了 2003 年時，匈牙利能夠吸引約五十萬名英國遊客到當地旅遊。

匈牙利觀光局預計今年將會有二十五萬名英國遊客到訪旅遊，與 1998 年的二十一萬三千名遊客比較，旅遊人數稍微增加。百分之八十五到匈牙利旅遊的遊客是到匈牙利的首都—布達佩斯（Budapest）參觀。

匈牙利觀光局副秘書長彼德‧克拉夫（Peter Kraft）指出，在

2000年時，匈牙利觀光局預計在英國所花費的廣告費用會較今年多出四倍以上。

這些廣告費用大多花在倫敦市內七百五十輛巴士的車體廣告，這些旅遊廣告都會出現「匈牙利歡迎英國遊客」的字樣，並且從元月一日開始，他們也會在卡爾頓電視台刊登相關廣告。此外，匈牙利利觀光局也選在八月二十日於倫敦千禧巨蛋（Millennium Dome）舉辦「匈牙利日」。

克拉夫坦承他們所訂定的遊客人數目標是有點野心，但他補充他有信心可以達到這個目標。克拉夫也說：「東歐有許多觀光名勝，而匈牙利的觀光業也有戲劇性變化，尤其布達佩斯目前已設有許多新餐廳及旅館。」

在未來兩年，匈牙利也將有新飯店陸續開張營運，例如四季酒店（Four Seasons）、美麗殿旅旅館（Le Meridien）、希爾頓大飯店（Hilton）與假期旅館（Holiday Inn）。目前距離布達佩斯一百二十公里處的沙斯瓦（Sasvar）就有第一家花費一千萬元建造的五星級飯店。

克拉夫最後再補充說，布達佩斯將於2000及2001年主辦ABTA會議。

「我們過去曾在1990年主辦過相關旅遊會議，當時遊客數就有比往年明顯地增加。」

來源：Travel Weekly, 17 November 1999

市場行銷環境的外在因素

PEST與SWOT分析

　　一旦旅遊與觀光業機構決定了公司的目標，那他們就可以透過應用行銷組合來執行他們的目標。通常在公司還沒執行目標之前，他們必須對那些會影響公司政策的外在因素進行全盤性分析與瞭解，這就叫做「環境審查」或是「PEST分析」。PEST分析就是「政治因素（Political）、經濟因素（Economic）、社會因素（Social）與技術原因（Technological）」等四大因素的縮寫。

　　這些因素可能都在公司掌控範圍之外。有時候，他們可以透過支持旅遊與觀光業的會員團體向外進行關係遊說以控制這些外在因素。本章稍後會為讀者舉出類似上述會員團體的例子。

　　公司除了要瞭解外在因素之外，他們也必須詳細分析調查會影響政策運作的內部因素，例如公司內部有那些優缺點、機會及威脅，這就叫做「SWOT分析」。當公司進行PEST分析之後，就可以輕易看出公司有那些機會及威脅。

　　讀者有必要瞭解如何利用所收集的資料並應用相關分析方法。本單元剛開始會先利用那些影響旅遊與觀光業的外在因素做為進一步討論的例子。

政治因素

　　這因素常會隨著政府的新法案而有所更動，例如，政府向所有班機課徵飛機乘客稅（APD, Air passenger duty），就相當具有爭議性。目前飛機乘客稅都會隨機票多向乘客徵收十英磅。許多航空公司對這

項政策都感到不滿，也很擔心在不久的將來政府會再次調漲該項稅收。Ryanair航空公司對該項稅收的不滿充份反映在他們的廣告中（見圖4-4）。

　　因此，航空公司都會聯合向國會施壓，並且嚴厲抗議該項課稅以防止該項稅收再被調漲。所以航空公司派出代表到下議院與議員們共同討論觀光業的前景。另外一項抗議活動是發生在一九九九年，當時業者在抗議政府廢除歐洲境內所有免稅商品的銷售（duty free sales）。但這項抗議活動在當時並沒有成功，而免稅商品在當年六月就在歐洲終止販售。

　　此外，旅遊業者一定得留意他們推銷給遊客的渡假景點的政治局勢。讀者也許還記得在一九九九年時，遊客在耶曼渡假時被當地歹徒綁架的事件。這類案件的發生都會使業者不再帶任何旅行團到當地旅遊。所以這種無法預期及無法事先防範的問題也就一直困擾著業者。另外，像南斯拉夫的柯索沃（Kosovo）雖然並不是遊客的渡假目的地，但在柯索沃發生戰亂時還是會對遊客造成困擾。因為航空交通指揮者就得把飛機從柯索沃的領空引開以策安全，相對的，飛機就無法準時抵達機場。

　　若有公司企圖監控政治情勢發生的改變，那將是一件非常困難的事。但是英國旅行社協會（ABTA, Association of British Travel Agents）

圖4-4　Ryanair航空公司為了抗議政府加課遊客稅而刊登的廣告
資料來源：1999年11月21日 Ryanair, Sunday Times

時常通知業者觀光業近來相關發展。另外，英國旅遊協會也會代表觀
光業者與政府交涉。

經濟因素

政府改變稅金的徵收會影響觀光業，因為稅收就可能會增加公司
的成本。銀行利率的浮動也會影響公司付貸款的能力。另外，外滙也
會對公司造成相當戲劇化的影響。例如，有家旅行社跟西班牙旅館業
者簽約訂房，並且以比塞塔（西班牙貨幣）支付房租。倘若英磅的滙
率走勢較低，那麼英國旅行社就會兌換較少的比塞塔，無形中就增加
業者的成本。而歐元在歐洲市場的介入也會影響商務。目前英國仍不
屬於歐元區（euro zone）的會員，因此除非英國加入歐元區，否則遊
客在英國使用歐元仍視為使用「外幣」。至於那些加入歐元區的十一
個歐洲國家，則是要等等要到2002年七月才正式使用歐元在市面上互
相流通。

當旅遊與觀光業者的顧客是來自歐元區，他們的生意就會受到影
響；尤其當業者在歐元區從事行銷服務時。很多公司目前已開始確認
他們的開戶銀行可以接受歐元，並且可讓業者在該行開設歐元帳戶。
這套貨幣系統無疑地將為英國旅遊與觀光業帶來壓力。

政府改變稅金徵收方式也會影響物價，例如，目前遊客去澳大利
亞遊玩時，一定也察覺到他們這趟的旅遊費變貴了；這是因為澳大利
亞政府日前新增加了一項稅收，那就是商品服務稅（GST, Goods and
Services Tax）（見圖4-5）。如果遊客察覺且很在乎到他們在澳大利亞
的旅遊消費增加了，那麼旅遊業者可能因此沒生意可做。

澳大利亞遊客的新稅金

從明年七月一日起，也是九月於雪梨舉辦奧林匹克運動會之前，政府就會開始課徵百分之十的商品服務稅，課稅範圍包括了吧台所供應的飲料、餐廳的餐點、旅館住宿與其他旅遊事宜。無論澳大利亞居民或到當地旅遊的遊客都會受這項稅收的影響，但是澳大利亞居民可以用此課稅抵扣個人的所得稅，總額預估約有五十億澳幣。

遊客購買幾項商品是可以免稅的，其中一項就是國際航線機票及遊客在外國購買澳大利亞的國內航線班機機票，所以若遊客想在澳大利亞各地旅遊，可以事先訂票，以節省旅遊費。

圖4-5　澳大利亞遊客的新稅金
資料來源：1999年11月21日，Sunday Times

社會因素

　　讀者現在應該已經發現旅遊與觀光是在變化極快的市場裡運作。所以業者須無時無刻留意那些會影響顧客來源的社會變遷因素，這是很重要的一件事。我們都知道活得越久的老年人，在財務上都更有保障，那是因為他們都領有退休金。所以「銀髮族」的旅遊市場就成為旅遊業者的目標，但是這年齡層遊客的品味是會持續改變。這些想出外渡假的遊客都會想到不同的目的地渡假旅遊。除了對以往的夏日之旅仍感興趣之外，他們也對短期休假很感興趣。於是，這種趨勢帶給旅遊業者一線生機。另外，想要出外露營渡假的遊客都會選擇住在設備較豪華的活動式房屋（mobile home），而不再選擇搭帳蓬居住，所以專辦露營旅遊的業者就要注意這些變化並提供遊客相關服務。

　　如今的民眾越來越注意日光浴的危險性，與其導致的皮膚癌。所

以在未來的年代裡，若遊客都不想再享受日光浴，那麼假日時還可以去那裡渡假？因此越來越多業者安排遊客在假日時參加活動或參觀地方文化，例如參觀觀光名勝、博物館、畫廊等，而遊客參加這種文化之旅大多是當天往返。英國文化一直以來都受到媒體的影響——尤其是影片的影響甚鉅，讀者常可以在英國電影中看到有那些地方的景色較爲怡人，那就會使我們想去那些地方旅遊觀光，例如最近的一部電影【Hideous Kinky】的外景就是在摩洛哥取景拍攝。圖4-6主要是報導自從電影【星際大戰首部曲】上映之後，到突尼西亞（Tunisia）的遊客人數就增加了不少。

利用火車去探索突尼西亞（*Tunisia*）

自從電影【星際大戰首部曲】在英國電影院上映之後，就掀起了英國遊客到突尼西亞的觀光熱潮，其中突尼西亞就是電影【星際大戰首部曲】的製片場地。雖然到突西尼亞旅遊的人數變多了，但是卻少有人知道搭乘火車到突尼西亞觀光是最便利且最好的旅遊方式。遊客可以從哈瑪麥德（Hammamet）的渡假中心買火車來回票坐到突尼斯（Tunis），每人票價才兩英磅，路程約一小時。如果你是坐在頭等車位，那麼來回票的票價也不過四英磅而已。

圖4-6　旅遊及觀光上媒體的影響力
資料來源：Woman and Home

科技因素

由於科技一直在進步，所以科技因素是發生最多變化的領域。讀者不妨回想一下在九十年代時所看到的科技新發展，例如海底隧道的

建造，這讓渡輪業者日後在安排乘客橫渡海峽的路線時，面臨了新的競爭對手。因此，渡輪公司可能要把航海路線轉移到其他目的地，例如，從英國搭乘渡輪橫渡到愛爾蘭，以彌補因海底隧道鐵路通車後對渡輪業者造成生意上的損失。在很早以前就已經發明用飛機來承載數以百計的乘客，這讓航空業與旅遊業開啓了經濟新紀元。而如今科技的發展突飛猛進，飛機在天空飛行時已能夠完全由電腦控制而不再需要由機師操縱，但這樣的做法卻也頗具爭議性，因爲若是沒有機師在座位上操縱控制，機上乘客的心情恐怕是難平靜。除此之外，如今科技也進步到遊客在異鄉旅遊時，只需透過一部自動販賣機來繳費及取鑰匙，即可在當地租用車輛，完全不用跟任何人接觸。因此，所有公司都隨時注意科技的進步，並且適當地做調適。

　　網際網路也促使了旅行社及航空公司發展並推廣網路訂票系統，但同時他們也會因爲網路的發達而面臨威脅。由於現今遊客都可以在網路上找到旅遊景點的資料，他們也就可以選擇在網路上自己訂票，又何必走出家門透過旅行社訂位呢？所以想在市面上繼續生存的旅行社就須有心理準備面臨這些變化，並且適時改變自己原來的角色定位，例如，成爲民衆的旅遊諮詢中心，提供顧客更高水準的服務，而不再只是提供假期訂位服務。

 課程活動

　　讀者已經閱讀許多會影響旅遊觀光業行銷的 PEST 因素的例子。請讀者記得這些因素可以是地方性、全國性或國際性。

　　請讀者跟同學合作並選擇當地的一處旅遊設施，這設施可能是觀光名勝、觀光辦事處或旅館。請描述它的位置及裡面所有設施，並考慮它的目標市場。

　　讀者現在請找出可能會影響該旅遊設施在未來發展計劃的政治、經濟、社會及科技因素。讀者可能需要翻閱地方版報紙，或親自到地方政府辦事處找出地區或全國有無發生任何重大事件。請讀者把你們所找到的資料向其他組同學報告，並共同討論各組報告之間的差異。

　　通常業者在公司內部做SWOT分析是較簡單，因爲業者可以輕易在公司內部找到所有資料，所以他們可以探討的因素包括了公司財務狀況、市場佔有率、產品品質及公司對顧客的服務品質。若是以「行銷組合」而言，公司使用SWOT進行分析是很好且很適當的方法，因爲它可以很完整的分析所有因素，而且公司的機會與威脅也比較PEST分析更顯而易見。當公司做完這兩種分析之後，就可以準備他們的行銷企劃及適合的行銷組合。

SWOT分析範例

　　本單元將舉例說明SWOT分析方法讓讀者更加瞭解這項分析方法。讀者不妨想像英國中部的任何一處觀光名勝。這觀光名勝位於美麗市郊，而且也很靠近主要的道路網路。這觀光名勝最吸引年輕人的地方就是有很多刺激的玩樂設施。另外，該觀光名勝也有適合全家遊玩的設施，所以也相當吸引有小孩的家庭遊客。業者在該名勝裡也設有餐廳、商店，最近也在當地加蓋許多旅館。總而言之，它具有吸引遊客的魅力，因此它時常被評爲英國國內最受遊客歡迎的觀光名勝。

　　該觀光名勝並沒有太大的弱點，畢竟它也是一個經營成功的組織機構。但還是會有很多遊客抱怨每次玩遊樂設施時都要排隊，而且排很久。因此在天氣不良時，就沒有人肯在那裡排隊等候玩耍了。所以該觀光名勝就計劃加蓋新的遊樂設施以吸引更多的遊客上門，但是這也需要花上百萬的經費。讀者是否也想到類似上面所述的地方呢？

其實公司的機會與威脅並不只有來自公司內部而已。例如，旅館提供房客長期住宿，對業者而言，這也是一種商機；此外他們還提供住戶其他娛樂設施。在旅館之外，其他景點目前也正陸續開發中，而且是遍佈全歐洲，並且在同一市場內競爭客戶。

 課程活動

請讀者想一下你們當地任何一處遊客中心或觀光名勝。讀者可以盡量到四處參觀，以找出更多的旅遊景點。請讀者為這些旅遊景點進行 SWOT 及 PEST 分析，並用表格方式呈現所找到的資料。

市場區隔

每一項產品或服務的「市場」包括了該項產品的所有顧客及潛在顧客群。業者為了能有效產品進行行銷活動，這些公司就會想將產品在原有市場有所區隔，也就是主要市場會依據類似特質的人群來做區隔。一旦市場被區隔之後，公司就要決定要把目標設在那一塊的市場，這就叫做「指定目標（targeting）」，而公司所選擇的區塊市場就是「目標市場（target market）」。

如果公司只選擇一個目標市場，並只專精於一項特定產品，該公司就是實施「利基行銷（Niche Marketing）」。例如，有一家公司是提供潛水假期，也就是提供給潛水者旅遊產品。一家公司同時提供多種不同的產品是很常見的事，而且推出的每項產品都是針對特定的市場。

圖4-7是從First Choice旅行社所選出來的一個範例。這範例就清楚地顯示如何針對不同的消費族群提供不同品牌的產品或旅遊手冊。

First Choice旅行社

這是我們最主要的大量品牌（以金錢假期為導向，招募對象以全家出外渡假為主）。

First Choice旅行社所提供的旅遊種類範圍包括了：

- 夏日陽光之旅（Summer Sun）
- 冬天陽光之旅（Winter Sun）
- 熱帶氣候之旅（Tropical）
- 全包式旅遊套餐（All Inclusive）
- 湖泊與山丘之旅（Lakes and Mountains）
- 大型座艙之旅（Flight Busters）
- 希臘之旅（Greece）
- 賽普勒斯之旅（Cyprus）
- 土耳其之旅（Turkey）
- 葡萄牙與馬得拉之旅（Portugal and Madeira）
- 佛羅里達、美國與加拿大之旅（Florida, USA and Canada）
- 滑雪之旅（Ski）

Sovereign旅行社

我們的優惠商品（主要提供給遊客最時髦的假日旅遊產品，並且強調產品的品質及服務）

Sovereign旅行社所提供的旅遊種類範圍包括了：

- 別墅之旅
- 夏日陽光之旅（Summer Sunshine）
- 冬天陽光之旅（Winter Sunshine）

> • 湖泊與山丘之旅（Lakes and Mountains）
>
> • 都市之旅（Cities）
>
> • Scanscape
>
> • Small world
>
> **Eclipse Direct旅行社**
>
> 這是由本公司專員直接銷售的品牌，目標是針對小型且重要的市場，提供給那些直接在家訂票的遊客更多的選擇。
>
> 本公司所提供的旅遊手冊的種類範圍包括了：
>
> • 夏日之旅（Direct Summer Sun）
>
> • 冬陽之旅（Direct Winter Sun）
>
> • 直航班機（Direct Flight）

圖4-7　First Choice假期所提供之冊子
資料來源：First Choice

　　其實有很多方法可以區隔市場。請讀者記住公司組織並不會只用一種方法來制訂標準的顧客詳細資料。

以人口市場做區隔

　　人口統計學是人口組成的一門學問。人口統計趨勢可展現人口結構如何改變。其中影響人口結構組成的主要因素為人口出生率及人口的平均壽命。當產品銷售市場是以人口結構做區隔時，那麼人口就會依據下列特性分組：

- 年齡
- 種族

- 性別
- 家庭生命週期

家庭生命週期（Family life cycle）是指一個人在生命中的過程，可以分為以下幾類：

- 年輕單身
- 年輕已婚
- 完整家庭第一型（最小的小孩年紀在六歲以下）
- 完整家庭第二型（最小的小孩年紀在六歲（含）以上）
- 完整家庭第三型（小孩較大，但仍需要依賴父母）
- 空缺家庭第一型（小孩子都獨立離家）
- 空缺家庭第二型（小孩子都獨立離家，父母也都退休在家）
- 獨居

這些生命週期通常與個案年紀無關，例如，完整家庭第一型可能是一對從二十幾歲到四十幾歲不等的夫妻所組成。公司會以他們做為市場分類，是因為顧客需求及花費習慣會隨著生命週期而不同。例如，空缺家庭第二型對航海旅遊渡假的市場就很重要。讀者也許會認為這種分類過於古板而不恰當，因為並非每個人都會結婚，但還是有人認為這樣的分類跟市場區隔還是相關。

 課程活動

讀者跟同學一起討論有那些觀光旅遊產品或服務是利用人口結構做為其市場目標。讀者可以從十八至三十歲的旅遊渡假找到最簡單的例子，並試著為家庭生命週期的各個階段找出一個例子。

以社會經濟做區隔

　　在這個部份，人口是依據人們的社經地位（SEG）、收入或職業分類（見表4-1）。

　　請讀者注意這些類別都是以「職業」而不是以「收入」做為分類的基準點。研究學者與廣告人常使用這種分類來區隔市場。

以地理區塊做區隔

　　當旅行社與旅遊業者只要依據顧客留下的通訊地址，就可輕易得知現有顧客群的地理位置分佈。另外，這些旅行社或相關旅遊業者也可藉著找出顧客大多來自何方，而為公司業務建立顧客的地區來源。這些顧客的地區來源（catchment area）是按照顧客所在位置來做市場區隔。例如，地方旅遊促進協會想知道大多到訪某景點的遊客是來自

社會等級	社會地位	職　　業
A	高中等階層	高等管理幹部、行政或專業人員。
B	中等階層	中等管理幹部、行政或專業人員。
C1	低中階層	主任或員工級、行政或專業人員
C2	技術工作人員階級	技術人員
D	勞工階級	半技術人員與一般勞工
E	最低階級	領養老金者或寡婦（沒有其他的牟利工具）、臨時員工

表4-1　社會經濟族群

資料來源：National Readership Survey, DNS

何處，那他們就可以用「遊客來源（origin of tourist）」表示。

顧客需求會隨著所在的地理位置不同而有差異，例如，選擇在倫敦機場起程的航空公司會考量到距離倫敦較遠的遊客需求。維京航空公司就提供給免費接駁車或轉機服務給該公司商務艙乘客，以方便他們從區域機場到倫敦機場。對於那些經營國際航線的航空公司，就會把廣告文宣以多種語言印刷，以吸引不同國籍的遊客。

ACORN

ACORN（A classification of residential neighbourhoods）是一種較精密且複雜的市場區隔方法，可用於研究英國不同區域居民的購買行為特徵。行為特徵共可分為六大類，每一類又分為各組別及相鄰類別（neighborhood types）（見圖4-8）。英國任何一區的資料都可以向CACI資訊服務處（ACORN的開發公司）購得。

以性格導向做區隔

這種分類主要是以人格特質、生活型態及動機來區隔市場。業者想正確使用這方法是較困難，因為想測量個人生活型態本來就不容易。然而，業者若是能夠好好使用此種市場區隔方法，就可以協助業者開發具有成效的市場行銷及廣告訊息。

有許多以「性格導向」做為區隔的方法都已被發展出來，例如，Young and Rubicam廣告公司所開發的「跨文化消費者特質分類法」就建議把消費人口分為下列幾類：

主流型（Mainstreamers）

這類型的人不會在人群中顯得太為突出，他們只會購買他們有信心且覺得安全的知名產品與服務。

類別	人口百分比	組別	人口百分比
A.繁榮	19.8	1. 成功致富者近郊區	15.1
		2. 有錢的銀灰族郊區	2.3
		3. 富有的領養老金者退休區	2.3
B.擴張	11.6	4. 有錢的行政人員家庭區	3.7
		5. 有錢的員工家庭區	7.8
C.成長	7.5	6. 有錢的都市人城市區	2.2
		7. 有錢的專業人員大都市區	2.1
		8. 較富有的景況較內部城市區	3.2
D.移居	24.1	9. 生活舒適的中年人成年家庭	13.4
		10. 技工自用住宅區	10.7
E.強烈慾望	13.7	11. 新屋主人成年家庭	9.8
		12. 白領員工較富有的多種族社區	4.0
F.奮鬥	22.8	13. 老年人繁華區	3.6
		14. 市建住房群居民景況較佳的家庭	11.6
		15. 市建住房群居民高失業群	2.7
		16. 市建住房群居民最苦難家庭	2.8
		17. 在多元種族社會的人民低薪家庭	2.1
不分類	0.5		0.5

圖4-8　ACORN消費者目標分類
資料來源；1993年CACI有限公司

熱望型（Aspirers）

　　這類型的人很熱衷追求生活中的成功，所以他們會選擇購買市面上銷售成功的產品與服務，例如，知名設計師的品牌或另類的旅遊假期。

成功型（Succeeders）

　　這類型的人已經在生命中達到成功，並不會想要再證明他的成功。所以他們會追求所能負擔的豪華與舒適享受，因此他們最可能搭

乘頭等艙機位。

改良型（Reformers）

這是一群具有高影響力、高學歷，最有可能影響社會的人。這類型的遊客對生態之旅較感興趣，因為他們較關注周遭環境。所以也較可能選擇自助旅遊，而不會選擇「旅遊套餐」。

個人主義型（Individualists）

這類型遊客通常為了與眾不同，而去做新鮮嘗試。他們不喜歡參加旅遊套餐，也不喜歡成為旅行團的團員之一。

 小故事—Le Sport

這渡假中心主要吸引想要豪華假期並能在休假中讓自己完全放鬆心情的遊客。這些遊客會被業者安排住在豪華宿舍及參加各種體能活動。在渡假中心裡，也設有一座健康娛樂中心，可以提供遊客各式各樣的療程。此外，若遊客購買全包式旅遊套餐，他們就不用擔心該如何抵達該渡假中心或者渡假期間的飲食問題。

LE SPORT

全包式旅遊套餐

◆ ◆ ◆ ◆

• 免費週—兩人成行，一人免費
 免費為新人舉辦婚禮

渡蜜月特別優惠

提早訂位優惠

Le Sport結合悠閒的海灘渡假方式及專業的身體護理，一定會讓你在渡假後感到心曠神怡。

Le sport位於Cap Estate的西北邊，也是全島最僻靜的地方。這裡的全包式旅館會提供類似在加勒比海海灘渡假中心可的所有設施，而且更強調健康、活動與心情之放鬆。你也可以在綠洲（跨越過較陡的山丘），享受到一系列的美容護理治療，例如海藻包覆、按摩、臉部美容、芳香療法及其他一系列專業的健康教學活動與娛樂休閒教學活動。

• 本渡假中心裡的設備

游泳池‧按摩池‧冷熱泉‧露天餐廳‧兩座酒吧‧網球場‧排球場‧腳踏車環繞‧水中有氧‧射箭活動‧擊劍‧高爾夫球練習場（離九洞的Cap Estate球場五分鐘）‧綠洲—提供給成人全方位的健康療程‧放鬆課程例如壓力管理、瑜珈、太極拳教學及靜坐‧商店‧水上運動包括深海潛水、浮潛、滑水與風帆衝浪‧夜間娛樂活動。

• 住宿設備

豪華套房—（可容納二名大人與一名小孩）有兩張雙人床，或一張四人睡的特大床、空調設備、浴缸、淋浴間、浴袍、吹風機、小型冰箱、自動定時開關收音機、陽台／天井與部份海景。

總統海景套房—設備與豪華套房同，但房客可以看見部份海景。

豪華海景套房—設備與豪華套房同，但房客可以看見全部海景。

豪華沿海地帶套房—設備與豪華套房同，但房內是大理石地板，而且房客可直接看到海灘。

用餐 全包（提供三餐及點心）

遊客平均轉運抵達時間 約一小時三十分鐘

· 全包式渡假特色

在 Le Sport 全包式渡假的特色包括：

早、中、晚三餐·飲料無限暢飲（香檳除外）·所有陸上運動包括射箭、騎腳踏車、擊劍、網球、桌球與排球·水上運動包括潛水、航行、滑水、風帆衝浪（深海捕魚除外）·深海潛水·九洞的高爾夫球場·離Cap Estate五分鐘的高爾夫球教學·瑜珈、靜坐、太極、芳香療法與桑拿浴·個人休閒活動、健身與美容·新療效按摩與腳底按摩，收費三十元美金（十五歲以下除外）·夜間娛樂活動·所有小費。

 小故事—Cresta Holidays 旅遊公司

　　Cresta Holidays 旅遊公司為顧客建檔，利旅遊公司有效針對特定對象銷售法國之旅的行程。他們使用法國區域為客源基礎，並且加入市場區隔的各種同元素。

Pas de Calais

　　此景點較適合居住於英國南方，且每週末都會出外旅遊的夫婦。他們可能對二星級的旅館就感到非常滿意；因為他們旅遊的目的可能是為了品嚐美食，而且可以趁機去探索當地五彩繽紛的市場及鋪滿大卵石的街道。這些遊客可以搭乘火車穿越歐洲隧道到卡萊短期休假。

Brittany

　　這景點較能吸引想要自由行的年輕家庭──尤其適合年輕爸媽有兩名幼童的家庭。他們通常會選在學校放假時出外旅遊，並且利用渡輪到該景點渡假。

France's West coast 法國西岸

　　這景點所吸引的對象是想要親自碉砌沙堡的夫婦，因為他們都會到海濱渡假。由於他們都有小孩，所以可能會選擇先搭渡輪到達目的地之後，再開車四處旅遊。因此他們會把自用車寄放在渡輪裡一起橫渡海峽。

Dordogne

　　這景點較適合沒有子女的家庭。遊客都希望渡假期間能夠參觀各處名勝景觀及品茗酒飲。他們通常都會選在非旅遊尖峰時段出外旅遊。

 課程活動

　　請讀者詳讀下列兩則關於旅館的敘述。請讀者針對每家旅館找出他們的目標市場。寫報告時，請記得使用人口型態、地理型態與性格導向，做為市場區隔的方向。讀者也可使用各旅館的介紹說明書，來確認你為這些旅館所選的顧客群是適合住在這些旅館。

「酒吧與海灘」

我們可以在距離Palma Nova白沙灘六十公尺處的一處較理想位置找到百慕達旅館（Hotel Bermuda）。到達旅館的第一件事，你

一定會注意到旅館的泳池，因爲它就在旅館接待處旁，此刻你距離沙灘很近，而你想要去那裡玩都根據你自己的意願。這座旅館的家具、掛毯與壁畫都採用西班牙馬霍卡風格的擺設。每間房間的大小位置適中，都有陽台。旅館每週會提供幾場的現場演唱會，但是沒有其他娛樂表演活動。由於旅館很精心安排這些節目，我們認爲你一定能有賓至如歸的感覺。

Palma Nova

也許我們應該說是Super Nova，這是因爲遊客在這渡假中心裡能找到許多的活動。在Palma Nova有許多海灘及多種水上活動，這些活動無疑會受到英國家庭的歡迎。如果你不適合太激烈的活動，你也可以在那裡找到小酒吧及咖啡座、漂亮的碼頭及船員俱樂部。Palma Nova確是適合各年齡層的遊客。

市場行銷調查

　　市場行銷調查是行銷過程中最重要的一環。若沒有經過調查，行銷人員又如何確認顧客的需求呢？公司又怎麼知道他們的表現可跟競爭者相比呢？公司又怎能確認市場的趨勢呢？所以市場行銷調查通常會在整個行銷過程中一直持續地進行。而公司也可以針對市場調查的難易度以決定公司本身是否能夠親自執行或是委託特定機構代爲執行市場調查。一般而言，市場調查的範圍如下：

- 產品調查
- 產品促銷反應調查
- 產品價格調查
- 促銷地點調查

- 一般市場調查

產品調查

如果公司所推出的產品是屬於有形物體，那麼調查就會包括對產品所做的測試，以確保其功能正常。例如，新車種的所有安全性都會經由公司的嚴格測試。而旅遊業者則是針對新推出的旅遊景點進行實地勘查，以便考量是否加入旅遊假期之選擇。

產品價格調查

產品的收費要能令買賣雙方滿意是很重要的。這項價格調查包括業者調查競爭者的相同或類似產品的售價，或是直接詢問消費者願意花多少錢購買這項新產品或服務。旅行社會非常注意競爭者提供給相同旅遊產品的價格，有需要時業者還得調整價格，以利業者跟同行競爭市場。

產品促銷反應調查

一般而言，電視廣告費用都很昂貴。進行這項調查時，會選在每個行銷發展階段的過程中測試消費者對廣告的反應。調查者首先會播出一系列廣告給一群消費者觀賞，然後再以播過的廣告詢問消費者對那些廣告有較深刻的記憶。

促銷地點調查

在這項週查中，包括產品如何到達消費者手上的各種不同管道。

例如，航空公司可能會調查網際網路使用的普遍性以決定是否透過網路以銷售產品。

一般市場調查

讀者可能注意到「行銷調查」在本單元是作為統稱。當公司對特定市場做調查時，就應該用「市場調查」。例如，旅遊業者想調查遊客到佛羅里達渡假的旅遊市場有多大，以利他們和其他業者競爭市場佔有率。

 課程活動

請讀者把下列例子依照本單元之前所提的調查類別分別歸類：

- 旅館業者想瞭解他們健身房要增加那些儀器設備。
- 新成立的旅行社收集旅遊公司資料，以便跟旅遊公司連絡及放置他們的旅遊手冊。
- 航空公司老板交給員工一項任務，希望員工能打電話給其他競爭對手詢問對方到某著名旅遊景點的票價。
- 觀光名勝會注意地方上的報章報導，並且會影印及紀錄任何跟他們相關的特別報導或提名表揚。
- 旅遊公司請顧客完成問卷，其中有一項問題問及遊客在過去兩年曾經參加那些旅遊公司所主辦的旅遊活動。

市場行銷過程

行銷人員一定要為他們做的調查發展出一套合乎邏輯的程序，以確認調查報告可以順利進行。這些程序會涵蓋下列階段：

1. 定義問題
2. 調查策略的決定
3. 資料收集
4. 資料的分析與判讀
5. 發表結果

定義問題

每一項調查都會有它的理由；這也許是因為產品銷售量減少，或者是業者需要再開發一系列新產品。例如，有家航空公司發現了他們商務艙的銷售量近來持續減少中，公司管理高層認為可能是因為市面上出現了「陽春型」航空公司（'No frills' airlines）的緣故，所以他們須經過調查以確認其猜測是不正確。

調查策略的決定

調查策略的決定涉及了：要如何進行調查？要在那裡進行？誰要來執行？什麼時候完成調查報告？誰是調查的負責人？

資料收集

業者在進行調查時，要收集什麼類型的資料？「量化的資料（Quantitative data）」包含可以輕易測得的數據資料，例如，每天有多少遊客去參觀豪華住宅。「質化的資料（Qualitative data）」就較難取

得及分析，因爲它包括消費者對產品的評價與意見。例如，我們可以知道每天有一千名遊客參觀豪華住宅，但是我們怎麼知道他們參觀之後的意見又是如何。

資料的分析與判讀

資料的分析可以利用人工計算，事實上讀者所做的調查分析結果，可能也是利用人工分析而得。然而在公司大量資料的分析，就不大可能利用人工計算。反之，公司較可能最常利用電腦處理資料分析，電腦也可以幫忙交叉分析資料。如果說業者想要分析資料的品質，就不大可能利用電腦來做分析，因爲從資料所得到的反應過於多樣性。

發表結果

調查者經過調查後得到的結果一定要以正式格式書寫報告。這份報告一定是簡單扼要，內容最後也須涵蓋建議事項，讓相關人事可以就報告提出的結論做進一步改善。報告的結果可能需要業者再做進一步的調查，其實這也是很常見的結果。調查者的報告除了有完整調查結果之外，最好附上調查過程中所使用的資料文件，例如，在調查中有使用問卷時，調查者最好就在報告裡附上原版問卷副本及其他相關的數據圖表。另外，調查者剛開始寫報告時，最好能先寫一段「研究緣起」以解釋他們如何進行這次的市場調查。

資料種類

第二手資料（Secondary data）

這是指已存在的資料或可讓研究人員查得的資料。這些資料對公

司機構而言，可能是內部資料或外部資料。請不要被「第二手
（secondary）」這名詞給混淆了它的字義，這裡的「第二手（secondary）」
指的是第二手資料，但調查者卻是第一個做這項研究調查的人。這種
研究調查有時候也叫做「桌面調查（Desk research）」，因為調查者只
要在自己的桌子上，或在電腦裡，或在圖書館裡，就可以輕易完成調
查工作。

第二手資料的來源包括內部資料與外部資料。

內部資料

- 銷售數據資料
- 成本
- 航空公司的承載量

- 顧客資料庫
- 利潤
- 員工生產力

外部資料

- 世界旅遊組織（WTO）—全世界人口的旅遊統計數據
- 觀光組織—例如，加勒比海旅遊組織的統計數據及各國觀光
 資料
- 英國觀光局（BTA）—各類統計數據及報告
- 英國國際乘客統計—國內與國外遊客人數的統計數據
- 中央情報局年鑑（CIA）—提供不同國家的資料
- 文化趨勢與社會趨勢
- Keynotes 與 Mintel—只提供付費者使用的資料庫。讀者不妨到
 學校圖書館查看是否可以使用此項資料庫。他們主要是提供
 各種不同產品與服務的報告。
- 英國皇家出版局（HMSO）所出版的官方統計—可在圖書館或
 線上查得這些資料。

- 全國讀者調查（National Readership Survey）—提供各種報紙及刊物的讀者人數。

- www.bized.ac.uk—這網站可協助調查者找到相關公司的資料與政府統計數據。

- www.cabinet-office.gov.uk—可以找到政府的政策及提供使用者其他政府部門的連結。

- www.mapquest.com—互動式地圖的網站。

- www.travel.world.co.uk—一家旅遊公司的線上版本，提供使用者與英國旅行社的連結。

- 旅遊與觀光情報機關—會有觀光業相關的報導

 課程活動

　　請讀者利用網際網路找資料以回答下列問題。讀者可能需要連線到政府的統計相關網站、BTA's Star UK、Eurotunnel與First Choice。請讀者在下列個案找出目前的最新資料。

1. 美國的外國遊客數。

2. 英國去年前五名遊客最多的觀光名勝（遊客須付門票才可進入的觀光名勝）。

3. 英國遊客在國外長期（四夜以上）旅遊休假的次數？

4. 找出英國有多少百分比的人口已達退休年齡。

5. 去年有多少人曾參觀英國博物館。

6. 英國去年有多少人離婚。

7. 有多少百分比的英國人口每年至少去一次戲院。

8. First Choice旅行社共投資經營了那些公司。

9. 行經歐洲隧道（Eurotunnel）的火車Le Shuttle每趟可以承載多少

輛汽車及遊覽車。

10. 去年有多少遊客／汽車是使用火車 Le Shuttle 經過歐洲隧道。

11. 歐洲隧道（Eurotunnel）曾經獲得那些獎項。

第一手資料（Primary data）

第一手資料是指調查者第一次收集並做研究調查的資料。許多公司一旦完成桌面調查後，就知道還需要那些資料了。然後他們就會繼續進行初步或較大區域的研究調查。這些公司可以用許多方法進行初步調查，本單元將為讀者探討部份的調查方法。

收集初級資料的方法

如果公司是採用「問卷調查」的方式，他們就可以選擇以一對一、以電話訪問或是以郵寄的問卷方式進行研究調查。業者利用個人問卷訪談方式來收集資料有很多好處，例如：

- 訪問者有機會向受訪者解釋他們對問卷不瞭解的地方。

- 直接與受訪者訪談的問卷回收率會比其他方法高。

- 當受訪者無法立即回答問題時，訪問者可以適時給受訪者一些提示。所以訪問者都會事先準備問題提示卡，以幫助受訪者能夠適時反應。

- 個人問卷訪談的缺點則是極浪費時間與花費較高，且需要培訓許多訪問者以進行問卷訪問。

利用電話訪問對業者也是極易進行的事。業者可在短時間內打出多通電話，而且訪問者也易被業者引導填寫問卷。利用電話訪談的問卷回收率也極佳，但缺點是當受訪者覺得問卷內容很無聊時，可能隨時會掛斷電話。因此，利用電話訪談的問卷內容就不能過於冗長及枯

燥乏味，問卷設計者可能需要花點心思設計多樣化的問卷內容以引起
受訪者的興趣。另外，當業者做電話訪談的問卷時，會比較需要注重
語音表情，而沒有直接和受訪者的視線接觸。

　　業者若是採用郵寄問卷的方式，則是最便宜的調查方法，但是這
類的問卷回收率都很低，而且業者也需要找出適當受訪者的資料以符
合目標需求。

　　旅行社業者及旅館業者經常會請顧客親自完成問卷調查。顧客在
完成填寫後，通常會把這些問卷留在旅館房間裡或是飛機座位上。

如何設計一份問卷

　　讀者可以依照下列規則設計一份問卷：

1. 讀者還沒寫出任何問題之前，請先列出你想知道那些問題。
2. 請讀者把列出的問題再看一遍，並刪除不重要的問題。
3. 請讀者再看一遍你的問題，並試著以更明智的方式整理及收集
 資料。
4. 請讀者開始整理問題，並先列出最普通的問題，然後循序漸進
 至較專業的問題。
5. 請讀者避免每個問題不超過一個答案。
6. 請讀者避免讓問題產生偏差。
7. 請讀者使用「封閉式」的問題題型，日後會較易進行分析。
8. 當讀者想得知受訪者更多意見時，才建議採取「開放式」的問
 題題型。
9. 當受訪者不需回答所有問題時，請讀者利用「過濾式」題型，
 例如「第四題若答『是』，則跳至第七題」。
10. 請讀者一定要把「分類資料」放在問卷的最後才發問。問卷
 一開始就問到受訪者的年齡及工作是不理想的訪問方式，除

QUESTIONNAIRE

Interviewer: Hello, my name is I am doing research into visitor attendance at Slaith Hall. Would you mind answering a few questions?

1. How many visits have you made to Slaith Hall in the last year?
 One
 Two *closed question*
 Three
 More than three

2. What attracted you today to Slaith Hall? (Tick all that apply)
 Lambing event
 Jazz event
 Visit to the house
 Visit to the gardens
 Other (write in)

3. Have you visited the restaurant today?
 Yes
 No *filter question*
 If no go to question 5

4. The service in the restaurant is excellent. Do you agree or disagree with this statement?
 Strongly agree ☐　Agree ☐　Don't know ☐　Disagree ☐　Strongly disagree ☐

5. Do you recall seeing any press advertisements for Slaith Hall in the last month?

 (Write in) _____
 prompt
 (If no response, show prompt card with examples of newspaper adverts)

6. Do you have any comments you would like to make about Slaith Hall?

 _____ *open question*

 Male　　Female

 Age　　16–25_____　26–35_____　36–45_____　46–55_____　over 55_____

 Occupation _____　SEG _____
 classification data
 Thank you for your help, goodbye.

圖4-9　問卷範例

非訪問者想知道這些受訪者是否符合訪問對象的條件。分類資料包括了受訪者的性別、年齡層及工作，通常問卷會詢問受訪者的工作是為了在稍後確定他們的社會經濟地位。

 課程活動

請讀者參考下列問卷範例。讀者會認為這問卷主要目的是什麼？請分析問卷的問題屬於「開放式」或「封閉式」題型？請讀者進一步瞭解為什麼本問卷會使用這類問答題型？

請讀者注意本問卷並沒有向受訪者要基本資料以進一步的人口分類。請問在問卷中沒有這些分類資料有那些缺點？讀者對於這份問卷還有那些意見呢？

 課程活動

請讀者設計一份問卷以找出你們學校的學生在本週末有那些體能活動或社交活動及這些活動舉行的地點為何？請讀者試著應用本單元稍早所提如何設計問卷的要點來構思你的問卷。請讀者記得把問卷設計得越簡單越好。

「神秘顧客」（Mystery shopper method）

這是一種觀察性的研究的方法。通常被旅遊貿易公報（Travel Trade Gazzette）用來報導各家旅行社的服務表現。公司機構也可以使用這方法以檢查其分公司的客服品質。公司機構所安排的「神秘顧客」

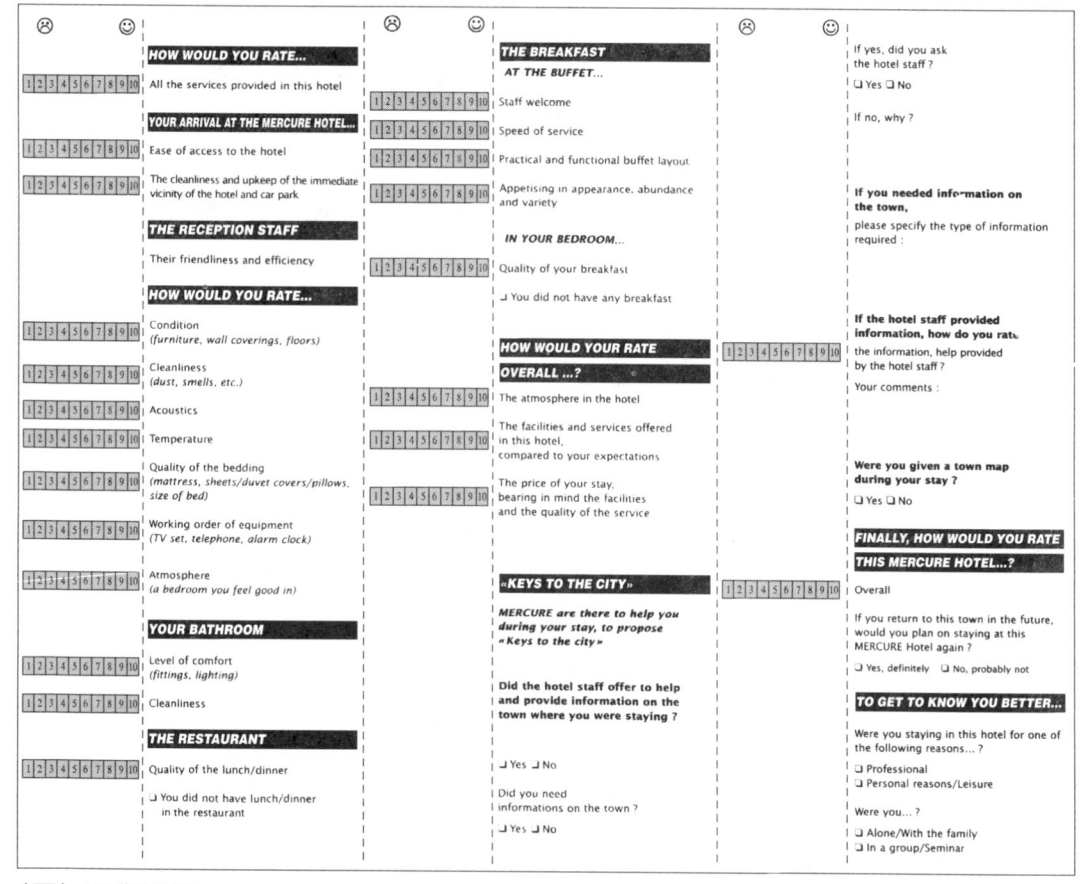

（圖）問卷範例

會到該公司分行詢問相關資料，並依據在該分行所接受的服務水準回報總公司。這方法是非常簡單且有效的調查方法。

群組討論

我們假設最基本的調查方法就是問卷調查。然而讀者須知道仍有許多其他有趣的方法可以用來收集第一手資料，例如群組討論就是其

中之一。所謂「群組討論」就是一群人聚集在公司或家裡，由一名受過心理方面訓練的領導人來指導組員共同參與討論。這也是為了探討這群人對於一項產品或服務的看法或態度。例如，有家航空公司希望能改善商業服務，所以他們可能會邀請一群常因商務公出的遊客共同參與討論，並會付給那些出席人員一些費用以資鼓勵。有時候，研討會進行中狀況都會被在場工作人員觀察或記錄。在這種群組討論，領導人不妨運用下列蠻有效的訪談技巧：

- 扮演「黑臉」——我們都認識扮這「黑臉」的人。通常小組領導人會故意發表一些較極端的意見，以讓組員能互動，並且積極發表他們自己不同的意見。

- 有時，領導人應該不要有太大的反應，而是以較支持的神色表情來聆聽發言，那麼他們一定會繼續發表意見。身為領導人一定要密切注意並聆聽組員的意見。

- 領導人對於組員的意見可以「故作不懂」——領導者可以假裝聽不懂組員所提出的論點，那麼組員才會詳細補充說明其意見。

- 適時以「蓋書」動作來結束訪談——當訪談時間接近尾聲時，領導人可以藉著把錄音機關掉或把筆記本合起來的動作暗示組員們應該停止交換意見來休息一下或讓整個訪談過程先暫告一個段落。這時候組員可能會在私底下發表一些更有趣的看法，因為他們會認為在休息時沒有人會仔細聆聽別人講話。

深入討論

這方法跟群組討論類似，但是以「一對一」的方式來進行訪談。由於在整個訪談過程中，就只有一名受訪者接受調查者的訪談，所以

費用較貴，而且訪談結果也可能無法盡信。因此，需要進行好幾次訪談之後，才會有讓人信服的結果。

影射技巧（Projective technique）

這技巧主要是運用心理學來跟受訪者進行訪談，這對於調查受訪者的看法相當有用。這類調查方法的困難點就是受訪者通常都不會說實話；他們只會選擇回答可讓人留下好印象的答案。例如，讀者是要調查受訪者每週喝了多少酒，他們的答案肯定會較實際量少。因此，影射技巧的應用就是再訪問其他人以克服受訪者「虛報」的問題。

本單元引用的第一個例子就是「第三者測試」。其中最典型的例子就是業者在一九五〇年代探討消費者飲用即溶咖啡的習慣。當時共有兩組家庭主婦參與這項調查，業者各自給這兩組家庭主婦一張購物清單。這兩份購物清單上所列的物品大致上都相同，除了有一項物品在這兩組是不一樣的——一組清單上是寫著「即溶咖啡」，另一組則是寫著「研磨咖啡」。這些主婦會被要求描述為她們寫清單的婦女模樣。「即溶咖啡組」主婦描述為她們寫清單的人看起來就是那種很貧窮、懶散及差勁的主婦。「研磨咖啡組」主婦則是認為那些為她們清單的人看起來就是一個很顧家及很好的主婦。這項調查主要就揭露了主婦們對於「即溶咖啡」的看法。

另一個影射技巧的例子就是「單字聯想測試」。這方法用來測試消費者對於品名的認識是很有用的。當受訪者聽到測試者的提詞，他腦子裡無論想到任何字就得馬上說出來。例如：測試者把最新的旅遊公司叫做「Cyclone（龍捲風）」，這字可能會讓受試者聯想到一些出乎測試者意外的想法。

最後一種影射技巧的例子就是「故事接龍」。測試者會給受試者一篇不完整的故事，然後受試者就必須要完成故事，因此這也會讓受試者間接揭露出心裡所想的意見。

 課程活動

請讀者自行找一些同學來做「群組討論」，並決定誰負責引導整場討論日。領導者可試著應用本單元較早前所提過的訪談技巧。

另外，請找一名同學做為討論會的觀察者。他們可以看到本單元稍早所提的訪談技巧如何成功運用於討論會，並且也可以紀錄討論會的主要重點。本單元建議同學們探討的題目是「年輕人對於伊薇沙島成為觀光名勝的看法」。讀者也可以選擇討論其他題目。

抽樣方法

我們當然不可能把每個人都抓來做問卷，而且這些人的意見都有利於我們的調查。例如，旅遊業者可能想瞭解顧客對他們的渡假旅遊的經驗。因此，他們公司的所有顧客就是一個母群體（population）。如果業者的每個顧客都為他填寫問卷，那就叫做「統計數（census）」。由於業者可能會受限於經費及執行上的困難，所以他們可能只進行抽樣調查，這項抽樣一定要能代表整體顧客，否則日後的調查結果一定會有偏差。

隨機抽樣法（Random probability sampling）

每個顧客在隨機抽樣下都會有相同的機率被選為樣本。通常公司會利用顧客資料庫當作受訪者的來源，然後再隨機抽出部份來源當作受訪者。當業者想做全國性調查時，也可以利用選民登記簿隨機抽樣挑出受訪者。

定額抽樣（Quota Sampling）

「定額抽樣」是所有研究調查中最常被使用的抽樣方法。受訪者並不是隨機抽樣而得，測試者會選定受訪者都需要符合問卷對象的要求，例如年齡、性別及社會經濟地位。若是調查者要對使用相關產品經驗的人進行調查研究，那麼他們使用「定額抽樣」是最適當的方法。例如，某旅行社想詢問去過希臘旅遊的遊客的渡假經驗，那麼業者就不可能使用隨機抽樣，以避免抽到未曾到過希臘旅遊的遊客。

集束隨機抽樣（Stratified random sampling）

如果業者從些曾經去過希臘旅遊的遊客之中再做一次隨機抽樣所得到的樣本數，就叫做「集束隨機抽樣」；換句話說，這抽樣母體的樣本數已經經過分層，而且每個分層樣本的特質都相似。

行銷組合

公司機構主要運用行銷組合的各組成元件來為公司達到目標及吸引顧客。這些組成元件通常就稱做為4P，也就是：

- 產品（Product）
- 產品價格（Price）
- 產品促銷地點（Place）
- 產品促銷（Promotion）

上述的4P都是相互依賴的，且必須被業者細心及均衡地開發，以達到目標市場的需求。所以在公司還沒決定行銷組合時，一定都得先建立好目標市場。

產品

> 「產品是任何可以引起市場注意、利用或消費的東西，並且須滿
> 足人們的需要與需求。產品包括了有形的物體、服務、對象、
> 地點、公司機構及任何想法。」

<div align="right">來源：Principles of Marketing, Kotler and Armstrong</div>

　　上述對「產品」的定義是有用的，因為它把服務也列為一項產品，尤其而在旅遊與觀光業中的生意都是以服務為行銷手段。服務與其他有形物品的行銷是完全不相同，因為服務行銷完全須依賴業者以傳遞服務為目的。因此，行銷組合就會多加一個組成元件——「人員」，以配合提供服務。

產品的明確性

　　某項產品可以是有形或無形，也可能是這兩者的混合體。有形產品就像行李箱——消費者可以觸摸到它、可以把它撿起來、可以欣賞它，並且可以把它帶回家。消費者只要買下行李箱，它就是屬於該名消費者所擁有。倘若消費者到主題公園旅遊，那他就是購買一項無形的產品——消費者是買下了一整天的玩樂，在這一天裡他的生活都充滿著刺激感及興奮感。消費者唯一可以帶回家的是玩樂時的回憶與照片。另外，航空機位則是介於有形與無形的產品——消費者可以感覺到它的存在，（但是他無法帶它回家），他所想要的就是買下一趟舒適的旅遊經驗，可以把他從一個地方很舒服的帶到另一個地方。

產品的特色

　　消費者可以使用另外一種檢視產品的方法就是觀察它的特色及優

點。產品特色就代表著該項產品的核心價值。例如，旅遊套餐的特色
就是提供給遊客在渡假旅遊期間的住宿與交通，可能還會包括其他附
加服務，但這得視遊客所選定的假期類別而言，例如飲食、體能活動
及其他娛樂活動相關設施。這旅遊套餐的優點就是能提供遊客較休閒
的渡假空間、讓遊客可以出外欣賞美景或在外學習新活動技能。

很多公司都會爲他們的產品創造新特色以提供給顧客更周詳的服
務，並且也讓該產品在市面上維持競爭優勢。因此，很多主題樂園都
會提供新樂設施、餐廳都希望提供新菜色、電影院都會販賣冰淇淋，
且提供觀眾預訂的服務。業者都希望在市場上爲產品找到核心賣點
（Unique Selling Proposition, USP），讓產品能在市面上與眾不同，並
且能在市場競爭中引人注目。

Thomson 旅行社推出新優惠產品

Thomson旅行社將於七月二十九日開始銷售明年度的暑期旅遊產
品。下列是Thomson旅行社重新包裝後新推出的旅遊套餐方向：

- 遊客可以選擇在較晚時間退房——各旅館收費不一，費用大
 致上約爲二十至三十英鎊之間。
- 遊客也可租用電風扇及冰箱，每晚最低收費1.50英鎊。
- 提供遊客優惠座艙價，分別爲短程收費三十英鎊及長程收費
 六十英鎊。
- 遊客若在英國出發前一個晚上，可在「白金」假期級的旅館
 辦理住宿報到及退房，每人收費十英鎊。

Thomson旅行社也提供遊客些有別於之前搭乘遊覽車出外旅遊的
不同渡假選擇，例如，安排遊客和海豚一起游泳、搭乘直升機
或熱氣球飛行。

夏日旅遊的介紹手冊中，也提供遊客一些附加服務，例如，讓遊客先預訂小孩子的遊戲圍欄、海灘玩具及尿布。另外，尚有其他服務如下：

- 為小孩舉辦早餐餐會，那麼父母在渡假期間就會較有自己的活動時間。這項早餐餐會的收費約二至五英鎊，業者會在早上八點時去接送小孩，並安排小孩兩小時的遊戲時間包括打電動及做其他活動。

 地中海及加納利群島的三十二座渡假中心裡都有這類的早餐餐會。在假日時，每位成人大約收費兩百五十九英鎊，遊客可以住在馬霍卡（Majorca）的一房公寓為期一個禮拜。

- 如果父母想把小孩子留在托兒所，Thomson 旅行社就會提供那些小孩子的父母親呼叫器，以方便業者在父母出外遊玩時，跟他們取得連繫。

- 就像信用卡公司一樣，Thomson 旅行社也提供了「金卡」或「白金卡」的消費服務，以標榜該公司是提供有品牌的假期，因此收費也較高。

 該公司的「金卡旅館」服務只限提供給渡假的夫婦使用，他們可以在地中海及加納利群島的九座渡假中心裡找到這項服務。

 此外，尚有其他兩百項的加值服務選項，例如提供毛巾、枕頭及房間的內部設計。

- 「白金卡」的旅遊消費，也是加納利群島旅館的特色，所強調的是遊客在房間可以收看衛星電視節目及影片，另外也提供加值服務，例如，可讓遊客多加一張雙人床。

圖4-10　新聞剪報：關於Thomson如何為2000年所推出的新產品特色

資料來源：1997年7月24日 The Times Weekend

品牌

　　「品牌」是為了讓消費者認識產品用的名字，也可以讓消費者將品牌和產品聯想在一起，例如，遊客會把旅遊公司和Going Places做聯想，旅行社和First Choice做聯想。相反地，其他的旅行社如Thomson旅行社就不一定可以讓消費者直接聯想到任何一種產品，但是由於他們在業界也已經成立多年，所以在消費者心中其實還是有建立相當好的品牌形象。除了這些屬於「家庭式」的品牌之外，也有許多較小品牌的旅行社常在促銷他們的產品。

　　有些時候公司也會決定在市場上將產品重新命名再推出。尤其當公司經營困難時，就會計劃以另一個全新形象重新出發。例如，Thomson旅行社在一九九九年就推出了JMC品牌，並以「全新、真實及不同感受的旅遊假期」為行銷主力。

產品的生命週期

　　這觀念主要是用來表示產品推出後會經歷的不同時期，一直到在市面上消失為止。在市場行銷裡，這是很重要的觀念。因為產品在生命週期的不同階段會影響其市場行銷策略。如果某家公司的所有產品都是處於衰退期，那麼這家公司很快就沒生意可做了。

1. 引進期（Introduction）

　　當新產品被引進市場時，是一件令人興奮的事，但同時也是該產品在其生命週期中最緊張的一刻。由於消費者從來都未曾聽過該產品，所以業者就要花費心思為新產品打廣告，讓消費者知道新產品的上市及存在。業者在開發新產品時，就已經花費相當多的時間與金錢，因此產品在引進期時，業者並不急著馬上能藉由新產品為公司賺取利潤。反之，業者會較期待這產品成功打入市場以彌補公司的成本

銷售量

引進期　成長期　成熟期　　衰退期

圖4-11　產品的生命週期

花費。會購買新產品的消費者多屬於「改革」類型的人，換句話說，他們喜歡嘗試新奇的東西。一般而言，新產品的價格較高──這也是吸引這些「改革者」購買使用的特色之一，因為他們並不介意以較高代價購買新東西，這也可以讓業者藉此收回部份成本。然而還是有些產品根本就過不了引進期，就在市場上消失了。

2. 成長期（Growth）

　　產品的成長期最能為業者賺取利潤的時期。所以很多公司都想在產品成長期時從中收回他們的成本並賺取利潤。在市場中，「以口相傳」的促銷方式也是很重要的，因為這種促銷方式讓消費者知道新產品後，就會想要去購用它。在此同時，競爭者可能也會有樣學樣地推出類似產品，一起加入共同競爭市場。因此，隨著市面上競爭逐漸激烈時，公司便須要建立品牌忠誠度，並準備另外一筆預算為產品促銷，並且和其他類似產品在市場上有所區隔。目前的網際網路服務及手機正處於生命週期的成長期。

3. 成熟期（Maturity）

產品在成熟期時是屬於競爭最激烈的時期，因此在這個時期，較弱勢的競爭者就會被排擠出市場外。Debonair航空公司是一家早期的廉價航空公司，由於一九九九年時無法與市面上的其他對手競爭而從此消失在市場上。因此每家公司的產品行銷主力都在於維持競爭力。所以業者也常會促銷產品，且透過獎勵方式鼓勵產品的銷售。換句話說，旅遊公司所銷售的旅遊產品越多，他們的銷售業績抽成相對的也會隨之增加。產品的成熟期通常也是產品生命週期最長的時期。

4. 衰退期（Decline）

產品的衰退期是指產品的銷售量及賺取的利潤開始減少的時期。業者一定要瞭解產品一旦快進入衰退期，他們就得決定產品是否仍有必要繼續留在市場上販售。因此公司應該在舊產品快進入衰退期時，再推出其他新產品，讓公司能在市面上繼續存活。有時也可能推出其他公司已在市面上撤退的產品再來賺取利潤。

5. 廢棄期（Obsolescence）

既然是被業者廢棄的產品，就不會在市面上出現了。

一家營運成功的公司會在產品生命週期的每個階段推出很多新產品。其實業者很難預估產品每個時期可以維持多少時間，因為產品的生命週期也會受到外來因素的影響。讀者可以把「生命週期」這觀念應用於各項旅遊產品或觀光名勝的知名度。

 課程活動

請讀者畫出產品的生命週期並舉出目前正處於各個時期的觀光

名勝。

　　讀者只須考慮英國遊客出國旅遊時會去的渡假景點，並且和同組成員互相交換想法及意見。然後再把所得結果和英國觀光局（British Tourist Authority, BTA）的旅遊統計做比較。

　　請讀者重覆練習上述作業，除了用「渡假景點」為產品作為練習之外，也可以使用「各種旅遊假期」作為練習對象，例如，滑雪或其他類型的旅遊假期。

新產品的開發

　　新產品通常較少屬於「新品牌」；通常業者只是按照早期的產品做點變化之後，再重新在市場上推出。無論如何，業者推出新產品最主要的目的是要讓消費者感覺到產品的「新鮮度」，然後會想試用新產品。許多公司在開發新點子期間，會嘗試許多過程，而每個過程都是經過小心篩選，以避免失敗。

1. 產生點子

　　通常公司都希望有來自不同來源的新點子。其中員工就是很好的點子來源之一，尤其是那些常跟顧客有直接接觸的員工。公司也可以透過「集體研討（brainstorming）」收集各種不同的點子。就是讓一群員工共同集思廣益，竭盡所思把點子想出來。在員工發表任何點子期間，絕不允許有任何人對這些點子有任何批判。在這階段裡，主要目的是要收集點子的「數量」而不要求點子的「品質」，而在這階段所收集到最瘋狂的點子很有可能在最後階段時勝出獲選作為新產品的開發方向。

2. 點子篩選

　　公司在上個階段所收集的全部點子，都會進一步地被篩選，以達

到公司目標。所以那些未能達到公司目標的點子，就會被公司摒棄不用。另外，公司也會把部份點子留下，做為下次新產品的開發方向。

3. 商業交易上的分析

　　經過公司篩選後的點子，是否能套用於產品組合呢？這點子又需要公司花費多少成本？這點子能為公司賣多少錢？業者必須為這些問題找到答案，以協助決定這項產品是否能為公司賺取利潤及這項產品將如何對市面上已有的產品銷售量帶來的衝擊。另外，公司的產品開發團隊也要先考慮這產品是否可在市面上找到相關原料以進行製造及供應。若否，這些產品的原料是否可以找得到？例如，有家旅遊公司決定提供到聖海娜（St. Helena）渡假的遊客特價優惠。這點子雖然很好，可能也會為公司招徠客戶，但是業者卻沒想到遊客要抵達該島所使用的交通工具並不發達，而且到該島的輪船或飛機班次都很少見。

4. 產品開發

　　業者已經把產品製造完成或是已經把裝品包裝完畢。接著業者就會決定產品的品牌、包裝或手冊。

5. 測試市場反應

　　公司要真正做到市場反應的測試，需要把行銷組合的各方面一起使用於同個銷售地點。這通常會是較昂貴的過程，倘若這過程能夠避免產品在完全上市後所遇到的任何挫敗，那也值得業者去執行。這可能會在產品完全上市前提早發現問題，能夠讓業者及早修正。

6. 產品完全上市

　　這階段是業者已在市場上完全推出產品，並且期待這產品能夠有很好的銷售量。

產品價格

　　行銷組合的4P中，第二個組成元件就是「產品價格」。業者必須在產品上市之前訂好價格，這樣也可以讓公司達到目標。如果公司的訂價政策產生錯誤，就會致使公司無法賺取利潤。其實公司為產品訂價的最簡單方法就是使用「成本加成訂價法（cost plus）」。在這方法裡，公司會把製造產品所花費的成本再加入部份利潤以決定產品價格。雖然這算法頗為簡易，但這卻不是以「行銷」為導向的訂價方式，再者這種訂價方法忽略了市場行銷的基本假設及求證顧客的需求，所以很難獲得長期性成功。業者在使用任何一種訂價方法前，都應該先考慮「顧客準備用多少錢來購買這項產品」為其訂價原則。每家公司對於產品的訂價方法都不相同，且每家公司對選擇產品訂價方法前也要先瞭解產品正處於其生命週期的那個階段及該產品在市場上的競爭多寡。

 課程活動

　　下列文章是描述有名遊客參加了滑雪一日遊的活動行程。這項滑雪旅遊活動是由Airtous公司所新推出的產品，並且也是該公司所推出的多日旅遊促銷方案的其中一項。請讀者閱讀下列報導後，再回答以下問題：

- 該產品的核心價值為何？
- 該產品的附加價值是什麼？
- 該產品的優勢是什麼？
- 該產品的主要市場是針對那一種族群的遊客？

- 讀者認為 Airtours 航空公司為什麼會開發這項旅遊產品？
- 讀者覺得這項旅遊產品會銷售成功嗎？請詳述原因。

03.45：有專員打電話叫我起床，感覺我好像才熟睡五分鐘，最好這是一趟物超所值的旅遊行程。

04.30：搭巴士到嘉華機場（Gatwick）。

05.20：在 Airtours 公司的櫃檯辦理登機報到，然後精神有點恍惚的在逛免稅商品店。

06.45：登機時間，但我也餓了。

07.07：飛機起飛，比預定行程只晚了七分鐘。我發現坐在我身邊的是一名滑雪好手，他打算去挑戰 Chamonix 最著名的滑雪道外滑雪（off-piste skiing），我也開始覺得有那麼一點點緊張。

07.23：一直找人閒聊以讓我的情緒平穩下來。

07.33：吃早餐——有柳橙汁、香腸、炒蛋與馬鈴薯煎餅。

08.00：Airtour 公司的業務代表為我們說明未來一天的行程、當天的天氣概況、滑雪用具的租用情形及何時才能拿到通行證。現在我開始感到興奮無比，而且我終於覺得自己已經完全清醒了。

08.08：第一次看到沐浴於日光中的阿爾卑斯山。我知道今天的天氣會非常適合滑雪。

09.21（當地時間）：飛機在日內瓦降落。大約在十點的時候，我們各自拿了滑雪用具後就上了遊覽車。

10.03：Airtours 在夏慕尼（Chamonix）的駐地代表——小橋向我們解說渡假中心更多的詳情。我們知道那個地方目前是累積了自從一九六七年以來最大量的雪，但是大部份的白雪將會在四十八小時內會融化。小橋之後再將今天

的行程詳細敘述一遍，及向我們說明我們要在那裡換裝、吃中餐及經過一天滑雪活動之後，我們會到那裡休息喝啤酒。聽到這裡，我看到了他們真的很有心地為我們準備好一切，我真的覺得很高興。

11.15：遊覽車在夏慕尼停下來，整個旅行團就按照個人的滑雪程度分為中級、進階及高級程度三組。有些自告奮勇的遊客就直奔 Les Grandes Montets 以便查看這滑雪道外的滑雪情況，其餘遊客則是坐著電纜車到 Les Brevants。

當我們第一次從山峰上滑落到山腳下時，時間剛好是正中午。整個滑雪狀況簡直是棒極了，我實在很難相信在幾小時前我們還在倫敦呢！

在我們還沒有吃中餐之前，我們繼續在餐廳附近滑雪了將近九十分鐘。

14.15：吃完中餐之後，我再回到滑雪道繼續滑雪，一直到下午五點十五分才在一個叫 Flegeres 的村落結束了今天的滑雪活動。那村落距離夏慕尼市中心大概有五分鐘的車程吧。

17.30：在結束今天的滑雪運動之前，我們還做了一些較困難的滑雪動作。然後我就把滑雪裝備脫下，並且很快地換裝完畢，再走向旅遊公司為我們舉辦的歡迎酒會。

18.45：我們搭巴士回到了日內瓦。飛機大約延誤了三十分鐘，我們終於在晚間十點（當地時間）抵達了英國。在這回程中，我幾乎都處於睡覺狀態中。

結論：除了回程時我感到極度疲勞之外，我覺得 Airtour 公司新推出的這項滑雪旅遊活動是一項很棒的旅遊產品，很適合公司團體的遊客，也適合頂尖的滑雪好手。

- 在二月四日的那趟夏慕尼之旅是 Airtours 公司主辦第二梯次的
滑雪一日旅遊活動。

　該旅遊公司已經計劃在明年多主辦幾場夏慕尼滑雪一日旅遊
活動。詳細日期將於近日內公佈。

<div align="right">來源：Travel Trade Gazzette, 15 March 1999.</div>

小故事—巴斯溫泉館（Bath Spa Project）

　這全新的巴斯溫泉館是在2001年正式開幕營運的。這也是英國
惟一可以讓遊客享受到天然溫泉的地方。館內的建築風格採用了羅馬
式建築、中古風的建築、喬治亞時代的建築與維多利亞時代的建築。
而館內建築有些新建部份則是以巴斯石頭所砌成，並且在溫泉館外圍

利用玻璃包覆。溫泉館內的設施包括了露天澡堂、溫泉游泳池、蒸氣室、按摩房、治療室、日光浴室與健身房。此外，還有一間「保健室」（Preventorium）──這是一座醫療治療中心，可以提供給遊客物理治療、水壓治療、針灸及按摩等療程。

巴斯溫泉館是由巴斯觀光局成立企劃小組以全權規劃一切，另外也有其他團體共同參與，例如考古學家負責開鑿場地、建築師負責規劃建築物及計畫者要同意溫泉館的規劃事宜。這溫泉館的建設工程將於 1999 年時開始動工，並預計在 2001 年完工。這計劃是一項「千禧年工程」，所以有接受千禧年籌備委員會將近七百萬英鎊的經費補助。千禧年籌備委員會是負責分配國家彩券所得財源的組織之一。讀者不妨連線到巴斯溫泉館的網站以得知進一步詳情 www.bathspa. co.uk。

市場刮脂策略（Market Skimming）

通常業者會運用在新產品剛推出的時候運用這項策略。當某項新產品已經完全上市之後，其售價都會較高，因為這是公司會趁這時候竭盡所能地撈回成本。新產品通常都會吸引愛好新產品的消費者準備一筆錢來購買。產品的高價位也因為它剛開始時的獨特性，但稍後業者便會降價以吸引其他新顧客。像千禧年慶典就有許多市場刮脂策略的例子。計程車司機在新年除夕當晚的車資都乘以三倍收費。消費者當晚到俱樂部消費可能也得花上幾百英鎊。另外旅行社也預期千禧年期間遊客出外渡假需求會增加，所以也都會趁機調漲票價。因此到了一九九九年十一月後期時，所有商品的價格就開始加價，但是消費者的反應卻不如旅遊業者預期，因為消費者拒絕趕在千禧年熱潮購買機票。以下是摘自 Travel Weekly（見圖4-12）的文章，內容是描述Panorama如何在千禧年之前調漲票價。

*Panorama*趁千禧年之際，調漲兩千種票價以賺取利潤

Panorama旅行社成為，決定在千禧年之前加入賺錢行列的旅行
社的最後一家旅遊業者。該業者在千禧年所推出的冬陽之旅的
旅遊票價都將調漲百分之三十的幅度。

由於公司預期遊客到Tunisia渡假的需求將成長百分之十五，另
外約有三萬人或百分之二十的旅遊成長率會來自於冬陽之旅中
的兩萬，所以Panorama旅行社才決定漲價。

銷售及行銷部主管———馬汀‧楊指出說：「我們延後推出新版
旅遊手冊，讓我們可以向旅館業者確認千禧年的住宿費用。」

楊氏也說所有的旅遊費用在過去幾個月也變得比較「真實」，因
為遊客在新年渡假期間時對旅館的需求也相對增加了。

Panorama旅行社推出可以讓遊客長期旅遊渡假的Tunisia假期，
各遊客只收費一百九十九英鎊，可以在哈瑪麥德（Hammamet）
的敘利亞旅館享有二十一天只包早、晚餐（half-board）的住
宿。

如果遊客選擇在千禧年出發，那麼每名遊客的收費是四百九十
九英鎊，遊客也可在米拉瑪旅館享有七天只供早、晚餐（half-
board）的住宿。另外，Panorama旅行社也推出了較新的冬陽之
旅的行程，旅遊目的地為西班牙羅得島（Lanzarote）及
Fuerteventura，遊客渡假期間有四天可在沙漠獵狩。

楊氏也提到有許多英國遊客想從英國到加那利群島渡假旅遊，
所以旅館業者都會向旅行社多收百分之十的住宿費用。他說：
「由於我們極力反對旅館業者的無理要求並極力爭取合理價格，
最後旅館業者才調漲百分之三的價格。」

圖4-12　千禧票價的調漲

資料來源：1994年4月19日，Travel Weekly

市場滲透（Market penetration）

　　這也是新產品引進市場時最常使用的行銷策略之一。它所採取的方法剛好跟市場刮脂策略相反，業者所推出的新產品是以低價搶攻市場，以期待該產品能早日佔有市場分佈，通常這種產品也叫做「快速流動用品（fast-moving consumer goods, FMCG）」。這些產品可能是家庭用品，例如洗衣精與食品雜貨。這策略也可能被運用於旅遊與觀光業。策略剛開始時是由GO航空公司於一九九八年五月最先採用。GO航空公司是英國航空公司的子公司，它為了跟較廉價航空公司如Raynair與EasyJet航空公司競爭市場而成立。由於航空市場上過於競爭，所以GO航空公司所賣的機票都很便宜，這也致使該航空公司在營運第一年時就有財務虧損——他們共虧了二千萬英鎊。GO航空公司負責人說明他們只要再過三年的營運，就可以開始賺取利潤。

競爭標價（Competitive pricing）

　　這跟市場滲透策略相似，但是被業者用於較充滿著競爭的市場。在一般市場中，消費者對產品價格都很敏感，他們也會比較品牌，以用最便宜的價格取得商品。旅行社與航空公司都會彼此注意其競爭者及對市面上價格的變動做出很快的反應。「競爭標價」可能很危險的策略，產品可能因為價格降得太低使得財力較弱的公司無法跟進而倒閉。

奇數標價（Odd pricing）

　　這其實是很簡單的策略，只是讓消費者覺得他們所付的價格會低於他們所想—例如，「九十九英鎊」聽起來就較「一百英鎊」便宜（見圖4-13）。這策略雖然在市面上很常見，但卻沒有人知道它是否真的有效。

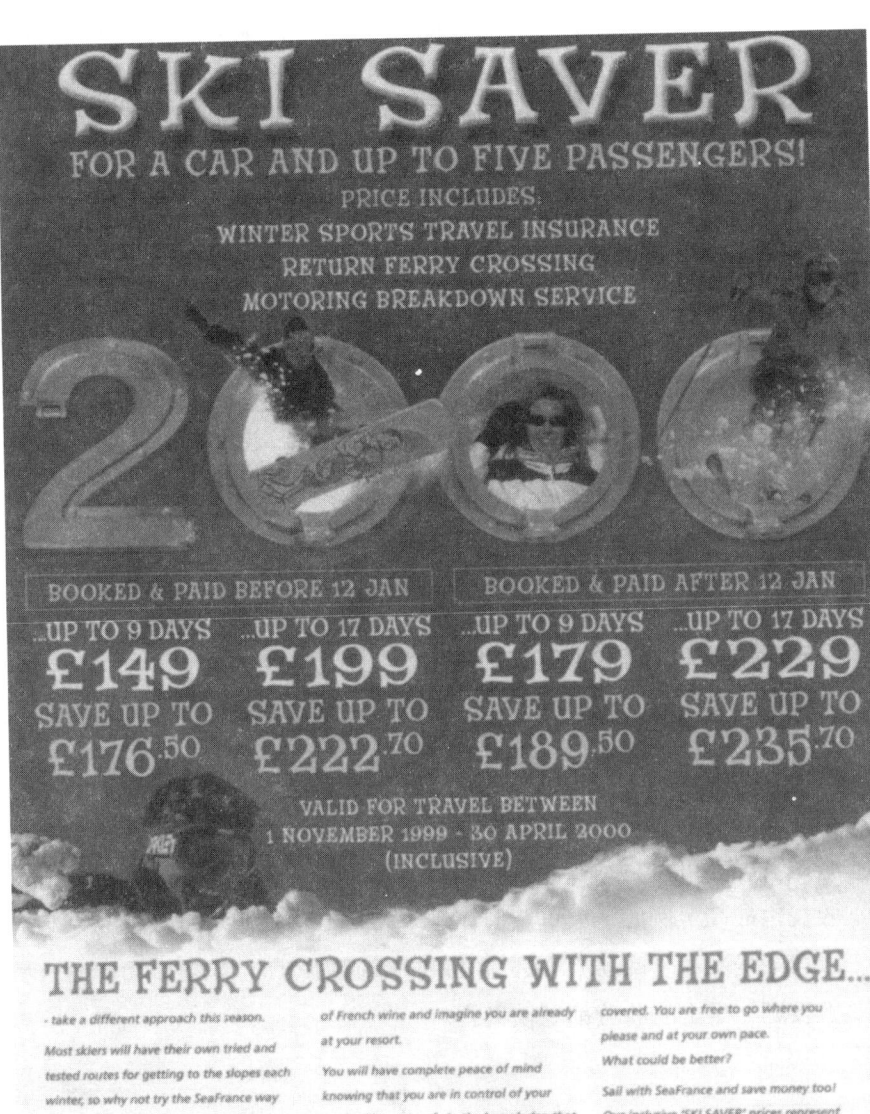

圖4-13　滑雪假期折價廣告：以奇數標價促銷的範例
資料來源：1999 年 Sea France

促銷標價（Promotional pricing）

這是業者在一段時間裡，會用特別的價格來促銷商品。這策略若運用於推銷觀光名勝時，是希望能立即吸引大批遊客的注意（見圖4-13）。

折扣標價（Discounted pricing）

這是針對不同人群有不同標價。例如，學生與老年人在博物館及電影院就享有優待票。另外，公司員工在自己公司裡購物也會享有優惠折扣，公司機構及學校團體參觀觀光名勝時也享有優待票（遊客要是全家人或跟旅行團集體參觀千禧巨蛋時，就享有票價優惠）。請讀者注意那些優待票常會在網路上出現「超賣」情況。

季節性標價（Seasonal pricing）

這標價策略在觀光業是很重要的。觀光業在一年裡共可以分為三大季。「巔峰季節」通常是指學校放假時，所以這時的旅遊票價會是最高的。如果遊客沒帶小孩出外旅遊，而且又是在「旅遊淡季」出外旅遊者，就可以拿到較便宜的價格。交通業者在「旅遊巔峰時段」的收費也最高，例如，火車票價在週末的繁忙時段一定是最貴的。航空公司則是看準了商務旅客都會利用飛機通勤，所以航空公司在週五晚上及週一早上的收費都是較貴的。

 課程活動

下列文摘是旅行社在夏季時所提供的季節性標價。其中也參有其他的兩種標價策略，讀者是否能辨別？

PRICES PER PERSON BASED ON 2 ADULTS SHARING	ADULT	CHILD	ADULT	CHILD
02 MAY '99-11 MAY	399	99	569	99
12 MAY-18 MAY	419	99	579	99
19 MAY-25 MAY	469	199	639	219
26 MAY-01 JUNE	499	279	639	299
02 JUNE-08 JUNE	459	199	609	229
09 JUNE-22 JUNE	469	199	619	229
23 JUNE-29-JUNE	479	199	629	229
30 JUNE-06 JULY	489	199	689	239
07 JULY-13 JULY	539	229	759	279
14 JULY-20 JULY	569	269	779	299
21 JULY-17 AUG	599	299	799	319
18 AUG-24 AUG	569	279	779	299
25 AUG-31 AUG	549	249	759	269
01 SEPT-07 SEPT	519	199	739	219
08 SEPT-14 SEPT	519	199	729	219
15 SEPT-28 SEPT	499	199	719	219
29 SEPT-05 OCT	499	99	719	199
06 OCT-19 OCT	419	99	549	99
20 OCT-24 OCT	429	99	N/A	N/A
Child price available up to and including 12 years old				
Supplements per person per week	Single Adult		£119 7/7-5/10 £84 All other times	
Reductions per week	3rd Adult Sharing		£49 7 7-5/10 35 All other times	

資料來源：Virgin Holidays

銷售地點

　　銷售地點是行銷組合中的一個元件，主要是讓產品能在正確地點到達消費者的手上。業者把產品送到顧客手上的方法稱之為「分銷管道（Channel of distribution）」。一般仲介並不會買了產品，然後再把產品賣出去，他們是把產品賣了出去，再從中賺取佣金。所以旅遊公司是幫旅行社或航空公司販售旅遊產品，再從售價中獲取利潤。同

理，戲劇訂票中心也是從販售戲票中抽取佣金。

　　旅行社在銷售地點的組合裡有幾種選擇。他們可以透過旅遊公司販售或直接販售旅遊產品給一般大眾；他們也透過媒體、電視文字廣告或網際網路為他們找到顧客。無論業者從那一種管道來找客戶，他們都要先斥資製作旅遊手冊，因為旅遊手冊還是業者最常用以介紹各種旅遊產品給顧客的方式。

　　旅行社透過旅遊公司販售旅遊產品的好處包括：

- 旅行社推出的旅遊產品在每個城市的主要道路上都可以讓消費者看到。
- 旅遊公司可以為顧客詳細解說每項旅遊產品。
- 顧客找到旅遊公司是較簡單的事。
- 消費者也認為可以在旅遊公司買到他們所想要的旅遊產品。

旅行社透過旅遊公司來販售旅遊產品的缺點包括：

- 旅行社要付佣金給旅遊公司。
- 旅遊手冊都是由旅遊公司社決定擺設位置，而他們不一定會把旅行社的產品擺在較明顯的位置。
- 旅行社無法掌控旅遊公司銷售旅遊產品的方法或數量。
- 旅遊公司不一定會為旅行社賣出旅遊保險，反之他們也許只會向顧客推薦自己公司推出的保單。

　　旅行社直接銷售旅遊產品給顧客的好處包括：

- 旅行社可以掌握旅遊握產品如何銷售出去。
- 旅行社不需要付佣金給第三者。
- 旅行社不會有旅遊手冊的擺設問題。

　　旅行社直接銷售旅遊產品給顧客的缺點包括：

- 旅行社可能無法在主要道路出現。

- 旅行社可能須花費高額廣告費以讓顧客獲知產品相關資訊。

- 旅行社可能須設置電話服務中心。

　　旅行社為了要保留透過旅遊公司販售旅遊產品的好處而又不希望有缺點產生，有些旅行社目前也已開始自行經營連鎖店。例如，

＊影響者與要求：航空公司，旅遊業董事會（特別是巴黎），地方當局（例如：有關於年長市民的市議會），以及主流新聞報紙……等等。

圖4-14　巴黎迪士園樂園的分銷管道

Going Places旅行社（Airtours航空公司所雇有）及Lunn Poly旅行社（為Thomson所有）。這就稱為水平整合，本書已在第一章討論過了。

　　觀光名勝在運用行銷地點組合時，會有不同的考量。為了讓消費者能享受他們的「產品」，他們一定得親自蒞臨，因此觀光名勝的設置地點就很重要，因為一定要讓消費者很容易就可於抵達該處觀光。例如，艾頓鐵塔就佔有地利之便，它的位置剛好在市中心，而且靠近高速公路。然而他們還是需要分銷管道以提供消費者購買門票或取得訂票的售票網路系統。觀光名勝也會透過旅遊辦事處及旅遊公司來販售門票。另外，他們也可以透過遊覽車業者或教育機構來為他們販售門票，以確保有穩定的客戶來源。

產品促銷

　　行銷組合第四個元件就是「產品促銷」，這包括了廣告、促銷、買賣、公共關係、贊助及直接郵件往來。每家公司都會利用一種或多種方法以促銷產品。本單元稍後會在「行銷溝通」討論促銷的各種方法。

 個案研究—國家流行音樂中心

流行音樂博物館隆重開幕

　　「較早前被人們認為較不時髦的雪菲爾市（Sheffield）已重新把自己定位為『流行音樂的故鄉』。」國家流行音樂中心將在一九九九年三月一日開幕。這曾經為英國人民帶來Heaven 17、Human League與Pulp的城市，將成立一座流行音樂中心以帶給我們一系列從早期到未來的音樂歌曲。

在雪菲爾市建立流行音樂中心的構想早在十年前在市議會中提出，但是一直到四年前才正式開始為興建工程籌款。這座音樂中心共須花費一千五百萬英鎊的工程費用，其中接受了文化資產國家彩券基金會的一千一百萬英鎊贊助。

國家流行音樂中心在未來的「願景」，就是要讓消費者能在中心內聽到流行音樂，並且在消費者專心聆聽歌曲的同時，會被該歌曲的電視音樂片段所圍繞著。該中心裡也設有互動式課程活動，可讓參觀者有機會學習如何錄製流行音樂，編輯流行樂的音樂錄影帶或設計唱片封面。另外，該中心裡也設有咖啡座、小酒吧與商店，可讓消費者在這裡消磨一整天也不會感到厭倦。

這座音樂中心預估每年會吸引四十萬名的遊客。該中心的執行製作——史都華‧羅傑則是把音樂中心形容為「慶祝流行音樂是擄獲民心，佔據人民的生活。在雪菲爾市的這座音樂中心將會對流行音樂有所貢獻，就像電影【脫線舞男】對雪菲爾市所做出的貢獻。」

PRICES	STANDARD	OFF PEAK
Adults	£7.25	£5.95
Children	£4.50	£4.00
Families	£21.00	£18.00
Concessions	£5.50	£4.75

 個案研究—國家流行音樂中心正面臨財務倒閉的威脅

國家流行音樂中心因為出現財務危機，而無力償還對外債務。資誠企管顧問有限公司希望透過完成重建計劃來挽救音樂中心免於關

閉。國家藝術協會、約克郡藝術公會及雪菲爾市議會都已達成協議，在未來六個月內將共同籌募經費以協助音樂中心渡過財務危機。

這座耗資一千五百萬英鎊的音樂中心於三月開幕，當時預估每年可吸引四十萬名遊客。然而在開幕六個月後，目前的預估數字僅剩十三萬名。資誠企管顧問有限公司的代表指出了音樂中心最大的問題就是該中心稍早前太過樂觀且高估了來客數：「雪菲爾市雖然是英國第四大都市，但是它並非是英國最主要的觀光勝地。」而在音樂中心上班的員工則仍樂觀說道，「我們並沒有要關閉，目前音樂中心還是照常對外開放營業。」

 課程活動

請讀者詳讀上列兩篇「個案研究」，並回答以下問題：

- 請讀者找出中心在行銷組合所使用的策略。如果讀者需要進一步資料，可以連線至國家流行音樂中心的網站。
- 讀者覺得為什麼國家流行音樂中心會選擇在雪菲爾市成立？
- 讀者認為音樂中心目前面臨了那些問題？
- 請讀者找出成本（Capital）與籌措資金（Revenue funding）間有何差異。
- 讀者還可以想到那些方法可以為音樂中心解困？
- 目前在英國有很多由彩券資助的計劃。請讀者就你所在的地區，找出一項由彩券資助的計劃並就該計劃的發展及其目前成果做一份報告。

行銷溝通

　　爲了達到旅遊與觀光業的市場行銷目的，業者必須讓顧客及同業瞭解其產品和服務。他們爲了達到這些目的而使用的工具就稱爲「促銷（promotion）」，這也是行銷組合的一部份。

　　促銷（Promotion）可能涵蓋下列：

- 廣告
- 直接行銷
- 公共關係
- 銷售促銷
- 贊助

　　促銷目的一定是可以滿足市場行銷的目的，他們可能是：

- 通知民眾新商品的推出
- 告知民眾某項商品的改變或某間公司的改變
- 增加商品銷售量
- 增加公司對市場的察覺
- 提供熟客商品的保證
- 增加商品在市場上的佔有率

　　無論公司目標爲何，業者只有在選對正確的促銷組合及目標市場管道的情況之下，才能夠達成公司所定目標。另外業者能夠在正確的時間傳達訊息給大眾也是很重要，換句話說，業者應選擇在消費者決定買什麼東西之前，適時傳達商品訊息給消費者。讀者一定可以注意休閒旅遊產品的電視廣告大多是出現在聖誕節後；這通常是一個很好

的時機，因為消費者在聖誕節的激情過後，就會開始籌劃他們下次的
夏天之旅。

許多商人都會利用AIDA模式來協助規劃促銷活動。一場很成功
的促銷活動將會引導消費者走過上列各過程。首先，促銷活動一定要
能吸引消費者的注意。當消費者已經知道某項商品的存在時，就會逐
漸注意那項商品。因此，促銷活動如果進行得很順利，就會讓該項商
品成為消費者最想要買的東西；當然最重要的是消費者要有所行動，
也就是去購買商品，那麼業者的促銷活動才算是真正的成功。

小故事──「大怒神」（Oblivion）

艾頓鐵塔是位於斯塔福郡（Staffordshire）的主題公園。它也是
英國最常有名的觀光名勝，每年吸引了約三百萬名遊客，其中有百分
之二十八點九的遊客是年約十八至二十四歲的族群，百分之十九點二
的遊客是屬於年約十三至十七歲的族群（摘自「艾頓鐵塔學生資料
袋」，一九九九年）。所以到艾頓鐵塔遊客主要是以青少年為主。艾頓
鐵塔為了能夠持續吸引青少年到該樂園遊玩，他們在擬定發展策略時
就會把這年紀因素納入考量，並且引進更具刺激性的遊樂設施。事實
上，艾頓鐵塔把這些遊樂設施的目標設定為「青年朋友會想來這裡尋
找刺激的地方」。

在一九九八年三月時，艾頓鐵塔就引進了新的遊樂設施「大怒
神（Oblivion）」。當時，那是全世界第一座讓遊客可以體驗垂直滑
落，享受自由落體快感的遊樂設施，而這座遊樂設施共花費了十億英
鎊。此外，艾頓鐵塔的五百萬英鎊行銷預算中，有大部份是用來向遊
客介紹「大怒神」。這場行銷活動的目的在於：

- 吸引青少年到艾頓鐵塔尋求刺激
- 對外界傳播艾頓鐵塔的魅力
- 希望有百分之八十的人口曾經到過艾頓鐵塔一遊

　　廣告公司負責人——華特‧湯臣被指定為這次行銷活動做指揮，艾頓鐵塔會大肆利用電視來打廣告。電視廣告的內容就是該樂園已開始始用新穎的遊樂設施。另外，艾頓鐵塔也會透過報社媒體來報導相關訊息。

廣告

　　廣告協會把廣告形容為「付費的訊息以通知或影響接受這訊息的人」。

　　廣告須透過媒體的播放，這些媒體包括了電視、收音機、報紙、雜誌、網際網路及戶外廣告（例如廣告看板）。請讀者記得業者在任何媒體上刊登的所有廣告都是需要付費，而這點也將會協助讀者區分廣告與公共關係活動之間的差異。

電視廣告

　　電視與收音機又稱之為「播送媒體」。在英國，獨立電視委員會（Independent Television Commission, ITC）除負責發放各獨立電視台的營運執照之外，也會負責管理這些電視台，但只有英國廣播公司（British Broadcasting Corporation, BBC）不受此限。讀者在英國廣播公司所播放的節目當中，看不到任何一則廣告，因為該電視台的節目費用都是由其他電視台所繳交的執照費所支付。其他獨立電視台則是靠販售廣告時段來製作該台節目。廣告託播人就會從這些分佈於英國

各區的十五家獨立電視公司當中，選擇任何一家電視台來播放廣告。在英國除了有獨立電視台之外，尚有GMTV、第四頻道及第五頻道，還有許多其他有線電視台及衛星頻道。

一般而言，電視廣告都是以「時數」賣出。每則廣告的時數可以是幾秒鐘，也可以長達一分鐘。至於每時數的廣告價格則會視「區域」而有所不同，因為各區的住戶數有很大的差異（例如，在大倫敦區就有超過五百萬的住戶數）。此外，廣告價格也會隨著每天的各個時段而有不同——其中電視廣告的「尖峰時段」是從下午五點半到晚上十點半。廣告託播人可能會買下電視台的整套節目，那就可在尖峰及非尖峰時段播出廣告。

英國有限制電視廣告在每一個小時的電視節目中只能播出七分鐘，而且廣告內容必須要讓電視觀眾能夠輕易區分出來該片段是屬於電視節目或電視廣告。每個電視節目之間有讓廣告託播人插播商業廣告的間歇。如果廣告託播人選擇在熱門電視節目的空檔播放廣告，那麼該則廣告的價格就會較高。例如，電視台播放「世界盃足球賽」時，就會吸引許多觀眾的收視；因此當廣告託播人選擇在該節目的空檔播放廣告時，該則廣告的費用就會較貴。另外，千禧年的跨年時段也吸引了不少廣告託播人互相競爭，以讓自己的廣告可以在該時段播出。

一百萬英鎊的千禧年廣告費用

有家代理英國知名品牌飲料的公司已支付電視台約一百萬英鎊，包下電視台在一九九九年最後一天晚上跨越千禧年第一天的時段，以播放他們的廣告。

Diageo公司已經包下所有獨立電視台在十二月三十一日晚上的最後一則廣告時段及在2000年元旦所有電視台的第一則廣告時

段，以大力促銷他們的商品。他們打算在一九九九年的最後一
則廣告時段播出「金氏黑啤酒（Guinness）」的電視廣告，而千
禧年的第一則廣告時段則是播出「Bell 威士忌」的電視廣告。這
兩則電視廣告時段同時也會有 Diaego 其他品牌的烈酒如 Smirnoff
vodka、Archer's peach schnapps、Bailey's Sheridan's§吡alibu 來
均分這爲時三分鐘的廣告時段。

Diageo 公司所播出的廣告，可以收看的區域包括倫敦、古拉那達
（Grabada）、約克郡與鈕加地區（Tyne Tees regions）。另外，也
有傳言指出電視公司對這些每則長約三十秒的廣告索價五十萬
英鎊。

通常在獨立電視網的尖峰時段播放一則三十秒的廣告大約須花
費十萬英鎊。

一名在電視台廣告部上班的內部人士透露：「各家獨立電視台
的第一則與最後一則廣告空檔時段都有許多廠商在競爭，因爲
這兩個時段是今年度最佳的廣告時段。」

「當全國都沉浸在慶祝節日的氣氛時，飲料公司的確需要花點心
思以確保能夠爭取這第一則及最後一則的廣告時段。」

金氏黑啤酒的行銷部經理—安妮塔・安德魯說：「在我們獲得
了廣告大獎後，應該會有更完美的表現。」

圖4-15　電視廣告為主要時段掀起激烈價格戰
來源：1999年12月15日，Daily Mail, 15 Dec., 1999

　　電視是用於播放廣告最好的媒體。它可以把訊息傳播給最大量的
觀眾，雖然廣告託播人可以只鎖定在某些區域播放電視廣告。電視廣
告中的動作、視覺效果及音效，都足以吸引消費者的注意力。旅行社
利用電視媒體爲其旅遊假期播放廣告是很理想的。因爲業者可藉由電

視把產品特色表現出來，但是價格就稍貴了點。通常業者想要製作一則好的廣告，動輒花費好幾十萬英鎊，比廣告時段的價格還貴呢！

自從一九九一年起，廠商就被允許贊助電視節目播出。贊助節目播出的廠商將在節目的片頭與片尾被註明。例如，Going Places 旅行社贊助一檔熱門電視節目 Blind Date 的播出。目前英國也有相關法規來管理這類贊助，本章將稍後再為讀者進一步討論。

 課程活動

請讀者找出其他電視節目的贊助人。讀者可以進一步瞭解為何這些贊助人會選擇贊助該電視節目，並注意這些節目空檔所播放的電視廣告。

讀者認為這些廣告託播人的市場目標跟電視節目所能吸引的觀眾是否屬於相同族群？

電台廣告

如果業者想要透過廣播電台播出廣告，那他一定會找商業電台。英國廣播電台，也跟英國廣播電視台一樣，都是運用一般電台所繳交的執照費做為他們公司的經費來源。讀者可能在你所在的區域找到許多家地方性商業廣播電台。其中較著名的廣播電台有維京電台（Virgin Radio）、首都電台（Capital Radio）與古典調頻網（Classic FM）。

所有廣播電台都受到無線電管理局（Radio Authority）約束管理。無線電管理局需要規劃各廣播業者的使用頻率、發給廣播業者使用執照及規範廣播節目與廣告。電台廣告處（Radio Advertising

Bureau）則是一家爲商業電台行銷的公司，它提供給會員及廣告託播人關於廣告事務的訊息。電台廣告處的經費來源是來自全國廣播電台廣告收入的課稅，他們成立的宗旨在於促銷電台廣告。

業者選擇電台來播放廣告的好處在於可讓全國聽眾都收聽到，但較多業者還是選擇在地方電台播放廣告。這電台廣告的處理也非常具有彈性，它並不需要太多的規劃時間。如果廣告的目標市場是青少年，那麼業者透過電台來播放廣告就會有很好的效果，因爲全國有百分之八十一年約十五歲至二十四歲的青年朋友每週都會收聽廣播（Rajar, 1999）。另外，業者要選擇在較多民眾收聽廣播的時間來播放廣告也是很重要的。業者必須瞭解，在早上時段收聽廣播的聽眾會多於看電視的觀眾，但是到了下午時段，情況就會改變。業者在電台播放廣告的費用也較電視廣告便宜，業者也可自製廣播廣告。

業者在空中播送廣告的時間也像電視廣告一樣是以「則」計算。旅遊與觀光業在一九九八年至一九九九年之間就花費一千九百萬在播放電台廣告，然而他們仍然不屬於最大的廣告客戶。在這段期間，在電台打廣告花費最多的公司有 Vodaphone、Camelot 與 Dixons。

電台節目的收聽率是由 Rajar 收聽率調查公司進行調查。他們可以提供給業者很豐富的資料包括那些節目會吸引那些聽眾、聽眾多選擇在什麼時候收聽電台節目及電台業者透過播放廣告賺取多少收入。讀者也可以連線到 Rajar 公司的官方網站以進一步瞭解他們除了調查電台節目的收聽率之外，還有調查那些資料。通常電台廣告還沒在空中播送之前都要先送交廣播電台廣告審查委員會（Radio Advertising Clearance Centre）審查，在審查核可之後才能播出。

 小故事—英國航公司（英文名字已由 Air UK 改至 KLM UK）

英國航空公司的所有廣告宣傳中，大多會利用廣播電台廣告來輔助電視廣告的宣傳效果。這宣傳活動通常有兩個主要目的：要讓民眾多加利用史丹斯德機場（Stansted）及增加該航空公司在市場上的佔有率。他們也會利用報紙及海報來廣為宣傳。

小故事—德國航空（Lufthansa）

德國航空公司利用電台、電視台及報紙做了一系列的廣告宣傳，廣告標題就是「最合理的價格（Best Price）」。結果業者利用電台播送廣告的效果比在電視及其他媒體所刊登廣告的效果還要出色。每則廣播電台廣告所得到民眾回應的成本也較其他的媒體便宜許多。

在全國版報紙打廣告

報紙與雜誌統稱為報刊媒體，可分為全國版與地方版報紙、消費者雜誌及商業雜誌。

全英國共有十一家每天發行全國版日報與十一家發行週刊的報社。大部份的週報都附有全彩版的副刊。英國最著名的全國版報紙是太陽報（The`Sun）—每天約有三百六十萬份報紙在市面上流通。金融時報（Financial Times）每天販售約十六萬八千份。世界新聞（News of the World）則是最受民眾歡迎的週日報刊，有四百萬份的銷

售量，而週日時報（Sunday Times）則有一百二十萬份的銷售量。這些市面上流通的報紙份數與讀者人數都會由「國家讀者調查室」所統計。「流通數（Circulation）」是指所販售的報刊份數，而「讀者數」則是設定爲販售數的三倍，即每份報紙約有三名讀者。

在一份報紙刊登一則分類的小廣告是有可能的，而且這也較爲便宜，但是卻不會受到太多消費者的注意。報紙廣告是以「版面」出售——整版廣告、半版廣告或欄位廣告，廣告價位也因廣告委託人所挑選的版面位置而有差異。「頭版廣告」自然是最受讀者注意的版面，所以這版面的廣告價格也比較貴——以太陽報爲例，由於它有較高的市場流通量，有較多廣告委託人想在太陽報的版面刊登廣告。英國人大多有閱報的習慣，所以在報紙上刊登廣告是很好的方法。況且每一種報紙都有特定的讀者群，業者可以精確地選擇其廣告目標。在一九九九年，有一則全國版報紙上的廣告在大肆宣傳Buzz航空公司的新開幕。這則廣告出現在各大報的不同版面，所以當讀者翻閱報紙時就會加深對Buzz航空公司的印象。每則廣告除了會爲消費透露出訊息外，色彩鮮明的廣告版面更可以吸引不少人的注意。

 課程活動

請讀者跟一名同學合作，並互相測試對方是否都知道全國版日報及各週刊的名稱。請讀者找出各報刊在市面上的流通數。讀者可以到圖書館找一本名叫「The Media Pocket Book」的刊物來協助你回答以上問題。

請讀者選出四份報紙並且互相比較及找出這些報紙的讀者類型。讀者可以回顧本章「市場區隔」單元來協助你回答這問題。

區域版與地方版報紙

在英國共有上百種的地方版報紙與十八種區域版早報，例如，紐克夏郡報（Yorkshire post）。有些地方版報紙的流通量並不大，倘若業者只是想在地方上刊登廣告，那麼地方版報紙就符合他的要求。這類地方版報紙上的廣告相對也比較便宜。通常業者若選在週報上刊登廣告的好處就是人們會把週報存放一整個星期，所以在這種報紙上所刊登的廣告被讀者注意的機會就相對增加。業者在報紙上刊登的廣告大多是黑白頁面。

雜誌

雜誌可分為兩大類：

- 消費者雜誌
- 商業雜誌

雜誌在這兩大分類的內容又可以細分成許多種類。消費者雜誌包括了所有的女性雜誌、家庭雜誌、大眾愛好及其他上百種專業雜誌，例如電腦雜誌、釣漁雜誌、活動住宿旅遊雜誌及任何讀者可以想得到的興趣類的雜誌。另外，也有許多雜誌是專門針對消費者的旅遊假期所撰寫的內容。

商業雜誌的內容比較偏向某個領域的工作，例如，建築、銀行業或旅遊。讀者目前應該對 Travel Trade Gazette 與 Travel Weekly（旅遊雜誌）已經相當熟悉。讀者可能曾看過 Marketing 及 Marketing Week（行銷雜誌）。

雜誌對於廣告委託人而言也是相當有用的媒介之一，因為它們可以挑選更精確的讀者群。廣告委託人可以從雜誌內容瞭解讀者的類型，讓他們決定這些讀者類型是否符合他們的目標市場。廣告委託人

手上應該也有所有雜誌的廣告版面費率表，這費率表上就會印有各雜誌在不同頁面的廣告價目表。有些旅遊公司會發行公司雜誌。他們可以藉著公司為顧客所建立的資料庫，來當作郵寄名單，並且直接郵寄雜誌給這些顧客，以傳遞該公司最新的旅遊訊息。

 小**故事**—Thomas Cook

Thomas Cook 旅行社本身有出版公司雜誌，雜誌名稱叫做「The Thomas Cook Magazine」。這本雜誌的流通量並不大，只有約二十六萬份，但是這本雜誌有特定的讀者對象。這本雜誌通常都會寄給旅行社的熟客，顧客類型屬於ABC1型——家庭富裕型。當廣告委託人的廣告目標是這群富裕的Thomas Cook旅行社顧客時，他就會把廣告刊登在Thomas Cook旅行社的雜誌上。該雜誌的全彩版面廣告大約是四千英鎊。該雜誌每年出刊三次，出刊時間大約是顧客開始計劃下一趟旅遊假期的時候。這本雜誌都會直接郵寄到顧客家中，雜誌內容涵蓋許多旅遊景點的特色。

另一種紙張廣告就是夾頁廣告，這也是夾在雜誌報刊中的散頁廣告。當讀者在購買雜誌時，一定常發現有這類紙張廣告。通常讀者可以看到有許多夾頁廣告都會夾雜於在雜誌內頁。如果業者的廣告目標是針對特定的區域，那他也可以把在這區域的雜誌夾著這類夾頁廣告。

電影院內的廣告

業者在電影院播放廣告，大概也是最有趣的廣告方式。電影院裡

的觀眾坐在院內等著影片開始播映，而廣告就是趁正片還沒開始前所播放時的「餘興節目」。觀眾對於在大螢幕播放出來的廣告也頗能接受，且還看得津津有味。而且觀眾在電影院內較也不會發生令他們分心的事，例如，切換至其他頻道或跑去廚房泡一杯茶。此外，電影院內所播放的影片，無論視效或音效的品質都是一流的。

　　電影院是最多年輕觀眾接觸的地方，因為大部份會去電影院的觀眾年紀多介於十六至三十歲。由於業者可以在任何地點購買廣告的播出時段，所以就算是要鎖定某區域的對象也不是一件難事。廣告內容也可以和電影影片的分類做關連，例如「U」或「18」。另外，地方上的廣告託播人也可以用較少的預算金額在地方上的電影院播放「靜止畫面廣告」。

明信片上的廣告

　　大部份的人都喜歡收到免費的東西，而現在許多地方也以廣告形式來贈送免費的明信片。消費者大可以盡量拿這些廣告明信片寄送給親朋好友。圖4-16的明信片廣告就有一個很好的例子，因為它不只替Zanzibar打廣告，還會引導消費者搜尋該網站以獲得更多的訊息。

 課程活動

　　請讀者和同學或同事進行一些「廣告記憶」活動。請讀者找出他們較記得那家電影院的廣告。為什麼那則廣告會讓他們記憶猶新？

　　請讀者整理所得之結果並找出最多人記得的廣告。下一次當你去電影院時，請注意該院所播放的所有廣告，包括靜止畫面廣告，請讀者記得寫下來。讀者可利用AIDA的觀點來描述這些廣告成功地讓觀眾有深刻印象的原因為何？這些廣告是否有讓你產生想購買該產品

圖4-16　明信片廣告
資料來源：ZanzibarNet

的衝動？

網路廣告

　　目前有一種最新穎且成長頗快的廣告方式，那就是利用網際網路打廣告。讀者一定可以發現有許多提供網路服務的公司從去年開始都已經陸續讓一般民眾使用免費服務。也許讀者還在懷疑為什麼網路業者在較早前，每個月還要向網路使用者收取五至十英鎊的網路使用費，現在他們卻可以完全讓網路使用者免費使用服務。其實這原因就在於這些網路業者吸引了許多廣告託播人在他們的網站打廣告，而且

這些網路業者也可以像其他媒體一樣鎖定顧客群。此外,廣告託播人也可以藉由網路瀏覽人數查出網路使用者是否對他們的廣告有所回應。通常當使用者連線到廣告網站時,就會留下瀏覽紀錄(cookie),那麼網路就可以知道有多少人曾連線至該廣告網站。如果網路使用者常連線到廣告網站,那麼他就會收到許多的廣告訊息。

所以當讀者在網際網路上搜尋資料時,你也可以很快地就接收到一堆的廣告訊息。例如,讀者在搜尋旅遊相關訊息時,可能就會看到類似「一元租車」、「亞馬遜書局」或「比價公司」的網路廣告。

戶外廣告

這通常是指大型廣告牌。若旅遊公司想在大看板上刊登廣告,他們不用到全國各地分別租用場地,他們只須跟販賣看板空間的公司,例如Mills and Allen 連絡即可。看板廣告通常是用來加強輔助電視廣告或某些活動的宣傳效果。

在大型看板廣告中不太可能有過多的文字敘述,因為看廣告的人並不會有太多時間來看廣告詳細內容。尤其是當他們看到這些看板廣告時,大多是他們正在開車時,唯一的例外就是在人行地下道的看板

媒體	版面／時段	價格
Daily Mail	全版彩色	£32,000
The Sun	全版彩色	£338,000
The Mirror	全版彩色	£29,500
Capital Radio	每三十秒時段	£150-200
TV ITV（三十秒）	長壽肥皂劇	£120,000
TV ITV（三十秒）	連續劇	£85,000
TV 第四頻道（三十秒）	節目	£35,000

表4-2　媒體廣告價目表

廣告。如果讀者正在地下道等人時，當然會有時間詳細閱讀看板廣告的內容。交通工具廣告也是另一種的戶外廣告，通常是把廣告貼在計程車或公共巴士的車身以達到宣傳效果。

讀者可以在「British Rate and Data」一書中找到業者目前在各種媒體刊登廣告的價目表。

直接行銷

直接郵寄

直接郵寄是公司直接行銷的其中一種方式，也就是他們會把廣告信件直接郵寄到消費者家裡。通常這些郵件都會被收信者稱之為「垃圾郵件」。這是因為收信人會收到一堆廣告信件，而且也會把這些廣告信件全數丟掉。由「直接郵寄資訊服務（Direct Mail Information Service）」進行的研究顯示，有百分之九十一的收件者會拆閱旅遊相關的郵寄廣告。雖然這數據看起來好像很多，但並不代表直接郵寄廣告信件是成功的行銷方式，因為真正對這類廣告信件有反應的收件者只佔百分之二十七。

直接反應

直接行銷方式通常並不只侷限於「郵寄信件」而已，它也可能是透過其他媒體打廣告而達行銷的作用。這兩種行銷方法之間最大的差異就是消費者的反應。例如，讀者會被郵寄廣告信件鼓勵寄回郵信封以得到更多的訊息或手冊。直接行銷的價值就在於它較廣告容易注意到消費者的反應。業者也可以測量收件者的反應率，並且可以從每位回應的顧客中得到重要的資料。

郵寄名單

如果業者要透過「直接郵寄」的行銷方式，那他就會需要有一份郵寄名單。市面上就有許多公司主要在販售郵寄名單。他們是以單筆姓名及地址資料做為收費單位。其他公司可能也有那些會對促銷活動有回應的顧客名單，並也會對外販售這些顧客名單。當讀者對促銷活動會有所回應時，請設法勾選「你不想收到其他公司訊息」或「你不希望自己的個人資料會加入郵寄名冊」的欄位，不然你可能下次就會收到一堆的郵寄廣告信件。

公共關係 （Public relations, PR）

這是行銷組合中最重要的一部份，尤其對那些只有小型行銷預算的旅遊公司更為重要。這是因為業者若利用公共關係來做促銷活動，會較其他方式的促銷活動更加便宜。業者動用公共關係來進行促銷活動就跟他們利用廣告為活動宣傳一樣，可以讓業者在家裡進行，或是業者跟公共關係代辦處以簽約方式外包承辦該公司的行銷活動。公共關係可以涵蓋許多活動，包括發佈新聞稿、主辦展覽、在公司內部做溝通等，其中有部份的公關活動內容可能會和其他行銷活動內容有所重複。

公共關係宣傳辦公室

公共關係宣傳辦公室隸屬於總統室的總統助理的分支。

它最主要的業務為

• 連絡報社，包括處理與發佈新聞稿

- 策劃與執行公共關係活動

- 出版公報

- 出版公共刊物

- 推廣奧爾德姆成爲購物或觀光景點，連帶成爲市中心管理部

- 事件的組織

- 會議組織特性

這辦公室共有主官、副官與助理。

辦公室所出版的刊物，可透過他們的網站取得相關訊息，包

括：

- 每週出版的新聞稿

- 最新一期的公報與議會新聞

- 認識你的議員

- 一九九六年至一九九七年的表現指標

圖4-17　公共關係宣傳報公室的責任範圍

資料來源：www.oldham.gov.uk

　　圖4-17主要說明奧爾德姆（Oldham）自治市鎮委員會的公共關係宣傳辦公室的權責。該辦公室是於公共機關，他們其中一項任務就是負責推動奧爾德姆市的觀光業。讀者還可以注意到該辦公室的工作還有一重要的任務，就是對外發佈新聞稿，因爲他們可以藉由新聞稿爲奧爾德姆市做宣傳。讀者也許曾經發佈過新聞稿，倘若你沒有這方面經驗，第六章將有機會讓你寫作新聞稿。

　　報刊雜誌通常都會質疑新聞稿的內容，並且會選擇他們所要刊登的新聞。如果讀者有做妥善的規劃，那就希望能夠引起報社的興趣，並且到活動現場拍照及刊登整場活動的過程。由於讀者並無法掌握新

聞記者會怎麼寫這篇報導，所以其報導的內容可能並不會像讀者在廣告裡所想表達的內容，儘管如此，就有人曾經說過：「其實並沒有負面報導這回事」。

澳洲訪客到奧爾德姆市體驗這趟具有高價值的旅遊經驗

奧爾德姆市議會親自帶領來自澳洲的考察團來視察該自治市鎮議會的「最佳價值（Best Value）」運作經驗。這五名來自於澳洲維多利亞市政府工程基金會將以奧爾德姆所創始的「最佳價值」政策及執行過程做為最好的學習對象。

政策執行部主管——麥克·肯利說他們已準備了一整天的會議，以使到訪者瞭解奧爾德姆市如何處理有關「最佳價值」的案件。議會官員也有機會瞭解該市目前情況及有許多改革服務也正開始運行。

「奧爾德姆市已經可算是以「最佳價值」的觀念來推動各方面服務的最具領導身份的權威者。」

「我們很高興能和其他人分享這經驗並適時給予指導。我們也期待能給予那些到訪者更充份的時間來瞭解我們的經驗，我們也會針對『最佳價值』的實際運作過程及標準來做進一步的討論。」

奧爾德姆市議會也被選為本地三十七家管理局之一，引導政府執行最新「最佳價值」的倡議。它也是主導「最佳價值」政策的機關，並持著這觀念來為民服務，冀以最高品質的服務帶給民眾。現今在 Chadderton 區的多項服務也是以「最佳價值」的觀念為主要目標。

圖4-18　媒體發布之消息

資料來源：www.oldham.gov.uk

　　圖4-18就是奧爾德姆市自治市鎮委員會對地方報社所發佈的新聞稿。一份好的新聞稿一定要有以下特點：

- 它一定是透過適當媒體將訊息傳達給適當的觀眾。
- 它的書寫格式一定要符合新聞記者所寫的方式，那麼新聞記者就可以直接引用，為他們省事不少。
- 它一定要有聳動的、引人注目的標題。
- 所發佈的新聞稿一定要註明日期。
- 如果要公開活動內容，那麼就一定要註明該活動的發生地、日期與時間。
- 相關單位可以寄張照片以供報社刊出。
- 最好留下連絡姓名及電話以供報社查詢該活動的進一步詳情。

 課程活動

　　首先，讀者必須確認奧爾德姆市自治市鎮委員所發佈的新聞稿是否具有上述特色。然後，請讀者再重新寫一篇新聞稿。讀者所寫的的新聞稿格式一定要和地方版報紙相似。讀者不妨想像一下你將在學校舉辦學習成果展，那就把這些成果展的細節內容加入你所要發佈的新聞稿中。

促銷活動

　　促銷活動會讓消費者提早或額外購買商品。例如，當消費者在百

貨公司逛街購物時，可能會因爲某商品正在特價優待或隨贈禮品，而產生購買慾。這種促銷活動最常用於推廣旅遊與觀光業。許多旅遊公司都會以「忠誠度」方案來吸引顧客上門。客戶只要每次到該旅行社消費，即可獲得點數。該顧客日後只要憑著這些點數到店消費，即可享有折價優惠。這種促銷方案最有名的案例就是「航空哩程數方案（Air Miles Schemes）」。許多促銷活動都會以這類「忠誠度」方案讓客戶享有折價優惠。圖4-19就提供了一則例子。

有時候，某些公司的促銷活動會和相關合作夥伴一起進行，這樣也可以共同分擔促銷活動的成本。促銷活動對於短期銷售量有加強的效果。這類活動通常只會維持數週，否則民眾就不會感興趣。

讀者在觀光業裡常可看到商業促銷活動，這是爲了鼓勵旅遊公司多銷售旅遊產品。鼓勵方式可能是和金錢有關，也許就是增加旅遊公司的銷售佣金，或以競賽方式鼓勵旅遊公司增加銷售量。

你只要參加航空哩程數方案，你就有可能成爲百萬富翁

你只要成爲我們的哩程數方案會員，你就可以享受這方案所爲您帶來的好處。如果你在一九九九年十月三十一日透過下列公司（Sainsbury's, Vodafone, Amerada, Scottish Hydro-electric 或 NatWest）第一次成爲我們的會員，你將享有更多利益。

當你第一次成爲會員後，你就可以透過第一次飛行活動中，贏得航空哩數數方案的「參加就贏」保證獎。

「參加就贏」共有千項獎品等你來領取——其中頭獎是一百萬空中哩程數，可以讓你環遊世界，其他獎項可參考本宣傳單。

圖4-19　航空哩程數方案的促銷

資料來源：Air Miles Travel 優惠方案

贊助人

　　本章稍早前曾討論過業者可透過贊助播出電視節目而增加行銷機會。同樣的，業者也可用金錢贊助主辦活動或公司機構。贊助人會直接提供一筆經費給組織機構，以換取贊助人公司的名字與標誌得以曝光與促銷。有時候，也有以物質來贊助，例如，提供建材以換取公眾的注意。公共與義務性組織通常都很依賴外來的贊助，因為他們需要提供大眾服務，但卻是收入有限。尤其在藝術與體育活動方面，贊助該項活動行最為常見。香菸製造業者對於提供贊助都有極大的興趣因為他們被嚴厲禁止為產品打廣告。可以時常見到菸商贊助高形象的體育活動，而這也是極為諷刺的事。未來幾年歐洲的立法將逐步淘汰菸商的贊助。

 個窯研究──劍橋藝術電影院新開幕

　　於一九九九年八月九日，劍橋有一座新電影院開張了。這座電影院是已有二十年的城市電影集團有限公司（City Screen Limited Group）最新的一座。他們旗下所有的戲院都位於市中心，有的則傾向座落於大學城。新開張的影城就有三廳院是在放映「藝術電影」。這政策即所播放的影片是來自全世界各國的影片，而不再侷限於美國好萊塢的影片。它們也提供一系列的電影，一週三個廳可以播放十七部電影。大部份的影片都是國外影片並配有字幕。

　　在影城內還設有教育部門，可提供小孩與成人專題討論與電影製作相關課程。另外也有設有吧台，可供買票的顧客在看電影前或電影散場後以輕鬆愉快的心情在那兒喝著小酒或飲料。這座電影院是商業

化的企業，但是它還是接受當地議會的贊助以提供教育設施。此外，它也透過藝術協會接受國家彩券的資助，以成立製作器材室，所購買的器材包括剪接器材與數位相機。

　　這家電影院開幕的促銷組合都經過詳細規劃，由於廣告費用預算有限，所以大部份都依賴公共關係活動。管理部認爲以發表會的形式將是最好的促銷方式，所以他們安排了三場的開幕活動。第一場的活動是以英國的影片發行人所辦，第二場則是以當地的議會議員、大學員工與傳播媒體相關系所的講師爲對象。第三場的活動則是招待四百名「戲院之友」的會員。

　　每週當地報紙會出現一篇電影的預告。另外也寄發郵件廣告給先前藝術電影院的顧客他們。還有發佈新聞稿給當地的報社、廣播電台與電視，新聞稿內容包括「戲院之友」會員方案的詳細內容。以下文章就是其中之一的成果。

劍橋的影迷將可以在寬敞的場地欣賞大螢幕所播放的電影，這項福利全都要感謝國家彩券的鼎力資助。

劍橋藝術電影院共獲得九萬九千英鎊的補助款來進行翻修工程並得以提供較佳的教育用設備。

英國藝術協會的贊助，將會用來鼓勵新進的影片製作人與贊助城市電影集團公司的新影城的第三廳。

這座新完工的影城設於聖安德魯街，計劃不再只播多樣化的電影，也將會跟當地的藝術學院一起合作。

只要是熱衷於電影的人，不管是年輕人或是超過六十歲的老年人都有機會來探索電影的奧妙。

電影院的宣傳部經理—尼葛·亞瑟說：「我們極力栽培小孩子在年輕時就能成爲影片拍攝的愛好者，同樣我們也提供相關課

程給大於六十歲的老年人，他們都會學到製作電影的基本技巧。」

「像史蒂芬‧史匹柏所拍攝的【搶救雷恩大兵】這部片子時，很明顯的有歷史性的影響，所以傳播媒體相關科系的學校可以跟我們合作共同拍攝類似的片子。」

亞瑟先生也補充，本地電影製作業者也可以利用這電影院作為電影討論會的場地，或是放映他們製作的電影。

藝術電影院的教育協調者──莎拉‧吉伯遜說：「這些錢將可以使我們擁用最先進的數位影像製作器材，我們可以提供新進影片製作人機會來拍攝短片，並參與影片製作的所有過程──從編劇到拍攝完畢。」

 課程活動

　　請讀者思考一下在個案研究中的劍橋藝術電影院所使用的「促銷組合」。讀者認為上述每項活動的目標為何？

　　請讀者描述這電影院所推出的「產品組合」，並和地方上的電影院做比較。為什麼每場開幕活動都會選擇參加對象？

　　請讀者寫出一份可刊載在報章的新聞稿。

　　請讀者找出在地方上有接受國家彩券贊助的工程。他們共接受了多少金額補助及為什麼他們要接受資助？

會影響行銷傳播的法規

　　英國所有的廣告與促銷行為都會受到法規管理。所以廣告委託人都會遵守法規來辦事。如果他們沒有遵守法規來刊登廣告，可能就會不利於宣傳，甚至於還有可能要自掏腰包來打官司。英國政府就有透過立法來管理這些行銷傳播方法，有些廣告業者也會自行訂出規定以免觸法。因此，旅遊與觀光業在打廣告做宣傳之前，必須懂得相關法規並且確實遵守。本單元將為讀者介紹幾項與廣告刊登相關的法規。

商品說明條例，一九六八年（Trade Descriptions Act, 1968）

　　這法規是所有消費者法規中最重要的一項，其中該法第十四條主要是和旅遊觀光業者最相關的一條。該法第十四條主要是針對商品及服務的提供者——凡業者對客戶介紹商品時，涉及提供不實敘述或故意製作不實敘述都是犯法行為。這一條款也可以擴大應用至各大服務業、住宿業及其他提供便利設施的業者。有時候就算是業者並沒有意願欺騙顧客，但是現實狀況與描述狀況不相符，也算是犯法行為。

消費者保護法，一九八七年（Consumer Protection Act, 1987）

　　若業者在商品及服務的價格誤導消費者，以致讓消費者蒙受損失，那麼該名業者就觸犯了消費者保護法。在消費者保護法中，它明令禁止使用「降價」與「特價」等字眼，就連業者在口頭上對消費者暗示商品價格，也是不被允許的行為。旅遊與觀光業的業者一定要有旅遊手冊或旅遊廣告來保護自己免於觸法。

資料保護法，一九八四年（Data Protection Act, 1984）

　　這法令主要是保護在商業機構電腦裡留有個人資料的民眾的權利。這法令會要求那些爲公司記錄或輸入資料的人員對於公司所收集的資料守口如瓶。每個消費者都有權利修改或刪除在這些公司電腦裡的個人資料。這法令主是由資料保護官來執行，資料保護官是獨立作業的官員，可以直接向議會報告。如果讀者爲了日後作業而想要利用這些資料，你應該先寫去函給資料庫人員並徵求他人同意後，才可以開始使用。這法令對消費者而言是很重要的，尤其是消費者可能在消費時曾經留下個人資料給業者。一般而言，旅遊公司應該會留有客戶的資料，倘若有顧客對公司要求刪除或更改資料，公司就不得拒絕客戶的要求。

廣告管理條例

英國廣告法規

　　這法規主要是規範所有廣告，但是電台廣告、電視廣告及有線電視台除外。該法規的說明如下：

- 所有廣告都必須是合法、正派、誠實及真實的。
- 所有廣告都必須對消費者與社會負起應有的責任。
- 所有廣告都應尊重商場之間的公平競爭原則。
- 所有廣告都不可以涉及破壞他人聲譽的行爲。
- 所有廣告都必須遵從相關法規。

　　另外，英國也有類似法規來規範各業者的促銷行爲。

廣告標準管理局（The Advertising Standards Authority, ASA）

廣告標準管理局（ASA）主要是負責調查所有廣告糾紛案件。所有法規都很明確、詳細，並涵蓋許多不同範圍，例如，它也會規範以兒童為對象的廣告。其實有很多廣告在正式刊載或播出之前，廣告委託人都會先自我檢查是否有觸法之虞。所以ASA多是處理大眾對廣告的抱怨案件。一旦ASA裁定廣告委託人涉及違反規定，那麼ASA就會對該廣告委託人進行懲罰──命令即刻抽換廣告或是直接撤銷廣告，不准登。圖4-20就是民眾向ASA抱怨不實廣告後，ASA所做出的判決。

媒體：區域版報紙

代理機構：AMV BBDO

範圍：渡假旅遊

抱怨來源：倫敦

抱怨事由：有民眾對一家區域版報紙上所刊登的一則廣告提出抗議。廣告的內容是有關某公司提供客戶從英國到Shannon的來回機票只要八十九英鎊，該廣告的標題是「乘客以愉快心情搭乘俄羅斯航空飛機（Aer Lingus）飛到愛爾蘭歡度週末」。由於這名抱怨的民眾並無法在該公司順利訂票，而開始質疑這班飛機是否真能在週末以廣告上的價格讓其他民眾如願以償。

判決：ASA並不贊同這項抱怨案件。由於該廣告委託人已經說明該項優惠只限定於特定班次的班機，而這一點也有在廣告內容裡註明。ASA也指出，雖然遊客會選擇星期六在外過夜的需求並不多，但是這項優惠也並沒有只限定在非週末實施。廣告

委託人沒有提供週末的所有售票紀錄，但是業者所提供的文件上卻有那些優惠班次的班機，並也說明業者確實在週末提供優惠班次的飛機座位。另外，民眾週末在外住宿的需求量不多，所以ASA不認為他們只會在週末才提供優惠班次。此外，ASA也注意到這抱怨者是因為無法訂到週末班機位置而向該局投訴，所以ASA對廣告委託人無法提供售票證明一事也表示關心。然而最令人感到滿意的結果還是廣告託播人在實施優惠期間，無論在平常日或週末都有提供優惠班次班機。

圖4-20　Air Lingus有限公司的AJA判決
資料來源：1998年11月，www.ash.org.uk

獨立電視委員會（Independent Television Commission, ITC）

　　獨立電視委員會主要是管理英國的所有獨立電視公司、第四頻道、GMTV、第五頻道、有線電視及衛星電視。它們也跟其他非播送系統媒體一樣設有廣告標準及實施條例。讀者可以從獨立電視委員會（ITC）取得相關法規資料。該委員會規定業者有些商品是無法在電視上播出廣告，例如，菸商廣告及賭博廣告。而所有商業廣告的託播人都會先自行審查以確保他們的廣告都沒有觸犯法規。如果這些廣告經過業者自行審查後，還存有爭議，那麼他們就會交由獨立電視委員會（ITC）全權處理。下列是摘自獨立電視委員會（ITC）網站，主要是說明獨立電視委員會的權責：

　　「基於1990年及1996年由英國政府所訂定的『電視廣播播送系統法』的規定，獨立電視委員會（ITC）的權責如下：

- 無論電視台的訊號是藉由傳統天線、有線電纜、衛星,或經由其他類似儀器所接收,都需要由獨立電視委員會核發商業電視台的啟用執照,才可以在英國境內播送電視節目。這些執照類別依照電視台所提供的服務而有所不同,但是ITC都會先設立條件,像是對節目及廣告所設的審查條件一樣,以進行審查核發各家電視台的執照類別。

- 獨立電視委員會會管理及監視這些電視業者所提供的服務範圍是否有違反當時所核發執照上所核可的營業項目;另外,這些電視台的節目、廣告及贊助商,還有技術上的表現是否也符合相關規定與準則。

- 獨立電視委員會也有責任去確認全英國人民在國內各個區域都能收看到這些電視台的節目,而這些電視台所提供的服務品質優良,並且可以符合大眾的興趣。

- 獨立電視委員會有責任去確保電視台業者之間的公平及有效的競爭。

- 獨立電視委員會有責任去調查所有糾紛案件,並且定時公佈其結果。」

來源:www.itc.org.uk

此外,獨立電視委員會(ITC)對於贊助節目播出的廠商也訂定相關法規。所謂「節目贊助廠商」就是那些資助電視節目拍攝與播出的廣告託播人。所有贊助節目播出的廠商名稱一定都要在節目的片頭及片尾清楚註明。

電台管理委員會(The Radio Authority)

廣播電台管理委員會也對電台廣告的內容水準有所規範。若業者要在全國播出電台廣告,一定要先向電台廣告審查中心報備,核可後

才能播出。

 評估作業

　　請讀者閱讀JMC旅遊有限公司的資料。

　　JMC是Thomas Cook集團的成員之一。這家新公司是在一九九九年九月時登記並開始營運。他們的任務是要成為英國顧客心目中最主要提供旅遊套餐的公司。

目標：

- 創造新主流的旅遊假期品牌
- 讓遊客有全新不同感受的渡假經驗
- 凡事以顧客優先，每名顧客都是公司最重要的顧客
- 提供遊客協助及相關資料讓他們在渡假期間能夠盡情玩樂
- 為公司設定高標準的目標，然後大家再努力超越這些目標
- 對顧客的服務簡潔、有效率
- 用心傾聽顧客的建議，並且穩定追求成長
- 到了兩千年元月時，希望有超越三千萬人曾經看過他們在英國的廣告

背景：

　　Thomas Cook旅遊集團合併了Neilson活動假期旅遊公司、Style假期旅遊公司、18-30俱樂部及JMC這四家公司。這些公司都和名下的航空公司及在英國其他的七百五十家旅遊商店進行垂直整合。其中旅遊營業部及航線部都個別被統一管理變成JMC旅遊有限公司及JMC航空有限公司。他們公司的員工都穿著同樣品牌的制

服，以加強所有公司在整合後的形象，並且也讓旅遊營業部和航線部完美聯結。Thomas Cook旅遊集團在一九九八年的營業利潤也曾在同業中領先，當時它的營業額高達五千一百一十四萬英鎊。這旅遊集團每年共載超過三百萬名乘客。Thomas Cook旅遊集團在JMC剛整合的前五年裡，共投資二千萬英鎊。JMC的命名源自於John Mason Cook的起首字母，也是Thomas Cook先生的兒子名字。目前這家公司共雇用了四千七百二十二名員工。

競爭：

目前旅遊業的主要強敵共有三大旅遊公司，分別為Airtours旅遊公司、Thomson假期旅遊公司與First Choice旅遊公司。First Choice是在一九九四年歷經幾次的更改命稱之後，最後才以目前的「First Choice」取代了原名「Owners Abroad」。到一九九八年時，上列旅行社在旅遊市場的佔有率分別如下：（來源：Thomson旅遊市場資料）

1. Thomson——21%
2. Airtours——10%
3. First Choice——6%

行銷：

這些旅行社所推出的旅遊產品如下：
• 夏天日光浴之旅
• 賽普勒斯之旅
• 冬天日光浴之旅
• 夏日完全之旅（Essential Summer）
• 全包式旅遊套餐

- 高爾之旅
- 葡萄牙之旅
- 熱帶國之旅
- 土耳其之旅
- 海灘別墅之旅
- 加納利群島完全之旅
- 家庭旅遊
- 佛羅里達州之旅
- 湖泊及山丘之旅
- 金圈之旅（Golden Circles）
- 精選旅遊（Select）
- 突尼西亞之旅

　　這裡有很多旅遊產品都是依據景點而命名。其中「Essential」系列旅遊是指旅遊行程最基本且價格最便宜的產品，而「Select」則是指市場上可找到的最豪華旅遊產品。「Golden Circles」則是那些針對五十歲以上民眾所設計的旅遊產品。

公司目標

JMC旅遊公司為達公司目標，採取了下列策略：

1. 公司員工全力配合調查顧客的期待，包括每年召開一千名會員的消費研討會，他們將共同研究如何改善渡假情況。這研討會的會員都在旅遊前後各填一次問卷。另外也會有「群組討論」來徵詢消費者的意見。
2. 該航空公司共有三十三架飛機，並且還有計劃再投資購入新飛機，以確保公司的飛機在所有航空公司裡是最先進的飛航設備。
3. 遊客可以獲得免費的渡假中心指南，這些指南的內容都是由當地導

遊所撰。另外也會提供給消費者一張緊急連絡卡，以方便他們在渡假期間發生任何狀況時可以和渡假中心辦事處取得連絡。

4. 該航空公司設有免費的機位配置服務讓全家出遊的遊客在飛機上可以坐在一起。

5. 旅遊手冊會簡單介紹各旅遊景點及印有清楚的景點照片。這手冊裡的內容都有得到Plain English Campaign的背書肯定。

6. 公司也準備六百萬英鎊做為籌劃廣告活動的經費，這些廣告活動計有電視廣告、報紙廣告與戶外海報廣告。

市場行銷

　　下列市場調查資料是摘自一九九七年的英國國家旅遊調查，主要敘述英國人民在國外渡假的情況。在一九九七年時，英國人共花了五千七百二十五萬天在長期渡假旅遊（注意：「長期渡假旅遊」是指四夜以上的旅遊）。這數據若與一九九六年相比之下，增加了百分之六點五。在這麼多天的長期渡假旅遊中，有三千萬天是英國遊客在英國境內旅遊的天數，另外有兩千七百二十五萬天是英國遊客到國外旅遊的天數。

　　英國遊客到國外長期渡假旅遊的消費金額共增加了百分之十六，由原來的一百四十八億八千萬英鎊增加至一百七十二億兩千萬英鎊。到了一九九七年時，有百分之三十一的英國人民都會用一天去渡假，有百分之二十六的英國人會用二天或以上去渡假旅遊。百分之三十八的長期渡假旅遊的遊客都是從七月或八月開始出發。

來源：www.statistics.gov.uk

讀者在看完本評估作業所提供的讀物之後，在你還開始進行以下的作業之前，應該多花點時間來做額外的資料調查。

任務一

請讀者描述JMC旅遊公司與航空公司的優點、缺點、機會及威脅分別為何，並解釋利用SWOT分析方法對JMC有何好處。

任務二

請讀者找出並解釋那些會影響JMC公司的政治因素、經濟因素、社會因素與科技因素為何。

任務三

請詳述對JMC市場行銷有利的第二手資料的來源為何。

英國居民到國外參觀的狀況

參觀人數（百萬）	24.9	27.4	42.1	46.0
其中：				
商務	3.2	3.6	6.9	7.2
休閒	21.7	23.8	35.2	38.8
去北美	1.2	1.6	3.6	3.6
去西歐	21.9	23.7	33.6	37.1
其餘國家	1.9	2.2	4.9	5.3
過夜天數（百萬）	310.2	347.3	449.8	463.5

請讀者解釋這些數據為什麼有用處。

請讀者利用第一手資料來源描述兩種市場行銷方法，以協助JMC旅遊公司達成任務，順利成為英國國內顧客心目中首要的旅遊公司。

任務四

請讀者解釋如何應用市場行銷組合以協助JMC達到公司目標。

關鍵技巧

若讀者完成上述作業之後，應該有以下能力，本科教師也會爲你的作業評分。

C3-1b 讀者針對難度較高的題目做一份報告時，應該會運用圖表來呈現報告內容的重點。

C3-2 讀者難度較高的報告時，知道如何閱讀資料並整合這些資料以利報告的進行。報告中至少須有一張圖表來呈現報告內容的重點。

你不能不知道？

◆ 英國旅遊協會是由英國政府所資助，所以他們也會資助區域觀光局。由於近年來的資助金額都被刪減，所以遊客服務中心得想辦法自籌經費。他們可能開設店面販售紀念品或導遊服務，因此也越來越重視市場行銷。

◆「免稅商品」的優惠被取消後對那些渡輪公司的銷售量有很大的影響，因爲渡輪公司都靠銷售免稅商品來增加收入。這項政策當然也影響了航空公司及機場商店的銷售量。

◆ 在二十一世紀初，英國並不是唯一不使用歐元的歐盟國家，丹麥、希臘及瑞典也是如此。

◆ 自2002年七月起，在歐元區中不會再出現歐洲各國的貨幣。因此遊客日後在歐洲旅遊時會更方便，因爲他們再也不需要交換貨幣，當然遊客還是得先把英鎊換成歐元。

◆ 英國的總人口數爲五千九百萬人，而且是女性多於男性。

◆「皇室成員」並不列入社會經濟地位的分類之中。

◆有五分之一到英國旅遊的遊客是來自於法國。法國是距離英國最近的國家，因此法國也是英國人最常旅遊的景點。

◆研究調查是從一群人口或公司中收集相關資料並進行分析，這些資料可能與其特性、行為、工作態度、意見或財產有關。

◆最近一期的MORI調查報告指出，有百分之八十七的遊客對ABTA（英國旅遊業者協會）這個名詞感到很熟悉。這是因為英國旅遊業者協會的會員都會在其店面櫥窗及旅遊手冊上印上ABTA標誌。

◆新千禧體驗公司的官方網站每小時能夠處理二萬四千張千禧壇參觀券的訂票。

◆在英國有百分之九十的旅遊套餐是透過旅遊公司銷售。

◆大於百分之九十的人口都有電視機，他們最喜愛的電視節目為Coronation Streer及EastEnders

◆從一九九八年八月到一九九九年七月之間，《六人行》這齣電視節目共吸引了三千三百萬的廣告收入，這也是廣告人最喜愛的喜劇節目。

◆英國廣告商在一九九八年的廣告花費為一千四百三十億英鎊，其中有百分之二十八為電視廣告費用。

◆Capital FM廣播電台每週有三百七十五萬名聽眾，其中Chris Tarrant的晨間節目每週就有兩百萬名聽眾。

◆每週，每十名成年人中有九名會閱讀一份區域版報紙。

◆倫敦《Evening Standard》每天都有四十萬九千份的流通量。它也是全國最受歡迎的晚報，讀者可以在各大車站買到這份報紙。通常在下午時刻，這份報紙就會放在火車上給乘客閱讀。

◆媒體大亨Chris Evan創造了「Ginger Online」線上收聽。它也是Ginger媒體集團的公司，其在線上分別又成立了Virgin Radio及TFI Friday。你當然也可以在線上購買廣告時段以讓Ginger聽眾收聽。

◆任何出現在酒類廣告的人物都必須大於二十五歲。

重要名詞

Gap in the Market市場落差：尚未被滿足的顧客需求

Intangible無形的產品：無法被觸摸到的產品，例如旅遊假期

Unique Selling Proposition（USP）：獨特的商品，可於市場競爭中脫穎而出。

Seasonality季節性：會隨著季節轉換而改變的需求。

Brand品牌：讓客戶辨別產品或服務的名稱

Lobbying遊說：以產業的立場去影響下院議議員的想法

Euro歐元：歐盟國家新貨幣

Euro Zone歐元區：由十一個歐洲國家所組成的區域，此區內皆使用歐元。

PEST：指政治、經濟、社會及科技因素

SWOT：優點、缺點、機會及威脅。

Quantitative Data量化資料：可被測量的數據資料

Qualitative Data質化資料：做事的態度及看法。

Secondary Data第二手級資料：可在資料庫裡找到的資料。

Primary Data第一手資料：第一次研究調查所收集的資料。

Prompt提示：訪問者用來輔助自己回想問題的方法

Respondent應答者：回答問卷的人

Population母群體：在研究調查中所有可能的應答者

Census普查：母群體所有的成員都接受問卷調查

Sampling抽樣：從母群體中抽取應答者的方法

Tangible有形的：可以被觸摸到的

Core Value核心值價：產品的主要特色

USP：核心賣點

Brainstorming腦力激盪：想出新點子的方法

Channel of Distribution分銷管道：將產品送到消費者手上的方法

Principal委託人：提供旅遊商務的業者，例如航空公司或旅館業者

AIDA：注意、興趣、欲望、行動

Slot時數：電視或廣播的廣告時間

Broadcast Media：傳播媒體：廣播電臺及電視

Press Media平面媒體：指報紙及雜誌

Circulation流通數：購買出版品的人數

Readership讀者數：相當於流通數乘以三

Direct Mail直接郵寄：以郵寄方式寄發給個人的廣告宣傳單

Loyalty Scheme忠誠度方案：對常客所推動的促銷活動

5

旅遊與觀光業的顧客服務

讀完本章後，讀者應可達到下列的幾個目標：

* 瞭解優良的顧客服務對公司的重要性

* 知道如何表現服務

* 瞭解不同顧客有不同需求

* 可以在不同情況下與顧客接洽

* 養成良好的買賣技巧

* 有效處理交易紛爭

* 瞭解各公司如何評估他們的客服表現

序言

如果讀者打算在旅遊與觀光業領域工作，顧客服務將是最需要的技巧。有些人認爲客服能力的好壞是天生俱來的。具有良好客服能力的人大多是樂觀進取、有專業的外型、臉上常掛著微笑、工作有效率，而且勇於應付顧客的需求。這對其他人而言，提供這些服務則似乎比較困難。

本章要求讀者學習部份的客戶服務技巧及方法。此外，讀者也必須記得客服人員不只是以「提供好的客戶服務」爲目標，仍須以「追

求卓越服務品質」及「提供超乎顧客能想像的服務及商品」為目標。

在旅遊與觀光業裡的生意好壞都視員工是否能夠提供良好客戶服務而決定。由於許多業者都會提供類似的商品或服務，所以顧客一旦受到較差的服務之後，就會改去其他家公司購買相同的商品，例如旅遊時的住宿、套裝旅遊產品或機位。至於那些服務品質較差的公司的銷售量就會開始減少、進而所賺取的利潤減少，最後可能會面臨倒閉危機。所以良好顧客服務一定是使生意成功的要訣。

為了讓讀者為未來的事業做準備，你一定要學習如何向客戶呈現出優良的服務，為自己在客戶面前奠立專業形象。做生意最重要的就是給客戶留下很好的第一印象，尤其是身為客服人員的穿著、說話方式、對顧客及同事的態度及自己的個性等，都會影響顧客對公司的看法。此外，讀者也要能夠察覺顧客的不同需求，例如，當你出外渡假旅遊時，你自己的需求可能和你父母或祖父母的需求有所不同。所以本章會比較不會說英文的遊客需求、來自不同文化或組織的遊客需求及其他有特殊需求的遊客。

在旅遊與觀光業領域中，讀者都需要透過電話，與客戶面對面或用信件來跟客戶保持連絡。讀者可能向他們販售相關產品與服務、提供給客戶資訊服務或相關建議。本章將為讀者探討每項與客服相關的技巧及方法。

一般而言，並非每個顧客都很好溝通。客戶可能會不時對產品或服務有所抱怨，客服人員遇到這種狀況也是相當普通。讀者既然身為公司員工，就一定要能夠具備處理客戶投訴的技巧，要試著說服顧客贏得客戶的信任。這也能讓讀者維護個人及公司的專業形象。

最後，所有公司機構一定都要評估公司員工所提供的客戶服務。本章也會為讀者探討公司機構如何測試及監督公司員工的客戶服務水準及其原因，本章會引用幾則觀光業領域的例子給讀者做為參考。

為何良好客戶服務對公司是重要的

滿足客戶

　　沒有顧客就不會出現商機。所有的公司機構，無論公立、私立或非牟利義務性組織，都因客戶而生存。所以他們只要能夠滿足顧客要求，就可以增加做生意的機會。因此許多公司機構的最終目標就是要滿足顧客需求。本章也會為讀者陸續討論公司的其他商務目標（例如，增加銷售量與利潤、維持良好的公關形象及造就一支有工作效率的團隊），這些目標都是以滿足顧客為基礎。

圖 5-1

　　讀者應該可以明顯的看出，做任何生意的想法都是因為顧客有所需求（並不是顧客都會接受業者所推出的所有產品），這也是較新的觀念。目前業者也普遍認知「客戶」就是每個公司機構追求成功的主要核心，這也是大部份公司機構的部份目標。有很多的公司機構也特別聲明「顧客的需求」就是公司努力的目標。例如，英國航空公司的目標就是員工要「察覺顧客需求並注意競爭對手的所有活動，且要有很敏捷的反應」。Center Parcs 公司的目標則是「公司所提供給顧客高於期望的旅遊渡假經驗，而且這經驗也是客戶過去從未有的真實及令人懷念的」。

我們的目的……

要使 Thomas 旅行社成為全英國客戶、競爭對手、旅遊產品提供者及員工中是最受尊重的旅遊業者，並且也是最賺錢的公司。為了達到對客戶百分之百的「服務滿意」承諾，Thomas Cook 旅行社已把旗下所有的商店、Thomas Cook 直營店及專門為 Thomas 販售旅遊行程的旅遊公司、還有常選擇 Thomas 為自己安排假期的遊客們都當作是 Thomas Cook 旅行社的顧客。

我們的目標……

無論我們是否和顧客單獨面談，都要盡心盡力讓顧客達到最高的滿意度。我們所做每一件事都要達到最好的服務水準——第一次就把事情做對、而且是每次都把事情做對，以讓顧客受益——這是我們的第一目標。我們一定都要對每個顧客的要求有所回應，以「誠信」和顧客建立密切關係並相信我們的客戶每次出外旅遊都會再回來找我們為他們服務。

這理念應運用到我們的所有顧客——無論是那些幫我們在店裡販售旅遊假期的員工或是那些購買我們的旅遊假期的顧客。

圖5-2　取自 Thomas Cook 假期：我們的目標與目的

　　像 Thomas Cook 旅行社這種會瞭解如何滿足客需求的公司機構，會讓該公司達到下列目標：

- 增加商品的銷售量
- 招徠更多顧客
- 提昇公司在公眾社會的形象
- 有利於公司在市面上與其他公司競爭
- 營造更和諧與更具效率的工作團隊
- 建立顧客忠誠度，這也會讓客戶再次到該公司訂購商品

課程活動

　　公司機構的目標通常都是「以客為尊」。

　　請讀者探討英國航空公司、Center Parcs 與 Thomas Cook 旅行社的公司目標。另外請讀者選擇其他五家旅遊觀光業者做進一步討論及互相比較他們的客服目標。

「顧客滿意度」是什麼意思？

　　讀者想回答這問題最好的方法就是自己再好好回想自己過去在客服這方面的經歷。

課程活動

　　請讀者以兩人為一組，試著回想最近一次你在買一樣你最想要

的東西的情形。然後再回想最近一次詢問客服人員（例如，門市人員）某些商品或相關資料的情形。你有沒有受到良好的服務？

　　讀者認為你所接受到的服務有那些方面可以確立它的好或壞？

　　通常顧客要是在乾淨俐落的環境中受到老練的員工有禮貌及讓人感到愉快的服務時，會顯得相當滿意，這些顧客也會覺得客服人員重視他們的需求。所以這些客戶在接受到禮遇的服務之後，都會很高興的離開，而且在下次再購買相似產品時，就會再回來同一個公司購買。另外，這些客戶也會向他們的朋友表達對這家公司較正面的意見。

圖 5-3

課程活動

　　請讀者使用自己所訂定的條件，策劃一套核定標準以測量客戶服務（例如，員工是否對客戶有禮貌或員工的制服是否乾淨整潔）。

　　請讀者把同學分為幾個小組，試著分析你們學校的客戶服務的等級與種類。例如，讀者可以去評估學校的接待處、學習資源中心、電腦室或各部門辦公室的員工服務等級。讀者所訂定的客服評估條件，可用一至十分的等級來給予評分。

　　讀者可在學校做場簡短報告，報告內容可以討論校內那些部門的顧客服務是最好或最差。請讀者說明理由並對表現較差的單位提出改善建議。

客戶忠誠度及重複做生意

　　客戶若滿意公司所提供的服務，通常會再次向同家業者購買商品。目前旅遊市場是否為價格敏感度高的市場，這說法仍具有爭議性（所謂「價格敏感度高」即是消費者會因為「價格」來決定在那家商店購買旅遊產品）。然而有些客戶仍是該旅遊公司是否提供品質良好的客戶服務做為他們消費的主要決定因素。這些客戶寧願到那些提供品質良好服務的旅行社購買他每年出外渡假的旅遊產品，或選擇那些曾讓他們覺得極為滿意的航空公司來購買旅遊機票。因此，當客戶不在乎產品價格上的差異時，公司是否提供優良品質的服務就是較重要的因素。

顧客忠誠度方案

　　有許多公司機構都已經設有「顧客忠誠度」方案，這做法會增加客戶重複光顧同一家商店的可能性。例如，在一九九○年代，英國航空公司就推出「空中哩程數」方案，客戶只要搭乘英國航空公司的班機就能夠收集「空中哩程數」，而他們所收集的哩程數將可以為自己換取機位或帶家人出外渡假。

　　大部份航空公司都會依據顧客購買機位的次數以決定不同等級優惠的飛行行程。讀者應很熟悉百貨公司所推出的「忠誠卡」，顧客可以利用「忠誠卡」累計點數，再利用這些累計的點數來折抵帳單。有些旅遊業者也會推出類似方案——旅行社會邀請那些較忠誠的顧客參加「促銷之夜」活動，而且業者也會優先寄發優惠廣告信件給常客。

　　這類忠誠顧客方案的目標主要是為公司保留客戶，並且也創造更多商機（也就是這些顧客都會再來消費）及銷售。

所有搭乘GO航空公司的乘客在第一年將收到二十英鎊的禮券，乘客可以在下次飛行時折抵票價。

 課程活動

　　請讀者說出三種你最熟悉的忠誠顧客方案並探討這些方案如何運作。

　　請讀者簡略報告這些忠誠顧客方案的特點。

吸引更多顧客

　　公司除了要保留已存在的顧客之外，大部份公司機構都希望能夠增加在市場上的佔有率（也就是說他們時常在開發新客戶來源），這也使公司的銷售量與利潤會大幅增加。

　　至於業者要如何招徠新客戶，策略會因公司機構的不同特性而有差異。例如，一月份時，旅遊業者會花上百萬英鎊在電視打廣告、印製有漂亮圖案的旅遊手冊及主辦促銷活動，這些目的都是在說服消費者到特定旅行社購買相關旅遊產品。但是最有效的廣告方式卻是讓消費者在坊間口耳相傳，這也是最便宜的廣告方式。

增進公司在公眾社會的形象

　　公司機構會在民眾心中留下一些特定心理圖像，這就是該公司機構的公眾形象，也就是顧客對他們的看法。第四章所提到，市場行銷的角色為產品創造正面形象，增加顧客購買產品的慾望。通常顧客向商家購買商品時，會根據他們在店裡所接受的服務來評估對該店的印象。

　　讀者不妨想像你正透過一家旅遊業者訂購旅遊套餐。在經過一段時間之後，你就會在心中建立對這家公司的印象，而這形象通常是依據他們在外的聲譽、客戶在公司訂票的過程，或你在公司做買賣時的個人經驗所塑造而成的。

　　其實公司形象也可以藉由媒體來塑造。對旅行社而言，店面的外觀與櫥窗擺設都可以決定公司形象。同理，空服員的制服品質也可以決定一家航空公司在外的形象。

訂票之前	• 坊間的口耳相傳／公司的聲譽
	• 廣告
訂票的時候	• 工作效率
	• 接待處員工對客戶的態度是否和善
	• 接待處員工對自家產品的熟悉度
	• 是否為客戶選擇「合適」的假期
渡假期間	• 旅館等級
	• 旅遊代表態度是否和善
	• 旅遊代表的工作效率
	• 旅遊手冊裡介紹的內容是否與實景相同

表5-1　旅遊業者如何建立形象

 課程活動

　　讀者對下列公司機構可以聯想到怎樣的形象：

• Virgin Atlantic

• Club18-30

• Saga Holidays

• Tesco 或 Asda

　　請讀者找出你有較好印象的三個公司機構。讀者又是如何對這些公司機構產生好印象的。

具有競爭優勢

　　由於有很多旅遊公司都會販售類似旅遊產品，所以消費者要在那

家旅遊公司訂機位、旅遊套餐或買保險等，是沒有差別。

　　各家旅遊公司想提供給客戶的商品，都是顧客無法在其他公司所能找到的，這也可讓公司在競爭中保有優勢。如果這商品是屬於實質物體，那麼它的優、劣勢就較容易量化，例如：旅館業者之間的競爭，各家的優勢可能就是他們所提供休閒套房的設備；餐館業者之間的競爭，各家的優勢可能就是它們的位置地點。

　　當業者要以服務來「量化」其在市場競爭上的優勢時，是一件較困難的事。旅遊業者的競爭優勢可能就是公司在海外的駐地代表是否具備充份旅遊知識或當地接待處的員工是否熱心提供遊客協助。此外，旅行社可能也提供遊客額外的免費服務，例如：提供到巴黎旅遊的遊客免費的河川之旅、贈送遊客旅遊指南、遊客抵達目的地時提供香檳歡迎他們的到來，或提供距離國際機場較遠的遊客從地區機場飛抵國際境機場的優惠機票。

提供免費的旅遊指南

我們很高興能夠和世界兩大主要旅遊指南的出版社合作，免費提供消費者自己所選擇的旅遊地點的旅遊指南資料。

每本旅遊指南內頁都是以彩色印刷，而且內容豐富——有各旅遊景點的彩色照片、可以告訴遊客吃喝玩樂的地點、提供住宿消息與介紹商店以供逛街。另外，每本旅遊指南都附有地圖。

若消費者想得到這本旅遊指南，請致電Thomson Breakaway熱線並留下您的姓名、住址、書名及其國際標準圖書編號（ISBN）。

如果消費者沒有列出你的旅遊目的地，本公司將會依照你向我們所訂的票，提供給你相關旅遊資料，讓你能夠在這次旅遊中大有斬獲。

索書專線：01476 541040（二十四小時熱線）

區域接駁機

消費者從當地的機場起飛到國際機場，即可享受優惠票價！

EXPLORE讓您從英國任何一座區域機場飛到倫敦機場，只須花費：

從六十九英鎊起，這費用也

包括了各種稅金及其他服務費用

圖5-4　試圖達到競爭優勢
資料來源：Explore Worldwide

　　旅行社除了提供最完善的服務以提昇競爭優勢之外，他們也可能透過發展下列情況而在市場上佔有競爭優勢：

- 公司有較先進的科技設備
- 員工很快接聽電話
- 員工穿著整齊制服
- 員工對公司產品有充份的認識
- 員工的旅遊經驗
- 有效率的行政系統
- 整潔的辦公室

 課程活動

　　讀者可以從具有大型市場的旅遊業者選擇三本旅遊手冊以供比較。每家旅遊業者提供那些服務以獲得競爭優勢？請讀者找出你認為最成功的一家業者。

一個和諧與有效率的工作團隊

員工若能和顧客洽談，並且令他們感到滿足是相當重要的事。客戶所提供的正面回饋或他們所表現出來的喜悅及感激之情，皆表示他們的需求得到滿足。這也是對客服人員的最大獎勵，會使員工對工作滿足感，並且更容易達到顧客的要求（客服人員可能因為滿足顧客要求而獲得額外的紅利與嘉獎）。

同事之間也應該共同營造和諧氣氛及有效率的工作團隊。如果公司裡的員工都能把同事當作是自己的顧客，那麼就可以營造和諧氣氛及有效率的工作團隊。

在公司上班的員工可將同事當成「內部顧客」，而公司以外的人就是「外部顧客」。當員工只專注於提供外部顧客服務時，員工也應該適時察覺自己對同事的態度與行為。

員工在公司裡工作，每個人都是互相依賴的。當員工和跟外部顧客接洽，以獲得公司裡的某個職位為目標時，他也會需要公司機構裡

同事共同幫忙讓整件事情能夠順利進行，尤其是要提供最優良的顧客服務給外部的時候。

 個案研究—蘇小姐和她的「內部客戶」

　　蘇小姐在一家小型獨立經營的旅行社——Breakaway旅行社上班。她在公司裡是一名很有效率的旅遊諮詢員。由於她的顧客服務技巧良好，特別是對客戶友善且具有效率的工作態度，使得她時常受到顧客的讚賞。蘇小姐知道她自己工作很盡責，但是她並不認為她應該獨自得到這些外部顧客的讚賞，且這對其他同事也不公平。她認為公司其他工作人員賣力工作也應該受到讚賞，因為他們也很認真工作，這也讓她可以輕易完成自己份內工作。在公司的眾位同仁之中，她要特別感謝的同事有：

- 她的主管—山姆，她是一個做事很有計劃的人。她每天的作息時間都有妥善規劃且都是公平公正的。此外，她都妥善計劃她的工作時間，所以她都能好好組織她的社交生活。由於山姆每週六幾乎都會上班，而且選擇其他工作日休息，這對她而言也是很重要的。

- 比爾在當天就可以把支票兌現。蘇小姐每次向比爾申請小額零用金自墊款時，也很快就被妥善處理。

- 她最要好的朋友兼同事—艾瑪，她是公司的總機小姐。蘇小姐跟艾瑪的工作技巧不相同但都能互相幫忙，且合作愉快。有時候他們也互接對方電話，並互相處理緊急事件。所以她們是工作上很好的夥伴。

　　由於客戶只和蘇小姐有接觸，所以都只認識她且對她讚賞有嘉。

她明白她能夠把工作做好是因為公司裡每個員工都會把對方當成是自己的客戶。

 課程活動

　　蘇小姐（或她的主管）可以做那些事，以讓其他同事知道她們的工作表現受到客戶的賞識？

　　請讀者想一下你自己的兼職工作，或如果你沒有兼職任何工作，可以父母的工作為考慮基準點。請讀者找出誰是他們的內部顧客，他們是如何被對待？他們是不是一支工作氣氛和諧且又有效率的工作團隊呢？

增加銷售量

　　所有私人企業組織的目標都是要「賺取利潤」。他們公司的銷售量增加可能是因為：

- 以前感到滿足的顧客會再回來消費
- 以前感到滿足的顧客不僅會再回來消費（顧客忠誠度），而且還會有更多的消費
- 新顧客會因聽說過公司的良好客戶服務而前來消費
- 新顧客會因聽說過公司的良好信譽而前來消費
- 新顧客會因公司和諧的工作團隊氣氛而留下深刻印象

優良顧客服務的效果

優良顧客服務所造成的結果都是相互關連。顧客的要求一旦得到滿足後，就會再向同一家公司購買商品及服務。同時也會告訴親朋好友，這也會為公司帶來新客源，增加公司的銷售量。一旦公司的銷售量增加了，公司員工都會獲得調薪，這也會使員工高興，並表現得更為積極。另外，員工也會因有幸為公司服務而感到驕傲。由於公司銷售量增加，經營場地會重新裝潢、員工制服更新，並提供顧客更多加值服務，因此公司的形象也就會提昇，最後公司在市場上的佔有率就會逐漸增加，公司商品的銷售量也會持續增長。

個案研究—Thomas Cook旅行社裡的快樂客戶及積極員工

Thomas Cook旅行社對他們在思費爾（Sheffield）Meadow Hall購物中心分公司的表現感到非常滿意。這家旅行社去年繼續蟬聯獲獎，且在過去一年的獲利也連跳三級（一九九六年的十五萬英鎊增加至一九九七年的五十萬英鎊以上）。

當公司決定要工作改組時，店經理就開始向所有顧客進行一項調查行動。此外，該公司也設立群組討論、問卷後的民意測驗、神秘顧客調查及顧客服務問卷等，用以協助瞭解顧客需求及期待。

Thomas Cook旅行社透過調查活動，建立下列相關資料：重複訂票的型態、顧客類型、最受到歡迎的旅遊景點與顧客服務問題等。

因此，公司決定採取下列措施以改善公司對客戶的服務：

1. 聘用學生迎接顧客，並適時引導至客服人員接待處。

2. 還沒被服務的顧客會先被引導至等候區，並且有提供茶點供他們使用。

3. 顧客在等待服務時，會先讓他們瞭解目前最新的旅遊行程。

4. 店裡所設置的「最新廣告卡片」會定期更換，使顧客能更清楚看到卡片內容。

5. 聘用總機小姐負責接聽所有電話，以不干擾旅遊諮詢員工跟顧客面對面的洽談。

6. 在 Meadow Hall 購物中心上班的工作人員可享有預約服務。

7. 公司都會提供特別優惠給忠誠顧客，優惠包括了在購物中心裡的停車優惠、兌換外匯免收手續費或提供給顧客相關景點的旅遊雜誌。

8. 若新顧客訂單的價格是在一百五十英鎊以下，公司會酌收十英鎊的訂單手續費用。

　　公司的服務改善後，也使公司銷售量大增，因此公司所賺取的利潤增加了三倍以上。此外，旅行社也獲得了 Meadow Hall 購物中心所頒發的「顧客服務獎」，這也讓公司在當地建立了優良形象。

　　另外，該分公司也獲得了 Thomas Cook 旅行社的年度大獎，該店三十四名員工也因此可以去紐澤西過個快樂的週末假期。所有到過該旅行社的人應該都可以感受該店員工的榮譽感與工作滿足感。

劣質顧客服務的結果

　　劣質的顧客服務所導致的結果並不只是跟優良顧客服務的結果相反而已，他們所獲得的下場可能更為糟糕，而且劣質的顧客服務可能

會使生意倒閉。

有些外國國家就不歡迎遊客的到訪。

 個案研究─很少遊客敢到俄國旅遊

雖然在蘇俄的國土上仍存有令人驚艷的歷史古蹟，但由於當地政府沒有能力去挖掘，且國家長期發生戰亂，所以古蹟一直都乏人問津。

蘇俄自從開放給西方遊客參觀八年之後，遊客數也持續減少。在一九九七年，共有兩百二十萬遊客人次到訪，但一年後就只剩下一百九十萬遊客人次。即使是該國觀光部長Seigei Shpilko，也坦承說：「蘇俄要吸引大批遊客的到來，尚須要再等很長的一段時間。」

隱士博物館（Hermitage museum）與巴黎的羅浮宮（Louvre）與紐約的大都會博物館（Metropolitan）並列世界最大的藝術博物館。在克里姆林宮裡的大教堂則跟羅馬最精緻的教堂並列。在蘇俄，遊客觀賞頂尖的管弦樂團表演只要少於一鎊的票價。

那到底是發生什麼事才會讓遊客對蘇俄止步呢？首先，遊客很難到達該地。除非遊客付高價代辦簽證，否則遊客就得在倫敦的蘇俄大使館前排上三天的隊才能等到一張簽證。遊客到了當地機場，出關時一定都會耽擱許多的時間，再者當地的員工脾氣都很差，坐一趟計程車到市中心就要相當於六十英鎊的花費。

在當地，雖然有服務不錯的旅館，但是其收費卻很不合理。通常他們對外地人士的收費較本地人士高許多。另外，在聖彼德堡的馬林斯基劇院（Mariinsky theatre），他們的員工寧可使劇場內空無一人，也不願使外國人比本地人少收十倍以上的收費。

遊客在當地觀光時，也找不到遊客服務中心。在當地，只有國家

級觀光名勝才會有這些服務。遊客在克里姆林（Kremlin）時，找不到可購買飲料或零食的地方，但是遊客在倘大的隱士博物館（Hermitage museum），可以看到與博物館風格不相稱的攤販在販賣仿冒咖啡及油膩膩的雞腿。

由於當地嚴重缺乏民生用品，所以遊客會覺得整趟旅途既興奮又令人精疲力竭。有一名六十歲的婦人——克莉絲，搭乘輪船到蘇俄遊玩，她說：「這地方根本未經完善規劃，遊客在皇宮內為了上廁所就得大排長龍，進入廁所前還得先付一塊錢的清潔費，這其實還不打緊，最糟糕的是要四個人擠在一間小廁所裡方便。」她又補充道：「這裡也沒有地方可以讓遊客坐下來休息喝杯茶。也許你聽起來會覺得這一切都很可笑，那你就儘管笑吧，因為這裡的狀況可不是你所能想像得到的。」

遊客在參觀名勝時，可以看到這國家的大街上有許多包著頭巾的老嫗（babushki）所形成的有趣景象。她們都會負責管理每座博物館或畫廊的情況，所以她們可以讓遊客盡興遊玩，也可以讓遊客敗興而歸。

最近筆者和朋友在參觀這些博物館時，這些包頭巾老嫗就跟隨在我們的身後，每到一處就開燈，離開後就關燈，因為博物館都付不出電費。在Mayakovsky博物館，有些婦人就堅持只把歡樂歌送給帥氣的詩人，有些則是很善良：有一名老嫗就給了我年邁的媽媽一杯茶。

在這裡一切事物都在改變，只是速度較為緩慢。現在，只有那些對新奇事物有興趣的遊客才會去蘇俄旅遊。

來源：The Times, 13 Aug. 1999

課程活動

那些顧客服務是使到蘇俄的旅遊人次減少的原因？讀者可以「出發前」與「在當地渡假」的過程作為思考出發點。

這些問題應如何妥善處理？

讀者會不會想去蘇俄旅遊呢？請解釋你的答案。

個人表現

讀者會如何表達你對自己及顧客的感覺。這個人的表現會直接影響顧客對你的信心及他對服務的享受程度。在一個「很多人競爭」的生意事業裡，個人表現都常會受到關注並影響客戶的看法。個人表現對各種客服範圍都是很重要的，尤其當讀者是公司裡唯一接待客戶的員工，那麼你的個人表現更是格外重要，換句話說，你就是「公司的門面」。

小故事—海外員工：公司的門面

顧客通常只是透過電話而沒有碰面的情況下向旅行社訂票，並且由旅行社辦妥所有的旅遊手續。當顧客抵達渡假中心時，他們就會跟「公司」碰面。渡假中心的駐地代表就是這些遊客見到的第一個（有時候也是唯一的一個）旅行社代表。他們的角色就像外國大使一樣重要——他們也是公司唯一的「代表」，所以他們要為旅遊假期是

否可以主辦成功而負責。他們必須表現純熟的顧客服務技巧，並且在大部份時候注意每個細節以確保這些顧客下次仍會再回來向公司訂票。

當顧客剛開始看到員工時，就會開始對他們留下印象。他們對員工的第一印象會依照下列事由而產生：

- 員工的穿著打扮
- 員工如何照料自己的個人衛生
- 員工的個性
- 員工的工作表現、工作態度與肢體語言

另外，員工也會透過你所用的輔助器材，例如旅遊手冊、文具與制服，來對你塑造印象。

 小故事—Virgin Atlantic 航空公司

「Virgin Atlantic 航空公司的成功是取決於我們為客戶提供的服務與我們對乘客的關懷。乘客會在登機前十分鐘開始評估工作人員的態度。顧客們是否認同工作人員的表現？他們是否感受到員工的真誠微笑？空服員是否有表現出正確的肢體語言？空服員是否給予足夠的眼神接觸？空服員的外觀與扮相是否合標準？」

來源：Introductory Mannual Preparing Ab-initio Crew for training, Virgin Atlantic

讀者必須知道個人表現的重要性，並不只侷限於第一印象。工作人員在與顧客洽談的整個過程中都必須維持高水準的表現。

服裝儀容——員工的穿著打扮

　　許多行業都會提供員工一套公司制服或規定員工個人儀容的相關準則。至於在旅行社上班的員工制服，女性的穿著通常是一套上衣與裙子；男性的穿著則是一套襯衫、褲子與領帶，有時候還會再附加西裝外套。至於海外駐地代表可能會有多套的制服。

　　通常公司會提供員工制服，這表示他們很注意員工外表整潔、一致與專業的形象。這對顧客的好處如下：

- 較好辨認出員工的身份
- 可以建立顧客對公司的形象
- 員工會讓顧客對公司產生良好的第一印象
- 員工會把自己視為公司的一份子

　　員工的責任就是維護他們的外表形象，這通常也會受到公司的規範，讓員工能夠維持制服的整潔，並配戴適當的配件。關於配件方

海外渡假中心駐地代表的標準服裝	
男性	女性
一件外套	一件外套
三件襯衫	三件襯衫
二條領帶	二件裙子
二條長褲	三件短上衣
一條皮帶	一條皮帶
一件短褲	一件短褲
二件休閒衫	二件休閒衫
一枚徽章	一枚徽章
一隻皮箱	一隻皮箱
一份附有紙夾的筆記板	一份附有紙夾的筆記板

面，通常包括了首飾、頭髮造型、身體的穿刺與化粧。

　　老闆會各別提供男女員工不同的服裝準則。表5-2就以海外駐地代表的服裝準則為例，做為員工服裝儀容的規範。

男性員工	女性員工
• 保持制服整潔，且衣服都要燙平。	• 保持制服整潔，並且衣服都要燙平
• 頭髮長度不可超過衣領	• 頭髮要清洗乾淨並整理-要把頭髮紮好
• 須戴上一枚戒指	• 不要穿戴太多飾品-只可以戴耳環（以一副以為限）
• 不准戴耳環，或做其他身體上的穿刺	
• 指甲保持乾淨	• 不可以有明顯的身體上穿刺
• 鬍鬚必須修刮乾淨	• 不可以配戴腳鏈
• 員工必須掩蓋身上所有紋身，並避免再去紋身	• 指甲保持乾淨，如果有塗指甲油，應它擦拭乾淨而不留半點痕?。
	• 應該適度化粧
	• 員工必須把身上所有紋身掩蓋，並避免再去紋身

表5-2　員工制服的指導方針

　　在上列準則裡並沒有規範鞋子的款式，但還是以適當性為原則。換句話說，員工的鞋子一定要實用，在長途跋涉時，讓你感覺很舒服，而且每天都需要把鞋子擦亮。

 課程活動

　　請讀者閱讀表5-2的準則。讀者認為所列準則合理嗎？過於嚴苛或過於鬆散？

讀者覺得在過去十年中這些準則是怎樣的改變？

讀者認為不同的工作性質對於準則內容有何不同？例如：空服員、旅行社、海外代表或旅館接待員。

讀者認為不同的公司性質對於準則的內容有何不同？讀者不妨可以比較英國航空公司與Easyjet航空公司的員工制服；Saga旅遊公司與Club18-30的員工制服。

雖然旅遊觀光業中，有許多角色是直接和顧客洽談，但也有很多不是。有些公司根本就沒有提供制服，但是他們會在員工服裝儀容上維持高標準的要求。

服裝的規範

TCH公司並沒有提供給員工上班制服，但是本公司期待員工能夠穿著整齊，像個商人。男性員工請注意他們是不准穿耳環，而女性員工也不鼓勵有下列穿著：

穿鼻環、著高筒靴、迷你衣裙及T恤。員工必須記得自己是代表知名的品牌，所以員工得無時無刻注意自己必須有專業的穿著，但是本公司允許員工在週六穿著休閒服裝上班。

圖5-5　Thomas Look假期的服裝規範
資料來源：Thomas Look假期的介紹小冊子

個人衛生

在旅遊觀光業，員工保持潔淨的個人衛生是有必要的。員工如何自我照顧，會在無形中顯現出自己的表現與工作態度，並反映員工對

公司及客戶的意見。事實上，個人的衛生條件好壞是最容易把顧客趕走的條件，所以員工必須：

- 每天洗澡，保持身子乾爽
- 保持指甲潔淨
- 保持頭髮乾淨
- 有腳臭的員工應準備兩雙鞋子以便每天替換穿著
- 若有需要，請使用適當衛生用品
- 每天清洗襪子
- 避免食用大蒜，因為口臭在服務業裡是最要不得的行為

當讀者是在照顧客戶的環境中工作時，最好你的家裡能有一面全身鏡，並擺設在每天早上你還沒離家之前，會經過的地方。那麼你就可以在離家前，先整理儀容，並且要養成這種習慣。

個性

無置可否，無論是否遺傳，我們都會從父母親身上學得一些個性，這可能也是我們在年幼時跟他們共同生活，然後模仿了他們的行為。因此，我們很自然就會以適當的態度來面對我們的顧客。然而有些人會覺得跟顧客洽談是一件很困難的事，並且需要事先學習技巧。而在我們還在爭論能不能學習培養「個性」時，就已經有人證明你可以學習如何在顧客面前表現自己的客服技巧。

當然，讀者必須知道不同角色的確需要不同的個性特徵。如果渡假中心的駐地代表所要帶領的旅行團是年約二十出頭的青少年團體，那麼該代表所要帶領這些遊客參加的活動可能就需要較具娛樂性，而這代表的個性也須要較詼諧有趣，否則這代表就可能不適合擔任這旅遊團的旅遊顧問！此外，讀者也一定要記得成功團隊是需要網羅許多

各種具有不同才能的人才。如果團員的個性特徵都相似的話，那麼團
體的生活不僅是相當枯燥乏味及可預期性，也可以預知這些團隊並不
會有太大的生產力。讀者將會在第六章【旅遊與觀光業的運作】中學
習更多有關於團隊運作的技巧。

 課程活動

友善	快樂	詼諧
一致	繃著臉的	無趣
急性	善良	情緒化
無聊	有趣的	
懶惰的	關懷	

請讀者再細想上列形容詞，它們通常都是用來形容不同的個
性。

請讀者勾選上列一項最能形容你的個性。

請讀者找出絕對不能出現在顧客面前的個性。

請讀者考慮一下你最理想的工作，並列出身為一個老闆最會想
要他的員工具有那些個性（讀者可以自上列選項挑選，或自行想
像）。讀者認為自己都擁有這些個性嗎？

讀者必須瞭解每個人的個性都會透過自己的行為及態度反映出
來，因此讀者必須學習如何表現出正面態度的技巧，但那未必是我們
的真實感受。

工作態度

　　讀者對待自己、工作及顧客的態度都可以透過自己的穿著、自我照顧能力與週遭環境，還有自己的交談與所有作為中表現出來。讀者可以透過以下的方法，細心觀察別人以瞭解他們的工作態度：

- 姿態—他們的坐姿或站姿
- 聲音的語調—他們如何表達一件事
- 動作—他們如何運用自己的手臂與腿
- 眼神交會—他們避免眼神交會或是目不轉睛？
- 臉部表情—觀察一個人的情緒的重點部位

　　以上都是屬於「非言語性的溝通」或「肢體語言」。目前已有研究顯示我們有百分之九十三所想要表達的事情，不僅可以透過講話來表達出來，還可以從聲調與肢體語言中表露無遺。

　　讀者要知道你的聲音會清楚揭露你的工作態度。讀者可以用相同的字眼，但只須改變聲音聲調、速度、頻率或音量，就有可能是表現得很不耐煩，或是表現得很關切。這只是在提醒讀者，你可能已經聽過很多次：「重點並不是你說了什麼，而是你怎麼說的」。

圖5-6　溝通的方式

課程活動

請讀者兩人為一組。試著以十種語氣來說「不」字。

讀者認為那一種說法才像真正在說「不」（那又是怎樣的語調）？

近來也有研究報告顯示，「聲音」與「肢體語言」都是溝通上最重要的方式。

如果讀者要提供客戶照顧的服務時，就必須瞭解肢體語言的重要性。讀者也必須學會解讀顧客的肢體語言，而你可能已經熟悉下列各方面的肢體語言：

	肢體語言	判讀姿態
	• 懶散的	• 感到無趣或疲倦
	• 身體坐直且身體向前傾	• 感到有興趣專注聆聽
動作	• 豎起拇指	• 萬事OK
	• 舉起雙臂在半空中	• 感到興奮或高興
眼神交會	• 避免眼神交會	• 感到害臊或不誠實
	• 目不轉睛（瞪眼）	• 感到憤怒
臉部表情	• 微笑	• 高興
	• 皺眉	• 擔心或困惑

表5.3

 課程活動

　　其實人們有怎樣的心情都可以從許多跡象顯現出來。請讀者輪流演出下列表情，你也可以加入更多其他的表情——請讀者記得你在詮釋肢體語言，所以在表演時不可以使用下列字眼。

「高興　　　　　　生氣　　　　　　無聊

氣餒　　　　　　興奮　　　　　　挫折

困惑　　　　　　傷心」

　　讀者也可以自行創造「姿態與表情」的表演題，與這些表情可能代表什麼意義，讀者不妨利用下列表格當參考來做紀錄：

肢體語言	它是什麼意思
手臂交叉	無聊
嘆氣／皺眉	困惑

　　客服人員為了能提供顧客優質的服務，一定要洞悉及學習觀察客戶的肢體語言，以表達出正面的工作態度。

顧客的種類

　　本章會客戶分為內部顧客與外部顧客。許多的公司機構都會把照顧客戶的重點放在外部客戶身上——畢竟只有他們滿意公司的服務，才會促使生意的成功。然而，外部客戶未必是來自同一個團體，他們很可能屬於各種不同類型的顧客，各有不同需求。因此，只有當我們能提供符合或超出顧客期望的產品與服務時，才算建立了客戶的需求。

圖5-7 外部客戶

個人與團體

個人

　　有些人會選擇自己一人出外旅遊渡假，因為他們想要獨自去旅遊、探索世界或認識新人。有些人則是出於無奈才會獨自旅遊，例如喪偶、離婚或沒有同伴的遊客就會自己獨自去旅遊，因此旅遊業者就必須分別為他們安排適當的旅遊假期以達到他們個人需求。

團體

　　業者除了要尊重那些選擇獨自出外旅遊的遊客外，也要注意能夠兼顧這些參加旅行團的個人的食宿問題，因此業者可以透過下列方案來照顧這些獨自出遊的個人：

- 提供「分擔方案」（同性別的遊客可以在離開前，先互相保持

連絡並談妥分擔費用事宜，以免個人在旅遊時的負擔太重）

* 舉辦歡迎聚會或互相介紹
* 團體聚餐
* 遊覽團方式出團
* 有駐地代表

在任何情況下，公司在旅遊景點的駐地代表（公面的門面）都須有很大能耐向每個團員逐一互相介紹，並且能照顧大家的食宿問題。旅遊業者也一定會安頓好選擇一起出外旅遊的團體成員，因為他們的需求可能完全不同。他們可能需要：

* 大夥的房間都能在隔壁，且都在同一層樓。
* 大家都能聚在一起用餐
* 額外的活動節目

有特別愛好的顧客

如果業者是帶領一組具有特別愛好的團體，他們就可能會有特別的額外要求。例如，如果那個團體的愛好是潛水、爬山、散步、高空彈跳或狩獵旅遊，他們可能會需要旅遊途中為他們安排共同運輸系統、安全講座、團體合照、租用器材及額外保險的服務。

不同的年齡層

雖然不同年齡層的旅遊團體會有不同需求，但是業者也不要為這些遊客們預設任何立場，而應該以開放式的問題來瞭解顧客需求。（讀者可以參考本章較後面所提到的「銷售技巧」）。

不同年齡層的旅遊團體通常都會選擇固定時間共同出外旅遊，所

以導遊就需要有一些的容忍性，例如小孩子與青少年朋友會和成年人共同出遊。每個年齡層的需求通常都不一樣，但導遊卻不能假設一名十六歲的青少年不願意和父母一起去登山，或是他的父母不願意去參加夜總會的活動！出外旅遊觀光的遊客通常可以分為下列幾類：

- 年青人
- 年青人、單身、沒有小孩
- 年青夫婦有六歲以下的小孩
- 年青夫婦有六歲以上的小孩
- 夫婦有十八歲以上的小孩，仍住在家中
- 老夫婦，沒有小孩同居在家中
- 獨居的老年人

潛水是適合各不同年齡層遊客的活動資料來源：
資料來源：Corbis

小故事—胡比俱樂部（Hoopi's Club）

　　所有參加Canvas假期的遊客，他們小孩的年紀大多介於四歲至十一歲，這些小孩子都可以進入胡比俱樂部，尤其是以英國籍、荷蘭籍、德國籍與瑞典籍的小孩都有可能進入該樂部。所以渡假中心的駐地代表就必須突破自己與遊客在語言上的隔閡與年齡上的差距。

　　業者為了能夠順利應付這些情況，凡不是以英語為母語的小孩子家長都會被業者要求留下來以幫忙解釋活動內容給小孩子知道。家長都會戴上「胡比幫手」的徽章以使他們有參與感。在活動結束後，業者會再給這些參與活動的父母們一瓶酒。在活動期間，所有來自各國的小孩子都會混在一塊玩耍，他們可以互相溝通，但是他們都不懂

對方的語言。

胡比俱樂部所遇到的最大問題就是他們要組織一場可以涵蓋廣大年齡層的活動。有時候，他們還會針對不同年齡層的小孩舉辦不同的活動；有些活動則是開放給每個人都能參加，其中較年長的朋友就須扮演協助者的角色。為了確認不同類型的顧客都能對活動感到滿意，Canvas 旅遊假期的導遊會不時的注意下列事項：

- 不准對小孩子傳道——只能問他們想做些什麼事情
- 他們的角色就是要辦一場成功的旅遊假期
- 要察覺不同年齡層與不同才能的顧客的不同需求
- 他們的服務對象是小孩子與其家長——就算只有一名小孩子參加，他就是顧客，所以他們就得依照他的需求來辦活動。

來源：摘自 Canvas Holiday Ltd. 導遊手冊, 1999

課程活動

讀者可以把班上的同學分成幾個小組，並且把自己想像成是一名海灘渡假中心的駐地代表。請讀者選擇一組前述的家庭或依照年紀分類的組別，並討論他們的需求會是什麼，然後再幫他們設計一場晚間遊戲節目。

不同文化的顧客

讀者必須具有認同各種不同想法、信仰與不同文化價值的能力，當然這能力也必須靠讀者長年的累積經驗才能獲得。讀者要注意不要

擅自針對來自不同文化的顧客做出任何不同需求的假設。讀者若想對各種不同的文化有所瞭解，最基本的做法就是要向遊客提出適當的問題，以瞭解顧客的特別需求。

不會講英文的顧客

當讀者跟顧客間在語言上出現隔閡時，雙方就很容易產生的誤解及困惑。為了避免這種情況發生，且能夠讓客服人員提供優質的服務，有些業者就會要求員工必須擅長第二語言，特別是常要和外國旅

多語言的遊客告示看板是用以協助遊客瞭解其意思
資料來源：Life File

客接觸的空服員及在旅館工作的接待處服務員。

 小故事—歡迎課程

　　區域觀光局都會提供給旅遊業者一系列的訓練課程，目的在改善對顧客的服務。這門為期兩天的課程是要教導相關人員學習多種語言的技巧。它們也希望能夠藉此幫助觀光名勝、旅館與其他相關業者能提供海外遊客更好的服務。

　　英國的觀光名勝通常都會以多種歐洲語言來印製成宣傳單。近年來，在歐洲以日語印刷的旅遊單也越來越盛行。此外，也有業者以標誌來取代文字的宣傳單——如此更能使全球遊客輕易辨讀，這類標誌較常用於機場及主要觀光名勝。如果讀者出外旅遊時，身上並沒有攜帶任何的旅遊手冊或標誌時，那麼你也可以利用動作或其他肢體語言來表達你的要求，或許你也可以透過一本字典跟外國人溝通，這也是很有效的方法呢！

其他特定的或特別的需求

　　有許多人都需要額外的照顧與注意，這些人也會期待跟其他客戶享有同等的優質客戶服務——為了達到這目的，讀者一定要特別留意那些人所需的特定服務。由於客服人員的角色是要評估顧客的需求，然後再提供客戶超乎他們要求的服務。而對於那些有特別需求的顧客，客服人員也應該如此表現，只是對付這類客戶時，客服人員需要保持更高的敏感度而已。客戶人員一定要記得自己千萬不能事先假設你已經瞭解一個人的需求，並且不可以讓那些特定要求的顧客感覺到

自己好像「與眾不同」。提供顧客優質服務是客服人員的工作，而你所提供的服務絕不能讓顧客覺得自己太過麻煩。

　　客戶的特定需求可包括：

- 用餐（例如，機上的乘客要吃素食）
- 體能（例如，小孩坐著輪椅參觀博物館）
- 聽力（例如，聾子或重聽的顧客在訂票的時候，客服人員就必須大聲的回應）
- 視力（例如，弱視的青少年想要參加海灘上的遊戲活動）
- 額外協助（例如，單親家庭帶著小孩出遊的情況）

小故事—史丹斯德機場（Stansted）提供特別的飲食服務

　　所有機場都要處理各種不同乘客的特定需求，其中以史丹斯德機場（Stansted）在這方面的表現最成功。該航空站就具備下列特色：

1. 該站有設置不同信仰的小禮堂，以安頓各種宗教的遊客。各小禮堂內都有經由特別佈置及擺設簡單傢俱，且沒有任何一種宗教會顯得較突出。（例如，小禮堂設有聖壇之外，也有擺設祈禱用地毯）。

2. 機場內的所有指示標誌都是黃底黑字。

3. 有許多的區域都設有「迴圈」，以幫助聽障的朋友。

4. 所有保全人員都會參加「發現殘障人士」的訓練課程。他們可以用手辨別點字，適時引導盲人及懂得如何和坐輪椅的乘客禮貌的溝通。他們也常需要在航空站內尋找乘客，所以他們的工作是需要高度的敏感性。

5. 機場的任何地方都可以找到輪椅——這可以方便需要輪椅的人從停車場到航站內或登機室。此外，機場內部的轉機室裡也都設置無障礙設施。

6. 該機場除了提供航空站應有的基本服務之外，也會提供協助給那些需要幫忙的乘客（例如，機場人員會協助乘客推輪椅、或幫忙單親家庭的爸爸或媽媽帶小孩）。

7. 機場負責人須確認場內所有設施都符合「殘疾歧視法令」的規範。

　　史丹德機場對那些有特別需求的乘客的照顧與敏感性，讓他們在一九九八年時受到了伊莉沙白皇后基金會（Queen Elizabeth Foundation Access Award）的頒獎表揚。

客服人員評估顧客需求的標準準則：

- 從不假設自己已知道顧客的需求。
- 對於顧客的要求，不要感到訝異。
- 不使顧客覺得他受到與眾不同的待遇。
- 如果無法達到顧客的需求，要向客戶解釋清楚，並且提出替代方案。

 課程活動

　　請讀者和同學一組，並把自己當成是在旅館負責接待客戶的服務人員。請讀者評估當自己遇到下列狀況時，你會做出什麼反應。請讀者和其他組同學互相討論你們的答案，並且對較敏感的問題做出適當回應及提出解決方案。

- 一名穿著整齊的女士坐在輪椅上，正努力用輪椅爬上斜坡以到達接待處。

- 一群日籍的籃球選手站在接待處櫃台。你在想他們可能正在等待登記報到，然而公司裡那名會講日語的同事正在開會中，須要十五分鐘後才有空，而你卻不會說日語。

- 一名年輕媽媽正坐在接待處喝著下午茶。看起來她好像無法應付她那兩個正在擾亂其他客人的小孩。

- 一名有輕微聽障的先生在旅館已經住了一個星期。他常到櫃台找你聊天，很顯然的，他是一名很寂寞的人。你常因為需要接待其他客人而中止跟他的談話。

- 一名先生詢問旅館內有那些設備可以讓他做禱告，但是你卻不知道他所信仰的宗教。

跟顧客洽談

當客服人員和所有顧客洽談時，其目的就是：

- 要知道顧客的需求
- 讓顧客能夠很快的達到需求
- 提供客戶超乎他們所期待的服務
- 讓客戶對你的服務感到滿意

客服人員都可以透過有效溝通來達到上述目的。

什麼是有效的溝通方式？

- 客服人員所提供的訊息一定要清晰而且正確
- 客服人員所提供的資料一定要使顧客聽得懂（不能使用行話）
- 客服人員所提供的資料可以經由肢體語言來加強傳播效果
- 客服人員要利用正確的傳播媒介（電話交談、以信件溝通或面對面交談）

　　當客服人員能有效和客戶溝通時，他所想要提供的訊息就會被客戶正確接收。然而當客服人員的說話方式如下所列，那就可能會造成和客戶無法有效溝通：

- 語意渾濁不清
- 被顧客曲解原意
- 提供的訊息不正確
- 提供的訊息太簡略
- 提供的訊息過於冗長
- 言語與肢體語言互相產生矛盾
- 拼錯字（如果是以書寫的方式）

 課程活動

　　請讀者以小組討論的方式進行下列活動。每個人必須從日常生活中找出曾經和家人、同學或朋友之間在溝通上所發生的三個問題。請讀者描述你們之間無法有效溝通是怎麼發生的，又導致了那些後果。

　　溝通是人們在日常生活中很重要的一部份。在旅遊與觀光業服務的工作人員，更是需要具備優良的溝通技巧。所有員工都必須能夠在

不同情況下跟顧客做有效的溝通,例如:

- 與同事或顧客面對面的交談
- 在電話裡跟同事或顧客交談
- 寫信、備忘錄與電子郵件
- 製作海報、看板、標誌與窗外擺設。

面對面的溝通

客服人員與客戶面對面的溝通是最簡單的溝通方式。當客服人員直接與客戶對話時,可以看到客戶的反應,而客服人員也可以利用肢體語言來加強你對客戶傳達訊息的效果。此外,一個人的外貌也可以用來為他自己塑造正面的第一印象,而客服人員在稍後的熱情及熱心的工作服務態度也會透過微笑及講話聲調表達出來。

無論是在大街上的旅行社、TIC 或旅館裡,客服人員是最常和客戶洽談的方式就是「面對面的溝通」。為了提供客戶較好的服務,旅遊顧問通常會:

- 從他們的座位站起並靠近顧客以提供必要協助
- 發問開放式問題,例如:「我要怎樣協助你?」而不是「需要我的幫助嗎?」
- 穿著整齊
- 善於利用眼神接觸
- 在為客戶搜尋適當的假期時,會讓顧客也看得到電腦螢幕,以使客戶覺得自己也參與選擇的過程中
- 記得顧客的所有資料並用客戶的名字稱呼對方
- 對其他正在等候服務的客戶打招呼,但是不要在同一時間裡

1. 選擇適當的地點	講話的地方只要稍有雜吵就會讓有些人停止聆聽你的談話。所以導遊通常會在遊覽巴士上向團員傳播最基本的訊息。在巴士上的遊客通常會較少受到干擾，而且導遊可以使用麥克風和團員對話，這也可以讓他們聽得更清楚。
2. 時間的選擇是很重要	當導遊告訴大家有關行程中的景點時，一定要先告知團員什麼時候就可以親眼目睹。切記不要在顧客很餓或很累的時候宣佈重要訊息（例如，坐了一整夜的飛機後，搭了一班早上五點的遊覽巴士，這時候就不是一個宣佈旅遊行程的時機）。導遊請在隔天給他們一點時間參加歡迎集會，並在他們下車時告訴他們集會時間。
3. 組織講詞及要隨時變化說話聲調	跟旅行團的團員聊天就像是在致詞一樣——但請確定你所呈現的訊息是有邏輯性與有明確方向的（例如，……現在呢我要跟大家講的是……）
4. 給團體中的每個人都有機會跟你交談	在團體中，有些人可能會有特別的需求，或對你的講詞會有些許誤解或沒聽清楚。所以當你每次講完後，一定要記得問大家有沒有問題-這會使每個人從你的答案中獲益（你也許會漏掉某些事情或有些事情講不楚）。再者，你要提供機會使個人能夠親近你以提出特定的問題，這應該也是很容易就可辦到的事（例如，「我們待會回旅館休息後，我會在吧台休息約一個半小時，你們如果有任何問題，歡迎來找我討論。」）
5. 對於你的客戶都要有服務的熱忱。	

表5.4

招待一個以上的顧客

- 在接聽電話時之前，應該先徵詢客戶的同意（如果沒有其他
 的同事可以代為接聽）
- 在顧客離開之前，客服人員要記得給他們一張自己在公司的
 個人名片，那麼客戶就可以很輕易和你取得連絡

一對一的溝通方式

「一對一」的交談方式無論對客服人員或客戶都是有好處的，而這種交談方式也最常在旅行社裡見到。旅遊顧問會憑著自己的經驗，並滿懷希望為顧客物色適合他們的旅遊假期，他們向客戶介紹的產品若超出顧客的期待，就會令顧客感到十分的滿意，而這些顧問也會從這份工份得到滿足感。這種情況之下，顧客通常會希望客服人員能夠記得他們的名字及他們要去那裡渡假。雖然這對那些每天要應付不少客戶的客服人員而言，會有些困難，但是他們還是得試著去記得他們的客戶。當客服人員實在是無法記得每個客戶的名字時，他也可以利用「非言語性的溝通」來讓客戶知道他其實是認識他們的，客服人員在和這些客戶的談話過程中也一定要記得問他們是否渡假愉快。

團體溝通

「團體溝通」的方式較常發生於導遊或渡假中心駐地代表和旅行團團員溝通的時候。當客服人員是在和一整團的團員溝通時，就會需要使用不同的溝通方法。為了要讓團體中的每個人都覺得自己有受到個別禮遇而要導遊（客服人員）向團隊中的每個團員個別敘述一遍旅遊行程或轉機事宜，這似乎也是不可能的事。所以讀者只要遵守表5－4所提供的準則，就可以和團體做有效的溝通：

電話溝通

當客服人員用電話和客戶溝通時，就須運用良好的說話及聆聽技巧，尤其是雙方都要能清楚溝通也是很重要的。客服人員和客戶以電話溝通時，由於無法看到對方的臉部表情及其他非言語的訊號，所以客服人員一定要向客戶確認自己所傳送的訊息與顧客所接收到的訊息內容是一致的。

近年來，由於電子郵件被普遍地使用，而使電話的使用率下降。但是業者與客戶會以電話做為交換訊息的必要溝通工具之一。客服人員講電話的技巧就必須注重聲調，以避免兩者間發生溝通不良情況，而造成不必要的麻煩。

 課程活動

請讀者回想一下你最近沒有沒打過電話給任何公司。

當時你的電話是如何被客服人員處理？讀者對於你所受到的服務還滿意嗎？還是很失望？為什麼？請指出這家公司的客戶服務有那些因素讓人留下了好或不好的印象。

良好的電話溝通技巧包括了：

- 客服人員可以透過電話讓客戶留下一個正面的印象
- 小心用詞並清楚溝通
- 利用聲調來製造正面的形象

傳遞正面的印象

　　讀者可以透過電話讓別人對自己留下美好的第一印象。當讀者打電話給某顧客時，必須先表明自己的身份並說明打電話給對方的原因。如果讀者習慣利用公司電話打給顧客時，你可能須要在打電話之前先寫下你想藉由這通電話傳遞給客戶那些重要訊息。

　　讀者在掛電話之前，請記得一定要在你談話結束前，再重提一次剛討論過的重點，以避免雙方產生任何的誤會。請讀者一定要隨身攜帶筆記本和筆，以讓你能夠在跟客戶談話時，記下洽談內容的重點。這也能幫助讀者在稍後為客戶正確複誦重點及傳遞訊息。

　　電話溝通包括了公司如何處理所有打進來的電話及那些打出去給客戶的電話。許多公司為了讓客戶建立一個正面的形象，他們都會堅持員工在接聽所有打進來的電話，使用相同的問候語，例如：

「早安（午安）您好，這裡是 Breakaway 旅遊公司，我是羅蘭，請問那裡可以為您服務？」

　　雖然這種問候語稍嫌冗長，但卻會給客戶留下很正面的第一印象，而且這也可以讓那些打電話進來的人（客戶）知道他撥對了電話號碼及他正在跟誰對話。

用字清楚以利溝通

　　客服人員在和客戶電話交談中，清楚的談話是最重要的。如果對方不確定客服人員說些什麼，他也無法從你的唇語來解讀訊息。所以客戶人員在電話交談時，一定要記得：

- 談話內容務必簡單（使用短句或詞句）
- 不使用「行話」

字眼	
有禮貌	在接聽電話或撥電話出去時，電話禮儀是有必要的。這不是虛情的禮貌，而是真心的禮貌。通常我們很少在電話裡說「請」、「謝謝」與「很抱歉」。我們通常在和客户面對面交談時都很會說話，但是當客服人員在和客户講電話時，就會忘記「禮儀」的存在了。所以讀者一定要記得在講話時彬彬有禮、並且為客户設想週到及稱呼對方名字，這都會讓客户另眼相待。
用詞	我們在和客户交談時，應該使用較讓人聽得懂的詞彙，而且不要過於使用工作上的術語。在電話裡交談時，客服人員也應該避免使用術語或俚語，也不要使用會讓對方（客户）覺得自己過度激動的言語。客服人員不妨用最清楚及最簡單的方法來為客户表達你的想法。
說話的速度	客服人員請用對方（客户）跟得上的說話速度來對他講話。一般而言，發言者的講話速度最好是中速。所以客服人員一定要慢慢講，而且要講清楚說明白，一次把話說完而不要東漏一句西補一句的。當客服人員說話較慢較清楚，且有適時停頓時，就能把要講的句子有邏輯的講出來；而在電話另一端（受話端）的人也較能清楚瞭解我們要表達什麼。讀者請記住受話方並無法在講電話裡讀到講話方的唇語，所以講話方的講話速度一定要使受話方的人跟得上。
時常向自己發問這些問題	1. 自己講話夠清楚嗎？ 2. 自己的聲音有趣嗎？ 3. 自己所講的每個字都是很清晰且都使人易懂嗎？ 4. 自己的語調會不會顯得很熱衷？ 5. 自己的聲音有沒有「微笑」的感覺？

圖5-8　取自Thomas look假期中的有效電話銷售研習之資料

聲音	
印象	讀者在使用電話與客戶交談時，通常最重要的因素就是「聲音」。如果講話方的聲音聽起來就很平淡乏味，那麼受話方根本就不會想要聽它。因此，講話方為了要讓受話方能在剛開始講電話時，就吸引他，並讓他喜歡聽這聲音，那麼講話方的聲音、聲調就要隨時出現變化、要表達清楚，並且要表現出誠意。請讀者記得利用電話交談時，可能就只有一次機會來贏得對方對自己良好的第一印象。
語調	講話方必須盡量讓自己的語調保持平穩而低調，最好像女性聲音的低調。許多女性在傷心時，聲音就會變得很尖銳，而男性則是變得很響亮與自大。
撥電話時請記得微笑	「撥電話時請記得微笑」，這想法主要是為了那利用電話交談人而設計的。我們有時候可以在某些人的聲音，聽到了微笑聲——這是因為他們都有使用到臉部的肌肉緣故。
五彩繽紛	若講話方在電話裡一直保持著枯燥單調的聲音，那麼受話方一定會覺得非常煩悶。所以當受話方心情不好時，更不會想要繼續聽下去。所以客服人員有必要學習如何讓受話方在電話裡聽到講話方很悅耳的聲音。讀者一定要記得，當雙方在講電話時，受話方並不能看到講話方，所以講話方不能利用「肢體語言」來幫我們表達訊息。相對的，講話方就只能藉由聲音來表達其對客戶的服務熱忱。無論客戶打電話到公司或是公司員工打電話給顧客時，別人對公司的第一印象都是來自對客服人員的聲音。一名能力較強的溝通者一定會努力學習一套讓客戶在電話裡聽起來很悅耳的聲音，以表達出他樂觀的個性。
效果的輔助	良好的姿態讓講話能夠呼吸順暢。當讀者倚靠在桌子時，你的聲音就會顯得相當的無精打采，這也就會間接影響聲音的聲調。所以讀者在講電話時，必須先做深呼吸的動作——呼吸太淺會致使呼吸變得更加急促，反而會干擾了說話的流暢性。另外，當讀者在很累時做深呼吸的動作，也可以幫助讀者保持頭腦清醒，尤其是當讀者連續接了好幾通較煩亂的電話之後，不妨藉由深呼吸，使腎上腺素與血液中的氧氣互相混合，也可以讓讀者能夠更清楚的思考。

圖5-9　取自Thomas look假期中的有效電話銷售研習之資料

- 談話內容簡潔扼要
- 慢慢講
- 盡可能在較安靜的場所講電話
- 確認自己是對著話筒講話

利用聲調來營造正面的形象

　　本章已經為讀者討論過「聲音」如何影響百分之三十八的「面對面溝通」，尤其是雙方用電話交談時，說話聲音的重要性佔了更高的百分比，因為講話的一方無法在電話交談中表現出適當的肢體語言。

 課程活動

　　請讀者每三個人為一組，其中有兩個人是背對背坐著（那他們就看不到對方的肢體語言），另外一人則在旁觀察。這兩人是為了要扮演下列兩則談話的角色：

1. 占姆斯正打電話給他較常去的家旅行社。他想詢問旅行社提供那些週末的假期是適合他和他朋友（莎拉）出外渡假。占姆斯在這夏天時，由於生意上的需要，已經去過布拉格出差。現在他比較希望能到一個可以讓他享受日光浴的旅遊景點。

2. 黎芝向一家旅遊業者投訴。她剛渡假回來，雖然她是向旅行社購買全包式的旅遊套餐，但是在她這次的旅遊行程中，這旅遊套餐並沒有把全部費用包含在內。

　　請讀者先確認你已經看過本章所介紹的「正面衝擊」、「字眼」與「聲音」的處理原則，並保證你能在這次的電話訪談表現良好。

書寫溝通

　　公司客服人員和外部客戶通常是利用寫信來達到「書寫溝通」。此外他們也有使用傳真或電子郵件。至於對公司內部顧客的溝通方式，除了包含上列方式之外，還包括了備忘錄、電話留言及手寫筆記。

　　書寫溝通方式也可用於決定公司對外的形象，而且書寫的信件內容不能出現任何瑕疵及錯誤。其他書寫溝通的方式尚包括了：

- 旅遊手冊
- 旅遊指南、發票與其他電腦印製的資料
- 海報與看板
- 廣告
- 時間表
- 票券

 課程活動

　　請讀者從家中收集三種正式的商務信件。每一封都塑造了怎樣的企業形象？請讀者自下列形容詞選擇：

• 時髦	• 清楚	• 破舊
• 有效率	• 沒有組織	• 混亂
• 拘僅／正式	• 友善	• 落伍
• 豪華		

這些形容詞如何描述公司的形象？

　　有很多公司都不會利用較個人且友善的格式來書寫信件內容，他們可能還在沿用較早前所留下來的制式化用語。在現現今的「書寫溝通」雖然也是公司對客戶較很正式的溝通方式，但是在書寫的語氣上可能就有大大不相同。

 課程活動

　　請讀者比較下列前言的句子：
1. 「從本公司電腦的紀錄中顯示，我們還沒收到你的餘款。」
2. 「雖然這是本公司在元月六日寫的信，但是到目前為止，本公司好像還沒收到你的餘款。」
3. 「這是本公司向你提出的最後警告，除非你的餘款在某時收到……」
　　對於上列各個寄件人的情緒，讀者會給予怎樣的印象？

　　請讀者利用「書寫溝通」時，一定要很清楚書寫內容的組織架構，而且也應該要注意書寫內容的文法與拼音（讀者儘可能找別人幫你檢查一遍）。
　　請注意圖5-10，如果一開始你便使用收件人的姓名，那麼就一定要以誠懇的語氣（Yours sincerely）結尾，若剛開始只以「先生或小姐」稱呼，就是以忠實的語氣（Yours faithfully）結尾。

 課程活動

　　傑妮在公司的答錄機留下了一則的留言。她想帶著她的兩名小

你的地址

收件人地址

（日期）

親愛的先生／小姐

主旨：（這封信的主要內容）

開頭：註明你為何寫這封信。例如：「謝謝你寫信來應徵

某某職缺……」

我們對於你在某景點旅遊所遭受到的委屈深感抱歉……

雖然我們已經寄兩封信件給你，但是我們還未收到您的尾

款……

內文：可以敘述收件人所需的資料，或是你對他們的要求

內容：

• 請分段書寫

• 內容簡要

• 確認所有的資料都有相關性

結尾：請註明下一步該做那些事或簡單做出結論，例如

「我們對於你的投拆將做進一步的瞭解，並且在十天內給您

答覆」或「我希望我有提供給您所有的資料」

您真摯的

圖5-10　正式書寫溝通之範例

孩-占姆斯（十三歲）與莎拉（十一歲）參加下一次暑假的旅遊活動。請讀者幫她找出適合她們的假期，並寫一封信給她以概述你為他們挑的三個假期。

販售技巧

在旅遊與觀光業中販售產品及服務是客服人員在公司的眾多客戶服務裡，最常參與的一種活動。這也是讀者的工作範圍裡最重要的一部份，因為這為公司賺取利益，也為自己賺取薪水。由於絕大部份的旅遊與觀光業都是屬於私人公司機構，所以銷售成績便會決定公司的前途。因此，本章探討各項客戶服務之前，會先為讀者探討販售商品的技巧。

為什麼銷售很重要？

銷售可以為公司產生資金，也就能為私人企業公司（例如旅行社、旅館與旅遊業者）創造利潤。此外，它也可以滿足客戶的需求（或多於他們所期待的）。銷售可以產生下列利益：

- 招攬新顧客
- 留住老顧客
- 維持競爭優勢
- 創造快樂及有效率的工作團隊
- 建立顧客忠誠度並使顧客再度光顧

這些好處對公立、私人或非牟利義務性組織團體的事業都相關。例如，國家信託基金會是非牟利義務性組織機構，也極想要吸引較多

客戶或遊客來參觀它名下的產業。雖然他們的目的不在賺取利潤，但是從中所得收入可以當作維修或做採購的費用。另一個例子是旅遊公司，他們志在招募會員和增加公司銷售量，所得收入可用以回饋那些因受到觀光業的負面衝擊的地區所舉辦的活動。公家的博物館及其他便利設施也希望能藉由遊客數的增加以確保他們能維持生存。

讀者將可以看到銷售量公司帶來的利益是來自顧客對公司服務或產品感到滿意——換句話說，滿意的顧客才會造就公司出色的銷售成績（當然前提就是公司迎合顧客的需求與賣給他們的東西符合或超過他們的期待）。滿意的顧客也會為公司機構帶來相當多的正面回應。

銷售服務

讀者在觀光業裡購買旅遊套餐或其他產品的情況和讀者在其他商店購買任一商品是不相同的。假設讀者想在週末花兩百英鎊買一件新衣，你可能會在星期六出門逛街。當讀者在服飾店還沒決定是否要花錢置裝時，你可以先感受你想買的那件衣服穿起來的質感，是否合身，及比較許多其他不同款式的衣服，最後再決定要購買那一件新衣。

倘若有人給你錢去渡假時，你可能會找旅行社幫你辦理渡假事宜，但在你付錢之前，你無法看到你所買的商品長什麼樣子，你也無法評估它的品質或進一步瞭解它是否符合你的需求。你只可以根據旅遊手冊上所印製的圖片並參考旅行社旅遊顧問的意見來決定是否要去某旅遊景點渡假。

客服人員販賣「旅遊與觀光」服務時，是有別於其他有形貨品的銷售：

1. 買主在購買渡假票券時無法驗貨，因為渡假是一種無形商品，

而不像買一件衣服。買主無法測試所買商品的品質。顧客是在買一趟經驗，所以旅行社販賣假期給顧客時，也被戲謔為「販售一個『夢』給顧客」。

2. 每個顧客在買旅遊產品時，會各自經歷一場很獨特的經驗。雖然有可能是兩個人同時出去渡假，但是他們可能會有不同的經歷。這得視他們的性格、他們是否喜歡他們所見到的人，或是旅遊景點當地的天氣是否適合他們。

3. 當販賣旅遊產品的工作人員在旅遊景點（例如，渡假中心駐地代表或旅館員工）和正在渡假的顧客碰面時，對顧客而言也是渡假的經驗。另外服務水準也可以讓顧客決定渡假是否愉快。雖然旅館的乾淨度、膳食是否好吃與房間的品質都是很重要的因素，但是接待員、旅館清潔員與侍應生的服務都使顧客決定是否滿意。

　　這些因素都可以應用於旅行社、旅館或航空公司所買到的旅遊觀光產品。

對產品認知程度的重要性

　　客服人員要對其所賣的商品有最大的瞭解，這也是造就成功銷售的竅門。這就是為什麼許多公司都會花很多時間與金錢為員工舉辦在職訓練。銷售技巧與溝通技巧都可以經由課程傳授，再經由實地操作而獲得改善。然而所有課程裡，員工需要以最短的時間來熟悉產品，如此一來，也可以讓他們可以更活躍於販售商品的活動之中。

 課程活動

讀者想像一下你已經接受完整的訓練，並即將在以下職位中開始你的工作：

- 空服員
- 旅行社顧問
- 渡假中心代表
- 旅館接待員
- 主題公園的遊戲管理員

對於上列每個職位，請讀者列出你應具備的產品知識以讓公司能夠創造高銷售量（及高品質服務）。

旅行社都知道公司員工對產品的認識有助於增加公司銷售量。他們通常會先讓員工親自到旅遊景點體驗整個渡假的過程，這又稱為「fam trip」。許多旅行社員工都會認為這種旅遊是公司給予他們的福利——因為這是免費之旅，但這趟旅遊最主要目的除了要讓員工在工作之餘能夠休閒玩樂之外，也是進一步認識該項旅遊產品或觀光景點，以助他們渡假回來後，能夠更完整地向客戶介紹及販售該項產品。

旅行社也會使用其他方法來加強員工及旅遊公司對產品的認識：包括提供給員工「訓練包」（見圖5-11）及派專員到旅遊公司開課。許多旅行社每週都會有一天是在早上九點半或十點才開門營業，這就是為了讓公司員工接受在職訓練。

產品認識與獨一無二的賣點

員工對產品的認識，並不會只是要你把「免稅雜誌」裡對產品介紹的內容大聲向客戶朗讀，就算對該產品有足夠的認識。乘客都會提出關於想買產品的任何問題，並且從你所給的答案中來鞏固他們對該產品的信心。

員工對產品的認識也是讓他們和客戶交談時最好的開頭方式。例如，「您有沒有試過新推出的CKBe香水呢？」接下來的對話可能就需要員工自己較個人的自我介紹。再舉另一個例子，員工可以這樣詢問客戶：「我們有克蘭詩最新的護膚產品，不知道您有沒有從女性雜誌裡看到這則訊息呢？」

員工的產品知識是一項具有價值的販賣工具。你提供給客戶相關的產品資料，並適時引導客戶對產品的認識，但是不要出現「詢問顧客是否要購買產品」的銷售行為。

圖5-11　產品認識與獨一無二的賣點
資料來源：1999年Virgin Atlantic的機上服務訓練參加指南

 小**故事**—到Travel Destinations旅行社來增加對產品的認識

　　Travel Destinations旅行社是一家小型但營業非常成功的旅行社。它位於倫敦市郊外的一個小鎮，其成功要訣主要是因為良好的營業場所及適時開發縫隙市場。旅行社總經理百媚拉小姐在一九九九年加入該旅行社的工作行列。雖然當時旅行社的銷售成績就已經很好，但是她卻發現有些地方人口都會到其他市鎮的旅行社訂票。她認為這種情

形可能是發生在他們的用餐時間，客戶跑到倫敦的其他家旅行社買票。另外，有越來越多人也開始會用網際網路為旅遊行程訂票。

百媚拉小姐為了顧及自身的工作，對公司的銷售量做進一步分析，並決定推出那些主要的旅遊商品與觀光景點。其分析顯示在過去二個星期的時間，有百分之六十的客戶訂票都是屬於「長途旅遊」，而且這訂票情況在整年度的分佈都很均勻。另外，「滑雪渡假」的訂票率大多被業者所忽略，但是遊客利用郵輪渡假的訂票率在過去三年中都有明顯增加，其中短程的「歐洲城市之旅」就佔了所有售票收入的百分之二十。因此，百媚拉小姐就決定讓員工增加對公司旅遊產品的認識，這也會促使 Travel Destinations 旅行社的員工表現得更為專業。在實施改革計劃的第一年，她選擇開發「冬天陽光之旅」、「巡航之旅」與「短期旅遊」等三項旅遊產品。

她要求公司所有的員工持續六個月的時間在每星期三早上八點半就來上班。她也利用了當天工作的第一個小時來訓練員工認識不同的產品。每隔一週就會有其他員工到 Travel Destination 旅行社認識新產品。再下一週，就換百媚拉小姐自己負責訓練員工，訓練課程包括了旅遊地理與旅遊手冊測驗。所有員工都會事先被告知會考那一份旅遊手冊，以讓他們能夠充份準備考試。

在長達六個月的訓練課程之後，百媚拉小姐發現公司員工都變得較有自信，每個人顯然都可以創造更多的銷售量，他們也樂在工作中。百媚拉小姐發現店裡的銷售成績真的有改進許多，雖然沒有相關的數據資料可以提供佐證，但是她發現店裡的情況較之前忙碌，而銷售量也增加了（她估計銷售量增加了百分之三十）。有旅遊業者因為銷售量增加而提供旅行社員工兩趟的「免費招待之旅」——其中包括了一趟巡航之旅及一趟布拉格之旅。

銷售過程

　　第四章【旅遊與觀光業的行銷】已爲讀者討論「AIDA技巧」，這是一門行之有年的銷售技巧，換句話說，當讀者在調查顧客需求之前，你一定要能夠先吸引他們的注意力（attention）（提高他們的興趣），創造客戶的購物欲望（desire）（可透過商品的展示或經由客服人員向顧客解釋產品的特性與優勢），然後再將它販售給客戶（action）。

提升顧客的注意力

　　第四章【旅遊與觀光業的行銷】也已經爲讀者探討如何提升顧客注意力，這包括了：

- 廣告—電視、報紙、看板、海報、櫥櫃擺設、廣告宣傳單及單張。
- 銷售促銷—特價、免費禮品、忠誠度之獎勵
- 公共關係—新聞稿、贊助

A	注意力	• 提高對客戶的警覺性 • 和客戶建立密切關係
I	興趣	• 調查客戶的需求
D	欲望	• 把產品或服務呈現給客戶
A	行動	• 結束所有售賣活動 • 爲客戶送貨到府

表5-5　AIDA技巧：幫助記憶的記號

資料來源：Thomas Cook假期的介紹小冊子

- 直接行銷──商品型錄、直接商品郵件、媒體直接反應、電子
 商務
- 個人銷售

以上任何方法都可讓消費者注意到市面上新推出的產品,或是可用簡單的「問答」方式來暗示客戶他們會想要或需要那些產品。

其實業者還有其他引起客戶注意力及增加銷售量的簡單方法。所有公司都希望能多賣些附屬產品,以增加銷售業績。所以當顧客在訂票時,業者可以提供他們租車的廣告張、機場停車與過夜住宿的訊息。旅遊業者也可以向那些在清晨離境出外長途旅遊的遊客提供可利用的英國境內飛機班次。此外,旅行社除了為遊客訂購機位及住宿房間之外,也會提供販售保險的服務。

如果旅行社銷售員有販售其他附屬商品給顧客的行為,就叫做「聯合銷售」(linked selling)。顧客也許還沒有想到要買什麼產品,但是一旦被告知是否要購買其他商品時,他們就會馬上購買。例如,一名空少在販售免稅商品時,就會以項鍊搭配耳環來販售給顧客們。

 課程活動

請讀者以小組討論的方式進行以下活動。請回想一下你、組員或你們的家人在最近一次的大購買時,被提供那些其他產品或服務?

請讀者找出你們當地的一家旅遊機構,請列出他們用來吸引顧客對產品或服務的所有技巧。

與顧客建立密切的關係

　　客服人員和顧客建立密切關係是爲了營造一場使顧客感覺自在及輕鬆的環境。顧客在購買產品時，千萬不能讓他們感到任何的壓力。他一定會對客服人員的銷售能力感到有信心並覺得他們可以隨心所欲的發問任何問題。如此一來，銷售人員與顧客之間會建立信任。（見圖5-12）

　　本章已爲讀者討論如何以聲音的聲調與肢體語言做爲溝通的表現方式。個人形象也是屬於非語言溝通的一部份，而且是客服人員對自己與顧客所表現出來的態度。

　　客服人員要營造讓客戶感覺自在輕鬆與對客服能力有信心的環境。例如，當遊客去一家旅行社時，他們會期待：

- 旅行社的環境乾淨
- 店裡的旅遊顧問不會在辦公桌上吃東西
- 所有員工的咖啡杯都收起來

圖5-12　密切關係

- 在顧客的面前，員工不會有私人的談話或電話
- 桌上的東西都擺設整齊
- 能夠很快的接聽電話
- 店內的吵雜聲要在能夠忍受的範圍內
- 電腦與其他電子器材都能正常運作

客服人員與顧客之間的密切關係的建立是來自於：

- 客服人員懂得如何製造正面的第一印象－微笑、專業的外觀與熱情的問候
- 請顧客坐下來洽談
- 服務快又有效率
- 與客戶談話之間，不允許被任何人干擾
- 適當的眼神接觸
- 正面的非語言溝通
- 專業的工作環境

調查顧客的需求

讀者應該知道不同類型的顧客會有不同的需求。在銷售過程中，最受到挑戰的部份就是客服人員如何確實建立顧客之需求。身為客服人員，一定要記得客戶有時會隱瞞自己的需求。例如，一對夫婦可能會因為自己有限的預算而感到不好意思；單身漢可能因為自己單獨出外旅遊而感到落寞。

另外，客服人員對客戶的問題時都必須小心用語，一定要觀察對方的肢體語言以確認對方是否瞭解你的介紹。客服人員都必須詳細注意客戶的言語或非言語溝通。

為了要清楚知道顧客所需，客服人員不只需要詢問出正確訊息，

也需要考慮如何發問正確問題。一般而言，有效的問題技巧是要發問不同類型的問題（資料來源：An Effective Telephone Workshop for Thomas Cook Holidays）：

1. 開發式問題：允許對方回答較長的答案。他們通常會以「誰（Who）」、「什麼（What）」、「什麼時候（When）」、「那裡（Where）」、「為什麼（Why）」、「那一項（Which）」或「如何（How）」做為開頭。那麼對方就會提供發問者很多他從來沒有發問過的問題的答案（例如，你最想去那裡渡假？）。

2. 引導式問題：要指導答方提供資料與事實。問方通常會以「誰」、「什麼」、「什麼時候」、「那裡」、「為什麼」、「那一項」或「如何」做為開頭，而答方會所提供更專一性的答案（例如，你以前曾去過那個地方旅遊，且讓你對那次旅遊經驗回味無窮？）。

3. 封閉式問題：這會讓答方以「有」或「沒有」作為回答。這問法可用以確認資料是否正確（例如，你曾去過 Club 18-30 嗎？）。

　　客服人員必須仔細聆聽顧客所講的每一句話，這是很重要的溝通技巧，因為這會鼓勵顧客不斷地提供資料給你。所以在聆聽過程中，客服人員可以適時：

- 點頭
- 說一些鼓勵性的話
- 重覆重點（這會鼓勵說話的人在特定的論點加以擴充）

　　下列是告訴讀者如何瞭解顧客需求的要點，客服人員可以：

- 使用開放式問題（例如，「什麼」、「為什麼」、「什麼時候」

或「如何」？）

- 使用較正面的語言
- 使用能夠建立密切關係的感情用語（例如，「我瞭解」、「原來如此」）
- 確認顧客所瞭解的程度（例如，「所以你真正想要的是……」）
- 仔細聆聽客戶發言（例如，說「是」、點頭或做筆記）
- 與客戶維持良好的眼神接觸
- 確定你的工作環境是否具專業性（整潔及乾淨）

 課程活動

請讀者二人為一組，並就旅行社的情況做角色扮演。請讀者使用開放式、引導式與封閉式的問題方式來確認顧客的需求，且全程利用「仔細聆聽」的技巧。

讀者再演練一次，但這次使用「不專心」聆聽技巧（例如，東張西望、不專心）。讀者認為這種聆聽方式會造成顧客怎樣的想法？

產品或服務的呈現

銷售人員一旦知道顧客的需求，就一定要利用他們對產品的知識來尋找符合顧客期望的產品。就如本章稍較早前所討論，員工對產品的知識有助於成功的銷售。所以有些老板會提供員工在職訓練。另外，員工也可以從工作經驗中獲取知識，而新加入的員工也一定得自行增加自己對產品的認識。

銷售人員一定要會從多種商品之間，為客戶挑選出最適合他們的一種商品，並且優先向顧客解釋為什麼這項產品適合他們的要求。

　　讀者在未將商品介紹給顧客之前，一定要先瞭解該產品的特徵與優勢。例如，布拉格的兩天一夜的週末旅遊假期的特色可能包括在當地的飛行行程及遊客在當地設有運動館的五星級飯店住宿。這產品對顧客方便的地方包括了：他們不需要請假即可休閒出外旅遊渡假。

 課程活動

　　李姿與提姆有兩名六歲與八歲的小孩。銷售助理已確認他們出外旅遊的最高預算是八百英鎊。他們想在海灘渡假，並希望該處會有適合小孩子的活動。他們想出國旅遊但不想去西班牙。李姿較想要「半自助式旅遊」，但是提姆認為「全自助式旅遊」會讓他們有更多彈性時間。他們並不介意什麼時候出外旅遊及出去多久，因為他們也知道他們的預算有限。

　　請讀者為這對夫婦找出適合他們的假期。讀者要如何把產品介紹給李姿與提姆，而且你要強調你所介紹的假期特性很符合他們的需求並列出有那些利益。

　　顧客通常都不認為銷售人員所介紹給他們的產品是符合他們的要求。在這種情況下，銷售人員可能是因為沒有能夠專注分析顧客的需求。所以銷售人員須再次向顧客強調其所介紹的產品的特性與優勢，以加強顧客對產品的信心。當然，有些時候有些顧客還是很難搞定，銷售人員就得多花費心思來向這些客戶不斷重覆介紹商品的特色。銷售人員也不應該因此而氣餒，反之需要以「應付這些難搞的顧客」做為自己面臨挑戰的目標。銷售人員在應付這些難纏的客戶時，千萬不要有太過激烈的反應，並且不要摻雜個人的情緒反應。

　　下列為應付那些持有反對意見的顧客的技巧：

1. 試著接受顧客的反對意見，例如：「我知道你覺得這渡假中心太過於擁擠」。這做法會讓現場的氣氛較為緩和與幫助你瞭解顧客真正反對的原因為何。例如，對有些顧客而言，要他們說「渡假中心太過於擁擠」會較易於使他們說出「渡假中心的費用太貴了」！在這種情況下，客服人員就得再重新改變措辭並做說明，那麼你就可以發現客戶真正反對的原因。如果有必要的話，客服人員不妨可以詢問客戶較多的問題並再試著去瞭顧客的真正需求。

2. 不要私自反對顧客的意見。客服人員應保持冷靜與維持正面的「非言語性溝通」。

3. 客服人員要提供如何為客戶解決反對意見的方案。但這是只有在人員知道對方為什麼反對時，才能做的事。

結束銷售過程

當顧客已經決定接受客服人員所提供的產品就是他們所想要的東西之後（也就是產品的特徵完全符合他們的要求），那麼整個售過程就很會自然的接近尾聲。無論在怎樣的情況之下，客服人員都不能很倉促趕走顧客。有些客戶會很愉快的馬上做出決定，也有些人則會想要先做些考慮，或跟朋友或夥伴一起討論後再購買，所以銷售人員都必須留意這些現象。

如果客戶有正面的回應，例如，「好像還不錯耶」或「好的，我就要了」，這就都是很明確的向客服人員表示他們想要購買這項商品。在這時候銷售人員就必須有適當的回應——客服人員可以再和顧客確認所有的細節、完成紙上作業及讓客戶有準備付款的動作。在結束之前，銷售人員一定要再次強調這符合顧客需求的假期或產品的特性。

　　然而有些顧客會需要更多時間來做決定。客服人員在繼續介紹假期或飛行班次時，就應先暫停，這除了可保證顧客能得到更多資訊，也是好的銷售技巧的一部份，也會使顧客較滿意，而會留下來的顧客通常都會買東西，只是對於他們所要買的東西還猶豫不決。如果顧客並沒有當場直接向你購買產品，那麼客服人員請在結束談話前，確認客戶知道你的名字與如何和你連絡的方法。

售後服務

　　售後服務的程度通常會因公司不同而有很大差異。公司客服人員須對旅遊產品的售後服務的種類有所瞭解（例如，當消費者買一部電腦之後，其售後服務可能包括了免費送貨到家、電腦組裝及二十四小時的服務專線，若消費者發現任何缺失，公司就會派員到府收貨與替換電腦）。

　　旅遊事業和其他商業不一樣，旅遊產品通常是客戶在確認正確假期之後才會購買。所以它的售後服務包括了有關假期或班機的所有問題，而且這些問題都可能是在銷售後，遊客渡假之前才會被提及。有許多旅遊業者都會有個別部門（行政部或營運部）與客戶洽談。遊客出外渡假之前所享有的售後服務包括了旅行社會為這些遊客準備旅遊景點的資料袋、票券及旅遊指南。其他售後服務包括了：

- 客戶渡假回國之後和公司客服人員連絡，以作適當性的迴饋
- 公司會在隨後幾年寄發旅遊小冊給這客戶
- 公司會定期郵寄特惠活動之宣傳單

顧客服務的情況

　　讀者應該已經知道客戶服務的情況包括了客服人員與客戶面對面的交談、電話交談或用書寫方式聯絡，而本章也為讀者探討公司的銷售人員如何在銷售環境下與客戶洽談。現在本單元將為讀者探討其他較常見於旅遊與觀光業裡所遇到的客服情況。

提供資料

　　客服人員對顧客表現友善態度並且提供給他們正確的資料是優質顧客服務的一部份。客戶對每家公司的要求及其所需資料的複雜度都不大一樣。

　　有些員工就是專門提供給客戶資料。例如，在遊客服務中心裡上班的員工，其最原始的角色就是提供那些在當地旅遊的遊客們有關當地的停車位、觀光名勝、交通與住宿資料、還有其他最新及最適當的旅遊資料。所以在旅遊與觀光業裡的工作大多會有是提供遊客旅遊相關資料的人員。在觀光業裡，大部份遊客可能只會問客服人員較簡單的問題：

- 這東西要多少錢？
- 請問廁所在那裡？
- 我能不能辦理退費？
- 我能不能找你們的經理談話？
- 你們什麼時候休息？
- 這裡有沒有舉辦任何特價活動？

　　有些時候，客服人員就只能以「面對面的方式」提供給客戶資料，例如，在遊客服務中心裡所提供的訊息。這種方式對公司機構而言是很耗費成本的方式，因為他們需要聘請較多員工來提供這種高水準服務。然而，這種高水準的服務對許多公司（例如，旅行社或海外渡假中心）都是有必要的。

　　客服人員提供資料來回答顧客的問題，當然也有其他的方式，而且也不一定需要和客戶有面對面的接觸。例如，那些在主題公園可見的標誌、告示牌與廣告單張就可以輕鬆解決遊客在旅遊時的許多問題。另外，現今網際網路的使用相當頻繁，這讓遊客很容易就能找到地方觀光名勝，而不用再去遊客服務中心找尋相關資料。這些方法卻也意味著許多公司不再需要聘用太多的員工。

　　公司除了可以聘用員工來提供給客戶資料之外，他們尚可以利用其他方法，例如：

說明會

　　業者可以在觀光名勝的入口處，先舉辦「場地說明會」。這有利於遊客們瞭解他們所要找的地方。因此遊客在途中會尋求引導的機會就會降低，而且遊客們在離開該觀光名勝後也會覺得受益頗多與感到更大的滿足。這些感覺也會使遊客們覺得物超所值。

　　說明會可以是在戶外舉辦，例如在天然的蓄水池、在公園或在人潮較多的走道上。業者可能會提供遊客在該區域屬於較教育性的資料，例如野生動物生態與歷史，或是向遊客宣導請他們把垃圾帶回家，留下乾淨的風景區。

遊客服務中心

　　通常業者會成立遊客服務中心有兩個目的，那就是提供給遊客訊息及其他服務，例如廁所。在遊客服務中心裡，業者通常也會設置商

店或咖啡館，以增加收入，尤其是在私人的觀光景點更會提供這些設施，這也可以增加遊客的滿意度。地方旅遊管理局也會選擇在較偏僻的旅遊景點區、國家公園及蘇格蘭的高原開設遊客服務中心，其目的是在於吸引並且管理遊客。這些遊客中心所提供給遊客的資料包括了地圖、環形步道的細節、氣象報告及當地最新的消息。另外，他們也會提供給遊客當地的公共交通車時刻表及在當地可找到的公共設施的一切詳細資料。

標誌

遊客可以在機場、主題公園、海外渡假中心及市鎮裡看到一些標誌。這些標誌可以提供給遊客的訊息包括了廁所位置、服務中心位置、公車、火車、停車場等資訊。一般而言，簡單的標誌可以很輕易的提供給遊客重要的訊息，而遊客也不須再詢問相關員工。

遊客可以在大路上清楚看到褐色的觀光景點標誌，這可以指引他們抵達觀光名勝。在觀光景點裡，若路標的標示清楚，可讓遊客的滿意度增加。讀者還記得你以前出外遊玩時，在你還沒有抵達觀光景點之前，就看到了「即將到達景點」的告示，但事實上你還得再走一大段路才到達得了目的地。讀者能想像當時自己是有多麼傍徨，多麼令人感到洩氣嗎？

出版資料（例如，傳單與旅遊小冊）

有許多觀光名勝都會自行印製宣傳單，這些單張除了為該景點做廣告之外，還有告知遊客訊息的功能。遊客大多都可以在遊客服務中心或在觀光名勝裡拿到這些宣傳單。這些單張上的內容資料，包括了該景點的地圖及相關資料、營業及休息時間，並且告知遊客該如何抵達該處。相較之下，旅遊手冊則會提供給遊客較多的資料訊息，這也是旅遊業者在銷售假期時所用的最主要工具。

資料袋

　　旅遊業者都會寄發資料袋給客戶，以作爲他們的服務部份。這些資料袋通常會包含了渡假中心的詳細資料、地方衛生及安全的資料、緊急連絡電話、旅遊指南與行李袋標籤。有時候袋中也會附有遊客旅遊指南及地圖。所以遊客不需要向渡假中心代表或是幫他訂位的旅行社員工詢問有關於旅遊的資訊，他們自己可以從資料袋內找到自己所需的資訊。旅遊業者也清楚他們不能在資料袋裡遺漏任何旅遊必需的資料，因爲他們若能提供給遊客相當完整的資料，就會讓遊客覺得該公司的表現很專業及稱職。

時刻表

　　大部份的英國火車、公車及航空公司都會提供遊客免費的時刻表。雖然一份時刻表的製作費用並不便宜，但是這些時刻表他們可以讓客戶在家裡就可以查詢到該公司所提供的服務，那麼公司的詢問台也就不須聘用太多員工了。

網頁

　　公司製作網頁，除了成本較爲便宜之外，公司也較容易更新資料內容。因此公司機構利用網頁的機率也逐漸增加。越來越多的公司機構也逐漸察覺架設網頁的重要性。

提供訊息

　　一般而言，客服人員都是在面對面的情況下提供訊息給客戶，這過程其實是相當地困難。請讀者回想一下朋友向自己請教時的畫面，你可能會因爲在交談過程中，過度表現自己的感覺，而在稍後覺得不

妥。通常我們並不建議客服人員把個人意見提供給顧客作參考（例如他們該不該在聖誕節時回家探望媽媽），而是應該提供給客戶各種不同的選擇，例如渡假中心、旅遊業者及服務等訊息。

客服人員提供給客戶好意見的要訣為：

- 仔細聆聽客戶的發言，那你就可以知道顧客到底有什麼需求
- 客服人員可以向客戶提議較多選擇（兩種或三種），例如「好的，如果你打算搭下午三點半的火車，那你會在下午茶的時候抵達。如果你是搭下一班車的話，你就可能在天黑之前都還不能抵達。」
- 客服人員須確認自己所提供的資料或消息是正確的。如有必要，可多加利用多種來源的參考資料。
- 客服人員要善加利用顧客所回饋的信息（「言語性（verbal）」或「非言語性（non-verbal）」）以幫助他們選擇自己最想要的產品。

客服人員請務必記得，當客戶尋求你的意見時，他們只想要可以幫助他們達到結論的資料。

留下紀錄

客服人員具有良好的行政技巧，就能夠提供給顧客優質的服務，尤其是當客服人員所留下的紀錄是易讀、易懂，而且可以讓其他人馬上找得到的工作紀錄，也可以讓自己顯得做事有效率且專業的形象。客服人員留下正確及詳細的工作紀錄就像是在收集顧客姓名與地址般的簡單，他們只需要填寫表格或紀錄財務交易明細就完成工作。另外，客服人員所留下的工作紀錄內容，就像是顧客會按照你的外觀來判斷你的處事態度及為人，它也可以反映出你個人及公司的工作流程

是否具有效率的表現。

提供協助

　　客服人員需要在客戶尚未要求幫忙之前，主動上前提供協助，而且不要預設客戶會因此對你感恩圖報。當客服人員看到有客戶在使勁推輪椅或一名年輕媽媽除了要推嬰兒車之外，又要提行李的情況，他們可能都不需要任何協助。儘管如此，客服人員還是要秉持著優質客服精神，上前提供協助，但是不要過於熱情。

　　讀者要知道當客服人員在面對那些有特別需求的人時，是一塊具敏感性的工作區。請讀者記得不要讓客戶覺得自己與眾不同，客服人員應直接稱呼他們而不是透過他們的同伴來叫他們。

處理問題

　　在人與人互相接觸的工作環境中，讀者必須要能體會一定會有許多的問題與抱怨需要處理及應付。本章下個單元將會為讀者探討抱怨事件。無論發生了什麼問題，例如行李不見、飛機誤點或行李被偷，在事情剛開始發生時，都還不至於會給公司帶來什麼不好的影響。事實上，這類問題通常可能都是顧客自己本身的錯。然而公司的員工需要警覺的事就是：若公司工作人員沒有圓滿與迅速處理問題，那麼將會引起客戶對公司的抱怨。

　　「問題的發生」也是提供給客服人員一個表現客戶照顧的機會，倘若客服人員處置不當，也可能遭受失敗與挫折，因此讀者一定要熟悉如何處理抱怨及解決問題。雖然有些顧客並不會生氣，而且情況也較好控制及克服，但是讀者所需運用的處理問題技巧都是一樣的。客戶通常會發生類似下列的問題：

- 客戶不小心把手提袋留在你們的旅行社
- 乘客在公車上睡著，在終點站被司車叫醒
- 遊客的護照在巴黎遊玩時被偷了
- 遊客沒有即時趕上火車（在終點站有人在等著跟他們碰頭）
- 顧客當會因為朋友還沒來旅館跟他們吃午餐而感到焦慮
- 在遊覽車上，有小孩病倒了

課程活動

　　請讀者想像你所面臨的問題就如以上所列，你會對顧客有何建議。

　　請讀者兩人為一組，再以「角色扮演」的方式來詮釋上列情況。如果上列情況是因為你們公司的疏忽所致（而不是客戶的問題），那麼你會如何處理以讓他們覺得滿意。讀者可利用下個單元所提到的準則來幫你處理抱怨事件。

處理抱怨

　　讀者若身為公司的銷售人員，你的目標就是要讓客戶對你的服務感到滿意。客服人員要讓客戶對自己的服務感到滿意，其實是很簡單的事；而且跟客戶洽談時，大部份也是很有自信的。然而再成功的旅遊公司還是會接到客戶的抱怨事件。有時候這些客戶所抱怨的事件是有正當理由的，有些則是沒有。無論如何，讀者瞭解處理抱怨的整個過程，將有助於你日後更有效率地處理事件，而且不會牽扯到私人問

題。客服人員處理所有抱怨事件時，可以把這過程當做是改變顧客對公司看法的一個機會，換句話說，要把一名充滿抱怨的客戶轉變成為滿意的客戶。這對客服人員而言，雖然是一項挑戰，倘若處理得當，就能確保客戶下次會再回來向你購買東西，而顧客的「忠誠度」也會讓客服人員在工作時很有成就滿足感。

客戶會向旅遊業者抱怨的事件包括了：

- 業者沒有很快回應電話
- 負責旅館訂位的員工沒有告知客戶旅館的實際情況和旅遊手冊上所寫的內容有所出入
- 旅館不乾淨
- 當地居民不會說流利的英語
- 駐地代表在每場會議都遲到
- 雖然旅遊公司都會很熱心地送花給那些正在渡蜜月的夫婦，但卻沒有考量有人會因而致使花粉熱
- 駐地代表沒有為遊客準備晚間烤肉或舞會
- 選擇短途步行的遊客到達目的地時，都覺得有點累又有點熱

 課程活動

請讀者把上列的抱怨事件歸類為：「有正當理由」或「無正當理由」。

讀者認為這些抱怨者有沒有可能在怎樣的情況下，有些原來是「有正當理由」的抱怨，卻被你認為是「沒有正當理由」的抱怨？

小故事—在Explore Worldwide公司處理抱怨信件的過程

　　Explore worldwide公司是一家直接對遊客銷售假期的專業旅遊業者，它總共代理了全世界九十個國家的小型探險旅遊團。

　　公司裡的員工常需要處理很多抱怨事件。通常公司員工在接獲投書之後，會馬上處理解決，而公司主管會負責確認員工的處置是否恰當、迅速及正確。

　　公司主管每天都會和客服經理召開會議，在會議中他們會把所接收到的抱怨事件分成兩部份處理——「有正當理由」與「無正當理由」。所有的抱怨案件都會在客戶投書後三至五天內處理並給予答覆，至於客戶對公司回覆信件的反應則會視決議而有所不同。

　　公司通常都會優先處理那些「有正當理由」的抱怨事件，並且在三至五天內就會先寄出第一封回覆信件。這信件是一封「致歉函（holding letter）」，用以告知客戶該公司已收到其抱怨信件，並向顧客再三保證，公司將會針對其所提到的問題進行調查，且在不久後再跟客戶連絡。另外，若公司發現確有其事或是公司所造成的錯誤，就會馬上對客戶有所回應。他們會在信中向客戶致歉及說明，有時候還會允諾退費給客戶做為補償。

　　至於那些被認為是「沒有正當理由」的抱怨事件，公司則會再做第二次的審查。有些抱怨事件就會經由再歸類，被分到「我想知道是否可以退些許費用」的類別。公司對於這類抱怨信件也會回信給抱怨者，並且清楚向他們解釋為什麼Explore Worldwide公司認為該抱怨案件是「沒有正當理由」。

　　然而有些時候，有些客戶會把自己原本沒有正當理由的抱怨案件塑造成另一個情境，以讓他們的抱怨顯得是有正當理由的。例如，

他們可能誤解了旅遊手冊的內容，沒有預期在開發中國家的旅遊會發生的問題，或低估了該地區的衛生水平。公司在處理這類抱怨時，都需要花費較長的時間以向客戶詳細說明。公司也需要用較關懷的心態來回覆客戶的抱怨，但同時也要解釋為什麼公司還是會認為該抱怨事件是屬於「沒有正當理由」的。在大部份的案件裡，客戶都能接受公司對他們的解釋，並承認他們的誤解。因此，他們仍然是Explore Worldwide公司的客戶。

　　有時候公司也會採取「先發制人」的措施。若在旅遊期間發生了那些問題毛病，那麼公司主管會趕在還沒收到客戶的抱怨信件之前，明快地採取適當的行動。例如，當飛機發生延誤時，公司就會主動先寫信向遊客道歉，有時候還會以部份退費做為補償。這些道歉信件通常會在遊客回英國的途中就收到了。

如何處理言語性的抱怨

仔細聆聽

　　讀者一定要弄清楚顧客的抱怨事由是什麼。讀者應該要記得聆聽客戶的抱怨並不是一種被動行為，所以你要學習如何主動聆聽客戶抱怨——這將會讓客戶認為你很有心地想處理問題。讀者在聆聽時，也要適時向客戶發問，以把整件事情的來龍去脈搞清楚。但是你一定要先使顧客敘述他所要抱怨的事，而不要任意打斷他的談話。另外，當你在聆聽時，要顯得對他的抱怨案件感到有興趣，讀者也可在情況允許之下做筆記。

道歉

當讀者有適當時機向客戶道歉時，不妨說「對不起，使您久等了」。但是顧客可能不會馬上接受你的道歉，所以讀者最好不要先說「我們一定會退費給你」。反之，讀者要因為造成顧客的不便向他們道歉，你可以使用類似下列用詞「對於飛機延誤一事，我們感到非常的抱歉」、「你一定感到很勞累」或「我可以感覺到這件事很困擾著你」等用語來間接向客戶道歉，並盡量去感動客戶及再度向他們保證你一定會協助他們處理目前的困境。

客服人員應告知客戶，你一定會全力調查相關案件

客戶要求客服人員所調查的案件可能是非常簡單的事，例如，為什麼沒有更換新毛巾、為什麼還沒收到機票或為什麼原住宿地點在沒有事先告知的情況之擅自更改。如果是屬於那些需要較長時間調查的事件，例如旅遊業者可能會需要親自寫信給旅館業者、航空公司或租車公司以進一步瞭解遭客戶投訴的原因或是旅行社需要

仔細聆聽

為所引起客戶的
不便而道歉

讓客戶知道你會進一瞭解
其所抱怨的事件

試著以客戶的角度
來看問題

保持鎮定，並且不要在私
底下處理客戶的抱怨事件

提出解決方案或是把問題
轉介給你們的經理

答應解決方案

實際執行解決方案

紀錄整個處理過程

圖5-13　處理言語上的
　　　　抱怨

跟旅遊業者連絡，客服人員應告訴顧客該公司正著手調查案件，並且同時告知客戶，公司將在什麼時候再跟他們連絡。

考慮顧客的意見

很多人都會保留許多時間讓自己出外旅遊渡假。因此，他們若在渡假期間有發生任何不快事件，就會讓他們敗興而返，並且覺得很失望。讀者應該要試著去想像如果讓客戶在機場過夜、如果他們接受到錯誤的訊息或如果一直讓他們等待，他們會有怎樣的感受。他們可能會很懼怕飛行，互相爭論或在前一天晚上沒有睡好。請讀者記得客戶在這些情況之下都會處於很緊張的狀態。

 課程活動

請讀者試著回想你上次為了某件事情而抱怨的情形。當時你的感受是怎樣及這件事讓你做出了什麼動作？

保持鎮靜

顧客生起氣來都是很嚇人的。所以讀者不要私下處理抱怨事件。另外，讀者也不能表現出過度「自衛」（讀者應要能夠接受客戶有權力說出自己心裡的感受）及無論在任何情況下，都不能和顧客發生衝突。既然身為客戶的諮詢顧問，當你面對一名難纏的顧客時，你就應該：

- 和客戶維持眼神的接觸
- 保持聲音的聲調平穩

- 利用較積極的的非語言性溝通或肢體語言
- 用心聆聽客戶的抱怨
- 使客戶講話

找出解決方案並得到客戶的贊同

　　讀者應在職權範圍內做出明確的解決方案。例如，若顧客投訴餐廳的窗口位置有通風問題，那讀者就可以把他們安排到另一個位置。

　　請讀者優先和顧客討論你所提出的解決方案，這也是很重要的事。當你所提供的解決方案明確，而顧客也同意了，那麼你就可以輕易解決問題，也可以使顧客覺得滿意。如果事情無法獲得解決，那麼讀者就得先找經理。在這個時候，讀者應事先徵求客戶的同意，看他是否願意跟經理洽談，然後再把他們帶到較安靜的場所，並且招待客戶先喝杯茶。在經理還沒見到顧客前，讀者應先概要性的向經理說明一切，因爲有時候爲了簡單的投訴而去見經理，會使客戶覺得事態好像很嚴重，反而會讓問題更容易解決。如果眞是屬於較嚴重的投訴，那麼經理一定就得出面參與協商。如果客戶對解決方案還是有疑問，不如就把這問題轉給你的經理處理。

　　有時候讀者也可以請客戶自行提出解決方案，是讀者在做出這種決定之前，一定要先確認自己是否具有此權限。

展開行動

　　不管讀者已答應客戶使用那種解決方案，你一定要確認際執行，而且最好是馬上就行動。若讀者能迅速解決問題就能保有客戶的忠誠度，尤其是關於退費、回函、調查或做替換的問題，一定就要馬上執行。因爲你若沒有馬上執行，很有可能會被客戶再投訴。

紀錄所有事情始末的細節

　　讀者應該在最快的時間紀綠所有接獲的投訴事件。因為時間要是再拖久一點，你的記憶就會衰退，所記得的事件就會更加不完整與不正確。這些紀錄可以在日後用以評估你們公司的客服水準。如果顧客再回來找你時，你也會需要再去回想整個事件。所以請讀者紀錄客戶投訴當時發生了什麼事、你答應了客戶那些事及最後你們共同答應的解決方案又是怎樣……等細節，那麼你在客戶面前也可以建立較專業的形象。

評估顧客服務的品質與效率

　　本單元會為讀者探討滿意的客戶會為公司帶來了那些利益及重要性：

- 增加銷售量
- 招攬更多的顧客
- 提昇公司的公共形象
- 保持競爭優勢
- 創造和諧與有效率的工作團隊
- 顧客保有忠誠度，並且會再回來光顧

　　其實上列各個因素都很重要，所有公司都應該讓他們的客戶對公司的服務很滿意——畢竟這會讓商業團體在日後仍有生意可做，並且有能力面對競爭。對非商業團體而言，顧客正面的信息回饋，會讓他們在日後可以提供更好的客戶服務。

　　公司應該隨時評估並改善顧客服務，這也應該是不間斷的過程。

在許多旅遊及觀光團體中，他們會透過調查、建議箱、群組討論或神秘購物者來進行評估公司的客戶服務水準。然而，在有些時候，最有用的「回饋信息」是來自於非正式的方式所收集而得，例如，透過閒話家常或無意中聽到客戶的意見。這兩者對公司而言都很重要，尤其是當公司想要維持它在顧客心裡的形象時，或定期更換並推出新產品或新服務，以便能夠符合顧客的需求。

所以評估客戶服務品質及效率的過程，可以視為是一個連續的迴路（見圖5-14）。

理想中，公司可藉由顧客所回饋的信息得知下列幾件事：

圖5-14

- 顧客滿意程度
- 他們對公司產品與服務的想法
- 他們喜歡公司在那方面的服務
- 他們不喜歡公司在那方面的服務
- 他們最常抱怨公司的那些事
- 顧客有提供那些建議給公司改善參考

　　公司在還沒接受這些回饋信息之前，應該先決定要使用那些相關條件或那些方法是較爲適當的。

訂定服務品質的條件

圖5-15　訂定品質的條件範例

 課程活動

　　請讀者列出下列業者應有的服務品質的條件：

- 旅館
- 觀光名勝
- 歐洲之星

金錢價值

　　「金錢價值」是決定顧客滿意度的最大因子。如果一名顧客在付出代價後，立即能享用一頓大餐、美好的一天休假或完美的週末假期，那他們就會覺得很滿足。這就是爲什麼有許多客戶都會選擇在旅遊假期銷售季節的末期出國旅遊或購買較後段的假期——這就是爲了要體驗「折價促銷」的樂趣。顧客只要覺得自己所花費的金錢沒有「物超所值」，那麼他們下一次就不會再回來買東西了。

一致性／準確性

　　旅遊中的「交通服務」都會按照所擬定的時刻表進行。因此旅遊公司能夠提供準確的資料及員工服務表現都達到一致性，這就是優質客戶服務裡最明顯的指標。有些時候，這些指標很容易被測量，例如，多少班火車準時出發及抵達，這也是用以訂定顧客服務的基本指標。現今在市面上越來越多的包機班次有對外公佈時刻表，這也表示許多公司目前是以這些資料做爲公司服務表現的測量指標。

人員配備—水準與品質

　　員工人數的多寡決定了公司客服人員及客戶洽談的速度。如果公司有較多的員工爲客戶服務，那麼排隊的客戶人數或電話回應的時間就會相對較少。另外，客戶服務技巧與工作人員的產品知識（品質）也可以決定客戶的滿意度。例如，直接銷售產品給客戶的旅遊業者，他們接待櫃台的員工人數除了可以決定公司接電話速度的快慢，對渡

假中心的認識及他們的銷售技巧也可以決定公司利益及客戶滿意度。

經驗的享受

　　旅行社販售假期通常都被戲指為「販售一個夢給客戶」。如果公司可以讓客戶所買的「夢」實現，那麼客戶就會很高興，也就可以確保公司能保有下次的生意機會及保留客戶對公司的忠誠度。然而客戶是否真有在渡假過程中充份的享受他的假期，卻是很難被量化的。

環境衛生與安全

　　現在的法令都會要求環境衛生與安全，這同樣也會決定顧客的滿意程度。隨著國家對環境衛生與安全的要求及立法，消費者逐漸察覺自己的權益，這也使得觀光業裡的環境衛生及安全水準慢慢提升。如果業者忽略這些因素將會導致該公司生意或旅遊景點的遊客人數減少。在第一章時就曾向讀者提到在 1990 年中期，多明尼加共和國由於暴發霍亂而致使到該國的遊客人數減少，這也對當地社會的經濟產生不小的衝擊。

潔淨與衛生

　　讀者應該可以發現遊客越來越重視旅遊環境的潔淨及衛生條件。讀者可以從最基本的住宿及餐廳看到業者都會被要求提供給消費者乾淨及衛生的設施。曾經在英國發生的食物恐慌就引起消費者的警覺性及相關法令的立案。在一九九七年，就有法令規定那些食品料理者都必須對食物衛生有一定的瞭解程度。

可近性與可得性

　　可近性通常用於描述那些有限制出入自由的接近機會。然而有許多的觀光名勝與住宿也因為停車設施不良或離公車站較遠，而會有限

制出入的情況。例如，倫敦的希斯羅機場（Heathrow）的可近性就常被批評，因為從倫敦的中央到達該機場的地面就需要一個小時。相反的，從高速公路上就可以看到艾頓鐵塔的指示牌使它顯得高度的可近性，因此他的地點就有較佳品質的條件。

服務的可得性，或是缺乏服務時，對顧客服務滿意度有極大的影響程度。想像一下在旺季後期的旅遊假期，當所有的夜總會都已經休息、半數的酒吧已經成為空屋與因為沒有顧客而取消了短途旅遊。你在旅遊的享受程度一定會大打折扣。以較正面的觀點而言，服務可得性的增加，例如提款機、外幣兌換服務、商店、酒吧、咖啡座與餐館，都會使得旅遊假期的經驗更加的精采。

供應個人的需求

本章稍早曾向讀者提到「客戶都不會來自於同質性高的團體，他們之中可能就有很多不同類型的人，而且不易分類」。公司可能會試著以客戶種類做為市場區隔，並為特別的團體提供所需。但是讀者別忘了當遊客出外旅遊時，他們都希望能受到個別的照顧。所以優質的客戶服務就是無論客戶有什麼要求，提供者都應該能夠滿足顧客需求。例如，旅館、航空、觀光景點或旅遊業者可以為了下列個體提供特別的服務，而且這也是合理的要求：

- 要求素食的旅客
- 一名爸爸帶著小孩獨自旅遊
- 嬰兒
- 老太太常需要上廁所
- 不會說英語的遊客
- 不同宗教的遊客需要不同的祈禱設施

收集客戶回饋　信息的方法

　　業者收集客戶回饋信息的方法和其收集客戶的個人資料以做市場
區隔的做法是完全一模一樣的。在第四章【旅遊與觀光業的行銷】曾
爲讀者做過詳細討論，其方法包括了：

非正式的回饋

　　客戶非正式的迴饋意見的重要性已逐漸被業者發現。有些人可能
並不是眞的想要向業者投訴，但是他們的意見又是有所根據的，讀者
就可以發現他們如果認爲投訴並不會爲他們帶來任何困擾，那麼他們
會很樂意提供業者更詳細的資料。因此，從渡假中心的駐地代表和客
戶在短途旅遊時的談話，可能就會發現這旅遊過程中的許多問題。旅
行社也有可能在無意間聽到客戶可能最不想去某個景點或最不想要跟
那個旅遊業者出團旅遊，有時候還可以知道市面上尙有那些旅行社也
正在特價優惠中。這些的回饋意見對業者而言都是很必須的。業者只
有透過定期和員工開會或在其他較正式的場合之中，公司主管才能夠
獲知這類客戶所回饋的意見。

民意調查

　　通常旅遊業者會隨著機票附上問卷，或是由渡假中心的駐地代表
拿出問卷請顧客填寫。遊客服務中心也會爲地方旅遊管理局進行問卷
調查，旅館業者則是會在他們的廣告郵件中順便寄發問卷給會再回來
消費的顧客。

意見箱

　　有很多公司都會使用這方法來收集員工及客戶的各種不同意見。

通常公司會提供表格或卡片以鼓勵客戶填寫。客戶及員工都可以向公司提出相關建議來改善服務品質。如果他們願意，也可以暱名方式填寫意見。

群組討論

利用群組討論的一小組人可以得到適當的回饋。這小組通常可由十名至十五名的成員組成，共同討論商品或被有經驗的訪問者詢問小組相關的資料。這類小組討論較耗費時間、花費較高、通常需要較小心管理。通常只有那些想要改變產品的較大型公司企業才會進行這一類討論。

神秘顧客

公司可能會派出其他分行的職員到各分行互相評估公司工作人員的服務品質。神秘顧客會依照公司訂定的條件來評估服務品質。他們對服務滿意度所回饋的意見對公司具有高度影響力。

觀察

公司也可以藉由觀察顧客的行為與購物型態來收集相關資料。例如，主題公園的業者可以去計算排隊人數及當遊客看到一堆人正在排隊的反應（他們會繼續等待還是轉移其他陣地）。這些觀察所得的資料可以提供給公司一些建議：公司需要再建設相似的遊樂設施以減少排隊人數。CCTV 現在就常以觀察方式來收集相關資料。個人觀察也是公司在收集競爭者的產品及其促銷方法的相關資料時所使用最簡單的一種方法。公司也可以藉以觀察（聆聽）工作人員的表現做為服務品質的一項指標。

 小故事—Thomas Cook 旅遊公司的產品品質控制（QPC）

　　在彼德堡的Thomas Cook電話中心裡的所有電話都會被追蹤。每個月QPC分析師都會隨機抽出在接待處服務的員工電話來進行錄音。然後，這QPC分析師就會把該通電話重播，並且依照公司訂定的準則來評估該通電話是否有達到要求的水準。公司就會依照員工的表現來給予獎賞。如果員工的工作表現一直都在公司要求的水準之下，那麼公司就會對這些員工進行在職訓練。

基準

　　雖然評估顧客服務的效率可以展現出一家公司的良好工作表現，但是這也只有在公司與公司之間做比較時才顯得有用處。現今大部份公司都已建立相關系統，稱為「基準點」，來評估客服表現。換句話說，公司已經事先設定好所有服務的水準要求，然後公司會利用所得到的回饋結果（調查、意見箱、群組討論或其他方法所得之結果）和那些要求做比較。讀者可以在下列個案研究中得知Thomas Cook電話中心每個月都會設定一套基準評分系統以評估公司的客服表現，而Explore Worldwide旅遊公司則是在每年二月份的年度會議使用這套基準。

 個案研究—評估 Explore Worldwide 旅遊公司的顧
　　　　　　客服務

　　旅遊業者大多會使用問卷來評估顧客對公司服務的滿意度，就連
Explore Worldwide 這類小型的探險型旅遊業者也不例外。他們公司的
問卷通常會由導遊在遊客出外旅遊的倒數第二天分發給他們填寫，並
於最後一天回收，讓遊客有足夠時間完成問卷填寫。問卷內容若以打
勾方式的設計除了能使顧客較容易填寫之外，公司也會較容易針對這
問卷做進一步的分析。一旦顧客離開之後，導遊也要寫一份關於每個
旅行團的帶團心得報告。報告內容要詳細記載旅館業者、餐館、遊覽
車公司、導遊與其他相關服務提供者所提供的服務。顧客所回饋的意
見也會被公司做進一步的分析，這些分析結果將會影響公司的三種層
級：渡假中心、總公司與高級管理幹部。

　　每個導遊在遊客離開之後，都要先閱讀遊客所填寫的問卷。如果
導遊從問卷中看到有遊客表示不滿時，就應該在帶下一團前解決相關
問題。若屬於較簡單的問題，例如在午餐或晚間娛樂活動所使用的芝
士的種類，這都可以由導遊自己處理解決。如果遊客所投訴的問題是
和提供者（supplier）有關，那麼就要呈報回英國總公司做相關處
理。例如，有家旅館降低了其應有的服務水準或未達到所要求的品
質，那麼業者可能在下一旅行團出團之前，就把該旅館抽換。由於業
者並不會把旅館名字放入旅遊手冊中，所以業者都可在不影響遊客的
權益之下抽換旅館。這種彈性作法會讓客戶更容易感到滿意。

　　公司都會預定在每年的二月完成服務品質改善的週期，這也就是
Explore Worldwide 旅遊公司的高級主管和各區部們主管——中東、美
國、亞洲與非洲的四個產品經理開會的時候。在會議上，各主管都會
檢查所有的旅遊報告、問卷與顧客信件，而所有的問卷結果都會進一

步的被分析，所得結果若有服務提供者（旅館、當地導遊等）的服務水準低於平均水平都會在大會上被逐一點名。之後公司就會針對各遊行團與服務提供者做出決定。有些服務提供者會因為顧客與導遊領導人的意見而被公司汰換。這些會議也會決定下年度旅遊手冊要印製那些產品的資料。

　　對於顧客而言，Explore Worldwide 旅遊公司的「門面」當然就是導遊領導人。雖然公司可以在遊客每次旅遊期間的問卷，獲得關於導遊工作能力的意見，但是高階主管還是會在每年的會議中親自評估這些導遊的工作能力。主管們會依據兩方面來評估導遊的工作能力：他們處理顧客（外部顧客）的能力及他們和那些服務提供者及英國辦公室工作人員（內部顧客）的溝通能力。這些評估資料都可以從導遊平時的旅遊報告、服務提供者的意見及在英國總公司的行政人員所獲得。每個導遊都會以「十分」作為標準來給予分數，而他們的薪水也依據這些分數的高低來決定多少金額。

課程活動

　　請讀者列出 Explore Worldwide 旅遊公司所用以收集關於產品的資料的各種方法。請讀者指出那種方法是用來收集顧客的意見及那些方法又是用來收集其他回饋。公司還可以利用那些方法來評估顧客服務？為什麼 Explore Worldwide 旅遊公司都沒使用這些方法？

 評估作業

第一部份： *Travel Solutions* 旅行社

　　讀者可以在你們家鄉的一家位於大街上的旅行社—— Travel Solutions旅行社上班。讀者只有在旅行社最忙碌的星期六才上班。讀者的工作大部份是提供給那些正在尋找適當假期旅遊包的顧客資料與消息，你也發現這份工作對自己的助益頗多。然而這份工作對你有許多的要求——書面作業、處理抱怨案件、銷售技巧，而且公司在無時無刻都會要求你和公司內部員工及外部客戶保持良好的關係。

　　在這星期，讀者所面對工作如下：

- 格蘭與蘇珊來到了旅行社。他們希望能帶著他們的小孩-伊莉沙白與尼克出外渡假二個星期。他們一家人對於要去觀光的景點各持不同的意見，所以來尋找你的協助。另外，他們一家人的要求顯然是不同的。蘇珊希望能夠去探索新文化、享用地方美食與使自己好好休息「充電」。格蘭則是要較活潑的假期-他較想要的是水上運動及在海灘附近渡假。伊莉沙白是十七歲的女生——她只想躺在海灘上享受日光浴，並且希望能夠認識年紀相仿的朋友。尼克則是一名十一歲的小男生，他只對足球有興趣，而他最喜歡的食物是肯德基炸雞及漢堡。

- 泰利與珠是你的常客。他們這星期較早前有來過旅行社，當時他們說他們會在星期六再回來找你訂票。他們通常一年會出國好幾次，也清楚自己喜歡什麼。他們現在是想在五月到歐洲短期渡假。雖然他們的預算總共只有七百英鎊，但是他

們想要這趟旅遊物超所值。至於旅館方面，他們要求住在三星級旅館且位於市中心，最想去的地方是布拉格、巴塞隆納或科拉克夫。但是要是你能夠提供其他更好的點子，他們也願意到其他地方旅遊。另外，他們要求住宿最少是二星級旅館。

• 安德魯打了一通電話給旅行社。他今天早上剛和女友自加勒比海渡假回來，這次的旅遊經驗使他覺得很生氣。他說話速度很快，讓你很難跟得上他，但你還是瞭解到他出國時，班機嚴重延誤，他們所訂到的房間也看不到海景（他聲明他可是有為此額外付費的），他們的房間不時還會出現蟑螂。此外，旅館員工的態度都很不友善。很顯然的他在旅遊的前四天都無法找到加勒比海的駐地代表（導遊），然而在找到人時，導遊又表現得很不在乎。她女友也因為不適應當地氣候而在渡假期間病倒了。

作業問題

任務一

請讀者為格蘭先生一家人找到適合的假期並介紹給他們。這一家人一定都要同意你的安排。而讀者的目標是一定要找到跟他們原來的要求符合的渡假。他們顯然是沒有預算的限制。

任務二

讀者也應該知道在處理泰利與珠的案件時，你必須對旅遊景點有充份的認識，因為你的客戶會自己去詳讀所有的旅遊小冊。因此讀者對產品的知識就會受到客戶的測試。請讀者試著在他們再回來旅行社找你的時候，提供他們幾項選擇。

任務三

請讀者和電話中的安德魯好好洽談。你必須好好紀綠他所投訴的每一件事，儘可能做筆記。在通完電話之後，務必再留言給你們的經理並且詳述所發生的經過、你對事件的處理反應及你已經採取了那些行動。對於下次再發生類似事件，你認為該怎樣處理一案，你也可以藉此機會向經理提出建議與看法。

任務四

請讀者寫一封致歉函給安德魯先生與另一封信函給加勒比海駐地代表以詢問事件經過。

第二部份：探討顧客照顧的效率

你們 Travel solution 旅行社的經理想在公司內部設立一套管理系統用以評估顧客照顧的品質與效率。她的籌備委員會名單裡就點名要你幫忙找出如何評估另外兩家公司客服品質的方法。

對於其他兩家旅遊公司的評估，每一家你至少要：

- 設定主要的客服條件
- 檢視員工與經理如何達到這些要求條件（也是說他們須要實行什麼過程與行動）
- 利用適當方法以利自己評估他們的客服品質。

請讀者寫一份報告有關你在這兩家公司的發現。並比較這兩家公司對於客服的效率及建議他們如何改善缺失。

關鍵技巧

讀者完成以上的作業之後，應該具有以下的能力，本科教師也會

爲你的作業評分。

C3-1a　在團體成員討論較複雜的課題時，學生所做出的貢獻。

C3-1b　讀者針對難度較高的題目做一份報告時，應該會運用圖表來呈現報告內容的重點。

C3-2　讀者難度較高的報告時，知道如何閱讀資料並整合這些資料以利報告的進行。報告中至少須有一張圖表來呈現報告內容的重點。

你不能不知道？

◆ 有研究報告顯示，要吸引新顧客所花費的成本比起留住舊顧客的成本要高出五倍。

◆ 有些計畫會鼓勵消費者填寫親朋好友的姓名及住址，以換取抽獎的機會。

◆ 許多公司都利用郵寄廣告（mailshot）來吸引顧客的注意。然而這種方式的回覆率卻是非常低——有時候就只有百分之二的回覆率。

◆ 有報告指出，一名不滿意的客戶至少會向六至八名朋友抱怨他對服務的不滿，但是一名滿意的客戶只會告訴一名朋友他對服務的滿意。

◆ 你從來不會有第二次機會來製造第一印象。

◆ 維京航空公司出版一本十七頁的小冊子，書名爲「衣著規範」，送給在該公司服務的所有工作人員，包括了空勤及地勤人員。

◆ 有名紮馬尾的男生起訴他的雇主，因爲該雇主看到他留長髮而拒絕和他面試。結果該名男生勝訴了，理由是這名雇主並沒有因爲女生留長髮而拒絕聘用她們，他顯然有性別歧視。

◆ 有些人會認爲我們一生下來就具有特定的人格特徵。其他人則相信

我們會在歷經生活過程中養成一些格性。這就是有關於「先天與後天的爭論」

◆ 你自己的肢體表現會洩露你的工作態度。例如，老師可以很輕易看出你是否在專心上課。

◆ 視力障礙者最容易辨認的顏色就是黑色及黃色.

◆ 體驗之旅（Fam trips）也稱為考察團（educationals）

◆ 在一九八四年時，當維京航空公司剛開始營運時，他們所提供的免稅商品共有四十項。到了一九九九年時，他們的免稅商品共有一百九十八項，商品價格介於五英鎊至三百二十五英鎊，創造了一千一百萬英鎊的營業額。

◆ 在一九九八年時，免稅商品共佔了維京航空公司所賺取利潤的百分之六。免稅商品是該航空公司在飛機上唯一賺錢的項目：餐飲服務及其他便利設施則耗費了公司很大的成本。

◆ 有估計報告指出，我們的聲調及肢體語言佔了我們百分之九十三的溝通方法。

◆ 當你要協助坐輪椅的客戶時，最好不要把彎著身體跟他們講話。你盡可能找一張椅子來坐下，那麼你和他講話時是在同一個水平面上，同時也可以和他們保持良好的眼神接觸。

◆ 當讀者和殘障人士洽談時，最常發生的問題就是你只會注意客戶的殘疾而非他的人。這會產生「他真的需要糖嗎？」的情況。

◆ 如果你能妥善處理客戶抱怨的問題，那麼在往後日子裡，十個向你抱怨的客戶當中，會有七個客戶再找你做生意。

◆ 客戶最常向旅行社抱怨的問題都是關於旅館的等級、飛機延誤或海外渡假中心駐地代表的工作態度。

◆ 自從引進 EC Package Travel Directive 之後，客戶的抱怨聲就不斷產生——所以在後來的旅遊手冊內容中都做了修正。

◆ 如果你能妥善處理客戶的問題，會有百分之九十五的客戶再回來跟

你做生意。

◆ 大部份的公司都會有抱怨處理程序及相關的表格。

◆ 很不幸的,現在的客戶比起在十年前的客戶更會向公司抱怨。這也許是因為消費者權益計劃促進了一股消費者適時投訴的風氣,所以遊客出外旅遊時都會帶著筆記本及錄影帶,而不是毛巾及防曬乳。

◆ 在一九九八年,大部份包機班次飛機的平均延誤時間為八到四十八分鐘。其中有百分之五到百分之二十二的飛機班次都誤點一小時以上。

◆ 許多組織機構都堅持在電話鈴響三聲之前就須接聽該通電話。

◆ 只要給予適當的溫度、營養及濕氣,有些細菌在十分鐘內可繁殖一倍以上。

◆ 迪士尼樂園會固定召開會議討論員工從客戶身上所得的資料及訊息。

◆ 「意見箱」較早時是稱為「投訴信箱」,這是為了鼓勵民眾在抱怨之餘,也能夠給予正面的回饋意見。

◆ 利查白蘭生邀請了一群商人到星期日餐廳吃午餐,目的是要召開群組討論,以提昇他們對維京航空公司的滿意度。

◆ Travel Trade Gazette記者每星期都會扮成神秘客戶去四家旅行社試探該社的服務,然後再把所得結果刊載在報紙上。

重要名詞

Market share市場佔有率:公司的總銷售量在市場上的比率分配

Competitive edge競爭優勢:領先的最小條件。

Competitive edge競爭優勢:領先的最小條件

Internal customer內部客戶:指同事及在同一家公司做事的其他人員

External customer外部客戶:這客戶並不屬於公司的一份子

Market share市場佔有率：公司的總銷售量在市場上的比率分配

Personality性格：某人的特徵或特色。

Body language肢體語言：不用言語的溝通方式（又叫做非言語性溝通）。

Attitude態度：表現情緒或心情的方式。

Internal customer內部客戶：指同事及在同一家公司做事的其他人員

External customer外部客戶：不屬於公司一份子的客戶

Homogenous同質性：具有共同想法的人所組成的團體

Open question開放式問題：需要較多解答的問題，是非題。

Culture文化：想法、信仰及價值觀。

Face to face面對面：直接和客戶接洽

E-mail：電子郵件

Effective communication有效溝通：傳達與接收的訊息是一致的。

Revenue：收入

Tourism concern觀光業關懷團體：為壓力團體，關注觀光業所造成的衝擊

Tangible goods有形商品：可以被觸摸到的商品

Interpretation panel解說小組：專門向遊客解說景點的團體。

Visitor center遊客中心：可提供遊客資訊服務及其他設施的建築。

Accept liability承擔責任：向客戶承認錯誤並且答應賠償。

Active listening主動傾聽：透過言語或肢體語言向客戶表示你正在傾聽他說話。

Accessibility易接近性：遊客可從一處到另一處旅遊地點的方便性，或是對殘障人士的便捷性。

6

旅遊與觀光業的運作

讀完此章節後，讀者應該可達到下列幾個目標：

* 具有規劃、執行及評估企劃案的能力

* 應用前幾章所學的技巧及知識於實際企劃案

* 應用主要規劃技巧於企劃案的籌劃

* 瞭解如何製作一份商業用途的企劃案

* 瞭解團體合作的重要性

* 懂得如何評估一項企劃案

序言

　　讀者現在應已讀過前五章的要領，也該是讓讀者學以致用的時候。在本章的作業會讓讀者跟團隊成員齊心合作規劃、執行及評估一項實際運作的旅遊觀光業相關企劃案。本章將依據前五章的內容爲基礎，尤其是行銷及客戶服務的內容範圍，引導讀者應用之前的學習技巧於實際運作。

　　本章也是本書中給讀者最多測試的一章，因爲讀者極需備有實際的運作技巧。所以讀者若是能夠對企劃案的規劃越有熱忱及動力，就越有成功的機會，而且在執行企劃案時也會備感興奮及滿意。

　　本章第一單元將會教導讀者如何評估一項企劃案的可行性。爲了讓讀者達到學習目的，讀者必須學習如何整合商業企劃案並把結果呈現出來。這也是讀者學習衆多業務技巧中的第一門。讀者在規劃企劃案時，要考量該案有那些目的及其所需動用的資源。

　　此外，讓讀者學習有效率的團體合作技巧也是本章的重點之一，因爲很少人可以獨力完成企劃案。本章將會爲讀者探討各種不同類型的團隊是如何影響團隊成功及其他影響團隊成敗的因素，例如，溝通技巧。本章也會讓讀者顧及執行企劃所需的其他技巧，其中包括了團隊成員要清楚在團隊中所扮演的角色、成員爲團隊所做出的貢獻如何留下工作紀錄及成員要學習如何主持一場會議。讀者也會發現在學習了這些技巧之後，對自己在進行企劃後期工作時，將會是相當寶貴的經驗。

　　本章最後一部份則是爲讀者探討各種評估企劃案的方法，以讓讀者能夠自己評估企劃案是否成功及自己和其他成員的表現。

　　讀者也可以透過執行企劃，更加瞭解自己的實力，也就是自己的優缺點爲何。讀者也許會發現當你正執行企劃時，發生了不可預期的事件，你除了必須坦然面對這些挑戰之外，也得學習如何解決問題。如果讀者能夠面對問題，就可以瞭解在處理事件的過程中，潛藏著無數工作機會。讀者可能在日後也會爲了「事件處理」這門新學科，繼續進修以去取得學士學位。里茲首府大學（University of Leeds Metropolitan）、泰晤士河谷大學（University of Thames Valley）及北倫敦大學（University of North London）就有開設相關學位的課程。

企劃案的可行性

　　當讀者尚未規劃企劃案之前，就一定要先想好點子。然後讀者可

以再跟同學一起決定你們所想點子的可行性。讀者在日常生活中也許曾經做出這樣的決定，例如你計劃在某個星期六傍晚出外遊玩。你當時可能有想到幾個選擇：到電影院看電影、到倫敦或本地的俱樂部玩樂、去打保齡球等活動。但是你很自然就會決定那一項選擇是較為可行，且會利用下列思考方式加以篩選：

- 因為沒有想要看的電影，所以也不會想去電影院了。
- 倫敦的俱樂部可能很好玩，但是自己可能因為沒有現金而無法去那裡。
- 相較之下，去本地的俱樂部玩樂好像比較有可能，但是你卻找不到同伴可以一起去。
- 打電話到各保齡球場，得知當天已經沒有球道空檔了。

　　由於上列選擇可能都不可行，所以你可能就留在家裡發呆看電視。

　　讀者可以用類似上述例子的思考模式來測試企劃案，但是讀者應該使用較嚴格的條件篩選企劃案的點子。業者會定時評估所有的業務，以確保他們還是可行的。

想法的產生

　　我們可以知道星期六要出去那裡玩樂是很簡單的事。但當你妥善規劃一項商業企劃案或較大型的案件時，你怎麼知道要做些什麼事？這些企劃案的策劃人又怎麼想到這些點子？事實上，有各種不同的方法可以協助讀者做好規劃事宜。

集體研討、腦力激盪（Brainstorming）

　　這方法就是找一群人坐在一起共同討論彼此的想法。這團體由十

二人組成是最理想的狀態，而且他們會紀綠所有人想出的點子。這些點子通常不會在這階段討論，因為這些點子在這階段無法承受任何抨擊。任何批評都會讓成員不想再繼續，所以可能漏掉一些較可行性的想法。所以這階段主要是收集越多點子越好。然後在測試這些點子的可行性之後，才會摒除那些異想天開的點子。

客戶

在生意上，顧客也可以透過跟客戶人員非正式的建議方式，或在較正式的消費者座談會中表達他們的想法。

員工

為公司規劃企劃案或提出公司新構想的團隊成員，都會希望公司員工能夠多提出自己的想法。

請教專家

讀者可以找一些曾經做過類似企劃案件的同學或同事幫忙提供點子。讀者也可以抄襲競爭對手的點子，但要做得比他們更好。

課程活動

請讀者和同學分成小組以親自體驗腦力激盪的技巧。讀者不妨想像一下在本課程結束後，你們將得到一筆錢可供你們出外旅遊一天。你們會想要去那裡旅遊。請讀者記得在討論的過程中，不可批評團員所提出的想法。

當讀者已收集了些點子，你就需要決定用那個點子來開始規劃企

劃案。這也就是一項業務企劃案產生的時候。本章將爲讀者探討商業
企劃案的整個架構。

企劃案的目標

　　這企劃案想要達成什麼目標？這就是任何商業企劃案的起始點。
他們的目標可能是商業性質（能夠賺錢），也可能屬於非商業性質
（提供服務或爲公司建立知名度）。如果企劃案是屬於較重大的事件，
那可能就會涉及公共關係的目標，例如，加強公司形象或提供民衆訊
息。較具體的例子就像本國學生跟荷蘭學生爲了「旅遊與觀光業的運
作」這章節，而有「交換學生」的計劃，其計劃目標爲：

1. 讓學生能夠在這單元中表現良好，以順利取得文憑資格。
2. 讓學生可以學習做生意的技巧。
3. 讓學生可以學習團體合作的技巧。
4. 讓學生可以學習荷蘭的地方文化。
5. 幫助荷蘭學生學習英語。
6. 讓荷蘭學生瞭解英國各方面的文化。
7. 促進歐洲國家之間的良好關係。
8. 讓雙方學院建立良好形象。
9. 讓學生在學習過程中也能好好玩樂。

　　讀者可能已經注意到上列目標的重點：首先，他們並沒有任何牟
利目標。事實上學生還需要花錢來進行上列計劃。再者，這計劃設有
多元目標，然而大多數企劃案只有一個或兩個目標。由於學生希望自
己能夠在整個學習過程享受學習樂趣，所以他們在計劃目標裡加入了
「好好玩樂」。

SMART

SMART是協助讀者設定目標性的的首位字母縮寫。根據SMART原則，目標的特性應該是：

- 特定的（Specific）──就是要清楚及簡要註明目標。
- 可測量的（Measurable）──目標要可以達成，我們才可以看得到成果。
- 可達成的（Achievable）──團隊成員一定要認同目標並確定自己有能力來達成這些目標。
- 真實的（Realistic）──訂定太過於野心勃勃的目標是沒有用處的。
- 時間性的（Timed）──一定要設定期限來達成目標。

讀者必須把SMART所述的目標都記錄下來以利企劃案可以順利進行，且有跡可循，那麼團員們就不會迷失方向。到了企劃案要終結時，讀者就會需要再審查這些目標，及再評估是否已達成目標。

 個案研究

請讀者找出下列兩大節慶的非商業性目標：

1. 英國搖滾音樂節（Glastonbury Festival）

舉辦英國搖滾音樂節的目的是為了鼓勵及刺激全世界各地不同青少年文化，包括了流行音樂、舞曲、爵士音樂、民俗音樂、實驗劇場、戲劇、啞劇、馬戲團、電影院、詩歌藝術及其他創作藝術，例如油畫、水彩畫、雕像及紡紗藝術。主辦單位會舉辦這場盛會所賺取的

利潤，全數捐贈給慈善機構。

2. 愛丁堡國際藝術節（Edinburgh Festival）

　　每年一度的愛丁堡國際藝術節的目的為：

- 促進及鼓勵高水準的藝術作品。
- 向蘇格蘭觀眾展現國際文化，及向國際觀眾介紹蘇格蘭文化。
- 以別人無法做到的創新方式把一系列節目串聯演出。
- 讓公眾人士及有經驗的表演者都有機會共襄盛舉及享受藝術。
- 促進蘇格蘭及愛丁堡的市民在教育、文化及經濟上的福利。

課程活動

　　請讀者找出有那些事件或法規是為了上列節慶而規劃的。請讀者追蹤這兩大慶典所定的目標並核對這兩大慶典的節目是否符合其所訂定的目標。讀者可以從網際網路、報紙以「年份」找出在這兩個節慶裡有那些節目演出。請讀者記錄所得之結果。

　　請讀者留意這兩個節慶中都沒有涉及任何商業性目標，然而愛丁堡國際藝術節的目標是促進城市的經濟福利。請讀者找出這些節慶是以何種方式來創造外來經濟利益。

符合客戶需求

　　讀者應該從第五章瞭解到無論企業所提供的商品或服務都須符合

客戶需求的重要性。請讀者在自己的企劃案中，記得要妥善規劃如何提供客戶服務。讀者也要決定誰會是你的顧客群，並且要記得規劃你的目標市場。

市場行銷

　　讀者在企劃案裡一定要概略描述你如何爲你所主辦的活動做行銷。你的行銷活動可能會被有限的預算所限制，但你可以運用公共關係活動來宣傳你的企劃活動。地方上媒體對本地學生的活動應該會感興趣，讀者不妨向他們發佈新聞稿，這是一項很明智的選擇。另外，讀者也可以跟地方電視台連絡來爲活動宣傳。活動的促銷宣傳是否能夠成功有賴於你的企劃案是否具有新聞價值。讀者可以徵求你們學校行銷部經理的意見，並且利用第四章的課程內容來幫你完成活動的行銷策劃。

 課程活動

　　請讀者描述下列活動／企劃案的顧客群特質：
1. 在本章前頁所描述的交換學生方案
2. 英國搖滾音樂節（Glastonbury Festival）
3. 愛丁堡國際藝術節（Edinburgh Festival）
4. 設在學院內的實習旅遊公司
5. 學生在旅遊與觀光業課程的成果展
6. 倫敦馬拉松大會

資源

　　企劃案的規模會使得資源多寡出現很大的差異。所有的企劃案都需要花費資源成本。因此讀者一定得列出所有資源並且評估它們需要耗費多少成本。

場地

　　如果讀者正在籌劃主辦晚會或其他活動，就會需要場地，而這場地可能就會佔用企劃案裡頗高的金額。例如，讀者租用旅館的一間房間當作會場，這可能就要花費幾百英鎊。若讀者的學校有座禮堂，那你就可以像在校內表演時裝秀的學生社團，免費向學校租用場地。不然讀者也可以試著說服場地管理人讓你們免費使用場地，可能所交換條件就是在你的活動促銷文宣為幫他們的場地打廣告。另外，讀者也可以說服場地管理員，讓你們先使用場地，然後你們在日後為其提供社區服務或者提供專長技能回饋對方。例如，市議會幫學生租用場地舉辦音樂會，學生則可幫助市議會進行調查該市區的觀光業。

 　　小故事—倫敦主要的展覽中心—Earls Court Olympia

　　倫敦展覽中心（Earls Court Olympia）每年主辦約兩百七十場活動，同時它也是倫敦最主要的觀光景點之一，每年約可吸引超過三百萬名遊客前來參觀。Earls Court及Olympia是兩座各自分開的展覽中心，但都是屬於同一家公司—Condover及Morris家族企業所有。這兩座展覽中心是在一九九九年十月正式對外開放，至今它們已是舉

世聞名的展覽中心。這兩座展覽中心位於倫敦西邊一個很好的位置，遊客可以經由希斯羅機場或嘉華機場到達該場地。遊客可經由主要火車站、高速公路或地下鐵路也都可以抵達該處。在 Earls Court 方圓兩公里之內共有超過兩萬七千張床數，可以讓遊客很輕易找到投宿的地方。

這兩座展覽中心裡共有五座禮堂及兩座會議中心。因此，業者可以在這些場地裡舉辦各類活動，例如商品展覽、會議、公司活動、流行音樂演唱會及世界級的運動會。其中有業者在該場地也曾舉辦過汽車展、英國啤酒節及世界旅遊市場展覽。

Earls Court 及 Olympia 集團共由四家公司所組成，他們分別是：

1. Earls Court and Olympia 有限公司—他們是負責每天的場地運用。這家公司也再分為四大服務範圍：
 • 銷售、行銷及公司包裝
 • 活動管理團隊（與活動主辦人一起合作）
 • 營運操作團隊（負責場地保全、場地安全、維護場地清潔及提供其他服務）
 • 工程團隊（提供場地的每天維護工作）
2. Opex 展覽服務公司—這是英國首要供應展覽業者及會議主辦人相關器材的公司。他們所供應的器材包括了腳架、地板材料、電力及電信服務。
3. Beeton Rumford 公司—這也是英國首要的招待服務公司，可以協助一般公司舉辦大會活動。
4. Clarion Events 公司—可以協助一般公司主辦展覽活動或其他大會活動。他們在這些場地共辦過二十場活動。

這四家公司的總基地設於 Earls Court，目前共有七百五十名員

工。該場地免費提供的展覽指南中（Exhibitor Survival Guide）明確指出該場地可提供的設施及服務。這本指南也會提供給每個參與展覽的廠商做參考。

<div align="right">來源：摘自 Earls Court Literature 及其網站</div>

器材

　　請讀者列出你的企劃案所需要的器材。讀者可能會需要使用電腦、電話、傳真等器材。雖然這些器材都可以在學校裡找到，但讀者還是得紀錄你們使用這些器材的費用，以呈現出真實的成本花費。另外讀者可依照企劃案類型，決定是否需要使用展示架、燈光或音效等器材。所以讀者不只需準備一筆器材費，還得先查詢可以從那裡獲得這些器材。一般而言，黃頁廣告（Yellow Pages）可以幫讀者找到所需的器材，但你也可以試著去找可提供器材的廠商。

財務

　　如果讀者可以在不花任何費用的情況之下，開始執行企劃案，那就非常的幸運。否則讀者就很可能要自己去籌募所需要的經費。如果今天讀者是在外做生意，那就可以從不同管道來籌募這些經費。

股份

　　一家公司可能會販售公司股票來籌募生意成本以備開業、獲得生意資金或擴充營業。例如，Airtours航空公司就是販售股票以獲得生意資金。有時候公司會加入新發行的股票來資助購買新公司或資產，例如購入新郵輪。一般民眾會購買股票是因為公司賺錢股東就可以分得股利。讀者也可以在企劃案中效法將股份賣給員工、團隊成員或學

生家長，等待將來賺錢之後，再把利潤分給各股東。但是在此之前，讀者也要先提醒各位股東，若這企劃案執行失敗，可能就會面臨虧損。

貸款

所有銀行都會提供貸款給小本生意，但是他們會向貸款人要求擔保品以求保障。然而英國政府設有一種「貸款擔保方案（government-backed loan guarantee scheme）」可讓貸款公司無須提供任何擔保品即可貸款。至於較大規模的企業機構也享有這種貸款方案。

贊助

非營利機構並無法向銀行貸款，因為他們沒有任何償還貸款的管道。所以這一類的公司都會希望贊助商支援企劃案所需的經費，而贊助人可從中得到的回應就是受到公眾的認同及歡迎。

讀者目前還是學生身份，所以一定無法向銀行貸款執行企劃案。但是讀者可以要求一般民營機構提供贊助經費。例如銀行可能會贊助小額金錢，商店可能會借給你器材或衣物，其他人可能會提供服務，相對的，他們所得到的回饋就是引起公眾的注意及名聲。

朋友

從朋友籌得經費與讀者向贊助人籌得經費是類似的來源。但是讀者向朋友籌措經費，只須透過個人關係就可以獲得相關資助。通常這類資金通常會以「會員」方式來籌得資金，入會的會員每年固定繳交一筆錢，就可以收到會刊或享有優先訂票的福利。

補助款

公共機關最適合接受補助款。他們的補助款來源可來自政府機

關，例如藝術協會或地方政府。如果他們的企劃案執行過程中，有從
社會或教育機構得到相關利益，那麼他們還會把收入全數捐出。王子
信託基金會（Prince's Trust）就是第一家非牟利義務性組織團體，它
會提供補助款給那些需要資金開業的人。

愛丁堡國際嘉年華會之思考

會員：十五英鎊

- 三份有關活動的通訊資料
- 定期郵寄給你關於嘉年華會的資訊及冊子
- 不定期特別活動的入場案提供

優先會員：四十五英鎊

- 可優先預約所有的嘉年華會活動（每場活動最多四張票）
- 嘉年華會冊子的限時專送
- 提供最近期的專門票
- 邀請參加執行長年會
- 在當地商店及多方享有特別商品優惠
- 邀請參與專門的優先會員活動
- 享有所有的會員權益

夥伴會員：九十五英鎊

- 可優先預約所有的嘉年華會活動（每場活動最多八張票）
- 有機會參加預演的表演
- 您個人專屬的嘉年華會雜誌郵寄到府的服務
- 享有所有的會員權益

　另：居住於歐洲以外地區者，海外包裹的寄送，請多附上十
　　　英鎊的郵費

圖6-1 愛爾丁堡藝術節會員專案

資料來源：Edinburgh International Festival Programme,
1999年8月15日至9月5日

彩券資助

「彩券資助」主要提供給重要的企劃案資金，例如蓋新大樓或重新翻修大樓。它並不會提供資助給只辦一次活動的主辦單位或需要資金來開設生意的業者，所以大部份的企劃案皆不適合申請「彩券資助」。「彩券資助」並不會完全的贊助整件企劃案，所以業者就算有得到彩券資助，也必須有其他來源的資助。

歐盟資助

如果讀者計劃跟其他學院做交換學生，就可以申請歐盟資助。他們會依照不同條件考量來設立不同方案，所以讀者就可以確認自己的企劃案是否達到他們的要求。讀者可以找老師的協助，他們應該會有這些方案的詳細說明。

促銷預算

公司在規劃節慶或展覽時，一定會先設定用於促銷的預算。

籌款

讀者通常會把籌款跟慈善基金聯想在一起，但是有許多公共機關都會進行相關活動以籌措資金。例如，翻修議會場地是一項很昂貴的工程，而且不可能由稅收就負擔得起這筆花費。所以他們得找廠商贊助、朋友贊助計劃或其他可籌募資金的管道來取得經費。

學生會有很多種方法可以籌措資金，其中較成功的方案如：銷售獎券、洗車、販賣蛋糕或自製三明治。這些活動都可以為學生的企劃案籌措資金。

銷售收入

讀者一定不會忘記可以透過銷售物品來籌措資金。例如，可以透過販售票券來籌措經費。如果讀者指望這些收入做爲企劃案的成本，那可能是件很冒險的事，因爲你要確定票券的銷售量足以提供你所需的成本費用。

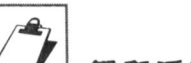 課程活動

請讀者探討愛丁堡國際藝術節的財務狀況及數據，並回答以下問題：

1. 愛丁堡國際藝術節有百分之三十四的收入來自於公家機關。這是什麼意思？
2. 在這次表演還有包括那些支出費用？

以愛丁堡嘉年會爲例，學習財務的數據

圖6-2　錢從那裡來？　　　　　圖6-3　錢怎麼花？

3. 請解釋「surplus（盈餘）」及「deficit（赤字）」。

4. 一九九八年的藝術節財務是出現盈餘或赤字？

5. 為什麼公共機關對該藝術節的補助款會減少？

圖6-4　收入的成長

圖6-5　盈餘及赤字的紀錄

課程活動

請讀者在你們當地找出那些企劃案是以「朋友資助方案」募得經費。讀者可以和跟一名同學夥伴共同合作以找出兩種資助方案的相關資料。請讀者以這兩種資助方案的成本及利益，繪畫圖表以做比較。

預算

讀者一定要預估企劃案的支出及收入狀況，而且這些預估數字最好是越精確越有利。讀者也要針對器材、場地費用做調查。此外，讀者也要預估可從贊助人或銷售物品中得到多少經費。這種預算方法有助於建立企劃案的損益平衡點（break-even point），從這方法也可以告訴你需要販售多少票券或要達到多少銷售量才足以應付企劃案的花費。當然，有些時候讀者的企劃案並無法製造收入，例如，舉辦免費入場的展覽會。這時讀者就需要做好編列預算工作，以確保你有籌措足夠經費來彌補花費成本。圖6-6就是一份商業企劃案裡的預算單。讀者在稍後的作業裡便可以利用這表格來編列預算，或自行設計類似表格。

個案研究—英國搖滾音樂節（Glastonbury Festival）

英國搖滾音樂節（Glastonbury Festival）一向以來都是免費招待民眾入場欣賞，但該音樂節每年也都虧錢舉辦。第一場英國搖滾音樂

估價

損益平衡點的計算

個人提款 _____ _____

薪資 _____ _____

國家保險 _____ _____

稅金 _____ _____

文具／郵票／印刷 _____ _____

管理服務費用 _____ _____

廣告費 _____ _____

電話費 _____ _____

房租／地方稅／水費 _____ _____

暖氣及電燈 _____ _____

車輛折舊 _____ _____

汽油 _____ _____

服務 _____ _____

汽車牌照稅 _____ _____

保險費 _____ _____

商業保險 _____ _____

呆帳 _____ _____

器材折舊 _____ _____

銀行貸款 _____ _____

銀行手續費 _____ _____

會計費用 _____ _____

直接／其他成本費用例如原料 _____ _____

成本總計 _____ _____

每項每天每小時預計支付____（必要時可以刪除費用） _____

損益平衡點為 _____ _____

圖6-6　估價表

資料來源：Barclays Business Plan:Small Business

樂團	£600,000	行政費用和成本費用	£78,000
戲劇表演者	£240,000		
場地	£96,000	場地佈置費	£360,000
臨時臺架	£120,000	電費	£198,000
戲院	£18,000	水費	£72,000
垃圾處理費	£180,000	執照費用	£36,000
薪資	£36,000	膳食費用	£60,000
兒童區	£600,000	國家保險	£42,000
警力	£432,000	場地承包商	£120,000
其他保全費用	£240,000	廣告費	£60,000
場地租用費	£90,000	入場費	£48,000
消防設施費用	£54,000	通訊費	£24,000
醫療及社福	£36,000	停車費	£36,000
		捐款給慈善機構	
		（最少金額）	£372,000
		總花費	£4,248,200

圖6-7　英國搖滾音樂節（Glastonbury Festival）的預算明細

資料來源：Glastonbury Festival Leisure, 2000 年 1 月

節是在一九七○年舉辦的，一直至一九八一年時該節目才開始賺錢，每年共有二萬四千人共襄盛舉，為主辦單位賺取的利潤高達兩萬英鎊。今天音樂會的來客人數則是因為受到場地的限制，每場只能容納十萬人次。然而就這節目的知名度而言，若是場地夠大的話，就可以吸引更多的人數次參加盛會。該節目的所得全部都會捐贈給慈善機關。

 課程活動

1. 請讀者畫出餅形統計圖（pie chart）以描述各音樂團體及娛樂演藝

活動的相關費用（請看圖6-7的首五項）。

2. 請讀者找出英國搖滾音樂節把節目所得捐贈給那些慈善機構及他們分別收到了多少捐款？

3. 請讀者試著找出英國搖滾音樂節所刊登的廣告（讀者可能只有在夏天時才找得到那些廣告）。

4. 請讀者找出今年搖滾音樂會的票價多少，並乘以十萬人的名額以預估音樂會今年的收入。讀者是否認為這些收入足夠付預算的經費？

　　讀者可以連線到英國搖滾音樂節的網站以幫助你回答這些問題。有些同學則可以寫信給英國搖滾音樂節的主辦單位以索取學生包（student pack）。

課程活動

　　請讀者利用圖6-8的價目表做為依據，試著估算當你的朋友要辦場生日舞會時，需要花費多少金錢。讀者可能要在表格上換一則較適合的標題。讀者也需要幫你的朋友決定要在那裡舉辦生日舞會，並且如何籌措經費。讀者不妨和其他組的同學來互相比較你們的估算結果。

企劃案人員的分配

　　一項企劃案可能需要許多不同才能的員工一起合作。企劃案裡所需用到的員工可以直接從團隊成員中甄選。另外，企劃案有部份員工可能需要從其他具有專長技能的人才中甄選，而且這些人才不一定是團隊所需要的。讀者可以向學校行銷部主任請教相關事宜。

　　如果讀者想要主辦大會，可能也需要雇用保全人員及大會管理

一九九七年及一九九五年的數據包括了工作團隊人員，但沒有包含承包商，例如節目製作團隊、保全公司、停車場工作人員及那些為英國搖滾音樂節做前置作業的承包商。這些人數也不包含非牟利義務性團體的工作人員或那些捐獻自己的「時間」給音樂節的工作人員。

	1997	1995	1994	1993
總分析	*1739	1335	476	399
Green litter	800	917		
撿垃圾的工作人員	520	94	343	241
戲院及馬戲團77	67	35	45	
市集	66	21	7	6
該地點的工作人員及辦公室	50	33	23	22
柱子畫家	43	23	8	
爵士樂團	27	25	23	26
環保區	27	25	10	13
場地安全	31	16	8	13
通訊	23			
舞蹈區	22	26		
金字塔	20	28	6	1
提供給員工伙食的工作人員	17	13	8	9
媒體	7	6		
資源回收	5	6	8	11
戲院	4	7		

*總共為一五八九人。其中有四百零一人是本地人。

圖6-8　英國搖滾音樂節聘用工作人員的人數

資料來源：GGlastonbury Festival Leisure

員。讀者必須記得這些工作人員也會耗費人事費用。在本課程中，讀者需要學習如何為團隊成員配置一個適當的工作角色。

以英國搖滾音樂節（Glastonbury Festival）為例，讀者大概可以看到大會的人員配置如下：

課程活動

讀者目前要為一所慈善機構籌備園遊會。讀者也已經開始為這場園遊會打廣告，並預估需動用五十名工作人員。園遊會的場地是設在一座廢棄已久的機場，但是讀者已經規劃了參加人員到達會場的路線，而且沿途都設有飲水設備，民眾到達會場後就可以看到那些有販售漢堡及熱狗的攤子。讀者除了準備一些印有慈善機構名義的T—衫在現場出售，園遊會裡還有一些賣糕點的攤子來為大會籌募經費。每個人的入場費用為三英鎊。

請讀者決定並列出這場園遊會需要那些員工，這些員工是否要考量任何的人事成本。

小故事—大會主辦人

大會主辦人每天的生活是怎樣的呢？其實這很難定義。因為他們的生活會受限於企劃案的進度及發展定。大體上，我們可以期待主辦人的生活可能非常忙碌，每天都是在超時工作，但是當他們工作結束之後，生活就回歸平淡而悠閒。如果你想要在這方面謀職求發展，那你可能要有心理準備，因為主辦人大部份的生活都不會有太多的空閒時間及活動。

在 SAS 大會管理公司裡，我們提供給第三者客戶有關於管理的支援，也就是說我們並不會贊助大會的進行，但是我們會提供客戶所需要的專業性支援，以讓客戶們能夠自行實現他們自己的計劃。我們的客戶包括了慈善機構、會員組織、地方及中央政府及團體組織。我們主辦各類大會，例如展覽會、會議、研討會、專題討論、產品表會、巡迴演出、頒獎典禮、競賽、聯歡會及高爾夫球之旅一類的團體活動。

在觀光業領域裡，每項工作都需要很廣範圍的技能，因為每項企劃案就像是各自經營的迷你商業團體。每項企劃案都需要經過審慎評估、適當調查及準備周全，這包括了行銷的主要要件、商品銷售及財務等。此外業者執行企劃案時，也須經過詳細的計劃。

我們的工作大致上分為三大範圍：

(1) 在帳戶管理方面及顧問角色，須與客戶高度配合規劃及合作，以真正瞭解他們企劃案的主要目的，並且確認企劃案的可行性。

(2) 事前規劃及事後追蹤工作都要徹底進行，而不是當作「例行性公事」。

(3) 定點送貨（On-site delivery）在時間的管理過程中是屬於最小但是最具決定性的過程，但是毫無疑問的，它是整個過程中最令人興奮及最令人懷念的部份。

這些元件其實都是缺一不可。企劃是一門複雜且相互依賴的學問，這也讓許多人發現它的價值所在。當我們還沒有完全投入第一步時，就會因為遊走於工作的熱忱與毫無經驗之間而傾向開始邁向第二步。或許在我們本身認為可以達到第三步時，原以為可以期待所有事情的發生，但卻令人感到驚奇第二步其實還沒完全準備妥當。因此在這過程中就會產生相當驚險的畫面。因此，身為一名較專業的大會管理人，其職責就是要確保他的客戶瞭解每一個時期的相對重要性並且要在企劃的每個階段都能夠分配足夠的資源。

行政作業

　　讀者在企劃案中可能要做些採購或紀錄所有商品的銷售。讀者可能會爲了這些紀錄工作而建立一套有效率的行政作業。這些行政作業可能是紙上作業，或是利用電腦來做處理（當讀者沒有任何實務經驗時，同時使用有兩種作業方式是較安全的）。

　　業者在生意上都會使用很多種作業方式──他們可能需要訂購單、發票、通知單及送貨單。他們也需要一些訂貨單及收據。雖然紙上作業的行政方式較電腦作業顯得麻煩，但是在很多情況下，如果讀者無法取得電腦時，紙上作業就是最便利且最需要使用的作業方式。

 課程活動

　　請讀者利用IT技巧設計一個簡單的資料庫。讀者可能使用微軟軟體或Access軟體會較適合。請讀者把團隊成員的詳細資料，如姓名、地址、年齡及喜愛那些運動等項目，都輸入電腦中。

　　讀者在資料庫中試著以姓為第一排序順位，再以市鎮為第二排序順位，做以下的小調查，例如，請找出十八歲以上學生共有多少人，或找出喜歡足球運動的學生人數。每家公司應該都都會有一套可供他們記綠公司收入及支出的管理系統。讀者在企劃案中可以利用「紙上作業」以確實紀錄所有資料。在商場上的企業，較多使用表格程式或使用會計軟體「Sage」以記錄公司的財務收支狀況。

 課程活動

請讀者利用表格程式來呈現每一場運動大會在過去四個月的花費。

	行政	廣告	場地	員工	應急費用
四月	650	1,285		3,000	
五月	750	1,000		3,000	
六月	650	1,450		2,000	
七月	855	1,300	5,500	2,000	1,100

表6.1

請讀者輸入如何計算每個月每筆花費的合計公式。請讀者利用表格程式作一份餅形統計圖以呈現七月份的所有花費。

 課程活動

請讀者設計一份適合讓遊客訂旅遊票券的表格,這表格內容應包括客戶的詳細資料、旅遊目的地、出發日期、價格及其他相關資料。請讀者設計旅遊票券、收據及訂購表格。

許多資料都可以存放於電腦資料庫,尤其是客戶的詳細資料。資料庫的建立有利於業者日後以郵件投遞廣告郵件,或針對特定族群辦理相關活動。電影院及某些場地就是利用資料庫來通知客戶大型演出活動的訊息。由於現代電子商務越來越普及,許多公司也開始利用網際網路提供客戶線上訂票服務及確認服務。讀者也可以連線到部份航空公司的網站來參觀這些網路訂票是如何運作,但是當你在瀏覽這些

網站時，請確認你並沒有向該公司網站下任何訂單。

企劃案的時間規劃

在過去幾年，由於有些學生不善於時間管理，以致他們的企劃案會發生問題。例如，有名學生曾在會議中答應接下某項任務，但是又沒有實際履行，這就讓整個企劃案停擺。這結果除了讓整個工作團隊的工作士氣相當不振之外，也搞砸了這場原本成功率很高的企劃案。

當讀者在策劃企劃案時，一定要訂定企劃案的籌辦完成時間、執行時間或是舉辦時間。因此，除了要讓團隊成員都很清楚這些事務都具有時效性之外，分配給每個成員完成的工作也應在時限來完成任務，而不會拖延整件企劃案的完成時間。

臨界時序路徑分析（Critical path analysis）可以有效爲讀者規劃時間的分配。這分析方法並沒有太複雜的程序，包括了組織的架構圖、工作的最早及最晚完成時間。讀者會在關鍵技巧（計算能力）中學到這個方法並且應用在企劃案裡。

臨界時序路徑分析（Critical Path Analysis）

首先，讀者應確認用以完成企劃案的各種不同活動。每一個活動都會經由分析以決定每個活動的先後順序。每場活動都會先以一封信來做確認，並且會預估每項活動所需的時間。然後讀者就可以畫出一張流程圖以表示每項活動如何互相搭配。

另一個可以協助讀者規劃企劃案的方法就是使用「預定進度甘梯圖（Gantti Chart）」。圖表上的垂直軸是代表著各項活動，水平軸則是時間，而每項活動都會以長狀圖標示圖上。（請讀者注意每一項活動都可能隨時發生）。

課程活動

你們的團隊打算到倫敦一日遊，事前的準備工作如下：

* 確認有多少學生要去
* 訂遊覽車
* 安排一名導遊
* 為這次的旅遊宣傳
* 收錢
* 在倫敦一家餐廳訂位
* 為這趟倫敦之旅，向校方取得許可
* 完成這趟倫敦之旅的內部紙上作業
* 通知學生在當天的旅程

這次的倫敦之旅距離現在大概還有五個星期的時間。請讀者妥善規劃在倫敦會有那些活動，並且安排每項活動所需要的時間，而有那項活動是要搭配其他活動一起進行。讀者可以製作一份簡單圖表來表示這些活動的發生過程及時間。

小故事──「公園流行音樂演唱會」的電力安裝時間表

在演唱會三個月之前

演唱會主辦人開始向電力公司申請電力服務並討論所需要的電力條件及談妥價格，另外大會也要訂盆栽。

在演唱會一個月之前

詳細規劃要送那些東西到現場，並規劃發電機的配置位置。

在演唱會一個星期之前把發電機送到演唱會地點並放置定位，開始裝線並做安全測試。

演唱會當天

所有事項準備就緒，發電機再補充原料。所有工作人員協助維護器材。

讀者可以自行策劃你們的活動期限，讓整個團隊都知道工作期限是什麼時候，並且要求他們確實遵守時間進度，那麼這項企劃案的成功機率就會很高。

企劃案的合法性

如果讀者的企劃案是要在學校裡執行，那麼就不須顧及環境衛生及安全，因為這兩者在學校裡應該不會有太多的問題。但是讀者還是可以找出有那些活動會受到法規的限制，讀者可以針對於這些活動去徵詢他人意見。下列有些活動就是受到了現行法律的限制，讀者可以作為參考。

有群學生在校內主辦了校園版「非常男女」。他們決定在某個星期五晚上於學院大禮堂舉行。他們已經把入場券賣給校內學生、員工及朋友，並且也把每名顧客的詳細資料在資料庫建檔，以方便通知他們參加下次舉辦的大型活動。在這場晚會當中，這些學生籌劃了一個時段以販售酒飲及點心，同時也售賣獎券以增加當晚收入。他們預計售出五百張入場券。當晚在現場也準備了燈光及音響器材。因此他們向負責校園環境衛生及安全的工作人員提出詢問相關問題。該名工作人員就要他們注意下列事項：

- 他們學校的大禮堂最多只能容納約四百人。

- 申請公共娛樂演出執照──學校本身並沒有該項執照，所以學生一定要事先申請及付費（每次申請僅可使用一次）。

- 申請酒飲販售執照──學生不得在未領有酒飲販售執照之前，在現場販售酒飲。

- 食品安全法規──學生若要在現場販售熟食，可能會涉及食品安全法規，因此他們必須事先瞭解法規。

- 消防法規──學生們一定要事先瞭解該項法規，並且在節目開場之前告知現場觀眾禮堂內的所有安全出口。

- 資料保護法──由於他們會在電腦裡為這些顧客建檔，所以他們一定要遵守該項法規所規定事項。

- 保險──雖然學校都已有投保相當完整的保險，但是學生們在現場所另外架設的燈光及音響器材不屬於學校的保險範圍。

- 獎券販售──學生要確認他們所販售的獎券是否符合賭博法規。

- 具著作權的配樂──由於學生們會播放「非常男女」的配樂，他們一定得先瞭解演出的適當性。

　　讀者可以從這例子清楚看到有許多事情在法律層面上須要仔細思考它的合法性。

 課程活動

　　每個成員都要去調查下列任何一項法規或相關的環境衛生與安全規定。讀者可自下列任選一項：

- 資料保護法　　・執照法規

- 食品安全法規
- 消防法規
- 賭博條例

- 公共娛樂演出執照
- 債權人法規
- 環境衛生與安全法

　請讀者針對你所被分配的法規做進一步的探討。請讀者做筆記及準備投影片以向同學們說明該項法規的內容。讀者也可以找些跟你的企劃案較有相關的法規。

應急計劃（Contingency plans）

　　讀者除了要確保企劃案一定要能夠進行順利外，你一定也要準備能夠及時應急的企劃案。這些應急的企劃案通常都只是處於「備案」，可讓你在執行企劃案發生失誤時，知道如何處理應對。有經驗的大會主辦人都會準備應急用的企劃案，因為他們知道有時就是會有不可避免的失誤發生，而這些備案可能對環境衛生及安全也是極其重要。

課程活動

　　下列例子都是過去學生在企劃案中發生失誤的真實案例。針對每項所發生的失誤，讀者認為主辦人可以知道如何避免問題發生或是他們應該如何解決問題。

1. 有些學生計劃要到艾頓鐵塔遊玩。所有學生都在早上八點到達約定地點，但是卻沒有在該處找到遊覽車。最後遊覽車在早上九點四十分才到達。經由詢問之後，才知道司機在過去的一個小時是在學校的另一個地方等候這群學生。

2. 學生有場晚間時裝秀是在泳池旁舉行。學生在日間有舉行綵排時還有自然的光線，所以視線尚良好。但是到了晚上八點時，泳池附近區域都變暗了。

3. 有群學生本來打算在戶外舉行一場暑期園遊會，結果當天下雨了，他們也沒有準備「雨天備案」。

4. 學生們在另一天的另一趟旅遊行程中，遊覽車準時抵達約定地點。車子只有四十九個座位，但現場卻有五十二名學生等著上車，很顯然車上座位根本不夠。

5. 有一群學生準備到巴黎旅遊。在渡口時，海關官員上遊覽車詢問學生是否都有帶護照。他們問：「是不是每個人都持有英國護照啊？」當中有名學生尖聲說道：「不是」，然後他拿出一本澳大利亞的護照。澳大利亞人民要去巴黎遊玩，必須要先申請簽證才能入境。最後該名學生自己一個人走下車。

6. 有學生在巴黎的一家旅館裡，不小心引起火災，所以他們都從那家旅館搬走。

7. 校方為了到訪的異國學生舉辦的「旅遊與觀光業」研討會，第一場研討會的主講者就缺席了。

8. 學生正向校長報告他們所主辦的大會活動的評估講習會。由於那名負責準備資料的同學缺席，害得那兩名站在報告台上的同學在現場手足無措。

9. 在一場時裝表演秀，學生把時裝的標籤全部剪掉，以免讓該標籤破壞了服裝整體的美感。當學生表演完畢之後，沒有人知道那一件衣服是屬於那一間服飾店的。

10. 在同一場時裝表演秀，所有向商店租借的鞋子的鞋底都受到磨損，以致於該鞋店老闆拒絕回收這些磨損的鞋子。

企劃案的復審及評估

讀者還沒執行企劃案時，一定要知道如何評估你的企劃案，這是很重要的一件事。如果讀者忽略了這方面的評估，就有可能會失去紀錄或收集資料的寶貴機會。例如，讀者可能會問客戶對於你們的表現有何意見。如果讀者在當場錯過了這次機會，日後你就很難再跟他們連絡並取得意見。因此讀者最好還是在現場準備一份簡短問卷或意見表，以讓顧客填寫完畢。

企劃案的復審及評估過程如下：

1. 在企劃案進行之前，請讀者先決定評估條件。
2. 在企劃案進行之前，請讀者先決定評估技巧。
3. 在企劃案進行中，請讀者記得收集民眾的意見回饋。
4. 在企劃案進行之後，請讀者進行任務檢討會及評估會。

評估條件

這就是讀者在企劃案剛開始規劃時所紀錄的目標，現在你則是用以決定你的企劃案是否都已達到目標。換句話說，企劃案剛開始所訂下的目標就是日後做爲企劃案的評估條件。例如：

- 我們是否有籌到五百英鎊？
- 我們的觀眾是否有達到四百人？
- 我們在「觀光與旅遊業的運作」課程中是否合格？
- 我們是否有學習到關鍵技巧？
- 我們自己在工作中是否找到工作的樂趣？
- 我們是否有新學到那些業務技巧？

- 我們的花費是否控制在預算內？

評估技巧

　　讀者必須決定使用那種評估技巧以準備企劃所需文件。

團體檢討會

　　如果任何一項企劃案中沒有檢討會，那就十分令人感到意外。團體檢討會可以讓團隊成員共同討論企劃案的優點及弱點。這檢討會也可以幫助你個人日後的成長及企劃案的規劃能力。讀者也可以向助教或老師討教。

個人評價

　　讀者反省自己在整個企劃案裡的貢獻及表現是一項很好的做法。讀者在團體中工作，團隊成員的素質各不相同，但總會有一些人較願意參加策劃工作。因此，讀者便可以反問自己是否對這企劃案有盡最大的努力及你在日後可以改進的地方。

　　你的教師可能會給你一份表格讓你自評，或你也可以自行設計一份「自我評估」表格供團隊成員共同使用。表格內容應該包含了下列項目：

- 出席率
- 是否準時
- 動機
- 工作熱忱
- 是否都在時限內完成工作
- 領導風格
- 對於交付的任務是否都能完成

- 對於未交付的任務是否也會完成
- 隊員的支持
- 成果
- 未來改善方向

同事的評價

　　這是所有評估技巧中最受到爭議的一項，因為學生們都須互相評估對方的企劃案件。讀者可能會被要求做出個人之間的評比或團隊之間的評比。這也是在整個學習過程中最實用的評估技巧，日後在職場上也可以常看到同事之間對彼此企劃案的評估。讀者可以設計一份類似於「個人評價」的表格。當讀者填寫表格後，你就要把評論結果告知那些受到你評價的團隊（評價結果一定是具有建設性的意見）。

收集回饋

　　本章之前已經討論過讀者可以透過問卷或意見調查表來收集民眾的回饋。這些回饋方式都不需要太正式；另外讀者也可以聽取顧客或訪客的意見，這也具有同樣效果。如果讀者有名觀眾，你不妨仔細觀察他的反應。例如，在展覽會的員工就可以就這次舉辦的展覽會是否成功來發表自己的意見。在讀者的企劃案中，你也可以保留你所做過的每一件事的工作紀錄表，這將有助於你在日後對企劃案的評估。

團隊合作

　　本單元的重點是要求讀者學習有效的團隊合作技巧。除非讀者能夠學會和團隊成員齊心合作，否則你所執行的企劃案不可能會成功。

既然你為團隊成員之一，而團隊（team）跟團體（group）的不同是
在於團隊成員都是為了達到共同目標而齊心合作。就算你日後離開了
團隊，你也可以為了這共同目標，作出個人貢獻。讀者在企劃案中要
設定工作目標外，也要把工作分配給團隊中的成員。「團隊」可以是
整個團體成員所組成，倘若團體成員可以分成每組約三至四人的小組
別，則會提高工作的效率。

團隊目標

　　一個好的團隊就是需要隊員共同合作。這也就是說，讀者跟一群
人合作做事會比你個人單獨做事較能達到更多目標。一群人比一個人
想出更多的點子、且具有更大力量及可以運用更多資源：

- 團隊成員可以共同解決問題及做出決策。
- 團隊成員可以共同完成優先事項，共同合作，並且朝向一致
 的目標。
- 團隊合作可以讓團員有歸屬感，並且會賦予團員一種身份。
- 團隊合作可以讓團員提供給你更多支援及幫助。

團隊結構

正式團隊

　　讀者可以在工作地點找到正式工作團隊。他們是跟公司的架構有
關，並且會共同策劃以達公司目標。這工作團隊會遵守規劃過程中的
規矩及法規，讀者學校的教學團隊就是一個很好的工作團隊範例。這
個團隊的共同目標就是為了讓學生順利畢業並取得學位，所以他們會

遵循學校所訂出的校規來執行企劃。團隊成員必須要定時開會及完成相關的行政程序。讀者自行和同學組成的團隊也可算是一支正式團隊。你們都是爲了完成修習「旅遊與觀光科」學位的共同目標而被分發在一起努力達成目標。

非正式團隊

這些團隊可能是在正式團隊中或在其週邊工作的。他們可能是基於成員之間的個人交情所組成的團隊，而不是因爲工作關係所組成的團隊。當讀者被指派必須和其他同學共同完成作業時，你可能會選擇你最想合作的對象。至於這名讀者最想合作的對象，可以是你喜歡的人或你認爲對你的工作會有所貢獻及支持你的人。這種團隊就是「非正式團隊」。

至於工作團隊的結構及發展也有許多不同的理論可讓團隊的工作效率變好。Tuckman（1965）說明了團隊發展的四個主要過程：

1. 成形期（Forming）—在這個階段，團隊成員都會各自互相形成第一印象，並且確立對方的形象。他們會互相交談以找出別人對他們的期望。他們也會為團隊找出相關資料及資源。

2. 抨擊期（Storming）—在這個階段裡，團隊成員都已經認識彼此，而且每個成員已經開始被強迫公開發表他們的想法。在過程中，他們可能會因為不同意他人的想法，而使團隊成員間產生予盾與敵意。

3. 規範期（Norming）—團隊成員開始建立合作關係。由於團隊成員彼此想法之間所產生的矛盾已被控制，所以他們會開始互相交換意見，並且引進新標準。

4. 表現期（Performing）—團隊成員開始齊心合作，他們開始想出解決問題的方法及共同達成他們所訂定的目標。

有些文獻資料提議有第五個階段「哀傷期（mourning）」，在這階段就是團隊成員已經解散，每個成員都不再屬於團隊的一份子。

 課程活動

請讀者舉出你屬於那個團隊並請列表。這些團隊可能包括了運動團隊、工作團隊、社交團隊或學院團隊。

讀者對於你所屬的每個團隊當中，請試著運用「Tuckman模式」來決定每個團隊目前正處於那個階段，並請說明原因。請讀者和其他團隊成員互相比較你們所得的結果。

Belbin則概略說明一個成功的團隊裡共需要八種不同角色。每個團隊成員可以有多重角色身份，因為有些人在許多領域裡就有相當好的表現能力。

Belbin的團隊成員角色

1. 主席／團隊協調者（Chairperson/co-ordinator）—團隊領導者，通常是個較為和藹且個性外向的人，也是很好的溝通者。他會利用團隊成員的力量來鼓勵大家。
2. 顧問（Plant）—在團隊中負責想點子的人物，會提供許多解決問題的方案，但他所想出來的點子可能不是很詳細完整，所以仍有可能會造成一些較粗心的錯誤。
3. 塑造者（Shaper）—領導所有任務的人物，也是負責整合所有團隊成員想法及成就的人物。他的個性一定要很強勢及外向，以利推動團隊事務。
4. 監測者／評估者（Monitor/evaluator）—整個團隊的分析師，

雖然不善於想點子，但是他會注意所有想法的細節，可以讓整個團隊邁向目標前進。

5. 履行者（Implementer）──團隊活動的主辦人，可以把顧問及塑造者的想法轉換成真實且可實現的任務。這人的個性必須是務實、成熟及有規律生活。

6. 資源調查者（Resource Investigator）──這種人可以時常想到解決問題的方案。他的個性必須是善於交際、富有熱忱及具有良好的抗壓性。

7. 團隊工作者（Team worker）──他們的工作是以「人」為導向，他們會對顧客的需求都很敏感。這些人必須有良好溝通技巧並懂得如何激發別人的動機。另外，他們也是天生的調解者，懂得如何應付及調解團隊與客戶之間的衝突，且處事可以相當圓滑。

8. 完工者（Finisher）──這必須是能夠確實遵守期限完工的人，這種人最有可能輕易地被其他工作態度較散漫的員工所激怒。

Belbin所定義的團隊成員角色在團隊生活中的每個階段都有不同程度的重要性。在企劃案剛開始規劃時，資源調查者及顧問的角色較為重要。但是當企劃案接近尾聲時，監測者及履行者就是較為重要的角色。

課程活動

讀者首先決定你最適合Belbin團隊成員裡的那個角色，然後再考量團隊中每個成員的優缺點為何。

請讀者再為每個成員決定他們適當的角色為何，並共同討論以

讓每個人都能認同自己在團隊中所扮演的角色。讀者不妨再回想你們上次的團隊計劃是否具有這些角色的存在。

團隊成員的角色與職責

　　讀者在企劃案當中一定要先決定每個團隊成員的角色及職責。讀者首先要先確認你所需要執行的工作有那些，你就可以發現會有很多角色出現在許多企劃案中，而你的企劃案可能也會需要較專職的人員。

　　一般企劃案的職務角色大概包括了：

1. 主席─這是一個困難度非常高的角色，極需個性超強韌的人來擔當此角色。主席是負責整個企劃案的概要並且在會中能把企劃案導入正確方向。主席也要能夠啟發大家的動機，並且化解團隊成員之間所產生的衝突。如有必要，他要能夠掌控全局及做出適當決定。他們也一定要能夠同時處理多重任務，因為他們一定要知道每個成員應該達到的工作目標，並且在適當時機給予工作人員指導。一般都會建議以投票方式來選出擔任主席的成員，也可以讓大家對這位領導人臣服。另外，主席也負責主導所有的會議。

2. 財政─這個人一定要精通數學及會計管理。他要全神貫注於企劃案的財務細節，而且其為人要老實。財政會依據企劃案的大小來掌握管理大筆金錢。如果讀者所執行的企劃案在銀行設有帳戶，那麼銀行會要求團隊中兩人共同簽名以保護你們的資金。財政並不能決定金錢的花費去向，他們只是履行團隊所做出的決定。

3. 銷售經理—通常個性外向的人較能夠勝任此項工作，因為他們喜歡和消費者接觸並能夠說服消費者購買商品及服務。他會負責管理銷售團隊，所以他也必須具有組織能力，以確保能夠規劃完善的銷售範圍，並且能夠引起消費者的購買動機。

4. 行銷經理—擔任這職務的人一定要很有活力及富有創意。他們會全程監看整個企劃案的行銷過程，而且需要有良好的溝通技巧，才能夠和外部人士如報社記者取得連絡。同時他們也要能夠激發民眾的購買動機，所以他們會為團隊打點一切事務及負責發佈新聞稿、登廣告等活動。

5. 秘書—擔任這職務的人必須擁有良好的英文程度。他們必須確認團隊成員所交出來的書寫報告都沒有錯別字，也沒有文法上的錯誤，否則團隊的專業能力就會遭到外界質疑。所以秘書的工作就是為團隊寫信、備忘錄及傳真。此外，他們也負責會議記錄，並且把紀錄整理好了之後，交給團隊各個成員。所以擔任這份工作的人員必須具有尖銳的觀察力。

6. 資金籌集人——如果讀者沒有任何的金錢可以開始執行企劃案，那麼你的團隊就會需要這個角色。資金籌集人必須是個很會想點子的人，因為他們就是靠著這些點子來舉辦活動以籌集資金。這也是一個需要承擔責任的角色，並且需要在企劃案還沒開始運作之前就執行，因為企劃案的方向與資金數目有所關連。

7. 場地協調者——如果讀者打算籌辦一場特別晚會，就會需要場地。這個角色就是專門負責對外連絡、裁查場地設施及商討場地租金。同樣的，這個角色須在企劃案剛開始時就運作，因為場地選擇也會影響企劃案的決定及後續安排。場地協調者必須具備良好的磋商能力，以能夠達成最好協議。

　　當讀者正準備開始進行你的企劃案時，這些工作角色可以提供給很好的起始點。當然讀者也可以外加一些針對你的企劃案所需的特定角色。如果讀者是在一個較大的團體中工作，你應該把團員分成不同團隊，並依照該團體主管的指揮行事。此外，當讀者在分配人員時，一定要依照他們本身的優缺點來分發到適當他們的團隊。

 ## 小故事—Keysites露營地的導遊團隊

　　La Palmyre是一座位於法國西岸的露營地。Keysite則是英系的露營旅遊業者。它在La Palmyre擁有許多尚未安裝的帳逢。同時它在當地也有二十座流動式房舍。Keysites本身就有一些忠實客戶群：每年都有許多顧客會選擇和Keysite出外渡假。對於這點，Keysites則是認為這是因為他們都提供了相當優良的客戶服務。為了確保該公司的客戶服務品質維持在高水準以上，公司導遊都會接受嚴格訓練。此外，當這些導遊在旅遊景點帶隊時，上司也都會監督他們的表現。

　　客戶服務訓練裡最重要的因素就是要團員們互相合作。Keysite公司在La Palmyre共有六名駐地導遊，他們的職責就是要讓顧客渡假愉快。今年夏季剛開始時，這六名導遊都還互不相識，現在他們可是一支很團結的團隊。

　　佩琪是這支導遊團隊的成員，也是團隊的主管。她的職責就是負責財務問題及管理其他導遊。每週日晚上，大家都可以在她帳逢後面的桌子找到她。那時候的她都正在規劃下週值班表及計算零用金。這六名導遊除了克利斯之外，都有相同的工作：克利斯是一名專職的兒童導遊。由於這工作很適合克利斯，所以他對這份工作也適應良好，他也不像其他導遊需要清洗那麼多帳逢。

　　清洗帳逢是導遊最重要的一項工作。因為沒有客戶會希望在他

們到達目的地之後，他們的帳逢或流動式房舍還很髒亂。每週每個導遊都會被分配清洗數頂帳逢。如果在客戶約定的時間還沒完成清潔工作，那麼其他導遊也會前來協助把工作完成。導遊其他工作尚包括了在接待處充當接待人員及提供資訊及消息給客戶。通常導遊會有固定時段供遊客諮詢，倘若他們隨時有任何問題還是可以到導遊的帳逢詢問。

導遊對所有新客戶都會個人接待，並且帶他四處熟悉環境。導遊也會為客戶安排晚會或其他活動，而且客戶都必須親自參加這些為他們所舉辦的活動。所有導遊都感到團隊合作的重要性。他們在生活上都彼此親近，且在工作上都會互相依賴、互相支持對方。

團隊建立及互動

團隊建立可以讓一個團隊更能齊心合作，工作更有效率，以達到他們共同目標。當有徵兆顯示一個團隊運作功能不好時，就有可能煽動另一個團隊的建立。這些徵兆可能包括了：

- 工作品質降低
- 工作士氣低落及團員缺乏工作熱忱
- 團員常投訴抱怨
- 隊員之間產生衝突，且沒有得到解決
- 隊員常在團隊會議中缺席

事實上，團隊建立對公司機構而言算是一件大事，因為公司都會讓員工參加在職訓練課程以利公司團隊提供更有品質的服務及具備競爭優勢。

與團隊建立的相關課程包括了：

- 讓隊員之間建立互敬與互信
- 讓隊員珍惜每個人的貢獻
- 讓每個隊員都能很開通的溝通並分享大家的想法與資訊
- 鼓勵團隊互相支持及指導，以提昇潛力

　　團隊建立的活動可能是在特別場地所展開，而且未必跟工作有關連。讀者可能曾經在戶外活動中心參加過類似課程。這一類用以建立團隊的活動，例如如何學習駕駛遊艇、參加資源保護計劃如造路或修剪小灌木等，所有的學員都被安排住在一起並且共同分擔煮飯、洗衣等工作。這些活動也可以培養人與人之間的相處技巧，例如，工作計劃、溝通等。有些時候還會利用某些活動來建立團隊，倘若學員的住處是遠離工作地點，那麼他們就可以學習如何交際及處理工作。

影響團隊成功的因素

溝通

　　團隊之間一定要鼓勵開放式溝通，如此所有的想法都可以自由發表而不受到任何限制。為了使這樣的情況發生，整個團隊必須要有輕鬆及友善環境空間，而且椅子及桌子的擺設也很重要，不能有任何視線障礙。每個隊員都會被鼓勵發言或仔細聆聽別人發言。隊員間也必須充滿信任，並且能夠互相支持。一名好領導人可以促進隊員之間的和睦，且注意每個隊員的肢體語言。

領導

　　這是激發團員在某方面表現，讓整個團隊能夠達到一致目標的過程。本章稍早前提到主席的角色是領導整個團隊邁向共同目標。在

圖6-9 Adair的領導三圈模式（three circle model of leadership）

「領導」領域是專家，同時也是作家兼管理顧問的John Adair，發展了「領導三圈模式（three circle model of leadership）」，而這模式正是由「任務、團隊及個人」所組成。他的領導理論是要讓團隊、個人及執行任務之間的需求保持平衡。

執行任務是為了達到企劃案的目標，如果團員對任務的注意力太少，整個團隊將一無所成。反之，若團員太過於著重任務的執行，那麼整個團隊可能無法找到有效率的工作方式。

團隊成員一定要齊心合作，如果領導人忽略了團隊成員的需求，那麼他們就無法有效率的工作。反之，若領導人過於在意隊員的要求，就會迷失團隊的目標及忽略隊員的個人需求。

團隊都是由個人所組成，因此一定要達到個人需求才能讓他們對團隊有所貢獻。如果領導人過於忽略隊員的個人需求，則個人對團隊的貢獻就會有限。反之，若領導人太過於在乎個人需求，就很難達到團隊目標。一名好的領導人一定要會通知、鼓勵及啓發整個團隊。本單元接著會為讀者探討各種不同的領導風格：

獨裁型領導（Autocratic Leadership）

　　獨裁型領導人只會在自己做出所有的決定後再向團隊成員宣佈他的決定。這種人大多是老闆，並對所有決定都全權自行處理。這類型領導風格的好處是該團隊可以很快做出決定，因為決策過程中他並沒有和其他隊員磋商。獨裁型領導風格的好處包括了：

- 當團隊不夠成熟或缺乏自信時，就會附和獨裁型領導人的意見以獲得安全感。
- 新人可以很快地融入團隊環境。

　　壞處包括了：

- 要讓所有隊員能夠完全接受所有決定是一件很難的事。
- 這種領導風格不能讓隊員有發揮想像力的空間。
- 隊員會過於依賴領導者的決策（要是領導人不在的話會發生什麼事呢？）

會諮詢意見的領導人（Consultative Leadership）

　　這類型領導人仍會自行做出決定，但是會事先將決定和團隊成員商量討論，這作風的好處包括了：

- 每個隊員都知道事情的發生始末。
- 可以鼓勵隊員開放式的討論。
- 領導人可以和隊員共同渡過日子。

　　壞處包括了：

- 隊員常會自以為有權做任何決定，但事實上他們並不能做出最後決定。

民主型領導（Democratic Leadership）

這類型領導人通常是和團隊成員們一起做出決定，好處包括了：

- 團隊成員有機會發揮他們的想像力，每個人都可以提出自己的看法。
- 團隊成員會有較大的參與感。
- 團隊成員會較支持領導者。
- 每個隊員都知道事情的發生經過。

壞處則是包括了：

- 沒有經驗的團隊成員可能無法參與決策過程。
- 整個團隊會需要較長的時間來取得協議。
- 領導人不一定會同意團隊成員的決定。
- 整個團隊可能會由較強勢的成員所領導。

個案研究—約翰克拉

約翰克拉是 Magic Holiday 旅遊公司在西班牙大卡納利群島的區域主管。他手下共有十二名旅遊代表。他每天早上都會留在辦公室工作，也盡可能和客戶都保持連絡。所以他每天下午會跟不同員工拜訪各家旅館。當他的下屬正在和客戶交談時，他也會隨著坐在旁邊。約翰的年紀已接近四十歲的年紀，所以也是全公司最年長的一位。他已經擔任了兩年的主管職務，在此之前，他也曾經當過三年的旅遊代表，也算是其他公司相當強勁的競爭對手。在這之前，他則是在軍中服役。

約翰對員工的態度都表現得相當粗魯，且時常自誇「幸好自己不是呆子」。他也是一個非常外向的人，所以很受到客戶們的愛戴。因為客戶一看到他就感覺到他們的假期將會充滿著朝氣及熱情。下列是描述約翰克拉在渡假中心的辦公室的一天工作情形：

早上八點半

約翰到達公司。公司規定的上班時間是早上九點。茱莉及美娜都在早上八點三十五分到達公司值班。她們每次看到約翰比她們早到時就感到相當的沮喪。雖然她們每次都想趕在約翰之前到達公司，但是她們發現只要她們每早到一次，下一次約翰就會更早到公司上班。

早上九點

約翰給每個女生當天早上要完成的工作。茱莉必須算出遊客數的總量，並且把資料傳真給總公司。茱莉則是很關心這些數據傳回到英國總公司時的處理情形。約翰則是告訴她不用管那麼多，她只管把事情做好就可以了。

早上九點二十分

美娜跟一名生病的客戶以電話洽談。她非常稱職的向客戶解釋如何找到醫師診治的程序，並告訴客戶她會在稍後再回他電話。約翰則是靠在美娜身旁聽著她的談話，並不時提醒她一定要記得在稍後再打電話慰問客戶。由於美娜已把這件事記錄在記事本中，所以對於約翰的這個舉動感到非常不滿。

早上十點

美娜出門幫同事買咖啡。約翰叫她動作快一點，因為她還有很多事還沒做完。美娜卻故意在外閒逛了二十分鐘後才回來上班。

早上十一點

該公司開一場定期會議，有另外兩名同事也來開會。會議的議程是討論如何提供給客戶最新的旅遊行程。所有的旅遊代表對這議題都顯得相當有興趣，並且花了半個小時在發表他們的想法。他們除了規

劃許多不同的旅遊路線及旅遊費用，而且對這些行程都感到非常滿意。約翰把會議內容都做了筆記。他稍後就宣佈了公司最新的旅遊行程是安排遊客搭船到一處僻靜的海灘野餐。他自己已經跟當地的輪船業者談妥所有細節，接著他請茱莉為這旅遊行程程製作旅遊單張。

下午四點

約翰參加了茱莉為新到來的遊客所舉辦的歡迎餐會。每個客戶都很欣賞約翰及到處都有人向他敬酒。他就坐在茱莉的身旁聽著她向遊客的解說。在這解說過程中，約翰不時會插話補充說明更詳細的資料及一些賣點，這行為讓茱莉感到非常厭煩，因此她連續喝了三杯酒。

下午五點

約翰到達了遊客向美娜指定的旅館現場。美娜剛才剛撫平了向她投訴的客戶情緒，並已經說服他們繼續住在原地。約翰則是大聲詢問他們有什麼問題，並向他們保證如果不滿意，他可以為他們換家旅館。

晚上十一點

所有渡假中心員工及遊客都出席了週末的夜總會之旅。約翰是眾遊客的焦點人物，因為他善於利用他的知識及經驗來讓遊客們都樂不可支。但是公司的所有旅遊代表對此舉都感到相當氣餒。

 課程活動

1. 約翰克拉是屬於那種類型的領導人？讀者覺得這個團隊成員會發生什麼事？約翰可以如何改善態度以激發團隊成員的鬥志？讀者可以跟你的團隊成員共同討論你的想法。

2. 請讀者回想一下你曾經做過的兼職工作或工作環境。請讀者描述你

的經理或主管的性格、工作態度及對團隊成員的態度。請讀者試著決定他們是以那種類型領導風格來帶領團隊成員，並舉例實例以印證他的領導風格。他們的領導風格有效用嗎？請讀者提供你的看法並建議他們可以如何改善。讀者可以把你的結論和其他隊員分享。

性格衝突

在我們生活中的某些階段中，我們一定會跟自己有所衝突或與自己不喜歡的人合作過。然而我們一定得把這些成見暫放一旁，以利團隊合作。在團隊中也許就會有那麼一個成員特別地踴躍參與討論，因此主席就會讓這個人一直的講下去，然後再換別人發言。所以主席也要避免團隊成員間發生不公平的批評，而且要在所有衝突及爭執尚未持續擴大之前，要大家開誠布公並解釋清楚。

所有任務可以依照團隊作分配，然後再由個人或小組執行。這會讓有志一同的人在一起合作。當然也會有些團隊成員不願意分擔較多業務，所以大家也應該公開討論這個問題，並且同意平分所有任務。

資源及工作環境的取得

理論上，每個團隊成員都應該取得相同資源，但實際上，這卻是不大可能發生的事。在一個工作環境中，每個團隊成員都應該可以取得所需要的資源，但是在策劃重大事件時，個人接觸將是很重要的，而且也會因人而異。當讀者在執行企劃案時，將會發現你們會連絡不同的人以提供給你們幫助。讀者也可以發現你可以得到不同層級的資源。例如，家裡有電腦的同學就可以花較多時間在製作美工方面的工作。

企劃案的進行及評估

讀者現在大概可以準備執行你的企劃案了，然而在你還沒開始之前，應該再學習幾門技巧讓你能夠更加勝任。這些技巧包括了：

- 主持會議
- 準備議程
- 填寫會議紀錄
- 書寫自己的工作說明
- 保留工作紀錄
- 書寫企劃案報告

主持會議

讀者可能會認為如果你不是企劃案的主持人，你根本不可能去主持會議。但事實上，為了學習會議目的，讀者應該要知道什麼叫做「主席輪值」，也就是說每個團隊成員都有機會主持會議以學習這一門重要的技巧。主席需要準備會議議程及掌控整個會議進行。讀者準備下列事項可以協助你第一次主持會議就當個稱職的主席：

1. 準時開始進行會議。
2. 歡迎所有團隊成員參加會議。
3. 如果有團員不克參加會議，主席應代這些缺席人員向其他團隊成員致歉。
4. 贊同上次會議的會議紀錄（每個人都必須有一份會議紀錄）。

5. 討論所有議程項目，並隨時注意時間。

6. 分享資料。

7. 對於每項議程項目，在認同運作方式之後再行分配給每一個團隊成員。

8. 讓每個人都能發表自己的意見。

9. 確定每個人發言前都經由主席的同意（也就是說當他們想要發言表達意見的時候，他們要舉手並經由主席許可之後，他們才可以發言）。這做法可以讓主席控制整個會議的進行。

10. 不允許發言人的發言脫離主題，並且要適時把他們引回議程的議題。

11. 簡略概述所有表決項目。

12. 決定下次會議時間及地點。

13. 準時結束會議。

準備議程

所謂「議程」就是要在會議上所討論的事項。它一定是在會議前準備妥當，並分發給各個團隊成員以利他們事先準備。我們也可以邀請團隊成員加入議程項目。當會議開始時，主席會詢問大家是否贊同上次的會議紀錄。下列有則例子：

「學生報」團隊在2000年1月14日的會議議程：

1. 贊同二千年元月二十日所做的會議紀錄。

2. 回顧「學生宿舍特色」的文章採訪進度。

3. 表決下次截稿時間。

4. 報告所刊登的廣告。

5. 指派體育新聞記者。

6. 從團隊成員中挑選個人生活照。

7. 對未來文章方向的建議。

8. 其他討論事項（AOB）。

9. 下次會議時間及地點。

AOB的意思就是「是否有其他事項」，這是提供團體成員提出重大事件討論的機會。如果團員還有很多議題尚待討論，那麼「AOB」部份就會被拿掉。通常會議中所編排的議程越簡短越好，否則不會有足夠時間讓團員詳盡討論（每場一小時的會議就已經算是很長的會議了）。寫在每項議程項目後方的括號裡的姓名首字母，就是該項議程的報告人，所以他們得事先準備報告內容。

課程活動

請讀者為企劃案的第一次會議寫下當次會議的議程項目。讀者可能不贊同上次的會議紀錄。讀者不妨拿你所編排的會議議程給同隊成員看看，並且互相比較彼此間的議程項目以討論下次會議所要進行討論的議程。

抄寫會議紀錄

本章稍早前曾提到抄寫會議紀錄是秘書的工作。倘若每位成員都有機會為自己的企劃案抄寫會議紀錄，這也是很好的學習經驗。會議紀錄通常會記載會議時，誰同意做了那些事，同時讀者也可以利用你

平常的工作紀錄協助你日後完成企劃案報告。

　　讀者可以先紀錄有那些人在會議缺席（讀者請注意缺席者必須事先道歉），然後在討論議程項目的過程中，記下誰在會議中答應做那些事，及誰是該項事務的負責人。最後，讀者再紀錄下次會議的時間及地點。讀者應該有很多機會可以練習抄寫會議紀錄，在此之前，你不妨先參考下列所提供的會議紀錄範例：

學生報團隊的會議紀錄，2000年1月14日

1. 缺席並致歉者：佩妮

2. 眾人對元月七日的會議紀錄皆無異議。

3. AH報告說關於學生宿舍的特別報導已經完成，但是還須再校稿及加入標題。這項工作將交由HJ於元月十九日作業完畢。

4. 所有團隊成員都同意學生報下期的截稿日期訂爲二月十九日。

5. JF報告說下一期的學生報內容將會增加廣告版面數，同時我們團隊也需要增加五百英鎊的收入以達到團隊目標。因此廣告銷售團隊會把廣告目標鎖定爲知名度較高的公司，這項工作將由銷售團隊全權處理。JF會提供銷售團隊連絡名冊及幫忙協調銷售活動。這項銷售活動預計在元月底完成。

6. 經過多次討論之後，團員一致認爲沒有人能夠採訪運動新聞。所以大家決定在下期學生報中邀請米高同學加入團隊幫忙，這項工作交由KH處理。

7. 新聞團隊同意在下一期的學生報加入六張照片。這項工作交由編輯小組來完成。

8. 針對學生報下一期內容，大家都提出不少點子，這些點子將交由各團隊作討論，詳細內容將會在下一次會議提出討論。這項工作交由大家共同腦力激盪，期限訂爲元月二十一日。

9. 下次會議訂於元月二十一日，地點爲第六會議室。

書寫工作說明（Job Description）

　　讀者可能已經為了你的兼職工作寫好工作說明。當讀者開始受雇用時，雇主也會給你一份「工作內容說明書」。這工作內容說明書主要是向你說明該項工作的職責範圍及你要向誰報告你的工作進度。這份工作內容說明書通常都會事先寄給職務申請人，讓他們事先核對自己的經歷是否符合要求，再修正自己的履歷表或職務申請書。

　　工作內容說明書通常會附有個人特殊才能需求。「特殊才能需求」與「工作內容說明書」的差異是在於，前者用以說明那一類型的人較符合該項工作要求。它通常會有註明「良好的溝通者」、「團隊球員」及「自動自發的個性」等要求。本章稍早前就向讀者解釋了「職務角色」是表示那類型的人適合怎樣的角色。讀者在企劃案中不妨也加入工作內容說明書，並且跟團隊成員們確認企劃案的工作內容。

工作內容說明：公司大會籌辦人

向誰負責：公事大會經理
主要職責：安排工作助理、服務生及吧台員工的住宿問題
　　其他職責：

- 與客戶接洽
- 評估客戶需求
- 為客戶規劃行程及價目表
- 按預算先訂購食物及飲料
- 準備食物
- 訂購陶具、餐具及餐桌設計的材料
- 管理員工及值班人員

- 住宿助理的評價

- 如有需要，你也可以聘用較多員工

- 以收據紀錄所有開支

　　工作人員必須要確保每份工作的各個層面是很重要的，尤其是工作內容說明書，因為雇主不能在還沒跟員工協議前，就輕率加入其他工作。

　　請讀者也探討下列公司大會籌辦人對該職位應徵者的特別要求：

個人特別要求：公司大會籌辦人

　　所指派的人須有餐飲管理相關學位，且有數年辦理公司大會的工作經驗。應徵者需要瞭解食品安全法規，並富有規劃預算的經驗。應徵者應善於和人溝通，並能夠適應不同的工作環境。此外，應徵者須具有工作熱忱，凡事都能自動自發。

為企劃案所提出貢獻的工作紀錄

　　在企劃案結束之前，讀者可能需要交出一份報告。而讀者在以前的工作紀錄可以讓你回想之前所發生的過程及你所做過的工作。這工作紀錄也提供了你之前所做過的事務的證據。這工作紀錄的表格形式可以像讀者在寫日記一般，最好在企劃案進行時，每天都撥時間寫下當天的工作紀錄。讀者也可以決定全隊成員都用一樣的表格格式來完成個人工作紀錄。如果讀者要求統一格式來寫工作紀錄，那麼就會需要所有成員同意這項提案，才可以開始進行。

　　圖6-10提供了工作紀錄的表格格式，及一整天的工作紀錄的範例。這例子是某名學生對學生報所做的貢獻。

日期	事務	參與人	問題	意見
元月十五日	需要連絡廣告客戶，我下午有兩個小時的空閒時間。 連絡三家公司，很高興跟兩家公司取得面談機會，另外一家則沒有興趣。	JF（銷售部經理）、助教及連絡人	JF並沒有提供給我相關的連繫電話。我得跟助教取得連絡。他給我三項選擇。	因為JF的失誤，害我浪費一小時，這問題要在下次會議提出。

圖6-10

為企劃案寫報告

老師可能在期末時會需要讀者寫一份有關於企劃案的報告。因此讀者應該知道要怎樣呈現你的報告，以讓你的報告具有專業水準。其實，讀者的報告內容應該包括了：

- 題目
- 資料
- 建議
- 序言
- 結論
- 附錄

題目

儘量把題目簡單化，例如，二千年學生報企劃案報告。

序言

　　主要說明讀者為什麼要進行這項企劃案，以及什麼時候開始進行，例如：

　　「高級職業學校『旅遊及觀光科』學生為了要達到『旅遊與觀光業的運作』課程的學習目的，所以要進行一項企劃案。為了這項企劃案，我們都有想到許多不同想法的商業企劃。但是在經由討論之後，我們終於決定選擇開辦學生報。這項企劃案將從兩千年元月開始進行，一直至六月為止。哈里遜小姐則是負責指導我們企劃案的助教。」

資料

　　這部份應該是報告中最詳細的內容，讀者可以使用不同標題來細說，讓你的論點能夠以較具邏輯的思考方式來表達，這也較容易讓聽有些內容可能談到工作角色、所需要的資源、過程、緊急備案、評估過程及所獲得的成就。如果讀者的報告有參考其他資料，請記得要註明於附錄，並把資料附在報告末頁，且清楚標示。這些附錄可包括工作紀錄的副本及信件等。

　　讀者在這份報告裡也需要詳細描述你為企劃案所作的貢獻，否則這些報告就會變得很難控制。讀者也需要在報告中，加入整個企劃案的大綱，並且整理出該項企劃案所獲得的成就，讓讀者可以全盤瞭解你的報告。下列是讀者在撰寫資料部份的範例，其副標題為「工作角色」。這報告是由馬利安所寫，也是我們在圖6-10所見到工作紀錄表的原作者。

工作角色

團隊中的每個成員都會被分配一份工作。我們在附錄二就註明了團隊成員及其個別的工作角色。我是被分配到廣告銷售的工作，我的上司是行銷部經理──JF。我們這一組還有兩名銷售人員，所以我們這一組總共有四個人。我們的共同目標是要達到整個團隊所同意的銷售目標──所以我們的工作就是和廣告客戶接洽，並且把報紙上的廣告欄位銷售給他們。我們除了得招攬廣告之外，也被要求寫出詳細的工作內容說明。由於我們三名銷售人員的工作都一樣，所以我們共同完成撰寫工作內容說明。

結論

當讀者已經完成報告裡的資料部份，那就要開始為你的報告寫下結論。這部份主要是把你的資料內容再簡略的描述一遍。

建議

這通常是報告的最後一部份，這同時對讀者的企劃案也是最重要的一部份，因為這是讀者唯一的機會讓你提出如何改善企劃案裡的工作內容，讓企劃案更臻完美。

最後，本書建議讀者最好利用電腦打報告。如果讀者需要寫出一份更正式的報告，那麼每個部份都應有編號，它的結構應該如下列所提供的例子：

1　　　序言

2　　　資料

2-1　　工作角色

 評估作業

　　讀者目前總算可以把之前所學的所有知識及技巧運用於實際的企劃案中，以呈現你在本課程中學習到的知識。讀者應該要很認真地執行下列這企劃案，而不是在做一般的模擬作業。在本作業裡，會讓讀者覺得最困難的一件事就是你要如何起頭並決定企劃案的方向，而這需要靠你的團隊來共同決定。本章提供了其他團隊曾經做過的企劃案範例，包括了學生報、競賽及其他大會。讀者可能需要決定擇日開幕（例如，旅遊公司展覽會）或規劃行程或為了慈善機構主辦晚會籌款。請讀者確認你所選擇的企劃案是跟「旅遊與觀光業」相關的，並祝你好運。在企劃案進行的所有過程中，讀者可以找相關資料來輔助你完成作業。讀者必須全程參與企劃案的所有過程及所有會議——如果你都不參加，你就不能提出貢獻。

第一部份

　　請讀者為你們的團隊成員召開一場非正式的會議並且在會議中進行「腦力激盪」，以讓所有成員都可以為企劃案想出一些點子。讀者不用過於期待第一次的會議就能進行至下一個階段。在這場會議中，讀者也不必抄寫會議紀錄，你只須把眾人想到的點子收集後分配

給各小組或個人,並繼續把點子想得更完整。老師在稍後會再給每個小組一些時間,為那些被分配到的點子製作商務計劃的大綱(大概需要一個星期的時間)。每份計劃書應包括:

- 企劃案的目標及時間表(請記得利用SMART方法)
- 企劃案的內容描述
- 所需要的資源,並預估所需耗用的金額
- 考慮該項企劃案的合法性
- 要使用的評估方式

讀者應該要交出書面的企劃案報告,但也要準備口頭報告的資料。讀者在召開第二次會議時,每組同學都需要呈現其企劃案及賣點。所有組別提出口頭報告結束之後,讀者應該和各組同學共同討論所有計劃並且選擇你們所要履行的企劃案。

第二部份

讀者已經選好你們將要執行的企劃案,因此需要更詳細地討論這份企劃案的內容,以讓你的團隊成員都同意這企劃案的目標、時間表等。在這階段裡,讀者應該要使用臨界時序路徑分析(Critical path analysis)或甘迪圖表來協助你規劃時間表。每個團隊成員都要有一份商務計劃的副本。

讀者現在已經要開始要主持正式會議及分配工作角色。請讀者決定誰會是企劃案的主席,在推舉主席之前,請先注意該員的領導風格。然後請讀者把企劃案中的工作角色分配給適當人選,並考慮每個人的優勢及劣勢為何。讀者可以使用Belbin模式來幫你決定各人的角色,並且把這些決定紀錄於會議紀錄。

第三部份

1. 請讀者為你的工作角色寫一份詳細的工作內容說明書及個人特別要求。

2. 讀者在企劃案進行中，必須持續定期開會。讀者在開會前，應先準備議程及會議紀錄表，並記得把這些文件保留備查。

3. 請讀者記得保留你對企劃案所作的貢獻的工作紀錄表，最好附上你所製作的任何文件。讀者可以就本章所展示的紀錄表格式或自行設計表格來填寫工作紀錄。

4. 讀者一定記得要收集消費者（顧客）的回饋意見，以作為日後評估之用。

第四部份

　　一旦企劃案結束之後，讀者一定要召開檢討會。你的助教會聽取你們的企劃案的執行狀況。你應該進行：

1. 自我評估

2. 組員或團隊評估

3. 企劃案的總評估

　　讀者可利用本章稍早前所討論的「評估」單元以協助你完成這部份的作業，你也可以自行設計表格。在企劃案進行中，讀者應該要收集來自於消費者的意見回饋，因此別忘了在報告中加入這一項。

第五部份

　　讀者已經完成企劃案的所有過程，並準備開始書寫整件企劃案發生的過程。同理，讀者也可以利用本章的相關單元來協助你完成這一部份的作業。請讀者記得在報告裡附上參考資料，並記得在正文內容之中加上附註。

關鍵技巧

　　讀者完成以上的作業之後，應該有以下的能力，本科教師也會為

你的作業評分。

C3-1a　在團體成員討論較複雜的課題時，學生所做出的貢獻。

C3-1b　讀者針對難度較高的題目做一份報告時，應該會運用圖表來呈現報告內容的重點。

C3-3　讀者可以為難度較高的題目寫出兩種不同體裁的報告，其中有一篇報告的內容必須是較詳細的且附有至少一張圖表以呈現報告內容的重點。

你不能不知道？

◆ 利查白蘭生邀請了一群商人到星期日餐廳吃午餐，目的是要召開群組討論，以提昇他們對維京航空公司的滿意度。

◆ Travel Trade Gazette記者每星期都會扮成神秘客戶去四家旅行社試探該社的服務，然後再把所得結果刊載在報紙上。

◆ 讀者可以向你們本地的銀行查詢有關於企業計畫的書面資料。他們應該會有相關表格以供你為你的計畫填寫。你也可以向當地的企業公司求助。

◆ 愛丁堡音樂節都收到了超過三千一百五十英鎊的贊助。該節目的贊助者包括了：BT、Marks and Spencer、Scottish Power 和 Scottish Widows。

◆ 在網際網路上訂購機票是一件很簡單的事，但是會有人常因為不小心而重覆整個訂票過程。當他們到機場時，他們才發現自己重覆訂位。因此航空公司已開始寄出電子郵件以向顧客做再確認的動作。

◆ 在史丹德機場有一名經理專門負責應急計劃。他共收集了機場所有的應急計劃，包括了火警處置。另外，他們也會定期演練，若有突

發狀況發生時，例如墜機或劫機時，每個人都知道如何應付。

重要名詞

Feasibility Study 可能性之研究：將想法和目標進行比對及測試，以決定該想法是否可行。

Corporate Image 公司形象：透過標誌、設計及制服以表現出公司的特性

Physical Resource 物質資源：進行計劃所需使用的房間及器材。

Acquisition Strategy 「取得」策略：用來收購其他公司之策略。

Start Up Funding 籌措資金：展開計畫所需的經費。

Security 擔保品：有形資產，可當作貸款的擔保

Sponsorship 贊助商：提供資金或服務以協助完成計畫的公司，他們相對可以得到公眾的認同。

Capital Project 資產計畫：指建造、整修或添購重大配備

E-commerce 電子商務：網際網路上所發展及經營的商業行為。

Gantt Chart and Critical Path Analysis 預定進度甘梯圖及臨界時序路徑分析：用來協助規畫時間，使得在時限內完成工作。

Synergy 共同合作：團結的力量大於個人單獨的力量。

Multi-tasking 處理多重事務的能力：可以在同時處理許多項工作的能力。

Signatory 簽名者：被授權在銀行支票上簽章的人

CV：履歷表（curriculum vitae）的簡寫，詳細列出自己的學經歷及個人資料。

Rotating Chair 輪值：團體裡的各個成員輪流主持會議

Agenda 議程：會議上所要討題的主題

Minutes 會議紀錄：紀錄會議上決議的事項

Job Description 工作說明：又稱爲工作明細，是列出開於一份工作的義務責任。

弘智文化價目表

書名	定價		書名	定價
社會心理學（第三版）	700		生涯規劃：掙脫人生的三大桎梏	250
教學心理學	600		心靈塑身	200
生涯諮商理論與實務	658		享受退休	150
健康心理學	500		婚姻的轉換點	150
金錢心理學	500		協助過動兒	150
平衡演出	500		經營第二春	120
追求未來與過去	550		積極人生十撇步	120
夢想的殿堂	400		賭徒的救生圈	150
心理學：適應環境的心靈	700			
兒童發展	出版中		生產與作業管理（精簡版）	600
為孩子做正確的決定	300		生產與作業管理（上）	500
認知心理學	出版中		生產與作業管理（下）	600
醫護心理學	出版中		管理概論：全面品質管理取向	650
老化與心理健康	390		組織行為管理學	出版中
身體意象	250		國際財務管理	650
人際關係	250		新金融工具	出版中
照護年老的雙親	200		新白領階級	350
諮商概論	600		如何創造影響力	350
兒童遊戲治療法	出版中		財務管理	出版中
認知治療法概論	500		財務資產評價的數量方法一百問	290
家族治療法概論	出版中		策略管理	390
伴侶治療法概論	出版中		策略管理個案集	390
教師的諮商技巧	200		服務管理	400
醫師的諮商技巧	出版中		全球化與企業實務	出版中
社工實務的諮商技巧	200		國際管理	700
安寧照護的諮商技巧	200		策略性人力資源管理	出版中
			人力資源策略	390

書名	定價		書名	定價
管理品質與人力資源	290		全球化	300
行動學習法	350		五種身體	250
全球的金融市場	500		認識迪士尼	320
公司治理	350		社會的麥當勞化	350
人因工程的應用	出版中		網際網路與社會	320
策略性行銷（行銷策略）	400		立法者與詮釋者	290
行銷管理全球觀	600		國際企業與社會	250
服務業的行銷與管理	650		恐怖主義文化	300
餐旅服務業與觀光行銷	690		文化人類學	650
餐飲服務	590		文化基因論	出版中
旅遊與觀光概論	600		社會人類學	出版中
休閒與遊憩概論	出版中		血拼經驗	350
不確定情況下的決策	390		消費文化與現代性	350
資料分析、迴歸、與預測	350		全球化與反全球化	出版中
確定情況下的下決策	390		社會資本	出版中
風險管理	400			
專案管理的心法	出版中		陳宇嘉博士主編14本社會工作相關著作	出版中
顧客調查的方法與技術	出版中			
品質的最新思潮	出版中		教育哲學	400
全球化物流管理	出版中		特殊兒童教學法	300
製造策略	出版中		如何拿博士學位	220
國際通用的行銷量表	出版中		如何寫評論文章	250
			實務社群	出版中
許長田著「驚爆行銷超限戰」	出版中			
許長田著「開啟企業新聖戰」	出版中		現實主義與國際關係	300
許長田著「不做總統，就做廣告企劃」	出版中		人權與國際關係	300
			國家與國際關係	300
社會學：全球性的觀點	650			
紀登斯的社會學	出版中		統計學	400

書名	定價		書名	定價
類別與受限依變項的迴歸統計模式	400		政策研究方法論	200
機率的樂趣	300		焦點團體	250
			個案研究	300
策略的賽局	550		醫療保健研究法	250
計量經濟學	出版中		解釋性互動論	250
經濟學的伊索寓言	出版中		事件史分析	250
			次級資料研究法	220
電路學（上）	400		企業研究法	出版中
新興的資訊科技	450		抽樣實務	出版中
電路學（下）	350		審核與後設評估之聯結	出版中
電腦網路與網際網路	290			
應用性社會研究的倫理與價值	220		書僮文化價目表	
社會研究的後設分析程序	250			
量表的發展	200		台灣五十年來的五十本好書	220
改進調查問題：設計與評估	300		２００２年好書推薦	250
標準化的調查訪問	220		書海拾貝	220
研究文獻之回顧與整合	250		替你讀經典：社會人文篇	250
參與觀察法	200		替你讀經典：讀書心得與寫作範例篇	230
調查研究方法	250			
電話調查方法	320		生命魔法書	220
郵寄問卷調查	250		賽加的魔幻世界	250
生產力之衡量	200			
民族誌學	250			

旅遊與觀光概論

作　　者／Gillian Dale & Helen Oliver

譯　　者／王昭正・陳怡君

出 版 者／弘智文化事業有限公司

登 記 證／局版台業字第6263號

地　　址／台北市中正區丹陽街39號1樓

E - M a i l／hurngchi@ms39.hinet.net

電　　話／（02）23959178・0936-252-817

郵政劃撥／19467647　戶名：馮玉蘭

傳　　真／（02）23959913

發 行 人／邱一文

總 經 銷／旭昇圖書有限公司

地　　址／台北縣中和市中山路2段352號2樓

電　　話／（02）22451480

傳　　真／（02）22451479

製　　版／信利印製有限公司

版　　次／2003年9月初版一刷

定　　價／600元

ISBN 957-0453-69-9

國家圖書館出版品預行編目資料

旅遊與觀光概論 / Gillian Dale, Helen
Oliver作；王昭正譯. -- 初版. -- 臺北市
：弘智文化, 2002〔民91〕
　　面：　　公分
譯自：Travel and tourism
ISBN 957-0453-69-9（平裝）

1.觀光　2.休閒業

992　　　　　　　　　　　　91014507